서
양
근
대
미
학

서양근대미학

서양근대철학회 엮음

창비

이 책은 서양근대철학회가 그간의 연구활동을 집약한 결실의 일부이다. 우리 학회는 1998년 창립 이래 정기 학회 및 세미나에서 얻은 성과들을 학술지를 통해 발표하는 데 그치지 않고, 일반인들이 읽을 수 있는 교양서 수준으로 재서술하여 책으로 발간해왔다. 이미 발간된『서양근대철학』(2001),『서양근대철학의 열가지 쟁점』(2004)은 서양근대철학 전반의 역사와 주요쟁점들을 폭넓게 고찰한 총론의 성격을 띤다. 이 두 저술의 발간 이후 우리 학회는 근대철학의 여러 주제들에 대해 좀더 세부적인 탐구를 기획했고, 그 첫번째 결실이 지난 2010년에 출간된『서양근대윤리학』이며, 이번에 출간하게 된『서양근대미학』이 두번째 결실이다. 현재 집필 중인『서양근대종교철학』도 가까운 시일 내에 출간될 예정이며, 그다음 주제는『서양근대역사철학』으로 예정되어 있다. 우리 학회는 앞으로도 참신하고 가치있는 주제를 계속 개발하여 출판함으로써 우리 시대, 우리 사회에서의 철학 발달에 진정한 밑거름이 되고자 노

력할 것이다.

이 책의 의의는 국내에서 활동 중인 서양근대철학의 전문연구자들이 자신이 전공한 근대철학자의 미학사상을 집필하였다는 데 있다. 물론 국내에서 이미 출간된 미학과 관련된 몇몇 저술들이 있기는 하다. 가령 미학대계간행회가 출간한 미학대계 제1권 『미학의 역사』는 서양 고대부터 현대까지의 미학, 나아가 한국·중국·일본의 미학까지 포괄적으로 소개하고 있다. 그러나 이 책은 주로 미학연구자들에 의한 총괄적인 연구서이다. 이것에 비해 『서양근대미학』에서는 근대철학 전문연구자들이 철학적 체계 안에서 근대미학에 접근한다. 즉 이 책은 미학의 탄생시점인 근대에 초점을 맞춘 철학연구자들의 미학연구서로서 그 의의와 가치가 있다고 하겠다. 추가적으로 이 책에서 다룬 몇몇 주제들, 예를 들어 데까르뜨의 음악미학, 디드로의 희곡론, 헤겔의 산문시대 이론 등은 아직 우리나라에 거의 소개되지 않은 서양근대미학의 이론들이기에, 이 책의 가치를 더욱 높여주는 요소들이다.

이 책의 목차는 각 철학자들이 활동했던 시대에 맞춰 정했지만, 여기서는 편의상 지역별로 묶어 각 장마다 저자들이 주목한 주제들을 간략히 살펴보겠다. 먼저 이 책의 총론에 해당하는 1장은 미학에 대한 근대철학적 맥락과 의의를 다루고 있다. 일반적으로 미학이라는 용어는 미의 본성에 관한 이론, 혹은 예술 일반에 대한 철학적 성찰로서 하나의 분과학문처럼 사용되기도 한다. 이 경우 미학은 고유하게 근대적인 개념이라기보다는 초역사적인 개념이 된다. 1장에서 저자는 이러한 통상적 이해에 의문을 제기하면서, '미학'이라는 이름이 근대에서 발생하였던 예술에 대한 새로운 체험방식과 이해방식에 대한 새로운 개념화라

는 점에서 근대적인 사건이라 부를 만한 어떤 것에 붙여진 이름임을 밝히고자 한다.

다음으로 근대프랑스미학에 해당하는 내용을 묶어 살펴보자. 2장에서 저자는 데까르뜨의 미학 혹은 예술철학이 소리를 다루는 음악에서 시작되고 있음에 주목한다. 데까르뜨는 소리를 정념과 연관지으며, 소리의 목적은 우리를 기쁘게 하고 우리 안에서 다양한 정념을 동요시키는 것이라 주장한다. 그리고 동일한 소리는 듣는 사람들에게 서로 다른 감정을 불러일으키기에, 주관적 미적 판단을 낳는다. 이러한 판단은 데까르뜨 철학의 영혼과 몸의 결합영역으로 제시되는 감정, 정념의 문제에서 구체적으로 다루어진다. 즉 첫째 정념인 경이에서부터 사랑과 미움 그리고 매력(쾌)과 혐오(불쾌)로 전개되며 아름다움과 추함의 정념이 형성된다는 것이다. 4장에서 빠스깔의 미학을 소개하는 저자는 기독교의 진리를 옹호하는 변증론적 목적을 그의 미학의 전제로 삼아 논의를 진행하여, 미의 궁극적 가치를 초자연적 차원에서 찾는 데서 빠스깔 미학 탐구의 여정을 마친다. 8장에서 저자는 디드로의 미학이 그의 여러 저술들에 산재해 있으며 체계적으로 확립되어 있지 않음에 주목하면서, 그 이유를 미술비평과 개념적 미학 사이의 갈등, 즉 미적 즐거움의 즉자성을 즐기려는 욕망과 동시에 진리에 도달하려는 의지 사이의 모순에서 찾는다. 그리하여 저자는 이 갈등과 모순을 통해 디드로가 미학과 미술비평으로의 두가지 길을 동시에 열어가는 여정을 밝히고 있다. 3장은 스피노자의 미학을 다루고 있는데, 비록 프랑스미학의 분류에 속하지는 않지만 편의상 여기서 다루겠다. 이 장에서 저자는 스피노자에게 어떤 형태의 미학도 존재하지 않는다는 사실에 주목하면서, 이러한 부재는 스피노자의 철학에 관해서뿐만 아니라, 바움가르텐과 칸

6

트 이후 확립되어 오늘날 우리에게 전승되는 미학이나 예술론에 관해 무언가를 의미한다고 본다. 그리하여 저자는 스피노자의 미학의 부재가 낳는 미학적 효과를 탐구한다.

근대영국미학에 분류되는 철학자로는 로크, 허치슨, 흄, 버크가 있다. 5장에서 저자는 미를 색깔과 모양의 합성에서 성립하고, 보는 사람에게 즐거움을 불러일으키는 복합관념이라고 보는 로크의 견해를 소개하면서, 이것이 후대의 영국미학이론에 유명론으로서 미친 영향에 대해 논의한다. 6장에서 저자는 영국 경험론 전통에서 미학에 접근한 허치슨에 주목한다. 당시 영국에서 미학은 취미론이라는 이름으로 연구되었는데, 이는 미적 가치의 기원과 그 본성에 대한 철학적 탐구이다. 이런 맥락에서 저자는 미적 경험을 담당하는 마음의 능력 및 그 경험의 과정이 구체적으로 어떤 것인지에 대한 허치슨의 견해를 살펴본다. 흄의 미학을 다루는 9장에서 저자는 허치슨의 입장을 지지하면서 일종의 내감이론을 발전시킨 흄의 입장을 소개한다. 흄에 따르면 미적 판단은 이성에 의해 추론된 분석이 아니라 취미의 표현이며, 미적 가치는 우리가 공유하고 있는 인간본성에 대한 일반이론의 맥락에서 이해되어야 한다는 것이다. 또한 미의 인식이 결국 취미의 발현인 것은 맞지만, 그렇다고 취미라는 것이 주관적이고 개인 특유의 선호에 불과한 것은 아니라는 것이다. 10장에서 저자는 버크의 미학을 소개한다. 그는 미와 숭고 개념을 각각 독립적으로 고찰함으로써 숭고 개념에 대한 본격적인 미학 탐구의 길을 열었다. 그는 여기에 각각의 개념을 이에 대응하는 고유의 감정으로부터 설명하는 경험주의의 기준을 적용하였고 이로 인해 그는 숭고에 관한 18세기 영국 경험주의 미학을 대표하는 인물로 이름을 알

리게 된 것이다.

　근대독일미학에서 두드러진 사상가로는 바움가르텐, 칸트, 실러, 셸링, 헤겔이 있다. 7장은 미학이라는 용어를 현재 우리가 사용하는 것과 같은 의미로 처음 도입한 사상가인 바움가르텐을 다룬다. 여기서 저자는 바움가르텐의 의의를 미학의 대상과 영역을 명료하게 밝힌 데서 찾는데, 이에 따르면, 바움가르텐은 미학을 감각적 인식과 표현에 관한 학문으로 정의하면서 이는 하위인식능력의 논리학이며, 우미와 문예의 철학이며, 하위인식론이며, 아름다운 사고의 학문이며, 유사이성의 학문이라고 규정한다. 12장에서 다루는 칸트 미학은 취미의 세기로 불리는 18세기에 맞서 그 시대의 미학적인 것과 관련된 모든 것들에 대해서 학문으로서의 미학이 나아갈 방향을 제시한 독자적인 체계로 묘사된다. 여기서 저자는 칸트를 서양미학사에서 최초로 미에 독자적인 지위를 부여한 자율미학의 선구자로 규정하면서 그 세부적 성격을 고찰한다. 실러의 미학을 다루는 11장에서 저자는 실러의 특징을 아름다움이나 예술에서 계몽적 인간의 개선 가능성을 모색한 데서 찾는다. 이런 맥락에서 저자는 아름다움이 그러한 인간의 분열된 심성을 회복시킴으로써 다시금 총체적으로 만들 수 있는 근거에 관한 실러의 견해를 탐문한다. 13장에서 저자는 셸링을 '미학'에서부터 '예술철학'으로의 전환을 본격적으로 수행한 철학자로 평가한다. 칸트를 계승한 독일 이상주의의 전통 속에서 셸링에 이르러 비로소 예술은 철학의 가장 중요한 주제로 부각되며, 그에 의해 '예술철학'은 이제 전 철학체계 건축의 '마감돌'이자, 절대자를 파악하고자 하는 '초월철학'의 열쇠임을 부각시키며, 이에 대한 상세한 논의를 전개한다. 마지막 장인 14장에서 저자는

8

시대의 문화를 진단하는 철학의 관점에서 헤겔의 미학에 접근한다. 헤겔은 고대의 고전예술과 중세의 낭만예술이 해체되는 두 시대, 즉 고대 로마시대와 근대 계몽주의시대를 모두 '산문'시대로 규정한다. 저자는 이러한 산문시대에서의 예술 붕괴에 대한 헤겔의 논제를 자세히 살펴본다.

이 책의 출간과 관련하여 함께 기뻐해야 할 일이 있다. 『서양근대미학』은 한국간행물윤리위원회(현 한국출판문화산업진흥원)가 시행하는 '2012년 우수저작 및 출판지원 사업'에 선정되어 우수저작상을 받았다. 이에 못지않게 자랑스러운 일은 부상으로 받은 상금 전액을 학회의 학술지원기금으로 귀속시킨 일이다. 이로써 서양근대철학회는 우리 학회의 초석이셨던 고 김효명 선생님의 기탁금에 이 상금을 보태어 상당한 기금을 확보하고, 이를 기반으로 근대철학을 연구하는 후학들을 지원하는 제도를 마련할 수 있게 되었다. 이 모든 일이 이 책의 출간을 맞아 다시 한번 경축하고 감사해야 할 일이다. 또한 바쁘신 중에도 귀중한 글을 써주신 여러 집필자님들과 지난해 학회를 통해 이 책의 각 장들에 대해 논평을 해주신 회원 및 연구자님 들께 이 자리를 빌려 감사의 마음을 전한다. 아울러 이 책의 기획에서 출판까지 전 과정에서 전방위적 역할을 해주신 김성환 선생님의 노고에 진심으로 감사드리며, 품격 있는 출판으로 이 책의 가치를 높여주신 출판사 창비의 관련자분들께도 깊은 고마움의 뜻을 표한다.

2012년 11월
서양근대철학회를 대표하여
최희봉

차례

총론

'미학', 그 근대성의 의미

1. 근대와 미학

'미학'이라는 용어는 근대의 산물이다. 독일의 철학자 바움가르텐 (A. G. Baumgarten)이 1750년에 자신의 책 『미학』(*Aesthetica*)에서 '이성적 인식의 학문'과 구별되는 '감성적 인식의 학문'(*scientia cognitionis sensitivae*)의 필요성을 주장하면서부터 미학은 하나의 학문으로서 정립되기에 이른다. 이러한 사실은, 미학은 근대적 학문이고 어떤 의미에서 근대성을 표현하고 있는 학문이라는 추론을 가능케 한다.

그러나 이 단순해 보이는 추론은 몇가지 다른 사실들에 의해 의문에 붙여진다. 무엇보다도 18세기 이전에 미학이 존재하지 않았다고 주장하기가 쉽지 않기 때문이다. '플라톤(Platon) 미학' 혹은 '아리스토텔레스(Aristoteles) 미학', 좀더 일반적으로는 '고대미학' '중세미학' 등의 표현들을 우리는 어렵지 않게 만나고 있지 않는가? 그래서 미학사는 근대

가 아니라 고대로부터 시작하고 있지 않는가? '미학'이라는 이름의 이러한 일반적 사용은, '미학'이라는 이름이 비록 근대에 처음 탄생했지만, 그 이름이 지시하는 학문 혹은 이론은 근대 이전에도 이미 존재하고 있었다는 점을 암묵적으로 상정하고 있다.

그런데 미학이라는 용어의 이러한 일반적이고 초역사적 사용에는 미학에 대한 특정한 이해가 전제되어 있음을 주목해야 한다. 많은 학자들이 규정하고 있듯이, 그리고 우리의 일상적 믿음이 긍정하고 있듯이, 미학은 흔히 미의 본성에 관한 이론, 혹은 예술 일반에 관한 성찰로서 간주된다. 우리가 미학을 이렇게 미와 예술이라는 특정한 대상과 활동을 다루는 하나의 분과학문, 즉 존재론, 인식론, 윤리학, 정치철학 등과 구별되는 철학의 한 분과학문으로서 간주하는 한에서, 미학이 배타적으로 근대적 사유에만 관계한다고 주장할 수는 없을 것이다. 근대 이전에도 미와 예술에 대한 철학적 성찰들이 존재하였다는 점을 부정할 수 없기 때문이다. 우리가 오늘날 예술 혹은 예술적 활동이라고 부를 수 있는 것은 아주 오래전 인류가 존재하던 순간부터 이미 존재하였고, 그와 더불어 그러한 현상을 이해하고 설명하려는 노력 또한 존재하고 있었다는 것은 분명하다.

이러한 관점에서 보면, 근대에 '미학'이라는 말이 탄생했다는 사실은 큰 의미를 갖지 못한다. 그것은, 이미 존재하고 있었지만 아직 이름을 갖지 못했던 어떤 것이 자신의 이름을 갖게 되었음을 의미하는 것에 불과하기 때문이다. 그리고 그러한 한에서 그것은 하나의 사건이기보다는 한갓 에피소드에 불과하게 될 것이다.

우리의 질문과 성찰은 바로 이 지점으로부터 출발한다. 미학은 이미 자신의 역사를 지니고 있는 어떤 것에 대한 사후적 명명식에 불과한 것

인가? 엄밀히 말해, 이름을 갖지 않았다면, 그것은 존재했다고 말할 수 있는가? 반대로, 이름의 탄생은 그에 상응하는 어떤 것의 탄생을 지시하고 있지는 않는가? 그러한 의미에서, '미학'이라는 이름은 고유하게 근대적인 어떤 사유를 표현하고 있지 않는가? 따라서 '미학'이라는 이름의 탄생은 하나의 사건으로서, 그 독특성 속에서 이해되어야 하지 않는가?

이러한 질문과 주장이 타당성을 얻기 위해서는, 바움가르텐에 의해서 최초로 명명되고 칸트(I. Kant)에 이르러 체계화된 근대미학이, 초역사적으로 지시 가능한 어떤 대상 일반을 사유대상으로 삼는 '일반이론'의 한 단계를 지시하는 것이 아니라, 이전의 시대와 구별되는 새로운 대상과 새로운 사유를 표현하고 있음을 설명해야 할 것이며, 그것의 고유성 혹은 독특성은 어디에 있는지를 밝혀야 할 것이다. 이 '미학적 모더니티'(modernity)를 밝히는 작업은 동시에 그것이 전통적 사유들에 대해 만들어내고 있는 단절적 지점을 밝히는 것에서 그치는 것이 아니라, '미학'이라는 이름으로 혹은 '반-미학'(anti-aesthetics)이라는 이름으로 전개된 이후의 흐름들을 이 미학적 모더니티와 연관하여 해명하는 것도 포함해야 할 것이다. 이것이 우리가 이 글에서 간략하게나마 탐문해보고자 하는 바이다.

2. '미학'이라는 사건을 이해하기 위한 두 조건

'예술'의 독립
앞에서 언급했듯이, 미학이라는 이름이 탄생하기 이전에 미학이 존

재했다는 생각은 미학을 하나의 분과학문으로서, 즉 미와 예술을 그 탐구대상으로 갖는 분과학문으로서 규정될 수 있다는 믿음으로부터 나온다. 요컨대, 플라톤과 아리스토텔레스의 미론과 예술론이 근대철학자들의 그것과 다르다는 것은 분명하지만, 이들은 모두 동일한 탐구대상을 다루고 있다고 간주되는 것이다. 그리고 이러한 관점에서 우리는 칸트의 미학과 더불어 플라톤의 미학, 혹은 아리스토텔레스의 미학을 말하게 된다.

그런데 여기에서 다음과 같은 질문이 제기될 수 있다. 미와 예술은 고대인들과 근대인들에게 동일한 것이었는가? 우리의 이러한 질문은, 대상은 항상 사유 의존적이며, 따라서 이미 항상 동일하게 주어져 있는 대상은 존재하지 않는다는 어떤 일반적인 철학적 주장으로부터 제기되는 것이 아니다. 오히려 그것은 미와 예술이 갖는 독특성에 대한 고려로부터 나오는 것이다. 이제 이 점을 좀더 살펴보자.

예술이란 무엇인가? 우리는 무엇을 예술로서 간주하는가? 모든 그림은 그 자체로 예술이 되는가? 사진은 처음부터 예술로서 간주되었는가? 플라톤은 회화를 예술로 간주하였는가? 그렇다고 말할 수 있다면 이때 예술은 근대인들이 이해했던 예술과 같은 것인가? 어떤 특정한 활동, 혹은 그 결과물이 존재한다고 해서 모두 예술이 되는 것은 아니다. 예술이 예술로서 인정되기 위해서는, 그것을 예술로서 경험하고 그것을 예술로서 바라보는 특정한 관점과 사유가 있어야 한다.

주지하다시피 고대인들에게 우리가 오늘날 이해하는 '예술'(beaux-arts)은 다른 형태의 기술들과 구별되지 않았다. 그들은 이 모두를 기예(techne)라는 동일한 이름으로 불렀다. 요컨대, 고대에서 회화와 조각은 목공술, 의술, 통치술과 구별되지 않았다. 예술이 여타의 기술들과 구별

되어 그 고유한 이름을 갖게 된 것은 17세기에 이르러서였다.

물론 이 분리의 과정이 단번에 쉽게 이루어진 것은 아니다. 잘 알려져 있듯이, 플라톤은 회화나 조각이 목공과 같은 기술과 다르게 모방에 대한 모방이라는 점에서, 참된 존재들의 세계로부터 이중으로 떨어져 있다고 생각했고, 이런 이유로 그는 회화를 사이비 기술로 간주하였다. 이러한 관점에서 보면, 예술과 기술이, 그 개념적 동일성에 걸맞게 동등한 지위를 획득하게 된 것은 후대의 일이다.

이러한 통합을 위한 첫걸음은 아리스토텔레스에게서 시작된다. 아리스토텔레스는, 플라톤에서와는 달리 시를 일종의 기예로서 간주한다. 즉 그것을 인간 행위들을 특정한 규칙들에 따라 재현하는 모방(mimesis)으로 간주함으로써, 그는 예술적 모방을 인간의 삶에 대한 높은 이해와 동일시할 수 있게 되었다. 요컨대 그는 시가 일종의 앎이며, 나아가 철학적이고 도덕적인 가치를 지니고 있는 정신활동임을 보여주었다.

픽션으로서의 모방이 이렇게 단순히 거짓이 아니라 의미있는 기술로서 이해됨으로써, 원본으로부터 이중으로 멀리 떨어져 있는 가상(phantasma)이라는 비판을 받았던 회화나 조각도 시와 동일하게 지적인 정신활동으로 인정될 수 있는 가능성이 열리게 된다. 그러나 이러한 가능성이 현실화되는 데에는 적지 않은 시간이 요구되었다. 회화, 조각, 건축 등의 기술이 유용한 것들의 생산을 목적으로 하는 다른 기술들(artes vulgares)과 구별되어, 교양학문(artes liberales)에 속하면서 그것들은 17세기에 이르러서야 시와 동등한 지위를 얻게 된다.

예술이 교양학문에 속하게 되었다는 것은 중요한 변화를 의미한다. 교양학문은 자유로운 인간들(homines liberales)에게 요구되는 학문을

의미하였다. 이 자유로운 인간들의 기예는 실용적 목적을 갖는 생산에 종사하는 노예들의 기예와 구별된다. 그것은 무엇보다도 이성적 능력의 함양과 실천을 목표로 한다는 점에서 그러하다. 그러나 더욱 중요한 사실은, 교양학문은 말 그대로 자유롭고 한가로운 사람들에 의해 실천되는 기예를 의미하였다는 점이다. 요컨대, 교양학문과 다른 기예들의 구분은 사회적 계층의 분할에 상응하는 것이었다.

'예술'이 교양학문에 속하게 되었다는 사실은, 예술이 유용성을 목적으로 하는 다른 기술들과 구별되어 정신적 가치를 표현하는 다른 이성적 학문들과 동등한 지위를 획득하였음을 의미한다. 그러나 17세기까지 아직 이 예술은 이성적 인식 및 규칙과 구별되는 독립적인 활동으로 이해되지 못했다. 회화, 조각, 건축 등이 교양학문에 포함될 수 있었던 것은, 그것이 다른 이성적 학문과 마찬가지로 특정한 규칙에 따라 어떤 절대적인 아름다움을 모방하여 표현할 수 있는 정신적 활동으로서 인정되었기 때문이다. 이러한 시대적 특수성을 반영하였던 것이 17세기의 고전주의이다.

예술이 다른 교양학문으로부터 분리되어 하나의 독립적 사유대상이 되고 그것을 통해 새로운 사유체제가 확립된 것은 또다른 변화를 통해서이다. 그것은 교양학문을 규정하였던 '자유' 개념의 변화이다. 자유가 더이상 사회적 위상이라는 외적 조건에 의해 규정되거나 이해되지 않고 활동의 내재적 특징에 의해서 이해되기 시작되면서 예술은 전통적인 방식으로 규정되었던 교양학문의 틀을 벗어나기 시작하였다. 예술은 이제 그것이 이성적인 한에서가 아니라 그 이성적 규범으로부터 벗어나는 한에서 자유로운 학문이 된다.

이러한 이행을 가장 먼저 알렸던 사람이 바로 바움가르텐이다. 그가

이성적 인식의 학(學)과 구별되는 감성적 인식의 학을 주창하였을 때, 그것은 바로 '예술'이라는 이름의 탄생과 더불어 시작된 이러한 변화에 대한 응답이었다. 바움가르텐의 '미학'은 17세기 고전시대의 '예술'의 탄생과 그 예술의 자율성에 대한 이론적 정초 사이의 이행과정을 보여주고 있다. 그가 미학을 '교양학이론'(theoria liberalium artium), 혹은 '유사이성학'(ars analogi rationis)과 동일시하고 있었다는 것은 이를 증명해주고 있다. 즉 그에게 미학은 전통적으로 교양학문에 속했던 여러 예술들에 관한 이론이었지만, 동시에 그것들을 이성적 인식에 기초해서가 아니라 이성적 인식과 다르지만 그것과 동등한 지위를 갖는 감성적 인식에 기초해서 사유하는 학문이었다. 물론, 이 미학의 체계화는 독일 강단철학과 영국 경험론자들의 취미론 등을 아우르며 종합하고 있는 칸트와 실러(F. Schiller)에 의해서 완수된다.

이러한 관점에서 보았을 때, '미학'이라는 이름은 '예술'이라는 이름으로 정립된 새로운 대상에 대한 사유로서 이해될 필요가 있다. 그리고 이러한 의미에서 미학은 근대에 고유하게 나타난 예술에 대한 사유, 그것을 정초하는 감성적 인식에 관한 이론이라고 할 수 있다. 즉 미학이 미와 예술에 관한 일반이론 혹은 분과학문이 아니라, 특정한 기예들을 예술로 인식하는 특별한 사유체제라면, 미학과 근대는 서로 분리되어 이해될 수 없는 관계 속에 놓이게 된다.

미학과 근대적 사유의 문제설정: 유한과 무한의 관계

근대에 미학의 탄생은, 독립된 대상으로서의 예술의 정립 이외에도, 근대적 사유를 특징지었던 철학적 문제설정을 또다른 조건으로 갖는다. 근대형이상학의 가장 중요한 특징 중 하나는 무한에 대한 사유, 혹

은 무한과 유한의 관계에 대한 사유이다. 이 근대적 문제설정은 '미학'의 성립을 가능케 했을 뿐만 아니라 더 나아가 미학을 근대적 사유의 가장 본질적인 부분으로 만들었다.

서양철학사에서 무한에 대한 사유는 가장 핵심적인 논점들 가운데 하나를 형성한다. 무한 개념은 시대와 철학자들에 따라 상이한 방식으로 나타나며, 따라서 각 시대 혹은 철학자의 고유성은 바로 이 차이에 의해 규정되기도 한다. 무한에 대한 고대인들의 태도는 서양철학의 근본적인 전제를 형성해왔다. 고대에 무한은 아직 자신의 고유성을 규정해주는 경계를 갖지 못한 것으로 이해된다. 따라서 그것은 정의될 수 없는 것으로서 사유에서 배제되었다. 이러한 이유에서 고대인들은 그것을 아직 완성되지 않은 것으로서, 오직 잠재적인 것으로서만 말할 수 있다고 생각하였다. 한마디로 그것은 구별되지 않음, 경계의 부재(absence de la limite), 미완성(inachèvement)으로 이해되었다. 반대로 고대인들은 존재의 모델 혹은 완전성을 유한한 것에서 찾았다. 플라톤의 형상(eidos) 혹은 이데아 개념에서 우리는 그것의 전형적인 예를 발견할 수 있다. 유한성은 다른 것들과 섞이지 않고 따라서 다른 것들과 명료하게 구별되는 어떤 것을 의미하였다. 이러한 의미에서 유한성은 사물들의 정의(definition)의 절대적 조건이 된다('정의하다'definio는 어원상 경계를 설정한다는 의미를 갖는다). 참된 앎(episteme)은 따라서 무한한 것이 아닌 유한한 것에 대한 인식을 의미하게 된다. 요컨대, 참된 앎이란 이성의 빛에 의해 명석하고 판명하게 드러나는 경계 혹은 구별을 보는 것과 같다.

그러나 이렇게 사유에서 배제되었던 무한은 근대에 이르러 핵심적인 사유의 문제로 등장하게 된다. 무한 개념은 중세의 신학적 전통 속에서 신의 본질적 속성으로서 긍정적이고 현실적인 것으로 간주되면서 새로

운 방식으로 이해되기 시작한다. 이와 관련하여 근대는 두가지 점에서 무한 개념의 역사에서 새로운 국면을 형성한다. 첫째, 중세신학적 전통에서도 부정되었던 자연의 무한성이 긍정되기 시작한다. 이 무한성은 한편으로는 무한히 큰 것으로서의 자연 개념, 즉 우주의 무한성에 대한 고려 속에서, 다른 한편으로는 무한히 작은 것의 존재와 무한 분할 가능성에 대한 긍정 속에서 나타난다. 둘째, 근대철학에서는, 신학적 전통 속에서 신에 부여되어왔던 무한 개념 또한 자연사물들과의 관계 속에서 새롭게 정립하고, 그 의미를 유한사물들과의 관계 속에서 밝혀야 했다. 신의 무한성 및 자의성을 과학적 인식의 가능성과 어떻게 조화시킬 것인가 하는 문제는 근대철학이 새로운 자연학의 태동과 더불어 새롭게 답해야 할 문제였다.

이러한 새로운 문제설정 속에서 무한과 유한에 대한 이해는 고대의 그것과는 전적으로 다르게 나타난다. 무엇보다도 존재의 모델, 존재의 고유한 이름은 유한자가 아니라 무한자가 된다. 무한은 미완성으로서가 아니라 절대적 완전성으로, 무제약적인 힘과 자유로서 제시된다. 따라서 그것은 지성적 규정의 부정으로, 이성적 계산 가능성의 부정으로 표상된다. 이와 상관적으로 유한은 불완전성과 제약성을 의미하게 된다.

따라서 무한과 유한의 관계는 고대에서와는 전혀 다른 틀 속에서 문제화된다. 자연 전체가 절대적으로 무한하고 자유로운 신에 의해 생산되고 설립된 것이라면, 유한자인 인간의 자연에 대한 인식은 어떻게 가능할 것인가? 다른 사물들과 마찬가지로 신의 피조물인 유한한 인간의 인식은 그 확실성을 어떻게 보증받을 수 있을 것인가? 이 문제는 무한자와 연관하여 유한자의 존재론적, 인식론적 지위를 어떻게 설정하는가의 문제로 귀결된다. 유한자인 인간이 다른 피조물과 다르게 어떤 특

권적인 지위를 갖는다면, 그 특권적 지위는 인간존재를 어떤 무한성으로 인도할 수 있는가? 유한성 안에 존재하는 무한성의 존재방식은 어떤 것이 될 수 있는가?

이 물음은 근대철학자들에게서 상이한 답을 얻게 된다. 근대철학의 개시를 알렸던 데까르뜨(R. Descartes)에게서 그것은 인간의 유한성을 적극적으로 긍정하는 방식으로 제시된다. 다시 말하면 데까르뜨는 무한의 사유 불가능성을 적극적으로 긍정함으로써 과학(science)의 가능성을 정초한다. 데까르뜨에 따르면 우리 인간은 자연에 대해 완전한 인식(connaissance complète)을 가질 수 없다. 우리의 인식능력이 계산 가능한 것만을 인식할 수 있는 한, 우리는 자연을 양적으로 계산 가능한 한에서만 인식할 수 있다. 사물들의 목적인, 형상인에 대한 인식은 따라서 인간의 앎으로부터 배제된다. 데까르뜨의 기계론은 이렇게 무한자의 인식 불가능성, 인간존재의 유한성에 대한 형이상학적 긍정에 기초하고 있다. 이 유한성의 긍정이 자연에 대한 인식 가능성을 정초하는 궁극적 이유는, 유한자인 인간, 특히 인간의 인식능력에 부여된 존재론적 지위에 연관되어 있다. 인간의 인식능력은 신이 인간에게 부여한 것이다. 따라서 유한자인 인간이 자연에 대한 참된 인식에 도달할 수 있다면, 그것은 신이 인간의 인식능력의 창조자로서 그것을 보증해주기 때문이다. 이렇게 데까르뜨는 철저하게 무한자에 대한 인간의 수동성, 인간의 유한성을 긍정함으로써 과학의 가능성을 정초하고자 하였다.

그러나 신의 무한성과 인간의 유한성 사이에 놓여 있는 뛰어님을 수 없는 이 심연은, 그의 윤리학적 문제설정 속에서 중화된다. 신이 창조한 자연 속에서 가장 신과 닮은 것이 있다면, 그것은 인간의 영혼이다. 신의 가장 탁월한 본질적 속성인 자유에 상응하는 것, 즉 비록 신의 그것

과는 본질적으로 다르지만, 자유의지를 인간의 영혼은 가지고 있다. 이러한 의미에서 인간영혼은 신이 설립한 자연의 왕국에 존재하는, 그 왕국의 법칙들에 제한받지 않는 또다른 왕국이다. 이 탁월한 능력을 통해서, 인간은 신에 유비적으로 닮게 된다.

결론적으로, 데까르뜨는 인식론의 영역에서는 인간존재의 유한성에 대한 긍정, 유한과 무한 사이의 건널 수 없는 간극에 기초해서 과학의 가능성을 새롭게 정초한다. 그것은 신이 인간에게 부여한 인식능력의 한계 내에서만, 즉 사물들을 보편척도에 의해서 양화하고 그것들을 양적인 비율관계로 정립할 수 있는 한에서만 성립하는 과학이며, 그러한 의미에서 그것은 넓은 의미에서 실증적 과학으로 불릴 수 있다. 이러한 유한성의 한계를 벗어날 수 있는 가능성은 윤리학의 영역에서 주어진다. 그것은 자유의지를 갖는 인간영혼의 특권적 위상을 통해서 사유된다. 요컨대, 데까르뜨에게서 유한과 무한의 관계는 인식론과 윤리학이라는 상이한 영역에서 상이하게 고려되고 있는 것이다.

데까르뜨적인 이러한 분리를 극복하고자 하는 시도는 이후 스피노자(B. de Spinoza)나 라이프니츠(G. W. Leibniz) 같은 철학자들에 의해서 각기 상이한 방식으로 시도된다. 그러나 어떤 의미에서 데까르뜨적인 구도에 가장 가까우면서도 데까르뜨를 넘어서 유한과 무한의 관계, 혹은 유한자의 무한성을 새롭게 사유하고자 했던 것은 칸트였다. 더욱이 칸트의 이러한 기획이 그의 미학에서 구체화되고 있는 한에서, 이 점을 근대철학의 일반적인 문제틀의 연장선 속에서 살펴보는 것은 의미있는 일이 될 것이다.

우리가 앞에서 간략하게 소묘했던 데까르뜨적 사유는 각각 인식론과 윤리학을 다루고 있는 칸트의 『순수이성비판』(*Kritik der reinen Vernunft*,

24

1781/1787)과 『실천이성비판』(*Kritik der praktischen Vernunft*, 1788)에서 재연된다. 칸트는 데까르뜨처럼 신의 존재를 설정하고 그것으로부터 인간의 유한성을 긍정하는 형이상학적 길 대신에, 이성비판이라는 방식을 통해서 데까르뜨와 다시 만난다. 그는 먼저 자연에 대한 인식에 관여하는 지성과 감성적 제약을 벗어나서 사유하는 이성을 구분한다. 전자가 자연학의 성립조건, 즉 자연필연성에 대한 인식을 밝혀준다면, 후자는 경험적으로 주어지는 것을 넘어서 사유하려는 능력이다. 그러나 칸트는 초월적 이념을 탐구하는 이성의 인식론적 한계(이율배반)를 지적함으로써, 인간에게 주어진 인식의 한계를 분명히 한다. 이것은 데까르뜨가 자연에 대한 인식에서 목적에 대한 탐구를 배제하는 것과 동일한 것이다. 칸트는 또한 데까르뜨와 마찬가지로 자연필연성을 넘어서 있으며 그것을 정초하는 어떤 것, 즉 무제약적인 자유는 이론적 이성에서가 아니라 실천적 이성의 영역에서 사유되어야 함을 주장한다. 이렇게 칸트는 두 비판서에서, 데까르뜨와는 다른 방식으로이긴 하지만, 지성과 이성의 분리, 필연성과 자유의 분리, 따라서 유한과 무한 사이의 건널 수 없는 심연을 긍정한다.

그러나 칸트는 여기에서 멈추지 않는다. 그는 자신의 미학사상을 서술하고 있는 『판단력비판』(*Kritik der Urteilskraft*, 1790)에서, 두 비판서에서 긍정하고 있는 유한과 무한의 간극, 필연과 자유의 분리를 극복하고자 한다. 칸트는 이 기획을 다음과 같이 표현하고 있다. "그런데 감성적인 것인 자연 개념의 구역과 초감성적인 것인 자유 개념의 구역 사이에는 헤아릴 수 없는 간극이 견고하게 있어서, 전자로부터 후자로 (그러므로 이성의 이론적 사용에 의거해서) 건너가는 것이, 마치 한쪽이 다른 한쪽에 아무런 영향도 미칠 수 없는 서로 다른 두 세계가 있는 것처

럼 가능하지 않다고 할지라도, 그럼에도 후자는 전자에 대해 어떤 영향을 미쳐야만 한다. 곧, 자유 개념은 그의 법칙들을 통해 부과된 목적을 감성세계에서 현실화해야만 하며, 따라서 자연은 또한, 그것의 형식의 법칙성이 적어도 자유법칙들에 따라서 자연에서 실현되어야 할 목적들의 가능성과 부합하는 것으로 생각될 수 있지 않으면 안된다"(『판단력비판』 서론 158면). 이성과 지성의 연결, 자유로부터 자연으로의 이행은 판단력을 매개로 해서 고찰된다. 특히 판단력 비판의 한 축을 형성하는 '미감적 판단'(ästhetisches Urteil)에 대한 분석을 통해서, 칸트는 '아름답다' 혹은 '숭고하다'라는 판단 속에서 어떻게 자연이 단순히 규정적인 것으로서가 아니라 합목적적인 것으로 인식될 수 있는지를 설명한다. 요컨대『판단력비판』의 기획은, 근대철학의 근본적인 문제들 가운데 하나로 제기되었던 무한과 유한, 자유와 필연 사이의 관계를 매개할 수 있는 가능성을 정초하는 것이며, 이 가능성을 칸트는 미감적 판단능력에서 발견하고 있는 것이다. 이러한 관점에서 보았을 때, 칸트에서 체계화되고 있는 근대'미학'은 근대철학의 고유한 문제설정 속에서, 좀더 정확히 말하면 그것의 발전을 통해서 가능했다고 할 수 있다.

여기에서 다시 한번 데까르뜨와의 비교는 칸트에서의 미학의 탄생이 갖는 의미를 이해하는 데 도움을 줄 수 있다. 데까르뜨에게서 엄밀한 의미의 미학은 존재하지 않는다. 그에게서 미학이 독립된 학으로 존재할 수 없었던 이유는 첫째로 예술과 다른 기예들이 구별되지 않고 있기 때문이다. 그러나 그보다 근본적인 이유는, 데까르뜨에게서는 유한과 무한의 매개를 사유할 수 있는 가능성이 존재하지 않았다는 데서 찾을 수 있다. 데까르뜨에게서도 미는 즐거움의 지각과 연관된다. 이 미적 지각이 지각되는 대상과 감각 사이의 특정한 관계라는 점을 인식했지만, 데

26

까르뜨는 그것의 근거(raison), 그것이 가지는 고유성, 그리고 다른 지각들과 차이를 밝히는 데까지는 나아가지 못한다. 그의 주장은 "인간들의 판단은 아주 다양해서 (…) 미와 즐거움이 어떤 특정한 척도를 갖는다고 말할 수는 없다"(메르센 신부에게 보내는 1630년 3월 18일자 서한 133면)는 것에 그치고 있다. 보편척도를 갖고 있지 않기에, 그것은 지성의 작용에 의해 설명될 수 있는 것이 아니며, 그것을 넘어서 있는 것이다. 미감적 판단은 대상과 우리의 인식능력 사이에서 발생하지만, 우리는 신이 설립한 모든 것을 알 수 없듯이, 그것을 완전히 해명할 수 없다. 이러한 이유로, 그에게서 미감적 판단의 문제는 과학적 영역이 아니라 형이상학적 영역에 속하게 된다. 결론적으로, 데까르뜨에게서 미감적 판단의 완전한 해명 불가능성, 따라서 미학의 성립 불가능성은, 인간의 유한성과 무한 사이의 건널 수 없는 간극에 대한 데까르뜨적 긍정과 연관되어 있다. 이러한 사실은 반대로, 칸트가 미감적 판단력에 대한 분석을 통해 유한과 무한의 매개를 사유하고 그를 통해 미학을 정립할 수 있었던 것은, 그가 신이라는 형이상학적 전제로부터 출발하지 않고 인식능력에 대한 비판과 분석이라는 길을 선택함으로써, 데까르뜨의 신학적 전제로부터 상대적으로 자유로웠기 때문이라고 말할 수 있다.

3. 유희와 미학적 모더니티

예술이 독립적인 대상으로 확립되면서 그것을 대상으로 삼는 학문의 필요성을 처음으로 감지하고 그것에 '미학'이라는 이름을 붙인 사람은 바움가르텐이었지만, 미학을 근대철학의 문제설정 속에서 체계화한

사람은 칸트였다. 그것은 특히 미감적 판단력에 대한 분석을 통해서 제시된다. 여기에서 가장 중요한 개념으로 등장하는 것이 바로 '유희' (Spiel) 개념이다. 요컨대, 칸트는 개념적 인식판단과 도덕적 가치판단과 구별되는 미감적 판단의 독특성을 이 유희 개념으로부터 설명한다. 아름다움의 경우, 그것은 지성과 상상력의 자유로운 유희의 결과이며, 숭고의 경우는 이성과 상상력의 자유로운 유희의 결과이다(『판단력비판』 211, 264면).

유희 개념을 이해하기 위해서는 그것이 어떠한 맥락에서 논의되고 있는지를 먼저 이해할 필요가 있다. 미감적 취미판단(Geschmacksurteil)은 주관적 즐거움에 근거하고 있다. 그렇다면 이 취미판단은 어떻게 보편적 타당성을 요구할 수 있는가? 규정적 판단의 경우, 그것은 지성이 상상을 보편적 형식 속에 포섭하는 한에서 이루어지기 때문에 이러한 문제는 제기되지 않는다. 취미판단은 주관적 판단이지만, 동시에 그것은 보편적 소통 가능성을 가져야만 한다. 여기에 모든 문제가 놓여 있다. 칸트는 인식능력들 사이의 자유로운 유희를 통해서 이 문제를 해결한다. 자유로운 유희는 먼저 대상에 대한 특정한 관심으로부터의 거리두기, 개념적인 보편적 규정성으로부터의 거리두기, 모든 개인적이고 사회적인 규정성과 자연적인 성향으로부터의 거리두기를 의미한다. 이러한 거리두기 혹은 중지를 통해 하나의 자유로운 공간, 유희의 공간이 형성된다. 소통 가능한 보편적 가치는 오직 이렇게 중지를 통해 형성된 자유로움 속에서 생산될 수 있다.

미적 인식과 예술의 자율성이 사유될 수 있는 것은 바로 이 자유로운 유희 개념을 통해서이다. 예술이 다른 기예들과 구별될 수 있다면, 그것은 예술이 다른 기예들과 다르게 특정한 목적성과 유용성을 전제하지

28

않기 때문이다. 한마디로, 예술은 자유로운 유희의 공간 속에서 실천되고 생산된다.

그런데 미적 인식과 예술이 특정한 규칙들을 매개로 이루어지지 않는다는 사실은 매우 중요한 함축들을 지닌다. 이것은 예술에 대한 고전적 이해와 비교될 때, 더욱 분명하게 드러난다.

감성과 이성의 관계, 그리고 그것에 기초해 있는 예술에 대한 고전적 이해는 아리스토텔레스에서 한 전형을 발견할 수 있다. 아리스토텔레스에 따르면, 감각은 항상 로고스(logos)에 의해서 분할되고 해석되는 한에서만 존재한다. 아리스토텔레스에게는 보이는 것과 보이지 않는 것, 재현 가능한 것과 재현 불가능한 것, 말(로고스logos)와 소리(포네phone) 사이의 구별이 존재한다. 아리스토텔레스의 예술론은 바로 이 분할에 기초해 있다. 『시학』(De Poetica)에서 잘 드러나고 있듯이, 예술이 재현(mimesis)이라면, 먼저 재현의 대상이 될 수 있는 것과 그렇지 못한 것의 분할이 먼저 존재한다. 또한 재현의 대상에 따라 그 재현의 규범도 달라진다. 예를 들면, 훌륭한 인간의 행위를 재현하는 비극과 열등한 인간의 행위를 재현하는 희극의 경우, 각각은 서로 다른 재현의 규칙들을 따라야 한다. 다시 말하면, 예술적 재현은 철저하게 로고스의 지배 아래서 이루어진다. 그러한 한에서 그것은 예술의 자격을 얻는다.

앞에서 언급했던 칸트의 유희 개념은 아리스토텔레스적인 분할의 논리에 대한 전복을 함축한다. 먼저 재현 가능한 것과 재현 불가능한 것의 분할이 사라진다. 모든 것은 예술의 재현대상이 될 수 있다. 아리스토텔레스에서 미메시스, 즉 재현은 일종의 선택을 통해서 이루어진다. 재현이 지성에 의해서 인식 가능한 필연적 인과성의 구조를 가져야 하는 한에서, 사건들의 인과적 연쇄 속에서 재현은 중요한 것과 그렇지 않은

것, 필연적인 것과 우연적인 것을 구별해야 한다. 이러한 의미에서 모든 것이 재현의 대상이 될 수 있는 것은 아니다. 선택과 배제는 로고스의 고유한 작용으로서 이해 가능성을 확보해주기 때문이다. 그러나 이러한 로고스의 지배는 근대의 유희 개념에 의해서 사라진다. 따라서 유용한 것과 그렇지 않은 것, 중요한 것과 그렇지 않은 것, 큰 것과 작은 것의 구별이 사라지고, 모든 것은 재현의 대상이 될 수 있게 된다. 플로베르(G. Flaubert)나 발자끄(H. de Balzac)의 사실주의적 소설에서, 재현의 중심은 사건들의 인과적 연결이 아니다. 소설은 특별한 사건이나 이야기를 통해서 구성되지 않는다. 오히려 방에 놓여 있는 낡은 가구, 초상화, 혹은 장소나 공간에 대한 소묘들이 인물과 그의 활동을 구성한다. 마찬가지로 마네(E. Manet)의 그림이 보여주고 있는 아무것도 아닌 작은 것들의 재현은, 고전적 재현이 보여주는 것과는 다른 지각구조를 만들어낸다. 이 모든 것들은 칸트적 유희 개념 없이는 이해될 수 없는 예술이다.

유희 개념이 갖는 또다른 함축은 주어진 재현대상에 대해 재현의 방식들이 무차별적이라는 점이다. 아리스토텔레스에서는 재현대상의 구별에 따라 그에 상응하는 재현방식과 규칙의 구별, 즉 장르의 구별이 존재한다. 그러나 칸트의 유희 개념은 재현방식이 주어진 대상에 대해 무차별적이고 자유롭다는 것을 함축한다. 따라서 중요한 것은 문체(style)가 된다. 플로베르가 정확하게 언급하고 있듯이, "문체는 사물들을 보는 절대적인 방식"이 된다. 여기서 '절대적'(ab-solutus)이라 함은 다른 것에 의존해 있거나 그것에 의해 규정되어 있지 않음을 의미한다. 즉 그것은 칸트적 유희 개념이 함축하고 있는 것, 즉 어떤 특정한 관심, 보편적 규정성이나 규칙성, 사물이 갖는 특정한 성질 등으로부터의 자유를

의미한다. 요컨대, 근대적 사유에서 예술은 이렇게 표현방식 혹은 문체의 절대적인 자유로움에 의해서 특징지어진다.

이러한 관점에서, 칸트가 유희 개념을 통해서 정립하고 있는 미학적 사유에서는 하나의 예술작품 혹은 예술활동이 예술로서 간주되는 것은, 아리스토텔레스에서처럼, 어떤 보편적 규칙과 규범을 통해서가 아니다. 예술은 오직 자신의 독특성을 통해서 어떤 소통 가능한 보편성을 산출하는 한에서 예술로서 인정된다. 따라서 예술에 대한 근대적 사유에서 중요한 것은 그것의 재현방식에 있는 것이 아니라 그것이 표현하고 있는 새롭게 구성된 특정한 감성형식과 그것의 보편성이다.

4. 미학적 모더니티의 모순성과 그 전개

앞에서 우리는 미학적 모더니티의 특징들, 특히 그것이 미와 예술에 대한 고전적 이해에 대해서 갖는 혁신들을 근대적 미학사상을 체계화하였던 칸트의 유희 개념을 통해서 살펴보았다. 그러나 칸트에 의해 체계화된 근대미학이 어떻게 그 이후의 상이한 미학적 혹은 반-미학적 흐름들과 연관을 갖고 있는지를 이해하기 위해서는 미학적 모더니티에 내재하고 있는 모순성을 밝혀야만 한다.

미학적 모더니티의 모순성을 해명하기 위해서는 다시 한번 유희 개념으로 돌아갈 필요가 있다. 그러나 이번에는 칸트의 유희 개념이 아니라 실러의 그것이다. 실러는 칸트를 계승하고 있지만, 그것의 함축된 의미를 좀더 분명하게 드러내고 있기 때문이다. 실러는 칸트를 이어받아 '미적 상태'를 감성적 충동(sinnlicher Trieb)과 형식충동(Formtrieb)

이 유희충동(Spieltrieb)에 의해서 매개되고 융합됨으로써 성립하는 것으로 기술하고 있다(『인간의 미적 교육에 관한 편지』 14번째, 15번째 편지). 칸트에서처럼, 실러에게서 유희는 미적 상태의 조건을 구성한다. 유희는 모든 자연적 성향이나 정신적 의지의 중지이며, 이러한 무관심과 비활동성을 통해서 우리는 미적 상태에 이르게 된다. 유희가 한편으로 이러한 중지 혹은 거리두기, 무의지, 무목적성, 무위성을 함축하고 있다면, 다른 한편으로 그것은 바로 이 중지를 통해서 결과적으로 어떤 의지, 어떤 목적성, 어떤 활동성을 표현한다. 예술작품이 만들어내는 미적 가상은 한편으로는 모든 보편적 규정성으로부터의 자유와 중지를 내포하고 있지만 동시에 어떤 보편성, 목적성, 활동성을 드러낸다. 이러한 의미에서 유희 개념에 의해 기초하고 있는 미학적 모더니티는 '상반적인 것들의 근원적 동일성'(identité fondamentale des contraires)(『감성의 분할』Le partage du sensible: Esthétique et politique 33면)에 의해 규정된다고 할 수 있다. 무목적적 합목적성(칸트), 의도와 비의도의 동일성(칸트, 플로베르), 앎과 무지의 동일성(천재 개념), 의식과 무의식의 동일성(셸링F. Schelling), 완전하게 계산된 것이지만 의지에 벗어나 있는 책(프루스트M. Proust) 등은 바로 미학적 모더니티의 근본적 모순성을 표현하고 있다.

이 모순성은 실러에게서 더욱 전개된 양상으로 나타난다. 실러는 프랑스대혁명의 실패를 목도하면서, 그 원인을 새로운 인간성 형성의 실패로 생각하였다. 그런데 새로운 인간성의 형성은 인간이 특정한 사회적, 경제적, 문화적 조건들로부터 자유로운 한에서, 즉 유희하는 한에서만 가능하다. 새로운 인간성의 형성이 미적 교육을 통해서만 가능한 이유가 바로 여기에 놓여 있다. 미적 상태가 자유로운 유희의 결과인 한에서, 그것은 새로운 인간성, 새로운 삶의 형식을 창출할 수 있다. 이로부

터 미학적 모더니티를 규정짓는 모순성, 앞에서 언급했던 상반적인 것들의 동일성이라는 모순의 연장선상에서 이해될 수 있는 모순성이 도출된다. 그것은 바로 예술의 자율성과 타율성의 동일성이라는 모순이다. 예술은 유희의 자유로운 공간에서 산출되는 것으로서 삶으로부터 분리되고 자유롭지만, 동시에 그것은 새로운 삶의 형식을 표현한다. 예술이 자유롭고 자율적인 한에서, 예술은 삶과 연계되고 정치적이 된다.

한편으로는 예술의 자율성과, 다른 한편으로는 예술과 삶의 동일성(예술의 정치성)이라는 이 두 상반적인 것의 동일성은 미학적 모더니티에 내재해 있는 모순이다. 이 모순성은 이후의 역사에서 상반된 방식으로 자신을 드러낸다. 좀더 정확히 말하면, 이후에 전개되는 다양한 미학적 조류들은 이 모순성을 해소하려는 상이한 방식들로 나타난다. 여기에서 우리는 칸트와 실러에서 정초된 미학적 모더니티, 상반적인 것들의 동일성이라는 모순에 기초해 있는 미학적 모더니티에 대한 상이한 두 해석, 그것의 모순성에 대한 상이한 두 해체방식을 발견하게 된다.

칸트-실러의 미학적 모더니티에 대한 첫번째 해석은, 예술의 자율성을 강조하면서 나타난 모더니즘(modernism), 예술의 순수형식을 추구하는 비재현적 예술을 강조하는 모더니즘으로 나타난다. 그린버그(C. Greenberg)는 이 해석의 대표자이다. 그는 자신이 "최초의 진정한 모더니스트"(「모더니즘 회화」 344면)로 간주하고 있는 칸트를 따라서 예술에 대한 자기비판을 시도한다. 예술의 자기비판 혹은 자기규정은 각 예술에 고유한 매체에 대한 이해로부터 주어진다. 회화의 경우, 그것이 다른 예술 장르들과 공유될 수 있는 부분을 삭제하면, 그것의 고유성은 평면성에 있다. 이 평면성은 회화의 한계가 아니라 그것의 고유성을 규정한다. 따라서 2차원적 평면성을 자신의 고유성으로 갖는 회화는 이 평면성의

형식적 추구 속에서 자신의 근대성을 발견한다. 모더니즘적 회화의 본질은 이제 재현에 있는 것이 아니라 평면성의 형식적 탐험 속에 있게 된다.

그렇게 이해된 근대성, 즉 그린버그의 모더니즘은 미학적 모더니티에 대한 일면적 해석이다. 첫째, 칸트-실러의 미학적 모더니티는 반-재현(anti-representation)을 함축하지 않는다. 앞에서 살펴본 것처럼, 칸트와 실러의 유희 개념이 정립하고 있는 예술의 자율성은 재현 자체가 아니라 재현의 규범에 대한 해체를 의미하기 때문이다. 아리스토텔레스에서 정식화되고 있는 재현 가능한 것과 그렇지 않은 것의 구별, 재현대상에 따른 장르의 구별, 그리고 그에 따라 규정된 재현방식과 규범에 대한 거부를 표현하고 있을 뿐이다. 따라서 그들의 유희 개념이 정립하고 있는 것은 일종의 '재현의 민주주의'인 셈이다. 둘째, 앞에서 설명했듯이 미학적 모더니티는 상반적인 것들의 동일성, 예술의 자율성과 타율성의 동일성이라는 모순에 의해 구성된다. 그런데 그린버그의 모더니즘은 이 동일성, 즉 모순성을 해체한다. 그는 예술을 삶과 분리된 것으로서 이해함으로써, 예술이 궁극적으로 삶의 형식과 동일화될 수 있다는 것을 이해하지 못하였다. 더 나아가 미학적 모더니티에 대한 그린버그식 해석은 현대예술에서 예술의 장르들이 구별되지 않고 점점 더 섞여 나타나고 있다는 점, 그리고 일상적 대상들이 점점 더 예술의 영역 속에 편입해오고 있다는 점 등을 설명할 수 없는 무능력에 빠지게 된다. 모더니즘의 이러한 무능력은 미학적 모더니티에 대한 일면적 해석에서 기인한다고 할 수 있다.

미학적 모더니티에 대한 또다른 해석은 실러의 미적 교육의 기획을 특정한 방식으로 전유하고 있는 독일 낭만주의 기획에서 나타난다. 이

기획은 예술을 통한 공감성적 공동체의 형성을 목표로 삼는다.「독일 낭만주의의 가장 오래된 체계 프로그램」(Das älteste Systemprogramm des deutschen Idealismus, 1917년 로젠츠바이크F. Rosenzweig가 처음으로 발견한 미완성의 이 소책자의 저자가 누구인지는 확실히 알려져 있지 않다. 셸링이 횔덜린 F. Hölderlin의 영향 아래 쓴 것을 헤겔G. Hegel이 복사해서 소장하고 있었다는 가정이 가장 그럴듯한 것으로 받아들여지고 있다)에 따르면, "정신철학은 감성철학이다"(54면). 이것은, 모든 이념들을 통합하는 이념은 미의 이념이며, 이 미의 이념은 감성적 차원에서, 즉 어떤 특별한 감성적 힘에 의해서만 파악될 수 있다는 것을 함축한다. 물론 이 특권적 감성적 힘을 가지고 있는 것은 예술가이다. 예술가는 미의 이념을 예술작품에 체화함으로써, 대중을 '감성적 종교'로 통합하여 감성적 공동체를 형성하게 된다. 이 낭만주의적 기획은, 예술이 삶과 동일시될 수 있는 한에서 예술일 수 있다는 미학적 모더니티의 이념을 이해하고 있었지만, 그와 동시에 예술의 자율성과 독특성을 간과함으로써 미학적 모더니티를 규정짓고 있는 내적 모순성을 해체하게 된다. 독일 낭만주의의 기획이 이러한 방향으로 나아갈 수밖에 없었던 이유는, 이 시기의 독일사변철학이 유기적인 전체성의 회복이라는 이념에 의해서 인도되었기 때문이다. 이러한 이유로, 여기에서 예술은 자신의 독특성을 통해 새로운 감성적 구조를 산출해냄으로써 기존의 감성적 질서를 상대화시키는 자율적인 실천으로서 이해되지 못하였다.

미학적 모더니티에 대한 두 해석 혹은 두 해체방식의 난점은 미학적 모더니티에 대한 새로운 반응을 생산하였다. 그린버그식 모더니즘이 순수성, 반재현성, 추상성 등의 이름으로 예술의 진행을 목적론적으로 서술했을 때, 그것은 현대예술의 새로운 경향 앞에서 자신의 무능력을

드러냈다. 포스트모더니즘은 한편으로는 이 목적론적 서사에 대한 비판으로 등장하게 된다. 다른 한편으로, 낭만주의의 기획이 꿈꾸었던 감성적 혁명을 통한 정치적 혁명이 오늘날 유토피아적 전체주의로 간주되면서, 포스트모더니즘은 이 실패에 대한 비판을 의미하기도 하였다. 그러나 포스트모더니즘은 미학적 모더니티의 두 편향적 해석에 대한 비판만을 의미하지 않는다. 그것은 그 자체로 미학적 모더니티에 대한 또다른 재해석을 보여주고 있다.

이 재해석은 구체적으로 미학적 모더니티를 정립했던 칸트의 재해석이라는 형식을 띠고 나타난다. 리오따르(J.-F. Lyotard)는 칸트의 미학적 모더니티를 해석했던 역사적 흐름들을 비판하기 위해, 다시 칸트로 돌아가고 있는 셈이다. 그러나 이때 그가 준거하는 것은 미감적 판단 일반에 대한 칸트의 논의가 아니라 숭고의 분석이다. 여기에 일차적으로 리오따르의 칸트 해석의 독특성이 존재한다. 그는 칸트에게서 미의 분석과 숭고의 분석을 근본적으로 이질적인 것으로 이해한다. 이 프랑스 철학자가 칸트의 숭고 분석에서 끌어내고 있는 것은 이성과 감각적 현시(présentation) 사이의 좁힐 수 없는 간극이다. 숭고는 우리에게 '재현 불가능한 것'의 존재를 알려준다. 이 재현 불가능한 것을 리오따르는 '타자'라는 이름으로 부르기도 한다. 숭고는 재현 불가능한 이 타자가 불러일으키는 감정이다. 그는 이것을 일반화된 미학으로 전화시킨다. 그것은 그의 다음과 같은 선언 속에 명확하게 드러나고 있다. "1세기 전부터, 예술은 더이상 미가 아니라, 숭고에 관련된 어떤 것을 주요 논점으로 갖는다"(『비인간적인 것』L'inhumain 147면). 요컨대, 예술은 이제 재현할 수 없는 것을 증거하는 기능으로 전환되는 것이다.

숭고의 미학 혹은 타자의 미학은 어떤 담론과 질서를 통해서도 재현

될 수 없는 것, 그것들의 절대적 희생자인 타자를 상정한다. 그런데 이 절대적 희생자는 그 상관개념으로서 절대 악을 우리에게 상기시킨다. 이러한 의미에서 타자의 미학은 절대악과 절대선이라는 논리를 만들어낸다. 따라서 타자의 미학은 새로운 감성과 담론의 구성을 통한 새로운 삶의 형식의 창출이라는 정치적 의미를 탈각시키고, 절대적 희생자에 대한 무한책임과 정의라는 윤리적 호소에 기댄다. 이러한 의미에서 리오따르의 숭고의 미학은, 랑시에르(J. Rancière)가 현대예술의 '윤리적 전회'라고 일컫는 것의 전형적인 한 예를 구성한다(『미학 안의 불편함』 *Malaise dans l'esthétique* 143~73면). 그리고 이러한 이유에서 그것은 칸트-실러의 미학적 모더니티의 또다른 해체방식이 된다. 앞에서 설명한 바와 같이, 예술의 자율성과 타율성의 동일성에 의해 규정되는 미학적 모더니티는, 예술은 자율적인 한에서 정치적이며, 반대로 예술은 자신과는 다른 어떤 것이 되는 한에서, 즉 그 자체로 삶의 형식인 한에서 예술이 된다는 논제를 확립한다. 이러한 관점에서 '예술을 위한 예술'과 '참여예술' 사이의 논쟁은 무의미해진다. 예술은 그것이 사회적 현실 혹은 모순을 표현하는 한에서, 혹은 어떤 정치적 목적에 봉사하는 한에서 정치성을 갖는 것이 아님을 미학적 모더니티는 가르쳐준다. 오히려, 예술은 자율적인 한에서 정치적이다. 리오따르의 포스트모더니즘은 미학적 모더니티에 내재해 있는 예술의 정치성을 윤리의 문제로 전화시킴으로써 그것의 고유성을 상실하고 있다.

5. '미학'이라는 이름을 위한 변론

우리는 앞에서 칸트와 실러에 의해서 정립된 '미학' 혹은 '미학적 모더니티'를 상반적인 것들의 동일성을 통해 해명하고, 그것의 모순성이 이후의 역사에서 어떻게 상이한 방식으로 해석되고 해체되었는가를 설명하였다. 비록 그 상이한 해석들이 미학적 모더니티에 대한 일면적 해석이고 따라서 그것을 해체하고 있지만, 그것들이 미학적 모더니티의 해석들인 한에서, 미학적 모더니티는 그것들을 이해하고 평가할 수 있는 조건을 구성한다. 또한 반대로, 이 다양한 해석들에 대한 비판적 평가는 미학적 모더니티의 의미를 좀더 분명하게 이해할 수 있게 해준다.

이러한 관점의 연장선상에서 우리는 마지막으로 칸트와 실러에 의해서 체계화된 '미학'의 의미를 반-미학적 운동에 대한 고찰을 통해서 해명하고자 한다. '반-미학'은 일반적으로 미학을 미적 지각이나 예술적 실천 등에 대한 사변적 전유로서 비판하는 관점을 일컫는다. 반-미학적 운동에는 무관심적 취미판단이 어떻게 사회적 계급들의 분열을 은폐하고 있는지를 고발하는 부르디외(P. Bourdieu), 예술에 대한 철학적 고찰로서의 미학에 반대하면서 비미학(l'inesthétique)을 주창하고 있는 바디우(A. Badiou), 재현 불가능한 것의 존재와 그에 대한 증인이 될 것을 요구하는 리오따르의 숭고의 미학, 독일 낭만주의와 관념론의 사변적 미학을 비판하고 있는 셰퍼(J.-M. Schaeffer) 등이 참여하고 있다. 이들은 각기 다른 방식으로 어떻게 예술이 미학이라는 이름 하에서 전체주의적이고 유토피아적인 관점에서 윤색되고 해석되고 있는지를 고발하거나, 자본주의적 이데올로기 속에 포섭되고 있는지를 비판한다(같은 책 9~12면).

이러한 반-미학적 관점은 미학에 대해 다음과 같은 이해를 전제하고 있다. 미학은 예술 일반에 관한 담론이다. 이것은 우리가 이 글을 시작하면서 언급했던 미학에 대한 일반적 이해와 동일한 것이다. 반-미학의 옹호자들은, 미학이 이렇게 이해되는 한에서, 그것은 상이한 예술 장르들, 예술적 실천들과 미적 태도들이 갖는 고유성을 보지 못하고 그것들을 어떤 보편적 개념과 가치 속에서 파악하는 오류를 범하게 된다고 비판한다. 따라서 예술적 실천은 그에 대한 담론으로부터 자유로워야 한다는 것이다.

우리는 여기에서 다음과 같은 물음을 제기할 수 있다. 미학은, 그들이 이해하고 있는 것처럼, 예술 일반에 대한 담론인가? 이 질문은 우리가 이 글을 시작하면서 제기했던 문제이기도 하다. 우리는 이 문제제기에서 '미학'이라는 이름은 예술 일반을 성찰의 대상으로 삼는 분과학문이 아니라 근대라는 역사적 시기에 발생한 하나의 사건에 붙여진 고유한 이름으로서 이해되어야 한다는 것을 제안하였다. 그리고 그 역사적 사건을 칸트와 실러에서 정립된 미학적 모더니티를 통해 설명하였다. 따라서 '미학'이라는 이름은 이 미학적 모더니티에 붙여진 이름에 다름 아닌 것이다.

이제 그렇다면 근대적 사건으로서의 미학은 예술에 대한 전체주의적이고 유토피아적인 전유인가? 먼저 다음과 같은 질문을 던져보자. 반-미학의 주창자들이 말하고 있는 것처럼, 예술과 그에 대한 담론은 분리 가능한가? 어떤 실천이나 생산물이 예술로서 인정되기 위해서는 언제나 어떤 관점, 혹은 사유체제가 존재해야 한다. 근대에 정립된 미학은 예술을 예술로서 이해하는 여러 사유체제들 가운데 하나이다(랑시에르는 역사 속에서 세가지 체제들을 구별해내고 있다. 플라톤에서 나타나는 '이미지들의 윤리

적 체제', 아리스토텔레스에 의해서 체계화된 '재현적 예술체제', 그리고 근대에 정립되

'미학적 예술체제'가 그것들이다.『감성의 분할』 26~33면).

앞에서 살펴본 것처럼, 이 미학이라는 사유체제에서 예술은 무엇보다 그 자율성과 타율성의 동일성을 통해서 이해된다. 예술은 어떤 보편적 재현규범에 종속되지 않으며, 오히려 그 독특성을 통해서 이해된다. 그러나 이 자율성과 독특성은 소통 가능한 새로운 보편성의 창출을 통해서 스스로를 예술로서 입증해야 한다. 바로 이를 통해서 예술은 새로운 삶의 형식을 표현하게 되고, 그러한 의미에서 정치적이 된다. 요컨대, 근대적 사건으로서의 미학은, 반-미학적 옹호자들이 주장하는 것과는 다르게, 예술의 자율성과 정치성을 동시에 긍정하고 있다.

따라서 반-미학이 '미학'이라는 근대적 사건의 고유성을 이해하지 못하고 그것을 예술 일반에 관한 이론으로 혼동할 때, 좀더 정확히 말하면 이 혼동 속에서 미학을 비판할 때, 그것은 '미학'이라는 이름이 함축하고 있는 예술의 자율성과 정치성에 대한 비판으로 귀결된다. 실제로, 우리가 앞에서 리오따르를 통해서 살펴보았듯이, 반-미학이 반-전체주의와 반-유토피아주의의 기치 아래 하고 있는 것은 예술의 정치성에 대한 탈각에 다름 아니다. 따라서 우리가 다시 반-미학에 반대하여 근대적 사건으로서의 '미학'이라는 이름을 옹호하는 것은, 예술과 정치의 관계가 의문에 붙여지고 있는 시대에 예술의 자율성과 정치성의 불가분의 관계, 그 동일성을 옹호하는 것과 같다.

| 박기순 |

40

데까르뜨의 미학

음악미학과 정념

1. 데까르뜨와 미학

데까르뜨 철학체계에서 미학

일반적으로 데까르뜨(R. Descartes, 1596~1650) 철학체계에서 미학 혹은 예술철학의 자리는 없다고 알려지고 있다. 실제로 데까르뜨는 『철학의 원리』(*Principia Philosophiae*, 라틴어판 1644, 프랑스어판 1647)에서 나무의 비유를 통해 철학 지식체계를 설명하면서 나무의 뿌리에 해당하는 것으로 형이상학, 몸통에 해당하는 것으로 자연학, 그리고 세개의 나뭇가지에 해당하는 것으로 의학, 메커니즘, 도덕을 제시한다. 여기서 미학 혹은 예술철학은 고려의 대상이 되지 않는다.

하지만 데까르뜨가 미학 혹은 예술철학에 대한 저술을 하지 않았음에도 불구하고 아름다움에 대한 논의는 그의 철학적 사유의 시작에 자리하고 있다고 할 수 있다. 사실 데까르뜨의 첫번째 저서는 그의 사후

에야 발표된 『음악에 관한 소론』(*Compendium Musicae*, 1619. 이하 『음악론』)이다. 이것은 그가 22살 되던 1618년에 작성한 것으로 '소리'(son)의 아름다움에 관한 논의를 담고 있다. 그런데 데까르뜨에 의하면 음악의 대상은 소리이며, 그것의 목적은 우리를 '즐겁게 하고 우리 안에서 다양한 정념을 동요시키는 것'이다. 이것은 소리의 아름다움을 정념과 연관시키는 것인데, 잘 알려진 것처럼 그의 마지막 저서가 『정념론』(*Les Passions de l'âme*, 1649)이다. 따라서 데까르뜨 미학 혹은 예술철학을 논의 가능하게 하는 저서는 그의 첫번째 저서와 마지막 저서이며, 이것은 다름 아니라 데까르뜨의 아름다움에 대한 관심의 항상성을 보여주는 것이라 할 수 있다. 데까르뜨는 호이겐스(Huygens)에게 보낸 1647년 2월 4일 서한에서 자신이 늙어서 죽게 된다면 자신은 며칠을 음악이론에 대해 쓰고 싶다고 밝히기도 한다. 더구나 이 『음악론』에서 데까르뜨는 자신의 철학적 성격을 드러내는 비판정신을 사용하며 자신의 고유한 사유방법을 이미 적용하고 있다(『데까르뜨와 음악적 미학의 변천』*Descartes et l'évolution de l'esthétique musicale* 100면).

그렇다면 데까르뜨에게도 역시 근대미학을 특징짓는 감성적 인식이 문제인가? 데까르뜨에게서 아름다움에 대한 논의는 감성적 인식을 포함하는 정념영역에서 이루어지는 것으로 보인다. 데까르뜨는 합리주의자, 이성주의자로 알려져 있지만, 사실 이성과 감성을 대립되는 인간정신의 두 다른 영역으로 파악하지 않을 뿐만 아니라, 감성, 감정을 이성의 아래에 있는 능력으로 평가하지도 않는다. 이것은 데까르뜨가 전통적인 영혼의 구분을 거부하며, 생각하는 본성을 지닌 하나의 영혼이 이해하고 느끼고 원하고 상상하는 것으로 제시하는 것에서 드러나는데, 『철학의 원리』 I, 9항에서 '생각'은 다음과 같이 정의된다. "나는 '생각

하다'(penser)라는 단어를 우리 안에서 일어나는 모든 것으로, 그 결과로 우리가 우리 자신에 의해 직접적으로 알아차리는 것으로 이해한다. 이러한 이유에서, 이해하기, 원하기, 상상하기뿐만 아니라, 감각하기 역시 여기에서는 생각과 같다"(AT IX II 28). 데까르뜨에게 이성이란 그의 『방법서설』(Discours de la méthode, 1637)의 시작에서 분명하게 거짓에서 진리, 진실, 참을 구분하는 능력으로 정의된다. 이에 반해 감성, 감정은 단지 어떤 한 대상이 우리에게 적절한지, 이로운지 혹은 유해한지를 다루는 것으로, 데까르뜨는 이것보다 좀더 넓은 의미인 정념의 영역에서 구체적으로 다룬다. 이렇듯 한 영혼 안에서 이성, 지성과 감정, 감성의 인식이 이루어지는 것으로 파악하는 것은 데까르뜨 철학의 특징을 보여주는 구체적인 논의, 즉 개별적 인간 안에서 감각적 지각에서부터 미적 판단이 이루어지기까지의 인식과정을 살펴볼 수 있게 허락하는 것으로 이해할 수 있다. 이 점은 데까르뜨 철학이 당시 예술분야에 미친 영향에서 드러난다.

미학 혹은 예술철학에서 데까르뜨 철학의 영향

데까르뜨 철학이 후대에 미치는 영향은 인식론이라는 한 특정영역에 한정되지 않고 17세기 이후의 철학 전반에 걸쳐지며 문학, 음악, 미술 등 예술분야 역시 예외가 아니다. 그의 저서 가운데 특별히 예술영역에 영향을 주는 것은 『음악론』과 『정념론』뿐만 아니라 『방법서설』 『정신지도를 위한 제규칙들』(Regulae ad directionem ingenii, 1626~28), 『성찰』(Meditationes de prima philosophia, 1641) 등을 언급할 수 있다. 음악과 미술 영역에 한정하여 살펴보자.

데까르뜨 철학이 음악에 미친 영향은 크게 두 측면에서 살펴볼 수

있다. 우선 데까르뜨 철학의 과학적 방법론이 그것이다. 이 방법론 역시 두 측면에서 음악에 영향을 주는 것으로 말할 수 있다. 첫째는 푸꼬 (M. Foucault)가 『말과 사물들』(*Les Mots et les Choses*, 1966)에서 지적하듯이, 질서와 구분에 근거한 데까르뜨의 방법론은 '우주 요소들 사이의 유비와 닮음'에 근거한 르네상스의 인식양태를 단절시키며 17세기 음악을 대표하는 바로끄 음악의 특징 중 하나라 할 수 있는 '과학정신'에 영향을 주었다(「데까르뜨와 음악적 미학의 변천」 10면). 두번째는 『음악론』에서 다루는 화성의 수학적 방법이론이 "음악의 물리학적, 심리학적인 현상들 간의 관계를 정의하려고 하였으며, 청각 반응에 과학적인 과정을 적용하려고" 한 것이라는 사실이다. 근대화성학 성립에 커다란 역할을 한 라모(J.-P. Rameau, 1683~1764)는 그의 저서 『화성의 원리의 증명』(*Démonstration du principe de l'harmonie*, 1750)에서 자신이 『방법서설』의 영향을 많이 받았음을 공언하기도 한다(『음악이론의 역사』 192~93면).

다른 한편으로 바로끄 예술의 주요특성 가운데 또다른 하나인 '감정이론' 형성에 데까르뜨의 정념이론이 크게 이바지했다는 것이다. 이것은 17세기 예술가들의 커다란 과제였던 감정표현법에 영향을 주었을 뿐만 아니라, "르네상스 시대의 목표였던 '묘사'에서 바로끄 시대의 '감동' 추구로 옮겨가는 데 중요한 역할"을 하였는데, 특히 '오페라 쎄리아'(opera seria)에 등장하는 인물들의 성격 설정에 결정적인 영향을 주었다고 평가된다.

데까르뜨 철학이 미술분야에 미친 영향 역시 크게 두 측면에서 살펴볼 수 있다. 우선 데까르뜨의 정념이론은 조슈아 레이놀즈(Joshua Reynolds, 1723~92)로 대표되는 신고전주의 회화이론에 결정적 역할을 한다. 다시 말하면 17세기 회화에서의 '표현'이론을 제공한 것이다(『미

학사』170~71면).『정념론』에서 정념의 외적 징후, 즉 '눈과 얼굴의 작용'
(113항), '얼굴 색깔의 변화'(114항), '기쁨은 어떻게 얼굴을 상기시키는
가'(115항), '슬픔은 어떻게 창백하게 만드는가'(116항), '우리는 어떻게
가끔 슬프면서 얼굴을 붉히는가'(117항), '떨림'(118항), '무기력'(119항),
'기절'(122항), '웃음'(124항), '분노에서 웃음의 원인은 어떤 것인가'(127
항) 등등에 대한 데까르뜨의 생리학 관점에서의 설명이 화가들의 얼굴
묘사에 기여한 것이다. 또한 데까르뜨의 '생각하는 주체'로서 '개인'의
정립은 이후 '개인의 초상화' '천재' 등에 대한 논의의 서막을 장식하는
것으로서 근대미학 성립의 결정적 계기들 가운데 하나로 평가된다.

　이러한 의미에서 결과적으로 데까르뜨는 아름다움 자체를 다루는 어
떤 저술도 하지 않았지만 근대미학 혹은 예술철학 이론의 기초, 토대를
제공한다고 할 수 있다.

2. 음악미학

데까르뜨와 음악

　데까르뜨의 음악에 대한 관심은 사실 그의 교육과정에 의해 형성된
것이라고도 할 수 있는데, 그가 수학한 예수회학교 교육은 두 단계의 과
정으로 구성되어 있었다. 첫번째 단계에서 처음 3년 동안은 고전어, 특
히 라틴어 중심의 교육이었고, 두번째 과정은 좀더 철학적이었다고 알
려진다. 첫해는 논리학, 두번째 해는 아리스토텔레스의 자연학 그리고
수학을 배웠는데 산술학, 기하학, 음악 그리고 천문학이었다. 세번째 해
는 아리스토텔레스의 형이상학이 중심이었다고 한다(『데까르뜨와 음악적

미학의 변천』92면). 이와같이 음악이 정규과목 가운데 하나였으며 수학과 관련된 교육이었다고 짐작할 수 있다. 이것은 그의 『음악론』 내용과 밀접히 연관된다.

하지만 데까르뜨 『음악론』의 저술동기는 '아름다움' 혹은 음악철학에 대한 관심에 의한 것은 아니었고, 수학자, 물리학자, 음악이론가이기도 했던 친구 베크만(E. Beeckman)의 요청에 의한 것이었다. 데까르뜨는 이 음악이론을 베크만을 위해 썼으며 그만이 간직하고 있기를 바라면서, 1618년 11월 10일에서 12월 31일 사이에 탈고해서 1619년 새해에 베크만에게 전달한다. 당시 베크만은 '협화음의 물리적 정의, 청각 즐거움의 설명, 모드 이론' 등의 문제와 당시 유행하던 논의 가운데 하나인 "어떤 협화음이 가장 기분 좋게 하고 그 이유는 무엇인가?"에 관심을 갖고 수학적 질서를 부여하려는 노력을 시도하고 있었다. 따라서 베크만의 요청에 의한 데까르뜨의 『음악론』이 순수이론이었을 것이라는 것은 쉽게 짐작할 수 있다.

그러나 데까르뜨 자신의 음악적 경험 역시 간과할 수 없다. 데까르뜨는 17세기 초기에 가정이나 소규모의 친밀한 모임에서 음악을 연주할 때 가장 널리 쓰였던 현악기 류트와 플루트를 소유하고 연주하는 방법도 알고 있었다. 뿐만 아니라 당시 음악이론에 대해 상당한 지식을 소유하고 있었다. 이것은 중세음악을 거부하는 르네상스음악 미학을 대표하는 베네찌아의 작곡가이자 음악이론가인 짜를리노(G. Zarlino, 1517~90)에 대한 언급에서 드러난다. 짜를리노는 음악의 대상을 '소리 나는 수'로, 음악을 '수학적인, 사변적인 과학'으로 그리고 '음악을 자연의 모방'으로 파악하며 '음악 이론적 가르침을 자연의 법칙'에서 끌어내려 하였다. 하지만 데까르뜨는 자신의 이론이 짜를리노의 이론과

는 음, 음계, 리듬, 선율, 화성, 형식 등의 기초·토대에서 상당한 차이가 있음을 주장한다. 실제로 데까르뜨가 제기하는 문제는 화성과 연관된 것만도 아니며 그의 철학에서 제기되는 것과 같은 문제, 즉 기초·토대의 문제이다.

『음악론』의 구성

『음악론』은 1장에서 13장으로 구성되는데 이것은 다시 여섯 부분으로 구분된다. 우선 첫 부분은 1장으로 여기서 음악의 대상은 소리이고 그것의 목적은 우리를 즐겁게 해주는 것이라 정의된다. 두번째 부분은 2장, '먼저 짚고 넘어가야 할 점'(Praenotanda)이다. 특히 이 부분은 데까르뜨 미학 이해에서 중요한데, 감각, 즐거움 그리고 감각에 의한 대상의 지각에 대한 그의 견해가 여덟 명제로 제시된다. 세번째 부분은 3장에서 이 먼저 짚고 넘어가야 할 점을 리듬에 적용하고 시간의 구분에 대해 다루는 부분이다. 네번째 부분은 4장에서 11장의 음높이를 다루는 부분이다. 이 부분은 다시 세 단계로 구분되는데, 협화음, 음도 그리고 음계 씨스템 그리고 음악에서 받아들이는 몇몇 불협화음에 대한 것으로 이 저서의 주요한 부분을 구성한다. 다섯번째 부분은 12장의 '작곡의 방법과 모드에 대하여' 다루고, 마지막 여섯번째 부분은 13장으로 여기서 '모드'에 대한 논의가 이루어진다.

『음악론』의 내용
─음악의 대상과 목적

데까르뜨에게도 역시 음악의 대상은 '소리'이며 그 목적은 "우리를 기쁘게 하고, 우리 안에서 다양한 정념을 동요시키는 것이다." 그리고

하나의 소리가 모든 사람에게 동일한 기쁨 혹은 정념을 유발하는 것은 아니며 누군가에게는 슬픔을 느끼게 하는 것이 또다른 누군가에게는 기쁨을 느끼게 만든다. 이렇듯 동일한 소리 혹은 노래가 아주 다른 결과를 만들어내는 것은 놀라운 일이 아니며, 애가(哀歌)의 저자들과 비극의 배우들은 그들이 우리 안에서 더 많은 고통을 불러일으키는 만큼 더욱 더 많이 우리에게 즐거움을 준다.

데까르뜨는 '차이'에 따른 소리의 두 속성을 제시하는데 여기서 '차이'는 '지속 혹은 시간의 관계와 음의 고저에 따른 상대적 높이의 관계' 하에서의 다름에 의한다. 그리고 이것은 물리학적 관점이 아니다. 그 이유는 "소리 그 자체의 질을 생각하는 면에서, 어떤 물체와 어떤 물질을 가지고 가장 즐거운 소리를 만들어내느냐" 하는 문제는 물리학자들이 다루어야 하는 문제이기 때문인데 이러한 문제의식에서 이후 데까르뜨는 소리 현상에 대해 물리학적 관점에서 접근한다.

그런데 데까르뜨에 의하면 소리 가운데 인간의 목소리가 최고의 소리이다. 그 이유는 다른 소리보다 인간의 목소리가 우리 정신(esprits)에 부합하기 때문이며, 실제로 친구의 목소리가 적의 목소리보다 그리고 호감에서 나오는 소리가 반감에서 나오는 것보다 더 유쾌하다.

— 먼저 짚고 넘어가야 할 점들

데까르뜨는 자신의 음악이론을 전개하기 전에 먼저 짚고 넘어가야 할 점들을 제시하는데, 이 여덟가지는 그의 미학이론을 구성하는 중요한 역할을 한다. 그러나 그 내용은 음악 자체에 대한 것이 아니라 음악적 대상의 한계, 즉 미적 대상을 정의하는 것이다. 이렇게 주의할 점들은 뒤에 데까르뜨 논의의 일반적 규칙의 역할을 한다. 여덟가지 먼저 짚

고 넘어가야 할 점을 살펴보자.

첫째, 모든 감각은 어떤 즐거움의 능력이 있다.

둘째, 이 즐거움을 위해서는 감각 자체와 대상의 어떤 비례가 요구된다. 그 결과, 예를 들면, 구식 보병총과 천둥의 소음은 음악에 적절하지 않아 보인다. 왜냐하면 정면에서 보인 해의 너무 강렬한 빛은 눈을 다치게 하는 것처럼, 분명히 귀를 다치게 할 것이기 때문이다.

셋째, 대상은 그것이 감각에 떨어지는바 그대로 너무 어렵지도 않고 너무 혼란스럽지도 않은 상태여야 한다. 그 결과, 예를 들면, 너무 복잡한 형태는, 그것이 규칙적일지라도, 아스트롤라베(Astrolabe)의 어머니의 그것처럼, 좀더 균등한 선에 의해 구성된 다른 것만큼 즐겁게 하지 않는다. 동일한 악기의 통상적 망, 거미줄이 그런 것처럼.

그 이유는 감각은 후자에게서 충분히 분명하게 지각되지 않는 여러 요소들이 발견되는 전자에게서 좀더 충만하게 만족하기 때문이다.

넷째, 그 안의 부분들의 차이가 덜한 대상이 감각에 의해 더 용이하게 받아들여진다.

다섯째, 우리는 한 대상 전체의 부분들은 비율이 더 큰 것들 사이에서 보다 차이가 적다고 말한다.

여섯째, 이 비율은 수적이지 기하학적이 아니어야만 한다. 그 이유는 수적 비율 안에서 차이들은 거기에서 동등하기 때문에 주목할 만한 것들이 많지 않기 때문이다. 그리고 그와같이 감각은 그것이 내포하는 모든 요소들을 분명하게 지각하기 위해 그토록 과로하지 않기 때문이다.

예를 들면,

2 ├──┼──┤

```
3 ├──────┼──────┼──────┤
4 ├────┼────┼────┼────┤
```

이 선들의 비율은 후자보다 더 쉽게 구분되는데, 이 선들에서는 각 선의 차이로서 단위를 고려하는 것으로 충분하기 때문이다.

```
2 ├──────┼──────┤
```

```
V8 ├──────────┤
        a   b  c
4 ├───────┼─┼─┤
```

그러나 후자에서 ab와 bc부분을 고려해야만 한다. 이 두 부분은 공통의 척도가 없으므로 측정할 수 없어 감각에 의해 동시에 알려질 수 있는 방법이 전혀 없다. 단지 기하학적 비율과의 관계에서 가능할 뿐이다. 그래서 예를 들면, bc에서는 세 부분이 있을 것인데, ab에서는 두 부분을 식별한다. 여기서 감각이 항상 틀린다는 것은 분명하다.

일곱째, 감각대상 가운데 소리, 이것은 감각에 의해 가장 쉽게 지각되는 영혼에 가장 유쾌하지도 않고, 가장 어렵게 지각되는 것도 아니다. 그러나 그것은 대상들을 향해 감각들을 전달하는 자연적 욕구보다 지각하기가 아주 쉽지 않은데, 자연적 욕구는 완전하게 채워지지도 않고, 마찬가지로 감각을 지치게 하기도 아주 어렵지 않다.

여덟째, 마지막으로 모든 사물들에서 다양성은 가장 유쾌한 것이라는 것을 유의해야만 한다. (『음악론』 54~58면)

이 여덟가지 먼저 짚고 넘어가야 할 점은 세 부분으로 구분된다. 우선 첫번째가 그 자체로 한 부분이고, 두번째 부분은 두번째에서 여섯번째 주의할 점 그리고 세번째 부분은 일곱번째와 여덟번째이다. 여기서 주목해야 하는 것은 이 여덟가지 짚고 넘어가야 할 점들 전체의 움직임이

다. 뷔종(F. de Buzon)에 따르면 이것은 감각의 즐거움에서부터 그것에 영향을 미치는 대상의 구조까지 요구사항들의 점진적인 이행을 제시하는 것으로, 여기에 데까르뜨의 아름다움 혹은 즐거움에 대한 이론 그리고 감정, 정념의 이론 또한 일반미학이라 불리는 이론이 성립한다. 왜냐하면 데까르뜨는 모든 감각의 즐거움을 겪는 능력을 확신하는데 그런 즐거움의 존재는 모든 예술이론의 전제이기 때문이며 이것을 데까르뜨가 첫번째 주의점에서 말하려는 것이기 때문이다(『음악론의 소개』*Abrégé de Musique* 10면).

두번째에서 여섯번째 주의점은 감각대상이 비례가 될 수 있는 방법에 대한 것인데, 여기서 데까르뜨는 즐거움은 대상에서 감각까지의 비례를, 그리고 그 비율은 부분들의 구분을 전제한다고 밝히며, 전통적인 방식에서 다루는 비례타입의 세 종류, 즉 숫자적, 기하학적 그리고 하모니 가운데 기하학적, 하모니적(기하학적 비례의 반대) 비례 사용을 거부하며 단순한 숫자적 비례만을 주장한다. 이것은 데까르뜨 『음악론』의 주요한 창의성 가운데 하나로 평가된다. 더구나 첫번째부터 여섯번째까지의 주의할 점은 아리스토텔레스의 『영혼론』(*De Anima*, 426a 27~30)에서 이루어진 비례에 의한 감각 설명과 비교할 수 있는데, 아리스토텔레스는 대상에서부터 감각으로 가는 반면에 데까르뜨는 감각에서 출발하고 거기에서 대상의 능력들을 이끌어낸다(같은 책 11면). 결과적으로 먼저 짚고 넘어가야 할 점 여덟가지는 지성의 문제가 아니라 가지성(可知性, intelligibilité)의 문제인 것이다. 마지막 여덟번째 주의에 의해 데까르뜨는 소리와 시간의 연관성에 대한 논의를 시작으로 이 규칙들을 음악이론에 적용한다.

─ 리듬에 대하여

데까르뜨는 시간의 경과를 협화음보다 음악적 감동에서 더 없어서는 안되는 요소로 간주한다. 따라서 하모니(화성)보다 리듬을 먼저 다루는데 바로 3장에서 '소리에서 관찰해야만 하는 수 혹은 시간'에 대한 논의가 그것이다. 데까르뜨에 따르면 앞서 제시된 네번째 주의에 근거하여 소리에서 시간은 동일한 부분으로 구성되어야 하는데 그 이유는 이것이 감각에 가장 수월하게 지각되기 때문이다. 또한 2배 혹은 3배 비율이 청각에 의해 가장 쉽게 구분되고, 이것은 다섯번째 혹은 여섯번째 주의에 근거한다. 또한 만일 박자가 더 불규칙적이라면 귀는 박자의 차이를 쉽게 재인식하지 못했을 것인데 이것은 경험에 근거한다.

또한 데까르뜨는 소리의 경과와 감정, 정념 사이의 대응을 아주 단순한 관계로 규정한다. 느린 박자는 의기소침, 슬픔, 공포, 교만 등의 느린 정념을 불러일으키는 반면에 빠른 박자가 만들어내는 빠른 정념의 예는 기쁨이다. 그런데 박자 맞추기는 두 종류가 있으며, "항상 균등한 수들로 변하는 4박자는 3운율, 즉 균등한 세 부분들로 구성된 박자보다 더 느리다." "그 이유는 3배율은 감각을 더 잘 사로잡는 데 있다. 왜냐하면 그 안에서 더 주목할 숫자들이, 즉 셋이 있기 때문이다. 사각 안에서 단지 2개만이 있는 반면에." (『음악론』 62면). 그러나 여기서 데까르뜨는 자신 논의의 한계를 분명히 하며 "이 문제의 더 정확한 연구는 영혼운동의 탁월한 인식에 달려" 있다는 이유로 더 이상의 논의를 피한다. 정념에 관한 연구를 언급하는 것이다. 이런 의미에서 보자면 『정념론』에서 데까르뜨는 『음악론』에서 미처 다루지 못한 논의를 발전시키는 것이라 할 수 있다.

그런데 "시간은 음악에서 아주 커다란 힘을 지니고 있어서 그 혼자

어떤 즐거움을 가져올 수 있다"(같은 곳). 그러한 예가 북이다. 데까르뜨는 군대에서의 북과 같은 악기에서 감각은 시간만을 주목한다는 것을 제시하는 것으로 리듬의 문제가 협화음의 문제에 앞서 있음을 주장한다. 그리고 데까르뜨 리듬이론의 또다른 창의성은 규칙적인 운율기법에 의존하는 당시 이론가들(짜를리노 혹은 쌀리나스F. Salinas)에 반해시적 기술을 전혀 언급하지 않는다는 것에서도 드러난다.

─음높이

음높이에 대한 논의는 『음악론』 4장에서부터 11장에서 이루어진다. 즉 4장 '고음과 저음의 관점에서 소리의 다양성에 대하여', 5장 '협화음에 대하여', 6장 '옥타브에 대하여', 7장 '5음도에 대하여', 8장 '4음도에 대하여', 9장 '2온음도, 장3도 그리고 6음도에 대하여', 10장 '음도 혹은 음악적 톤에 대하여', 11장 '불협화음에 대하여'이다.

데까르뜨에 의하면 소리의 높낮이에는 세가지 방식이 있다. 우선 다양한 물체들에 의해 동시적으로 발산된 음들 안에서 어울림 음정만으로 이루어지는 화음인 협화음, 그리고 동일한 목소리에 의해 계속적으로 연이어 있는 소리들 안에서의 음도, 마지막으로 목소리 혹은 다른 소리를 내는 물체들에 의해 지속적으로 발산된 소리들 안에서 협화음에 아주 유사한 불협화음이다. '특정하게 결합된 음들이 소리날 때 청자에 의해 경험되는 안정·이완의 느낌'으로 정의되는 협화음에서는 음도에서보다 소리의 차이가 최소한이어야 하는데 그 이유는 소리의 차이가 연이은 소리에서보다 동시에 방사된 소리에 의해 귀가 더 피곤해지기 때문이다. 또한 연관된 불협화음과 음도의 차이의 비율에서도 마찬가지다.

협화음에 대한 논의에서 데까르뜨는 위니송(unisson, 제창)이 협화음이 아니라는 것을 첫번째 주목할 것으로 제시한다. 그 이유는 위니송에서는 고음과 저음에서 소리의 어떤 차이도 없고 숫자들의 통일성으로서 협화음과 유사하기 때문이다. 두번째는 협화음으로 가정되는 두 항(terme)에서 가장 저음은 가장 힘이 있고 어떤 의미에서 다른 것들을 내포하는데 그 예는 류트의 현들이다. 현 가운데 하나를 건드리면, 옥타브 혹은 4음도의 더 고음인 현이 떨리고 자발적으로 소리가 울린다. 고음의 항은 저음의 분할에 의해 발견되어야 하며 이 분할은 동일한 간격상태로 산술적이어야 한다.

데까르뜨는 협화음의 장르를 세 종류로 제시한다. 첫번째는 위니송의 첫번째 분할에서 나오는 옥타브다. 두번째는 균등한 부분들로 된 옥타브 그 자체의 분할에서 나오는 것으로 두번째 분할의 협화음이라고 부를 수 있는 5도 음정과 4도 음정이다. 마지막 협화음은 5도 음정의 분할에서 오는 세번째와 마지막 분할의 협화음들이다. 또한 협화음의 분할은 그 자신의 분할에 의해 생기거나 우연에 의해 생기는데 협화음들 자신에 의한 협화음들은 세가지로, "음의 세 숫자, 2, 3 그리고 5다. 숫자 4와 숫자 6은 이것들의 조합이다. 그리고 이것들은 우연에 의한 소리 숫자다. 이들에게서 새로운 소리가 나오는 것은 아니다." 이 협화음 가운데 귀에 가장 기분 좋은 그리고 가장 부드러운 것이 5도 음정이며 여기에서 모드들이 생기는데 이것은 일곱번째 주의할 점에 의한다. 왜냐하면 협화음의 완벽은 분할이나 동일한 수에서 추출되기 때문이다. 데까르뜨는 옥타브와 5도 음정을 동일한 음식에 우리가 지겨워지는 것에 비교한다. 반면에 4음도는 가장 불행한 음도로 공기들 안에서 우연 그리고 다른 것들의 도움과 사용될 뿐이다. 그것은 5도 음도에 가장 가까워

모든 우아함을 5도음에 비교되어 다 잃어버린다. 결과적으로 4도음은 음악에서 첫번째 플랜에 사용되어서는 안되고, 그 자신에 의해서, 즉 저음과 다른 부분과 사용되어서는 안된다. 2온음, 장3도는 6도음, 4도음보다 완벽하다. 가장 완벽한 협화음들은 복합비율(proportion multiple)에 의해 생긴다.

그런데 데까르뜨에 의하면 이러한 논의 이후에 '정념을 불러일으키는 협화음들의 다양한 장점'에 대해 이야기해야 하는데 이것은 『음악론』에서 다뤄야 하는 주제를 넘어서는 것이다. 왜냐하면 그 장점들은 아주 다양하고 아주 가벼운 환경들에 의존하는 것이기 때문이다.

뷔종에 따르면 협화음에 대한 데까르뜨 이론은 이전의 이론과 확연하게 구분되는 결정적인 세 요소를 지닌다. 자세히 말하자면, 데까르뜨는 동등한 부분에서 진동하는 코드의 분할, 수적 분할을 공들여 만들고, 협화음에 관련된 경험의 고려를 취함에 의해 이 분할의 가장 의미 있는 결과를 확신하고, 그리고 이 물리적-수학적 소여들에 대한 기대 혹은 감각의 욕망과 이 기대의 만족과 관련된 심리적-생리학적 기준들을 결합시킨다. 결국 데까르뜨에게서 하모니적(화성적) 관계들의 완벽한 질서의 부분적 전복이 이루어지는 것이다. 데까르뜨에게 4음도는 더이상 중요시되지 않는다(『음악론의 소개』 13면).

불협화음에 대한 데까르뜨의 논의 역시 세 장르로 구분되어 이루어진다. 단지 음도들과 옥타브에 의해 만들어지는 것과 분열이라 불리는 장조톤과 단조톤 사이의 차이에서 기인하는 것들 그리고 마지막으로 장조톤과 반-톤 장조 사이의 차이에서 오는 것이다. 마지막으로 데까르뜨는 소리의 속성에 대한 자신의 주장을 확신시키기 위해 다음과 같이 정의한다. "저음과 고음에 상대적인 소리들, 음들의 모든 다양성은 음

악에서 단지 숫자들, 2, 3 그리고 5에서 생긴다. 그리고 음의 도만큼 불협화음을 정의하는 모든 숫자들은 위의 세 숫자들의 곱들이다. 그것들의 분할이 그들 자신에 의해 행해지므로, 우리는 그것들을 단위에서 추론한다"(『음악론』 122, 124면).

― '작곡하기의 방식과 모드에 대하여'

앞에서도 언급했듯이 『음악론』의 마지막 두 장, 12장과 13장에서 작곡과 모드에 대한 논의가 이루어진다. 음악에 대한 전문가가 아닌 데까르뜨는 전문가가 아니라도 커다란 오류 없이 작곡할 수 있다고 생각하며 그것을 위해서 존중해야 할 세가지를 먼저 제시하고 이어서 더 큰 우아함과 균형을 얻기 위하여 관찰해야 할 다음과 같은 규칙을 제시한다.

1. 가장 완벽한 협화음들의 하나에서 시작해야만 한다. 혹은 소리의 휴식 혹은 침묵에 의해 시작할 수 있다. 이것이 최고이다. 휴식은 그 자체로는 아무것도 아니나 그것은 침묵하는 한 목소리가 다시 노래하기 시작할 때, 단지 어떤 새로움과 다양성을 가져온다.

2. 두 옥타브 혹은 두 4도음은 즉시 이어져서는 결코 안된다.

3. 가능한 한 부분들은 반대적 운동들에 의해 거행될 필요가 있다. 이것이 더 커다란 다양성을 만든다.

4. 덜 완벽한 협화음에 대해, 우리는 더 완벽한 협화음으로 넘어가기를 원할 때, 더 멀리 있는 협화음보다는 좀더 가까운 협화음을 향해가는 것이 더 낫다. 예를 들면, 6장조에서 옥타브로, 6단조에서 4도음으로. 이러한 것은 연주자들의 경험과 사용에 달려 있다.

5. 곡조의 끝에서 청각은 그것이 더 기다리는 것이 없고 노래가 완벽하

다고 알아차리며 아주 만족할 필요가 있다. 톤들의 어떤 순서에 의해 더 잘되는 것을 연주자들은 박자, 까덴짜(cadences)라 부른다.

6. 마지막으로, 공기 전체와 특별히 각각의 목소리는 모드라고 불리는 결정된 한계들 사이에 포함된다. (『음악론』 124, 126, 128면)

데까르뜨는 "모든 이 규칙들은 정확하게 두 소리 혹은 그 이상에서 반대급부 안에서 관찰되어야만 하나 어떤 방식에서도 감소 혹은 다양한 상태에서 불려서는 안된다"(『음악론』 128면)고 강조한다. 그리고 모드의 문제에 대해서는 유명한 연주자들과 모두에게 잘 알려진 것으로 더 많은 설명이 필요 없음을 주장하며 모드는 동일한 음도로 나누어지지 않은 옥타브에서 온다는 간단한 설명을 붙인다.

'소리'와 '소음'의 구분

데까르뜨는 이 『음악론』 이후 소리에 대한 논의를 물리학적 관점으로 옮긴다. 특별히 메르센(M. Mersenne)과의 서신에서 이 주제에 대한 논의가 주로 이루어지는데, 자신의 저서 『우주의 조화』(*Harmonie universelle*, 1636)에서 '악기의 분류'와 '음향학'에 관해 논할 정도로 음악에 많은 관심을 갖고 있었던 메르센에 의한 것이다. 데까르뜨는 그에게 보낸 1629년 11월 13일 서한에서, 공허에서 소리의 파장 그리고 코드들의 울림 문제에 대해 언급하며 1629년 12월 18일 서한에서는 소리의 물리적 정의에 대한 첫번째 형식에 대해 설명한다.

또한 『인간론』(*Traité de l'homme*, 1664)에서 데까르뜨는 소리의 현상과 그 지각의 생리학적 묘사(AT XI 149)와 함께 소리와 소음을 구분하며 메르센에게 보낸 1630년 1월의 편지(AT I 107)에서 역시 이 둘을 구분한다.

데까르뜨에 의하면 소리가 귀에 단지 한번만 들리면, 그것은 소음으로 들리고 그것은 저음인지 혹은 고음인지 구분되지 않는다. 따라서 귀를 적어도 두번 혹은 세번 두드려야만 한다는 것인데 이것은 과학적 인식에 의한 설명이다. 데까르뜨는 현재 토널(tonal) 씨스템을 근거하는 완벽한 화음에 물리적 정당화를 준 첫번째 사람이라는 평가를 받는다(『데까르뜨와 음악적 미학의 변천』130면). 그러나 데까르뜨는 그의 음향이론의 한계성을 의식하며 이후 점진적으로 아름다움에서 소리의 완벽함을 분리하기 시작했다. 음향과 미학의 구분이 시작된 것이다(같은 책 131면).

3. 미적 판단과 정념

앞에서 살펴본 것처럼, 데까르뜨에게 소리의 즐거움, 음악적 감동은 아름다움의 기준이 된다. 그렇다면 이 감동은 정신 혹은 이성의 작용에 의해 이루어지는가? 일반적으로 데까르뜨 철학의 이원론은 영혼과 몸이 분리되어 각각이 독립된 실체, 존재로서 이 두 실체의 상호작용을 설명하지 못하는 것으로 여겨져 이후 철학자들의 격렬한 비판대상이 된다. 그러나 데까르뜨는 분명 영혼과 몸의 상호작용의 현상으로 나타나는 것을 감각, 감정, 정념으로 제시하며 영혼 단독, 즉 순수영혼, 지성, 이성의 영역과 구분한다. 이 두 영역의 구분은 이성의 인식이 아닌 또다른 영역의 인식이 가능함을 보이는 것이다.

주관적 개별 미

데까르뜨는 메르센에게 보낸 1630년 1월 서한에서 가장 유쾌한 것을

결정하기 위해서는 듣는 사람의 능력을 가정해야만 하며 이 듣는 이의 능력은 취향처럼 사람에 따라서 변한다는 것을 강조한다. 또한 누군가는 단지 하나의 목소리를 듣는 것을 그리고 다른 누군가는 콘서트를 좋아하는 것과 마찬가지로 어떤 사람은 부드러운 것을 어떤 사람은 날카롭거나 쓴 것을 더 좋아한다며(AT I 108) 개인의 주관성을 미적 판단의 기준으로 제시한다.

"왜 한 소리가 다른 소리보다 더 좋은지"에 대해 의문을 지니고 있던 메르센은 데까르뜨에게 아름다움의 근거를 세울 수 있는지에 대해 질문하는데, 메르센에게 보낸 1630년 3월 18일 서한에서 데까르뜨는 역시 개인에 따라 동일한 음악이 서로 다른 감동, 감정을 만들며 "한 작품의 아름다움을 판단하기 위한 본질적인 기준은 사람들이 느끼는 개별적 즐거움"임을 강조한다(1630년 2월 25일 서한, AT I 118). 데까르뜨는 또한 아름다움은 시각과 더 관련되며 아름다움이든 듣기 좋은 것이든 그것은 우리 판단에서부터 대상까지의 관계를 의미하는 것일 뿐이어서 사람들의 판단은 아주 다르기 때문에 우리는 아름다움이든 듣기 좋은 것이든 어떤 결정된 측정기준을 지닌다고 말할 수 없다고 주장하며 자신의『음악론』에서의 주장을 반복한다. 그러나 여기서 데까르뜨는 한발 더 나아가 단지 더 많은 사람을 즐겁게 하는 것이 가장 아름답다고 부를 수 있다는 견해를 피력한다. 이러한 주관적 개별 미에 대한 데까르뜨의 주장은 그의 감각이론에 근거한다.

─ '내 몸'

일반적으로 데까르뜨가 인간의 몸을 기계에 비유하는 것으로 알려져 있다. 실제로 그의『인간론』에서 인간은 자동기계장치에 비유되고 모든

신체적 기능은 기계적으로 설명된다. 그러나 데까르뜨는 인간을 영혼과 몸의 결합체로 간주하고, 감정을 순수형상인 천사와 기계로 간주되는 동물 사이에 인간을 위치시키는 것으로 제시한다. 천사는 몸을 가지고 있지 않으므로, 감정, 정념을 가질 수 없으며 동물은 어떤 것이 자신에게 유용한지 혹은 해로운지에 대한 인식을 지니지 않기 때문에 영혼이 없다고 할 수 있고, 인간만이 감정과 정념의 좋은 것 혹은 나쁜 것의 의미를 경험한다는 것이다.

영혼과 몸의 결합체의 현상으로서의 감정, 정념은 데까르뜨에게서 '내 몸'의 강조에서 나타난다. "이 몸(특별한 어떤 권리에 의해 나의 것이라고 부르는)은 다른 몸보다 더 엄밀하게 더 긴밀하게 나에게 속한다. 왜냐하면 사실, 나는 이 몸에서 다른 몸들처럼 결코 분리될 수가 없기 때문이다. 나는 그 안에서 느꼈고 이 몸에 대해서 모든 나의 욕구들과 모든 감정들을 느꼈기 때문이다"(「여섯번째 성찰」 AT IX 60). 이것은 자연적인 것이며 감정들에 의해 "내가 단지 나의 몸 안에 배의 조종사처럼 거주하는 것이 아니라, 내가 몸에 아주 긴밀하게, 아주 혼합되고 섞여서 몸과 완전한 하나를 이루고 있음"(같은 글, AT IX 64)을 알 수 있을 뿐만 아니라 이 몸에 의해 그를 둘러싼 다른 몸들의 다양한 용이함 혹은 비용이함을 받아들일 수 있다(같은 글, AT IX 65).

이러한 개체적 '내 몸'의 강조는 스콜라철학자들의 감각이론에 반대하는 데까르뜨 감각이론의 두가지 측면을 보여준다. 우선 당시에 받아들여지던 "물체들이 감각기관을 향해 그들에게 유사한 작은 이미지를 보낸다"는 스콜라철학자들이 받아들이던 '종 이론'을 거부하는 것이다. 데까르뜨에 의하면 "느끼기 위해서 영혼이 대상들에 의해 뇌에까지 보내진 어떤 몇몇의 이미지를 주시하는 것이 필요하다는 가정"을 하지

말아야 한다. 그 이유는 이미지들이 대상들에 의해 형성될 수 있는지, 그리고 외부감각들의 기관들에 의해 느껴질 수 있는지, 그리고 신경들에 의해 뇌에까지 전달이 될 수 있는지를 우리에게 보여줄 수 없기 때문이다. 데까르뜨에게서는 뇌의 인상이 대상에 기계적으로 대응하나, 그들에게 전혀 유사하지 않거나 혹은 조잡한 방식으로 유사하다. 『광학』(*Dioptrique*, 1637)에서 이 조잡한 방식은 시각에 해당되는 것으로 제시되는데, 데까르뜨에 의하면 우리 삶의 모든 태도들은 우리 감각들에 의존하며 가장 보편적이고 고상한 감각이 시각이다(1부 「빛에 대해서」, AT VI 81). 다른 한편으로 데까르뜨는 아리스토텔레스에게서 오감에 비해 몸 안에서의 지위를 갖지 못하던 공통감각의 자리를 뇌 안에 부여한다. 이렇게 '내 몸'은 감각작용의 주체가 된다.

—감각의 구분

'내 몸'을 강조하는 데까르뜨 철학에서는 감각작용이 몸 안에서 어떤 방식으로 이루어지는지에 대해 구체적인 설명을 하고 있다. 자세히 보자면, 감각, 감정의 다양성은 신체의 많은 신경과 각 신경 안에 있는 다양한 운동에 달려 있으나 신경 수만큼이나 다양한 감각이 있지는 않으며 신경 가운데서 주요하게 일곱으로 구분된다. 내적 감각 두개와 외적 감각 다섯, 즉 오감이 그것이다. 우선 내적 감각의 첫번째는 배고픔, 갈증, 그리고 모든 다른 자연적 욕구들인데, 그것은 영혼 안에서 위, 목 그리고 자연적 기능들에 소용되는 —바로 이 기능들 때문에 우리가 그런 욕구를 가지게 된다— 모든 다른 부분들의 신경들의 운동에 의해 불러일으켜진다. 두번째 내적 감각은 기쁨, 슬픔, 사랑, 분노 그리고 모든 다른 정념들이다. 이것은 주로 심장을 향해 가는 작은 신경에 의존하고,

이어서 가로막과 다른 내적 부분들의 신경에 의존한다(『철학의 원리』 4부 190항).

외적 감각은 오감과 동일하다. "그 이유는 신경을 움직이게 하는 대상의 종류가 그만큼 다양하고 그 대상에서 유래하는 인상들이 영혼 안에서 다섯 종류의 혼란된 생각을 불러일으키기 때문이다"(같은 책 4부 191항). 오감 가운데 첫번째 감각으로 데까르뜨가 제시하는 것은 촉각이다. 그 이유는 이것이 몸 전체와 연관되기 때문이며, 이어서 미각, 후각, 청각, 시각이 다루어진다(같은 책 4부 191~95항). 이것은 아리스토텔레스의 오감에 대한 순서 즉 시각, 청각, 후각, 미각, 촉각을 뒤집는 것이다.

─ 감각의 인식

데까르뜨에게서 물질적 사물인식의 문제에서 몸의 역할은 우선적이나 비물질적인 사물에 대한 인식을 위해서 몸은 어떠한 공헌도 하지 않을 뿐만 아니라 오히려 영혼을 해치게 할 뿐이다(레기우스Regius에게 보낸 1641년 5월 서한, AT III 375). 데까르뜨에 의하면 우리 영혼과 몸은 결합되어 있으나 "영혼은 그에게 고유한 인식에 의해, 감정들이 단지 그 자신이 생각하는 사물인 한에서 혼자에 의해 실행되지 않고 사람들이 정확하게 인간의 몸이라고 부리는 기관의 배열에 의해 움직이는 연장 사물에 결합인 한에서라고 판단해야만 한다"(AT IX II 64). 영혼이 몸의 전체와 결합되어 있을지라도, 영혼은 자신의 중요한 기능을 뇌 안에서 실행하고, 거기에서 단지 이해하는 것뿐만이 아니라 상상하고 또한 역시 느낀다(『철학의 원리』 4부 189항). 뇌에서부터 신체의 모든 부분에까지 펼쳐져 있는 신경의 중개에 의해 다양한 생각이 영혼에서 생기게 되는데, 영혼의 다양한 생각들이 감정 혹은 감각의 지각이다. 이렇게 영혼이 느끼

는 것은 영혼의 본성에 의한다. 데까르뜨에 따르면 칼의 운동이 영혼에게 고통은 불러일으키는 것과 마찬가지로 어떤 물체의 운동만으로 영혼 안에서 모든 다양한 감정을 불러일으킬 수 있는 성질을 영혼이 지닌다. 이것은 자연에 의해 세워진 것으로 감정 혹은 감각의 지각은 단지 나의 정신에 어떤 사물들이 유용한지 혹은 해로운지를 알려주기 위해서 내 안에 심어진 것이다(AT IX 66). 따라서 영혼이 느끼는 것이지 몸이 느끼는 것이 아니다.

사실 데까르뜨에게 감각 그 자체는 외부운동일 뿐이며 이 운동의 지각이 문제이다. 데까르뜨는 자신이 영혼 없는 감정을 설명하지 않으며 감정은 지성 안에 있을 뿐임을 강조하는데(메르센에게 보낸 1640년 6월 11일 서한), 영혼이 느낀다는 것이 결국 지성에 의한 인식을 의미한다. 사실 데까르뜨에서 영혼과 정신은 구분된다. 정신은 순수하게 지적인 기능들의 그리고 영혼은 감각과 의지 기능들의 사용에 관련되며, 정신은 순수지성과 동일시되고 이것에 의해 사물인식이 이루어진다.

그러나 데까르뜨에게서 감각 역시 그 고유한 확실성을 보유한다. 데까르뜨는 「여섯번째 반론에 대한 답변들」에서 감각의 확실성을 세 단계로 설명한다(AT IX 236~38). 첫째는 외부대상들이 신체기관에 직접적으로 원인이 되는 것인데 이것은 다른 것이 아닌 그 신체기관의 특별한 운동이고 그 운동에서 생기는 형태와 상황의 변화일 뿐이다. 두번째는 대상에 의해 움직여지거나 배치된 신체기관과 결합된 것에서 정신 안에 즉각적으로 결과로 생기는 것, 다시 말하면, 고통, 간지러움, 배고픔의 감정, 색깔, 소리, 맛, 냄새, 더위, 추위 그리고 다른 이 비슷한 정신과 몸의 결합에서 발생되는 것들이다. 그리고 세번째는 우리가 어린 시절 이래로 우리 주변에 있는 사물들을 접촉하면서, 우리 감각기관 안에서

만들어지는 인상들 혹은 운동들을 계기로 습관으로 가지고 있는 모든 판단들이다. 데까르뜨는 막대의 예를 들며 구체적으로 세 단계를 자세히 설명하는데, 첫번째 단계의 감정(sentiment)은 우리가 막대를 볼 때 뇌에서 이루어지는 운동이다. 막대의 반향적 빛의 반경이 망막신경에서 어떤 운동을 야기하는 것이다. 두번째는 이 첫번째에 이은 막대의 색깔과 빛의 지각인데 이것은 정신이 뇌에 아주 긴밀하게 결합된 것에서 오는 것이다. 정신이 느끼는 것으로 데까르뜨는 여기에 모든 감각을 가져올 수 있다며 지성과 구분한다. 여기에서 우리가 일반적으로 감각에 의해 파악되는 것으로 여기는 사물의 크기, 형태 그리고 거리를 파악할 수 있기 때문이라는 것이 그 이유다. 데까르뜨는 세번째 감정을 지성 혼자에 의한 것으로 간주한다. 추리에 의한 크기, 거리, 형태의 파악을 의미하는 것으로 제시한다. 이러한 세 단계는 사실 기계적으로 이루어지는 것이 아니라 역동적으로 이루어진다. 따라서 감정과 지성의 구분이 수월하지 않다.

이러한 인식에 의해 데까르뜨는 다음과 같이 감각(감정)과 지성의 차이를 현재하는 사물을 접촉하면서 하게 되는 판단과 관련하여 새로운 방식으로 제시한다. 즉 지성은 새롭고 습관이 되지 않은 판단이고 감각은 우리가 어렸을 때부터 감각적 사물들을 접하면서, 그것들이 우리 감각들 안에 만든 인상들을 계기로 만들어온 습관이다. 이 습관은 우리에게 그 사물들(혹은 오히려 우리가 예전에 했던 판단들을 회상하게 만든 것들)을 아주 조급하게 추론하고 판단하게 만든다. 따라서 습관은 판단하기와 단순한 이해 혹은 감각의 지각과 전혀 구분되지 않는다(AT IX 237). 그러나 데까르뜨는 지성이 감정, 감각과 긴밀하게 결합되고 구분되어 보이지 않을지라도 지성의 독자적 기능이 있음을 인정한다(아르

노Arnauld에게 보낸 1648년 7월 29일 서한).

그렇다면 미적 판단은 감각에 의한 습관적 판단인가? 아니면 지성에 의한 새로운 판단인가? 이 질문에 대한 답은 정념의 문제를 통해 얻을 수 있다.

미적 판단: 경이와 아름다움 혹은 추함

데까르뜨에게서 정념은 감각, 감정과 마찬가지로 한 개인을 구성하는 영혼과 몸의 긴밀한 연관성을 드러내는 것일 뿐만 아니라 더 나아가 인간본성의 문제를 드러내는 영역이다. 실제로 『정념론』1부의 부제가 '정념들 일반: 그리고 부수적으로 모든 인간본성에 대하여'이다. 그런데 우리가 주목해야 하는 점은 앞에서 본 것처럼 데까르뜨에서 정념은 내적 감각으로 간주되기도 한다는 것이다. 내적 감각으로서의 정념에 대한 논의 역시 이루어지고 있으므로 이 둘의 구분이 모호해진다. 하지만 정념에는 어떤 것이 이로운지 혹은 해로운지에 대한 평가가 개입한다. 이러한 의미에서 데까르뜨에게서 미적 판단은 정념의 영역에 속한다 할 수 있다.

데까르뜨에서 정념과 연관되는 신체부분은 특별히 피의 미세한 부분을 구성하는 동물정기이다. 데까르뜨에 의하면 작은 물체로 횃불에서 나오는 불꽃의 부분들처럼 아주 빠르게 움직이는 특성을 지닌 이 동물정기의 구성방식에 의해 다양한 기분과 자연적 성향이 나타난다. 감정들 역시 이 동물정기의 풍부함, 굵기, 기복 그리고 동등함의 정도에 따라서 다양하며, 의지가 기여하지 않는 우리가 하는 모든 운동들, 숨쉬고 먹고 걷고 동물들과 공통되는 모든 행위들은 이 정기들에 의한 것이다. 이뿐만 아니라 동물정기들이 평소보다 더 풍부하면, 우리 안에서 선함,

자유 그리고 사랑을 나타내는 것과 비슷한 움직임을 불러일으킨다(AT XI 166).

데까르뜨는 정념을 '이 정기들의 어떤 운동에 의해 야기되고 유지되고 강화'되는 것으로 정의하며 정념을 영혼과 연관시키는데 그것은 다른 감정들과 구분하기 위해서다(『정념론』 29항). 정념의 역할은 인간의 영혼을 신체가 필요한 것들을 만들고 필요한 곳에 배치하도록 하는 것이며 세 종류, 지각 혹은 감정 혹은 영혼의 동요로 구분된다. 지각으로 정의되는 정념은 분명한 인식, 영혼 단일의 작용, 의지와 연관된 사유들과 구분하기 위한 것이다. 그리고 감정으로 정의하는 까닭은 정념이 알려지는 방식이 외부감각들에 대상들이 작용하는 방식과 같기 때문이다. 데까르뜨는 정념을 그것의 가장 가까운 원인 설명을 위해 영혼의 동요로 정의한다(같은 책 28항).

정념은 우선 여섯 기본정념, 경이, 사랑, 미움, 욕망, 기쁨, 슬픔으로 제시되며 다른 정념들은 이 기본정념들의 조합에 의해 생긴다(같은 책 69항). 첫번째 정념이 경이다. 잘 알려진 것처럼, 지혜 추구의 시작을 아리스토텔레스는 경이로 본다. 그의 『형이상학』(*Metaphysica* 1, c. 2. 982b 12~18)에서 아리스토텔레스는 경이를 '(어떤 것을) 의아하게 생각함'으로 정의하며 이러한 경이를 지니는 사람의 "심적 상태의 전개과정을 구체적으로 서술"하며, 그 효과를 '무지의 자각'으로 제시한다(『서양 고대 미학사 강의』 44면). 데까르뜨는 이러한 아리스토텔레스의 경이 고려에서 더 나아가 경이를 무지에 대한 인식으로뿐만 아니라 아름다움과 추함의 판단을 내포하는 모든 정념의 시작으로 간주하며 그 정념이 불러일으켜질 때의 몸의 생리적 현상까지도 설명한다. 따라서 우리는 데까르뜨에게서 한 대상과의 만남에서부터 아름다움 혹은 추함의 판단이 어

떻게 이루어지는지 경이, 사랑과 미움 그리고 매력과 혐오 등의 정념을 통해 살펴볼 수 있다.

—경이

이미 언급했듯이 경이는 첫번째 정념이다. 데까르뜨가 경이를 가장 첫번째 정념으로 제시하는 이유는 이것이 한 대상이 우리에게 적절한지 미처 알기도 전에 이루어지는 것이기 때문이다. 즉 대상이 좋은 것인지 나쁜 것인지에 대한 지각, 인식 이전에 이루어지는 단지 경이로운, 감탄하는 대상의 인식으로 영혼과 몸을 지닌 우리와 새로운 대상의 관계 시작인 것이다. "어떤 대상의 첫(번째) 만남이 우리를 놀라게 하고, 그리고 우리가 그것을 새롭다고 판단하거나 혹은 이전에 알고 있던 것과 혹은 그 대상이 그러할 것이라 가정하는 것과 아주 다르다고 할 때, 그것은 우리를 감탄하게 그리고 요컨대 놀라게 만든다"(같은 책 53항). 무지에 의해 이전에 알지 못하던 새로운 대상과의 만남, 접촉이 우리에게 경이를 갖게 한다. 지식의 증가에 기여하는 것이다.

그러나 경이의 대상은 새롭기만 한 것으로 충분하지 않고, 그것이 특별하고 예외적이어야 한다. 즉 우리를 놀라게 하는 대상이 드물게 볼 수 있는 것이어야 한다. 우리는 단지 흔하지 않은 것으로 보이는 것에 대해서만 경이(감탄)를 지닐 뿐이다(같은 책 75항). 왜냐하면 만일 현재하는 대상이 자신 안에 우리를 놀라게 하는 것을 전혀 지니지 않는다면, 절대 감동하지도 않고, 우리는 그것을 정념 없이 고려하기 때문이다(같은 책 53항). 경이는 영혼의 갑작스러운 놀람으로 드물고 놀라운 것으로 보이는 대상을 주의 깊게 고려하게 되는 것이다(같은 책 70항). 따라서 경이는 새로운 사물의 인식에 의해 중단되지 않을 뿐만 아니라 놀라운, 예외적

인 사물에 대한 감탄의 지속을 설명한다.

그러나 데까르뜨에게 경이가 긍정적이기만 한 정념은 아니다. 데까르뜨는 놀라움을 경이의 과함으로 규정(같은 책 73항)하며 경이의 지나침을 경계할 것으로 제시한다(같은 책 76항, 경이는 어떤 점에서 해로운가 그리고 우리는 어떻게 그 결점을 보완하고 그것의 지나침을 고칠 수 있는가. 77항, 경이로 가장 잘 이끌리는 이는 가장 우둔한 자도 가장 민첩한 자도 아니다. 78항, 경이의 지나침은 우리가 그것을 고치기를 실패할 때 습관이 될 수 있다). 이것은 경이가 인식 증진에만 관여하지 않음을 드러내는 것이라 할 수 있다.

이 경이는 다른 정념에 비해 특별한 본성을 갖는데, 이 인식은 심장이나 피와 전혀 관계없고 뇌와 관련이 있을 뿐이다. 경이가 이루어지는 과정을 보자면, 우선 경이는 뇌 안에 지니는 드문 것으로 결과적으로 아주 고려될 만한 가치가 있는 대상을 표상하는 인상에 의해 야기된다. 이어서 그 인상에 의해 배치되는 정기운동에 의해 커다란 힘으로 인상이 있는 뇌의 장소를 지향하는데, 거기에서 인상을 강화하고 보존하기 위해서다. 역시 마찬가지로 정기는 그 인상에 의해 정기가 있는 동일한 상황에서 감각기관을 유지하는 데 사용되는 근육 안으로 이행하도록 배치되는데, 만일 인상이 감각기관에 의해 형성된 것이라면, 여전히 감각기관에 의해 유지되도록 하기 위해서이다(같은 책 70, 71항).

— 사랑과 미움

그런데 데까르뜨에 따르면 하나의 대상이 우리에게 좋은 깃으로, 적절한 것으로 표상될 때, 그것은 우리에게 그 대상에 대해 사랑을 갖게 만들고, 반대로 그 대상이 나쁘거나 무용한 것으로 표상될 때 그것은 우리에게 미움을 불러일으킨다(같은 책 56항). 다시 말하면 사랑은 영혼

의 동요로 영혼에게 유익해 보이는 대상에 의지를 결합하게 자극하는 것이고, 반대로 미움은 해로운 것으로 여겨지는 대상에게서 분리되게 원하는 것을 유발하는 정기에 의해 야기된 동요이다(같은 책 79항). 데까르뜨는 사랑의 대상을 사람에게 한정시키지 않고, 다양하게 제시한다. 예를 들면, 야심가가 명예에 대해, 수전노가 돈에 대해, 술주정뱅이가 술에 대해 갖는 것 등이 역시 사랑의 정념이다(같은 책 82항). 그러나 미움의 종류를 사랑의 종류만큼이나 많은 것으로 파악하지는 않는다(같은 책 84항).

이러한 사랑과 미움에 대한 대상의 확대는 미적 대상과 밀접하게 연관된다. 왜냐하면 데까르뜨는 아름다운 것과 사랑을 추함과 미움을 연관시키기 때문이다. 데까르뜨는 사랑을 두 종류, 즉 좋은 것에 대한 사랑과 아름다운 것에 대한 사랑으로 파악한다. 그는 외적 감각 가운데 특히 시각에 의해 우리에게 표상되는 것을 아름답다거나 추하다고 부른다며 시각을 더 고려해야 할 감각으로 제시하는데, 아름다운 것에 대해서 갖는 사랑에 매력(쾌快)라는 이름을 부여한다. 반면에 미움 역시 두 종류, 나쁜 것과 추한 것과 연관되는 것을 구분하는데, 추한 것과 연관된 미움은 혐오(불쾌) 혹은 반감이라 명명한다.

— 매력(쾌)과 혐오(불쾌)

데까르뜨에 의하면 이 매력(쾌)과 혐오(불쾌) 정념은 다른 정념에 비해 난폭하다. 그 이유는 "감각에 의해 영혼에 오는 것이 이성에 의해 영혼에게 표상되는 것보다 더 강하게 그(영혼)를 접촉하고, 매력(쾌)과 혐오(불쾌)는 적은 진실을 지니기 때문이다." 게다가 이들 정념은 욕망의 정념과 밀접하게 관련된다. 매력(쾌)은 자연에 의해 세워진 것으로

매력을 끄는 것의 향유를 인간에 속하는 모든 좋은 것들 가운데서 가장 커다란 것으로 표상시키기 위한 것이다. 이러한 것에는 다양한 종류가 있고, 거기에서 생기는 욕망도 동일하지 않다(같은 책 90항). 예를 들면 꽃의 아름다움은 우리에게 단지 그것을 바라보게 자극하고 과일의 아름다움은 그것을 먹도록 자극한다. 반면에 혐오(불쾌)에서 생기는 욕망은 "영혼에게 돌연하고 예기하지 않은 죽음을 표상하기 위하여 자연에 의해 세워진 것"으로 예를 들면, 작은 벌레의 접촉, 떨리는 낙엽의 소리, 그림자 등 현재하는 나쁜 것을 피하는 데 영혼의 힘을 사용하도록 자극하는 동요에 의해 생기는 것이다(같은 책 89항). 이렇게 데까르뜨에게 아름다움과 추함, 매력(쾌)과 혐오(불쾌)에 대한 판단은 영혼과 몸의 결합영역인 정념의 문제다. 여기엔, 진리, 진실, 참이 개입하지 않는다.

지적 즐거움과 미적 즐거움

그렇다면 데까르뜨에게서 정신적 즐거움, 진리에서 얻게 되는 기쁨과 아름다운 대상에서 얻게 되는 즐거움과 기쁨은 서로 대립되지 않는가? 데까르뜨는 기쁨, 즐거움 각각을 두 종류로 구분한다. 우선 즐거움 가운데 하나는 영혼 자신 안에서의 순수하게 지적인 정신적 즐거움이고, 다른 하나는 인간에 속하는 즐거움인데, 이때 인간은 정신과 몸의 결합체로서의 인간이다. 전자는 순수지성에 의한 것이고 후자는 상상에 혼돈스럽게 나타난다(엘리자베스Elisabeth에게 보낸 1645년 9월 1일 서한). 영혼의 기분 좋은 감동, 동요인 기쁨은 정념으로서의 기쁨과 영혼 단독의 작용에 의한 순수하게 지적인 기쁨의 두 종류이다. 그러나 이 두 종류는 긴밀하게 연관되어 있다.

데까르뜨는 영혼이 몸에 결합해 있는 동안에는 지적인 기쁨은 정념

인 기쁨을 동반하지 않을 수 없음을 인정한다. "왜냐하면 지성이 우리
가 어떤 좋은 것을 소유하고 있음을 지각하자마자, 이 좋은 것은 몸에
속하는 모든 것과 전혀 상상할 수 없을 정도로 아주 다를 수 있음에도
불구하고, 상상력은 기쁨의 정념이 야기하는 운동을 따라, 뇌 안에서 어
떤 인상을 즉시 만들게 하지 않고는 못 배기기 때문이다"(같은 책 91항).
내적 감각에 대한 논의(『철학의 원리』 4부 190항)에서 데까르뜨는 우리가
좋은 소식을 들었을 경우의 예로서 두 기쁨이 어떻게 연관되는지에 대
해 다음과 같이 설명한다. 우선 영혼이 이 소식이 좋은지 혹은 나쁜지를
판단하고, 좋은 것으로 생각되면 영혼은 자신 안에서 순수하게 지적이
고 몸의 동요에 아주 독립적인 기쁨을 향유하게 되는데 이것은 지성에
의한 것이다. 그런데 이 정신적 기쁨이 지성에서 상상 안으로 들어오자
마자, 이것은 정기를 뇌에서부터 심장의 주변에 있는 근육들로 흐르게
만들고, 거기에서 신경운동을 불러일으키고, 이 운동에 의해 뇌 안에서
다른 운동이 일깨워지는데, 이것이 영혼에게 기쁨이라는 감정이나 정
념을 주게 된다. 하나인 영혼 안에서 감정(지각)인식, 지적 인식이 이루
어지는 것이다. 데까르뜨에 의하면 이 두 인식의 차이는 생각하는 본성
을 지닌 영혼 안에서의 애매하고 혼돈스러운 인식과 뚜렷하고 구별되
는 명석판명한 인식의 차이일 뿐이다.

| 김선영 |

스피노자의 미학

미학 아닌 미학

1. '부재하는 원인'으로서 스피노자주의적 미학

이 글의 제목은 명백히 기묘한, 어떤 의미에서는 우스꽝스러운 모순을 포함하고 있다. 우리가 스피노자(B. de Spinoza, 1632~77)에게서 무언가 미학 내지 미학적인 것을 찾을 수 있다면, 그것은 바로 우리가 알고 있는 미학이 아닌 것으로서의 미학일 것이라는 뜻을 담고 있기 때문이다. 그러나 미학이 아닌 미학이란 도대체 어떤 것일 수 있을까? 그것이 미학이 아니라면 왜 그것을 굳이 미학의 범주 속에 포함시켜야 할까? 이러한 기묘한, 또는 우스꽝스러운 모순어법이 싱거운 말장난이 아니라 무언가 의미 있는 것을 전달할 수 있을까?

이 모순적인 제목이 담고 있는 첫번째 전언은 스피노자에게는 어떤 형태로든 미학이란 존재하지 않는다는 점이다. 우선 역사적 사실이 있다. 알다시피 미학이라는 학문 및 용어 자체는 스피노자가 죽은 뒤 수십

년 뒤에 독일에서 바움가르텐이 만들어냈다. 따라서 스피노자 자신이 전혀 알지 못했던 이 새로운 미래의 분과학문에 관한 스피노자의 이론 내지 견해를 따진다는 것은 어떤 의미에서는 명백히 불가능한 일이라고 할 수 있다.

더욱이 스피노자 이전이나 이후의 여러 철학자들이 다양한 예술 및 예술작품들에 관한 논의를 남긴 것에 비해, 스피노자는 예술 및 예술작품(또는 예술가)에 대해 거의 관심을 보이지 않았으며, 아주 드물게 예술(음악, 그림, 건축, 시 등)에 관한 언급을 남기는 경우에도 그것은 비미학적인 또는 비예술론적인 목적을 위한 것이었다. 가령 『윤리학』 (*Ethique*, 1677) 2부에서 스피노자가 관념은 "도판 위의 침묵하는 그림들"이 아니라는 것을 거듭 강조할 때(『윤리학』 정리 43의 주석, 48의 주석, 49의 주석) 스피노자의 관심은 회화에 있는 것이 아니라, 관념 및 인식활동의 본성에 있다. 마찬가지로 4부 「서문」에서 스피노자가 음악에 대해 거론하는 것은 음악의 미학적 특성에 대한 관심 때문이라기보다는 선악관념의 상대성을 예시하기 위해서다. "왜냐하면 하나의 동일한 것도 좋거나 나쁠 수 있으며, 무관심한 것일 수도 있다. 가령 음악은 우울한 사람에게는 좋은 것이지만, 괴로움에 빠진 사람에게는 해로운 것이며, 귀먹은 사람에게는 좋은 것도 나쁜 것도 아니다." 또한 스피노자가 거론하는 유일한 예술가(더욱이 그는 익명으로 거론된다)인 스페인의 한 시인은 병으로 인해 기억을 상실한 뒤 이전과는 전혀 다른 사람이 된 사례로 언급될 뿐이다(『윤리학』 4부 정리 39의 주석).

따라서 스피노자의 미학에 관해 유일하게 가능한 논의는 왜 그에게는 미학이나 예술론이 존재하지 않을까에 관한 논의이며, 이 사실이 그의 철학의 특성에 대해 무엇을 알려주는가에 관한 논의인 것으로 보인

다. 어떤 현존으로 인해 의미를 갖는다기보다는 부재의 사실이 함축하는 의미, 그 효과에 관한 논의인 셈이다.

하지만 만약 그렇다면, 여기서 한걸음 더 나아가 스피노자에게 명시적인 미학이나 예술론이 부재하다는 사실이 단지 스피노자의 철학만이 아니라, 바움가르텐과 칸트 이후 확립되어 오늘날 우리에게 전승되는 미학이나 예술론에 관해 무언가를 의미해준다고 생각해볼 수는 없을까? 스피노자의 미학의 부재라는 사실은 그 부재라는 사실로 인해 하나의 의미 있는 미학적 효과, 이를테면 스피노자주의적 미학의 효과를 산출할 수도 있는 것이 아닐까?

2. 예술 또는 감각적인 나눔의 양식

이러한 가능성을 타진해보기 위해서는 미학과 비미학의 경계에 관한 동시대의 논의에서 도움을 받는 것이 필요하다. 내가 보기에는 프랑스의 철학자인 자끄 랑시에르의 작업에서 약간의 실마리를 얻을 수 있을 것 같다. 20세기에 이르러 미학이 자신이 원래 내세웠던 약속을 실현하지 못하고 거센 반(反)미학의 역풍을 초래하게 된 상황에 대한 성찰에서 출발하여 자끄 랑시에르는 미학의 가능성을 다시 한번 복원하기 위해 미학의 어원으로 돌아가 미학은 감성, 감각적인 것(le sensible)의 문제임을, 감각적인 것의 나눔(partage du sensible)에 관한 문제임을 역설한다. 감각적인 것의 나눔이 그리스 이래로 데모스의 정치적 역량을 길들이기 위한 '치안'(police)의 핵심요소 중 하나라는 점을 감안하면, 랑시에르에게 미학 내지 감성학의 문제는 곧바로 정치의 문제, 정치적 주

체화의 문제가 된다.

랑시에르는 그리스 이래 오늘날에 이르는 미학 또는 감각적인 것의 나눔의 역사를 세개의 '체제'(régime)의 형태로 구별한다. 첫번째 체제는 이미지의 윤리적 체제(régime éthique des images)로, 여기에서 예술은 고유한 의미의 예술로 존재하는 것이 아니라 어떤 영역에서 사용되는 특수한 지식, 곧 기예라는 의미로 존재한다. 그리고 이 기예의 핵심은 사물의 진상 또는 모델과 유사한 이미지들을 만들어내는 데 있다. 이때 이 이미지들의 가치는 그것이 모델과 얼마나 닮았는가의 여부에 따라 측정된다. 가령 주노 루도비지(Juno Ludovisi)라는 여신상의 가치는 그것이 실제의 여신과 얼마나 닮았는지, 얼마나 여신의 모습을 정확히 재현하고 있는가 여부에 따라 결정될 것이다.

두번째 체제는 기예들의 재현적 체제(régime représentatif des arts)로, 여기에서도 역시 'art'는 엄밀한 의미의 예술이라기보다는 여전히 하나의 기예로 존재하지만, 첫번째 체제와 달리 사물 내지 모델과의 닮음이라는 외재적 기준에 따라 가치가 평가되지 않는다. 그 대신 예술적 기예는 다른 기예들과 상대적으로 구분되는 것으로서 자율성을 가지며, 독자적인 규칙과 규범과 기준을 갖는다. 루도비지라는 사례를 다시 들어본다면, 이 조각상의 가치는 더이상 실제의 여신과 닮았는지 여부에 따라 규정되지 않으며, 조각이라는 기예의 고유한 규칙이나 규범에 따라 평가받으며, 이러한 규범에 따라 그것이 얼마나 적절한 재현물을 만들어냈는지 여부에 따라 평가를 받는다.

세번째 체제는 칸트 이후에 성립한 예술의 미학적/감각적 체제(régime esthétique de l'art)로, 이러한 체제에 이르러서야 비로소 단어의 정확한 의미에서 예술이 성립하게 된다. 이러한 예술은 앞의 두가지 체

제와 달리 더이상 모방(mimesis) 내지 재현의 기준에 종속되지 않으며, 감각적인 것의 나눔이 이 체제의 예술을 규정하는 주요한 기준이 된다. 곧 어떤 작품을 하나의 예술작품으로 부를 수 있다면, 그것은 이러한 작품이 일상적으로 존재하고 실행되는 감각적인 것의 나눔 양식과 일정하게 단절하면서 새로운 감각적인 것의 나눔 양식을 만들어내기 때문이다. 이러한 의미에서 예술은 정치와 무관한 것(예술을 위한 예술)도 아니고 정치에 종속적인 것(정치에 봉사하는 예술)도 아니며, 그 자체가 하나의 정치적 실천을 함축하는 활동이다. 왜냐하면 감각적인 것의 나눔의 일상적인 양식은 데모스를 규율하거나 통치하기 위한 폴리스의 전략의 핵심적인 토대이며, 감각적인 것의 나눔에서 모종의 단절을 이룩하지 않고서는 폴리스 또는 치안의 지배질서와 단절하는 것, 새로운 주체화 양식을 실행하는 것은 불가능하기 때문이다. 따라서 랑시에르에 따르면 예술은 본래적으로 정치적이지만, 그것은 예술이 자신의 타자인 정치에 종속될 수밖에 없다는 의미에서 그런 것이 아니라, 예술 자신의 내재적인 활동으로서 그런 것이다.

랑시에르의 작업은 이중적인 의미에서 우리의 화두에 대해 실마리가 될 수 있다. 첫째, 랑시에르가 예술로서의 예술의 성립조건을 미메시스라는 **규범으로부터의 탈피**에서 찾는다는 점이 의미가 있다. 스피노자가 관념은 도판 위의 침묵하는 그림이 아니라고 비판했을 때 염두에 두고 있던 것은 인식활동을 외재적인 기준에 종속시키는 것에 대한 비판이었다. 곧 어떤 관념의 진리성이나 적합성(adequacy)을 관념과 외부사물 사이의 일치에서 찾는 것은 인식활동의 내적 자율성을 부정하는 것이다.

둘째, 랑시에르의 감성학으로서의 미학이론은, 미학 내지 예술활동을

다른 활동과 분리된 것으로 간주하는 것을 비판한다. 그에 따르면 예술활동의 인간학적 기초로서 감각적인 것의 나눔은 다른 사회적 활동의 인간학적 기초를 이룰 뿐만 아니라 치안의 토대를 이룬다는 점에서, 예술은 다른 사회적 활동 및 정치와 내적인 연관성을 맺고 있다. 이것은 한편으로는 예술로서의 예술이라는 기치 아래 예술의 절대적 자율성을 주장하는 관점을 비판하는 것이며, 다른 한편으로는 예술과 정치 사이에 외재적 관계 내지 도구적 관계를 설정하는 이른바 참여예술론에 대해서도 비판하는 것이다. 랑시에르에 따르면 독특한 감각적 활동으로서의 예술이 자율성을 얻기 위한 조건은 그 인간학적 토대로서의 감각적인 것의 나눔을 부정하는 것이 아니라, 치안의 토대를 이루는 감각적인 것의 나눔과 단절하고 새로운 나눔의 짜임을 만들어내는 데 있다.

이 점은 (가능한) 스피노자주의 미학에 관하여 두가지 시사점을 제공해준다.

① 스피노자는 선과 악만이 아니라 아름다움과 추함이라는 통념은 근본적으로 상대적이며 주관적이라는 점을 지적한다(『윤리학』1부 부록). 곧 아름다움과 추함은 객관적인 사물의 성질을 나타내는 것이 아니라, 어떤 사물을 수용하는 주체의 상태를 표현하는 것이다. 따라서 스피노자주의적인 미학이 존재한다면, 그것은 외부사물과의 유사성의 정도에 따라 예술작품을 평가하는 미메시스적 미학론을 거부하는 반(反)미메시스적인 미학일 수밖에 없다.

② 스피노자 철학에서 미학 또는 감성학의 문제, 그리고 예술 및 기예의 문제는 윤리학의 문제에 연결되어 있다는 점에서 부차적인 문제다. 다시 말해 그에게 미감/감각이나 예술의 문제는, 이러한 활동이 우리의 역량을 어떻게 증대시킬 수 있는가라는 문제로 제기될 경우에만 의미

있는 주제가 될 수 있다. 그리고 역량의 증대와 감소, 인간의 수동성과 능동성의 문제는 미신의 체제라는 문제와 직결돼 있다는 점에서, 스피노자주의 미학, 스피노자주의 감성학은 윤리학 및 정치학과 분리될 수 없는 문제다.

3. 스피노자주의 미학의 요소들

이렇게 확장된 의미에서의 미학, 곧 감성학으로서의 미학이라는 관점에서 보면 스피노자 철학에 존재하는 스피노자주의 미학의 요소들을 몇가지 발견할 수 있다. 그것은 이미지와 상상, 기호, 변용과 정서라는 요소들이다. 이러한 요소들 자체는, 오늘날 통용되는 의미에서의 미학을 포함하고 있지는 않지만, 스피노자 철학에 기반을 둔 미학의 가능성을 사고할 때 필수적인 요소들이다.

이미지와 상상

스피노자는 전통적으로 상상 및 상상계에 대해 비판적인 합리주의 철학자로 간주되어왔다. 하지만 사실은 상상계는 스피노자 인간학의 기초범주 중 하나다. 스피노자에게 상상은 인간이 참된 인식과 이성적인 실천을 통해 부정하고 극복해야 할 조건이라는 의미만이 아니라, 좀더 강한 의미에서 인간의 삶의 조건을 이루고 있다. 우선 상상은 인간이 외부의 세계 또는 존재하는 그대로의 세계와 접촉하고 마주치는 방식 자체(곧 '변용')와 동연적(同然的)이라는 의미에서 인간의 실정적인 삶의 조건을 이룬다. 상상이 없다면 인간은 자연 속에 존재하는 다른 실재

들과 동일한 하나의 실재에 불과하겠지만, 상상을 통해 인간은 자연과 구분되는(스피노자 자신의 용어법을 사용하자면, 이는 실재적 구분은 아니고 양태적 구분이다) 생활세계를 구성하고 그 속에서 순수한 자연의 질서로 환원되지 않는 고유한 삶의 질서를 영위한다. 어떤 의미에서는 **상상 자체가 바로 이러한 생활세계**라고 할 수 있다.

　스피노자에게 모든 실재들의 작용은 변용에 따라 이루어진다. 모든 실재는 변용되고 변용함으로써 실존하고 작용할 수 있으며, 실체를 제외한 모든 실재는 어떤 의미에서는 바로 이러한 변용들 자체라고 할 수 있다. 스피노자는 『윤리학』 2부 정리 17에서 다음과 같이 말하고 있다.

　　인간의 신체를 한차례 변용했던 외부물체들이 더이상 실존하지 않거나 또는 현존하지 않더라도, 정신은 마치 그것들이 현존하는 것처럼 간주할 수 있다.

이 따름정리는 외부물체의 변용이라는 실제원인이 더이상 현존하지 않을 때에도 정신의 자동성은 지속된다는 점을 말해준다. 곧 정신의 자동성이 지속되기 위해서는 외부물체들이 단 한차례 인간의 신체를 변용하는 것으로 충분하며, 그다음부터는 따름정리의 증명이 보여주듯이 인간신체 내부에 존재하는 동물정기들의 자동운동이 외부물체의 원인 역할을 대신하게 된다. 따라서 실제지각과 가상적인 지각의 차이, 또는 지각과 상상의 차이가 극소화된다.

　이처럼 지각과 상상의 차이를 극소화한 다음, 스피노자는 정리 17의 주석에서 이미지와 상상에 대해 다음과 같이 정의를 내린다.

현재 통용되는 용어들을 사용하면, 그것의 관념들이 우리에 대해 외부
물체들을 마치 우리에게 현존하는 것처럼 표상하는 인간신체의 변용들
을 우리는 실재들의 이미지들이라고 부른다. 비록 이것들이 실재들의 모
양을 재생하지 않는다 해도 말이다. 그리고 정신이 물체들을 이 관계 아
래서/이런 방식으로 고려할 때, 우리는 정신이 상상한다고 말한다.

먼저 주목할 만한 것은 스피노자에게 이미지들은 관념이나 표상 그
자체가 아니라 "인간신체의 변용들"이라는 점이다. 그런데 인간신체의
변용들은 외부물체들이 인간신체를 변용시킴으로써 남긴 **물질적인 흔적**
내지는 인상을 의미한다. 따라서 물질적 흔적으로서의 이미지들은 스스
로 표상/재현할 수는 없으며, 이것들의 관념들만이 표상/재현할 수 있
다. 그리고 스피노자는 "정신이 물체들을 이런 방식으로 고려"하는 것
을 상상이라고 부른다.

더 나아가 스피노자는 이미지와 사물들의 모양의 재생을 구분한다.
그에 따르면 이미지들은 "실재들의 모양을 재생하지 않는다." 앞에서
본 것처럼 이미지가 외부물체가 인간신체에 남긴 흔적이나 인상이라
면, 얼핏 생각하기에 이 흔적이나 인상은 외부물체의 본성을 포함하고
있고, 따라서 이 물체의 "모양을 재생한다"거나 "모양을 모방한다"고
생각하기 쉽지만 스피노자는 이를 부인한다. 이는 곧 표상/재현에서 중
요한 것은 물체와 이 물체가 남긴 흔적 사이에 존재하는 직접적인 물리
적 관계, 또는 유사성의 관계가 아니라는 것을 의미한다. 상상이 "외부물
체들을 마치 우리에게 현존하는 것처럼 표상하는" 기능을 갖는 것은 이
미지가 지닌 이런 특성에 의거한다.

그러나 그렇다면 이는 변용 또는 이미지는 외부실재들, 외부세계와

연속적이라기보다는 단절적인 관계에 있음을 의미한다. 곧 변용이나 이미지는 외부실재들에 대해 무언가를 지시해주지만, 이는 항상 우리 신체의 상태에 대한 표현을 매개로 이루어진다는 것, "외부물체들의 본성보다는 우리 신체의 상태를 더 많이 가리킨"다는 것을 의미한다. 그런데이처럼 이미지가 우리 신체의 상태를 더 많이 가리키며, 또한 우리에게이미지 이외에는 외부실재들에 대해 접근할 수 있는 다른 길이 존재하지 않는다면, 이는 사실은 우리에게는 외부실재들, 존재하는 그대로의외부실재들에 접근할 수 있는 길은 존재하지 않음을 의미한다. "외부물체들을 마치 우리에게 현존하는 것처럼 표상하는"이라는 구절이 의미하는 것이 바로 이 점이다. '우리에게'(sibi) 이미지는 외부세계와 우리의 세계의 경계선이며, 우리의 세계의 기반 자체를 이루고 있다.

기호

『윤리학』 2부 정리 18의 주석에서 우리는 스피노자 미학의 또다른 요소, 곧 기호이론을 발견할 수 있다. 스피노자는 이 주석에서 기호의 성격에 대해 아주 흥미로운 통찰을 제시한다.

이로부터 우리는 왜 정신이 한 실재에 대한 생각에서 곧바로, 앞의 실재와는 아무런 유사성도 없는 다른 실재에 대한 생각을 떠올리게 되는지명료하게 이해하게 된다. 한 로마인이 포뭄(pomum, 'pomum'은 '사과' 또는'과일' 등을 뜻하는 말인데, 여기서는 음소와 그 의미, 또는 구조언어학의 용법대로 하면 기표와 기의 사이에 존재하는 비필연적이고 습관적인 관계가 문제이기 때문에, 라틴어 소리를 그대로 따서 '포뭄'이라고 옮겼다—필자)이라는 단어에 대한 생각에서 곧바로 이 분절음과는 아무런 유사성도 없는 어떤 과일에 대한 생

각을 떠올리게 되는 것이 한 사례가 될 수 있는데, 이 과일에 대한 생각은 이 사람이 두 실재에 의해 종종 변용되었다는 점, 곧 이 사람이 그 과일을 볼 때 종종 포뭄이라는 단어를 들었다는 점을 제외하고는 포뭄이라는 단어에 대한 생각과는 아무런 공통점도 지니고 있지 않다. 이처럼 각각의 사람들은 각자의 습성이 신체 안에 있는 실재들의 이미지들을 질서지어 놓은 대로 하나의 생각에서 다른 생각을 떠올리게 될 것이다. 예컨대 한 병사는 모래 위에 있는 말 발자국을 본 다음 곧바로 말에 대한 생각에서 기사에 대한 생각을, 그리고 여기서 전쟁에 대한 생각 등을 떠올리게 될 것이다. 하지만 농부는 말에 대한 생각에서 쟁기에 대한 생각을, 그리고 여기서 밭에 대한 생각 등을 떠올리게 될 것이다. 이처럼 각각의 사람들은 이런저런 방식으로 실재들의 이미지들을 결합하고 연결시키는 데 익숙해져 있는 대로 한 생각에서 다른 생각을 떠올리게 될 것이다.

이 두 사례는 여러가지 논점을 포함하고 있다. 우선 스피노자에게 언어는 사유의 질서가 아니라 연장의 질서에 속하며, 따라서 물질적인 것 중 하나, 이미지의 일종이라는 점을 이해할 필요가 있다. 최초의 저작들 중 하나인 『지성개선론』(*Tractatus de Intellectus Emendatione*, 1662)에서 이미 이 점이 분명히 지적된 바 있으며, 『윤리학』에서도 이 입장에는 변화가 없다.

이러한 관점에 입각하여 스피노자는 먼저 포뭄이라는 라틴어 소리에 대한 생각과 이 단어의 의미, 곧 '사과'에 대한 생각 사이에는 아무런 유사성 관계도 존재하지 않는다는 점을 지적한다. 현대의 용어법대로 하면 각각 기표(signifiant)와 기의(signifié)라고 부를 수 있는 이 두가지 실재 사이에, 또는 이 두 실재에 대한 생각 사이에 어떤 관계가 있다면, 그

것은 각각의 사람들이 지니고 있는 '습성'에 따라 성립한 관계일 뿐이다. 두번째 사례는 첫번째 사례와는 약간 다르다. 왜냐하면 첫번째 사례에서는 한사람이 두개의 실재, 또는 두개의 이미지에 대해 품게 되는 생각들 사이의 관계가 문제였다면, 두번째 사례에서는 동일한 하나의 이미지가 서로 다른 사람들에게 어떻게 받아들여지는지, 어떤 이미지들의 연상을 불러일으키는지가 문제이기 때문이다. 곧 두번째 사례의 논점은 동일한 하나의 이미지가 각기 다른 사람들에게 상이한 연상을 불러일으키며, 이러한 상이한 연상의 차이는 바로 그 사람의 개인적인 경험의 차이, 그리고 '기질'(ingenium)의 차이에서 유래한다는 점이다.

그러나 두 사례 사이에는 이보다 더 심층적인 차이점이 존재한다.

우선 첫번째 사례에서 유사성의 부재는 이 사례에서 다루는 것이 분절음과 이 분절음에 의해 지시되는 실재의 이미지(우리 신체에 의해 변용된 사과의 이미지) 사이의 관계라는 점에서 기인한다. 이 관계는 쏘쉬르(F. Saussure)가 말하듯이 자의적인 관계다. 하지만 두번째 사례에서는 이처럼 순전한 자의성이 성립하지 않는다. 왜냐하면 말과 기사, 전쟁 사이에는 그리고 말과 쟁기, 밭 사이에는 이미지 자체로 본다면 유사성이 존재하지 않지만, 의미상으로 본다면 충분한 유사성이 있기 때문이다.

둘째, 첫번째 사례의 경우 분절음과 실재의 이미지 사이의 관계는 개인적인 습성에 따라 규정되는 것으로 볼 수 없다. 이렇게 된다면, 언어 자체는 순전히 개인적인 규약 내지는 관습의 문제로 환원되기 때문이다. 따라서 로마인이 "종종 들었다"는 것은 그 로마인 자신이 이 두가지 이미지를 연결하게 된 계기, 곧 이 로마인 자신이 포뭄이라는 분절음과 사과의 이미지를 연결시키는 (언어의) 규칙을 습득한 계기를 가리키는 것

이지, 두개의 이미지의 연결관계 자체, 연결규칙 자체를 규정하는 원인이라고 보기는 어렵다. 반면 두번째 사례의 경우, 군인이 말의 흔적에서 기사와 전쟁의 생각을 떠올리고, 농부가 말의 흔적에서 쟁기와 밭의 생각을 떠올리는 것은 이 개인들 자신의 삶의 이력, 곧 그들의 개인적인 습성 및 기질과 직접적으로 관련되어 있으며, 따라서 이 경우에는 개인의 습성이 이미지들 사이의 연결관계, 그 관계의 규칙을 규정한다고 할 수 있다.

이 두번째 차이점은 매우 중요하다. 왜냐하면 이 차이점은, 첫번째 사례에서 분절음과 실재의 이미지 사이의 관계가 둘 사이에 아무런 자연적 필연성도 없다는 의미에서 자의적이기는 하지만, 순전히 개인적인 습성이나 규칙에 따라 규정되지는 않는다는 의미에서는 일정한 규칙성도 갖는다는 점을 보여주기 때문이다. 그리고 이는 스피노자에게 언어의 의미는 개인적인 기질이나 습성에 따라 달라지지 않으며, 일정한 사회성 내지 공지성(公知性, publicity)을 함축한다는 점을 말해준다. 이러한 사회성 내지 공지성은 어느 누구에 의해서도 쉽게 바뀔 수 없다. 『신학정치론』(*Tractatus Theologico-Politicus*, 1670)의 7장은 이 점을 좀더 정확히 부연해준다.

분명히 우리의 방법은 우리로 하여금 (성서를 전승해온) 유대의 어떤 전통, 곧 그들이 우리에게 전승해준 히브리어 단어들의 의미작용이 훼손되지 않았음을 가정하도록 강제한다. 하지만 우리는 후자를 의심하지 않고서도 전자(바리새인들의 성서 해석)를 의심할 수 있다. 왜냐하면 누구도 단어의 의미작용을 변형시키는 데서 이익을 얻지는 못하는 반면, 문구의 의미를 변형시킬 경우에는 종종 이익을 얻을 수 있기 때문이다. 게다가

한 단어의 의미작용을 변화시키는 것은 지극히 어렵다. 곧 단어의 의미작용을 변화시키려고 노력하는 사람은, 동시에 이 언어로 글을 썼고 전래된 의미작용대로 이 단어를 사용하는 모든 저자들을, 이 저자들 각 개인의 기질이나 사고방식을 고려하면서 설명해야 한다. 그렇지 않다면 매우 신중하게 (성경) 텍스트를 변형시켜야 할 것이다. 더욱이 언어는 우중(愚衆)과 학자들에 의해 보존되는 반면, 책과 그 문구들의 의미는 학자들에 의해서만 보존된다. 따라서 우리는 학자들이 자신들의 수중에 있는 매우 희귀한 책들의 문구를 변형시키거나 훼손시킬 수 있었지만, 단어들의 의미작용은 그렇게 하지 못했다는 것을 쉽게 인식할 수 있다.

스피노자는 우선 이 구절에서 "단어들의 의미작용"과 "문구의 의미"를 구분한다. 정리 18의 주석의 사례와 관련시켜본다면, 단어들의 의미작용은 '포뭄'과 같은 기표에 대해 '과일'이라는 기의를 연결시키는 규칙 및 그 결과로 간주할 수 있고, 문구의 의미는 각각의 개인의 기질이나 습성 또는 사고방식에 따라 연결된 관념들이라고 할 수 있다. 그런데 문구의 의미는 변형시키거나 왜곡할 수 있어도 단어들의 의미작용은 그렇게 하기가 "지극히 어렵다". 단어들의 의미작용은 그 언어로 말을 하고 글을 쓰는 사람들 모두에게 전제되어 있기 때문이다. 이는 언어는 개인적인 기질이나 습성과 독립적으로 정해진 규칙에 따른다는 것을 말해준다. 둘째, 스피노자는 언어는 우중과 학자들에 의해 공통적으로 보존된다고 말한다. 이는 언어가 식자들의 전유물이 아니라, 무지자와 식자 모두에게 공통적이라는 것, 따라서 엄밀한 의미의 합리적 인식보다 더 근본적인 소통의 조건이며, 그러한 합리적 인식에 전제되어 있다는 것을 함축한다. 그렇다면 언어가 속해 있는 상상의 질서 역시 공통

적인 소통의 조건을 이룬다고 할 수 있다.

다시 『윤리학』 정리 18의 주석의 두 사례로 돌아간다면, 이러한 차이는 두 사례에서 문제가 되는 대상들의 차이와 관련이 있다. 첫번째 사례의 대상이 분절언어 내지 단어라면, 두번째 사례의 대상은 언어가 아니라 하나의 이미지 내지 '기호'(signum)라는 점에 양자 사이의 근본적인 차이가 있다. 따라서 앞의 두가지 차이와 연결시켜본다면, 언어는 개인적인 습성이나 이에 따른 이미지의 수용과 상대적으로 독립적인 사회적인 규칙들에 따라 규정되는 반면, 기호는 이러한 의미의 사회적인 규칙들이 부재한 가운데, 각 개인들의 습성이나 기질에 따라 그 의미가 규정되는 것이라고 볼 수 있다.

하지만 그렇다면 기호의 정확한 지위가 무엇인지, 또는 기호란 무엇인지가 문제가 된다. 왜냐하면 기호의 의미가 그 자체의 고유한 규칙이 아니라 각 개인의 습성이나 기질에 따라 규정된다면, 거꾸로 각각의 개인이 자신의 습성이나 기질에 따라 어떤 기호에 대해 다른 이미지를 연결하여 어떤 의미를 부여하기 전까지는(농부는 농사라는 의미, 군인은 전투라는 의미 등) 그것은 기호가 아니라 순전히 물리적 흔적, 또는 그 물리적 흔적의 신체적 변용일 뿐이기 때문이다. 따라서 기호 그 자체란 존재하지 않으며, 기호는 항상 그 기호의 해석자가 부여하는 의미에 따라, 해석자가 그 기호를 다른 이미지, 다른 기호들과 연결시킴에 따라 사후적으로 구성되는 것이라고 할 수 있다. 물론 기호의 해석이 반드시 엄밀한 의미에서 개인들의 기질에 따라 규정되는 것은 아니다. 왜냐하면 사례에서 볼 수 있듯이 농부와 군인은 한 개인이기 이전에 한 부류의 집단, 직업을 대표하는 사람들이며, 따라서 기호의 구성 및 그에 대한 해석은 동일한 기질을 공유하는 사람들에 의해 집합적으로 이루어질 수 있다고 보아

야 하기 때문이다. 그렇다고 하더라도 기호보다는 언어의 규칙이 좀더 엄격하고 규칙적이라는 점은 부인하기 어렵다. 이런 의미에서 본다면, 스피노자에게 언어와 기호 중에서 좀더 이미지와 가까운 것은 기호라고 할 수 있다. 언어는 개인의 신체변용의 역사와 긴밀하게 연결되어 있는 개인의 습성이나 기질과 상대적으로 독립적인 규칙들에 따라 연결되는 반면, 기호에게는 이런 의미의 규칙들이 존재하지 않기 때문이다.

이상의 논의로부터 다음과 같은 결론을 이끌어낼 수 있다.

① 하나의 이미지는 그것 자체만으로는 아무런 의미도 없으며, 다른 이미지들과 결합할 때에만 의미효과를 낳을 수 있다. 따라서 스피노자가 반복해서 사용하는 '실재들의 이미지들'이라는 복수 표현은 단순한 부주의라기보다는 이미지들은 늘 관계를 통해서만 성립하고 인식효과, 의미효과를 산출할 수 있다는 점을 가리키는 것으로 보인다.

② 그런데 이러한 이미지들 사이의 관계를 규정하는 것은 유사성 관계가 아니다. 곧 서로 결합되는 이미지들 자체는 서로 아무런 닮은 점도 없으며, 이것들의 연쇄는 다른 관계에 따라 작동한다. 스피노자는 이처럼 이미지들 사이의 관계를 규정하는 인과성의 논리를 인간신체의 변용의 질서와 연관이라고 부른다.

③ 이러한 신체의 변용의 질서와 연관은 각각의 개인에 따라 상이한 방식으로 규정되는데, 왜냐하면 이러한 질서와 연관은 각각의 개인의 고유한 역사, 곧 그의 고유한 삶의 이력을 반영하는 각자의 기질과 습성에 따라 상이하게 실현되기 때문이다. 스피노자가 두번에 걸쳐 사용하는 "이처럼 각각의 사람들은"이라는 문구는 바로 이를 가리킨다. 각자의 기질과 습성에 따라 규정되는 이미지들 사이의 관계를 **연상관계**라고 부를 수 있다.

④ 하지만 이는 이미지들 사이의 관계가 각각의 개인의 습성과 기질에 따라 순전히 자의적으로 규정된다는 것을 의미하지는 않는다. 언어의 경우 각각의 개인의 습성이나 기질과는 상대적으로 독립적인 사회성, 공지성을 지니기 때문이다. 더 나아가 언어에 비하면 좀더 느슨하게 규정되는 기호들 역시 집합적으로 규정될 수 있다.

변용과 정서

아리스토텔레스 이래로 서양철학의 전통적인 용법과 대조적으로 스피노자에게 실체는 하나의 개체 또는 하나의 실재를 의미하지 않는다. 그에게 실체는 자연 전체를 가리키기 때문이다. 따라서 실체는 오히려 무한하게 많은 인과연관들의 집합 내지 (현대적인 용어를 사용한다면) 체계와 다르지 않다. 실체가 지닌 절대적인 역량, 무한하게 많은 실재들을 무한하게 생산해내는 역량은 자의적이거나 우연적으로 실행되지 않는다. 그것은 엄밀하게 규정된 인과관계에 따라 필연적으로 전개된다. 그리고 이처럼 그러한 생산역량이 자의적이지 않고 엄밀히 규정된 인과관계에 따라 전개되기 때문에 자연에 대한 합리적 인식과 실천적 지향이 가능하게 된다. 그렇다면 스피노자의 '존재론'에 대한 인식은 인과연관의 질서에 대한 정확한 인식과 다른 내용을 갖지 않는다(『윤리학』 1부 정리 18, 정리 25, 정리 28, 2부 정리 7 참조).

그러나 이러한 인과관계를 결정론적인 관계로, 또는 좀더 정확히 말하면 선형적인 관계로 이해해서는 안된다. 스피노자는 실체와 다른 존재자, 따라서 사실은 존재하는 모든 것들을 '양태들' 내지 '변용들'(affections)이라고 부른다. 양태라는 명칭은 실체와 존재하는 모든 것들 사이의 관계가 내재적이라는 것을 잘 드러내주며(왜냐하면 양태는

항상 어떤 실체와 독립해서 존재할 수 없으며 그 실체의 내부에서만 존립할 수 있기 때문이다), 변용들이라는 명칭은 존재하는 것들의 본질과 실존의 양상이 어떤 것인지 잘 보여준다.

변용으로서 존재하는 실재들은 명칭대로 늘 변화하며, 변화를 통해서만 존립한다. 우선 변용들은 다른 실재들에 의해 **변용됨**으로써 성립하고 실존한다. 외부환경, 외부실재들과 교섭하고 이를 통해 변용되지 않는 실재는 단 한순간도 존립할 수 없다. 하지만 이러한 변용되기는 '수동력'이 아니다. 변용되기는 역량의 제한이나 우리의 불완전성의 징표가 아니라 우리의 역량이 성립하고 축적되기 위한 조건 자체이기 때문이다. 그리고 변용들로서의 실재들은 또한 **변용함**으로써 존립한다. 곧 변용되기를 통해 성립한 역량을 바탕으로, 규정된 조건에서 규정된 방식으로 어떤 결과를 산출하면서 실재들은 실존한다. 변용되기와 변용하기는 상관적인 작용 또는 하나의 동일한 과정의 두 측면이다.

따라서 존재하는 모든 것들, 개체들로서의 실재들의 본질을 규정하는 것은 바로 이러한 변용되기와 변용하기의 관계다. 스피노자의 개체들은 일종의 원자 내지는 원초적인 존재론적 단위가 아니라, 변용의 인과연관을 통해서 전개되는 **개체화 과정의 결과**다. 따라서 스피노자의 '존재론'은 개체들 내지 존재하는 실재들이 생성, 변화, 소멸하는 과정과 메커니즘에 대한 탐구를 의미한다. 좀더 현대적인 용어법에 따라 말하자면 스피노자주의적인 철학이 관심을 기울이는 것은 타자와의 관계 또는 사회적 관계에 앞서 독립적으로 존재하는 자율적 존재자로서의 주체들이 아니라 그러한 주체들을 생산하고 재생산하는 주체화 과정 내지 주체화 양식이라고 말할 수 있다.

하지만 『윤리학』이라는 제목이 가리키듯이 스피노자의 진정한 관

심사는 존재론 그 자체, 또는 그 과학적 표현으로서 자연학 그 자체에 대한 탐구에 있지 않았다. 그의 철학함의 대상은 항상 이미 사회적 관계 속에서 살아가는 인간들의 삶이었으며, 그의 철학함의 목표는 대개는 수동적이고 예속적인 인간의 삶을 규정하는 예속적 관계들을 합리적이고 호혜적인 관계들로 개조하는 데 있었다. 이것 역시 알뛰세르(L. Althusser)와 푸꼬 등이 이론화한 현대적인 문제설정에 따라 말하자면 스피노자주의가 관심을 기울이는 문제는 **주체화와 종속화의 갈등적인 과정**이라고 할 수 있다.

인간은 어떤 경우에 수동적이고 예속적인 삶을 살아가게 되는가? 스피노자에게 수동성은 외부의 실재들로부터 작용을 받는 것(변용되기), 그것들에게 영향을 받는 것을 의미하지 않는다. 이것은 인간의 삶의 자연적 조건일 뿐만 아니라 그 자체로는 부정적이지도 않기 때문이다. 오히려 수동성은 우리가 **부분적인 원인**에 불과하다는 것을 의미한다(『윤리학』 3부 정의 2 참조). 다시 말해 우리가 어떤 것을 수행하거나 생산할 때, 이러한 활동이 우리 자신과 다른 것에 의해 전유되고 활용될 때, 우리는 수동적이고 예속적이다. 반대로 능동성은 외부로부터 전혀 영향을 받지 않음을 의미하는 것이 아니라, 우리가 우리 활동의 전체적인 원인이라는 것을 의미한다. 따라서 우리는 물리적으로 아무리 강하다 하더라도 수동적이고 예속적인 상태에 있을 수 있으며, 개인적인 역량이 미약하다 하더라도 능동적인 관계를 형성할 수 있다. 곧 역량이 양적인 개념이라면, 수동과 능동은 질적인 개념 또는 좀더 정확히 말하면 관계론적인 개념이다.

스피노자는 모든 유한한 실재의 본질을 코나투스(conatus)로 규정한다. "각각의 실재는 자신이 할 수 있는 만큼 자신의 존재 속에서 존속하

려고 노력한다"(『윤리학』 3부 정리 6). "자신의 존재 속에서 존속하려고 하는 각각의 실재의 이러한 코나투스는 각각의 실재의 현행적 본질과 다른 것이 아니다"(『윤리학』 3부 정리 7). 그리고 인간의 경우 코나투스는 '욕구'(appetitus) 내지 '욕망'(cupiditas)으로 표현되며, 따라서 스피노자는 욕구 또는 욕망을 인간의 본질로 규정하고 있다. "코나투스가 정신과 신체에 함께 관계할 때 욕구라 불린다. 그러므로 이러한 욕구는 그 본성으로부터 필연적으로 인간의 보존을 증진시키는 것들이 따라나오는 인간의 본질 자체이다. (⋯) 욕망은 욕구에 대한 의식이 욕구에 포함된 것으로 정의될 수 있다"(『윤리학』 3부 정리 9의 주석). 이렇게 유한한 실재들의 본질을 코나투스로 정의하고 또한 인간의 경우는 욕구나 욕망으로 규정하는 것은 스피노자의 철학에 대해 몇가지 함의를 지니고 있다.

인간의 본질을 영혼이나 정신 또는 이성으로 규정하고 않고 욕망으로 규정하는 것은 정신과 신체 사이에 위계관계나 대립관계를 설정하는 것을 피할 수 있게 해준다. 스피노자는 데까르뜨와 달리 정신이나 영혼을 신체보다 우월한 것으로 놓지도 않고, 정신의 역량과 신체의 역량 사이에 반비례적인 관계를 설정하지도 않는다. 곧 신체의 역량이 강할 경우 정신의 역량이 약화된다거나 반대로 정신의 역량이 강해질 경우 신체의 역량이 약해진다고 생각하지 않고, 정신의 역량이 강할수록 신체의 역량도 강해지며(그 역도 마찬가지다), 정신이나 신체가 능동적일수록 또한 신체나 정신도 능동적이라고 생각한다. 이것은 스피노자가 "정신과 신체에 함께 관계하는" 코나투스로서의 욕구 내지 욕망을 인간의 본질로 정의한 데서 비롯하는 결과다. 정신과 신체는 사유와 연장이라는 상이한 속성에 속하는 양태들이지만, 양자는 모두 동일한 코나투스 내지 욕구의 표현인 것이다.

더 나아가 욕망을 인간의 본질로 규정하는 것은 이성과 욕망, 이성과 정서 사이에도 위계관계나 대립관계가 성립하지 않음을 함축한다. 우리는 보통 이성과 욕망 내지 정서를 서로 상반된 것으로 간주하는 경향이 있으며, 이성이 강하면 욕망이 약해지고 반대로 욕망이 강해지면 이성이 약해진다고 생각하곤 한다. 이렇게 되면 이성적인 삶을 살아가기 위해서는 욕망이나 정서를 억제하거나 심지어 제거하는 것이 필요하다는 결론이 따라나오게 된다. 이것은 『윤리학』 3부 「서문」이나 5부 「서문」에서 스피노자가 강력하게 비판하고 있듯이, 인간의 본성에 대한 적합한 이해가 아닐뿐더러 윤리적인 삶을 위한 바람직한 관점도 아니다. 어떤 점에서는 『윤리학』에서 스피노자가 가장 중요한 비판대상으로 설정하는 관점은 바로 이것이라고 할 수도 있다.

이러한 관점과는 반대로 스피노자에게 이성과 정서는 욕망이라는 단일한 인간본질의 정신적 표현이다. 물론 이성이 인간의 정신 중에서 인지적인 측면을 가리키고 정서는 정서적인 측면을 가리킨다는 점에서 양자는 서로 동일한 것이라고 할 수는 없다. 하지만 이 두 측면은 서로 별개로 존재하는 두개의 정신영역이라기보다는 하나의 정신적인 작용이 표현되는 두 측면 또는 그러한 정신적인 작용을 이해하는 두가지 방식이라고 할 수 있다.

스피노자에게 상반된 것은 이성과 정서가 아니라, 정신의 수동성과 능동성이다. 곧 정신이 수동적인 상태에 있을 때 정신은 인지적인 측면에서 수동적일 뿐만 아니라 정서적인 측면에서도 수동적이며, 반대로 능동적인 상태에 있을 경우에는 인식만이 아니라 정서의 차원에서도 능동적이다. 정신이 부적합한 인식에 빠져 있을 때 정신은 수동적인 정서를 느끼며, 반대로 이성을 통해 적합한 인식을 얻게 될 때 능동적인

정서를 얻을 수 있는 것이다. 따라서 스피노자의 윤리적 목표는 이성적인 능력을 고양하기 위해 정서를 억제하는 데 있는 것이 아니라, 이성과 정서 두 측면에서 동등하게 표현되는 수동성의 상태에서 벗어나 어떻게 능동성에 이를 수 있는가 하는 것이다.

스피노자가 말하는 욕망은 '쾌락'(voluptas)이나 '육욕'(libido)처럼, 맹목적이고 비합리적인 욕망을 의미하는 게 아니라, 코나투스에 대한 규정에서 알 수 있듯이 "자신의 존재 속에서 존속하려는 노력"을 의미한다는 점을 유념해야 한다. 우리는 욕망을 대개 비합리적이고 맹목적인 충동으로 이해하는 경향이 있다. 하지만 정신분석의 발전을 통해 좀 더 분명히 알게 된 것처럼 인간의 무의식적인 욕망은 자의적이거나 맹목적으로 작용하는 비합리적인 힘이 아니라, 자신의 고유한 법칙 내지 규칙에 따라 작용하는 힘 내지 움직임이다. 욕망이 비합리적이고 자의적인 것으로 보인다면, 그것은 우리가 그것이 작용하는 규칙을 이해하지 못하기 때문이다. 그리고 우리가 욕망을 비합리적인 충동이나 쾌락으로 이해하고 그것을 억제하고 피하려 하면 할수록 우리는 더욱더 욕망의 힘에 사로잡히게 된다. 따라서 중요한 것은 욕망을 피하거나 억제하는 것이 아니라 욕망이 작용하는 방식, 정서가 전개되는 규칙을 정확히 이해하고, 욕망에 대한 수동적인 예속에서 이성적이고 능동적인 욕망의 발현으로 이행할 수 있는 길을 모색하는 것이다.

스피노자가 인간의 본질을 욕망으로 정의한 것은 그가 욕망을 '실존과 행위의 역량'(potentia existendi et agendi)으로 사고했기 때문이다. 하지만 욕구나 욕망은 변화하지 않은 채 정태적으로 존재하는 것이 아니라 항상 변화하는 것이며, 더 나아가 이러한 변이는 욕망에 대해 부수적이거나 외재적인 것이 아니라 그것을 구성하는 내재적 본질이다. 이

는 코나투스에 대한 정의 속에 이미 함축되어 있는 점이다. 코나투스가 "자신의 존재 속에서 존속하려는" 노력 내지 경향을 가리킨다면, 이러한 경향은 정지상태에 있는 어떤 형태나 관계를 소극적으로 보호하려는 노력을 의미하는 게 아니다. 오히려 코나투스는 각각의 독특한 실재가 절대적으로 무한한 신의 역량의 일부라는 존재론적 사실에서 유래하는 능동적인 역량(최소한의 능동성이기는 하지만)의 표현이며, 이러한 능동적 역량에 기초하여 자신을 위협하는 힘들에 맞서 존재를 보존하려는 적극적인 노력인 것이다.

따라서 욕망에 대한 실재적 정의는 변이과정을 배제한 정태적인 정의에 머물러서는 얻을 수 없으며 변이의 양상들 및 원인에 대한 규정이 필요하다. 스피노자에게서 이러한 욕망의 변이, 곧 인간의 역량의 변이를 나타내는 것이 바로 정서이다. "나는 정서(affectus)를, 신체의 행위 역량을 증대시키거나 감소시키는, 또는 촉진하거나 저해하는 신체의 변용들(affectiones)이자 동시에 이러한 변용들의 관념들로 이해한다"(『윤리학』 3부 정의 3). 정서 개념에 대한 스피노자의 관점의 가장 큰 특징은, 정서를 역량으로 표현하는 것으로, 더 나아가 역량의 증대와 감소를 나타내는 개념으로 파악한다는 점이다. 이렇게 정서가 역량과 결부됨으로써, 정서는 단순히 심리학 범주에 머물지 않고 강한 의미에서 도덕 심리학적인 범주가 된다. 다시 말하면 스피노자에서 윤리적 실천의 문제는 욕망이나 정서를 억제하거나 제거하는 것이 아니라 한 부류의 정서를 다른 정서로 대체하는 문제, 곧 우리의 역량의 감소나 약화를 나타내는 정서를 우리의 역량의 증대나 강화를 표현하는 정서로 바꾸는 문제와 긴밀하게 결부돼 있다.

스피노자는 『윤리학』 3부 정리 11의 주석에서 이 두가지 부류의 정

서를 각각 슬픔과 기쁨이라는 개념 아래 배치한다. 슬픔은 정신이 좀더 커다란 완전성에서 "좀더 작은 완전성으로 이행하게 되는" 수동/정념(passio)을 가리키며, 기쁨은 정신이 좀더 작은 완전성에서 "좀더 커다란 완전성으로 이행하게 되는 수동/정념"을 가리킨다. 욕망과 기쁨, 슬픔이라는 이 세가지 정서가 일차적인 정서를 이루며, 나머지 모든 정서들은 이 세가지 정서의 변이들이다. 정서가 인간의 삶에 본질적인 요소로 제기되고, 역량의 증대와 감소, 역량의 변화의 표현으로서 정의되면, 윤리적 활동의 일차적인 목표는 존재의 역량의 감소를 표현하는 슬픔의 정서에서 기쁨의 정서로 이행하는 것 또는 전자를 후자로 대체하는 것이 된다.

4. 맺음말

스피노자의 철학 안에는 바움가르텐 이후 확립된 의미에서의 미학이론을 발견할 수 없다. 하지만 철학체계의 일부로서 미학에 관한 이론이 존재하지 않는다는 것이 반드시 스피노자주의적인 미학의 가능성을 배제하는 것은 아니다. 스피노자 철학 안에는 지난 200여년 동안 확립된 근대미학의 고전적인 교의와 다른 식의 미학을 사고할 수 있는 몇가지 요소들이 존재한다. 따라서 장래의 스피노자주의 미학의 가능성은, 미학이론으로 존재하지 않고, 미학 내지 예술론을 위해 구성되지도 않은 이 요소들이 미학담론 속에서 불러일으킬 수 있는 이론적 효과들을 얼마나 섬세하게 조직할 수 있느냐에 달려 있다고 말할 수 있다. 그것은 랑시에르가 말했듯이 미학을 감성학의 차원으로 확장하는 문제이기도

하고, 감각, 상상, 정서 등과 같은 감각의 차원에서 작용하는 새로운 미감의 가능성을 찾아내는 문제이기도 하다.

| 진태원 |

빠스깔의 미학

4장

변증론적 미학

1. 인간의 본성과 미의 문제

빠스깔(B. Pascal, 1623~62)은 미(美)의 문제를 아름다움 그 자체보다
는 인간 문제와 결부시켜 논한다. 그렇게 하는 가장 큰 이유는 변증론적
목적 때문이다. 여기서 빠스깔이 말하는 '변증'(apologetic)이란 사람들
로 하여금 기독교의 진리가 참된 것임을 인정하고 신앙의 자리로 나오
도록 설득하기 위한 방법론적 시도를 뜻한다. 그는 먼저 이런 시도를 교
리가 아니라 인간의 문제로 접근한다. 인간의 본성, 본질, 성향 등을 이
해하는 것이 사람들을 설득하는 데 있어서 매우 효과적이라고 보기 때
문이다. 그의 주저인 『빵세』(Pensées)도 이런 목적으로 쓰였다. 빠스깔은
이 책에서도 자신이 추상적 학문연구로 오랜 시간을 보냈으나 그것이
인간에게는 잘 맞지 않는다는 것과 인간에 관한 연구야말로 인간에게
가장 적합한 학문이라는 것을 믿게 되었다고 고백한다(『빵세』 단장 144).

미학적 문제도 마찬가지다. 아름다움은 그 자체의 의미보다는 인간의 문제와 결부되어야 그 고유의 의미를 발견할 수 있다. 따라서 우선 그는 아름다움 자체를 문제 삼기보다는 아름다움을 바라보고 규정하는 인간 자체의 문제를 직시하고자 한다. 그러면 구체적으로 빠스깔은 미의 문제를 인간의 문제와 어떻게 관련짓고 있는가? 그의 주된 관심은 인간본성의 문제에 있다. 빠스깔은 인간의 본성 또는 조건과 관련하여 특히 상상력과 습관을 거론한다.

먼저 상상력에 관해서 살펴보자. 물론 빠스깔은 다른 철학자들처럼 상상력에 관한 체계화된 개념을 내놓지는 않는다. 하지만 그는 인간 안에 내재한 상상력의 문제가 무엇인지를 명확히 보고자 한다. 가령 싸르트르(J.-P. Sartre)는 상상력을 단지 실재대상을 지향하는 방식으로 보지만, 빠스깔은 존재론적 차원에서 상상력을 일종의 '본성'(nature)으로 규정한다. 실제로 인간은 누구나 상상력의 지배를 받는다. 그런데 그것은 인간의 내면에 자리잡고 있는 대표적인 '기만적 힘'이다. 빠스깔은 인간을 지배하는 상상력을 '참의 여왕'으로 보는 보들레르(C. Baudelaire)와는 달리 "오류와 허위의 주인이며 이만큼 간사한 것이 없다"라고 단언한다(같은 책 단장 44). 그것은 일관성 없이 진실을 왜곡한다. "상상력은 변덕스런 평가로써 우리의 정신을 가득 채울 만큼 작은 대상들을 확대시키기" 때문이다(같은 책 단장 551). 이 점에서 이성도 상상력 앞에서는 무력할 수밖에 없다. 빠스깔은 그래서 상상력을 '이성의 적'으로 규정한다(같은 책 단장 44).

빠스깔에 의하면 무엇보다도 세상을 지배하는 이러한 "상상력은 모든 것을 마음대로 처리한다. 그것은 미를 만들고 정의를 만들고 또 행복을 만든다"(같은 곳). 여기서 오류와 허위의 주체인 상상력이 미를 만

들어낸다는 것은 무엇을 뜻하는가? 또 그것이 사실이라면 사람들이 이야기하는 아름다움이란 허구라는 것을 보여주는 것이 아닌가? 상상력이 미를 만든다고 할 때 사람들은 외관(外觀, apparence) 혹은 외모에 관심을 기울인다. 그것은 상상력이 작동하는 데 더할 나위 없이 효과적이라는 판단 때문이다. 예를 들어 아름다움을 추구하는 사람들을 보면, 그들 가운데는 명품으로 몸을 치장하면 더 아름다울 것이라고 상상한다. 물론 그들의 생각이 전부 틀린 것은 아니다. 왜냐하면 그들은 "단지 상상적인 지식만을 가지고 있으므로 자신들이 상대하는 상상력에 작용할 헛된 장치들을 이용할 필요가 있음"을 너무 잘 알고 있기 때문이다(같은 곳). 실제로 그렇게 함으로써 사람들의 관심을 끌어모으는 데 성공하기도 한다. 이런 행동은 일종의 가면을 쓰는 것이지만 그들은 그런 행위가 사람들의 상상력을 작동하게 한다는 것을 잘 알고 있다. 물론 진짜 아름다움을 지니고 있다면 그런 도구가 필요치 않았을 것이다. 그들은 인위적 아름다움만을 알고 있으므로 상상력을 자극하는 도구를 쓰지 않을 수 없는 것이다. 그런 도구로 말미암아 그들은 사람들의 이목을 집중시킨다. 하지만 문제는 사람들이 아름다움 자체가 아닌 상상력이 만들어낸 허구적 아름다움을 참된 것으로 생각한다는 데 있다.

또한 빠스깔은 사람들이 이런 허구적 판단에 익숙해져 있는 것은 습관 때문이라고 본다. 습관은 잘못된 판단을 새롭게 만들어낸다기보다는 오히려 그것들을 유지하고 강화한다. 사람들이 옳다고 판단하는 것도 실은 습관에 의해 받아들여진 것들이 대부분이다. 예를 들어, 법을 정의로 판단하는 사람은 법의 본질이 아닌 자기자신이 "상상하는 정의에 복종하는 것이다." 빠스깔은 이런 습관의 힘을 보편화시킨다. 즉 보편적 원리는 존재하지 않으며 인간의 모든 가치와 판단은 습관에 의해

정당화된 것이다. "우리의 것은 하나도 없다. 우리의 것이라고 부르는 것은 습관이 만든 것이다." 따라서 "습관은 받아들여졌다는 이유 하나만으로도 전적으로 공정한 것이 된다"(같은 책 단장 60). 마찬가지로 미적 판단도 이 습관에 의존되어 있다. 요컨대, 인간의 본성은 그 특성상 순수하게 그 기능을 발휘하지 못하고 기만적 힘에 의해서 조정되기 때문에 아름다움도 왜곡되고 가장되는 것은 아닌가. 즉 사람들이 추구하고 판단하는 아름다움이란 단지 상상력과 습관의 산물이며, 그것은 사람들마다 다르게 나타나는 상대적인 것으로서 참이 아닌 허구의 아름다움이라고 할 수 있다. 빠스깔에 의하면 이처럼 항상 상대적인 것에 머물면서 참된 아름다움을 발견하지 못한 사람은 행복을 소유할 수 없으며 마침내 절망에 이른다. 이것을 그는 '인간의 비참'이라고 부른다.

2. 미의 허구성과 가치

빠스깔 사상의 뿌리를 형성하는 데 결정적 영향을 미쳤던 뽀르루아얄(Port-Royal)의 아우구스티누스(Augustinus)주의자들은 예술, 특히 회화에 대해서 매우 비판적이었다. 미술은 주로 감각적인 매력을 목적으로 삼는다는 이유에서다. 예컨대 뽀르루아얄의 개혁자 중 하나였던 앙젤리끄 아르노(Angélique Arnauld)는 감각의 위험성을 경고한 바 있다. 물론 이것은 감각 자체에 대한 부정은 아니다. 왜냐하면 아우구스티누스에 의하면 감각적 앎이 피조물의 아름다움을 인식하도록 하고 영원한 진리의 아름다움으로 나아가게 하는 도구가 될 수 있기 때문이다(『삼위일체론』*De trinitate* 15권 12장 21절). 그런데 앙젤리끄가 감각의 위험성을 경

고한 중요한 이유는, 무엇보다도 감각적 매력에 초점을 두는 그림이 사람들로 하여금 창조자보다는 피조물에 시선을 집중하게 할 가능성을 제공한다고 보기 때문이다. 창조자보다 피조물을 더 사랑하는 우상적 태도에 대한 이런 비판적 관점은 아우구스티누스주의자들의 공통적인 특징이기도 하다. 예술도 예외일 수 없다.

그러면 앙젤리끄가 지적한 감각의 문제에 대한 빠스깔의 입장은 무엇인가? 앞서 언급했듯이 빠스깔은 뽀르루아얄의 영향 아래 있었기 때문에 그의 관점도 크게 다르지 않다. 즉 그는 감각적 판단을 비판적으로 본다. 빠스깔에 의하면, "이성과 감각, 이 두 진리의 원리는 각각 진실성을 결여하고 있을 뿐만 아니라 서로 속인다." 즉 "감각은 거짓된 외관으로 이성을 기만하고, 감각도 정신으로부터 똑같이 기만을 당한다"(『빵세』단장 45). 이성과 감각은 서로간의 영향뿐만이 아니라 그 자체도 각각 다른 요소들로부터 영향을 받기 때문에 항상 불확실하고 가변적이므로 사물이나 실재에 대하여 정확한 판단을 내리지 못한다. 이처럼 "정신의 정념은 감각을 혼란케 하고 감각에 거짓된 인상을 주기"때문에 감각은 사물이나 대상을 정확히 파악할 수 없다(같은 곳). 따라서 감각의 역할 자체를 완전히 부정하는 것은 아니지만 감각은 인식론적 차원에서 신뢰의 대상이 되지 못한다. 그것은 이성의 역할을 인정하면서도 이성을 전적으로 신뢰하지 못하는 것과 마찬가지다. 이 점에서 감각은 미적 판단의 절대적 기준이 될 수 없다는 것이 빠스깔의 판단이다.

무엇보다도 뽀르루아얄 학자들과 마찬가지로 빠스깔이 문제 삼는 것은 감각적 쾌락이다. 빠스깔은 쾌락의 상대성을 지적한다. 즉 쾌락의 원리는 확고하거나 일관성이 없으므로 정확하게 파악하기가 어렵다. 왜냐하면 "그 원리는 모든 사람들에게 있어서 각양각색이며 특정한 한 사

람에게 있어서도 시간에 따라 너무나 다양하기"때문이다(「설득의 기술」 De l'Art de Persuader 356면). 이런 쾌락의 상대적 성격은 예술의 영역에서도 동일하다. 말하자면 예술이 추구하는 감각적 쾌락은 주관적이고 상대적이기 때문에 보편적인 아름다움을 얻거나 미적 판단을 내리는 것이 사실상 어렵다는 점이다.

여기서 예술적 미, 특히 회화에 대한 빠스깔의 비판적 관점을 좀더 들여다보자. 빠스깔은 "실물에 대해서는 조금도 감탄하지 않는데, 닮았다는 것으로 감탄하는 그림이란 얼마나 공허한 것인가!"라고 말한다(『빵세』단장 40). 이 구절은 그림에 대한 빠스깔의 평가를 한마디로 요약한 것이다. 그림이 갖는 허구성의 이유는 무엇인가? 그림은 실재에 대한 모방이기 때문이다. 빠스깔이 여기서 말하는 '닮음'(ressemblance) 또는 '유사성'이란 실재대상과 화폭 위의 대상 간의 관계에서 발생하는 것이다. 당연히 그림은 실재와 닮았다는 것을 누구나 인정하는 데는 아무런 문제가 없다. 그런데 문제는 실재에 대한 모방이 원형보다 더 높이 평가를 받는다는 데 있다. 요컨대 그림에 대한 빠스깔의 비판은 유사성을 만들어내는 재능을 통해 특징지어진 그런 차원에서의 비판이다. 다시 말해 그림이 허구를 불러온 것은 단순한 특징 때문이 아니라 그것이 불러일으키는 감탄 또는 칭송 때문이다. 따라서 아름다움에 대한 그의 비판은 어떤 면에서 존재론적이라기보다는 도덕적이라고 보아야 한다.

회화에 대한 빠스깔의 비판은 그뿐만이 아니다. 아름다움을 표방하는 그림은 사람들을 기만할 수 있다. 왜냐하면 앞서 언급한 대로 그것은 대상 그 자체를 일관성 없이 모방(simulacres)하는 것에 불과하기 때문이다. 그것은 실재에 대한 왜곡으로 드러날 수 있다. 그래서 예술은 내면적 진실로부터 벗어날 가능성을 항상 내포한다. 그러므로 예술은 어

떤 면에서 인간적 허구를 반영하는 것에 불과하다.

또한 좀더 본질적인 문제로서, 그림은 사람들로 하여금 실재에 대한 모방을 감탄하며 바라보게 하기 위해 실재로부터 돌아서게 한다는 점에서 일종의 '디베르띠스망'(divertissement) 곧 오락 또는 기분전환이 될 수 있다. 빠스깔에 있어서 디베르띠스망은 인간의 실존적 상황에 직면하는 것에서 벗어나려는 행위, 즉 자신의 비참과 불행을 생각하는 것에서 '마음을 돌리는' 인간의 모든 행위를 뜻한다. 이것은 단순한 오락이 아니라 인간의 비참을 일시적으로 은폐하는 기교라고 할 수 있다. 따라서 미술은 예술 그 자체의 아름다움을 추구하기보다는 기분전환의 수단을 제공한다는 점에서는 미적인 가치는 없다고 보아야 한다. 그러므로 미학적 접근을 통해 인간의 본성을 들여다본다는 점에서 빠스깔의 미학은 인간학적이다.

그러면 예술 곧 회화에서 미적 가치를 발견하는 것은 전혀 불가능한 것인가? 헛됨의 장르는 17세기 문화의 보편적인 특징이기도 하다. 특히 종교적 영역에 있어서 그렇다. 가령 뽀르루아얄의 화가 필립 드 샹빠뉴(Philippe de Champagne)의 그림이 그것을 잘 반영한다. 그가 1664년에 그린 것으로 뽀르루아얄의 영성을 표현하는 그림 가운데 「헛됨」(La Vanité)이라는 작품이 있다. 화폭의 오른쪽에는 모래시계가 있고 왼쪽에는 튤립을 꽂아놓은 화병이, 그리고 화폭의 중앙에는 죽음을 상징하는 사람의 두개골이 놓여 있다. 단순히 외관상으로는 어두운 분위기 속에 별로 아름답게 보이지 않는 이 그림은 예술에 대한 뽀르루아얄의 '다른' 관점을 보여준다. 말하자면 그림은 이 세상을 살아가는 인간존재의 헛됨 또는 인간의 비참을 보여줌으로써 자신의 실존을 들여다보게 하는 역할을 하는 것이다. 따라서 예술, 특히 회화는 종교적으로 볼

때 어느정도 가치를 지닐 수 있다. 인간존재의 헛됨에 대한 인식은 영성으로 나가는 단초가 될 수 있기 때문이다. 이런 회화의 영성은 동시대의 화가 렘브란트(Rembrandt)의 「자화상」에도 나타난다. 즉 그것은 화폭 속의 인물이 바로 '우리'를 주목해서 바라보는 '시선'을 표현함으로써 인간의 실존을 되돌아보도록 자극한다. 사람들을 설득하기 위해 인간존재의 허구성 내지 비참을 다양한 경로를 통해서 드러내 보여주고자 한다는 점에서 빠스깔의 입장도 크게 다르지 않은 것 같다. 적어도 이런 관점에서 예술에 대한 빠스깔의 입장은 다소 긍정적이다. 그러므로 예술적 미는 그 안에 도덕적 또는 종교적 메시지를 담고 있을 때 비로소 미적 가치를 지닌다고 할 수 있다.

3. 미적 판단

지금까지 우리는 빠스깔의 변증론적 의도에 따른 도덕적, 종교적 차원에서의 미학적 시도를 살펴보았다. 그러면 미적 문제에 대한 인식론적 관점을 들여다보자. 빠스깔은 "즐거움과 아름다움에는 어떤 모형 (modèle)이 있는데, 그것은 강하거나 약하거나 있는 그대로의 우리 본성과, 우리 마음에 드는 사물 사이에 있는 어떤 관계로 성립된다"라고 말한다(같은 책 단장 585). 그는 「사랑의 정념에 관한 시론」(Discours sur les Passions de l'Amour)에서 이런 모형은 "우리에게 그것이 무엇인지 말하지 않고, 아름답게 보이는 것을 사랑하도록 우리를 이끄는" 우리 마음속에 내재한 사랑의 속성과도 관련이 있다는 것을 보여준다(「사랑의 정념에 관한 시론」 286면). 그것은 곧 "아름다움 속에서만 발견할 수 있는" 사랑처

럼 대상을 향한 지향성으로서 우리가 어떤 대상을 바라볼 때 그것이 마음에 끌리는 현상이라고 할 수 있다. 즉 인간은 누구나 사랑을 할 때 사랑의 대상을 자신 밖에서 찾는데, 그 사랑은 아름답게 보이는 대상에 이끌리는 마음이다. 그런데 "밖에서 찾는 이런 아름다움의 모형"은 자기 자신 속에서, 즉 자신의 마음속에서 발견해야 한다(같은 곳). 이것은 '우리'의 본성과 '우리' 마음에 드는 사물 사이의 관계로 설명될 수 있다.

그런데 아름다움의 모형이 대상과 우리 본성과의 지향적 관계라고 할 때 두가지 문제가 생긴다. 하나는, 본성이 드러내는 것은 부동적인 것이 아니라 항상 변화될 수 있는 것이므로 인간 안에서 아름다움의 순수 개념을 찾는다는 것은 쉽지 않다는 점이다. "확실히 본능은 그렇게 하나로 통일되어 있지 않다"(『빵세』 단장 634). 인간의 본성은 수많은 변수에 의해 작용하며 다양하게 그 모습을 드러낸다. 그래서 빠스깔은 "인간의 본성 안에는 얼마나 많은 본성이 있는가!"라고 말한다. 그가 "모든 것은 하나인 동시에 다수다"라고 말한 것도 바로 그런 이유에서다(같은 책 단장 129). 그러므로 본성의 다양성으로 인해 아름다움의 순수성을 발견한다는 것은 근본적으로 어렵다.

다른 하나는, 아름다움의 일반적 관념은 "우리의 마음 깊은 곳에 새겨져 있다고 하더라도" 그것은 여러가지 다양한 상황에, 즉 시간, 나라, 유행, 특히 개별적 성향에 따라 커다란 차이를 보이기 때문에 보편적인 아름다움을 규정하기란 어렵다는 점이다(「사랑의 정념에 관한 시론」 286면). 사실 '마음에 드는 것'도 생각하는 하나의 방식을 따르는 것뿐이다. 요컨대 일반적으로 사람들이 추구하는 아름다움은 대부분 각각의 상황과 각자의 주관적인 성향에 의한 것으로서 아름다움의 보편성을 찾기란 사실상 쉽지 않다.

그런데 실제로 사람들은 순수한 아름다움을 원하는 것보다 각자가 이 세계 안에 존재하는 원형을 본뜬 '모사'(copie)를 찾고자 하며 그에 따른 수많은 '상황'(circonstances)을 갈망한다(같은 곳). 그렇다면 이 세계 안에서의 아름다움이란 하나의 원본을 갖고 수많은 책을 찍어내듯 모사들에 불과하며, 그래서 그것은 항상 상대적인 것에 머무를 수밖에 없는 것이 아닌가. 사실 미의 순수함이나 보편성을 찾기란 쉽지 않다. 그럼에도 빠스깔의 미학적 논의에는 나름대로 어느정도 미적 가치를 찾아낼 수 있는 것들이 분명히 존재한다.

그러면 현실에서 미적 가치를 끌어낼 수 있는 근거는 무엇인가? 물론 예술가들은 아름다움 그 자체보다는 사람들의 '받아들임'(agréer)을 중요하게 생각한다. 현실은 아름다움의 순수성을 논할 수 있는 것이 아니기 때문이다. 이를 위해 방법론적으로 필요한 것은 '자연스러운 모형'(modèle naturel)이다. 그러나 문제는 사람들이 "모방해야 할 자연스런 모형이 무엇인지 모른다"는 데 있다(『빵세』단장 586). 모르기 때문에 그것을 결정하기란 더욱 어렵다. '자연스러운 모형'은 이성을 통해서도, 추론이나 증명을 통해서도, 환상의 변덕스러운 인상들을 통해서도 발견되지 않는다(『빠스깔의 마음과 이성』Le coeur et la raison selon Pascal 75면) 그래서 즐거움을 목적으로 삼는 시(詩)는, 증명에 의해서만 존재하는 기하학이나 치료에 목적이 있는 의학을 대하는 것처럼 그렇게 대하는 것은 옳지 않다(『빵세』단장 586). '자연스러운 모형'을 아는 데는 '받아들임으로서의 마음에 듦'이 필요하다(『빠스깔의 마음과 이성』76면). 그럴 때 우리 마음이 자연스러운 모형과 일치될 수 있다. 이를 위해 필요한 기능은 빠스깔의 용어를 따르면 '섬세의 정신'이다.

빠스깔은 '기하학적 정신'(esprit géométrique)과 '섬세의 정신'(esprit

de finesse)을 구별한다. 그는 사랑의 정념을 논하면서 이렇게 말한다. "정신의 순수함은 또한 정념의 순수함의 원인이 된다. 그것은 위대하고 순수한 정신은 열정적으로 사랑하며, 사랑하는 것을 분명하게 보기 때문이다. 두 종류의 정신이 있다. 즉 하나는 기하학적 정신이고 다른 하나는 섬세의 정신이라 부르는 것이다"(「사랑의 정념에 관한 시론」 286면). 그러면 '자연스러운 모형'을 아는 데 적합한 섬세의 정신이란 구체적으로 무엇인가? 기하학적 정신이 원리로부터 추론을 통해 개별적인 사물을 인식하는 정신의 기능인 반면에, 섬세의 정신은 기하학적 정신처럼 논증의 과정을 따르지 않고, 복잡하고 미묘하고 다양한 일상의 상황에서 단번에 사물을 분별하고 판단하는, 그런 정신을 뜻한다. 전자가 논리적 추론을 바탕으로 한다면 후자는 논리적으로 쉽게 설명되지 않지만, 우리에게 직접 다가오는 느낌이나 섬세한 판단을 중시한다. 빠스깔은 섬세의 정신을 이렇게 말한다. "이 원리들은 쉽게 보이지 않는다. 본다기보다는 느끼는 것이다. 그것들을 스스로 느끼지 못하는 자들에게 느끼게 하는 것은 끝없는 수고가 따른다. 그것은 너무 섬세하고 워낙 많아서 그것을 느끼고, 이런 느낌에 따라서 정확하고 공정하게 판단하기 위해서는 매우 섬세하고 정확한 감각이 있어야 하며, 그러면서도 기하학에서처럼 순서에 따라 증명하는 것은 어려운 것이다"(『빵세』 단장 512). 당연히 사랑은 기하학적 정신이 아닌, 섬세의 정신으로 판단하는 대상이다. 예컨대 우리가 어떤 사물이나 사람을 사랑한다고 할 때, 그것을 논리적으로 판단하는 것이 아니라 자연스럽게 느낌으로 판단한다. 그래서 사람이 무언가를 사랑할 때는 사랑하지 않을 때와는 다른 정신을 소유하게 된다. 마찬가지로 사랑의 대상인 아름다움의 '자연스러운 모형'을 아는 것, 즉 미적 판단을 위해서는 이런 섬세의 정신 또는 판단력이 필

요하다.

그러면 실제적으로 미(美)의 '자연스러운 모형'을 어디서 찾을 수 있는가? 이를 위해 빠스깔은 유비적 방법(méthode analogique)을 제시한다. 즉 사람들이 받아들이는 이런 모형으로 "집, 노래, 이야기, 시, 산문, 여인, 새, 강, 나무, 방, 옷 등"을 말할 수 있다(같은 책 단장 585). 『빵세』의 저자는 이런 보편적 '유비의 원리'에 대해서, "자연은 서로 닮는다"라든지, 또는 "수는 전혀 다른 성질임에도 공간을 닮았다"(같은 책 단장 698)라든지, 그리고 "우리는 순수한 사물들의 관념을 수용하는 대신, 그것을 우리의 성질로써 채색하고, 또 우리가 생각하는 모든 단순한 사물들에 우리의 복합적인 존재를 새겨넣는다"(같은 책 단장 199)라고 말한다. 빠스깔에 의하면 이런 유비적 원리에서 볼 때, 잘 건축된 집과 잘 작곡된 노래 사이에는 서로 완전한 유사성이 존재한다. '좋은 모형'에 따라 만들어졌기 때문이다. "이런 모형에 따라 만들어지지 않은 모든 것들은 좋은 취향을 가진 사람들에게는 마음에 들지 않는다"(같은 책 단장 585). 마찬가지로 '나쁜 모형'에 따라 만들어진 사물들도 그것들 사이에 연관성이 존재한다. 분명히 '그릇된 아름다움'이 있다. 빠스깔은 "우리가 끼께로(M. T. Cicero)의 작품에서 비난하는 모든 그릇된 아름다움을 칭송하는 사람들이 있고 또 그 수도 많다"라고 말한다(같은 책 단장 728). 우리는 자연스러운 모형이 논리적 판단으로 알 수 있는 것은 아니라고 하더라도 참된 아름다움과 그릇된 아름다움을 분별할 줄 알아야 한다. 이 점에서 좋은 취향과 나쁜 취향은 구별된다. 따라서 우리 마음에 드는 대상과 자연스러운 모형을 일치시키는 것만으로 미적 판단이 충분히 된 것은 아니다. 그것은 '좋은 취향'을 가진 자들의 마음에 드는 것과 일치시켜야 하기 때문이다.

특히 빠스깔은 '자연스러운 모형'을 설정함에 있어서 '여인'을 선택한다. 그리고 그는 시적(詩的) 아름다움을 여인의 아름다움에 대비시킨다. 그 이유는 "수천의 다른 방식으로 분할된" 아름다움 가운데 여인의 아름다움에서 비교적 쉽고 분명하게 '자연스러운 모형'을 지각할 수 있기 때문이다. 예컨대 한 시구(詩句)에 대한 아름다움을 받아들이는 것에는 주저할 수는 있지만 여인의 매력에 대해서는 주저하지 않는다. 각자는 여인의 아름다움이나 추함을 '단번에' 판단한다. 그것은 각자가 여인에 대한 아름다움의 원형을 갖고 있기 때문이다(「사랑의 정념에 관한 시론」 286면). 물론 여기서 여인의 아름다움이란 누구나 보편적으로 판단할 수 있는 외모를 뜻한다. 따라서 우리 일상의 삶에서 이런 유비의 원리로 판단한다면 미적 판단을 내리는 데 도움이 될 수 있을 것이다. 가령 이것을 시적 아름다움을 판단하는 데 적용한다고 할 때, 나쁜 모형에 따라 만들어진 시는 동일한 모형에 따라 옷을 입은 여인과도 완벽하게 닮았다고 할 수 있다. 그러므로 예술작품이 어떤 것이든 간에 동일한 형식에 따라 옷으로 치장한 여인을 그려봄으로써 그것을 평가할 수 있다. 즉 시적 미를 평가함에 있어서는 그 성질과 모형을 살펴보고 이런 모형에 따라 만들어진 여인을 상상해보면 된다는 말이다(『빵세』 단장 585). 그렇지 않고 접근하게 되면 이러한 모형에 따라 지어진 쏘네뜨 시(詩)를 '마을의 여왕'이라고 부르는 우스운 결과를 초래할 수밖에 없다(같은 책 단장 586). 즉 미적 판단의 오류가 생긴다는 뜻이다.

4. 미의 초월성

지금까지 살펴본 바에 의하면 빠스깔의 미학적 판단은 주로 감각적, 정신적 세계에서 전개된다. 빠스깔은 감각과 정신의 세계에서 우리가 판단하는 아름다움이 얼마나 허구적인 것인지를 밝혀낸다. 예를 들어 상상력과 습관에 의해서 만들어지는 미(美)는 순수한 아름다움이 아니라 왜곡된 아름다움이다. 그럼에도 허구적 아름다움은 인간의 참된 실존을 보여준다는 의미에서 긍정적 의미를 내포한다. 그것은 사람들을 신앙의 자리로 나오도록 설득하고자 하는 변증론적 전략의 한 과정이다.

또한 빠스깔은 아름다움의 모형을 대상과 우리 본성과의 지향적 관계에서 찾는다. 그런데 그 아름다움이란 본성의 특성 때문에, 그리고 다양한 상황으로 말미암아 당연히 상대적일 수밖에 없다. 그럼에도 그 안에는 미적 가치를 찾을 수 있는 요소들이 어느정도 들어 있다. 그것은 '자연스러운 모형'을 설정하여 그것을 기준으로 모든 대상에 대한 아름다움을 판단하는 것이다. 이러한 방법을 통해서 우리는 다양한 대상들에 대해서 쉽게 미적 판단을 내릴 수 있다. 그러나 그러한 시도는 분명한 한계가 있다. 감각적, 정신적 차원에서의 아름다움은 상대적 가치를 갖기 때문이다. 따라서 그것은 참된 아름다움이 될 수 없다. 빠스깔이 이런 판단을 내린 배경에는 '절대적인 미'가 존재한다는 전제가 깔려 있다. 빠스깔의 모든 논의가 지향하는 목표는 초월적 신앙을 변증하는 데 있다. 이런 점에서 그는 모든 세속적 가치나 판단을 상대화시키고자 한 것이다.

그러면 절대적인 미는 어디에서 찾을 수 있는가? 빠스깔은 인식에 있

어서 세가지 질서가 존재한다고 본다. 즉 그것은 육체적 질서, 정신적 질서, 사랑의 질서이다. 참된 아름다움은 사랑의 질서 안에서 발견될 수 있다. 물론 여기서 말하는 사랑은 세속적인 사랑을 뜻하지 않는다. 흔히 사랑은 아름다움의 순수성을 지닌다고 사람들은 믿는다. 하지만 그들은 사랑을 정념으로 착각한다. 그 때문에 빠스깔은 오락 가운데 특히 연극의 위험성을 경고한다. 연극은 사랑의 정념을 미묘하게 재현함으로써 사람들의 마음을 자극하기 때문이다. 그래서 사람들은 극장에서 나올 때 극중에서 묘사된 것과 같은 감정을 지니면서 자신의 "마음이 모든 아름다움과 사랑의 감미로움으로 가득 차게" 되었다고 믿게 된다(같은 책 단장 764). 그러나 그것은 수순한 사랑이 아니라 사랑의 정념일 뿐이다. 그것은 외관으로 아름다운 것처럼 보이지만 사실은 가면을 쓴 아름다움에 불과하다. 빠스깔은 세속적 사랑을 이렇게 묘사한다. "누군가를 그 사람의 미모 때문에 사랑한다면 그는 그를 사랑하는 것일까? 아니다. 만약 천연두가 그 사람을 죽이지는 않고 그 사람의 아름다움만을 죽인다면 그를 사랑하지 않게 될 것이다." 그래서 사실 "인간은 그 누군가를 사랑하는 것이 아니라 단지 그 특성을 사랑하는 것이다"(같은 책 단장 688). 이처럼 사람들은 사랑의 본질이 아닌 사랑의 허구를 보고 아름답다고 말한다. 그러면 참된 아름다움은 어디에서 찾을 수 있는가? 빠스깔은 그것을 신적 사랑에서 발견할 수 있다고 본다. 그것이 바로 사랑의 질서이다. 이 사랑은 초자연적인 것이다. 이것은 육체적 감각이나 이성을 통해서 소유할 수 있는 것이 아니다. 이 부분은 아우구스티누스의 은총론을 따른 것으로, 인간의 마음은 전적 타락으로 말미암아 스스로 신적 사랑으로 움직일 수 있는 능력을 지니고 있지 않다. 빠스깔은 아우구스티누스처럼 최초의 인간은 죄 없는 순수한 본성의 아름다움을 소유

하고 있었다고 생각한다. 이것은 사랑의 질서가 지배하는 삶이다(『빠스깔과 아우구스티누스』*Pascal et saint Augustin* 242면). 그러나 인간은 죄악으로 말미암아 창조 당시의 상태, 즉 "신성하고 죄가 없고 완전하며 빛과 지혜로 충만한" 상태에서 멀어졌다(『빵세』 단장 149). 결국 "정욕은 우리에게 자연스러운 것이 되었다"(같은 책 단장 616). 따라서 타락한 인간의 본성은 스스로 참다운 아름다움 곧 초월적 진리의 아름다움을 찾을 수 없다는 것이 빠스깔의 판단이다. 그런데 참된 본성을 회복해야만 참된 아름다움을 발견할 수 있다. 그러면 그 본성의 회복은 어떻게 가능한가? 빠스깔에 의하면 예수 그리스도를 통해서만 창조 당시의 원초적 인간의 본성을 회복할 수 있다. "기독교 신앙은 크게 두가지 사실, 즉 인간성의 타락과 예수 그리스도의 구원으로 구성된다"(같은 책 단장 427). 예수 그리스도 안에서만 참되고 절대적인 미를 발견할 수 있다. 그 아름다움은 단순히 정서적 느낌이 아니라 진리와 선과 하나가 된 아름다움이다. 빠스깔 변증론의 목적은 육체적, 정신적 질서를 넘어 사랑의 질서에서 참된 아름다움을 볼 수 있도록 설득하는 데 있다. 그러므로 빠스깔에 있어서 미의 궁극적 가치는 초자연적 차원에서만 발견될 수 있다.

| 장성민 |

로크의 미학

5장

추상관념으로서의 미

서양철학을 접해본 사람이라면 누구나 로크(John Locke, 1632~1704)의 철학이 18세기 사상에 미친 영향에 대해서 잘 알 것이다. 그의 『인간지성론』(*An Essay concerning Human Understanding*, 1689)은 성서를 제외하고 가장 영향력이 컸던 것으로 인정되어서 일명 '철학적 성서'(Philosophical Bible)라고도 불렸다. 또한 『통치론』(*Two Treatises of Civil Government*, 1689)은 오늘날에 이르기까지 자유주의 사상사에서 가장 중요한 고전의 자리를 차지하고 있다. 그런데 18세기 영국의 미학에 미친 로크 철학의 영향에 대해서 연구가 이루어진 것은 슈톨니츠(J. Stolnitz)의 논문 「로크와 18세기 영국미학이론에서 가치의 범주들」(Locke and The Categories of Value in 18th-Century British Aesthetic Theory)이 나온 1963년 이후의 일이라는 것이 지배적인 견해다. 그 이유는 미학의 경우에는 인식론이나 정치이론의 경우처럼 로크 철학의 영향이 명백하거나 그 방향이 일정하지 않으며, 무엇보다 로크가 『인간지

118

성론』에서 미나 예술에 관해서 직접 언급한 것이 거의 없다는 데 있다.

그러나 미적 경험을 독특한 경험방식으로 여기고 최초로 체계적으로 탐구했던 영국의 대표적인 사상가들인 샤프츠버리(the Third Earl of Shaftesbury), 애디슨(J. Addison), 허치슨(F. Hutcheson), 흄(D. Hume), 버크(E. Burke), 프리스틀리(J. Priestley) 등은 모두 로크의 영향을 받았으며, 『인간지성론』은 그들에게 교과서의 역할을 한 것으로 인정되고 있다. 그들은 미나 예술에 대한 언급은 어쩌다 우연히, 그것도 다른 관심사에 부수적으로 등장하고, 미학 문제에 대해 무관심하고 심지어 적대적이기까지 했다고 평가받는 로크의 책에서 무엇을 배웠다는 것일까? 그들에게 영향을 준 것은 로크의 책을 관통하고 있는 경험주의의 원칙, 새로운 사고방식이었다. 이 글에서는 미에 관한 로크의 직접적인 언급을 실마리로 해서 그 이후의 미학사상가들에게 영향을 많이 미친 것으로 보이는 로크 철학의 요소를 간추려보고자 한다.

1. 미의 관념은 경험에서 발생하지 않는다

우선 로크가 미에 관해 언급한 『인간지성론』 2권 12장 1절과 5절을 보면, 1절에서는 로크가 미를 감사, 인류, 군대, 우주 같은 관념들과 함께 복합관념의 예로 들고 있을 뿐 더이상 설명하고 있지 않다. 5절을 살펴보자.

양태들 중에 따로따로 고려할 만한 가치가 있는 두 종류가 있다. 어떤 양태들은 예를 들어 한 다스, 한 스코어(20개)처럼 다른 어떤 것과 섞이

지 않고 동일한 단순관념들의 변종이거나 다양한 조합에 불과하다. 이것들은 다수의 구별되는 단위들을 함께 더한 것의 관념들에 지나지 않는다. 나는 이것들을 단순양태라고 부르겠는데 이는 하나의 단순관념의 한계 안에 포함되어 있다는 점에서 그렇다. 둘째, 여러 종류의 단순관념들이 함께 놓여서 하나의 복합관념을 형성하는 식으로 합성된 양태들이 있다. 예를 들어, 미는 색깔과 모양(figure)의 일정한 합성에서 성립하고, 보는 사람에게 즐거움(delight)을 불러일으킨다. 또 절도는 소유자의 동의 없이 어떤 것의 소유가 은밀히 바뀌는 것으로서 여러 종류의 관념들의 조합을 눈에 보이게 포함하고 있다. 나는 이런 것들을 혼합양태라고 부른다.

미에 관한 로크의 견해는 "색깔과 모양의 합성에서 성립하고, 보는 사람에게 즐거움을 불러일으키는 혼합양태다"라는 한 문장으로 요약할 수 있다. 여기서 중요한 것은 미에 관한 정의가 아니라 미를 어떻게 분류했는가 하는 것이다. 로크는 즐거움을 느끼게 되는 조건이나 느껴진 즐거움의 성질을 고찰하고 있지 않다. 로크는 미의 본성을 말하려는 것이 아니라 그가 새로 만든 용어인 혼합양태를 설명하는 과정에서 이러한 주장을 하고 있다. 미는 로크가 되는 대로 선택한 많은 예들 가운데 하나일 뿐이다.

미를 혼합양태로 분류했다는 것은 미를 복합관념으로 분류했다는 것이다. 이 분류가 미학에 대해서 가장 직접적이고 중요하게 함축하는 것은 미가 결코 주어지는 것이 아니라고 본 데 있다. 이 주장이 정의상 참인지 여부는 로크가 단순관념과 복합관념이라는 말로써 의도했던 핵심이 무엇이냐에 달려 있다.

로크는 관념을 "인간이 생각할 때 지성의 대상이 무엇이든지 간에 그 것을 나타내기에 가장 적합한 낱말"(『인간지성론』 1권 1장 8절)이라고 정의한다. 로크는 관념을 지각이나 생각과 동일시하거나, 마음속에서 구별되는 존재로 보고 있으며, 관념에 대해서 명백하게 일관된 설명을 하고 있지는 않다. 로크는 관념을 단순관념과 복합관념으로 나누고, 복합관념을 다시 실체와 관계와 양태로 나눈다. 양태에는 단순양태와 혼합양태가 있다.

로크는 단순관념들을 하나의 감각기관, 둘 이상의 감각기관, 반성을 통하거나 또는 반성과 감각의 결합에 의해서 마음에 도달하는 관념들로 분류한다(같은 책 2권 2장 1~7절). 하나의 감각기관을 통한 단순관념은 빛과 색깔, 소리, 맛, 냄새, 뜨거움과 차가움, 충전성(solidity)이다. 둘 이상의 감각기관을 통한 단순관념은 공간, 연장, 모양, 정지와 운동이다. 반성을 통한 단순관념은 지각 또는 생각, 의지작용이나 의지행사다. 감각과 반성에 의한 단순관념은 쾌락, 고통, 즐거움, 불편함(uneasiness), 성향(힘power), 존재, 단일성(unity)이다.

색깔, 소리, 맛과 같은 단순관념들은 마음속에서 거의 우리 의지에 반하여 발생하며, 마음에 강제로 새겨진다는 의미에서 수동적이다. 로크는 '단순한'이라는 용어를 '일양적인'(uniform), 즉 '분해할 수 없는'이라는 의미로 사용한다(같은 책 2권 2장 1절). 단순관념은 보편적으로 결코 마음에 의해 창조되지 않는다(같은 책 2권 2장 2절).

그런데 존재와 단일성 관념의 경우에는 일단 관념들이 우리 마음속에 있을 때 우리는 그것들이 실제로 거기에 있는 것으로 생각한다. 마치 사물이 실제로 우리 외부에 존재한다고 고려하듯이 말이다(같은 책 2권 7장 7절). 여기서 고려하기(considering)라는 작용은 존재의 단순관념을 얻

을 때 우리가 능동적으로 참여한다는 것을 말해준다.

로크가 복합관념을 산출할 때 마음이 작용한다고 본 것은 명백하다. 그가 언급한 마음의 활동은 결합, 비교, 분리, 추상 등이다. 로크에게 마음은 대체로 능동적인 것이다. 그런데 때때로 로크가 복합관념이 주어진다고 주장하는 것처럼 보이는 구절들이 있다. 이런 구절들에서는 단순관념들이 함께 묶여 있는 몇몇 조합체의 형태로 존재하는 것이 관찰된다고 말하고 있다(같은 책 2권 12장 1절, 23장 3절). 그런데 단순관념들이 단지 모여 있다거나 같은 장소에 놓여 있다고 해서 그 자체로 하나의 복합관념을 이루는 것은 아니다. 마음이 단순관념들의 집합을 그 자체로 하나의 단일체로 여기는 한 마음은 여전히 능동적임에 틀림없다. 이런 구절들은 거의 예외 없이 실체의 복합관념에 관한 것이다.

단순관념이 주어진 것이라면, 그것과 모순인 복합관념은 논리적 필연성에 의해 마음의 솜씨에 의한 것임에 틀림없다. 그렇다면 미의 관념은 희고 달콤함의 관념처럼 단순히 감각경험에서 발생하는 것이 아니라는 말이 된다.

2. 미의 관념은 반성에서 생긴다

미의 관념이 단순히 감각경험에서 발생하지 않는다면, 미의 관념이 발생할 남은 가능성은 경험의 또다른 원천인 반성이다. 반성은 관념에 관해서 마음이 사용될 때 우리 안에 있는 자신의 마음의 작용을 지각하는 것이다. 로크는 반성이 외부대상과 아무런 관계가 없으므로 감각기관은 아니지만 감각기관과 매우 닮아서 내적 감각기관(internal sense)으

로 부르기에 충분하다고 말한다(같은 책 2권 1장 4절). 마음의 작용에 관한 반성에 의해 얻어지는 관념들의 예는 지각, 생각하기, 의심하기, 믿기, 추리하기, 알기, 의지행사 등이다. 단순히 의식한다거나 관념을 갖는다는 것은 수동적이며, 반성은 능동적 행위로서 관조, 기억, 주목, 반복, 회상, 식별, 비교, 합성, 명명, 추상을 전제로 한다.

감각과 반성에 의한 단순관념들에는 쾌락이나 즐거움, 그 반대인 고통이나 불편함, 성향, 존재, 단일성, 연속이 있다. 여기서 중요한 것은 관념을 산출하는 것이 함께 작용하는 두 원천이라는 것이 아니라, 그 관념이 둘 중 어느 원천으로부터도 발생할 수 있다는 것이다. 1절에서 살펴본 것처럼 존재와 단일성의 관념들에 대해서는 반성의 한 형태인 고려하기가 작용한다(같은 책 2권 7장 7절). 연속의 관념은 우리 자신을 직접 들여다보고 거기서 관찰할 수 있는 것을 반성함으로써 얻는다(같은 책 2권 7장 9절).

쾌락과 고통은 때로는 몸 안의 혼란에 의해서, 때로는 생각에 의해서 야기된 마음의 다양한 상태일 뿐이다(같은 책 2권 20장 2절). 즐거움과 불편함은 쾌락과 고통 대신 로크가 자주 사용하는 용어다. 쾌락이나 고통이 반성의 관념일 때 그것들은 생각하기로부터 발생하는 것이 아니라 우리가 가진 생각으로부터 발생한다. 따라서 별도의 주목함이 필요한 것 같지는 않다. 로크는 "무한하고 현명한 조물주는 여러가지 생각과 감각에 즐거움의 지각을 기꺼이 덧붙여주었다"(같은 책 2권 7장 3절)라고 말한다. 마찬가지로 신은 가능한 해악을 우리에게 경고하는 방식으로 고통을 다른 대상들에 덧붙였다(같은 책 2권 7장 4절). 신이 어떤 대상들과 생각에 쾌락과 고통을 결합시키는 것은 로크가 인간본성의 부분으로 인정한 행복에 대한 욕구와 불행에 대한 혐오라는 본유적인 원리와 관련된

다(같은 책 1권 3장 3절). 반성에 의한 쾌락과 고통의 관념은 신이 거의 모든 관념에 결합시킨 것으로서 우리에게 주어진다는 수동적인 측면을 가진다.

성향은 마음의 관찰을 함축한다. 즉 우리는 정지되어 있는 우리 몸의 몇몇 부분을 뜻대로 움직일 수 있음을 자신 안에서 관찰한다. 마찬가지로 자연물체들이 서로 산출할 수 있는 효과들이 매순간 우리 감각기관에서 발생한다는 것을 고찰한다(같은 책 2권 7장 8절). 우리는 이 반성적 관찰에 의해서 성향의 관념을 얻는다. 성향의 관념은 관찰, 주목, 반성, 결론 내리기의 심적 작용들을 포함하는 복잡한 과정에 의해 얻게 된다(같은 책 2권 21장 1절).

감각과 반성에 의한 단순관념들 중에는 신의 작용의 결과(쾌락과 고통), 우리 몸을 움직이는 능력에 주목하는 행위로부터 나오는 것(성향), 관념들의 연속에 대한 우리의 인식의 결과(연속)가 있으며, 이것들은 단지 우리 마음의 작용을 반성하는 것으로부터 나오는 것은 아니다. 따라서 반성의 정의는 이런 관념들을 포함하는 것으로 수정되어야 한다.

3. 미는 복합관념이다

로크에 따르면 미의 관념은 복합관념이다. 이 주장을 이해하는 데 필요한 로크 철학의 개념들, 즉 관념연합, 제1성질과 제2성질, 혼합양태를 차례대로 살펴보자. 그의 경험주의 철학에 등장하는 새로운 개념들 중 특히 반성, 관념연합, 제1성질과 제2성질과 같은 개념들은 후대의 미학 사상가들에게 많은 영향을 미친 것으로 인정받고 있다.

관념연합

로크는 『인간지성론』의 4판(1700년)에서 2권의 마지막에 「관념의 연합에 관하여」(Of the Association of Ideas)라는 장을 추가했다. 그리고 4권 19장에 「열광에 관하여」라는 새로운 장을 추가했는데, 이것은 관념의 연합이 종교적 광신을 조장하고 합리적인 종교를 전복시키는 방식에 관한 것이다. 로크의 목적은 어떻게 합리적이 되는지 우리에게 보여주려는 것이었는데, 우리가 어떻게 오류를 범하고 환상에 빠지며 비합리적으로 될 수 있는지 말하는 데 많은 지면을 할애하고 있다.

연합은 허약함, 질병, 심지어 일종의 광기이지만 우리 모두가 빠지기 쉽다. 이기주의, 완고함, 그리고 특히 부주의한 교육이 연합을 촉진할 수도 있지만, 일반적으로 우리가 가장 합리적으로 노력하는 과정에 방해가 되는 일상적인 현상이다. 로크는 이성에 의해 발견될 수 있는 관념들의 결합(connection)과 연합에 의해 형성된 관념들을 대비시킨다. 자연스러운 상응관계와 연관성을 가진 관념들을 추적해서 결합시키는 것은 이성의 임무다(같은 책 2권 33장 5절). 이 자연스러운 관계는 증명이나 경험에 의해 발견된다. "우리가 개입시킴으로써 두 관념들의 결합을 발견하는, 하나의 관념을 찾아낼 때 이것은 이성의 목소리에 의한, 신으로부터 우리에게 오는 계시다"(같은 책 4권 7장 11절). 지식은 우리 관념들의 결합과 일치, 또는 불일치와 모순에 대한 지각일 뿐이다. 이와 대조적으로 관념의 연합은 우연이나 습관에 의해 발생한다. 연합의 원리는 연관되지 않은 관념들을 사람들의 마음속에서 합쳐지게 해서 하나의 관념이 마음속에 나타나면 다른 관념도 나타나서 그것들을 분리하기가 매우 어렵다. 연합은 합리성의 적이며, 특히 어린아이의 교육은 연합을 예

방하도록 계획되어야 한다.

로크에게 연합은 해로운 것이었는데, 흄은 연합이 지식에서 건설적인 역할을 한다고 보았다. 로크를 올바르게 이해하고, 예술에서 로크의 연합이 적극적으로 적용되는 것을 발견한 꽁디야끄(E. B. de Condillac)는 시는 감정과 정념을 표현할 때 연합에 의해 지배되는 반면에, 철학자의 합리적 담론인 산문은 관념들의 결합에 의존한다고 말했다.

『지성의 행위에 관하여』(Of the Conduct of the Understanding, 1706)에 로크가 연합에 미적인 역할을 허용했음을 암시하는 것처럼 보이는 구절이 있다. "그림에 능숙하지 않은 사람이 채색되어서 어떤 장소에서 보이는 병, 담배 파이프, 다른 사물들을 볼 때, 그에게 그가 불룩 솟은 것들을 보고 있지 않다고 말해보라. 그러면 당신은 촉각에 의해서가 아니면 그를 확신시키지 못할 것이다. 그는 자신의 생각의 순간적인 속임수에 의해서, 한 관념이 다른 관념으로 대체된다는 것을 믿지 않을 것이다"(41절). 여기서 로크는 감각기관들의 습관적인 협동이 연합의 방식이며, 이 방식이 캔버스의 평면으로부터 깊이의 환상이 일어나게 한다고 말하고 있다.

제1성질과 제2성질

전통적인 형이상학에서 성질이라는 용어는 실체라는 용어에 수반된다. 실체는 홀로 존재할 수 있는 것으로 정의되고, 성질은 존재하기 위해 실체를 필요로 한다. 성질은 실체에 필수적인 것과 우연적인 것으로 나뉜다. 로크 철학에서 이러한 대비는 관념과 성질 사이에 이루어진다. 로크는 성질을 "우리 마음속에 관념을 산출하는 성향"(『인간지성론』 2권 8장 8절)으로 정의한다. 예를 들어 눈덩이의 성향은 우리 안에 희고, 차갑

126

고, 둥그런 관념들을 산출한다. 그는 관념(감각, 지각)은 지성 안에 있고, 성질(성향)은 눈덩이 안에 있다고 말한다.

성질들은 크게 두 종류로 나뉜다. 충전성, 연장, 형태, 모양, 크기, 운동과 정지, 수 같은 제1성질은 물체가 어떤 상태에 있다 하더라도 물체와 분리할 수 없다. 또한 그것은 모든 변화에도 변함없이 동일하게 있다. 우리 감각기관들은 지각하기에 충분한 크기를 가진 물질의 모든 입자들 안에서 이 성질을 항상 발견한다. 마음은 각각의 물질 입자가 감각기관에 의해 단독으로 지각될 수 있는 것보다 더 작게 된다고 해도 이 성질을 그것으로부터 분리할 수 없음을 발견한다. 개념적으로는 물질의 어떤 부분도 그것이 감지할 수 있는 것이든 그렇지 않은 것이든 제1성질을 가진다. 이 성질은 지각자에 선행해서 물질이 갖는 성질이라는 뜻에서 원초적이며, 눈덩이의 부분들의 개별적인 크기, 수, 모양, 운동이 실제로 그것들 안에 있다는 것을 나타내기 위해서 실재적이라고 부른다(같은 책 2권 8장 17절).

제2성질은 대상 자체 안에 있는 것이 아니라, 대상의 제1성질들에 의해서 우리 안에 다양한 감각을 산출하는 성향이다(같은 책 2권 8장 10절). 색깔, 소리, 맛, 냄새가 여기에 속한다. 세번째 유형의 성질이 있는데 이 것은 제2성질의 부분집합이다. 제2성질은 지각자 안에 감각을 산출하는 반면에, 제3성질은 지각될 수도 있고 그렇지 않을 수도 있는 다른 대상 안에 변화를 산출한다는 점이 다르다. 제2성질과 제3성질은 둘 다 대상 안에 있는, 대상의 경향적 성질들이다. 대상은 지각자와 무관한 제1성질들을 가지며, 대상 또는 대상의 제1성질들은 명백하든지 그렇지 않든지 간에 이 두 종류의 성향을 갖는다. 태양의 빛과 온기, 밀랍을 녹임은 태양의 제1성질들에 의존하는, 마찬가지로 태양 안에 있는 성향이

다. 그것에 의해서 내 눈이나 손의 감지할 수 없는 몇몇 부분들의 부피, 모양, 조직이나 운동을 변화시킬 수 있어서 내 안에 빛이나 열의 관념을 산출할 수 있는 것처럼, 밀랍의 감지할 수 없는 몇몇 부분들의 부피, 모양, 조직이나 운동을 변화시킬 수 있어서 그것들이 내 안에 희고 액체라는 구별되는 관념들을 산출하기에 적합하게 한다(같은 책 2권 8장 24절).

대상의 제1성질의 관념은 제1성질과 유사하며, 제1성질의 견본은 실제로 대상 자체 안에 있지만, 제2성질에 의해 우리 안에 산출되는 관념은 제2성질을 전혀 닮지 않았다. 제2성질의 경우 대상 자체 안에 있어서 우리 관념과 닮은 것이란 없다. 제2성질은 우리 안에 감각을 산출하는 성향, 우리가 그 성질에 의거하여 형용사를 갖다붙이는 대상 안에 있는 단적인 힘일 뿐이다. 관념에서 파랑색은 우리가 파랗다고 형용하는 대상 자체에서는 감각되지 않는 부분들의 어떤 크기, 모양, 그리고 운동에 지나지 않는다(같은 책 2권 8장 15절).

혼합양태

양태는 "아무리 합성되어 있어도 자체 안에 독립적인 존립의 가정을 포함하고 있지 않아서 실체의 의존물이나 속성으로 고려되는 복합관념"(같은 책 2권 12장 4절)이다. 동일한 단순관념들의 서로 다른 결합인 단순양태에는 공간, 지속, 확장, 수, 무한, 모양, 운동, 색깔, 소리, 맛, 냄새가 있다. 예를 들어 마음이 모양을 그 형태와 용적에서 무한히 증가시킬 수 있다는 점은 명백하다. 그러나 모든 모양은 다양한 단순공간양태에 불과하다(같은 책 2권 13장 6절). 색깔양태 또한 매우 다양하다. 우리는 동일한 색깔들의 서로 다른 색조들에 주목한다. 그러나 우리는 실용적인 목적을 위해서건 즐거움을 위해서건 간에 회화나 천짜기, 바느질 등에

서처럼 모양도 수용되어서 일부를 이루는 경우가 아니고서는 색깔들만 따로 모으지 않는다. 그래서 주목되는 것들은 대부분 모양과 색깔 같은 다양한 종류의 관념들로 이루어진 혼합양태들에 속한다. 미나 무지개 같은 것들이 바로 이런 양태들이다(같은 책 2권 18장 4절).

혼합양태는 지속적으로 존재하는 어떤 실재적 존재들의 특징적인 표시로 간주되지 않고, 마음에 의해 합쳐진 분산되고 독립적인 관념들이다(같은 책 2권 22장 1절). 혼합양태에는 미, 의무, 술 취함, 위선, 신성모독, 살인, 정의, 자유, 용기 등이 있다. 혼합양태의 관념은 자연의 원형이 없이 특수한 목적을 위해 구성된 관념이다. 혼합양태의 이름은 완벽하게 임의적으로 관념을 나타낸다.

혼합양태에서 로크가 주장하고자 한 것은 무엇보다도 그런 관념들의 임의성이다. 마음은 단순관념들의 경우처럼 수동적이지 않다. 나아가 혼합양태 안에 결합되는 단순관념들은 우리 인식에서 그 자체로 주어지지 않는다. 혼합양태 관념들을 형성할 때 마음이 이보다 더 자유로운 경우는 없다. "이 관념들을 형성할 때 마음은 자연에서 그 견본을 찾지 않으며, 마음이 사물의 실재적 존재에 속하는 것으로 여기는 관념을 지시하지도 않는다는 것보다 더 명백한 것은 없다"(같은 책 3권 5장 6절, 9장 7절).

혼합양태의 이름은 일반명사로서 특유한 본질을 가진 사물의 종류나 종을 나타내며, 이 종의 본질은 이름이 덧붙여진, 마음속에 있는 추상관념일 뿐이다(같은 책 3권 5장 1절). 혼합양태의 다양한 추상관념은 지성에 의해 매우 인위적으로 만들어지며, 견본 없이, 즉 실재와 아무런 연관 없이 만들어진다. 로크는 혼합양태의 이름을 의미가 불분명한 낱말의 대표적인 경우로 든다. 첫째, 그 이름이 나타내는 관념이 대단히 복

합적이기 때문이다. 둘째, 그 이름이 대부분의 사람들이 의미를 수정하고 조정할 수 있는 자연적인 표준이 없어서 매우 다양하기 때문이다. 셋째, 그 이름을 배우는 일상적인 방식이 단순관념이나 실체처럼 사물을 가리키는 방식에 의한 것일 수 없기 때문이다(같은 책 3권 9장 6~9절).

그러나 혼합양태의 본질이 마음에 의존하고 마음이 아주 자유롭게 형성하기는 하지만, 제멋대로 만들어지는 것은 아니며 항상 언어의 주된 목적인 의사소통의 편의를 위해서 만들어진다(같은 책 3권 5장 7절). 혼합양태의 이름은 항상 종의 실재적 본질(real essence)을 의미한다. 혼합양태의 추상관념은 마음의 제작물이어서 사물의 실제 존재와는 무관하기 때문이다. 이름에 의해 의미되는 그 이상의 것을 상정하지 않고, 마음 자체가 형성한 복합관념이 있을 뿐이다. 이 복합관념이야말로 마음이 이름에 의해 표현하려고 했던 전부이고, 종의 모든 속성이 의존하는 것으로서 이 복합관념으로부터만 종의 모든 속성이 나온다. 따라서 혼합양태의 실재적 본질과 명목적 본질(nominal essence)은 동일하다(같은 책 3권 5장 14절). 혼합양태에 관한 로크의 설명은 그의 철학의 유명론적 입장과 잘 조화된다.

유명론(nominalism)은 사람, 집과 같은 보편자는 실재하지 않고 로크, 서울시청과 같은 개별자만 실재한다고 보는 철학이론이다. 로크를 비롯한 경험주의자들은 언어의 대부분을 이루고 있는 일반명사의 의미를 설명하는 데 어려움을 느꼈다. 존재하는 모든 것은 개별자들이므로 우리의 관념도 모두 구체적인 것인 데 반해, 일반명사는 추상관념을 나타낸다고 상정되기 때문이다. 경험주의자들은 추상관념이 경험에서 유래한 자료로부터 형성된 것이라고 주장하거나, 아니면 추상관념은 없으며 개별관념이 그 기능을 수행할 뿐이라는 유명론으로 나아간다. 경

험주의의 창시자인 로크는 경험에서 유래한 자료로부터 형성된 추상관념의 존재를 인정함으로써 엄밀히 말하면 개념론(conceptualism)에 머물고 있다. 유명론은 더 철저한 경험주의의 원칙에 따라서 추상관념의 존재를 부인하는 버클리와 흄에 이르러서 분명하게 나타나기 시작한다. 그러나 로크 자신은 실재론에서 완전히 벗어나지 못하고 개념론에 머물고 있다 하더라도 미의 관념의 원형이 마음속에 있다는 그의 주장은 18세기 영국의 미학이론을 유명론적 경향으로 흐르게 한 결정적인 계기가 되었다.

4. 미는 추상관념이다

로크가 혼합양태에서 주로 관심을 갖는 가장 두드러진 예들은 도덕적 개념과 법적 개념이다(같은 책 3권 5장 12절). 로크는 정의, 살인, 감사의 의미의 다양성을 설명하려고 한다. 그런 낱말들은 일상 경험에서 어떤 지시체를 갖지 못하므로 필연적으로 애매할 것이다(같은 책 3권 9장 7절). 그런데 로크는 혼합양태를 얻는 방식에 경험과 관찰, 발명, 그리고 행위의 이름을 설명하는 것이 있다고 하면서 "나는 그것들 중 몇몇이 관찰로부터 얻을 수도 있으며, 몇몇 단순관념들이 지성에 함께 놓여 있는 것을 관찰할 수 있음을 부정하지 않는다"(같은 책 2권 22장 2절)라고 말한다. 그러면서도 그러한 예외적인 것들이 무엇인지 밝히지 않는다.

로크가 미와 함께 혼합양태의 예로 들었던 절도, 그리고 살인이나 신성모독 같은 것들은 추론되거나 약정에 의한 것들이다. 예를 들어 우리는 신성모독이나 살인 가운데 그 어느 것이 저질러지는 것을 보지 않고

서도 그 낱말들이 나타내는 단순관념들을 열거함으로써, 신성모독이나 살인의 관념을 갖게 될 수도 있다(같은 책 2권 22장 3절). 아마도 이 관념들을 관찰로부터 얻을 수는 없을 것이다. 또한 로크가 신이 우리의 생각과 감각에 덧붙여준 것으로 본 즐거움, 곧 쾌락도 행복에 대한 욕구와 불행에 대한 혐오라는 본유적인 원리와 관련된 것으로서 관찰의 대상일 수 없다. 하지만 색깔과 모양은 각각 별도로 관찰될 수는 없다 해도 혼합된 상태로 관찰될 수 있다. 따라서 로크의 정의에 따르면 아마도 미가 앞의 예외적인 경우에 해당될 수 있지 않을까 생각한다. 그러나 로크는 미의 본성을 검토하지 않으며 아무런 설명도 하지 않는다. 그러므로 우리는 미를 혼합양태의 다른 관념들의 특성을 가진 것으로 여길 수밖에 없다.

미는 제1성질인 모양의 관념, 제2성질인 색깔의 관념, 그리고 신이 우리의 생각과 감각에 덧붙여준 즐거움(쾌락)의 관념으로 이루어진 복합관념이며, 실재와 아무런 연관 없는 추상관념이다. 그것은 마음에 강요된 것이 아니고 마음의 자유로운 행위에 의해 창조된 관념이며, 경험으로부터 나온 선택의 산물이다. 결론적으로 로크에서 미는 주어진 것으로부터 가장 멀리 떨어져 있다.

| 이재영 |

허치슨의 미학

취미론과 도덕감정

1. 허치슨 취미론 개괄

영국 경험론 전통에서 미학을 다룬 주요 철학자는 프란시스 허치슨 (Francis Hutcheson, 1694~1746)이다. 미학에 관한 그의 주요 저작은 『미와 덕의 관념의 기원에 관한 탐구』(Inquiry into the Original of our Ideas of Beauty and Virtue, 1725. 이하 『탐구』)이다.

18세기 영국 경험론 내에서 미학은 취미론이라 일컬어지는데, 이는 미적 가치의 기원과 그 본성에 대한 철학적 탐구라 할 수 있다. 취미론 자들 사이에서 핵심적으로 논쟁이 되었던 주제는 미적 경험을 담당하는 마음의 능력 및 그 경험의 과정이 구체적으로 어떤 것인지 하는 것이다. 따라서 취미론은 예술철학이 아니다. 왜냐하면 취미의 대상은 반드시 예술작품일 필요가 없으며 일상생활에서 접할 수 있는 자연, 인간의 다양한 활동, 인공물 등까지 포함해서 모든 사람들이 경험하며 관심을

가지는 가치에 대한 지각행위의 본성에 관한 철학적 탐구이기 때문이다. 이런 의미에서 취미론은 미적 현상에 관련된 우리의 지각, 경험, 판단, 정당화의 문제를 다루는 비평의 철학이라 할 수 있을 것이다. 이와같은 작업을 하는 데 있어 취미론자들은 로크가 사용한 제1, 제2 성질, 힘, 반성 또는 내적감관 그리고 관념연합 등과 같은 개념들을 이어받아 사용했고 이후 흄에게도 영향을 주었다. 취미론은 스콜라철학의 아리스토텔레스주의 목적론적 형이상학에서 탈피해서 인간에게 옳은 것 그리고 도덕적 판단의 기원과 근거를 찾고자 시도하는 과정에서 탄생했다. 이렇게 새로운 세계관과 인간관을 정립하고자 하는 대표적 입장은 홉스(T. Hobbes)의 심리적 이기주의와 이에 정면으로 도전했던 도덕감정론이다. 따라서 취미론을 이해하기 위해서는 이 둘을 이해하는 것이 필수적이다.

허치슨은 홉스의 이기주의와 쌔뮤얼 클라크(Samuel Clarke)와 윌리엄 월라스턴(William Wollaston)의 합리주의를 거부한다. 허치슨은 그의 도덕감정론을 정초하기 위해 인간의 모든 행위와 판단이 이기적 본성에서 비롯되는 것이 아님을 보여줄 수 있는 논의의 출발점으로 미적 경험에 주목했다. 즉 자연과 예술에 대한 관조에서 일어나는 자연적 감정은 홉스의 이기설에 대한 가장 좋은 반박의 예가 될 수 있었다. 허치슨에 따르면, 우리 본성의 구조상 우리는 연민, 관대함 그리고 자애심을 갖기 때문에 자기 이해적인 계산을 통해 행위와 판단을 한다고 보는 홉스는 틀렸다고 생각한다. 홉스와 반대로 허치슨은 도덕적으로 선한 행위는 자애심과 타인의 행복에 대한 욕망을 통해 동기지어지는 것이라고 주장한다. 이런 의미에서 허치슨의『탐구』는 단지 미학 저술이 아니다. 이 저술의 제1부는 미를 주제로 하며 제2부는 도덕에 관한 것이다.

허치슨에게 있어 미에 대한 논의는 도덕에 대한 논의의 예비단계와 같다. 그러나 이러한 점이 그의 취미론의 위상을 떨어뜨리는 것은 아니다. 왜냐하면 그는 윤리학과 미학이 분리될 수 없다고 생각했기 때문이다. 그는 '미적 도덕'(aesthetic morality), 혹은 '도덕적 미'(moral beauty)라는 용어를 종종 사용했으며, "행동과 성향에서 발견되는 미에 대한 도덕감관"이라는 표현을 사용했듯 그는 미적 경험과 도덕이 밀접히 연관된다고 생각했던 것 같다. 이상과 같이 허치슨의 취미론을 이해하기 위해서는 홉스의 이기주의, 쌔뮤얼 클라크와 윌리엄 월라스턴의 합리주의, 로크의 인식론과 형이상학 그리고 그의 도덕감정론과의 연관 등 다양한 요소들과의 연관 속에서 파악해야 한다.

2. 합리적 이기주의와 상대주의 논박

허치슨의 미학이론은 영국미학사에 중요한 공헌을 한 이론으로 알려져 있다. 그 이유는 그의 이론이 상대주의의 도전들로부터 성공한 측면도 있고 실패한 측면도 있는데, 이와같은 두 측면이 「취미의 기준에 관하여」(Of the Standard of Taste, 1757)이라는 흄의 에세이에 의해 정형화된 하나의 미학이론으로 발전되었기 때문이다. 허치슨은 미를 '쾌'(pleasure)의 일종으로 분석하고 예술에서 끌어낼 수 있는 서로 다른 종류의 쾌락을 탐구했던 철학자 중의 한명이다. 그는 그의 쾌락에 관한 이론과 아름다움을 만드는 성질들을 탐구하는 것이 그 당시의 상대주의 입장을 반박하기 위한 토대를 제공할 수 있다고 생각했다.

허치슨은 특별히 주관적 상대주의 주장, 즉 미적 판단은 대상의 객

관적인 성질에 대해 어떤 것도 말해주지 않으며, "미적 판단은 단지 개인적 취미의 문제이고 따라서 취미에 관해 논쟁할 거리가 없다"는 입장을 공격하고자 했다. 주관적 상대주의가 허치슨에게 문제가 된 이유는 그가 생각하기에 미에 대한 지각은 개별 지각자에 의해 경험된 쾌락이긴 하지만 그럼에도 불구하고 미적 가치판단이 지각자에게만 상대적인 개인적 연관의 표현에 불과한 것은 아니기 때문이다. 그는 각 개인이 갖는 미적 쾌락은 모든 지각자들이 공유하는 미적 원리와 관련된다는 점과, 이것이 옳다면 주관적 상대주의는 틀렸다는 것을 증명해야만 했다.

허치슨이 특별히 반대하는 종류의 상대주의는 합리적 이기주의 이론이 함축하는 것이다. 홉스에 따르면 우리는 욕망과 욕구를 만족시켜줄 것이라 믿고 있는 그런 행위에 대해 도덕적 승인을 하게 된다. 따라서 '좋음'은 우리의 욕망의 대상에 적용되는 용어이고, 그에 상응하여 '아름다움'은 욕망을 만족시킬 대상들의 외양에 적용된다. 어떤 것이 욕망을 만족시켜주거나 만족시켜줄 것이라 상상할 때 따르는 승인작용에서 쾌락의 느낌이 생긴다. 따라서 어떤 대상이 아름답다는 판단은 그것이 어떤 사람의 욕망을 만족시켜줄 수 있는 것처럼 보이기 때문에 쾌락을 제공한다는 주장으로 환원될 수 있다.

만일 우리들 각자가 항상 자신의 개인적 이해를 극대화하기 위해 노력한다면 그리고 우리가 보는 아름다운 대상들이 그와같은 자기이해에 대한 반영이라면 미에 대한 각자의 판단은 순전히 개별적 관심의 표현에 지나지 않을 것이다. 미에 대한 개별적 판단은 "나는 X가 아름답다. 왜냐하면 그것이 내가 상상하는 어떤 욕구를 만족시켜주기 때문이다"가 될 것이다. 간략히 말해, 미를 이기심으로 환원하는 것은 이기심의 주관적 본성 때문에 상대주의를 함축한다.

주관적 상대주의에 관한 논박 외에도 『탐구』라는 저서에서 허치슨이 당면한 과제는 홉스의 '합리적 이기주의 이론', 즉 미적 경험은 지각자들의 자기이해적 쾌락 속에서 그 원천을 갖는다고 주장하는 가치에 관한 이기주의 이론을 물리치는 것이었다. 대안으로서 허치슨이 제안한 이론에 따르면 인간은 내감(inner sense)이라고 하는, 이기심과 무관하게 어떤 대상과 성격에서 비롯된 행위 속에서 쾌락을 취할 수 있는 타고난 성향을 부여받았다. 이런 의미에서 그는 미의 경험은 '우리 본성의 틀'에 의한 것이라고 주장했다.

여기서 허치슨이 사용한 '인간본성의 틀'이란 개념은 허버트 경(Lord Herbert of Cherbury)이 『진리론』(De Veritate, 1624)에서 사용한 '자연적 본능'이란 의미로부터 영향을 받았다고 볼 수 있는데, 허버트 경이 말한 '자연적 본능'이란 생리학적 본능을 의미하는 것도 아니며 추론적 이성과도 구분되는 고급 지각능력이다. 진리의 기준은 공통된 합의에 있으며 그것은 공통된 주관적 능력들에 의해 보장될 수 있다는 것이다. 허버트 경의 자연적 본능 이론 중에서 허치슨에게 영향을 주었던 부분은 취미는 추론적 이성과도 다른 '직접적' 지각을 하는 기관이라는 점이다. 허치슨에 따르면 미는 추상되는 것이 아니라 '직접적으로' 지각된다. 허치슨의 취미의 지각은 '인간본성의 틀'에 의한 것이며 그러한 한에서 '필연적', 즉 인간종의 지각적 구조에 필연적인 것이다. 우리 인간과 다른 지각구조를 가진 생물체는 우리가 미로 지각하는 것을 추로 지각할 수도 있으며 그 역도 가능하다.

허치슨은 "미는 마음의 어떤 지각이다"라고 주장하는데, 이 말은 언어의 일상적 사용에서 우리는 다양한 색 이름들과 '미'라는 용어를 대상의 속성을 지칭하는 것으로 사용하지만, 실은 그것이 대상에 있는 것

으로 투사하고 있는 것이다. 이런 의미에서 "단어 '미'는 우리 마음 안에 일어난 관념을 지칭하며, 미감은 이 관념을 지각하는 능력으로 간주된다"는 허치슨의 미에 관한 정의는 미학사에서 꼬뻬르니꾸스적 전환으로 일컬어진다. 플라톤 이래 서구미학사를 지배했던 객관주의 미론에 도전하면서 허치슨은 '미'라는 용어를 경험의 어떤 양태를 지칭하는 용어로 뒤바꾸어놓고 있는 것이다.

허치슨 자신이 직면해야만 했던 상대주의에 대해 주목하는 것은 중요하다. 그는 미의 관념이 대상 속에 있는 성질을 반영하지 않고 지각자의 쾌락과 관련된다는 홉스의 입장에 동의한다. 따라서 증명의 부담은 어떻게 그의 이론이 "X는 아름답다"가 단순히 개인적 선호의 표현에 지나지 않는다고 주장하는 상대주의와 다른지를 보여주는 것이다. 상대주의 문제에 대한 해결책이 될 수 있는 것과 미적 가치의 문제에 대해 판단의 일치 가능성을 증명할 수 있는 것은 허치슨의 미감이론의 핵심을 이룬다고 볼 수 있다.

미의 지각은 일종의 쾌락이라는 것에 허치슨도 동의하기 때문에, 합리적 이기주의 이론에 대한 공격에 있어 그의 첫번째 임무는 미적 쾌락이 이기심과 욕망과 관련되지 않는다는 것이다. 이러한 것을 그는 이기심에서 비롯되는 쾌락과 미 속에 있는 쾌락이 종종 상충하며 따라서 동일할 수 없다는 것을 지적함으로써 증명한다. 이기심으로부터 미가 분리된다는 것이 우리 자신의 관찰로부터 분명하다고 그는 믿었다.

큰 구도로 봤을 때, 우리는 허치슨의 미학이론을 상대주의 문제를 다루는 시도로 볼 수 있고, 또 한편으로 미적 경험(어떤 것을 아름답다고 지각하는 것)은 일종의 쾌락이라고 주장하는 이론으로 이해할 수 있다. 미는 지각된 대상들에 속하는 성질은 아니지만 지각자의 마음속에서

일어난 유쾌한 관념인 점에서 지각자의 눈 속에 있다고 볼 수 있다. 그러나 허치슨은 그의 이론이 미적 판단에 관한 주관적 상대주의를 함축하기를 원하지 않았다. 그는 주장하길, 모든 인간이 대상 속에 있는 특수한 성질들에 민감한 것으로 보일 수 있는 미감을 갖기 때문에, 미적 판단은 상호주관적 타당성을 갖는다.

3. 내감으로서의 미감과 미적 판단의 일치

허치슨은 미감을 오감과 구분하면서 미감을 '내감'(internal sense)이라고 말한다. 그는 취미를 자극하는 자극제를 물리적 속성이 아닌 어떤 심적 속성으로 보고 있다. 허치슨에게 있어 미감은 취미와 같은 의미로 사용되는데, 취미(taste)의 일상적 의미는 미각 또는 맛이다. 이는 감각 능력이라 할 수 있다. 이를 허치슨은 미적 가치를 지각하는 능력에 사용한다. 허치슨에게 있어 취미는 미의 감각(경험), 즉 미감이 된다.

미감은 오감과 달리 물질세계의 속성들에 직접적으로 반응하는 것이 아니라 마음 안의 어떤 관념에만 반응한다. 여기서 미감이 '반응한다'고 함은 어떤 관념적 자극체가 미감을 자극하면 미감은 이에 대해 쾌를 산출함으로써 그 자극체를 '평가한다'는 뜻이다. 미감은 지각된 것에 대한 2차적 지각, 즉 반성적인 지각이라는 점에서, 허치슨에 따르면, 인간만이 가진 '고급한 능력'이다. 미감은 외감을 통해 지각된 단순관념들 간의 어떤 관계에 대한 지각이다. 시각, 청각, 촉각, 미각, 후각 등을 통해 다양한 데이터, 즉 단순관념들이 외부에서 마음 안으로 들어온 후에야 미감이 작동한다. 허치슨은 '내감'을 로크의 반성(reflection) 개

넘에서 차용한 것 같다. 로크에 따르면 반성은 '마음의 작동에 대한 지각'이다. 반성은 오관, 즉 외적 감관이 제공하는 관념들과는 '전혀 다른 종류'의 관념들을 마음에 제공한다는 로크의 주장은, 반성은 마음 안의 심적 개별자들, 즉 관념들의 발생과 그것들의 결합 등에 대한 관찰 기관이다.

로크는 미를 관념들을 '반복하고' '늘리고' '뒤섞고' '추상하는' 등의 작용을 거쳐 만들어지는 '복합관념'으로 분류했다. 그리고 이와같은 복합관념은 반성작용 또는 내감을 통해 만들어진다. 여기서 로크는 내감을 미감과 연결시키지 않았지만 허치슨은 미감을 내감으로 보았고, 로크와 달리 미는 복합관념이 아닌 단순관념으로 보았다. 즉 미는 외감의 단순관념이 아닌 내감의 단순관념이 되는 것이다. 이렇게 하여 허치슨에게 있어 내감은 개념형성이 아니라 자신의 마음의 작동과 그 내용들에 대한 직접적 지각이 된다.

만일 미가 이와같이 특별한 내감에 의해 지각된 관념이라면 미적 가치판단에 대한 일치가 어떻게 가능한가? 허치슨에 따르면 어떤 사람이 어떤 것을 아름답다고 지각할 때, 그는 대상 그 자체에 속하는 성질(예를 들면 아름다움)을 직관하거나 지각하는 것이 아니다. 따라서 미적 가치판단 "X는 아름답다"는 X라는 대상을 기술하는 것이 아니다. 그 판단은 문장의 문법적 형태는 그렇다고 할지라도 대상에 아름다움이라는 속성을 귀속시키는 것이 아니다. 따라서 가치판단에 대한 일치는 "X가 아름다움이라는 성질을 소유한다"고 하는 속성 귀속이 참인가 아닌가에 대한 일치일 수 없다.

가치판단 "X는 아름답다"가 내감에 의해 지각된 쾌감만을 의미하는 것도 아니다. 왜냐하면 만일 그러하다면 허치슨은 "X는 아름답다"가 "X

를 내가 생각할 때 나는 쾌락을 느낀다"를 의미하는 주관주의를 주장하고 있기 때문이다. 허치슨 이론을 그와같이 해석하게 되면 상대주의에 대한 그의 논박과 합리적 이기주의 이론에 대한 그의 논박이 상충된다.

그렇다면 미적인 일치는 문제의 그 대상에 대한 **느낌**들의 유사성 속에 존재하는 듯이 보인다. 다시 말해, 어떤 특정한 대상의 아름다움에 대해 두 지각자 간의 미적인 일치는 두 지각자가 이해관계가 없이 유사한 강도의 쾌락의 느낌을 갖는 것 속에 존재한다. 그렇다면 가치판단 그 자체는 X의 존재에 대해서 일어나는 쾌락의 표현일 것이고, 언어적 일치는 동일한 대상에 대한 유사한 감정의 표현이 될 것이다.

이렇듯 상대주의 문제에 대해 허치슨은 내감의 존재와 그것의 기능을 통해 해결책을 제시한다. 미적 경험은 내감이 갖는 이기심과 무관한 쾌락이기 때문에 그는 합리적 이기주의 이론가들이 가정하는 미적 일치를 불가능하게 하는 서로 다른 욕망들과 변덕스러운 욕구의 관련성을 배제한다. 이런 점에서 허치슨은 미적 판단이 상호주관적으로 타당하다는 생각을 최초로 제시한 철학자이다. 왜냐하면 모든 인간은 이기적 욕망과 독립적으로 작동하는 미에 대한 내감을 갖고 있기 때문에 미적 선호는 사람마다 동일하거나 유사할 것이라는 가능성은 적어도 있기 때문이다. 허치슨에게는 이와같은 것이 참이라는 것을 증명해야 하고 내감이 개인마다 한결같이 작동한다는 것을 증명해야 한다.

그러나 문화마다 그리고 한 문화 내에서도 서로 다른 취미의 다양성이 존재한다는 것이 증명되었다고 했을 때, 내감이 한결같이 작동한다는 허치슨의 가정은 정당하지 않은 것처럼 보인다. 그도 미적 불일치의 존재를 인정했고 그와같은 도전에 대해 다음과 같이 두가지로 답변한다. 첫째, 미적 불일치는 내감의 작동에 개입되는 요소들에서 비롯되는

불일치 때문이다. 둘째, 아주 서로 다르게 보이는 취미들 속에서도 유사성을 발견할 수도 있고 내감이 어떤 규칙성을 가지고 반응한다는 것을 증명할 수 있다는 것이다. 그렇다면 미적 불일치의 근원은 내감의 작동에 개입되는 요소들 때문이라 할 수 있는데, 내감의 작동을 방해하는 주된 두가지 종류는 다음과 같다. 즉 잘못된 믿음과 편견 그리고 연합된 관념들이 그것이다.

교육이나 편견 외에도 연합된 관념들은 지각자들로 하여금 행복했던 순간들을 상기시켜 좀더 좋고 편한 항목들을 발견하게 함으로써 내감에 영향을 미칠 수도 있고, 일상적으로 유쾌한 지각들을 불쾌한 것들로 바꿈으로써 내감에 영향을 미칠 수도 있다. 예를 들어 두 사람이 동일한 와인을 마신 후 한 사람은 구토를 하게 되어 그것에 대해 혐오감을 갖게 되었다고 해보자. 이 경우에 만일 두 사람이 동일한 경험을 했고 그 경험했던 것이 그 두 사람에게 동일하게 연합을 일으켰다면 그들은 그 대상에 대해 동일한 미적 반응을 가져야 하겠지만, 허치슨에 따르면 그 대상이 그 두 사람들에게 서로 다른 연합을 일으켰기 때문에 서로 다른 취미판단을 할 수 있다. 허치슨에 따르면 편견과 연합된 관념은 미적 불일치의 가장 극단적 경우에만 적용되는 것인데, 왜냐하면 어떤 특정한 사회에서 성장해오고 어떤 특정한 정도의 교육과 경험을 한 어떤 사람은 그의 내감에 영향을 미칠 신념과 연합체를 가질 것이기 때문이다.

허치슨에 따르면, 실제로 두 종류의 미가 존재한다. 하나는 '절대적'(absolute) 미이고 다른 하나는 '비교적'(comparative) 또는 '상대적'(relative)인 것이다. 한결같음과 다양성은 특별히 절대적 미의 대상들 속에서 발견되는 성질들이다. 어떤 대상이 그것을 모방하는 어떤 것과 비교함이 없이 지각적 성질만으로 즐겨질 수 있는 것이면 절대적 아름

다움을 지닌다. 예술에 있어서 절대적 미는 형식적 특징이라고 부를 수 있는, 예컨대, 구조, 디자인 그리고 비율과 같은 것에 의존한다. 내감으로 하여금 쾌락의 관념을 수용하게끔 하는 구성적 성질은 (쾌락의 질서를 위한) 한결같음과 (복잡성을 즐기기 위한) 다양성 그리고 불유쾌한 혼동을 피하기 위한 한결같음, 그리고 단조로움을 피하기 위한 다양성이 그것이다.

상대적 아름다움을 갖는 대상은 미가 어떤 원초적인 것과의 유사성으로부터 비롯된 것이다. 단순히 훌륭한 모방을 지각함으로써 우리는 미적 쾌락을 느낄 수 있다. 반면 자연적 대상은 절대적으로 즐길 수 있다. 왜냐하면 그들은 어떤 것을 모방한 것이 아니기 때문이다. 예술에 관한 한 자연으로부터 어떤 것을 재현하거나 표현하거나 전시한 예술적 작업은 상대적 미를 갖는다.

이제 절대적 미와 통일성과 다양성의 원리에 대해 주목해보자. 상대적 미는 오직 예술이나 예술의 모방적 측면에만 적용되는 데 반해, 절대적 미는 수학적 공리나 자연 그리고 자연의 법칙 속에서 발견된다. 나아가 절대적 미에 대한 탐구는 미적 불일치의 문제를 해명하는 데 있어 더욱 중요하다. 왜냐하면 절대적 미는 허치슨이 말한바 미적 논쟁이 발생하는 원인인 편견과 연합된 관념과 무관하기 때문이다.

이상과 같은 허치슨의 반상대주의 입장을 다음과 같이 요약할 수 있다. 미는 일종의 느낌, 즉 각 개인에 의해 경험된 쾌락이지만 우리가 미적 일치에 관해 말할 때 우리는 모든 사람이 유사한 상황에서 유사한 쾌락을 경험한다고 기대해야만 한다. 따라서 취미에 대해 개별적 판단의 상호주관적 타당성을 허치슨의 다음과 같은 두가지 가정을 통해 주장할 수 있다. ① 모든 인간은 우리가 미를 가능케 한다고 부르는 공평무사한

쾌락을 경험하는 내감을 가지고 있다. 따라서 미적 선호가 개인의 독특한 욕망에 의존한다고 주장하는 합리적 이기주의 이론은 틀렸다. ② 내감과 함께 각 개인은 동일한 방식으로 유사하게 행동하도록 구성되어 있다. 통일성과 다양성의 혼합비율이 모든 경우의 미적 경험에서 드러난다는 것은 관찰할 수 있는 경험적 사실이다. 따라서 허치슨은 내감이 모든 사람들에게서 동일하게 실제로 작동한다는 가정이 확증될 수 있다고 주장한다. 즉 연합 관념과 편견의 개입을 차단하면 각 관찰자는 동일한 또는 유사한 대상 속에서 '미'를 보거나 느낄 수 있다는 것이다.

이상과 같이 미적 판단의 토대에 관한 허치슨의 입장이 옳다면 취미판단의 불일치를 어떻게 설명할 수 있는가? 여기에 대한 허치슨의 대답은 다음과 같다. 즉 우리의 미적 반응은 부분적으로 사물에 대해 우리 마음속에서 일어나는 연합의 영향을 받는다. 만일 우리가 아름답다고 생각했던 대상이 우리의 마음속에서 끌리지 않는 어떤 것과 연합된다면 이러한 것은 우리의 미적 반응에 영향을 미치게 될 것이다. 즉 우리는 그것을 흉하다고 생각하게 될 수도 있다. 앞서 예를 든 것처럼, 두 사람이 동일한 와인을 마신 후 한 사람은 구토를 하게 되어 그것에 대해 혐오감을 갖게 되었다고 해보자. 이 경우에 두 사람이 동일한 경험을 했고 그 경험했던 것이 그 두 사람에게 동일하게 연합을 일으켰다면 그들은 그 대상에 대해 동일한 미적 반응을 가져야 하겠지만, 허치슨에 따르면 그 대상이 그 두 사람들에게 서로 다른 연합을 일으켰기 때문에 서로 다른 취미판단을 할 수 있다.

허치슨은 취미판단에 있어 오류가 가능하다고 믿는다. 취미판단이 일어나는 것에 관해 설명하는 과정에서 그는 로크의 관념연합 이론을 차용한다. 그것에 따르면, 관념이 우연이나 습관에 의해 우리 마음속에

서 연합되고, 그와같은 연합 후 설령 그것들이 결코 서로 친숙하지 않은 것들이라 하더라도 서로 분리할 수 없다. 허치슨에 따르면, 예술비평가의 판단은 관념연합에 대한 그의 경향성을 통해 왜곡될 수 있다고 주장한다. 그리고 그에 따르면, 특히 어떤 예술작품에 대한 어떤 비평가의 미적 반응은 그가 소유하고 있는 것에 의해 영향받기 쉬운데, 그 이유는 소유에 대한 쾌락이 그 대상과 결합되기 쉽고 그가 그것에 대해 달리 가졌을 수도 있는 정서적 반응을 왜곡시키기 때문이다. 여기서 허치슨은 미적 판단의 오류 가능성에 관해 교정 가능성을 감성(sentiment) 개념을 통해 제시한다. 이 감성은 단지 주어지는 것이 아니라 훈련되고 세련되어지는(cultivated) 능력이라고 주장한다. 이를 통해 우리는 미의 보편성을 가질 수 있게 된다. 여기서 '보편적'이란 경험적 보편성이다. 즉 그것은 모든 사람들이 동일한 방식으로 감성이 세련되었다면 동일한 대상에 대해 동일한 조건 아래서는 동일한 판단을 하게 될 것이라는 점에서이다.

이렇게 하여 그의 취미론은 미의 개별성을 인정하면서도 미의 보편성을 말할 수 있게 된다. 플라톤적 실재론이 미 자체의 이상성을 논했다면, 허치슨의 실재론은 개별자의 지각적 이상성을 논함으로써 미의 보편성을 말한다. 이때 지각자의 이상성이란 무관심성이라고 말할 수 있다. 이는 이상적 인간을 전제하는데, 이상적 인간에 대한 논의는 인간이 위치하는 정상의 조건들에 대한 논의를 통해 이루어질 수 있다. 이와같은 논의는 현대의 성향실재론자들의 논의에서 잘 드러난다.

146

4. 도덕감정론

허치슨의 도덕감정론을 이해하기 위해서는 그의 미학의 특징들을 이해해야만 한다. 사실 이 두 영역은 불가분 연결되어 있다. 그는 우리가 어떤 광경이나 소리의 아름다움, 웅장함, 숭고함을 감지한다는 것을 인정한다. 그와같은 감각과 연합하여 우리가 사물 속에서 취하는 것은 하나의 쾌락이다. 우리는 아름다운 것들을 즐긴다. 그와같은 즐거움은 우리가 그와같은 아름다움을 감각할 때 공통적으로 갖는 것이다. 여기서 어떤 것을 아름답다고 보게끔 하고 그 속에서 쾌락을 갖게끔 하는 것의 특성과 관련된 질문이 제기된다. 이를 위해서는 그가 사용한 '미감'이라는 용어를 이해할 필요가 있었다.

허치슨에 따르면, 도덕적 지식은 우리의 도덕감을 통해 얻어진다. 허치슨이 개발한 '감'(感, sense)이라는 용어는 우리의 의지에 독립적으로 우리의 마음이 관념을 수용하고 쾌락과 고통을 갖는 것에 대해 결정하는 능력이다. 우리는 우리의 눈을 뜨고 자연적 필연성에 의해 우리가 보는 것을 본다. 그러나 이러한 오감 외에 더 많은 감각이 있는데, 그중 특히 세가지 감각이 우리의 도덕적 삶에 역할을 한다. 공적 감각은 그것에 의해 우리가 타인의 행복에 대해 기뻐하고, 그들의 불행에 대해 불편해하는 것이다. 도덕감은 그것에 의해 우리가 우리 속이나 타인 속에서 유덕함과 부덕함을 지각하는 것이다. 명예감은 타인에 대해 그리고 우리가 한 좋은 행위에 대한 감사 또는 승인을 하는 감각이다. 이 세가지 경우에도 의지는 관여하지 않는다. 어떤 사람이 타인에게 행복을 주고자 하는 의도를 가지고 행동하는 것을 볼 때 '인간본성의 틀'에 의해 우리 속에 쾌락이 일어난다는 것을 우리는 알게 된다.

허치슨은 우리의 자연적 정서들 간의 복잡한 관계들뿐만 아니라 도덕이라는 이름으로 그와같은 정서들 간의 관계를 잘 유지시킬 필요성을 강조했다. 특별히 우리는 우리의 정서들이 지나치게 열광적으로 되지 않도록 조심해야만 한다. 왜냐하면 열정적인 정서는 우선권이 주어져야만 할 다른 정서들에 장애가 될 수 있기 때문이다. 이기적인 정서들이 '차분하고 보편적인 자애심'을 능가하도록 내버려두어서는 안된다.

허치슨은 『덕에 관한 탐구』(*Inquiry into the Original of our Ideas of Beauty and Virtue*, 1725)라는 저서에서 윤리적 이성주의를 거부한다. 그는 윤리적 이성주의에 대항하기 위해 다음과 같이 주장한다. 즉 행위를 정당화할 수 있는 이유(reason)들은 도덕감을 전제하며, 행위의 동기를 촉발하는 모든 것들은 본능과 정서 들을 전제한다. 그에 따르면 행위에 대한 이유를 설명할 수 있을 때 그 행위에 대한 도덕적 승인이 가능하다. 허치슨은 정서와 달리, 이성은 동기를 유발할 수 없으며, 정서에 선행하여 동기를 촉발하는 것은 있을 수 없다. 물론 이성도 우리의 도덕적 삶에 어떤 역할을 하지만, 이성은 특히 보편적 자애심이라는 정서에 의해 결정된 목적으로 후차적으로 우리를 인도하는 것을 도울 뿐이다. 이와같은 토대 위에서, 어떤 행위는 '합리적이다'(reasonable)라고 불릴 수 있다. 그러나 이와같은 것은 쌔뮤얼 클라크와 같은 이성주의자들 쪽에서 주장하는 핵심과 다르다. 왜냐하면 그들은 이성 그 자체가 동기가 될 수 있다고 주장하기 때문이다.

나아가 허치슨은 다음과 같이 주장한다. 즉 이성이 우리가 추구해야만 하는 목적이 무엇인가를 결정하기에 적합한 능력이라는 것은 결코 증명된 바가 없다고 주장한다. 그에 따르면, 이성은 결코 도덕적 동기부여나 도덕적 판단 역할을 할 수 없다. 반면, 자연적 정서들, 특히 자애심

148

은 우리의 도덕적 동기를 충분히 설명할 수 있고, 도덕감의 능력은 우리 자신 또는 타인의 행위에 대한 평가를 할 수 있는 능력이다. 허치슨이 말한 도덕감을 이해하기 위해서는 앞서 살펴본 미감에 관한 그의 주장을 상기해볼 필요가 있다. 도덕감도 이와 유사하게 작동한다. 우리는 외부대상들 속에는 실제로 존재하지 않은 어떤 성질을 마음속에서 발견하여 외부대상들로 확산해(spread)가려는 위대한 경향성을 갖는다. 도덕의 경우에 있어서 우리는 내부로부터 빌려온 '내적 감정'(internal sentiment)을 가지고 외적 대상이 아닌 **내적 대상**, 즉 다른 사람의 마음속으로 평가작용이나 내용을 확장해서 윤색(gilding)을 한다. 즉 도덕적 평가의 경우 관찰자는 공평무사한 관점에서 승인된 감정을 통해 인간 정신과 성품을 '윤색'한다. 그렇다면 유덕함과 부덕함이라는 것의 도덕적 지위는 승인 불승인이라는 도덕감이 빚어낸 새로운 창조물이다.

| 양선이 |

바움가르텐의 미학

미학이라는 용어의 탄생

근대미학사에서 바움가르텐(A. G. Baumgarten, 1714~62)은 체계적인 미학이론을 제시하였다기보다는 '미학'(aesthetics)이라는 용어를 현재 우리가 사용하는 것과 같은 의미로 처음 도입한 인물로서 기억된다. 그리고 그의 철학 전반에 대한 평가도 라이프니츠와 칸트 사이에 등장하여 둘 사이의 다리를 놓은 여러 독일 철학자 중 한명이라는 정도에 그친다. 사실 그의 미학에서 근대미학의 고유한 특징, 예를 들면 감성의 영역과 사고의 영역을 분리한 후 감성의 영역에 독자성을 부여하며, 미적판단은 감성적 표상에 의하여 발생한 내적 상태의 쾌·불쾌를 판정하는 취미판단이라는 특징 등이 완전하게 드러난다고 보기는 어렵다. 이와 같은 특징의 구현, 즉 아름다움을 사고의 대상에서 감성의 대상으로 전환하려는 시도와 이를 통하여 감성의 측면에서도 근대적 주관성을 확보하려는 기획은 칸트의 『판단력비판』과 더불어 완성되었다고 보는 것이 일반적인 견해이다. 하지만 아름다움에 대한 탐구가 기존의 어떤 철

학분과에도 속할 수 없음을 직시하고 '미학'이라는 새로운 분과를 창시하지 않으면 안되었던 바움가르텐의 시도에서 우리는 칸트 미학의 단초를 발견한다. 따라서 이 글을 통하여 왜 바움가르텐은 미학이라는 새로운 분과를 만들어야 했으며 또 이 미학은 어떤 체계와 내용을 지니는가 하는 질문에 나름대로 답해보려 한다.

1. 바움가르텐의 생애와 저술

바움가르텐은 1714년 베를린에서 목사의 아들로 태어났지만 어린 시절 부모를 모두 잃고 형 지그문트 야코프 바움가르텐(Sigmund Jacob Baumgarten)을 따라 할레(Halle)로 거처를 옮겨 1730년 할레 대학에서 신학과 문헌학 공부를 시작하였다. 당시 할레 대학은 칸트 이전 독일 철학자 중 가장 중요한 인물인 볼프(C. Wolff)가 교수로 재직하면서 많은 철학용어들을 독일어로 바꾸고 강의 또한 독일어로 진행하여 독일철학 발전에 크게 기여한 중심지였다. 하지만 1723년 볼프는 기독교적인 계시가 없이도 인간은 오직 이성을 통하여 윤리학의 순수한 기본명제들을 발견할 수 있다고 주장하여 종교와 철학 사이의 논쟁에 휘말리고 결국 할레에서 추방되었기 때문에 바움가르텐이 직접 볼프의 강의를 들을 기회는 없었다. 그러나 바움가르텐은 철학적 증명을 신학보다는 수학에서 도출하여야 한다는 볼프의 견해에 크게 공감하여 그의 저술들을 탐독함으로써 라이프니츠와 볼프로 이어지는 독일철학의 전통을 수용하였을 뿐만 아니라 철학자로서의 삶을 살겠다는 결심을 굳혔다.

이런 삶을 위하여 철학교수가 되기로 결심한 바움가르텐은 1735년

교수자격 취득 논문인 동시에 최초의 저술인『시와 관련된 몇가지 문제에 대한 철학적 성찰』(*Meditationes philosophicae de nonnullis ad poema pertinentibus*. 이하『성찰』)을 출판하였다. 이를 계기로 1735년 겨울부터 할레 대학에서 강의를 시작한 그는 자연신학, 논리학, 형이상학, 윤리학, 철학사 등의 폭넓은 과목을 강의하면서 주로 강의교재로 사용하기 위하여『형이상학』(*Metaphysica*, 1739),『철학적 윤리학』(*Ethica philosophica*, 1740) 등의 저술을 간행하였다. 1740년 프랑크푸르트(Frankfurt an der Oder, 현재 널리 알려진 독일 중서부 헤센 주의 대도시 프랑크푸르트Frankfurt am Main 가 아닌 동부 브란덴부르크 주의 도시) 대학으로 자리를 옮긴 바움가르텐은 본격적으로 미학연구에 착수하여 1742년에는 최초로 '미학'이라는 제목의 강의를 개설하고 이 강의를 담당하였다. 이후 계속된 연구의 성과로 바움가르텐은 자신의 주저라 할 수 있는『미학』(*Aesthetica*) 1권과 2권을 각각 1750년과 1758년에 출판하였다. 하지만 2권은 출판사의 재촉으로 마지못해 출판하였으므로 바움가르텐 자신의 계획에 비추어보면 미완성의 작품이라 할 수 있다. 이후에도『제일 실천철학의 기본원리』(*Initia philosophae practicae primae*, 1760)를 비롯한 몇권의 책을 계속 출판하기도 하였지만 1750년대부터 이미 여러가지 질병에 시달렸던 그는 1760년부터 건강이 급격히 악화되어 결국 1762년 48세라는 비교적 이른 나이에 세상을 떠났다. 그의 저술 중 특히『형이상학』『철학적 윤리학』등은 칸트가 강의의 기본교재로 사용하면서 더욱 널리 알려졌다.

2. 미학이라는 용어의 탄생과 그 의미

이제는 꽤 널리 알려진 다음과 같은 언급을 통하여 바움가르텐은 '미학'이라는 용어를 최초로 도입한다. "그리스 철학자들과 교부들은 항상 감성적 인식(aistheta)과 이성적 인식(noeta)을 세심하게 구별해왔다. 하지만 이들도 감성적 인식을 감각적 지각과 동일시하지는 않았다. 왜냐하면 지금 현존하지 않는 대상들도 (즉 상상의 대상들도) 감성적 인식의 대상으로 여겼기 때문이다. 따라서 이성적 인식은 상위의 능력을 통해서 인식되는 것으로서 논리학의 대상인 반면, 감성적 인식은 감성적 학문(episteme aisthetike)인 미학(aesthetica)의 대상이다"(『성찰』 CXVI절). 이를 통하여 바움가르텐은 미학을 감성적 인식에 관한 학문으로 분명히 규정하면서, 이 감성적 인식은 좁은 의미에서 감각적 지각이 아님을 명백히 밝힌다. 하지만 『성찰』에서는 미학이라는 새로운 학문의 내용과 방법이 무엇이며 어떤 체계로 성립되는지에 관한 더이상의 언급이 등장하지 않으며 주로 시의 본성과 시에 대한 우리의 경험을 분석하는 내용이 이어진다.

미학에 대한 더욱 상세한 정의와 규정은 『형이상학』에서 본격적으로 논의된다. 미학을 '아름다움을 다루는 학문' '아름다움에 관한 학문' 등으로 몇차례 언급한 후 바움가르텐은 『형이상학』 533절에서 미학에 대한 정의를 제시한다. 그런데 판을 거듭하면서 이 절의 내용이 계속 수정, 보완된다는 사실은 바움가르텐이 미학을 엄밀히 정의하는 데 무척 공을 들였음을 보여준다. 1739년 출판된 『형이상학』 초판에서 바움가르텐은 "감성적 인식과 표현에 관한 학문이 미학이다. 관조 및 감성적 화법이라는 측면에서 더욱 작은 완전성을 추구하는 것은 수사학이며, 더

욱 큰 완전성을 추구하는 것은 보편적 시학"이라고 말한다. 하지만 이 대목은 1742년 출판된 재판에서는 "감성적 인식과 표현에 관한 학문은 (하위인식능력의 논리학인) 미학이다"로 보완되며, 1750년의 4판에서는 다음과 같이 정리된다. "감각적 인식과 표현에 관한 학문은 (하위인식능력의 논리학이며, 우미와 문예의 철학이며, 하위인식론이며, 아름다운 사고의 학문이며, 유사이성의 학문인) 미학이다." 여기서 중요한 점은 바움가르텐이 미학을 유사이성(analogon rationis)의 학문으로 본다는 점인데 이것이 무엇이며 어떤 작용을 하는지는 다음 절에서 더욱 상세히 살펴보려 한다.

『형이상학』에 뒤이어 『미학』에서도 바움가르텐은 앞의 정의를 다소 변형하여 "(예술 일반에 관한 이론으로서, 하위인식론으로서, 아름다운 사고의 학문으로서 그리고 유사이성의 학문으로서) 미학은 감성적 인식에 관한 학문"(『미학』 1절)이라고 말한 후, 완전성의 개념을 도입하여 "미학의 목표는 감성적 인식 그 자체의 완전성인 아름다움을 추구하는 동시에 감성적 인식의 불완전성인 추함을 피하는 것"(같은 책 14절)이라고 덧붙인다.

미학에 대한 바움가르텐의 정의들을 종합하면 다음과 같은 몇가지 점이 발견된다. 첫째, 그는 이성적 인식과 감성적 인식을 분명히 구별하면서 미학의 대상은 감성적 인식이라는 점을 명시한다. 둘째, 그는 감성적 인식이 이성적 인식에 비하여 다소 하위를 차지한다고 생각한다. 이는 그가 미학을 하위인식론 또는 하위인식의 논리학으로 간주하며, 특히 이성 자체가 아니라 유사이성의 활동으로 보는 점에서 잘 드러난다. 셋째, 그는 미학을 감각적 인식의 학문임과 동시에 예술에 관한 이론으로 여긴다. 그리고 이후 논의에서 대체로 전자를 통하여 후자를 확립하

려는 전개방향을 보인다.

3. 유사이성의 활동으로서의 미학

이제 앞에서 언급한, 미학에 대한 다양한 정의들을 좀더 자세히 검토해보자. 우선 바움가르텐은 라이프니츠와 볼프의 견해를 이어받아 '하위인식론'이라는 개념을 형성한다. 볼프는 라이프니츠의 인식론을 나름대로 해석하면서 힘(Kraft)과 능력(Vermögen)을 구별하고, 전자를 상위인식능력, 후자를 하위인식능력으로 생각한다. 전자는 영혼의 근원적인 힘으로서의 표상력인데 이는 주로 명석, 판명한 지각과 관련한다. 후자는 표상력을 제외한 다양한 인식능력을 포괄하는데 상상력, 기억력, 예견력 등이 이에 포함된다.

이런 볼프의 이론을 근거로 하여 바움가르텐은 『형이상학』에서 다음과 같이 말한다. "어떤 것을 애매하고 혼동되게 또는 판명하지 않게 인식하는 능력이 하위인식능력이다. (…) 판명하지 않은 표상들은 감성적이라고 불린다. 따라서 나의 영혼은 하위인식능력을 통하여 감성적 지각들을 표상한다. (…) 감성적으로 인식하고 표상하는 것과 관련된 학문이 바로 미학(하위인식능력의 논리학)이다"(『형이상학』 520절). 이를 통하여 바움가르텐은 일반적으로 지성 또는 이성으로 불리는 상위인식능력 아래에 위치하는 하위인식능력을 감성으로 통칭하며 미학이 감성의 학문임을 밝힌다. 그런데 그는 다시 하위인식능력에 관한 학문인 미학을 유사이성의 학문으로 여김으로써 미학에서 다루는 감성이 단순한 감각 이상의 것이라는 생각을 드러낸다.

'유사이성'이라는 용어는 원래 인간이 지닌 동물적 행동양식, 즉 본능적으로 주어진 상황에 적절하게 대응하는 능력을 표현하기 위하여 도입된 것이었다. 라이프니츠는 이 능력이 몇가지 측면에서 이성과 유사하다고 생각하였고, 볼프는 이를 유사이성이라고 불렀는데 이제 바움가르텐은 이를 감성적 인식능력을 표현하는 용어로 사용한다. 바움가르텐에 따르면 유사이성에는 다음과 같은 능력들이 포함된다. 즉 사물들의 일치를 인식하는 하위능력으로서의 주의력, 사물들의 차이를 인식하는 하위능력으로서의 예민성, 감성적 기억력, 허구적인 것을 파악하는 능력 및 판정하는 능력, 유사한 경우들을 예상하는 능력, 감성적인 기호능력 등이 유사이성에 속한다(같은 책 640절).

　또한 『미학』에서 유사이성에 속하는 다양한 능력들은 아름다움을 고찰하는 사람이 지닌 타고난 성향과 관련하여 설명된다. 이런 사람은 아름답고 고상한 정신을 지니는데 다음과 같은 특징을 드러낸다. 즉 "아름다운 정신은 예민하게 감각하는 성향을 지닌다. 이를 통하여 영혼은 단지 외적 감각을 매개로 대상에 접근하는 데 그치지 않고 내적 감각과 가장 내면적인 의식을 거쳐 정신적 능력들의 변화와 작용을 예민하게 느낀다"(『미학』 30절). 그리고 유사이성에서는 상상을 하는 성향이 특히 중요한 위치를 차지한다. "이미 지나간 일을 아름답게 생각할 때, 현재상태에 얽매이지 않고 아름다운 생각 안에서 과거로 건너갈 때, 현재와 과거로부터 미래를 예상할 때 상상이 발생한다. 옛사람들이 흔히 그렇게 생각하였듯이 상상력은 허구능력으로 간주된다. 따라서 아름다운 정신에서 허구능력은 막대한 비중을 차지한다"(같은 책 31절). 바움가르텐은 이외에도 통찰력, 기억력, 시적인 성향, 예견 및 예언 능력, 표현력 등을 아름다운 정신이 지니는 유사이성으로 여긴다.

앞절의 정의에서 드러나듯이 바움가르텐은 유사이성의 학문인 미학을 다시 아름다운 사고의 학문으로 규정한다. 이제 미학을 아름다운 사고의 학문이라는 측면에서 살펴보기로 하자. 앞의 지적대로 바움가르텐은 '감성적 인식'을 '판명함에 미치지 못하는 모든 표상들로 구성되는 인식'으로 여기는데, 그렇다면 미학의 대상은 판명하지 못하고 애매한 인식의 수준에 머무른다는, 다소 부정적이고 소극적인 인상을 지울 수 없다. 하지만 바움가르텐은 미학이 감성적 인식 자체의 완전성을 목적으로 한다고 선언함으로써 이런 인상을 극복하려 한다. 그에 따르면 "미학의 목적은 감성적 인식 자체의 완전성, 즉 아름다움이다. 이와 반대되는 것은 감성적 인식 자체의 불완전성, 즉 추함이다"(같은 책 14절). 미학이 아름다운 사고의 학문으로 규정되는 것 또한 이런 목적과 관련된다. 즉 그는 감성적 인식이 그 자체만으로도 완전할 수 있다고 전제하고 이런 완전성을 추구하는 학문으로서의 미학을 아름다운 사고의 학문으로 규정하고 이를 추구하였다고 말할 수 있다.

4. 바움가르텐 미학의 체계

바움가르텐은 『미학』의 서문 부분(13절)에서 앞으로 자신이 전개해 나갈 미학의 체계를 비교적 분명히 제시한다. 미학은 논리학의 분류와 마찬가지로 일반적 규칙과 관련되는 이론미학과, 그 규칙을 개별적인 경우에 적용하는 실천미학으로 나뉜다. 또한 이론미학은 다시 사물과 사고에 대한 발상론(heuristica), 명확한 질서를 제시하기 위한 방법론(methodologia), 아름답게 사고되고 배열된 기호에 관한 기호론

(semiotica)으로 분류된다. 그런데 각각 1750년과 1758년에 출판된 『미학』 1권과 2권에서 실제 다루어진 내용은 발상론에 그쳤다. 바움가르텐의 거듭된 질병으로 요절하여 자신이 구상하였던 미학체계 전체를 완성하지 못한 일이 무척 안타까울 뿐이다. 이제 『미학』의 서문 부분에 등장하는 언급에 비추어 이론미학의 세 분과를 간단히 소개하려 한다.

이론미학의 첫번째 분과인 발상론이 필요한 까닭은 "총체적인 감성적 인식의 아름다움은 무엇보다도 사고들 사이의 조화이기 때문이다. (⋯) 각각의 사고는 서로 통일되어야 하는데 사고들 사이의 조화가 현상으로 나타난 것이 바로 사물과 사고의 아름다움이다"(같은 책 18절). 그러므로 조화와 아름다움을 형성하는 사고에 대한 발상이 필요하다. 그런데 바움가르텐은 발상을 단지 이전의 표상들을 다시 기억해내는 것으로 여기지 않는다. 그에게 발상은 사람들이 아직 그런 방식으로 사고해보지 못한 사물들에 대하여 아름답고 감동적으로 사고하는 것이며 이런 사고의 규칙과 관련된다. 따라서 그가 발상론에서 논의하려는 바는 아름다움을 고찰하려는 사람들이 지닌 참신한 발상과 이런 발상에 관여하는 규칙들이다.

두번째 분과인 방법론은 무엇보다도 질서의 아름다움과 관련된다. "질서가 없이는 완전성도 성립할 수 없으므로 총체적인 감성적 인식의 아름다움은 질서의 조화라고 할 수 있다. 아름답게 사고된 주관적 사물들은 객관적 사물들과 조화를 이루어야 한다. 이 조화가 현상으로 드러난다면 이는 곧 질서의 아름다움이다"(같은 책 19절). 방법론은 이런 질서 또는 배열의 아름다움을 탐구하는 방법을 제시하기 위한 것이다.

이론미학의 세번째 분과인 기호론은 아름다움을 표출하는 기호에 관하여 다룸으로써 바움가르텐의 이론미학을 완성하는 역할을 한다. "기

호들은 서로 조화를 이루어야 하며, 질서와 조화를 이루어야 하고 또한 사물들과도 조화를 이루어야 한다. 이런 조화가 현상으로 나타난다면 이는 곧 의미의 아름다움이다"(같은 책 20절). 바움가르텐은 여기서 다루어야 할 기호에 단지 언어적 기호뿐만 아니라 미술이나 음악의 기호까지 포함시켜 무척 포괄적인 기호화를 염두에 둔다.

바움가르텐이 이런 미학체계를 확립하고 완성하였더라면 단지 '미학'이라는 용어의 창시자라는 평가를 넘어서서 훨씬 더 큰 영향력을 발휘하였을지도 모른다. 하지만 그의 체계는 단지 원대한 구상에 그쳤을 뿐이므로 결국 근대 독일의 미학은 칸트라는 위대한 인물의 등장을 기다릴 수밖에 없었다.

| 김성호 |

디드로의 미학

체계 없는 미학?

1. 18세기와 미학의 탄생

18세기는 흔히 미학이 탄생한 시대라고 일컬어진다. 1750년 바움가르텐이 '미학'이라는 용어를 창조하며 "있는 그대로의 감각적 지식의 완벽화와 미를 구성하는"(『계몽주의의 미학』*L'Esthétique des Lumières* 8면) 것을 목적으로 하는 새로운 학문을 제시하였고, 1790년 칸트가 『판단력비판』의 집필을 완성함으로써 근대미학이 그 모습을 드러내었기 때문이다. 그러나 이는 르네상스 이후 미에 대한 수많은 논의들의 결과물이며 특히 계몽정신과 철학자들의 세기라고 일컬어지는 18세기의 지적, 예술적 성찰의 결과물이라고 할 수 있다.

18세기는 '철학의 시대'이자 '비평의 시대'였다. 디드로(D. Diderot, 1713~84)와 함께 『백과전서』(*Encyclopédie*) 편집의 책임을 맡았던 달랑베르(J.-B. D'Alembert)는 15세기 르네상스 이후의 인간정신의 변화과정

을 기술하면서 18세기를 '철학의 시대'라고 명명하고 있다. 그에 따르면, 이 세기는 '관념의 놀랄 만한 변혁'이 놀라운 속도로 이루어져 다른 어떤 세기보다 더 커다란 변화를 목전에 두고 있는 시대이다. 그는 "과학의 원리로부터 계시종교의 근거에 이르기까지, 형이상학의 문제로부터 취미의 문제에 이르기까지, 음악에서 도덕에 이르기까지, 신학적 논쟁에서 경제와 상업의 문제에 이르기까지, 군주의 법에서 민중의 법에 이르기까지, 자연법에서 실증법에 이르기까지 모든 것들이 논의되고 분석"(『계몽주의 철학』 18면에서 재인용)되는 것에서 18세기가 철학의 시대임을 선언한다.

이 시대의 철학적 정신은 문학과 예술의 영역에서는 '비평' 또는 '비판'으로 이어진다. 18세기의 계몽주의 철학자들은 지난날의 모든 제도와 전통적 학설 들을 지배한 권위주의의 원칙을 비판하여 예술영역에서 미학적 자율성과 예술의 자율성을 확립하고자 했다. 이로 인해 미학과 예술은 비평행위에 열린 새로운 탐구영역이 되었다. 헤겔은 미에 대한 이론에 '미학'이라는 이름을 부여한 것은 바움가르텐이라고, 미학은 독일인들에게 친숙한 용어인 반면, 프랑스인들은 예술이나 문학 이론에, 영국인들은 비평에 이 이론을 포함시킨다고 지적하고 있다. 그러나 비평/비판이라는 용어는 영국뿐만 아니라 프랑스에서도 크게 성공을 거둔 용어이다. 부알로(N. Boileau)의 『수사학자 롱기누스의 몇몇 대목에 대한 비판적 고찰』(*Reflexions critiques sur Longin*, 1694~1710), 뒤보스(J.-B. Dubos)의 『시와 회화에 대한 비판적 고찰』(*Réflexions critiques sur la poésie et sur la peinture*, 1719) 등 17세기와 18세기에 프랑스에는 비평/비판이라는 용어가 유행하였으며, 비평이란 이성에 근거한 시대의 정신상태, 철학적인 고찰방법, 지식의 구성조건을 의미했다.

철학과 비평은 '18세기를 관통하여 흐르는 근본적인 지적인 힘을 단지 다른 각도에서 묘사한 것'(『계몽주의 철학』 367면)일 따름이라고 카시러(E. Cassirer)가 지적하고 있듯이, 18세기의 체계적 미학은 '철학과 비평의 통일성'이라는 새로운 개념으로부터 발생한다. 세부적인 사실들을 명확하게 분류하여 정돈하고 이에 형식적 통일성, 엄격한 논리를 부여하고자 한 것이다. 지난 여러 세기에 걸쳐 이루어진 문학과 예술에 대한 비평과 미적 관조의 결과들, 시학이나 미술이론이 제공한 풍부한 재료들에 논리적이고 일관된 형식을 부여하여 하나의 체계를 세우고자 했던 것이다. 이는 논리적 형식에 한정되지 않았으며 깊은 지적 내용의 통일성을 추구하는 것으로 이어졌다. 즉 철학의 내용과 예술의 내용 사이에 통일성을 추구하며, 비평의 작업을 통해 감각과 미감의 본성을 훼손시킴 없이 순수인식의 지평으로 끌어올리고자 했던 것이다.

일반적으로 이러한 작업의 결실을 종합하여 체계적 미학을 정초한 것은 칸트라고 인정되고 있다. 그러나 칸트와 헤겔에 앞서 비록 체계적인 미학의 모델을 제시하지는 않았지만 이 학문에 영감을 부여하고 미학으로의 길을 인도한 사람이 바로 디드로이다. 칸트에서 헤겔에 이르기까지 이 철학자에 대한 수많은 참조들이 이를 증명한다. 디드로의 저작들이 없었다면, 19세기에 보들레르가 행한 것과 같은 미술비평 역시 그 독특한 표현형식을 찾지 못했을 것이다. 이러한 의미에서 디드로의 이론을 살펴보는 것은 근대미학의 성립을 이해하는 데 있어 매우 중요한 작업이다. 그런데 디드로의 미학을 포함하여 계몽주의 미학은 이전 시대의 예술이론과의 관계를 통해서만 이해될 수 있다. 따라서 디드로의 입장을 살펴보기에 앞서 그가 놓여 있던 미와 예술론의 상황을 17세기 고전주의 예술론과의 관계 속에서 고찰해보자.

2. 이성의 시대와 미 이론의 발전

고전주의의 예술론

프랑스의 18세기는 17세기의 연장선상에서 이해되어야 한다. 흔히 프랑스의 17세기를 '고전주의의 시대, 승리에 찬 이성의 시대'로 규정하고 18세기를 '계몽된 이성의 세기'로 규정한다. 랑송(G. Lanson)이 지적하고 있듯이, "17세기는 이성을 정의했고, 18세기는 그것을 모든 방면에서 발전"시켰으며, "한정된 영역에서 최고의 재판관이었던 이성은, 갑자기 모든 영역에 있어서 최고의 심판관이 되었다"(『랑송 불문학사』 188~89면). 그리고 17세기 이성의 시대를 연 것은 바로 데까르뜨이다.

지식에 대한 데까르뜨의 새로운 이념은, 모든 지식이 하나로 통일되며 이에 따라 모든 인식 능력들도 하나로, 즉 이성으로 통일된다는 명제에서 시작한다. 데까르뜨가 자신의 토대로 설정하는 최초의 확신, 즉 "나는 생각한다. 고로 존재한다"는 확신은 그 안에서는 의심이 일어날 수 없는 환원 불가능한 지점을 구성한다. 모든 것에 과학적 방법을 체계적으로 적용하려는 의지, 합리주의의 전능한 힘에 대한 순종, 명료성, 질서, 안정 등 데까르뜨의 이러한 철학체계는 17세기의 예술이론에 있어서도 중요한 원칙으로 작용한다. "데까르뜨는 그의 체계 속에 미학을 포괄시키지는 않았지만, 이 체계 속에는 이미 미학의 윤곽이 전반적으로 암시된다"(『계몽주의 철학』 367면)라고 주장될 만큼 그의 철학은 예술이론에 큰 영향을 주고 있다.

그러나 실상 데까르뜨의 미에 대한 판단은 그의 철학이 표방하는 객관적 합리주의와는 거리가 있어 보인다. 데까르뜨 자신은 영혼에 아름

답거나 즐거운 것이 무엇인지를 결정하는 데 있어 주관성의 역할을 인정함으로써 이상적 아름다움, 미 자체의 객관적 조건을 규정하려는 것의 불가능성을 인정하고 있기 때문이다. 그가 메르센 신부에게 한 다음의 말은 이를 증명한다.

> 미의 근거를 확립할 수 있는지에 관한 당신의 질문에 대해 말하자면, (…) 일반적으로 미도 즐거움도 대상과 당신의 판단의 관계만을 의미할 따름인데, 왜냐하면 인간들의 판단들은 아주 상이해서 미도 즐거움도 어떤 확정된 척도를 지니고 있다고 말할 수 없기 때문입니다. (『전집』*Œuvres* I 133면)

데까르뜨는 취미판단의 이와같은 상대주의에 만족한다. 즉 미에 대한 판단은 언제나 개인적인 만큼, 개인에 따라 서로 다른 가변적인 것일 수밖에 없다. 따라서 미는 측정될 수 없고 계산될 수도 없는 대상이다. 왜냐하면 과학은 보편을 목표로 하는 반면에, 미는 개인적 감정의 범주에 속하기 때문이다. 사실 데까르뜨는 이성과 감성을 대립되는 것으로 파악하지 않았으며 감성이나 감정을 이성보다 열등한 것이라고 평가하지도 않았다(이 책의 2장 참조).

그러나 데까르뜨의 합리주의를 계승한 17세기 프랑스 고전주의자들은 보편적인 자연법칙들이 존재하는 것처럼, '자연의 모방'인 예술에도 법칙을 세우고자 한다. 고전주의에 있어 '이념적 미'란 진실을 가장 직접적으로, 순수하고 분명하게 재현하는 것이며 이의 실현은 '규칙의 문제'에 달려 있다. 규칙을 통해 미의 표현이 가능하고 이성은 바로 그것을 파악하는 능력이었다. "예술은 과학과 마찬가지로 이성에 근거하며,

예술에서도 '자연이 우리에게 준 빛'을 따라야 하며, 이런 점에서 예술과 과학은 공통의 뿌리를 지닌다"(『계몽주의의 철학』 375면)라는 르 보쉬(R. Le Bossu)의 주장은 이러한 합리주의 예술개념을 웅변적으로 보여준다. 이러한 관점에서 보자면 예술가가 작품에서 추구하는 내용 역시 자연 과학이 추구하는 것과 달라서는 안될 뿐만 아니라, 예술영역의 특징인 상상력마저도 규칙의 틀을 위반하지 않도록 억제되어야 했다.

고전주의 예술론의 완성은 부알로의 『시학』(L'Art poétique, 1674)을 통해 이루어진다. '자연도덕'과 '자연종교'에서처럼 또한 미학이론에서도 자연 개념은 중요한 위치를 차지하며, 자연은 이성과 동의어처럼 된다. 모든 것은 자연으로부터 나오고 자연에 귀속된다. 이러한 자연은 순간적인 충동이나 일시적인 변덕의 산물이 아니라 영원한 법칙들에 의거해 있다. 미와 진(眞)의 근거는 동일한 것이다. 법칙을 부정하는 예외적인 것은 참된 것, 진리가 아니며, 진리가 아니기에 아름다운 것도 아니다. 진과 미 그리고 이성과 자연은 동일한 것을 달리 표현한 것에 불과했다. 부알로는 "진실보다 아름다운 것은 아무것도 없으며 진실만이 사랑스럽다"고 주장한다. 고전주의자들에게 있어 취미판단의 기본규칙은 모든 시대마다 동일한 것인데, 왜냐하면 이것들은 인류의 정신 속에서 불변하는 속성들이기 때문이다.

계몽주의 시대의 예술론

고전주의 예술론의 지나친 엄격함, 속박, 권위주의는 17세기 말부터 점차 도전을 받게 된다. 이 시기에 벌어진 미학적 논쟁들은 고전주의 예술론에 대한 반발의 결과라고 할 수 있다. 논쟁의 시작은 아름다움과 우아함의 개념을 둘러싸고 시작된다. 앙드레 펠리비앵(André Félibien)은

비록 객관적 아름다움의 이상을 부정하지는 않았지만 규칙의 존중이 아름다움의 충분조건이라는 것에 의문을 제기한다. 그는 아름다움이 이성으로부터 태어나지만, 이성 전부가 아름다움을 창조할 수 있는 것은 아니라고 생각한다. 그리고 아름다움을 창조하기 위해서는 다른 무엇이 있어야 한다고 느끼며, 이것에 우아함이라는 이름을 부여한다. 펠리비앵에 따르면 아름다움이란 신체적, 물질적 부분들 사이에 만나는 대칭적 균형과 비례로부터 발생하는 반면, 우아함은 영혼의 자애와 감정에 의해 야기된 내적 운동의 균일성으로부터 생겨난다. 이러한 주장은 미에 있어서 영혼과 감정의 중요성을 복권을 의미한다. 그리고 아름다움과 우아함의 결합으로부터 '전적으로 신적인 찬란함', 즉 분명하게 표현하여 설명할 수 없는 '알 수 없는 그 무엇'(『미학이란 무엇인가』 58면)이 비롯된다고 주장한다. 이성의 법칙, 명석하고 분명한 관념과는 반대로 말로 표현할 수 없다는 것은 고전주의의 이념과는 상반되는 것이었다.

아름다움과 우아함에 대한 논쟁은 르 브룅(C. Le Brun)과 블랑샤르(G. Blanchard)의 데생과 색을 둘러싼 논쟁으로 이어진다. 엄격한 데까르뜨주의자인 르 브룅은 데생에 우선권을 부여한다. 회화에 있어서 규칙의 엄격한 관리자였던 아카데미가 가르친 훌륭한 회화기법은 목탄에 중요성을 부여하는데, 왜냐하면 형태를 주는 것은 목탄이고 색깔은 이 목탄에 종속되기 때문이다. 그에 따르면 색깔은 눈을 만족시키는 것에 그치지만 데생은 정신을 만족시키는 것이기 때문이다. 이렇게 그는 데생의 우위를, 더 나아가 지성과 이성의 우위를 주장한다. 그러나 이러한 르 브룅의 주장은 블랑샤르가 지지한 바로끄 회화의 대표작가인 루벤스(P. Rubens) 그림의 성공 앞에서, 다른 한편으로는 인간존재가 영혼과 육체의 결합으로만 가능한 것처럼 '배색법과 데생의 결합'이 회화의

존재조건이라는 로제 드 삘(Roger De Piles)의 반박 앞에서 힘을 잃고 만다.

고전주의의 쇠퇴는 또한 1687년 샤를 뻬로(Charles Perrault)에 의해 촉발된 신구논쟁을 통해서도 입증된다. "프랑스어가 우월한가? 라틴어가 우월한가?" "호메로스가 위대한가? 당대의 예술가들이 더 위대한가?"라는 문제를 중심으로 시작된 이 논쟁은 1713년 라 모뜨(A. H. de La Mothe)와 다시에(A. Dacier) 부인 사이에서 고전 번역의 문제를 놓고 다시 불거진다. 페늘롱(F. Fénelon)은 고대 작가들의 취향과 근대 작가들에 대한 관심을 양립시킴으로써 이 대립의 화해를 시도한다. 물론 이 논쟁이 신파의 명백한 승리로 이어진 것은 아니지만 근대 예술가들의 승리가 거의 분명해지며, 17세기의 고전주의 전통이 18세기 계몽철학자들의 비판적 이성 앞에 힘을 잃어가고 있음을 보여준다.

마지막으로 18세기 예술이론에 있어 중요한 대립은 경험주의와 합리주의의 대립에서 찾아볼 수 있다. 경험주의자들이 이성의 역할을 부인한 것은 아니지만, 이성보다 감각적 경험에 우선권을 부여하는 경험주의 철학자들과 합리주의자들 사이의 차이는 매우 큰 것이었다. 경험주의자들에게 있어 모든 관념은 감각들에 작용하는 것의 경험적 표상이다. 즉 생각과 상상의 모든 것은 감각기관들을 통한 외부대상과의 접촉, 느낌, 지각을 전제로 한다. 따라서 감각기관은 대상과 정신 사이의 매개가 되며 이 매개가 없다면 표상, 이해, 상상은 불가능하다. 여기서 불거지는 것이 바로 취미판단의 문제이다. 합리주의에 기반을 둔 고전주의자들에게 취미판단의 기본규칙은 인류의 정신 속에서 불변하는 속성이며 장소와 시간에 구애 없이 항상 동일한 것이었다. 반면 경험주의자들에게 있어서 취미판단이란 객관적이거나 보편적이라기보다는 주관적

인 것이었다. 그들에게 중요한 것은 미의 기준이 아니라 예술작품이나 자연이 우리의 내부에 야기한 즐거움, 즉 우리의 느낌이었다. 영국의 경험주의 철학자 흄은 미가 사물이 지닌 성질이 아니라 오직 감상자의 마음에 존재하는 것이라고 주장한다. 이는 미가 대상을 감상하는 심미 주체의 감정에서 나온 것으로 마음의 구조에 의해 결정된다는 경험주의의 입장을 대변한다.

이와같이 18세기는 미학이 독자적이고 체계적인 학문으로 성립하기 위해 많은 논쟁과 연구가 진행된 과정이었다. 그리고 그 과정에서 또한 한계와 모순을 노정한 시대였다. 이성과 감성의 관계, 취미와 개인적 경험에 대한 탐구, 과학이나 도덕의 영역과는 구별되는 예술이라는 특수한 영역에서 이성의 역할 등을 규정하고자 하는 노력이 진행되었다. 이러한 문제들에 덧붙여 뒤보스와 바뙤(C. Batteux)에 의해 제기된 예술 창조에 있어서 천재의 문제, 버크에 의해 제기된 숭고의 문제 등이 미학의 중요문제로 등장하게 되며, 이러한 시대적 환경 속에 디드로의 미학적 문제의식들이 자리잡고 있다.

3. 미학에서 디드로의 위상

디드로는 18세기 프랑스의 대표적인 계몽철학자이다. 그는 『백과전서』 편찬작업의 수장으로서 18세기 프랑스 계몽주의 철학을 이끈 인물이었다. 또한 새로운 연극 장르의 이론을 세우고 직접 작품활동을 하였으며, 최초로 미술비평이라는 새로운 글쓰기를 실천하기도 하였다. 따라서 디드로는 철학자로서, 예술창작자로서, 미술비평가로서 18세기의

지적, 미적 정신의 모든 흐름을 온전히 구현한 인물이며 그가 미학이론의 확립에 있어서 중요한 역할을 한 것은 이러한 그의 철학적, 예술적 편력을 고려할 때 너무도 당연한 일이라고 할 수 있다. 그러나 디드로가 체계적이고 독립적인 학문으로서 미학을 세우려고 한 것은 아니었으며, 이로부터 디드로 미 이론의 특징이 생겨난다.

우선 그의 삶을 간략히 살펴보면, 그는 후에 그에게 큰 영향을 미친 샤프츠버리의 저작을 번역하는 번역가로서 자신의 경력을 시작한다. 그의 장점으로 폭넓은 관심과 지적 호기심을 꼽을 수 있을 만큼 과학, 철학, 예술에 대한 광범위한 독서를 하였으며, 호메로스나 베르길리우스와 같은 고전과 동시대 프랑스 계몽주의 철학자들의 글뿐만 아니라 영국철학에도, 젊은 날부터 그를 사로잡았던 연극에도 깊은 관심을 지니고 있었다. 그러나 몇몇 유물론 철학저서를 발표하여 감옥에 투옥되는 고초를 겪었다 해도 여전히 큰 영향력을 지니지 못했던 그가 18세기를 대표하는 철학자의 반열에 오른 것은 『백과전서』의 편찬작업 덕분이라고 할 수 있다. 또한 이 작업의 처음부터 끝까지 모든 작업을 지휘했던 그는 이를 통해 당대의 모든 지식분야를 섭렵하여 자기 것으로 삼을 수 있는 기회를 얻게 되기도 한다. 특히 미학과 관련해서 프랑스인으로는 앙드레(Y. M. André), 크루자(J.-P. de Crousaz), 뒤보스, 바뙤를, 영국인으로는 샤프츠버리, 리처드슨(S. Richardson), 허치슨, 버크 등의 저작을 읽고 그 이론을 이해하게 되었다.

철학에 있어 디드로는 초기의 이신론적 경향에서 벗어난 이후로는 유물론적 입장을 끝까지 견지했다. 그는 세계가 물질로 통일되어 있다고 생각했으며, 이러한 물질세계는 서로 연결된 하나의 총체를 구성한다고 믿었다. 그는 객관세계의 존재가 우리에게 일으키는 작용을 인정

하는 것이 인식의 선결조건이라 생각하며 감관이 관념의 근원이고 감각은 외부세계의 반영이라고 주장했다. 그는 이를 피아노에 비유하여 『달랑베르의 꿈』(Le Rêve de d'Alembert, 1769)에서 다음과 같이 설명한다.

우리는 감수성과 기억이라는 악기를 부여받았다. 우리의 감관은 건반이며 우리 주위의 자연이 이 건반을 연주하고 자연 역시 스스로를 연주한다. 우리의 판단에 따라, 이는 너와 나 모두가 가지고 있는 같은 구조로 된 피아노에서 일어나는 현상이다. (『전집』 I 617면)

그러나 그는 또한 예술창작자이자 비평가였다. 그의 첫번째 소설인 『경박한 보석』(Les Bijoux indiscrets, 1748)이 젊은 시절 호기에 넘친 행위로 외설적인 성격을 보여주긴 해도 이 작품은 소설가로서의 그의 재능과 연극을 비롯한 예술에 대한 그의 통찰력을 입증해주었으며, 그가 출간하지 않고 서랍 속에 간직했던 『수녀』(La Religieuse, 1760), 『라모의 조카』(Le Neveu de Rameau), 『운명론자 자끄』(Jacques le Fataliste et son maître, 1792)는 사후에 그를 18세기 프랑스의 가장 뛰어난 작가의 반열에 올려놓는다. 특히 그의 소설들은 독일 작가와 철학자들에게 큰 영향을 미쳐, 『라모의 조카』는 괴테(J. W. Goethe)에 의해 번역되어 찬사를 받았고 헤겔의 『정신현상학』에 영감을 부여한다. 그리고 『운명론자 자끄』를 읽은 슐레겔(F. Schlegel)은 이 소설을 진정한 예술작품이라며 열광하게 된다.

청년 시절부터 그를 매료시킨 연극은 다른 어떤 장르의 글쓰기보다도 디드로가 매진한 분야이다. 아버지가 보내주는 학비를 연극 관람에 탕진하는 보헤미안 생활을 하고 고전연극의 대사를 암기하여 낭송하고

셰익스피어(W. Shakespeare)의 연극과 이딸리아의 연극에 심취하기도 했다. 그러나 그는 연극애호가로 그치지 않았다. 여전히 18세기를 지배하고 있던 고전주의 연극의 형식을 탈피하여 새로운 연극, 즉 부르주아 드라마를 창조한 것이 바로 디드로이기 때문이다. 1750년대에 그가 야심차게 발표한『사생아』(*Le Fils naturel*, 1757)와『가장』(*Le père de famille*, 1758)은 현대적이고 획기적인 새로운 극작품으로 인정받지는 못했지만, 두 작품과 함께 집필되어 출간된『사생아에 대한 대화』(*Entretiens sur le Fils naturel*, 1757)와『극시론』(*Discours sur la poesie dramatique*, 1758)이 예술과 연극에 관한 고찰에 있어 발전의 밑바탕이 되었다는 점, 연극미학을 무대의 시학으로 열어주었다는 점에서 그는 근대연극의 발전에 있어 결정적인 역할을 담당했다.

마지막으로 1759년부터 디드로는 루브르궁에서 2년마다 개최된 쌀롱전을 관람하며 샤르댕(J.-B.-S. Chardin), 베르네(C. Vernet), 루떼르부르(J.-P. Loutherbourg) 등 당대 최고의 화가들의 작품들을 보고, 이를 대상으로 하여『쌀롱』(*Salon*)이라는 제목의 미술비평집을 집필하기 시작한다. 근대적인 미술비평이 그와 함께 탄생한 것이다. 1781년까지 총 8권의『쌀롱』을 출간함으로써 그는 소설가, 극작가, 극이론가의 이력에 미술비평가라는 새로운 이력을 덧붙이게 되고, 이로써 그는 철학자이자 예술가, 예술비평가, 이론가로서의 면모를 갖추게 된다.

디드로의 철학적 사고와 결합된 다양한 예술활동은 자연스럽게 예술이론과 미학에 대한 관심, 그리고 이론의 정립으로 발전되어간다. 대표적인 디드로 연구자인 자끄 슈이에(Jacques Chouillet)에 따르면, 디드로는 "예술의 개념에서 생산적 활동으로의 변환을 이루어내고 예술론에서 이론적 미학을 탄생시킨"(『계몽주의 미학』10면) 선구자라 할 수 있다.

4. 디드로 미학이론의 특징들

예술론과 자연관
— 고전주의적 아카데미즘에 대한 비판

디드로가 쌀롱전을 출입하며 대가들의 작품을 감상하면서 얻게 된 위대한 발견은 바로 예술이란 일종의 마술로 이 마술에 의해 모호한 감각적 인식이 관념적 이해로, 사상으로 변모되고, 예술가는 일종의 마술사로 그에 의해 자연의 존재 속에 담겨 있던 잠재적 에너지가 활동적 에너지로 해방된다는 것이었다. 그런데 이런 관점에서 볼 때, 예술가의 창조적 에너지를 구속하는 것은 바로 예술의 규칙을 규정하고 강제하는 아카데미라는 제도권 기구였다. 그가 행한 최초의 비판은 따라서 제도권 내에서 실행되는 기교와 규칙들의 교육에 대한 것이었다. 제도권 내에서 행해지는 모사의 연습은 그에게 있어서는 미의 감각에도 예술에도 속하지 않는 것이었다. 따라서 현명한 학생이 아카데미의 규범에 반항하는 것은 당연한 일로 여겨졌으며, 그래서 그는 "나를 모델에서 해방시켜다오"(『전집』IV 470면)라고 외친다.

그가 문제 삼는 것은 학교가 학생들에게 제시하는 모델이 현장에서 포착된 것이 아니라는 사실이다. 그 모델은 미래의 화가들이 복종해야하는 아카데미의 관습 안에 갇혀 있는 모델이었다. 그가 최고의 화가로 인정하는 샤르댕의 그림, 당시에 관습적인 모든 규칙을 무시하였지만 걸작이라고 여긴 「가오리」(La Raie)라는 작품을 예로 들어 그는 그림이 작동되는 것은 예술과 삶이 결합된 역동성 속에서라고 판단한다. 따라서 예술가들이 그들의 모델을 배워야 할 곳은 규칙에 얽매여 있는 학교

176

샤르댕 「가오리」, 루브르박물관 소장, 1728.

가 아니라, 삶의 학교, 즉 광장, 거리, 공원, 시장과 같은 곳이다. 그는 자연의 미는 아카데미가 부과한 관습들, 그 규칙들과 양립할 수 없다고 보는데, 그것은 그 역동성, 자연에 생명력을 부여하는 움직임들에 결부된 힘들이 아카데미의 관습들에 의해 부과된 모든 한계를 넘어서기 때문이다.

규칙의 강요가 아름다움의 창조에 방해물이 된다는 그의 생각은 회화로만 한정되지 않는다. 그는 연극에 있어서도 규칙들을 위반할 수 있는 가능성들에 대해 말한다. 연극에 있어 '일반적인 원칙'이란 존재하지 않는다. 『극시론』에서 그는 다음과 같이 주장한다.

몇몇 사건들이 대단한 효과를 만들어내는 것을 본 사람들은 곧 시인에게 그와 똑같은 효과를 얻을 수 있도록 똑같은 방법을 사용할 것을 강요했다. 조금 더 가까이에서 살펴봤다면 완전히 정반대의 방법을 통해서도 더 큰 효과를 낼 수 있다는 사실을 알아차렸을 텐데 말이다. 이렇게 해서 예술은 과중한 규칙들을 짊어지게 되었고, 작가들은 거기에 맹목적으로 복종하면서 때로는 더 잘못하기 위해 더 많은 수고를 들이는 과오를 범하게 되었다. (같은 책 1308면)

이렇게 디드로는 고전주의 규칙의 엄격성과 함께 그것의 상대적이고 불확실한 특성을 고발한다. 그에게 있어 17세기에서 전해져내려온 고전주의의 엄격한 규칙에 대한 맹목적인 존중이야말로 당대의 연극이 범용함에 빠져 있게 된 주된 이유였다. 고전주의 연극으로부터 물려받은 연극미학의 원칙들에 대한 전적인 복종이 빚어내는 가장 큰 문제는 바로 재현의 사실임직함을 파괴하는 것, 즉 자연의 모방에서 벗어나 있다는 점이다.

― 자연의 이상적 모방

디드로는 이렇게 아카데미즘과 고전주의적 규칙이나 모델이 아름다움을 구현할 수 없다고 본다. 그가 예술가에게 생명력이 있는 유일한 모델로 제시하는 것은 바로 자연이다. 17세기 이래로 18세기에 이르기까지 자연이라는 것은 이성과 동의어처럼 여겨졌으며, 모든 것은 자연으로부터 나오고 자연으로 귀속된다고 보았다. 따라서 디드로가 자연을 유일한 모델로 여긴다고 해도 새로울 것은 없었다. 그러나 디드로 이전에 주장된 자연이 영원한 법칙들에 의거한 불변의 자연이었다면, 디드

로가 제시하는 자연은 벌거벗은 자연, 날것의 자연, 즉 사물의 실체이다. 앞서 언급한 샤르댕의 그림 속에 등장하는 가오리에 대해 디드로는 "그 대상은 구역질이 나지만, 그것은 물고기의 살 자체이고, 그 껍질이고 그 피다"(같은 책 265면)라고 말한다.

디드로에게 있어 자연은 존재 그 자체이며, 이러한 자연 속의 모든 존재는 그 존재의 이유를 지니고 있다. 그는 『회화론』(*Essais sur la peinture*, 1765)에서 "자연은 부정확한 것은 아무것도 만들지 않는다. 아름답든 추하든 모든 형태는 그 이유를 지니고 있다. 존재하는 모든 것들 중에 그렇게 존재해야 하지 않는 것처럼 존재하는 것은 하나도 없다"(같은 책 467면)고 말한다. 즉 각각의 살아 있는 존재는 하나의 전체로서 유기적인 통일성을 이루고 있다. 예를 들어 장님의 어깨 모양, 굽은 등, 발의 모습은 모두 실명(失明)과 연결된 특징과 표지를 담고 있는 것이다. 이렇게 디드로에게 있어 자연의 각 존재는 유기적으로 연결되어 있다. 존재의 각 부분은 환유관계 속에서 전체를 드러낸다.

게다가 그는 자연은 객관적인 물질세계로서의 자연계만이 아니라 모든 사회생활을 포함한다고 보았다. 디드로는 생활이 예술의 원천이라고 보았고 직접 관찰해야 생활과 실천에 대해 진정한 개념을 세울 수 있다고 지적했다. 예술가들은 자신의 좁은 울타리에서 벗어나 예술에 대한 낡은 규칙과 취미판단을 벗어야 한다. 생활 속으로 깊이 들어가 사회에 존재하는 다양한 계층의 인물들을 관찰하고 경험하고 삶의 행복과 고통을 연구함으로써 활기찬 현실생활을 진실하게 묘사해야 한다.

자연이 예술의 유일한 모델이기에 당연히 예술은 자연의 모방이 될 수밖에 없다. 따라서 디드로의 미학은 "자연을 모방하라"는 하나의 문구로 압축될 수 있다. "각각의 예술들은 개별적으로 자연을 모방하는

것을 목적"으로 삼고 있으며, 그는 철학저서를 비롯해 여러곳에서 모든 예술은 "오직 모방일 뿐"이라는 확신을 반복하여 표명하고 있다. 그렇다면 그에게 있어 모방이란 무엇일까? 그는 예술의 모방에 있어 단순히 외양만을 복제하는 복사에 불과한 모방과 이상적인 모방을 구별한다. 그에게 있어 이상적인 모방이란 '이상적 모델'의 모방이다. 모방에 있어서도 위계가 존재하는 것이다.

초기의 디드로의 모방론은 호라티우스(Horatius)의 경구인 '시는 회화와 같이'(ut pictura poesis)의 반복이었다. 회화 역시 우리의 감각이 지각하는 것의 모방이다. 이러한 모방은 예술 장르 전체에 걸쳐 적용된다. 음악 역시 소리를 모방해야 한다. 단순한 미학이지만 인간이 감각과 분자조직의 정보들에 종속된 존재라는 그의 생물학적 유물론과 완벽한 일치를 보여준다. 예를 들어 화가들은 아름다운 개인들을 모사하면서 아름다운 자연을 모방한다고 생각한다. 디드로는 초상화의 경우 그 사마귀에 이르기까지 한 개인의 대치될 수 없는 특징을 묘사하는 초상화들, 예를 들어 라 뚜르(M. Q. de La Tour)나 그뢰즈(J. B. Greuze)와 같은 화가의 초상화를 좋아했다. 그러나 그것이 예술에 있어 최상의 단계는 아니다. 진정한 화가는 모사의 모사일 뿐인 모사를 하지 않는데, 왜냐하면 우리가 지각하는 이미지는 이미 진리의 모사이기 때문이다. 따라서 복사에 불과한 모방은 언제나 부차적인 역할을 할 뿐이다. 모방이 단순한 복사로 축소될 때 극적인 모방은 제한되기 마련이다. 결국 그는 복사에 불과한 모방을 넘어서는 이상적인 모방을 제시하는데, 이를 실현하기 위한 특권적인 방법 중의 하나가 바로 상상력이다.

이러한 그의 모방론을 내세우며 그는 당시 미술가들에게 권고되던 '아름다운 자연의 모방'에 대한 비판을 하고 있다. 이때 비판의 대상이

된 것은 바뙤이다. 그는 바뙤가 『하나의 동일한 원리로 환원되는 예술』(*Les Beaux-arts réduits à un même principe*, 1746)에서 주장한 아름다운 자연의 모방을 언급하며 바뙤가 아름다운 자연이 무엇인지 전혀 알려주지 않는다고 지적한다. 그리고 1767년의 『쌀롱』에서 다음과 같이 이를 비판하고 있다.

끊임없이 아름다운 자연의 모방을 이야기하는 사람들에게는 존속하고 있는 아름다운 자연이 있어서 그것이 실제로 이 세상에 존재해 있고, 사람이 원할 때는 그것을 눈여겨보아 그것을 모사하기만 하면 충분하다고 진심으로 믿고 있다. 만일 당신이 그들에게 그것은 전적으로 이상적인 존재라고 한다면, 그들은 놀라서 눈을 크게 뜨거나, 혹은 당신을 조소할 것이다. (같은 책 IV 521면)

모방의 대상으로서 자연은 '아름다운 자연'이라고 불리는 것처럼 어떤 초월적 가치를 지니고 있기는 하지만 그것은 단순히 눈을 돌려 볼 수 있는 현상세계의 사물로 존재하지는 않는다. 즉 그것은 '전적으로 이상적 존재'로서 예술가의 머릿속에 있는 순수 관념적인 존재이다.

이상적인 모델의 모방이란 따라서 예술가의 상상력에 의해 실현된다. 자연의 아름다움, 이상적 모델은 예술가의 꿈에 의거해 예술가에 의해 이루어지는 것이다. 디드로는 다시 한번 샤르댕을 통해 이를 설명한다. 샤르댕의 「올리브병」(Le bocal d'olives)을 소개하며 그는 이 그림에 대한 상세한 묘사를 한다. 그에 따르면, 샤르댕의 그림은 감각, 관능, 그림과 그 그림을 바라보는 사람 사이의 거리를, 완벽한 삼투 내에서 무(無)로 환원시킨다. 샤르댕의 그림 앞에서 디드로는 자신이 자연과 융

샤르댕 「올리브병」, 루브르박물관 소장, 1760.

합되는 것처럼 느끼는데, 이는 마치 회화가 인간존재와 자연 사이의 경계들을 허물어뜨리는 것과 같다. 따라서 예술은 외부와 내부 사이의 경계를 무화시킨다. 우리는 그림 속에 살고 우리는 그 안에 있으며 그림은 우리 안에 있다. 이렇게 샤르댕의 그림에서 자연은 자연 그 이상의 것으로, 이상적 모델의 예를 제공한다.

디드로에게 있어 자연을 모방한다는 것은, 자연을 모델로 삼고 자연의 법칙에 복종하는 작품을 구성하고 그 효과가 인간의 본성을 따르는 작품을 만드는 것이다. 이때 예술과 자연의 관계는 마치 아름다운 조각과 아름다운 사람과의 관계와 같다고 할 수 있다. 모방은 있는 그대로의 사물의 재현이 아니라 치환이며, 외양을 재생하는 복사로서의 모방과 달리 이 외양을 능가하는 이상적 모방이란 감각적인 모델의 재현이 아

182

니라 그 외양 아래에 있는 이상적 모델을 드러내 보이는 것이다.

이상적 모델에 대한 디드로의 개념은 정적인 동시에 동적이다. 그것은 원형을 찾는다는 점에서는 정적이다. 모든 존재들은 변화하며, 화폭 위에 또는 무대 위에는 단 하나의 행동, 삶의 단 한 상황, 아주 짧은 시간만이 재현될 수 있을 뿐이다. 따라서 그 짧은 시간 동안 모델의 성격을 보존하여, 하나의 특징적인 면모를 고정시켜 정형화해야 한다. 그러나 중요한 것은 역동성이다. 이상적 모델의 역할은 순수한 상태로 성격을 고정시키는 것이 아니라 반대로 변화하는 자연 속에 존재하는 있는 그대로의 인간들을 더 잘 발견하게 하는 것이다.

이처럼 디드로는 다양성 안에서 자연을 파악하는 일에 고심한다. 그에게 있어 똑같은 두개의 모래알은 존재하지 않는다. 이상적 모델은 이 다양성을 이해할 수 있게 해주는 단일성의 원칙이다. 결국 예술이란 자연을 복사하는 것이 아니라 가장 강력한 자연을 선택하는 것, 즉 인식되고 낭송되고 재현될 가치가 있는 자연을 선택하는 것이다. 특히 한 모델의 정형을 표현하는 것, 더 낫게는 모델을 통해 하나의 정형을 밝혀내는 것이라 할 수 있고 이때 모델이 되는 것은 뼈와 살을 가진 모델이 아니라 이상적인 모델이다. 디드로가 팔꼬네(E. Falconet)에게 "당신의 말은 존재하는 가장 아름다운 말의 모사가 아니며, 또한 벨베데레의 아폴론은 가장 아름다운 사람의 엄격한 모사가 아니다. 그것은 창작자의 작품, 예술가의 작품이다. 예술은 따라서 진이 아니라 진의 환상이다"(『서한집』 *Correspondance* 1199면)라고 한 말은 이상적 모델에 대한 가장 적절한 예라고 할 수 있다.

미의 인식과 판단
—감수성과 경험의 보편성

그렇다면 인간은 어떻게 아름다움을 느끼는가? 이에 있어서 디드로는 관찰과 감각에 중요한 가치를 부여하며, 오성에 대한 감각의 우선권을 강조한다. 그에 따르면, 인간은 느끼고 생각하는 능력과 함께 태어난다. 그런데 생각하는 능력의 첫걸음은 감각을 검토하고 결합시키고 비교하여 조합하는 것이다. 즉 어떤 인상을 받은 다음 우리의 감각섬유가 계속해서 흔들리는 것이 기억이다. 현재의 어떤 인상의 지각에 덧붙여진 과거의 기억은 비교를 가능하게 하고 판단을 가능하게 해준다. 흔들린 하나의 섬유로부터 다른 섬유들로 소통하는 조화로운 울림은 생각들을 결합시키고 사유를 만들어낸다. 미와 관련된 개념을 설명하는 데 있어서도 경험은 매우 중요한 역할을 한다. 질서, 비율, 조합, 관계, 균형, 무질서, 혼동과 같은 추상적인 개념들 역시 경험적이며, 이 개념들은 감각을 통해 인간에게 도달한다.

미에 관한 감정이라고 할 수 있는 취미, 그리고 디드로에게 있어서는 취미와 거의 동의어로 사용되고 있는 감수성은 반복된 경험과 무한히 많은 관찰에 의해 생겨난 결과이다. 감수성, 미에 대한 본능으로서의 취미의 배아가 자연에 의해 우리에게 주어진 것이라면, 즉 원초적 유형의 에너지에 의해 주어진 것이라면, 감수성의 개화는 '무한히 많은 섬세한 관찰'로 만들어진 오랜 경험의 결과이다. 그 감수성은 타고 태어난 것인 동시에 획득된 것이지만, 나이, 경험, 사고에 의해 그 감수성이 활성화되기도 하고 또는 사라지기도 한다는 점에서 경험의 몫이 훨씬 더 크다고 할 수 있다. 미켈란젤로에 대한 언급을 통해 디드로는 미의 판단에 있어 경험에 그가 얼마나 중요성을 부여하고 있는지 잘 보여주고 있다.

미켈란젤로는 그가 상상할 수 있는 가장 아름다운 형태를 로마의 성 베드로 성당에 주었다. 기하학자인 라 이르(La Hire)는 이 형태미에 도취되어 그 윤곽을 스케치했을 때, 그것이 최대의 저항력을 지닌 곡선임을 알았다. 미켈란젤로가 수많은 곡선 중에 이런 곡선을 택하게 된 까닭은 무엇인가? 그것은 일상경험 이외의 딴것에 있지 않다. 붕괴되는 벽을 받치는 버팀목을 위한 최선의 각도를 아는 길은, 평범한 목수나 오일러(Euler) 같은 위대한 수학자나 다 마찬가지로, 오직 경험뿐이다. 경험은 풍차 날개들의 적절한 경사각도를 알려준다. (『전집』 IV 515면)

그런데 이처럼 미의 판단능력을 경험에 의한 것으로만 국한할 때, 주관주의와 상대주의에 빠질 위험이 있는 것이 사실이다. 그러나 취미란 개인적 감정에 기초한다는 의미에서 주관적이지만 동시에 이 감정이 수백번 거듭된 개인적 경험의 결과라는 점에서 객관적이다. 이처럼 취미에 대한 모든 판단에는 수많은 과거의 경험들이 포함되어 있으며, 인간존재의 보편성을 통해 상대주의에서 벗어날 수 있다. 그리고 이러한 보편성은 또한 관계의 지각을 통해 획득된다.

―관계의 미학

디드로의 관계의 미학을 이해하기 위해 하나의 에피소드를 예로 들어보자. 디드로는 「낡은 가운과 이별한 후의 유감」(Regrets sur ma vieille robe de chambre)이라는 글에서 자신의 경험을 다음과 같이 소개하고 있다. 어느날 그는 친구로부터 고급 가운을 선물로 받게 된다. 이 가운이 무척 마음에 들었던 그는 가운을 입고 서재를 거닐다가 문득 서재의

가구들이 너무 낡고 집 안 분위기와 맞지 않다는 생각이 들었다. 게다가 카펫을 보니 전에는 몰랐는데 조잡하게 여겨졌다. 그래서 자신의 가운과 어울리도록 낡은 물건들을 하나씩 새것으로 바꿔나가 결국 서재는 가운에 맞춰서 고급스럽게 바뀌게 된다. 그렇지만 자신이 고작 가운 한 벌로 인해 생각지도 못했던 행동을 하고 말았다는 사실에 불편함을 느끼게 된다.

이 일화는 우리의 미적 판단이 관계의 지각에 있음을 보여주는 재미있는 예가 된다. 그는 취미의 판단에 있어 급진적인 상대주의로 나아갈 수 있는 위험에서 벗어나 관계의 개념을 미학의 중심에 놓는다. 즉 "내 오성에 관계의 개념을 일깨우는 무언가를 그 자체에 내포하고 있는 모든 것을 나는 '내 외부의 미'라고 부르며, 이 개념을 일깨우는 모든 것을 '나와 관계된 미'라고 부른다"(같은 책 99면)라고 그는 주장한다. 즉 미란 다양한 특질들 속에, 그 특질들의 조합 속에 존재한다.

"따라서 관계들의 인식이 미의 바탕"이라는 디드로의 주장이나 "단 하나의 관계에 대한 인식으로부터 기인하는 미는 여러 관계의 인식으로부터 기인한 미보다 일반적으로 덜 아름답다"(같은 책 106~7면)라는 그의 언급에 미의 본질에 대한 디드로의 생각이 담겨 있다. 이러한 입장에서 보자면 단 하나의 관계에서 기인하는 미는 여러 관계의 지각에서 생겨나는 미보다 일반적으로 작으며, 단 하나의 색을 보면서 받게 되는 영향에 비추어볼 때 아름다운 얼굴 또는 아름다운 그림을 보는 것은 훨씬 더 큰 영향을 미치게 된다.

디드로에게 있어 아름다움이나 즐거움은 관계의 지각에 있다. 이 원칙은 시, 회화, 건축, 도덕과 모든 예술, 모든 과학에서 똑같이 적용된다. 기계, 그림, 도자기의 아름다움은 우리가 거기서 관계들을 주목하게 될

때에만 우리에게 즐거움을 준다. 아름다운 음악에 대해서와 마찬가지로 아름다운 삶에 대해서도 동일하게 말할 수 있다. 관계의 지각은 우리의 감탄과 즐거움의 유일한 기반이다. 우리에게 주어진 미묘한 현상들을 과학과 예술을 통해 설명하기 위해 출발해야 할 지점이 그것이라고 디드로는 주장한다.

이렇게 감각과의 관계, 지각과의 관계라는 두 개념을 결합시킴으로써, 디드로의 이론은 상대성과 객관성이라는 두개의 원칙을 결합시킨다. 미적 판단은 인식하는 주체에 따라 상대적이지만, 사물들 내에, 그 관계들 속에 객관성의 기초가 존재하는 것이다. 이때 관계의 인식은 일반적으로 오성의 작용이며, 오성이 하나의 존재 또는 하나의 특질을 인정하게 되는 것은 이 존재, 이 특질이 또다른 존재나 또다른 특질의 존재를 가정하는 경우에 가능하다.

디드로는 꼬르네유(P. Corneille)의 비극인 『오라스』(*Horace*)의 유명한 대사인 "그가 죽게 하라"를 인용하여 이 문제를 설명한다. 이 연극의 배경을 알지 못하고 이 대사가 무슨 의미인지 모르는 사람은 이 장면의 아름다움을 알 수 없다. 그러나 이 장면이 로마와 알바를 대표하여 국가의 운명을 대표한 오라스와 뀌라스 두 가문의 삼형제가 벌이는 싸움에서, 이미 두 아들을 잃은 아버지가 자신의 마지막 남은 아들인 오라스를 보며 한 말이라는 사실을 알게 되면, 이 장면의 아름다움, 그 비장함과 처량함을 이해하게 된다. 이렇게 "그가 죽게 하라"라는 말은 상황과의 관계가 드러날 때 더욱 아름다워지고 마침내 숭고해진다.

이처럼 관계의 개념에 입각해 아름다움을 설명할 때, 예술의 미와 철학의 진리는 같은 바탕에 근거를 두고 있다고 할 수 있다. 예술작품이 사물의 내재적 관계와 그 필연적 규칙을 드러내는 것이라고 할 때, 즉

예술의 아름다움이 묘사된 형상과 사물의 일치라고 할 때, 이는 우리의 판단과 사물의 일치에서 생겨나는 철학에서의 진리와 같다고 할 수 있다. 예술은 진실을 말해야 하며 객관적인 현실을 진실하게 반영하는 것에 있다는 점에서 미는 진리에 근거를 두고 있는 것이다. 게다가 자연이 인간에게 진과 미를 가르쳐준다면, 자연은 또한 선 역시 알려준다. 디드로는 『라모의 조카』에서 이를 "진실은 세상을 창조하는 아버지요, 선은 그에게서 태어난 아들이고, 아름다움은 그로부터 나오는 성령이다"(『전집』 II 676면)라고 표현한다. 이렇게 진·선·미는 서로 긴밀하게 연결되어 있다.

미와 도덕

성경의 삼위일체에 비유하여 진·선·미의 관계를 설명함으로써 필연적으로 디드로의 미학적 사상은 도덕적 성찰로 이어진다. 그에게 있어 진실함과 아름다움을 추구하는 예술이 예술의 정당성을 보장해줄 수 있는 미덕을 추구하는 것은 자연스러운 논리적 귀결이다. "오, 자연이여, 선한 모든 것은 그대 가슴속에 가득하구나. 그대는 모든 진리의 풍요로운 원천이다! 이 세상에서 나의 관심사는 오직 미덕과 진실뿐이다!"(『전집』 IV 1142면)라고 외치는 디드로에게 예술은 도덕적 이상의 구현을 목표로 한다. "회화는 시와 공통점을 지니고 있다. 그런데 사람들은 아직까지 두가지 다 '도덕적으로 훌륭해야' 한다는 사실을 깨닫지 못했던 것 같다. 회화는 시와 마찬가지로 훌륭한 품성을 지녀야만 한다"(같은 책 IV 500면). 회화든 극예술이든 예술은 미덕을 묘사해야 한다. 이는 진정한 예술의 목적이자 미메시스의 근본적인 원리이다.

디드로가 영국의 소설가인 리처드슨을 열렬히 찬양한 것은 리처드

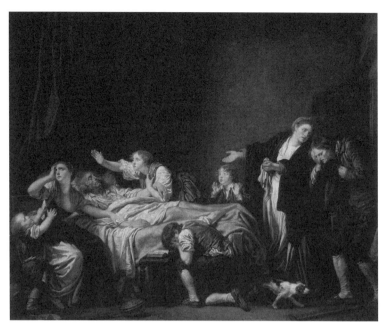

그뢰즈 「벌 받은 아들」(Le mauvais fils puni), 루브르박물관 소장, 1778.

슨이 그의 소설을 통해 "사람들의 마음속에 덕성의 씨앗을 뿌리기"(같은 책 156면) 때문이다. 또한 그가 새로운 연극 장르인 부르주아 드라마를 제안한 것은 바로 "사람들에게 덕성에 대한 사랑과 악덕에 대한 공포를 불러일으키기 위해서"(같은 책 1283면)이다. 따라서 극 장르의 오락적 기능은 부차적인 것이 되며 도덕적, 교육적 기능이 그 중심에 오게 된다. 그는 자신이 창작한 새로운 장르의 극작품들을 통해 부르주아와 민중을 관객으로 삼아 그들 자신의 감동적이고 도덕적인 그림을 제시하길 원했다.

회화의 영역에서도 마찬가지이다. 디드로가 그뢰즈의 그림을 높이 평가하는 것은 바로 이런 도덕적 유용성 때문이다. 그는 그뢰즈 그림의

장르를 '도덕적인 회화'라고 명명하며 흡족해한다. 디드로는 그뢰즈 그림의 주제들이 감수성과 좋은 풍습을 드러내준다고 여겼다. 그에게 있어 조각, 회화의 모든 작품들은 관객에게 있어 위대한 격언의 표현이어야 한다. 그리고 그는 예술가에게 필요한 두가지 자질을 도덕과 전망이라고 주장한다.

자연은 즐거움과 고통의 조절을 통해 우리로 하여금 점진적으로 자연이 무엇인지, 우리가 누구인지를, 즉 진리를 발견하게 해준다. 이로부터 우리는 개인과 종족의 보존을 위해 어떠해야 하는지, 즉 선을 이끌어내게 된다. 이렇게 자연은 점진적으로 자신을 존재로, 선한 것으로, 아름다운 것으로 발견하게 되고 이 자연은 인간 안에서 인간에 의해 가치를 부여받게 되며 인간은 예술을 통해 자연의 가치를 높일 줄 알게 된다.

천재와 숭고

예술작품을 판단하고 감상하기 위해서는 단지 자연에 호소하는 것뿐만 아니라 디드로가 보기에 자연을 넘어서는 힘을 필요로 하는데, 이 힘이란 신비, 불가사의, 마술과 같은 것이다. 그런데 디드로에게 있어서 이러한 개념들은 천재의 정의를 동반한다. 천재란 노력하지 않아도 실행이 되는 관찰자적 정신에 의해 특징지어진다. "천재는 전혀 눈여겨보지 않고 그저 바라보며, 알고 연구하지 않고서도 이해한다. 그는 큰 것에 있어서나 작은 것에 있어서나 눈에 띈다. 이러한 종류의 예언자적 정신은 생명의 모든 조건들에서 같은 것은 아니다. 천재는 가능성을 계산하지 않고서도 알며 이 계산은 그의 머릿속에서 모두 이루어진다"(『백과전서』 '천재' 항목). 그렇다고 이러한 능력이 자연의 상위에 있는 신적인 능력에서 오는 것이 아닌데, 불가사의 마술이란 디드로가 인식한 자연 속

에 존재하는 것이기 때문이다.

디드로가 『백과전서』에서 설명하는 천재에 대한 견해는 뒤보스와 바뙤에게 여전히 존재하던 고전적 합리주의와 단절하는 데 진일보를 나타낸다. 이 사전에서 '자연의 순수한 증여물'로서의 천재성은 취미 및 미와 관련해 규정된다. 취미는 규범적인 아름다움들만을 낳는 반면, 천재는 숭고를 탄생시킨다. 바꾸어 말하면, 아카데미의 규칙들과 가르침들은 천재와, 따라서 숭고와 양립할 수 없다. 그에게 있어 취미의 규범들과 법칙들은 천재에게는 방해물일 따름이다. 천재는 숭고, 비장함, 위대함으로 날아가기 위해 그것들을 제거한다. 따라서 천재는 완벽, 다시 말해 교과서적인 규범들을 존중하는 예술가들이 그토록 헛되이 추구하는 완벽을 목표로 하지 않는다. 그리고 예술에서 천재의 특징은 힘, 풍요, 거칢, 숭고, 비장함 속에 있다.

그렇다면 디드로에게 있어 숭고란 무엇인가? 숭고의 미학이 탄생한 것은 인간이 우주의 광대함 앞에서 느끼는 불안, 놀람, 감탄 등의 감정으로 이루어진 하나의 새로운 영감의 원천을 발견하거나 아니면 예견하게 되면서이다. 전체성을 이해하는 능력의 부족에서 숭고의 미학이 생겨났다는 것이다. 뉴턴(I. Newton)의 뒤를 이은 18세기의 실험적 과학정신은 알지 못하는 엄청난 미지의 세계를 직면하였고, 지적이고 감성적인 차원에서 불안과 두려움을 갖게 되었던 것이다. 숭고가 현대적이고도 보편적인 문제라는 것은 숭고가 이러한 인간조건에 대한 새로운 인식에서 태동하기 때문이라고 할 수 있다.

디드로의 숭고는 자연의 비장하고 숭고한 광경과 연관된다. "누가 산에서 쏟아져내려오는 격랑에다가 자신의 소리를 섞었는가? 누가 버려진 장소에서 숭고를 느끼는가? 누가 고독의 침묵 속에서 스스로에게 귀

를 기울이는가?"(『전집』 IV 1142면)라는 질문 속에는 디드로가 찾는 숭고한 자연의 모습이 담겨 있다. 따라서 숭고한 자연이란 조화와 질서의 세계가 아니며, 현실의 세계이다. 디드로는 고전주의적 미와 구분되는 미적 유형을 자연에서 찾고 그것을 '숭고한 무질서'라고 명명한다. 따라서 그가 숭고라고 부르는 광경에는 어떤 파괴의 힘과 같은 부정성이 들어 있다.

그렇다고 디드로에게 숭고한 자연이 인간의 존재를 필요로 하지 않는 비인간적인 것은 아니다. 무질서한 파괴의 힘이 불안, 놀람, 공포를 야기한다 해도, 그 숭고한 힘은 인간의 존재가 없다면 의미가 없다. 왜냐하면 "우리가 지상에서 인간 또는 생각하고 명상하는 존재를 내쫓아버린다면, 비장하고도 숭고한 자연의 광경은 한낱 슬프고 말이 없는 광경이 되고 말 것"이기 때문이다. 결국 "사물의 존재를 흥미롭게 하는 것은 인간의 존재"(『백과전서』, '백과전서' 항목)인 것이다.

그리고 이러한 숭고의 힘에 관심을 갖고 자연 내에 담긴 이 힘을 창조를 통해 드러내 보이는 것이 바로 천재의 역할이다. 격랑 속에서, 버려진 장소에서, 고독의 침묵 속에서 진리의 소리를 듣는 이는 천재이다. 천재는 자연이 가지고 있는 숭고를 포착한다. 그리고 디드로의 천재는 작가 곧 창조자로, 내면의 위대함을 표현하여 다시 숭고를 낳는다. 샤프츠버리에게서 이미 다루어졌고 디드로의 미학에서도 핵심적 개념이 되고 있는 것이 바로 이 창조자로서의 천재의 개념이다.

순수한 상태의 자연이 자신의 숭고한 순간을 가지지 않는다는 것이 아니다. 내가 생각하는 것은 자연의 숭고를 파악하고 보존할 수 있는 사람이 있다면, 그는 상상력과 천재를 가지고 숭고를 예감한 사람이며, 또 그

숭고를 냉정하게 그려낼 사람이다. (『전집』 IV 1387면)

그는 천재와 열광, 자연의 숭고한 광경 등에서 미학적 혁신의 주제들을 발견하였다. 디드로의 천재는 더이상 자연의 아름다움을 발견하여 재현하는 자가 아니고, 자연의 어떤 것에 열중하고, 표현의 광기에 사로잡히는 예술가이다. 자연의 숭고가 시인, 예술가의 열광을 불러일으킴으로써 숭고가 자연의 대상으로부터 인간 속으로 옮겨가는 것이다.

　그러나 정신을 위대한 것들로 고양시킬 수 있는 것은 정념, 위대한 정념들뿐이다. 그것이 없다면, 사회도덕에 있어서든 작품들에 있어서든 숭고란 더이상 존재하지 않을 것이다. 예술은 유년기로 되돌아가고 미덕은 자잘한 것이 되어버린다. (『전집』 I, 19쪽)

이렇듯 디드로에게 있어 숭고, 천재, 정념, 상상력은 서로 깊이 연결되어 있다. 그리고 디드로의 복잡하고 풍성한 사고 속에서 미학적 사고 역시 하나의 틀 속에 고정되어 있지 않다. 숭고는 고전적 미의 한 유형으로 머무르지 않았다. 숭고는 새로운 미학적 경험 속에 다시 태어나며, 천재적 예술가의 상상력에 의해 창조적으로 탄생되어 인간과 예술의 위대함을 낳게 된다.

5. 개념과 체계 없는 미학?

비록 연극론으로 한정되긴 하지만 레싱(G. E. Lessing)은 디드로의 희

곡론을 언급하며 "아리스토텔레스 이후 디드로를 빼놓고는 연극에 전심한 철학자가 한 사람도 없다. 그러나 디드로의 희곡론은 결코 체계적인 것은 못된다"(『계몽주의 철학』 440면)라고 단언한다. 사실 디드로의 희곡론은 엄밀하게 말하자면, 논리적 구성도, 추론에서 결론에 이르는 수미일관한 자세도 찾아내기 어려우며, 기발한 착상과 비약으로 가득 차 있다. 이는 디드로의 미 이론 전반에 대해서도 동일하게 적용될 수 있다.

개념적인 체계성 앞에서 마치 디드로는 주저하고 망설이는 것처럼 보인다. 그는 미에 대해 체계적인 개념을 확립하는 것보다, 미술비평을 통해 구체적인 작품들에 대한 감상과 이해에서 더 큰 즐거움을 찾고 있는 것처럼 보인다. 아마도 체계적인 미학의 확립에 대한 망설임은 그가 예술작품이 제공하는 그 순간의 감각적인 기쁨과 행복에 참여하고 싶다는 아주 강한 욕망으로 설명될 수도 있다. 디드로에게 있어 중요한 몇몇 지점들을 꼽자면, 그것은 감동, 안락, 감각과 자연에 결부된 즐거움들이었다. 디드로는 철학자인 것 이상으로 미술비평가였다. 미술비평과 미학 사이의 차이란 무엇인가? 이 두 분야는 대립되지 않는다. 그 둘은 서로를 보충하고 하나가 다른 하나로 이어진다. 그러나 미학과 다르게 미술비평은 보편성에 도달하려 하지 않는다. 미술비평은 모든 주제와 관련된 체계를 구성하려 하지 않는다. 미술비평은 감성적이고 주관적인 예술적 경험의 개인적인 전달을 목표로 한다. 그런데 회화 앞에서 디드로의 시선은 이러한 임무를 담당하고 있다.

그러나 좀더 근본적으로 디드로는 미라는 개념을 체계의 틀 안에 세울 수 있으리라는 것에 회의적이었던 것으로 보인다. 허치슨에 대한 디드로의 비판은 이를 잘 보여준다. 허치슨의 『미와 덕의 관념의 기원에 관한 연구』를 꼼꼼히 읽은 디드로는 허치슨 연구가 보여주는 다양성,

적합성을 평가하면서도 상대적 미와 절대적 미 사이의 작위적인 구별을 비판한다. 그리고 결론적으로 "허치슨의 체계는 진실하기보다는 괴상하다"라고 결론을 내린다. "하나의 체계를 전복시키기 위해서는 한가지 사실만으로도 충분하다"는 디드로의 언급은 그가 미학의 체계를 세우는 것 자체에 부정적이었음을 짐작하게 한다. 불확실성의 원칙이 예술에 대한 디드로의 입장을 지배하고 있으며 마치 체계성이 미의 인식을 방해하는 것처럼 디드로는 모든 체계에 대해 불신을 드러낸다. 미는 총체적인 이론적 이해의 모든 시도를 벗어난다. 그렇다고 해서 미의 이론에 대해 디드로가 회의주의에 빠져 있는 것은 아니다. 디드로가 개념 없는 미학을 제안하고 있다면, 그가 부정에 특별한 중요성을 부여한다는 사실에 있다. 그런 것이 아니라, 그렇지 않은 것을 제시함으로써. 예술에 대한 디드로의 접근은 허무주의나 회의주의에서 벗어나 있다. 디드로가 궁극적 목적으로 삼고 있는 것을 예술작품 앞에서 미의 감정이 제공하는 즐거움을 전달하는 것이다. 체계도, 상급에 대한 참조(예를 들어 신이 부여한 영감)도 미의 기원과 성격을 알려줄 수는 없다. 그렇다면 미학을 확립하기 위한 보증은 무엇인가? 디드로는 이 점에서 감각과 상상력에 중요성을 부여한다.

이렇게 회화에 대한 디드로의 언급들 안에는 미술비평과 개념적 미학 사이의 갈등이 존재한다. 즉 미적 즐거움의 즉자성을 즐기려는 욕망과 동시에 진리에 도달하려는 의지 사이의 모순이 존재하는 것이다. 그리고 이러한 긴장이 체계적으로 구성된 미학, 개인적이고 특별한 관점의 독창성을 옹호하는 위험을 무릅쓰는 미술비평으로의 두가지 길을 동시에 열어주고 있다. 이 긴장은 우리를 감각들로 이끌어가서, 그 위로 우리를 들어올려, 세계에 우리를 결부시키는 미의 본성 자체를 드러내

보여준다. 디드로는 즐거움과 미학적 판단이 어떤 긴장들로부터 나오는지를 보여준다.

미학은 무에서 탄생한 것이 아니며, 게다가 미학은 순수한 학문도 아니다. 엄격하게 개념적인 접근과 예술작품에 대한 주관적 평가 사이에서 취미판단이 띨 수 있는 모든 뉘앙스들이 드러난다. 일종의 감각론과 일종의 이상론 사이에서 미학은 디드로와 함께 그 모양을 만들어간다. 고정되고 이상화된 자연의 모방이 아니라 역동적이고 마술적인 자연, 예술가의 상상 속에서 이루어진 자연의 모방을 주장했다는 점에서 그는 낭만주의 미 이론의 선구자이다. 또한 그가 보여주고 있는 숭고와 천재에 대한 생각들은 칸트의 미학이론을 예견하고 있다. 이런 점에서 디드로는 미술비평의 창시자인 동시에 18세기에 탄생한 체계적 미학의 인도자이다.

| 김태훈 |

196

흄의 미학

미적 판단과 취미의 기준

1. 배경과 문제

사상적 배경

철학이 무엇인가 하는 물음에 대해 우리는 그 탐구대상들에 주목함으로써 답할 수 있다. 즉 철학이란 '존재' '지식' '가치' 등의 대상들을 철학 특유의 방식으로 정의하려는 시도라고 말할 수 있다. 이렇게 보면, 미학은 철학탐구의 주요대상들 중 하나인 '가치'와 관련되며, 여러 가지 가치들 중 특히 '미적' 가치에 집중한다. 결국 미학이란 '미적인'(aesthetic) 가치 및 이와 관련된 '예술'(art)이라는 개념을 미학 특유의 방식으로 정의하려는 시도라고 볼 수 있겠다. 그런데 이 두 용어는 둘 다 18세기에 근원을 두고 있다. 'art'라는 용어는 18세기 이전에도 이미 사용되긴 했지만 이것이 현대적인 의미인 '예술'로 사용되기 시작한 것은 이 시기부터이다. '미적인' 것, 또는 '미학'(aesthetics)이라는 개념은

198

이와 달리 19세기에 와서야 본격적으로 현대적인 의미를 지니게 되지만 이 개념이 주조되기 시작된 시기는 이미 18세기 초부터이다. 그러므로 우리는 서양의 18세기를 명실 공히 현대의 철학적 미학의 형성기라고 부를 수 있을 것이다.

현대미학의 발전에는 18세기 영국 철학자들의 기여가 크다. 이들의 취미이론은 현대미학이론의 직계선조로서, 이 이론들에 지배적인 영향을 미친 철학자로는 단연 로크와 샤프츠버리를 꼽을 수 있다. 로크 자신은 정작 취미의 문제에 주목하지 않았지만, 취미이론의 중요한 이론적 기반인 경험론적 구조틀을 제공했다. 샤프츠버리는 비록 그의 이론 자체는 소박한 수준에 머물렀지만 취미 문제를 철학적 관심의 중심부에 옮겨놓은 인물로서 그 의의가 크다. 이렇게 보면 18세기 영국미학은 한마디로 로크의 경험론적 구조틀에 샤프츠버리의 취미에 대한 관심을 접목시킨 결과라고 말할 수 있으며, 이런 지반 위에서 18세기 영국미학을 꽃피운 대표적인 인물이 바로 허치슨과 흄(D. Hume, 1711~76)이다. 허치슨에 대해서는 앞장에서 상세히 살펴보았고, 이제 흄의 견해를 살펴볼 차례다.

흄은 기본적으로 애디슨과 허치슨의 견해에 기초하여 자신의 입장을 발전시킨다. 애디슨이 1709년과 1715년 사이에 저술한 에세이들을 통해 흄이 얻은 아이디어는, 미와 관련된 가치의 본질은 인간의 상상력에 일으키는 쾌락에 있다는 것이다. 비록 흄이 순전히 감각적인 성격의 미적 쾌락을 인정하기는 할지라도, 기본적으로 그는 아름다움은 인지적 쾌락의 지위를 갖는다고 본다. 미의 지위를 이렇게 본다는 것은 그가 상상력의 작용으로서의 취미라고 하는 애디슨의 이론을 허치슨의 입장과 결합시켰다는 것을 의미한다. 즉 허치슨에게 도덕적 판단의 토대는 정

서인데, 여기서 도덕적 판단을 일으키는 정서가 낳는 쾌락은 순전히 감각적인 성격의 것일 수 없다. 흄은 도덕적 가치와 미적 가치 양자의 본성에 관한 허치슨의 입장을 지지하면서, 일종의 내감이론(inner sense theory)을 발전시키게 된다. 이에 기초하여 흄이 전개하는 견해는, 미적 판단은 이성에 의해 추론된 분석이 아니라 취미의 표현이며, 미적 가치는 우리가 공유하고 있는 인간본성에 대한 일반이론의 맥락에서 이해되어야 한다는 것이다. 또한 미의 인식이 결국 취미의 발현인 것은 맞지만, 그렇다고 취미라는 것이 주관적이고 개인 특유의 선호에 불과한 것이 아니라는 것이다.

논의의 어려움 및 한계

미학과 관련한 흄의 견해를 살펴보기 전에 먼저 그 어려움과 한계에 관해 미리 설명함으로써 독자의 이해를 돕고자 한다. 먼저 흄은 어느 저술에서도 본격적으로 또는 체계적으로 미학이론 또는 예술철학을 전개한 바가 없다. 흄이 당초에 세웠던 철학적 기획은 인간본성에 관한 새로운 학문을 확립하는 것이며, 이를 위한 구체적인 저술일정이 오성론, 정념론을 저술한 후에 도덕, 정치, 문예비평에 관해 저술하는 것이었다. 그러나 불행하게도 그는 도덕론까지 진행하고는 그의 인간본성에 관한 저술일정을 끝내고, 그의 주저 『인간본성에 관한 논고』(*A Treatise of Human Nature*, 1739~40)를 출판한다. 그가 계획했던 나머지 주제들, 즉 정치와 문예비평에 관한 것들은 이후에 발간된 다양한 제목의 에세이들을 통해 산발적이고 단편적으로 다루어졌을 뿐이다. 이렇듯 자신이 계획했던 문예비평에 관한 본격적인 저술이 이루어지지 않았기에, 우리는 흄으로부터 온전한 형태를 갖춘 미학이론이나 예술철학을 찾

기 힘들다. 만일 흄에게서 체계적인 이론을 얻으려면, 그의 주저인 『인간본성에 관한 논고』와 이에 대한 축약판인 『인간오성에 관한 탐구』(*An Enquiry concerning Human Understanding*, 1748)와 『도덕의 제원리에 관한 탐구』(*An Enquiry concerning the Principles of Morals*, 1751) 그리고 다양한 에세이들에 흩어져 있는 미학과 예술에 관련된 견해들을 끌어모아야 한다. 그런 다음에 다시 이것들을 흄의 주요한 철학적 논제들과 관련지어 재해석하고 재구성해야만 할 것이다. 이런 작업은 최근에 와서야 흄 전문연구자들에 의해 이루어지는데, 아직은 연구자들 사이에 이렇다 할 만한 일치된 입장이 세워지지는 않았다. 흄의 미학이론을 소개하는 이 글 역시 이런 사정과 한계점을 고스란히 가지고 있다. 이 글은 흄에게 귀속될 온전한 형태의 미학이론을 제공하는 자리는 되지 못하며, 다만 흄의 에세이 「취미의 기준에 관하여」(Of the Standard of Taste, 1757)에 소개된 내용에 기초하여 이와 관련된 미학의 주제 및 논의를 통하여 흄의 견해를 살펴볼 것이다. 흄이 저술한 미학과 관련된 다른 에세이로 「취미와 정념의 섬세함에 관하여」(Of the Delicacy of Taste and Passion, 1741), 「비극에 관하여」(Of Tragedy, 1757) 등이 있기는 하지만, 이것들이 서로 공통된 주제 하에 연계되어 있음을 밝히기 위해서는, 이것들 각자에 대한 세부적인 논의가 선행되어야 할 것이며, 이 역시 많은 노력을 요하는 일이다.

다음으로 용어의 이해와 관련된 어려움이 있다. 흄이 미학과 관련해서 가장 많이 사용하는 용어는 '문예비평'(criticism)이다. 이 용어는 오늘날의 문학비평이나 예술비평을 포괄하는 폭넓은 개념으로서, '미학'이나 '예술철학'과는 그 의미가 다소 다르지만, 이런 학문분야는 흄 당시에는 존재하지 않았기에 그가 선택할 용어가 많지 않았을 것이다. 나

아가서, 흄은 특히 「취미의 기준에 관하여」에서 주로 문학비평(literary criticism)에 대해 다루고 있다. 즉 그는 주로 텍스트(문학작품)들에 집중했고, 회화, 조각, 건축 등의 예술작품들을 포괄해서 다루지는 않았다. (한가지 예외로서 흄은 『돈 끼호떼』*Don Quixote*에 나오는 와인의 감식능력에 관한 일화를 소개하고 있기는 하다.) 그렇지만 흄의 이론을 문학비평뿐만 아니라 다양한 예술작품 전반에 적용하는 데에는 큰 무리가 없을 것이다.

마지막으로 흄의 미에 관한 논의에서 핵심개념인 'sentiment'의 우리말 번역의 어려움에 대해 언급할 필요가 있다. 이 단어는 오늘날의 'emotion'에 해당하는 말로서, 흄 당대에는 'emotion'이라는 말 대신에, 'sentiment' 'passion' 'feeling' 등의 용어가 많이 사용되었다. 문제는 이것들에 대한 우리말 번역이 쉽지 않다는 것이다. 이 글에서 필자는 'sentiment'에 해당하는 우리말로서, '정감' '감정' '정서' '소감' '감' '느낌' 등의 다양한 표현들을 문맥에 따라 섞어서 사용하였다.

2. 미와 취미, 지식과 도덕

미와 취미

우리가 예술작품이나 자연물을 감상할 때, 이 대상에 부여하는 가치들 중 하나가 '미(아름다움)'이다. 특정대상에 대해 '아름답다'고 판단할 때 이러한 판단은 어디에서 오는가? 서양근대철학의 합리론과 경험론의 구도에 비추어본다면 그 후보는 일차적으로 '이성'과 '경험' 중의 하나가 된다. 순수한 선험적 사유 및 추론을 통해서 얻는 것인가 아니면 감각을 통한 경험적 자료들에서 오는 것인가? 로크의 경험론을 이어받

은 흄에 따르면 미적 판단은 일단 이성이 아니라 감각경험으로부터 온다. 그런데 경험론에서 감각경험은 두가지로 나뉘는데, 외적 감각과 내적 감각이 그것이다. 외적 감각은 시각, 청각, 후각, 미각, 촉각과 같은 5가지 감각을 말한다. 미적인 판단의 근원지는 이런 외적 감각이 아니다. 우리는 미를 볼 수도, 들을 수도, 맛볼 수도 없기 때문이다. 그렇다면 내적 감각에서 와야 한다. 내적 감각이란 우리의 의식 안에서 일어나는 어떤 것을 감각하거나 느끼는 작용이며, 그 결과로 우리는 희로애락과 같은 감정들을 느끼게 된다. 흄에게서 미적인 판단은 기본적으로 이러한 내적 감각에서 온다. 특히 미에 관한 내적 감각(inner sense)을 '미적 감각'(aesthetic sentiment) 또는 줄여서 '미감'이라 부른다.

17, 18세기의 경험론자들은 이런 내적 감각의 여러 작용들 중 특히 미적이고 도덕적 판단을 낳는 작용에 주목했으며, 이것에 기초하여 미와 도덕의 가치를 설명하고자 했다. 결국 (미에 한정해서 이야기하자면) 미적 판단을 행하는 인간의 자연적 능력으로서 근본적으로 내적 감각의 작용 및 그 능력을 지칭하는 용어가 '취미'(taste)이다. 이렇게 보면 미적 판단은 취미의 문제가 된다. 취미라는 말은 일상적인 영어로 '맛'을 지칭하는 용어이다. 여기서 파생되어 미학과 도덕에서 그것의 본질적 속성을 지칭하는 말로 의미가 변천되고 확대된 것이다. 그의 선행자들과 마찬가지로, 흄은 미에 대한 내적 감각과 음식과 음료의 맛에 대한 감각 사이의 유비가 있음을 본다. 먼저 자연법칙이 이 양자를 지배한다. 인간은 특정대상의 특정속성에 대해 특정한 방식으로 반응하게끔 되어 있으며, 이것은 자연의 법칙이며 이것의 일부가 또한 인간본성의 법칙이다. 또한 미적 취미와 음식의 미각은 둘 다 교육과 정련(세련)을 통해 계발될 수 있으며 그리하여 대상의 특정속성들에 대해 더 나은 반응

을 취할 수 있다. 나아가서 양자에 있어 이 반응은 궁극적으로 '승인'과 '불승인'의 감정 또는 느낌을 낳는다. 그러나 양자의 차이를 고찰하고자 할 때 유비는 약화된다. 미적이고 도덕적인 판단에 작용하는 취미는 '정신적인' 감각이며, 음식의 맛은 '신체적인' 감각이다. 흄의 관념이론에 따르면, 취미만이 관념들의 중재를 통해 세련됨을 얻는다. 즉 감각된 것을 관찰자가 평가하는 그런 반응으로서의 취미는 직접 감각된 것에 대한 반성에 의해 매개된다. 게다가 신체적 감각은 정상적이고 건강한 것이 기준이지만, 흄이 원하는 것은 더 우월한 아름다움을 확인해줄 기준이다. 따라서 흄의 기준은 그저 평균적인 것이라기보다는 더 세련된 취미를 요구한다.

앞서 언급한 '승인'과 '불승인'의 반응에 대해 조금 더 살펴보자. 취미는 내적 감각작용으로서 외적 감각에 대한 특정한 반응을 한다. 즉 취미란 외부로부터 들어온 외적 감각들에 대해 내부로부터 승인 또는 불승인의 방식으로 반응하는 능력이다. 흄은 "도덕, 우아함, 또는 아름다움에서의 취미는 그 대상들에게" '승인'(approbation) 또는 '불승인'(disapprobation)을 부여한다(『인간본성에 관한 논고』547면, 주)고 말한다. 여기서 이 두 단어는 오늘날 영어에서는 더이상 사용되지 않는 용어로서, 'approval' 또는 'disapproval'이라는 용어로 대체되었다. 여기서 승인은 "특정한 기쁨"(같은 책 298면), "특정한 종류의 쾌락"(같은 책 472면)으로 설명되며, 이것은 다른 쾌락들과는 다른 느낌이다. 흄은 승인을 다양한 말로 특징짓는데, 시인(approval), 좋아함(liking), 애호(affection)의 느낌들이 그것이다. 아름다운 대상은 우리에게 호감을 주며(amiable), 마음을 끌고(agreeable), 바람직한(desirable) 것으로 느껴진다. 불승인은 부인(disapproving), 싫음(disliking), 경멸(contempt)의 느낌으로서, 추한 대

상은 불쾌하고(odious), 마음에 꺼려지고(disagreeable), 바람직하지 않은(undesirable) 느낌을 준다.

추가적으로 흄은 앞서 살펴본 취미와 구별되는 다른 종류의 취미에 대해서도 언급하고 있는데, 이에 대해 간략히 살펴보겠다. 18세기 초이래로 경험론자들은 취미판단을 크게 두가지 방식으로 이해했다. 첫째로 그들에게 취미란 특정한 예술적, 자연적 대상들에서 즐거움을 느낄 줄 아는 능력, 즉 미 또는 추의 대상에 대해 승인과 불승인의 느낌으로 반응하는 능력이었다. 이것이 앞에서 설명한 취미의 개념이며, 이 글의 주제인 취미의 기준 문제와 직접적으로 관련된다. 이와 달리 취미는 특정한 미적 대상에 내재하는 구성요소들을 식별해내는 능력을 의미하기도 한다. 반응력과 식별력은 차이가 없는 듯이 보이지만 분명 다르다. 한편으로 취미를 아는 사람은 그의 취미에 부합하는 대상들을 지향한다. 이런 사람은 좋아할 만한 것은 좋아할 것이고, 싫어할 만한 것은 싫어할 것이다. 다른 한편으로, 취미를 아는 사람은 그가 다루는 대상의 세부적 성질을 구별하고 확인할 수 있는 사람이기도 하다. 예를 들어, 좋은 와인을 진정으로 즐기고 나쁜 와인에 입맛을 잃는 사람이 첫번째 의미에서 와인을 아는 사람이라면, 또한 특정 와인의 성질들을 확인 및 기술할 수 있으면서, 가능하다면 그 와인의 생산년도까지 맞출 수 있는 사람도 와인을 아는 사람이다. 후자의 사례로서 흄은 「취미의 기준에 관하여」에서 쎄르반떼스(M. Cervantes)의 『돈 끼호떼』에 나오는 와인 감식에 관한 일화를 소개하고 있는데, 그 원문은 다음 절에서 인용할 것이다.

이러한 두가지 의미의 취미 개념이 흄의 저술에 등장한다. 첫번째 개념은 흄과 칸트의 저작 속에서 정점에 도달하였는데, 이런 취미 개념은,

'아름다움' 또는 '예술적 탁월성'이란 사물 자체가 지닌 대상적 성질이 아니며, 오히려 그런 대상들을 바라보는 감상자가 느끼는 특정종류의 쾌락이라는 견해와 결합되어 있다. 이런 취미 개념과 두번째 의미의 취미 개념은 서로 영향을 미친다. 어떤 대상에 대한 미적 성질의 판별(그것의 미, 추, 예술적 탁월성, 예술적 실패 등)은 적절한 취미를 갖춘 사람이 그 사물에 대해 어떻게 느끼느냐에 의해 이루어진다. 이러한 판단자가 진정으로 적절한 취미를 가지고 있는지의 판정은 그 판단자의 능력, 즉 그 사물의 구성요소들을 식별할 수 있는 능력에 의해 이루어진다. 사물의 가치나 판단자의 자격이 독립적으로 확립될 수 없는 한, 이런 관계는 순환적일 위험이 있다. 취미 개념에 관심 있는 사람들은 으레 미를 취미를 갖춘 판단자의 반응을 가지고 정의하기를 바라기 때문에, 이들은 판단자의 자격요건이 —— 미에 관한 모든 고려들로부터 독립해서 —— 확인될 수 있음을 보이려는 시도에 주력한다.

지식, 도덕 그리고 미적 판단

미적 판단을 취미판단으로 보는 흄의 입장은 그의 철학 전체의 주요 논제들과 일관된다. 미를 취미의 작용으로 보는 것은, 미감(미적 정감, aesthetic sentiment)의 작용으로 보는 것이고, 이것의 본질적인 특성은 감정이다. 이러한 기본적인 관점은 흄이 인식의 문제를 다룰 때와 도덕의 문제를 다룰 때에도 일관되게 적용된다.

흄은 『인간본성에 관한 논고』 제1권에서 세가지 주요신념들, 즉 인과적 필연성, 외부세계의 존재, 자기 동일적 자아의 존재에 대한 신념들에 대한 인식론적 지위를 검토한다. 흄이 이런 신념들의 이성적 정당성을 부정하고(흄의 회의론) 이런 신념들의 근원에 관한 자연주의적 설명

을 제시할 때 그 설명의 핵심에 차지하고 있는 개념이 바로 상상력에 의한 습관이다. 그리고 이런 습관적 작용의 주체는 이성이 아니라 상상력 또는 자연적 경향성이며, 이런 경향성은 어디까지나 외적 감각(sense) 또는 내적 감각(sentiment, feeling)에 기초하고 있다. 앞의 세가지 신념들은 주관적인 감각의 결과들이지만, 이것들은 모든 사람에게 보편적인 확신의 형태로 존재한다. 이런 신념들이 진정한 지식임을 보증하는 궁극적 정당화는 불가능하지만, 이런 신념들에 대한 확신은 인간본성에 뿌리 깊게 박혀 있다는 것이 인식의 문제에 관한 흄의 기본적인 입장이다.

도덕론에 나타난 선악에 대한 흄의 견해에서도 감각 또는 감성이 중요한 위치를 차지하고 있음을 관찰한다. 흄에 있어서 도덕적 가치를, 즉 선과 악의 가치를 판단할 때, 그 판단의 기초는 이성이 아니라 도덕에 관련된 감정, 즉 도덕감(moral sentiment)이다. 도덕적 판단이란 다름 아닌 특정 행위나 인격적 성질(덕)에 대한 나의 '도덕적 승인'의 감정(느낌)인 것이다. 이런 기본시각에 기초하여 흄의 도덕에 관한 탐구는 '어떻게 해서 그런 도덕감이 우리 안에 생겨나는가'에 대한 경험적 탐구로 진행된다. 흄에게서 도덕적 판단은 감정에 기초하기에 주관적 판단이지만, 그럼에도 불구하고 흄은 도덕감의 보편성을 관찰한다. 그리고 흄은 공감(sympathy)이나 인간애(humanity)에 기초해서 이런 보편성을 설명한다. 우리의 도덕 판단은 이성적으로 참과 거짓을 가릴 수 없지만, 이것은 인간본성에 보편적으로 자리잡고 있는 감정의 산물인 것이다.

흄은 취미에 관한 에세이에서 자신의 도덕에 관한 고찰, 즉 가치영역에서의 이성과 감성의 역할에 관한 고찰을 확장시키고 있다. 흄이 생각하기에, 어떤 취미판단은 명백히 잘못된 것이며, 모든 개인의 취미가 동

일한 것은 아니다. 그러므로 우리는 취미에 관한 논쟁은 무용하다는 주장을 전적으로 받아들여서는 안된다고 흄은 주장한다. 비록 취미의 분석에 감정을 도입한다 할지라도 이로부터 감정의 문제에서는 모든 사람이 똑같이 옳다는 결론이 도출되는 것은 아니다. 오히려 취미의 문제에서도 합리적 토의가 가능하며, 논쟁을 해결할 수 있는 '표준' '규칙' 또는 '기준'이 있다는 것이 흄의 생각이다. 그렇다면 취미 문제를 다루는 문예비평은 사실에 기초한 합리적, 사회적 활동이며, 여타의 지성적인 토론활동들에 속하는 어엿한 탐구분야가 될 것이다.

3. 취미의 기준

취미의 다양성과 통일성

흄은 에세이 「취미의 기준에 관하여」의 서두를 취미판단의 다양성을 인정하는 것에서 시작한다. "세상에 널리 퍼져 있는 취미에서의 커다란 다양성은, 견해에서의 다양성과 마찬가지로, 너무나 명백하여 누구든지 이것을 관찰할 수 있다. 아주 한정된 지식을 갖춘 사람들이라도 이들이 속한 작은 집단 내에서조차 취미의 차이가 존재함을 알 수 있다. 그 집단 내의 사람들이 심지어 같은 정부 아래서 교육을 받았고, 일찍부터 같은 편견을 흡수했을지라도 말이다"(「취미의 기준에 관하여」 226~27면). 이러한 다양성 또는 취미의 차이는 그 관찰의 범위가 시대적으로 공간적으로 더 넓어질수록 더욱더 심해진다. 흄은 이런 사실을 인식하지 못한 채 자기 집단의 취미에 기초해서 다른 집단의 취미를 야만적이라고 폄훼했다가 나중에 스스로 잘못을 깨닫는 경우가 있음을 지적한다.

그러나 이어서 흄은 이러한 다양성에도 불구하고 우리의 취미판단에 특정한 통일성이 존재함을 지적한다. "오글비(Ogilby)와 밀턴(Milton), 또는 버니언(Bunyan)과 애디슨 사이의 천재와 우아함이 같다고 주장하는 사람은 누구든 ― 그가 두더지의 흙두둑이 테너리프(Teneriffe)만큼이나 높다거나, 연못이 대양만큼이나 넓다고 주장하는 것 못지않게 ― 터무니없는 생각을 옹호하고 있다고 여겨질 것이다"(같은 글 230~31면). 1600년대 영국에서 활동한 저술가들로서 『실락원』의 저자인 밀턴과 유명한 에세이스트이며 시인인 애디슨은 당대의 또다른 작가들인 오글비와 버니언과는 확연히 구별이 되는 작가들이라고 흄은 평가한다. 마치 카나리아 제도의 주봉인 테너리프가 두더지가 쌓은 흙더미와 비교도 안되듯이 말이다.

요즘식으로 이야기하면 이렇다. 광수와 광태가 미술관에 가서 삐까소(P. Piccasso)의 그림과 고갱(P. Gauguin)의 그림을 놓고 어느것이 더 아름다운지 이야기할 때 둘의 의견이 다르다 해도 우리는 이것을 이상하다고 생각하지 않는다. 미적 선호가 취미의 문제라면, 각자의 취미는 다를 수 있다고 생각하기 때문이다. 그렇지만 흄이 지적하듯이, 취미에는 통일성이 존재하며, 어떤 취미판단은 더 나은 판단이고 다른 것은 더 못한 판단이라는 데에 보편적인 의견일치가 존재한다. 예를 들어 광태가 반 고흐(V. van Gogh)의 「해바라기」와 어느 유치원생이 크레파스로 그린 해바라기 그림을 놓고 후자가 더 아름답다고 말하면 광수는 이에 반대하면서 광태의 예술적 취미가 수준에 못 미친다고 생각할 것이다. 이렇게 보면 우리는 한편으로 취미 문제를 놓고 다양성을 인정하면서도, 다른 한편으로는 취미판단에는 어느정도의 통일성, 또는 합치된 기준이 있다는 것을 부인할 수 없다.

흄의 과제와 어려움: 취미의 기준 찾기

취미의 통일성이 인정되는 사례에 주목하면서, 흄은 이 에세이에서 자신이 탐구할 과제를 제시한다. "우리가 취미의 기준을 모색하는 것은 자연적이다. 이것에 의해 사람들의 다양한 소감들이 조정될 수 있는 그런 규칙; 적어도, 하나의 소감을 승인하고, 다른 것을 비난하는 판정〔규칙〕 말이다"(같은 글 229면).

취미의 기준이라는 것은 미추를 평가하는 하나의 잣대를 말한다. 어떤 작품이나 자연물을 놓고 이것이 과연 아름다운지 또는 예술적 가치를 지니는지 평가하려면, 이 잣대를 갖다대면 될 것이다. 또한 예술비평가의 비평에 대해서도 그 적절성에 대해 이 잣대를 적용하면 될 것이다. 이것은 사실 문제의 영역에서는 그리 어렵지 않다. 예를 들어, 설악산의 대청봉이 높은지 북한산의 백운대가 높은지가 문제가 된다면, 여기에는 보편적인 잣대가 있다. 길이나 높이를 재는 단위로 국제적인 표준인 미터법이 있기에 이것을 적용하여 두개의 봉우리가 몇 미터인지를 재면 된다. 문제는 가치 문제의 영역에서도 이것이 가능한가이다. 어떤 작품이 아름다운지 어떤지는 미추의 문제이며, 가치의 문제이며, 이에 대한 판단은 사람마다 다르다는 견해가 널리 퍼져 있기 때문이다.

이 문제에 대해 두가지 대립되는 견해가 있다. 먼저 회의적 입장이 있는데, 이는 미를 대상이 일으키는 쾌락(즐거움)의 감정과 동일시한다. 감정은 단지 마음에만 존재하기에 예술작품에 대한 특정한 반응이 이와 다른 반응보다 더 우월할 것이 없다. 이런 입장은 예술작품에 대해 틀리거나 잘못된 반응과 같은 것은 없다는 주장과 같다. 흄은 이에 동의하지 않으며, 다음과 같은 상식적 입장에 동의한다. 이에 따르면, 평가

적 반응은 비록 참도 거짓도 아니지만, 그래도 여전히 어떤 반응은 다른 반응보다 더 낫거나 더 못하다. 따라서 우리는 어떤 사람의 취미에 대해서는 거부하지 않을 수 없다.

이런 상식적 입장에서 취미의 기준을 찾는 과제는 많은 어려움이 따르는 힘든 과제임을 흄은 스스로 인정한다. 그 이유는 기본적으로 그의 과제가 로크의 논제와 양립할 수 없기 때문이다. 흄은 다음과 같이 로크의 논제를 기술한다. "미는 사물 자체에 있는 성질이 아니라" 단지 "그것들을 떠올리는 마음" 안의 감정이다(같은 글 229~30면). 만일 미가 대상의 성질이라면, 미적 판단은 대상 자체에 실재하는 사실의 문제일 것이며, 그 대상 안에 미가 존재하느냐 부재하느냐 따라 이에 대한 판단은 참이거나 거짓이 될 것이다. 그러므로 대상 자체가 개인들의 취미를 판정하는 기준을 제공해줄 것이다. 즉 좋은 취미는 대상 안의 미를 지각할 수 있는 능력에 있을 것이다. 그러나 미가 단지 우리가 대상을 지각함으로써 우리 안에 발생하는 쾌락의 감정이라면, 미에 대한 판단은 "그 판단들 너머 아무것에도 준거가" 없으며, 그것을 지각하는 마음에 쾌락이 있느냐 없느냐에 따라 참이거나 거짓이 될 것이다. 따라서 취미의 객관적 기준은 있을 수 없게 된다. 왜냐하면 우리가 우리 자신의 마음 안에서 쾌락의 존재와 부재를 탐지할 수 있다고 가정할 때 모든 미적 판단들은 참이 될 것이고 모든 취미들은 따라서 다 훌륭하다고 봐야 하기 때문이다(같은 글 230면).

흄이 취미의 기준에 주목하는 것을 보면, 그가 로크의 주관주의적 논제를 부정하고 일종의 규범적 실재론을 세우려는 것처럼 보일 수 있다. 그러나 그의 논의를 자세히 살펴보면, 그는 어느 곳에서도 주관주의를 부정하지 않으며, 실재론을 지지하는 주장도 찾아볼 수 없다. 흄이 찾고

자 하는 취미의 기준은 "하나의 소감을 승인하고 다른 것을 부정하는"(같은 글 229면) 규칙이다. 즉 그것은 왜 어떤 비평가의 소감이 더 낫거나 더 못한지를 설명해주는 규칙이지, 그 판단이 참이거나 거짓인지를 설명하는 규칙이 아니다.

진정한 판관과 취미의 기준

흄은 상식을 옹호하기 위해 취미의 기준을 찾는 작업을 진행한다. 이런 기준을 얻게 되면, 이것에 입각해서 한 감정은 '승인'하고 다른 감정은 '비난'할 수 있게 될 것이다. 흄은 당시에 유럽에서 확산되기 시작했던 신고전주의에 공감한다. 고대 그리스와 로마의 예술과 문화로부터 영감을 얻어 촉발된 이러한 문화·예술적 사조에 동조하여, 흄은 어떤 작품들은 문화와 시간의 장벽을 가로질러 보편적 승인을 얻는다는 사실을 지적한다. "2천년 전 아테네와 로마에서 즐거움을 주었던 바로 그 호메로스는 아직도 빠리와 런던에서 찬양을 받는다"(같은 글 233면). 호메로스와 같은 고대작가들이 오늘날의 독자들에게 즐거움을 주듯이, 이런 취미의 보편적 일치야말로 진정한 천재의 작품을 확인시켜준다고 흄은 믿는다. 이러한 작품의 진가를 제대로 평가할 수 있는 사람은 최고의 취미를 갖춘 사람일 것이며 이런 사람의 능력이야말로 취미의 기준에 대한 실마리를 제공할 수 있을 것이다. 그리하여 흄은 우리의 취미를 개선시켜서, 적어도 특정종류의 예술에 대한 자격있는 비평가, 또는 흄의 용어로, '진정한 판관'(true judge)의 조건을 탐구하기 시작하는데, 모두 다섯가지를 제시하면서 이에 대해 설명한다.

'취미의 섬세함'(the delicacy of taste)을 그 첫번째 조건으로 들면서 흄은 다음과 같이 설명한다. "감관들이 매우 예리하여 그 어느것도 이

212

것들에 포착되지 않고 빠져나가는 것을 허용하지 않는 경우, 그리고 동시에 매우 정확하여 구성물에 들어 있는 모든 요소들을 지각하는 경우에, 이것을 우리는 취미의 섬세함이라 부른다"(같은 글 235면). 자격있는 비평가는 대상의 성질들을 거칠고, 조잡하게 식별하기보다는 예리하고 정확하게 식별할 수 있어야 할 것이다.

이러한 식별력은 흄이 소개한 쎄르반떼스의 『돈 끼호떼』에 나오는 일화를 통하여 그 의미를 분명하게 이해할 수 있다. "싼초는 뛰어난 후각을 가진 대지주에게 말한다. 나는 충분한 근거 위에서 내가 와인에 대한 훌륭한 식별력을 가지고 있다고 자부한다. 이 능력은 우리 가문을 통해 물려받은 우수한 능력이기 때문이다. 한번은 싼초의 혈족 중 두명이, 오래되고 최적기의 산물로서 뛰어난 품질이라 여겨지는 포도주 한통에 대해 의견을 주도록 요청받은 적이 있다. 둘 중 한명이 맛을 음미하고 심사숙고한 후에, 그가 느낀 약간의 가죽맛만 없다면 이것은 좋은 와인이라고 말한다. 다른 한 사람도 역시 신중하게 음미한 후, 와인에 대하여 호의적인 평을 주면서 그렇지만 쇠맛이 난다는 토를 달았는데, 그는 이 쇠맛을 쉽게 구별해낼 수 있었다. 이 두 사람이 그들의 품평 때문에 얼마나 많은 놀림을 당했는지 당신은 상상할 수 없을 것이다. 그러나 끝에 가서 누가 웃었겠는가? 그 큰 통이 비워졌을 때, 통 바닥에서 가죽끈이 묶여 있는 오래된 열쇠가 발견되었던 것이다"(같은 글 234~35면).

둘째로 미적 판단을 제대로 할 수 있는 취미를 갖추기 위해서는 부단한 '연습'(practice)을 행해야 한다. "그러나 비록 섬세함에 있어 한 사람과 다른 사람 사이에 큰 차이가 존재하는 것이 자연스럽기는 하지만, 특정 예술분야에서의 연습, 및 특정종류의 아름다움에 대한 빈번한 〔정밀〕조사와 〔심층〕관찰보다 더 이런 재능을 추가적으로 증가시키고 개

선시키는 것은 없다"(같은 글 238면). 미적 판단에서 연습이 빠지면, 우리는 기껏해야 개괄적인 판단만을 할 수 있을 뿐, 예술작품의 여러 다른 장점이나 단점들을 식별해낼 수 없을 것이다. 우리는 특정작품을 평가하기 위해 반복적으로 그 작품을 관찰해야 할 필요가 있다.

셋째 조건으로 흄은 '비교'(comparison)를 든다. "여러 종류의 아름다움을 비교할 기회를 갖지 않은 사람은 그에게 제시된 그 어떤 대상에 대해서도 의견을 내놓을 자격이 전혀 없다." "여러 다른 시대와 나라에서 찬양되는 여러가지 작품들을 관람하고 검토하고 저울질하는 데에 익숙한 사람만이 그의 눈앞에 전시된 작품의 장점들을 평가하고 천재의 작품들에 대해 온당한 순위를 매길 수 있다"(같은 곳). 한 작품을 같은 유형의 다른 작품과 비교할 수 있는 능력은 평가에 필수적이다. 왜냐하면 대상들은 다양한 종류의 미적 가치를 지니기에, 비교를 통한 폭넓은 경험을 쌓지 않는다면 우리는 어느정도의 장점을 가져야만 탁월한 작품이 되는지를 알 수 없을 것이다.

넷째로 흄이 내놓은 조건은 '편견의 부재'(freedom from prejudice)이다. "그러나 비평가가 이런 일을 더 충실하게 수행할 수 있기 위해서, 그는 그의 마음을 온갖 편견으로부터 벗어난 상태로 보존해야만 하며, 그의 검토에 부쳐진 바로 그 대상 말고는 그 어느것도 그의 고려에 들어오는 것을 허용해서는 안된다"(같은 글 239면). 우리는 당대의 유행이나 예술가에 대한 질투 또는 편애와 같이 우리의 판단에 영향을 줄 수 있는 모든 요소들, 즉 작품 외적인 요소들을 제거해야 한다.

다섯째로 '양식'(good sense)을 갖추고 있어야 자격있는 비평가라 할 수 있다. "천재의 모든 고귀한 작품들에는 부분들의 상호관계와 대응이 존재한다. 아름다움이든 오점이든, 이것은 그의 사고가 전체의 일관성

214

과 통일성을 인식하기 위해 그 전체의 모든 부분들을 이해하고 서로 비교할 충분한 능력을 갖추지 못한 사람에 의해서는 인식될 수 없다"(같은 글 240면). 미적 판단을 제대로 내리기 위해서 우리는 우리의 지적 능력을 사용할 필요가 있다. 이것은 우리로 하여금 편견을 억제하게 하고, 작품의 부분들을 이해하고 비교할 수 있게 해주고, 그 작품이 그 목적에 잘 부합하는지를 평가할 수 있게 해준다.

다섯가지 조건에 대해 길고 상세한 설명을 제공한 후 흄은 정작 취미의 기준을 찾는 자신의 과제에 대해서는 간략하게 한마디로 답변한다. 즉 취미의 기준이란 곧 이러한 조건들을 갖춘 '진정한 감정가'들의 합치된 판정이라고 결론짓는다. "섬세한 정감과 결합되고, 연습에 의해 개선되고, 비교에 의해 완성되고, 모든 편견이 제거된 강한 감각만이 비평가들에게 이런 값진 특성의 자격을 부여한다. 그리고 이들을 어디서 찾든지 간에, 이들의 연합판정이 취미와 미의 진정한 기준이다"(같은 글 241면). 좋은 취미를 갖추기 위한 이런 조건들이 함축하는 바는 오직 극소수만이 특별한 예술작품을 판단할 자격이 있다는 것이다. 그리고 이런 예리한 비평가들의 합의가 취미의 '진정한 기준'이 되는 것이다.

이런 비평가를 식별하는 일이나, '비평가인 척하는 사람들'(pretenders)과 구별하는 일은 쉽지 않을 것이다. 그렇지만 흄에 따르면 이 문제는 기본적으로 "사실의 문제들이지 감정의 문제가 아니"기 때문에 경험적인 탐구와 논증을 통해 입증될 수 있는 문제라고 본다. "모든 개인의 취미가 동등한 입지에 있지는 않다는 점, 그리고 일반적으로 몇몇 사람들은 ──아무리 그들을 특정하게 지목하기가 어렵다 해도── 다른 사람들보다 더 우위에 있다는 것이 보편적 감정에 의해 인정된다는 점을 우리가 입증했다면, 우리의 현재 목적을 위해서는 이것으로 충

분하다"(같은 글 242면). 나아가서 흄은 취미의 기준을 확인하는 일은 학문에서 기준을 확인하는 일보다 쉽다고 말한다. 철학이나 신학은 시대에 따라 바뀌었어도, 예술작품의 아름다움은 일단 명성을 얻게 되면 그 이후로는 변치 않는다는 것이다. "아리스토텔레스와 플라톤, 에피쿠로스, 데까르뜨는 잇따라 다음 사람에게 자리를 넘겨주었다. 그러나 테렌티우스(Terentius)와 베르길리우스(Vergilius)는 사람들의 마음을 지배하는 보편적이고 논쟁 없는 제국을 유지하고 있다. 끼께로의 추상적 철학은 그 명성을 잃었지만, 그의 열정적인 웅변은 지금까지도 찬탄의 대상이다"(같은 글 242~43면).

취미의 기준이 지닌 한계들

취미의 기준을 확인한 후 흄은 최고의 비평가들에서조차 피할 수 없는 평가의 차이를 낳는 상황들에 대해 고찰한다. 흄은 궁극에 가서는 최고의 비평가들조차도 자신들의 평가들에서 보편적인 동의를 이끌어내지 못할 수 있음을 인정한다. 그렇다 해도 흄은 허치슨으로부터 빌려온 입장, 즉 감정이 평가의 본질이라는 입장을 고수한다. 최악의 비평가가 그의 편파된 정감에 기초하여 한 작품이 다른 것보다 낫다고 잘못 판정할지라도 그가 거짓을 말하는 것은 아니다. 최고의 비평가들도 어느정도의 완고한 선입견을 지닐 것이며, 다양한 반응들을 보일 것이다. 그러나 만일 그 차이가 '무결한'(blameless) 것이려면, 편견의 개입이 없는 것이어야 한다(같은 글 244면). 이렇게 해서 취미의 기준을 찾는 문제는 어떤 불일치가 무결한 것인지, 즉 공적인 평가 및 추천의 문제에 있어 편견에 기초한 결격의 불일치와 '무결한' 불일치를 구별하는 문제로 옮겨간다.

먼저 흄은 자격있는 비평가들 사이의 무결하고 무해한 불일치를 낳는 두개의 근원을 지적한다. 기본적인 성격적 기질과 문화적 차이들이 그것이다. "하나는 서로 다른 특정한 개인의 기질들이며, 다른 하나는 우리의 시대와 나라의 특정한 습속들과 견해들이다"(같은 글 243면). 기질적 선호의 차이들은 단순히 연습이나 비교능력의 문제가 아니다. 사람들에는 자연적 차이들이 있어서 어떤 사람은 코미디를 좋아하고 어떤 사람은 드라마를 좋아한다. 또한 우리의 현실에는 사람의 나이(세대 차이)와 문화(문화적 선호)에 기인하는 피할 수 없는 선호차이가 존재한다. "이러한 선호들은 결백하며(innocent) 피할 수 없고(unavoidable), 그리고 결코 합당하게 논쟁의 대상이 될 수 없다. 왜냐하면 판정을 위한 기준이 없기 때문이다"(같은 글 244면). 비록 흄이 명시적으로 거론하지는 않았지만, 여기에 추가될 수 있는 것으로 예술 장르별 선호의 차이도 있다. 즉 각 종류의 대상은 고유의 아름다움을 지님을 흄은 인정한다. 서사시에 대한 유자격 비평가가 되는 것은 건축에 대한 유자격 비평가가 되는 것에 기여하는 바가 없다. 애디슨은 존 로크보다 더 나은 작가이다. 그러나 이 비교는 이들이 둘 다 철학에 관해 저술한다는 것을 전제한다(『인간오성과 도덕의 제원리에 관한 탐구』 7면). 우리는 밀턴과 오글비를 비교할 수 있다. 그리고 오직 잘못된 비평가만이 오글비를 밀턴 위에 놓을 것이다. 그러나 밀턴과 애디슨을 비교하는 것은 의미가 없다. 밀턴은 시인이지 철학자가 아니기 때문이다(「취미의 기준에 관하여」 230~31면, 3장 1절의 인용문 참조).

흄은 에세이의 말미에서 결격있는 불일치의 근원으로서 도덕적 편견을 지목하는데, 이에 대한 설명 내지 흄을 옹호하는 해명으로 그의 에세이에 대한 소개를 마치겠다. 흄에 따르면 도덕적 결함은 작품의 미

적 가치를 떨어뜨리는 흠이다. 흄은 도덕적 상대주의자가 아니다. 온전한 도덕적 평가는 "악과 덕의 자연적 경계들"에 대한 우리의 감정(moral sentiment)에 의해 인도된다(같은 글 247면). 자신의 도덕적 판단을 이런 자연적 경계 안에 두지 못하는 비평가는 진정한 기준으로부터 멀어진다. 흄은 부적절한 도덕적 태도에 의해서 손상된 작품의 예로서 몇개의 프랑스 연극들을 언급한다(같은 글 248면). 또한 에세이의 앞부분에서 문학작품으로서의 코란의 도덕적 실패에 관해서도 이야기하고 있다(같은 글 229면). 이러한 미적 평가에 대한 도덕적 판단의 강력한 영향을 인정하는 흄의 입장에 대해 우리는 어떻게 이해해야 할 것인가? 미와 도덕은 구별되어야 하는 것이 아닌가?

크게 놀라운 일이 아닌 것이, 흄은 도덕적 판단은 미적 평가에 들어와야 한다고 주장한다. 흄은 도덕적 취미와 미적 취미 사이에 날카로운 구분을 제공하지 않는다. 후대의 미학이론들이 순수하게 미적인 것으로 간주하는 평가들은 흄에게는 강점과 약점 들로 평가되는 수많은 관찰들에 따르는 결론적인 소감들이다. 예술작품이 인간의 행위를 대변한다면, 흄의 도덕적 평가에 관한 설명은 도덕감정이 행위의 이해에 동반할 것을 요구한다. 작품의 허구적 지위는 우리의 공감적 반응을 약화시킨다. 그러나 단순한 관념의 연속만으로도 약한 버전의 다음과 같은 정감을 낳기에 충분하다. 즉 만일 누군가 실제사건에 직면했다면 그가 가졌을 정감의 약한 버전 말이다. 흄의 도덕이론이 주어지면, 우리의 도덕적 반응을 유보시킬 가능성은 없다. 도덕적 감정은 자연적이고 직접적이다. 아무리 좋게 봐줘도, 우리는 작품에 관련있는 문화적 맥락을 더 잘 이해할 수 있고, 그래서 우리의 도덕감정은 편견으로 인해 부정적이지 않게 될 것이다. 흄의 감정이론이 요구하는 것은, 만일 우리가 어떤

연극의 플롯이나 언어에 대한 미적 평가를 한다면, 우리는 또한 선과 악에 관한 그 연극에 대한 도덕적 반응을 갖게 마련이다. 이 양자는 승인 또는 불승인의 최종감정에 함께 들어오지 않을 수 없다.

4. 평가와 의의

흄에게 미추의 판단은 취미판단이지, 이성의 판단이 아니다. 여기서 취미는 일종의 내적인 정서적 작용으로서 미적 승인이라고 하는 반응을 일으키는 인간의 자연적 능력이다. 이렇게 보면 취미판단은 주관적이며, 그렇기에 이에 대해 참/거짓, 옳고/그름, 좋고/나쁨 등의 논란이 불가능하다(indisputable)는 견해가 가능하다. 그러나 흄은 이러한 회의주의 또는 상대주의적 견해에 동의하지 않았으며, 오히려 취미판단은 주관적이지만 이에 대한 보편적 기준이 가능하다고 보았다. 그는 미추에 대한 취미판단에 대해 좋고 나쁨, 맞고 틀림에 대한 규범적 판단이 가능하다고 보았다. 이런 판단의 기준이 존재하며, 이것을 찾고자 했다. 이런 기준은 취미의 섬세함과 양식을 갖춘 자격있는 비평가의 판단에서 찾을 수 있다. 이런 비평가는 '연습'과 '비교'의 훈련을 통해 전문적 안목을 갖추어야 하며, 또한 편견으로부터 자유로워야 한다. 그러나 흄은 가령 개인적 기질 차이 또는 시대와 지역의 영향 등의 이유로 취미의 불일치가 완전히 제거될 수 없음을 인정한다.

그렇다 해도 흄에게 미추의 문제는 인간의 보편적 본성과 사회적 관습에 대한 경험적 탐구를 통해 확인 가능한 사실의 문제이다. 어떤 사람이 어떤 대상을 보고 아름답다고 판단하면, 이 판단이 잘된 판단인지를

경험적으로 확인할 수 있다. 그 판단자가 특정의 자격기준을 만족시키고 있는지를 확인하면 되는 것이며, 이는 원칙적으로 경험적인 탐구의 문제인 것이다. 이런 탐구를 통해 흄이 지지하는 미추에 대한 견해는 이렇다. 한 대상이 아름답다고 함은 그 대상이 어떤 자격있는 능력의 소유자에게 쾌락을 유도한다는 뜻이다. 자격있는 판단자의 이런 반응능력은 경험적이고 검증 가능한 테스트를 통해 확인될 수 있다. 미는 본질적으로 인간반응의 문제이며, 이런 의미에서 주관적이다. 그러나 반응의 적법성을 입증하는 것이 가능하기 때문에, 취미의 소유는 이런 의미에서 객관적 사실이다. 그렇기에 미적 판단은 경험적 탐구의 문제가 된다.

이런 입장은 조금 더 구체적으로 어떤 입장이라 말할 수 있는가? 먼저 어떤 입장이 아닌지를 확인해보자. 먼저 그는 규범적 실재론을 거부한다. 규범적 판단이 사실 문제와 동일한 정도의 대상성을 가진다는 것을 명백히 부정한다. 또한 그는 이성이 취미판단을 위한 적절한 토대를 제공한다는 것을 부정한다. 그렇다면 그는 주관주의자인가? 아니다. 주관주의가 취미판단은 임의적이라고 주장하는 것이라면, 흄은 이런 입장이 아니다. 그는 상대주의자가 아니기 때문이다. 왜냐하면 취미에 관한 그의 에세이의 주된 요점은 어떤 취미판단들은 다른 것들보다 우월하다는 것이기 때문이다. 그는 미학적 성질과 가치판단에 관한 회의론자가 아니다. 그의 철학적 견해, 즉 미는 사물의 실재적 속성이 아니라고 하는 견해에도 불구하고 그는 결코 미적 판단을 내리는 것의 유의미성에 의문을 제기하지 않는다. 취미의 판단은 진리치를 갖지 않은 정감(sentiment)이기에, 철학적 회의론을 일으킬 이성의 갈등이나 실패의 여지는 존재하지 않는다. 흄은 내감주의자(inner sense theorist)이다. 미적 쾌락은 본능적이고 자연적인 인간반응이다. 성공적인 예술은 적절한

구성과 디자인을 활용하여 우리의 자연적 정감을 이용한다. 오직 경험적 탐구만이 취미의 승인을 이끌어내는 신뢰할 만한 방식들을 확립할 수 있다.

이러한 흄의 견해 및 이를 지지하게 위한 논증들에 대해 여러가지 비판이 있어왔는데, 그 전형적인 것들을 몇가지 살펴보자. 먼저 흄은 현실적으로 실재하는 비평가들이 아니라, 이상적 비평가를 제안하고 있는 것처럼 보인다는 지적이 있다. 이런 측면은 그의 경험론 정신에 배치될 뿐만 아니라, 예술비평들 중의 어떤 불일치들은 궁극적으로 제거될 수 없음을 인정하는 그의 입장과도 대치된다. 에세이의 마지막 단계에서 흄은 장르 비평의 문제를 시사하는데, 특히 그는 문학예술에 초점을 맞추면서 각각의 종류들은 그 지지자들을 가지고 있음을 관찰한다. 하나의 장르에 기초해서 다른 장르들을 비난하는 것은 잘못인 반면, 그러한 선호의 차이들은 "무결하며 불가피하다"고 본다. 그러나 이러한 인정은 모든 편견으로부터 자유로운 정신을 지닌 이상적 비평가에 대한 흄의 기술과 쉽게 일치하지 않는다.

다음으로 앞의 비판과 어느정도 관련이 되는 문제로서, 흄의 논증에는 순환의 문제가 발생한다는 비판이 있다. 이런 비판에 따르면, 우리는 최고의 비평가들을 확인하기 위해서 특정 예술작품에 의존해야 하는데, 그런 작품이 예술적 대작임을 확인하는 일은 최고 비평가들의 판단을 통해서만 가능할 것이다. 여기에 순환이 있다. 최고의 비평가를 정당화하는 근거가 최고의 작품이고, 최고의 작품을 정당화하는 근거는 최고의 비평가라면, 이런 정당화의 논증은 순환논증의 형태가 될 것이다. 이런 논증에서는 결론을 이끌어낼 수가 없다. 그러나 이런 순환이 진정으로 흄에게서 발견되는지는 분명치 않다. 흄은 오히려 이런 순환을 피

하기 위해 진정한 비평가의 자격요건들에 주목하고 있기 때문이다.

마지막으로, 소수우월주의(elitism)의 문제가 지적될 수 있다. 흄이 주장하듯이, 어떤 사람이 진정한 비평가의 특성들을 소유하고 있는지 아닌지, 또는 특정 작품이 문화와 시대를 넘어 그런 비평가들에게 인정받는지 아닌지의 물음은 사실의 문제이다. 그렇다면 흄이 말하는 그런 아름다움이 가장 세련된 쾌락을 제공한다는 것을 어떻게 입증할 수 있는가? 왜 그런 아름다움들은 흄이 거부하는 평범하고 잠정적인 즐길거리가 제공하는 아름다움들보다 우월한가? 흄이 제공하는 진정한 비평가의 특성들은 이러한 물음에 대한 답변으로 해석되기는 하지만, 흄의 논의 전체에 전제되어 있는 것이 있다. 즉 부와 교양, 여가를 가진 사람들이 주로 갖출 수 있는 그런 종류의 특성들이 훌륭한 취미의 요건들이라는 전제가 그것이다. 흄이 궁극적으로 의존하는 것은 인간의 공통된 본성의 판정이다. 이런 취미를 갖춘 비평가들이 우월하다는 것에 "모든 인류의 소감들(sentiments)이 일치한다"는 것을 전제하고 있다(같은 글 236면).

이러한 비판적 지적들이 가능함에도 불구하고, 흄의 견해는 미학 또는 예술철학과 관련해서 당대 및 후대에 많은 영향을 미쳤으며 그 의의 또한 매우 크다. 그의 입장은 로드 케임즈(Lord Kames), 애덤 스미스(Adam Smith), 알렉산더 제러드(Alexander Gerard), 토머스 리드(Thomas Reid), 조지 캠벨(George Campbell) 및 휴 블레어(Hugh Blair)와 같은 당대의 사상가들에 의해 진지한 토의의 대상이 되었다. 흄의 가까운 친구인 애덤 스미스는 예술에 관한 흄의 견해의 대부분을 수용했으나, 특히 우리가 우선시해야 할 관심사는 작품들의 의미에 관한 것임을 역설함으로써 맥락에 관한 흄의 강조가 지니는 함축에 무게를 두었다. 또한 칸

트는 의심할 바 없이 그의 『판단력비판』의 첫장을 흄의 문제제기에 대한 응답으로 여겼으며, 이를 위해 흄의 에세이를 특별히 독일어로 번역시켜서 읽었을 정도였다.

거의 200년의 시차를 두고 1900년대 후반에 흄의 에세이는 미학에서 활동하는 서양의 철학자들 사이에서 새롭게 태어났다. 그렇지만 흄의 철학적 맥락의 정확한 성격 및 그 맥락과 현시대와의 심각한 차이들은 무시되는 경향이 있었다. 다른 한편으로 최근의 흄 전문연구자들이 제공하는 고찰들은 다양한 예술들에 관련된 실천적인 지식에 지반을 두고 있지 못하다는 점에서 한계를 지닌다. 따라서 '취미의 기준'과 같은 주제에 관한 한, 흄 전문연구 진영과 미학연구 진영, 양자의 협동적이고 통합적인 연구가 필요한 시점이라는 것이 필자의 생각이다. 칸트 미학의 여러 측면들이 맞다고 생각하는 사람들에게 흄이 제기한 주요한 도전은 과연 경험주의적 미학이 가능한가이다. 흄이 남겨놓은 이러한 과제를 완성하기 위해서는, 창작과 비평 양자에서 상상력과 정서의 역할들에 관한 만족할 만한 분석이 요구된다고 하겠다.

| 최희봉 |

* 이 글은 「취미에 관한 흄의 견해」(『인문과학연구』 34집, 강원대학교 인문과학연구소, 2012. 9.)의 내용을 수정, 보완하여 작성되었다.

버크의 미학

숭고와 미의 원천에 대한 경험주의적 탐구

1. 버크의 사상과 미학

버크(E. Burke, 1729~97)의 사상은 두권의 대표작품으로 설명될 수 있다. 『숭고와 미의 관념의 기원에 관한 철학적 탐구』(*A Philosophical Enquiry into the Origin of our Ideas of the Sublime and Beautiful*, 1757. 이하 『탐구』)와 『프랑스혁명에 관한 성찰』(*Reflections on the Revolution in France*, 1790. 이하 『성찰』)이다. 이 두권의 책으로 인해 그는 각각 영국 경험주의 계열의, 무엇보다 미에서 숭고를 독립시킨 미학자로 또 영국의 대표적인 보수주의 사상가로 자리매김하게 되었다. 시기적으로 전자가 1756년 초판이 나온 후 1759년 재판이 출판되었고 후자가 1790년 출판되었으므로 그의 사상적 궤도는 미학에서 정치학으로 이동한 것으로 볼 수 있다. 1756년 초기작품인 『자연적 사회의 옹호론』(*A Vindication of Natural Society*)에서는 문학가, 문필가로서의 면모와 더불어 정치사상가

의 가능성을 동시에 드러낸 것으로 평가받고 있다.

　1729년 아일랜드의 더블린에서 태어난 버크는 1744년 더블린의 트리니티 칼리지에 입학해 라틴어 등 고전언어를 공부하였다. 아버지의 권유로 법학 공부를 위해 1750년 영국 런던으로 이주하였다. 그러나 법률 공부에 재미를 못 느끼고 학업을 포기한 뒤 잉글랜드와 프랑스 등 유럽 각지를 방랑하였다. 여행을 위해 공부를 그만둔 것인지 공부가 싫어 여행을 하게 된 것인지는 해석자에 따라 다르게 서술되고 있다. 36세에 정계에 입문하였고 휘그당 당수인 로킹엄(Rockingham) 후작의 비서로 하원에 들어가 후작이 1782년 사망할 때까지 그의 비서로 재직하였다. 1774년 브리스틀의 하원의원으로 선출되어 6년 동안 의정활동을 하였다. 1780년부터 1794년까지 로킹엄 후작의 선거구인 몰튼의 대표의원이 되었다. 이런 정치이력을 펼치는 동안 그는 탁월한 정치감각과 웅변력을 발휘하였다. 이런 이유로 후대에 그는 또끄빌(A. de Tocqueville)이나 처칠(W. Churchill)에 비견될 만한 정치인이나 웅변가로 평가받았다. 영국에서 가장 위대한 정치저술가로 또 가장 열정적이고 영감에 찬 웅변가로 평가받고 있는 버크였지만 실제 정치여정은 그리 순탄하지 않았다. 영국 의회 안에서 자유주의자 그룹이라 할 휘그당에 몸담았으며 영국왕 조지 3세의 독재를 반대하면서 국왕의 왕권을 제한 견제해야 한다고 주장하였다. 또한 미국 식민지에 대한 과세를 반대하며 궁극적으로는 미국혁명에도 찬성 지원하였지만 유독 프랑스혁명에는 강력하게 반발하였다. 그에게 문필가로서의 명성을 확고하게 안겨준 『성찰』에는 프랑스혁명과 이에 따른 자유와 평등에 대한 그의 반대입장이 잘 나타나 있다. 여기서 그는 혁명의 과격함을 신랄하게 비판하고 있다. 그는 시민의 자유로 인한 폭도정치의 위험성을 우려하였던 것이다. 자유란

법의 구속이 없으면 폭동을 낳을 수 있으며 이는 소수 엘리뜨 계층의 이익에 악용될 수 있을 것이라고 보았기 때문이다. 그는 1797년 7월 프랑스혁명에 대한 원망과 함께 개인적으로는 동생과 아들을 잃은 상심 속에서 쓸쓸한 최후를 맞았다.

여러 탁월한 정치저술들, 특히 『성찰』로 버크는 영국의 대표적인 보수주의 사상가로 분명한 입지를 구축하게 되었다. 오늘날 그의 미학이론이 미학사상 빼놓을 수 없는 중요한 업적을 남긴 것으로 재발견되고 새롭게 그 탁월함이 인정되고 있음에도 오랫동안 기성 철학사나 철학사전 등에서 버크는 우선 보수주의 정치사상가로서 먼저 거론되곤 한다. 따라서 그의 수려한 문장력을 바탕으로 한 정치이론가로서의 명성에 가려 그의 미학이론은 상대적으로 저평가되어온 것이 사실이다. 그러나 현재 버크의 미학이론은 그에 대한 지금까지의 그의 대표분야에 대한 평가와 분류를 재고하게 할 만큼 그 의미를 인정받으며 새롭게 조명되고 있다. 그는 『성찰』 외에도 정치적 저술들은 비교적 여럿 남겼지만 미학저술은 『탐구』가 유일하다. 이 한권의 미학저술은 미학사상 혁명적인 것으로 평가받고 있다. 정치사상가로서 분명한 보수주의자임에도 미학이론에서는 전통적인 미와 숭고의 개념에 대한 파격적 해석을 시도함으로써 반보수주의적 태도를 보이고 있는 점에 대해 그의 미학이론과 정치이론 사이의 관계에 대한 해석은 여전히 분분하다. 그러나 각각의 분야에서의, 즉 정치이론에서의 보수주의 노선과 미학이론에서의 전통에 반하는 노선이 대립적인 개념인지에 대해서도 논란의 여지는 남아 있으며 실제 『탐구』를 통해 미에 대한 그의 보수주의적 태도가 여러 부분 그대로 드러나고 있다는 점에 대해서는 이론의 여지가 없다. 현재로서는 미학이론과 정치이론이 별개의 영역이라는 해석이 힘을 얻

고 있으며 무엇보다 이렇게 분리해서 고찰해야 한다는 관점이 그의 미학이론의 위치를 더욱 선명하게 드러내는 데 유리할 것으로 판단된다. 물론 철저하게 별개의 영역으로 고찰하고자 하는 태도야말로 보수주의의 대체적 경향이라는 점에 대해서는 생각해볼 여지가 있겠지만 이것이 그의 미학이론을 독자적으로 다루는 데 큰 방해가 되지는 않을 것이다.

앞에서 말한 것처럼 버크의 미학작품은『탐구』가 유일하다. 따라서 이 글은『탐구』에 대한 분석을 중심으로 전개될 것이다. 정치적 경력이나『성찰』의 반혁명적 성향이라는 선입견 외에도『탐구』가 오랫동안 제대로 빛을 보지 못한 데에는 또다른 요인들도 작용하고 있다. 한가지는 20대의 젊은 나이에 이 책을 출판한 뒤 이후 미학작품이 거의 없었고 인생 후반기에는 정치사상가로서의 이력만을 보이고 있다는 점에서 청춘기의 미숙한 작품으로 오해되어왔다는 점이다. 또 한가지는 무엇보다 칸트의 1764년의『미와 숭고의 감정에 관한 고찰』(이하『고찰』)에 이어 본격적인 1790년『판단력비판』에서의「숭고의 분석학」에 비해 덜 전문적인 것처럼 인식되어왔다는 점을 꼽을 수 있다.

2.『탐구』와 숭고

『탐구』의 의의 가운데 가장 핵심적인 것을 꼽으라면 단연 그동안 미라는 주제 이외의 것으로 치부되었던 숭고를 미학의 정당한 학문적 주제로 부각시킨 점을 들 수 있다. 버크가 숭고에 관심을 갖게 된 가장 직접적인 이유로는 1674년 프랑스의 고전주의 작가이며 비평가인 부알로

가 고대의 작품으로 알려진 『숭고론』(*Peri Hyposous*)의 라틴어본 논문을 프랑스어로 번역 출판한 사실이 가장 설득력있는 것으로 제시되고 있다. 원래 이 논문은 르네상스 시대인 1554년 로베르텔로(Robertello)가 서기 1000년경의 글로 추정된 원고를 출판함으로써 세상에 알려지게 되었다. 이후 1652년 영국에서 홀(J. Hall)이 영역본을 출간하였지만 아무런 관심도 일으키지 못하였으나 부알로가 프랑스어로 번역출간한 후 이것이 전유럽 특히 영국에 알려지면서 당시 문학계에 큰 반향을 불러 일으켰다. 실제로 18세기의 영국의 신고전주의 비평의 핵심은 숭고미 이론에 있다고 할 만큼 큰 영향을 미쳤던 것이다. 특히 부알로의 번역은 단순한 원전번역에 그치지 않고 고전주의에 입각한 해석으로 당시 신고전주의 작가들의 구미를 자극하였다. 또한 신고전주의 작가들이 강조한 고전주의 작가에 대한 모방은 이 논문에서 모방이 숭고미를 얻기 위한 중요한 기술 가운데 하나로 언급되고 있는 것과 그 관점이 맞아떨어졌다고 할 수 있다. 우스갯소리로 치부될 면이 있지만 후대에 편집자인 필립스(A. Phillips)가 덧붙인 서론에 의하면 버크가 숭고를 선택한 것이 기회주의적인 측면이 있었다고 지적할 정도로 숭고는 당대에 지식인들 사이의 유행을 선도한 개념이었다고 할 수 있다. 숭고의 관념은 1750년대 당시 젊은이들 사이에 런던 문학계에서 지위를 얻기 위한 근사한 주제였으며 18세기 초반에는 그 용어가 대학교육을 받은 멋쟁이를 가리켰다고 할 정도이다.

　『숭고론』의 저자에 관해서는 현재까지도 명확하게 알려지지 않고 있다. 거론되고 있는 두 사람은 모두 수사학자들로서 고대의 디오니시우스(Dionysius of Halicarnassus) 또는 알렉산드리아 시대의 롱기누스(Cassius Longinus)로서 위-롱기누스로 통칭하기도 한다. 여기서는 일

괄적으로 롱기누스로 적기로 하겠다. 현재 논문은 원래의 5분의 3만 남아 있다.

사실상 『숭고론』은 숭고를 문학에 국한된 논의에 한정하고 있지만 18세기의 숭고미 이론에서는 예술 전반을 넘어 숭고미가 미학적 개념으로까지 격상되기에 이르렀다. 문학계에서 『숭고론』이 유행하게 된 이유로 앞서 말한 것처럼 당시 신고전주의와의 연관성을 언급할 수 있다면 미학이론가들이 이렇게 숭고를 새롭게 조명하고 이 개념을 미학의 영역 안으로 포함시키기까지 하게 된 데에는 이 논문이 숭고를 감성적 참여나 감동 등과 연관해 설명함으로써 감정을 중요시하는 영국 경험주의 미학과 일맥상통했기 때문이다. 이런 격상에 큰 역할을 한 가장 대표적인 인물 가운데 하나가 버크라고 할 것이다. 버크 외에 숭고미의 의미를 확대하여 미학 개념으로 발전시킨 인물로는 애디슨, 데니스(J. Dennis), 그리고 누구보다도 유명한 칸트를 들 수 있다. 실제 칸트가 미와 숭고를 크게 보아 경험주의 미학의 반경 내에서 분석하고 있는 것은 이러한 당대의 흐름과 무관하지 않다.

1세기의 롱기누스는 이 글에서 숭고를 "단지 청중들을 설득하는 게 아니라 감동시키는 것"(『숭고론』 15면)으로 보았다. 감상자에게 놀라움을 불러일으키고 고양시킴으로써 감동을 주는 것이 설득보다 더 강력한 효과를 지녔다는 것이다. "진정한 숭고미란 내적인 힘이 작용함으로 인해 우리의 영혼이 위로 들어올려지게 됨으로써 우리는 의기양양한 고양과 자랑스러운 기쁨의 의미로 충만하게 되며 우리가 들었던 것들을 마치 우리 자신이 그것들을 만들어냈던 것과 같이 생각하게 만드는 데 있다"(『숭고론』 39면). 롱기누스가 언급한 '위로 들어올려짐'이나 '고양'과 같은 용어가 곧 숭고의 어원이 된 그리스어 'hypsos'와 관련이 있다.

그는 호메로스의 시 또는 고전시대의 위대한 비극작품들의 경우에서처럼 예술작품을 제작하는 사람이나 감상자 모두 열정적인 감동에 빠져들 수 있는 순간을 중요하게 생각하였다. 예술의 창작가는 작품 제작의 과정에서 스스로 자신의 내부에서 숭고, 즉 자신의 영혼이 고양되는 순간을 느끼면서 수사학적이고 문체적인 기교를 발휘하고 이를 통해 독자들이나 청중들 역시 자신이 체험했던 감정적 고양의 세계로 이끌어가야 한다. 사실상 고대의 시인들은 시를 창작하는 데서 그치지 않고 낭송하였는데 이때 거의 무아지경의 신들린 상태에서 영혼의 고양을 느꼈던 것이다. 이러한 영혼의 상태가 숭고와 관련이 있으며 이는 고대의 시인들이 신과의 교감을 위한 제사장 역할을 수행했다는 점과도 무관하지 않다. 단순히 독자들을 넘어서 이런 낭송의 순간에 참여한 청중들 역시 이러한 열광의 순간에 휩싸이게 되는데 이를 통해 작가와 감상자는 모두 감정의 정화를 느끼게 되는 것이다. 이와같이 그는 숭고를 자연이 아닌 예술을 통해 숭고에 도달할 수 있다고 보았다. 즉 숭고는 예술의 효과인 것이다. 따라서 그에게는 언어의 선택, 수사학적인 면에서 숭고한 문체가 주된 관심이 되었다. 그는 가장 생산적인 숭고의 원천을 다섯가지로 정리하였다. "이 다섯가지 원천에 공통기반은 탁월한 언어구사력이다. 이것 없이는 아무것도 만들어낼 수 없다. 여기서 가장 중요한 것은 내가 크세노폰(Xenophon)에 관한 논평에서 설명하였듯이 장엄한 개념을 형성할 능력이다. 두번째는 강력하고 영감이 가득한 정서를 자극하는 일이다. 이 두가지는 타고난 것이다. 나머지들은 배워서 기술로 만들어낼 수 있는 것들이다. 두가지 형식의 수사를 적절히 형성하는 일, 즉 사고의 수사와 담화의 수사는 단어의 선택, 이미지의 사용, 그리고 문체의 정교함으로 해결될 수 있는 고상한 어법을 창출하게 된다. 다섯

째 출처인 장엄함은 이미 언급된 모든 요소들을 포함하여 위엄과 고양으로부터 나오는 총체적인 효과이다"(『숭고론』VIII).

그런데 근대 이후의 사상가들이 롱기누스에게 주목한 것은 미와 더불어 숭고 역시 지각대상의 성질이 아닌 미적 주체의, 즉 생산자든 감상자든 지각자의 권리가 중요한 기준으로 등장하고 있는 새로운 경험주의의 흐름과 관련이 있다. 이런 흐름에서 애디슨은 롱기누스에게서 한발 더 나아가 숭고의 개념을 감동의 미학으로 더욱 발전시켰는데 그는 이것을 자아를 초월하는 감성적 참여에서 찾았다. 이런 흐름 속에서 버크에게 더욱 영향을 준 것은 데니스였다. 데니스는 숭고를 공포와 자기보존이라는 개념에 연결한다. 버크는 여기서 한발 더 나아가 고통과 위험, 공포의 감정을 더욱 집중적으로 분석하고 이를 숭고와 연결해 설명함으로써 숭고에 대한 경험주의 미학에서 가장 영향력 있는 인물로 인정받고 있다. 이후 칸트도 이런 경험주의의 맥락에서 숭고를 분석한 『고찰』을 집필하였다. 버크가 숭고를 자연뿐만 아니라 예술에 모두 적용한 것과 달리 이 책에서 칸트는 자연에 대한 경험에 대해서만 그 탐구영역을 한정하였다.

버크는 여러번 강조하듯이 무엇보다 숭고의 개념을 미학에서 본격적인 이론적 체계로 다루었을 뿐만 아니라 이로 인해 미학사상 숭고라는 주제를 널리 유행시키는 데 가장 크게 공헌하였다. 이렇게 그가 큰 반향을 일으킨 『탐구』를 쓰게 된 결정적인 계기는 롱기누스의 『숭고론』이 미와 숭고를 구별하지 않았다는 점에 있었다. 한편으로 숭고를 감정의 고양과 정화로 이해하는 점에 있어 감동이나 감정을 중요시한다는 점에 동의하면서도 감동과 감정이라는 기초에서 미와 숭고를 같은 것으로 취급하거나 적어도 분명하게 구별하지 않고 논의하고 있다는 점

에 불만을 느꼈다. 롱기누스는 미 또는 숭고 개념 자체에 대한 정의에는 관심을 기울이지 않았다. 이는 다만 롱기누스에게만 국한된 것은 아니며 앞에서 본 것처럼 본격적인 미학이론이 전개될 수 없었던 고대 그리스의 문화적인 배경에서 불가피한 것이었다. 그는 오직 예술의 효과로서의 숭고라는 의미에만 집중함으로써 당연히 그러한 효과를 산출해내는 수사학적이고 문체적인 기교를 탐구하는 데 집중하였다. 17세기에 처음으로 롱기누스가 다시 등장했을 때 이러한 롱기누스의 태도는 그대로 이어졌다. 이들 초기의 롱기누스의 재발견자들은 여전히 숭고한 문체와 같은 일정한 규칙들이 적용되어 즐거움을 생산하는 수사학적인 예술의 효과에 관심을 두었다. 버크는 이러한 입장에서 벗어나, 롱기누스가 숭고미라 부를 수 있었던 것처럼 아직 구별되지 않았던 미와 숭고 개념을 각각 독립적으로 고찰함으로써 숭고 개념에 대한 본격적인 미학 탐구의 길을 열었다. 그는 여기에 각각의 개념을 이에 대응하는 고유의 감정으로부터 설명하는 경험주의의 기준을 적용하였고 이로 인해 그는 숭고에 관한 18세기 경험주의 미학을 대표하는 인물로 이름을 알리게 된다.

3. 『탐구』에서 숭고와 미

취미와 18세기 경험주의 미학

버크는 첫번째 판본에는 없던 「취미에 관한 서론」을 1759년에 출간된 『탐구』의 두번째 판본에 추가하였다. 이 글은 가깝게는 흄이 1757년에 발표한 「취미의 기준에 관하여」라는 논문에 대한 일종의 답변으

로 제시되었다는 것이 일반적인 해석이다. 넓게는 버크가 무엇보다 당시 경험주의 미학의 흐름과 함께 논의의 핵심으로 급부상한 취미 개념을 스스로 자신의 입장에서 이론적으로 정리해야 할 필요 때문으로 풀이될 수 있다. 앞서 신고전주의는 미를 대상의 성질로 이해했다. 따라서 '비례'나 '조화' 또는 '다양성 속의 통일'과 같은 대상의 형식과 관련된 고전적 정의가 미를 규정하였다고 할 수 있다. 그러나 18세기에는 '천재' '취미' '상상력' '감정' 같은 개념들이 미를 이해하기 위한 새로운 열쇠로 작용하였다. 이런 용어들은 미가 대상에서 주체의 문제로 이동하였음을 보여준다. 미를 생산해내거나 감상할 수 있는 주체의 능력에 대한 고찰이 이제 미에 관한 중심문제로 부각되었다. 이러한 흐름 속에서도 특히 미의 생산이나 인식을 가능하게 하는 규칙에 대한 탐구보다 그 생산의 결과에 주목하게 되었다. '취미'는 미를 감상하는 주체의 능력과 관계된 용어이다. 이런 배경에서 나온 흄의 「취미의 기준에 관하여」는 취미판단의 주관성에 관하여 고찰한 논문이다. 미는 취미판단을 내리는 주체의 의식과 미를 이해하는 방식을 분석함으로써 이해될 수 있다. 그런데 흄은 여기서 취미의 주관적이고 상대적인 차이를 주장하면서도 취미의 기준이 있다는 일견 극단적으로 상반된 견해를 내세우고 있다. "우리가 우리 자신의 취미나 감수성과 크게 다른 것은 무엇이건 야만적이라고 부르기 쉽지만 (…) 〔그렇게 하면 결국〕 비난의 말들이 돌아올 것이다"(「취미의 기준에 관하여」)라고 말하면서도 "취미의 다양성과 변덕 가운데서도 인준 또는 비난의 일반적인 원리들이 있다. 세심한 눈은 그 영향력을 마음의 모든 작용 안에서 추적할 수 있을 것이다"(같은 책)라고 주장하고 있다. 그는 취미판단의 주관적 차이를 대상의 객관적인 미의 특성들과 연결시키려고 하였다. "미와 추는 단맛과 쓴맛

보다 더 대상의 성질이 아니라 내적 혹은 외적 감정에 완전히 속해 있는 것이 사실이지만 본래 특별한 느낌을 유발시키는 어떤 성질들은 대상 속에 있다는 점을 인정해야만 한다. 이런 성질들이 너무 적게 드러나거나 서로 섞이고 혼동될 수 있기 때문에 취미가 그렇게 미세한 성질에 아무런 영향을 받지 않거나 무질서하게 나타난 특별한 모든 맛을 구별할 수 없는 일이 종종 발생한다. 각 기관들이 아무것도 자신들을 피해갈 수 없을 정도로 예리한 동시에 모든 구성성분을 지각할 수 있을 정도로 정확하다면 우리는 그것을 취미의 섬세함이라고 부를 수 있다. 그러니까 여기서 미에 대한 일반적인 기준들이 유용하게 된다"(같은 책).

버크의 취미론이 흄의 입장과 어떤 관계에 놓여 있는지에 관해서는 어떤 점을 더 강조하느냐에 따라 약간의 견해 차이가 보인다. 우선 흄이 취미의 주관적 다양성을 강조했다고 보는 입장이 있다. 이런 입장도 두 가지로 정리될 수 있다. 하나는 그가 회의주의적 취미론을 적극 주장했다고 볼 때 버크가 이런 입장에 반대했다고 보는 시각이다. "우리가 느끼는 쾌에서 매우 큰 차이가 있는 것처럼 보인다. 그러나 이는 현상적 차이일 뿐이다. 이런 차이에도 불구하고 이성과 취미의 기준은 모든 인간에게서 동일하다고 보아야 한다. 만일 모든 인류에게 공통된 정감에서뿐만 아니라 취미(Taste)에서도 어떤 원리가 없다면 이성이나 정념에 대해 일상생활에서 소통하기에 충분할 정도의 이해 같은 것도 아예 불가능할 것이다"("탐구』). 나머지 하나는 취미의 기준에 대해 서로 다른 방식이긴 하지만 흄도 버크도 궁극적인 합의의 가능성에 대해서는 부정적 입장을 취했다고 보는 견해이다. 이는 흄이나 버크만 비교하면 차이가 있을 수도 있지만 좀더 적극적으로 기준의 합의 가능성을 확신했던 애디슨에 비하면 유보적인 태도를 보인다는 것이다. 그러나 이런 해

236

석의 차이에도 불구하고 흄이나 버크 모두 취미의 상대적 주관성을 방치하지 않고 객관적인 기준의 가능성을 모색했다는 것이 대체적인 시각이다. 이러한 태도는 단지 두 사람에게 그치지 않고 당시 경험주의 미학의 일반적인 경향으로 받아들여지고 있다.

취미나 감정 등 심리주의적 개념들에 주목한 영국 경험주의 미학은 당시 여러 학자들에게 큰 영향을 미쳤다. 앞에서 언급한 애디슨은 말할 것도 없고 허치슨의 경우에도 영국 경험론자인 로크로부터 큰 자극을 받았다. 허치슨의 경우에는 그의 사상에 가장 큰 영향을 준 것으로 평가된 샤프츠버리보다도 미학에서만큼은 로크의 영향을 더 많이 받은 것으로 평가되고 있다. 그가 1725년 출간한 『미와 덕의 관념의 기원에 관한 탐구』는 로크가 논의했던 제2성질의 문제를 자신의 미학에 적용한 대표적 작품이라고 할 수 있다. 형이상학자로 분류될 수 있는 볼프의 경우에도 『경험심리학』(*Psychologia empirica*, 1732)과 같은 경험론의 영향을 분명하게 보여주는 작품을 남겼으며 버크의 경우도 이 작품의 영향을 받았다는 것이 대체적인 견해이다. 경험주의 미학의 대표적 인물로는 역시 흄을 들 수 있다.

흄은 앞에서 말한 「취미의 기준에 관하여」를 통해 경험주의 미학의 위치를 분명하게 각인시켰다. 1757년 발표된 이 논문은 짧은 분량에도 불구하고 미학사의 빼놓을 수 없는 중요한 이정표를 세우게 된다. 그는 당시 모호하게 인식되었던 프랑스 정감론을 적극 수용하고 이를 영국 경험론의 원칙 속에서 새롭게 구성하였다. 즉 미를 오직 주관적 측면에서 해석해내고자 한 것이다. 흄은 물리적인 감각이나 감정, 사유나 판단에 이르기까지 모두 정감 개념으로 흡수함으로써 다소 모호했던 정감 개념의 의미를 분명하게 정리하였다. 물론 그는 앞서 지적한 것처럼 취

미판단의 주관성을 주장하는 데 그친 것은 아니다. 그 경험의 주관성을 객관적인 논의의 맥락과 조화시키려고 하였다. 즉 미를 느끼는 심리의 상태나 아름다운 것으로 평가된 사물들의 객관적인 특성들이 충분히 객관적으로 논의될 수 있다고 보았다. 흄은 우리가 어떤 대상에서 쾌를 느끼게 되면 이런 쾌의 감정을 계속 유지하고 싶어하며 이를 위해 그 대상에 대한 관심을 지각적으로 또 지성적으로 계속해서 기울이게 된다는 점에 주목하였다. 결국 그는 우리가 어떤 대상에 대해 아름답다는 평가를 한다는 것은 여기에 단지 좋거나 싫거나 하는 주관적 기호만을 적용하는 것이 아니라 이런 느낌을 갖는 것에 대한 어떤 판단을 더하고 있다고 할 것이다. 좋음과 싫음이라는 진술을 구성하는 능력은 주관적인 감각의 영역에만 국한되지 않는다. 흄은 이러한 판단에는 결국 사회적인 보편성이라고 할 수 있는 객관성의 차원이 개입할 수밖에 없는 것으로 보았고 결국 흄이 말한 취미는 바로 이러한 주관적인 동시에 객관적인 영역이 중첩되는 지대에 자리하고 있는 것이라고 할 것이다. 그럼에도 불구하고 보편적인 취미판단의 선험적인 법칙의 실재성을 증명하려고 한 칸트와 달리 경험적인 다양성 속에서 보편성을 획득하려고 한 흄의 경우는 그 보편성의 기준이 경험이라는 점에서 보편성마저 상대적일 수밖에 없다는 점에서 차이를 갖는다.

이성론자들과 달리 18세기 경험론자들의 미학은 분명 미를 형이상학적이거나 개념적인 차원에서가 아닌 주관적 느낌이나 감정의 차원에서 설명하려고 한 점에서 이후 미학사의 새로운 기준을 제시한 것이 사실이다. 그러나 흄에게서도 확인할 수 있듯이 사실상 미학이 아니더라도 넓은 의미의 철학과 관련된 전반적인 지식의 문제에서도 경험론이 단지 감각지각과 관련된 경험만을 배타적으로 지식의 기초로 삼은 것은

아니다. 결국 경험론자들도 합리론자인 데까르뜨가 내놓은 확실한 판단의 가능성에 대한 질문의 반경 내에서 이들 감각지각의 경험이 어떻게 객관적 판단의 문제와 연결될 수 있는지 고민했다고 할 수 있다. 따라서 미학에서도 역시 미에 대한 기준을 주관적 감정이나 느낌으로 이동시키면서도 이러한 주관적 상태를 객관적이고 보편적인 판단으로 정당화할 수 있을지의 문제를 제기하지 않을 수 없었다. 이런 문제가 이후 미학사의 핵심 쟁점 가운데 하나로 자리잡게 된 것은 당연한 일이라 할 것이다.

정념의 종류

『탐구』의 본문이 시작되는 1부에서 버크는 우선 우리가 경험하는 대표적인 감정들 가운데 몇가지 범위를 한정짓고 체계화하려는 시도를 한다. 이후 본격적으로 그가 미와 숭고에 대한 궁극적 원인들을 규명하기 전에 탐구에 필요한 감정들에 관해 미리 논의함으로써 예비작업을 수행하는 것이다. 처음에 그는 미와 숭고의 필요조건으로서 진부함이 아닌 참신함을 검토한다. 참신함은 즐거움이나 안락의 충분조건으로서의 진정한 원인은 될 수 없다고 논한다. 참신함에 대한 우리의 호기심은 피상적이고 그 외양은 항상 초조와 불안을 띠고 있으므로 미와 숭고의 궁극적인 원천은 다른 곳에서 구해야 한다는 것이다.

미와 숭고의 감정을 즐거움이라는 기준 아래서 크게 구별하지 않았던 애디슨과 달리 버크는 이를 구별하였다. 여기서 그는 미와 숭고의 기준이 되는 쾌(Pleasure)와 고통(Pain)의 감정에 관해 분석한다. 그는 우선 쾌와 고통이 단순관념(simple ideas)이므로 정의가 불가능하다고 보았다. 쾌는 고통이 사라지거나 줄어들었을 때 반대로 고통은 쾌가 사라

졌기 때문에 생기는 것으로서 쾌와 고통은 상호의존적 감정이라는 일반적인 생각에 대해 버크는 비판적 관점을 제시하였다. 그는 이 둘을 각각 독립적인 감정으로 보았으며 서로를 전제할 필요가 없다고 주장한다. 인간의 마음이 고통도 쾌도 아닌 상태, 즉 무관심의 상태에 놓여 있다가 고통이나 쾌로 옮겨갈 때 반드시 그에 반대되는 감정을 경유해야 하는 것은 아니다. 이를 통해 우선 그는 인간의 마음에서 독립적인 감정을 세가지, 즉 무관심과 고통 그리고 쾌로 구분하였으며 다른 것과의 관계를 배제하고 충분히 독립적인 지위를 누릴 수 있는 것으로 보았다. 사실상 이런 그의 주장은 로크의 주장에 대한 일종의 반박이다. 로크는 고통의 제거나 완화를 쾌로, 쾌의 상실이나 감소는 고통으로 생각했던 대표적인 학자이다.

그런데 여기서 버크는 고통의 완화나 제거를 통해 나타나는 쾌의 감정을 적극적인 쾌의 감정과 구별한다. 첫번째로 그는 적극적이고 독립적인 쾌와 고통을 구별한다. 두번째로 고통의 정지와 감소로부터 생기는 또다른 쾌가 적극적인 쾌와 다르다고 밝힌다. 세번째로 쾌의 제거나 완화 역시 적극적인 고통과 전혀 유사하지 않다고 정리한다. 그는 이와 같은 구별을 통하여 독립적인 쾌와 다른 상대적인 쾌를 새롭게 정의하고자 한다. 그는 이런 상대적인 쾌에 대해 안락(Delight)이라는 이름을 부여한다. "내가 고통이나 위험의 제거에 동반하는 감정을 나타내기 위해 안락이라는 낱말을 사용하고 그것을 의미할 때, 나머지 경우 대부분은 단순히 쾌라고 부를 것이다"(『탐구』 1장 4절).

버크는 정념들의 목적과 관련해 어떤 정념이든 자기보존(Self-Preservation)과 사회(Society)라는 두가지 항목으로 환원된다고 보았다. 자기보존과 관련된 정념들은 대부분 고통이나 위험에 의해 환기된다.

240

고통과 질병 그리고 죽음의 관념들은 공포라는 강한 감정으로 마음을 사로잡는다. 생명이나 건강이 우리에게 쾌를 준다 해도 순수한 즐거움을 마음에 각인시키지는 못하기 때문에 개인의 보존과 관련된 정념들은 주로 공포와 위험에 의해 생겨나게 되며 이런 정념들은 모든 것 가운데 가장 강렬한 것이다. 이로부터 버크는 숭고의 원천을 찾아낸다. "어떤 형태로든 고통과 위험의 관념을 불러일으키기에 적합한 것, 즉 어떻게든 무시무시한 모든 것, 무시무시한 대상과 연관된 것, 또는 공포와 같은 방식으로 작용하는 것은 무엇이든 숭고(Sublime)의 원천이다, 즉 그것은 우리의 마음이 느낄 수 있는 가장 강력한 감정을 산출한다. 즉 고통의 관념은 쾌를 낳는 관념보다 더욱 강력하기 때문에 어떤 감정보다도 가장 강하다"(『탐구』 1장 7절). 그런데 여기서 그는 순수한 공포와 안락을 구별한다. "위험이나 고통이 아주 가까이에서 압박을 가할 때 그것들은 어떤 안락도 제공하지 못하고 순수한 공포를 줄 뿐이다. 그러나 어느 정도 안전한 거리에 있을 때, 그리고 어느 정도 완화되었을 때, 위험이나 고통은 안락을 준다는 것을 우리는 매일 경험한다"(같은 곳). 이를 통해 그는 우선 자기보존에 속하는 정념들이 고통과 위험이 있을 때 나타난다고 말한다. 그런데 이 고통과 위험은 그 원인들이 우리에게 영향을 미칠 때는 단순히 고통스러운 것이다. 그런데 우리가 고통스럽고 위험한 실제 상황 속에 있지 않으면서 고통과 위험의 관념만을 가질 때 고통이나 위험은 어떤 안락의 즐거움이 된다. 그는 이 안락의 상태를 적극적인 쾌의 관념과 구별해 고통이 기반으로 나타나는 것으로 대비시킨다. 그는 바로 무엇이든 이 안락을 환기하는 것을 숭고로 규정한다. 그리고 자기보존에 속하는 정념들은 모든 정념들 가운데 가장 강력하다고 보았다.

정념들의 목적과 관련해 제시된 사회에 관해서 그는 두 종류의 사회를 구별한다. 하나는 성(性)의 사회로서 여기에 귀속되는 정념은 사랑이다. 사랑의 대상은 여성들의 아름다움이다. 또 하나의 사회는 인간뿐 아니라 다른 동물들까지 포함하는 거대한 사회이다. 여기에 해당되는 정념도 사랑이다. 차이는 앞서의 사랑이 욕망의 혼합물을 포함한다면 이 후자의 사랑은 오직 미(Beauty)만을 그 대상으로 삼는다는 점이다. 그는 애정과 친밀감 그리고 그에 가장 근접하는 정념들을 마음에 산출하는 사물들이 갖고 있는 성질들에 '사랑'이라는 이름을 적용하고자 한다. 그리고 사랑의 정념은 적극적인 쾌에 의해 환기되는 것으로 본다.

숭고의 근원

앞에서 정념들 자체에 관해 논의한 후 그는 본격적으로 우리의 마음에 숭고와 미의 감정들을 불러일으키는 것이 무엇인지에 관해 탐구를 시작한다. 그는 숭고의 근원을 탐구함으로써 앞서 숭고가 자기보존에 속하는 관념이며 따라서 우리에게 가장 큰 영향력을 행사하는 것들 가운데 하나라고 말한 것에 대해 정당화하고자 한다. 나아가 가장 강렬한 감정은 고통의 감정이며 여기에는 적극적 원인에 의해 발생하는 쾌는 속하지 않는다는 주장 역시 참이라는 것을 보이고자 한다.

자연의 장대함과 숭고에 의해 야기되는 정념은 경악(Astonishment)이다. 경악은 어느정도의 공포감이 유지되면서 모든 운동이 정지되는 마음의 상태이다. 이때 마음은 그 대상에게 완전히 압도되므로 생각은 멈추고 그 상태를 일으킨 대상에 대해서도 추론할 수 없게 된다. 숭고는 엄청난 힘을 행사하기 때문에 우리가 예상할 수 있는 추론들을 능가하며 불가항력적인 힘으로 우리를 몰고 간다. 그는 경악을 가장 큰 숭고가

낳는 효과로 보았으며 낮은 정도로는 찬양, 경외, 존경을 든다.

공포는 숭고의 가장 지배적인 원리이다. 그는 공포(Terror)가 고통이나 죽음에 대한 두려움이므로 실제의 고통과 거의 비슷한 방식으로 작용하기 때문에 마음에서 모든 작용과 생각의 힘을 앗아가는 가장 강력한 것이라고 보았다. 시각적으로 무시무시한 것은 모두 숭고와 관련된다. 뱀과 같은 동물들이나 크기가 큰 것들은 공포의 대상이다. 불명료함 역시 무엇인가를 두려운 것으로 만드는 것이다. 공포의 정념 위에 세워진 잔악한 정부나 이교도는 모두 불확실성을 강력한 무기로 내세우는 것이다.

거대한 힘의 관념도 고통의 관념이 쾌의 관념보다 우세하기 때문에 공포를 불러온다. 강한 힘과 폭력, 고통 그리고 공포는 한꺼번에 마음에 밀려든다. 무한과 어려움, 웅장함, 굉음, 결여와 급변과 빛이나 소리의 단속성 등도 두려움을 느끼게 하는 원인들이다.

결국 공포는 가장 강력하게 마음을 움직이는 정념이다. 물론 이 공포가 직접적인 숭고의 원인은 아니다. 여기에는 항상 공포를 불러일으키는 대상으로부터의 거리가 전제되어야 한다. 버크는 공포가 어떻게 기분 좋은 것이 될 수 있을지 자문하였고 그는 이에 대해 공포가 어느정도 거리를 두고 압박해오지 않을 때 가능하다고 말한다. 공포가 실제로 우리에게 해를 미치지 않을 때, 즉 공포에 대한 무관심이 가능할 때 숭고의 원인이 될 수 있는 것이다. 사실상 무관심은 미학에서 중요한 위치를 차지하는 개념이다. 미는 쾌를 제공하는 대상을 소유하고 싶은 욕망을 필연적으로 수반하지 않는 즐거움이다. 숭고에 영향을 주는 공포 역시 우리에게 실제로 해를 끼치거나 직접적인 소유와 같은 영향을 주지 않는 공포여야 한다. 이런 무관심의 측면에서 미와 숭고는 서로 연결되어

있다고 할 수 있다.

미의 근원

버크는 미를 숭고와 다른 것으로서 고찰하면서 미가 어디까지 숭고와 일치할 수 있는지 검토하고자 한다. 그는 미를 어떤 고정된 원리로 환원하기 어렵다고 단정한다. 사람들이 미에 대해서는 비유적인 방식으로, 즉 지극히 불확실하고 애매한 방식으로 말하기 때문이라는 것이다. 그는 또한 '미'라는 용어를 사용할 때 사랑 또는 그와 비슷한 정념을 불러일으키는 신체의 성질 또는 그런 성질들을 의미한다고 말한다. 그리고 그는 이 정의를 사물들에 있어 지각 가능한 성질들에만 제한적으로 적용하고자 한다. 그는 여기서 전통적으로 미를 다룰 때 제기되었던 개념들을 경험주의적 관점에서 철저하게 하나씩 검토한다.

여기서 그가 말하는 사랑의 의미는 아름다운 것을 관조할 때 마음에 환기되는 만족감으로 정의된다. 이것은 욕망(Desire)이나 욕정(Lust)과는 구별된다. 이것들은 어떤 대상을 소유하려는 목적을 추구하도록 우리를 몰아가는 마음의 에너지로서, 대상이 아름답다는 것만으로는 그 목적에 큰 영향을 주지 않는다. 소유욕은 미와 완전히 다른 수단에 기초한다. 아름답지 않은 여성에 대해서도 강렬한 욕구를 느낄 수 있고 남성이나 동물들이 최고의 아름다움을 지녔을 때 사랑의 감정은 생길지라도 결코 욕망을 촉발시키지는 않기 때문이다. 이를 통해 버크는 미와 그것이 환기시키는 정념, 즉 그가 사랑이라고 부르는 정념이 혹시 욕망과 사랑이 함께 작용한다 해도 근본적으로는 욕망과 완전히 다른 것이라는 점을 보여주고자 한다. 그토록 격렬하고 광풍과도 같은 정념들, 사랑이라고 부르는 것이 반드시 신체에 수반하는 감정들은 미의 효과가 아

니라 욕망의 결과이다.

버크는 특히 비례와 적합성이 미의 원인이라는 전통적인 미의 해석에 반대한다. 질서와 마찬가지로 비례는 편의성과 연관된 것이다. 비례는 감각과 상상력에 작용하는 일차적 원인이 아니라 오성의 산물로 간주되어야 한다는 점에서 미를 불러일으키는 원천이 될 수 없다고 보았다. 대상을 아름답게 느끼는 것은 주목이나 탐구의 힘에 의해서가 아니다. 미는 추론의 도움도 의지와도 무관하다. 비례는 동물들이나 식물들이 갖는 미의 원인이 아니다. 나아가 인체의 미의 원인도 아니다.

적합성 역시 미의 원인에서 배제된다. 부분이 산출하는 유용성(Utility)이나 부분에 할당된 목적을 잘 수행하는 것을 의미하는 적합성(Fitness)도 오랫동안 미의 원인이거나 심지어 미 자체로 인정되어왔다. 펠리컨의 부리에 매달려 있는 큰 주머니는 매우 유용하지만 아름답지는 않다. 자연세계에서 가장 아름다운 대상인 꽃은 유용성의 관념을 환기시키지 않는다. 비례와 적합성의 효과는 오성의 동의를 이끌어내지만 사랑이나 인간 주체에 관한 어떤 정념도 환기시키지 않는다. 그는 우리 경험에 호소해 비례와 유용성 또는 적합성이 미를 일으키는 것이 아니라고 결론 내린다.

버크는 완전함(Perfection) 역시 미의 원인에서 배제한다. 여성에게서 가장 두드러지게 나타나는 미는 언제나 취약성과 불완전성의 관념을 수반한다. 여성에게서 가장 효과적인 미는 비탄에 빠진 미(Beauty in Distress)이다. 이밖에도 여성에게서 불완전성에 수반되는 미는 여러가지가 있다. 문제는 즐거움을 얻기 위해 의지는 작용할 필요가 없다는 것이다. 완전함을 사랑해야 한다고 사람들은 말하지만 이는 결국 완전성이란 사랑의 진정한 대상이 아니라는 것을 반증하는 것이다. 우리가 아

름다운 여성을 사랑해야 한다거나, 아름다운 동물들을 사랑해야 한다고 말하는 사람은 없다. 다시 한번 말하지만 사랑은 의지의 산물이 아니다.

버크는 이로부터 진정한 미의 원인을 자신의 입장에서 새롭게 규명하게 된다. 그는 무엇보다 미의 성질이 오직 지각적으로 경험되는 성질임을 분명히 한다. 이런 성질들을 그는 다음과 같이 요약한다. 첫째, 비교적 크기가 작다. 둘째, 표면이 매끄럽다. 셋째, 부분들이 사방으로 퍼진다. 넷째, 부분들은 뾰족한 각을 갖지 않으며 서로 부드럽게 연결된다. 다섯째 두드러지게 강한 인상을 주지 않는 섬세한 전체구조를 갖는다. 여섯째, 너무 짙거나 눈부시지 않으면서도 선명하고 밝은 색을 갖는다. 일곱째, 눈부시게 두드러지는 색이라 할지라도 다른 여러 하위 색들로 분리된다. 그는 미가 의존하는 속성들을 이렇게 정리한 후 이것들은 본성에 의해 작용하므로 변덕에 의해 변하거나 다양한 취향에 의해 혼동되는 일이 적다고 규정한다.

미에 관한 고찰에 이어 버크는 숭고와 미를 비교한다. 숭고한 대상들은 그 규모가 거대한 반면 아름다운 대상들은 비교적 작다. 아름다운 것은 매끄럽고 부드럽지만 숭고한 것들은 크고 거칠고 조야하다. 미는 직선을 거부하고 은연중에 직선을 비껴가지만 대부분 위대한 것은 직선을 좋아하고 직선에서 일탈할 때는 급격한 일탈을 드러낸다. 미는 결코 불투명하지 않지만 위대한 것은 어둡고 불투명해야 한다. 미는 밝고 섬세하지만 위대한 것은 단단하고 무겁기까지 하다.

이렇게 버크는 숭고와 미를 상반되는 본성을 갖는 관념들로 구분하고 각각 숭고는 고통에 미는 쾌에 기초하는 것으로 규정한다. 나아가 그는 숭고와 미의 성질들이 연합하는 것처럼 보인다고 해도 결코 그 성질

들이 동질적인 것이 되지는 않는다고 보았다. "만일 검정색과 흰색이 섞여서 누그러지고 서로 결합한다면 흑색도 아니고 흰색도 아닌 것이 수천개나 생기지 않을까?"(『탐구』3부 27절)

숭고와 미의 차이

버크는 숭고와 미의 작용인에 관해 탐구한다. 그러나 그는 자신이 말하는 원인이 숭고와 미의 궁극적 원인을 찾아낼 수 있는 것은 아니라고 분명히 말한다. 그는 "왜 몸의 어떤 작용들이 마음에 다른 것이 아닌 바로 그 특정한 감정을 산출하는지 왜 몸이 마음에 의해 영향을 받는지 또는 왜 마음이 몸에 의해 영향을 받는지를 확실하게 해명할 수"(『탐구』4부 1절) 없다고 말한다. 그는 이러한 일들이 불가능하다고 말한다. 그는 다만 원인과 작용인을 고찰한다고 할 때 이는 "몸에 특수한 변화를 일으키는 마음의 특정한 작용들, 또는 마음에 어떤 변화를 가져오는 몸의 어떤 특정한 힘과 속성"(같은 곳)에 관해 말하고자 한다. 그것만으로도 그는 정념들에 관한 판별적 지식을 획득하는 데 유익할 것이라고 보았다. 그는 미와 숭고에 대한 지금까지의 주장을 정리하면서 이런 감각의 실제적인 효과라는 측면에서 숭고와 미를 탐구하고자 한다. 여기서 그는 『탐구』2부에서 숭고에 대한 분석을 통해 말한 것처럼 공포라는 정념이 실제적인 위협을 가하는 것이 아니라 심리적으로 공포와 비슷한 정념을 산출함으로써 영혼의 고양을 효과적으로 이루어낼 수 있을 것이라고 주장한다. "공포가 신경을 비정상적으로 긴장시키고 격렬한 감정을 산출한다는 것을 고찰했으므로, 그러한 긴장을 산출하기에 적합한 것은 무엇이건 공포와 비슷한 정념을 산출할 수 있고 따라서 위험의 관념이 그것과 전혀 연결되어 있지 않음에도 불구하고 그것은 숭고의 원천

이 될 수 있다는 결론이 도출된다"(『탐구』 4부 5절). 그런데 이러한 숭고는 안락이라는 결과를 산출한다. 이는 앞에서도 말한 것처럼 그 원인과 본성에서 실제적이고 적극적인 쾌와는 구별된다.

미는 숭고와 달리 적극적인 쾌를 산출한다. "우리 앞에 사랑과 즐거움을 불러일으키는 대상들이 있을 때, 관찰에 따르면 신체는 다음과 같이 자극을 받는다. 머리는 약간 한쪽으로 기운다. 눈꺼풀은 보통 때보다 조금 더 감기고 눈알은 그 대상을 향해 부드럽게 굴려지고 입은 약간 벌어진다. 그리고 천천히 숨을 쉬고 이따금씩 낮은 한숨이 새어나온다. 몸 전체는 평온한 상태에 있고 양손은 양쪽으로 편히 늘어진다. 이 모든 것은 내면의 감동과 무기력을 동반한다"(『탐구』 3부 1절). 그는 아름다운 대상이 감각에 제시될 때 신체를 이완시킴으로써 마음에 사랑의 정념을 산출시키는 것이라고 결론 내린다.

이와같이 그는 숭고와 미는 매우 상이한 원리들 위에 세워져 있음을 다시 한번 강조한다. 숭고와 미가 환기시키는 정념들도 매우 다르다고 말한다. 거대한 것은 공포에 기반하고 그것이 완화될 때 마음에 환기되는 감정을 그는 경악이라고 하였다. 미는 이와 달리 순수한 적극적 쾌에 기초하며 사랑이라 불리는 감정을 마음에 불러일으킨다.

미와 숭고가 완전히 다른 원리들 위에 기초한다는 것은 미와 숭고가 각각 명료한 관념과 불투명하고 불명료한 관념이라는 점에서도 확인할 수 있다. 버크가 비례나 적합성 등을 미의 원인으로 보았던 전통적 미이해에 반대한 것은 이것들이 감각과 상상력에 작용하는 것이 아니라 오성에 의존하는 것으로 보았기 때문이다. 앞에서 본 것처럼 그는 미가 추론이나 의지와 무관한 것으로서 오성이나 이성적 탐구의 대상이 아니라고 본 것이다. 미를 감각이나 상상력 등 사고와 무관한 지각의 대상

에서 얻는 것으로서 오직 지각 가능한 성질들에 제한된 명료한 관념으로 보았던 데 반해, 지각 작용을 무력하게 만들 정도로 크거나 불규칙한 대상으로 인해 불명료하고 불투명한 관념을 낳게 되는 경우 이런 관념을 숭고의 관념으로 보았던 것이다.

이런 사실은 칸트가 주목했던 불규칙적인 크기나 양과 관련된 수학적 숭고 외에 버크가 자기보존 본능을 위협하는 고통이나 공포에 무게 중심을 둔 숭고를 강조했다는 점에서 각각 차이를 갖는다고 할 것이나, 근본적으로 미와 숭고의 관념이 형성되는 인지적 구조에 대한 이해에서는 같은 입장에 서 있다는 것을 보여주기도 한다. 이러한 인지적 구조에 대한 설명에서 칸트의 숭고론 분석은 버크의 논의가 서 있는 위치를 더욱 분명하게 드러냄으로써 버크의 경험주의 미학의 이론적 체계를 완성시켰다고도 평가할 수 있을 것이다. 이들은 모두 미와 숭고를 본질적인 차이를 갖는 대립적 관계를 형성하고 있는 것으로 보았다. 그리고 이는 이후 미학사에서 대체적으로 차이에 기초한 미와 숭고에 대한 이해를 자연스럽게 받아들이게 되는 계기를 제공한 것으로 평가되고 있다.

그렇다면 미와 숭고, 쾌와 고통 나아가 명료한 관념과 불투명한 관념 사이의 관계는 구체적으로 어떤 것인가? 사실상 전통적인 것이든 상식적인 것이든 미의 대립개념은 추라고 할 수 있다. 인지적 구조와 관련해 미는 대상의 지각 가능한 성질을 명료하게 인지할 수 있을 때, 즉 그 대상의 구조에 대한 명료한 관념을 갖는 데서 발생한다. 결국 일종의 명료한 관념이라고 볼 수 있는 미는 적극적 쾌를 산출한다. 그런데 숭고한 대상은 너무 크거나 불규칙적이라서 명료한 관념을 얻지 못하게 된다. 버크가 말한 대로 숭고의 관념은 '불명료하거나 불투명한' 것이다. 결

국 우리는 너무 크거나 불규칙한 대상에 대해 명료한 관념을 갖는 데 실패하면서 고통의 한 양태로서 불쾌를 경험하게 되는 것이다.

이를 칸트주의에서 말하는 마음의 도식과 관련해 설명해볼 수 있다. 칸트와 마찬가지로 버크가 미를 앞서 본 것처럼 상상력에 기초한 것으로 보았던 것은 지각 가능한 성질들, 또는 형식이나 규칙성들을 다루는 기능이 상상력에 있다고 보았기 때문이다. 하나의 대상에서 시각을 거친 자료를 앞에 두고 상상력은 우선 마음에 심상을 구성하게 된다. 이것이 마음의 도식이다. 주체는 상상력을 움직여 도식을 만들고 이를 시각이 준 자료에서 추정한 구조에 맞추어본다. 여기서 그 도식이 마음에 안착하고 대상의 구조와 도식이 일치할 때 그 심리적 결과로 쾌의 감정이 발생하는 것이다. 그런데 시각 대상의 구조가 너무 복잡하거나 낯선 것이면 단번에 쉽게 쾌의 감정을 갖기 어렵다. 여기서 상상력은 '자유로운 유희'를 통해 도식을 이리저리 구성해 대상의 구조와 맞추어보게 된다. 맞출 때까지 상상력은 여러 도식을 만드는 시행착오를 거듭하게 된다. 이때 상상력은 피곤을 느끼게 되지만 대상과의 일치에 성공했을 때 그 쾌는 비교할 수 없을 만큼 큰 것이 된다.

그러나 도식 구성에 실패하게 될 만큼 너무 복잡하거나 거대하고 불규칙적인 대상은 상상력의 자유로운 유희를 무력화시키게 된다. 이때 상상력은 고통을 느끼게 되며 결국 이는 미의 제한조건이었던 상상력이 오성이나 이성의 사고작용에 자리를 내주고 물러나는 결과를 초래하게 된다. 상상력의 층위에서 불투명한 관념인 숭고의 관념은 결국 이성적인 사고를 필요로 하게 되는 것이다. 그런데 이런 각각의 관념의 대상이 갖는 형식성의 측면에서 볼 때 전통적으로 그에 대응하는 개념은 미와 추로 구별되어왔다는 점에 비추어보면 숭고는 대상의 불규칙성이

나 일탈적 거대함과 관련되어 있다는 점에서 미가 아닌 넓은 의미의 추에 속한 것으로 볼 수 있다. 즉 숭고미로 통칭되던 숭고와 미가 버크에게서나 칸트에게서 독립적인 지위를 얻게 되는 것은 이러한 점과도 무관하지 않을 것이다. 더욱이 이런 관점에서 미는 감각이나 상상력과 관련된 지각의 대상으로, 추는 이념과 사고의 대상으로 구별되어왔다는 점에서도 여기서 숭고가 오성이나 이성적 사고를 필요로 하는 점과 연결된다고 할 것이다.

여기서 더 나아가 버크가 오성이나 이성적 사고의 매체로서의 언어가 일으키는 정념을 분석함으로써 숭고와 미의 해석에 새로운 관점을 열고 있다고 할 것이다. 이는 그의 미학이론이 자연적인 사물들에 대한 고찰에 그치지 않고 언어의 효과에서 더욱 큰 영향력을 발휘할 수 있음을 보여주는 또 하나의 업적이라고 할 수 있을 것이다. 그는 언어의 고찰을 통해 어떤 원리에 의해 낱말들이 자연적인 사물들을 표상할 수 있는지 그리고 어떤 힘에 의해 언어가 표상된 사물들 못지않게 그리고 때로는 훨씬 더 강력하게 우리에게 영향을 줄 수 있는지 보여주고자 하였다. 그는 자연대상이나 시각, 또는 청각적 예술작품들에서 그치지 않고 시의 효과를 고찰함으로써 이와같은 문학적 고찰의 가능성을 보여주고 있다고 할 것이다. 앞에서 본 것처럼 숭고는 상상력이 아닌 사고를 통해 산출되므로 사고의 매체인 언어는 숭고의 사례를 좀더 효과적으로 드러낼 수 있는 것이다. 버크는 『탐구』 제5부에서 이러한 언어와 정념의 관계를 본격적으로 다루고 있다. 그는 시와 수사학이 엄밀한 의미에서 모방이나 재현을 필요로 하는 모방예술이 아니라고 보았다. 언어는 근본적으로 사물의 이미지나 표상에 의존하지 않으며 이것은 현실을 모사하는 관념이 일시적인 반면 감각에 전혀 주어지지 않은 오직 언어로

만 주어지는 관념들의 경우에는 정념에 엄청난 영향을 준다는 측면에서 감각지각이 아닌 사고에 기초한 언어는 위대하고 경이로운 숭고의 관념을 산출할 수 있는 것이다. 이런 버크의 관점은 모방이나 재현에 바탕을 둔 시각예술보다 이미지를 산출하지 않는 언어를 매체로 한 문학예술이 더 강력한 정념을 산출할 수 있음을 보여주는 것이라고 할 것이다. 이는 관념의 자유로운 결합에 따른 것으로서, 이는 더이상 감정을 불러일으키는 의미의 원천이 대상에 속한 것이 아니라 언어기호의 자율성에 따른 것이라는 현대 후기구조주의 이후의 논의와도 연계될 수 있는 점이라 하겠다. "그림을 그릴 때 우리는 우리가 좋아하는 어떤 훌륭한 대상이든지 재현할 수 있다. 그러나 우리는 언어로부터 얻을 수 있는 것 같은 생동감 넘치는 효과를 그 대상에게 부여할 수 없다. 천사를 그림으로 재현하기 위해 우리는 날개 달린 잘생긴 청년을 그릴 수 있을 뿐이다. 그러나 그림은 어떤 것에 대해서도 '주의 천사'라는 한마디를 덧붙이는 것만큼 장대한 효과를 가져다줄 수 있을까? 이 경우 나는 분명하게 답할 수는 없지만 그 낱말들은 지각할 수 있는 이미지보다 마음에 더 큰 영향을 미친다고 주장할 수 있을 뿐이다"(『탐구』 5부 6절).

4. 버크 이후

버크 이후 숭고를 다룬 대표적 인물로는 앞서 말한 것처럼 칸트를 들수 있다. 칸트 역시 숭고 개념을 당시 경험주의 이론의 맥락을 수용해 분석하고 있다는 점에서 둘 사이의 연관관계에 대해 충분히 관심을 가질 만하지만 직접적인 영향관계에 대해서는 의견이 분분하다. 시기적

으로 보면 당시 고전주의 미학이 우위를 점하고 있던 독일에서『탐구』
의 독일어 번역본은 가르베(C. Garve)의 다섯번째 판본 번역을 들 수
있다. 그런데 이 번역본이 나온 것은 이미 칸트의『고찰』출간 9년 후로
1773년이었다. 사실상 영어를 그리 능숙하게 이해하기 어려웠던 칸트
가 원래의『탐구』를 직접 읽기는 어려웠을 것이라고 추정한다. 이에 근
거해 버크의『탐구』와 칸트의『고찰』사이의 직접적인 관련은 없을 것
이라는 견해가 있는 것도 사실이다. 그러나 당시의 유럽 학계를 풍미했
던 버크를 칸트는『판단력비판』에서는 분명하게 언급하는 등 상당한
영향을 받은 것으로 볼 수 있는 여지가 많다. 칸트 역시 버크의 숭고 개
념에 대한 분석과 어느정도 유사한 분석을 전개하고 있다. 그 역시 경험
주의 미학의 영향을 거부하지 않고 그 범위 내에서 자신만의 견해를 전
개하고 있는 것이다. 미학 개념의 추상적인 정의와 분석에서 출발하지
않고 개인의 주관적인 느낌이나 감정이 갖는 심리적 상태를 분석함으
로써 숭고 개념을 전개하고 있으며 이는『고찰』이나 그의 대표적인 미
학작품인『판단력비판』에 모두 적용되는 것으로서, 특히 후자의 경우
이러한 주관적 감정이나 느낌에 대한 분석을 출발점으로 삼고 있다는
점에서 그가 자신의 미학에서 경험론의 요구를 수용하고 있음은 분명
한 사실이라 할 것이다. 칸트는 숭고에 대한 고찰을 더욱 분석적으로 전
개해 미와 숭고 체험을 분명하게 구별한다. '무관심적 만족, 목적 없는
합목적성, 개념 없는 보편성, 법칙 없는 합법칙성' 등을 미의 주요특징
으로 기술하고 상상력과 오성의 '자유로운 유희'를 기반으로 내세웠다
면 숭고 체험은 이와 달리 수학적 숭고와 역학적 숭고에서처럼 감성과
상상력이 무기력해지는 한계 앞에서 감수성의 굴욕을 존재론적 초월을
요청하는 이성을 내세워 상상력을 다시 세우며 또한 도덕적 감정을 통

해 보상받게 된다고 보았다. 프리드리히 실러의 숭고에 대한 고찰 역시 우리가 숭고의 표현 앞에서 한계를 인식하면서도 이성은 그 우월성과 한계로부터의 독립을 느낄 수 있는 것이라고 파악하였다. 헤겔에게서의 숭고는 무한을 표현하려는 시도로 인식되었으며 이는 현상계 내에서는 찾을 수 없는 것이다.

결국 칸트와 칸트 이후 숭고 개념의 분석도 버크의 경우처럼 18세기의 독창적인 숭고 개념의 출현과 맥을 같이하는 것으로 평가될 수 있다. 기본적으로 이것은 전통적인 태도와 달리 예술이 아닌 자연에 대한 경험을 분석함으로써 가능할 수 있었다. 물론 자연 자체에 관심을 가졌다기보다 위대한 자연 앞에서 우리가 느끼는 숭고의 감정에 주목했다는 점 역시 차별적인 미학적 관점을 선취하고 있다고 할 것이다.

숭고와 관련해 공포에 관심을 갖게 된 당시 문화에서의 반향은 18세기 후반 신고전주의가 내세웠던 비례를 깨는 불균형이나 불규칙적인 것으로 이해되었던 고딕 건축에 대한 취미와 폐허에 대한 재평가와 맥을 같이하게 된다. 또한 고딕 양식의 문학 역시 18세기 후반을 장식한 사조였다. 고딕소설과 함께 묘지의 시, 장송곡, 19세기 말의 퇴폐주의까지, 나아가 죽음의 에로티시즘까지 공포는 문학계에서 주요한 위치를 차지하였다. 공포를 불러일으키는 대상이나 풍경에 천착하기도 했지만 무엇보다 공포가 왜 쾌감을 유발시키는지에 대한 의문은 더욱 중요한 문제였다. 쾌와 즐거움에 대한 판단은 미의 체험과 밀접한 관계에 놓여 있는 것이었다.

앞서 정치적 보수주의와 그의 미학이론이 갖는 관계의 문제에 있어 『탐구』의 편집자인 필립스는 버크의 보수주의가 그의 미학이론에도 어느 정도 작용하는 것으로 보았다. 이와 관련된 문제에 있어서는 이외에

도 미와 숭고, 사랑과 찬양, 매끄럽고 부드러운 여성의 신체와 왕과 사령관과 같은 힘을 가진 대상에 대한 버크의 비교가 미와 숭고에 깃든 이분법, 사고가 결여된 민중에 대한 부정적 시각이 포함된 왕정에 대한 향수나 남성과 여성에 대한 젠더 편향적 관점이 반영된 것으로 평가되기도 한다.

| 이경희 |

칸트의 미학

자율미학과 미적 예술

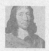

1. 칸트와 근대미학

18세기 이전까지 미와 예술은 크게 주목받지 못했는데, 그 주된 원인은 상상력과 감정이 이성과 의지와 같은 인간의 능력에 비해서 정당한 평가를 받지 못했기 때문이다. 그런 점에서 18세기는 그 어느 시대보다도 상상력과 감정에 본격적으로 주목했던 세기였다. 그 정점에 칸트(I. Kant, 1724~1804)가 위치해 있다. 칸트를 분수령으로 미와 예술에 대한 관심과 탐구는 더이상 과거로 되돌아갈 수 없게 되었으며, 이전과는 전혀 다른 방식으로 이해되고 추구되었다.

서양미학사에서 칸트하면 가장 먼저 떠오르는 단어는 미적 무관심성이다. 이와 함께 또 하나 기억할 것으로는 플라톤 이래로 아름다움 내지는 미(美)가 자연세계의 객관적 속성이라고 여겨온 오래된 정설을 뒤집고 하나의 체계적 미학이론으로서 반성적 판단력에 기초한 자율미학을

정초한 철학자라는 점을 꼽을 수 있다. 주지하듯이 칸트는 미학이 하나의 독립적인 학문으로 탄생하는 데 결정적인 공헌을 했으며, 서양근대미학을 체계적으로 완성한 철학자로 평가된다. 그러나 진리인식의 체계로서 학문에 대해서 확고한 기준을 갖고 있는 칸트에게 미학은 엄밀히 말해서 미의 학문(Wissenschaft)이 아니다. 칸트에 의하면, "미의 학문이란 존재하지 않으며, 다만 그 비판만이 존재하며, 또한 미의 본질이 아니라 미적 예술만이 존재할 뿐이다"(『판단력비판』*Kritik der Urteilskraft* 239면). 학문은 객관적 원리에 의해서 규정되는 인식들의 체계이지만, 미는 인식의 대상이 아니다. 다른 한편으로 칸트는 인간의 자유로운 생산적 상상력과 반성적인 미감적 판단력에서 성립하는 미적(schön) 경험에 천착함으로써 미학에 그 고유한 영역을 확보해주었다. 이러한 미에 대한 이해 역시 넓은 의미에서는 미의 본성과 지위에 대한 학문적 탐구의 결과라는 점에서 칸트가 '미학'을 하나의 독립적인 학문으로 뚜렷이 각인시킨 최고의 근대철학자라는 사실은 분명하다.

칸트 미학은 서양미학사를 통틀어서 그 누구도 부인하기 힘든 확고한 지위를 갖는다. 내용적인 면에서 근대라는 제한된 시기만을 고려해보아도 그의 철학이 근대의 합리론과 경험론의 비판적 종합, 계몽주의의 완성으로 자리매김되는 것과 동일한 맥락에서 근대미학의 최고봉으로 꼽히기에 손색이 없다. 근대에 이르는 길목에서부터 불거진 당대의 합리론과 경험론의 대결은 단순히 진리와 인식의 문제만이 아니라 인간과 관계하는 모든 영역에서도 그들 각각의 철학적 견해가 투영되고 있었기 때문에 미학의 경우에도 예외는 아니었다. 이러한 싸움터에서 하나의 중재자로서 또는 비판적 종합자로서 등장한 사람이 바로 칸트였다. 칸트는 미를 진리인식과는 거리가 먼 감각적인 것에 속하는 것

이라 하여 그 고유한 가치와 의의를 낮게 평가하는 이성주의 미학의 편견, 반대로 그것의 고유성을 높이 평가하면서도 이를 논쟁을 허용하지 않는 개인적 감정과 취미의 세계에 묶어둠으로써 상호소통의 가능성을 충분히 간파하지 못한 경험주의 미학의 속단을 모두 경계하면서 미적 경험에 대한 미감적(ästhetisch) 판단이 갖는 선험적으로(a priori) 고유한 차원을 제시하고 또 이를 해명하려고 시도했다.

칸트에게서 아름다움은 미감적 판단력을 근본적으로 특징짓는 상상력의 자유로운 유희와 지성의 조화에서 성립한다. 자유롭다는 말이 함축하듯이 아무런 의도나 목적도 없이 상상력과 지성의 조화로운 결합에서 생기는 쾌의 감정이 미인 것이다. 칸트의 고유한 의미에서 "미감적 판단력은 개념 없이도 형식을 판단하며, 그러한 형식의 판정에서 만족을 발견하는 능력이다"(같은 책 233면). 이같은 주장에는 당대의 경험주의 미학과 이성주의 미학 두 진영에서 논의되었으며, 또한 다양한 공방을 낳았던 문제들에 대한 진단과 비판, 그리고 종합이라는 그의 철학을 특징짓는 사유과정이 그대로 재연되고 있다. 이 때문에 칸트 미학에 대한 접근과 이해 역시 그의 철학 전체와의 체계적 연관 아래에서 탐구되고 해석되어야 하며, 따라서 칸트의 철학에서 미학을 단순히 하나의 독립적인 학문영역으로 분리해서 이해하려는 시도들은 그의 미학이론을 올바로 이해하는 데 실패하게 된다. 그러나 칸트 미학을 그의 철학적 체계와의 연관 속에서 이해하는 것 자체가 또 하나의 힘든 여정이다. 이런 점들이 칸트 미학을 온전히 이해하는 데 보이지 않는 커다란 장애가 되기도 한다.

근대라는 시기는 한편으로는 다가오는 새로운 시대에 대한 열망과 함께 삶의 다양한 요소들이 분기하던 시대였으며, 다른 한편으로는 이

처럼 분화된 삶의 요소들에 통일성을 부여하려는 과제를 안고 있던 시대였던 것이다. 무엇보다도 계몽운동의 전성기였던 18세기는 취미의 세기다. 이는 당시에 풍미했던 미학적 관심사들을 대변하는 표현이기도 하다. 르네상스 운동 이후에 본격적으로 시작된 근대의 초두부터 영국에서의 연극, 소설, 회화 등을 비롯한 일련의 예술 행위와 작품들, 예술 감상 및 그 주체의 지위와 성격 등에 대한 관심들은 일련의 취미 논쟁으로 집약된다. 미를 취미판단의 문제로 접근하는 칸트 역시 예외는 아니었는데, 종합의 철학자 칸트가 이런 시대적 분위기를 피해갈 수 없었음은 자명한 일이었다.

취미의 세기 한가운데에서 새로이 전개되기 시작한 미학의 역사와 관련해볼 때, 당대의 아름다움에 대한 논의와 연구들은 미학을 하나의 독립적인 학문으로 성장시키기 위한 더없이 좋은 토양을 만들어주고 있었다. 이에는 당대의 중요한 미학적 문제들이 거의 망라되어 있다. 구체적으로는 한쪽에는 미를 인식하는 주체의 경험을 중시함으로써 경험주의 미학에 기초를 제공한 로크, 미적 태도의 무관심성에 주목한 칸트의 선구자로서의 샤프츠버리, 경험주의 미학을 집대성한 흄, 서양미학사에서 최초로 미와 숭고를 명확히 구분한 버크 등의 경험론적 전통이 있었다. 그리고 다른 한쪽에는 데까르뜨로부터 시작해서 가장 진실한 것이 가장 아름답다고 선언하는 부알로, 미학의 아버지로 불리기도 하는 바움가르텐을 포함한 합리론적 전통이 있었다. 칸트가 이러한 시대적 흐름과 함께 동시대의 미학적 이론가들에게서 물려받았으며, 또 자신의 철학적 체계와의 연관성 아래서 논구해야 했던 대표적인 과제로는 감성적인 것과 이성적인 것의 분쟁과 조정, 미적 경험의 본성, 미감적인 것 내지는 미감적 판단의 지위와 성격, 미학의 개념 규정 및 학문

으로서의 미학의 지위, 미와 예술, 미와 감정, 미와 도덕성, 미와 선의 관계, 미와 종교, 자연과 자유의 통일성 등과 같이 거의 모든 미학적 문제들이 망라되어 있다. 칸트가 이같은 과제들을 해결하기 위해서 사용하거나 만들어낸 개념들이 또한 그의 미학을 특징짓는 척도가 되었다.

2. 미와 취미판단

칸트에게 미적 경험은 우리의 마음상태에서 일어나는 하나의 미학적 사태다. 이것이 칸트 미학의 출발점이다. 하나의 사실로서의 미, 그것이 객관적인 대상세계에서가 아니라 바로 우리 안에서 생겨나고 느껴지고 있다는 사실 자체를 해명하려는 것이 칸트 미학이다. 때문에 우리는 하나의 객관적 현상으로서의 미 혹은 미적인 것(das Schöne)은 이를 느끼는 주관의 능력과 관계하는 미감적인 것(das Ästhetische)에서 성립한다는 사실로부터 개념적으로 미적인 것과 미감적인 것을 엄밀히 구분할 것을 요구받는다. 또한 칸트의 미는 기본적으로 자연미다. 숭고미나 예술미 혹은 기타 어떤 미적인 것들도 언제나 이 자연미를 가능하게 하는 주관적인 조건들과 요소들과의 관계 아래에서 조명되고 해명된다. 그리고 이 관계는 "이 꽃은 아름답다"와 같이 언제나 하나의 판단으로 표현된다. 이러한 이유에서 미에 대한 철학적 탐구로서의 칸트 미학의 근본과제는 이같은 미감적 판단의 본성과 성격의 해명으로 귀착된다. 칸트는 이를 자신만의 독특한 방식으로 처리하는데, 미감적 판단이 '하나의 선험적 종합판단'임을 증명하는 과제가 바로 그것이다.

칸트에 의하면, 자연인식에서 성립하는 지식은 선험적 종합판단이라

는 특징을 갖는다. 가령 "모든 사건에는 원인이 있다"와 같은 진술은 개연적·추정적·확률적이라는 성격을 갖는 경험적 지식들과 달리 객관성·보편성·필연성을 갖는 지식이다. 반면에 미적 경험의 경우에는 사정이 약간 다르다. 미는 감정과 관계하기에 객관적 인식이 될 수 없고, 단적으로 주관적 느낌이다. 그러면서도 칸트의 주장에 따르면, 보편성과 필연성을 갖는 판단, 모든 사람이 동의하지 않을 수 없는 판단이라는 점에서 형식상으로는 자연세계에 대한 객관적 인식과 별반 다르지 않은 동일한 위상을 갖는다. 그것은 주관적 보편성, 미감적 필연성을 갖는 판단이다. 어떤 경우든 칸트는 미의 문제를 "우리는 어떻게 저 꽃이 아름답다고 느낄 수 있는가?" 혹은 "저 꽃이 아름답다는 판단은 어떻게 가능한가?"라는 진술에 대한 해명으로 이해한다. 칸트에게 "이 꽃은 아름답다"라는 진술은 주관적이면서도 보편성과 필연성을 갖는 선험적 종합판단이라는 사실은 부인될 수 없는 명백한 사실이기 때문이다. 칸트는 이처럼 미학의 근본문제를 선험적 종합판단으로서의 취미판단, 즉어떤 대상에 대해서 내가 아름답다고 느끼는 것은 다른 모든 사람들도 그렇게 느끼며 또 느껴야 하는, 보편적으로 그리고 필연적으로 타당한 주장이라고 이해함으로써 자신만의 독특한 문제의식을 나타낸다. 미감적인 것이란 우리의 감성과 관계하는 것이듯이 미감적 판단은 객관적 대상이 아니라 대상에 대한 표상이 쾌·불쾌의 감정에 관계하는 판단이다. 그리고 표상 자체가 미적인 것이 아니라 표상에는 없는 미적인 것이 표상에 부가되는 판단이기에 '종합적'이다. 또 그것이 객관적 인식은 아니면서도 보편적·필연적이라는 의미에서 '선험적'이다. 그러므로 미감적 판단은 선험적인 종합판단이라는 것이다. 이처럼 미감적 판단을 선험적 종합판단으로 인식한다는 것은 미와 숭고와 같은 미적 현상들

이 사물이나 대상의 어떤 객관적 성질이나 속성이 아니라 주관적 현상이라는 것을 의미한다.

칸트에 이르는 미학의 역사에서 볼 때 엄밀한 의미에서 근대미학의 시작을 샤프츠버리, 허치슨 등 18세기 영국 경험주의 철학에 두거나, 아니면 합리주의 전통 아래서 오늘날 우리가 사용하고 미학이라는 용어를 공식화했던 바움가르텐에서 찾으려 하든, 근대미학이라는 이름 아래 하나로 묶일 수 있는 일반적 경향들 중에서 이들 모두에게서 공통적으로 발견되는 것이 바로 근대미학의 등장과 성립을 특징짓는 요소, 즉 감성적인 것 내지는 미감적인 것에 대한 새로운 인식과 평가다. 그중에서도 미적 경험과 판단을 미감적(감성적) 판단으로, 그러면서도 동시에 또한 이를 선험적 종합판단으로 규정하는 것은 정말로 획기적인 발상이다.

주지하듯이 칸트가 미학적 문제들에 대해서 본격적으로 성찰하기 시작했던 18세기 중엽의 지형도를 살펴보면, 당시까지 미학은 하나의 독자적인 학문으로서 뚜렷한 지위를 갖지 못하고 있었다. '미적 예술' (Schöne Kunst) 개념이 미학적 논의에서 본격적으로 등장한 것도 이 시기였으며, 미에 관한 대부분의 논의들은 실제로 바움가르텐이 명시적으로 지적했던 감성적인 것에 관한 논의와 논쟁을 통해서 비로소 본격적으로 다루어지기 시작했다. 1742년에 공식적으로 최초의 미학강좌를 개설했듯이 바움가르텐이 미학의 아버지로 불릴 수 있었던 것도 감성이라는 주관적 의식에는 단순히 감각적인 경험적 인식 이외에 미적 인식도 존재한다는 것을 발견한 데서 찾을 수 있다. 이처럼 감각주의와 이성주의 사이의 대립을 뛰어넘는 성과를 거두고 있음에도 역사적으로 볼 때 바움가르텐은 아직 미적인 것 및 그와 관련한 다양한 주제들 일반

에 대해서 독일미학이 갖는 이성주의적 색채를 완전히 거두어내지 못했으며, 따라서 취미와 감정, 그리고 상상력 등과 같은 미적인 것과 관련한 고유한 의미들을 온전히 체계적으로 다루지는 못했다.

칸트는 이러한 상황에서 분명한 문제의식을 갖고서 자신의 철학적 성찰들을 수행했다. 칸트의 대표적인 주저인 『순수이성비판』(*Kritik der reinen Vernunft*, 1781/1787)의 핵심이론 중의 하나가 '미학'과 동일한 단어인 '감성론'(Ästhetik)을 타이틀로 하고 있는 것도 결코 우연이 아니다. 동일한 단어가 두개의 완전히 다른 단어로 번역되는 상황은 감성적인 것과 미감적인 것, 혹은 감성과 미의 연관성을 넘어서 그 차이점 역시 극명하게 보여주는 경우라 할 수 있다. 따라서 미학적 담론뿐만 아니라 칸트 미학 내적으로도 단순히 감각적인 것과 미감적인 것들이 어떻게 다른지를 해명해야 하는 문제도 제기되는데, 칸트 스스로도 이 문제를 해명하는 데 처음부터 상당한 공을 들이고 있다. 이같은 상황은 칸트에게서 미적 경험이 갖게 되는 존재론적 및 인식론적 위상이 어떻게 이해되고 있는지를 단적으로 엿볼 수 있게 해준다.

칸트는 '미를 판정하는 능력' 즉 '미를 감상하고 이해할 수 있는 능력'을 취미(Geschmack)로 정의한다. 따라서 미적인 것에 대한 판단으로서의 미감적 판단은 곧 취미판단이다. 취미판단의 본성과 특성을 밝히고, 그 근거를 정초하는 작업이 『판단력비판』의 제1부인 「미감적 판단력비판」의 핵심주제이며, 칸트는 이를 '미감적 판단력의 분석'과 '순수 미감적 판단력의 연역'이라는 과제 아래서 수행한다. 즉, 전자에서는 미감적 판단력의 성격과 내용, 이른바 미감적 판단력의.본질적 징표가 해명되고, 후자에서는 이같은 분석의 정당성을 보증하는 임무가 수행된다. 이를 통해 비로소 칸트 미학의 구체적 모습이 드러나게 된다. 미감

적 판단은 진위를 판별하는 논리적 판단은 아니지만 그 역시 판단으로서 지성에 대한 관계가 포함되어 있다. 이러한 이유에서 『순수이성비판』에서 그랬듯이 취미판단을 성질, 분량, 관계, 양상으로 구분되는 판단작용의 논리적 기능에 의거해서 분석한다.

무관심적 만족

판단의 성질 면에서 취미판단은 미감적이다. 칸트는 취미판단의 특징을 무관심적 만족(das interesselose Wohlgefallen)으로 규정한다. 어떤 대상을 단지 감각을 통해 쾌를 느끼거나 지각하고 판단하는 일은 '쓰다' '달다'와 같이 판단자에 따라 달라질 수 있는 감각판단이다. 그러나 그 대상을 '아름답다'라고 할 때는 사정이 다르다. 아름답다는 미적 판단은 칸트에게는 미감적 판단인데, 이는 우선 주관적이다. 이때의 '주관적'은 감각들처럼 대상의 표상에 의해서 촉발되는 대로 우리의 감관이 반응하는 것이 아니다. 또 인식판단은 지각과 개념의 결합으로 성립하지만, 미감적 판단은 특정한 관심을 전제하지 않는 쾌·불쾌의 감정으로부터 오는 만족이다. 이러한 무관심적 만족은 이미 어떤 선행하는 관심을 전제하는 감각적 만족이나 도덕적 만족 같은 것과도 구별된다. 무관심적 만족은 그런 일체의 관심으로부터 독립해 있는 쾌·불쾌의 감정이다.

관심(Interesse)은 "대상의 현존에 대한 표상과 결합되어 있는 만족"을 뜻한다. 이러한 만족은 직간접적으로 욕구능력과 관계한다. 다시 말해 욕구능력의 규정근거이거나 아니면 욕구능력의 규정근거와 필연적으로 결부된 것으로서 그와 관계하는 대상을 통해 만족을 욕구하는 것이 관심이다. 그런데 어떤 것이 아름다운지 여부가 문제될 때 취미판단

과 관계하는 미적 만족은 그 대상의 현존이 우리에게나 또는 다른 어떤 사람에게 중요성을 갖는 것인지는 하등 문제가 되지 않으며, 오히려 그 대상을 직관 또는 반성을 통해 고찰하면서 다만 어떻게 판정하고 있는 지가 문제가 된다. 전자가 관심과 결합되어 있는 만족인 반면, 후자가 바로 취미판단에서 성립하는 순수한 무관심적 만족이다. 그런 점에서 취미판단은 관조적이어서 대상의 실재에 관해서는 무관심하고 오직 대상의 성질을 쾌·불쾌의 감정과 결부시키는 판단이다.

칸트는 이 무관심적 만족을 쾌적함(das Angenehme), 선한 것(das Gute), 유용한 것(das Nützliche)의 만족과 비교한다. 쾌적함은 감성적 만족의 표현으로서 "감관에 감각적 만족을 주는 것"을 의미한다. 이러한 만족은 주관적 감각이다. 가령, 우아하다, 사랑스럽다, 흥겹다, 즐겁다 등과 같이 쾌적함과 관계하는 감각들이 그러하다. 반면에 초원의 녹색, 건물의 흰색 등과 같은 색깔에 대한 판단은 감관의 객관적 표상, 즉 객관적 감각이다. 따라서 동일한 녹색이라도 그것이 주는 쾌적함은 사람마다 다를 수 있지만, 단순한 색깔 판단은 다를 수 없으며, 감각적 만족 여부와 무관하다. 이러한 주관적 감각은 항상 주관적이어서 절대로 어떤 대상의 객관적 표상이 될 수 없는 감각이다. 즉, 녹색의 우아함에 대한 감각을 객관적 대상으로 제시할 수가 없다. 이러한 의미의 주관적 감각을 통상 단순히 감각이라 부르는 객관적 감각과 구분해서 감정이라 부른다. 이런 감각적 감정은 이미 그 자체가 쾌적함을 가져다주는 어떤 대상에 대한 관심에 이끌리고 있으며, 이에 따라 만족 또한 얻으려하게 된다. 반면에 선한 것과 유용한 것은 실천적 만족의 표현이다. 감성적 만족인 쾌적한 감각이 단지 주관적이라면, 실천적 만족은 이와는 다른 종류이다. 어떤 것을 위해서 좋은 것은 유용한 것이며, 자체로 좋

은 것은 선한 것이다. 유용한 것은 다른 무엇을 위한 수단이며, 선한 것은 수단과 독립해 있는 목적이다. 이 점에서 양자가 구분되지만, 이들 모두 우리의 욕구능력, 즉 의지와 관계한다는 점에서 실천적 만족을 낳는다. 하지만 선한 것은 유용한 것과 달리 도구적 만족만이 아니라 도덕적 만족을 낳는다는 점에서 그리고 사람에 따라 달라질 수 있는 것이 아니라 언제나 좋은 것이라는 점에서 객관적이다.

이와같이 쾌적한 것에 관한 만족, 선에 관한 만족, 혹은 유용한 것에 관한 만족은 특정한 관심과 결합되어 있지만, 취미판단을 규정하는 만족은 일체의 관심과 무관하다. 그러기에 "취미는 어떤 대상 또는 표상방식을 일체의 관심을 떠나 만족 또는 불만족에 의해서 판정하는 능력이며, 그와같은 만족의 대상을 아름답다고 한다"(『판단력비판』 124면). 쾌적한 것이든 선한 것이든 이들은 모두 관심에 의존적인 만족이다. 때문에 만족의 정도 역시 관심의 정도에 비례한다고 할 수 있다. 이처럼 미를 쾌적함이나 선한 것과 전적으로 구분하는 것은 당대의 경험주의 미학과 이성주의 미학 모두를 비판적으로 극복하는 의미를 갖는다. 칸트는 전자의 경우처럼 미를 감성에서 느껴지는 쾌적한 만족으로 이해하거나 후자처럼 직접적으로 도덕적 선과 결부짓는 방식을 전부 반대한다. 관심이 있다는 것은 뭐든 어떤 의욕이나 욕구에 의존하는 것이기 때문이다. 칸트의 이같은 태도는 서양미학사에서 미학을 하나의 독립적인 학문으로 정립하는 데 결정적인 역할을 했다.

미감적 만족은 "무관심적인 자유로운 만족"(같은 책 123면)으로서 일체의 관심이나 선행하는 어떤 욕구로부터 독립적인 것이어서 단순한 감성적 만족이나 실천적 내지는 도덕적 만족과 달리 자유로운 만족이며, 단적으로 자유이며 유희이다. 그것은 또한 쾌·불쾌의 만족감정과 결합

되어 있는 느껴지는 미, 즉 저절로 생겨나는 미이다. 그러므로 개념을 목표로 하는 인식판단처럼 대상의 객관과 관계하지 않기에 어떤 대상에 의해서도 강요되는 바 없으며, 또한 그 대상의 현존 자체에도 관심이 없다. 또한 객관의 가치와도 무관하며 오로지 스스로 미를 산출한다는 의미에서 주관적이므로 그야말로 자유로운 만족이다. 칸트는 이같은 의의를 반영하듯 유일하게 자유로운 만족으로서 미감적 만족을 은총(Gunst)이라는 말로 표현하기도 한다.

주관적 보편성

성질의 계기에서 취미판단이 무관심적 만족의 감정이라면, 분량의 계기 면에서는 보편적 만족이다. 이런 미적 만족을 낳는 취미판단은 주관적 보편성 또는 미감적 보편타당성으로 규정된다. 칸트는 어떤 사람이 어떤 대상에 대해서 갖는 만족이 개인적으로 어떤 관심으로부터도 자유롭다고 의식하고 있는 것 자체가 이미 그 사람으로 하여금 그 대상이 모든 사람들에 대해서도 만족의 근거를 내포하고 있다고 생각하게 만든다고 말한다. 주관의 특수한 경향성이나 관심에서 기인하는 것이 아니며, 판단자 자신도 그 만족이 이로부터 자유롭다는 것을 자각하고 있으므로 자기만의 특수한 개인적 조건들에 의거한 만족이라고 생각하지 않는다는 것이다. 칸트가 미감적 판단을 주관적 보편성으로 규정하는 이유가 여기에 있다.

그런데 보편성이라는 판단의 유사성 때문에 미감적 판단을 객관적 보편성으로 오인할 수도 있다. 이같은 일이 생길 수 있는 것은 전적으로 취미판단이 일체의 관심으로부터 떠나 있어서 마치 그같은 판단의 타당성을 누구에게나 전제할 수 있는 논리적 판단으로 오인하기 쉬운 유

사성을 띠기 때문이다. 하지만 취미판단의 주관적 보편성은 인식판단이 갖는 객관적 보편성과는 전적으로 다르다. 미감적 판단은 개념으로부터 나오는 것일 수가 없다. 그것은 개념을 매개로 하는 인식이 아니라, 개념 없이 쾌·불쾌의 감정과 관계하면서도 모든 주관에 대해서 타당하다고 생각하는 보편타당성이다. 취미판단을 분량 면에서 보면 그것은 개개인으로서의 각자에게 타당한 개별판단, 즉 단칭판단이다. 그것은 논리판단처럼 개념에 근거하지 않고 단지 감정에만 근거하는 보편성을 갖는다. 그런데 일체의 관심으로부터 자유로운 만족을 낳는 취미판단은 인식판단이 아니기에 각 개인은 자신의 판단이 다른 모든 개인들에게도 똑같이 보편적으로 타당해야 한다는 것을 객관적으로 증명할 수는 없다. 그럼에도 칸트는 미적 감정은 누구나에게 동일하게 만족을 주는 경험으로서 주관적으로 보편타당한 것이며, 이를 당연한 사실로 받아들인다. 그리고 이것이 실제로도 참이려면, '주관적 보편성'에 대한 요구 속에는 이미 미적 감정의 보편적 전달 가능성이 전제되어 있다고 할 수 있다.

　쾌적한 것, 선한 것, 유용한 것의 만족 감정처럼 모든 특수한 관심은 선행하는 객관에 의존하고 있으며, 이러한 제약은 각 개인마다 다를 것인데, 이런 관심과 결부된 감정은 보편적 감정일 수 없으며, 따라서 보편적으로 전달 가능한 감정이 아니다. 반면에 "개념을 떠나서 보편적 만족을 주는"(같은 책 134면) 취미판단의 자유로운 무관심적 만족은 이러한 제약으로부터 자유롭다. 통상 칸트의 인식론에서 인식판단은 항상 보편적 전달 가능성을 갖는다. 이것이 가능한 것은 현존하는 대상을 고찰하는 인식활동 중에서 감성과 지성, 직관과 개념 그리고 이 양자를 매개하는 상상력의 공동작업이 이루어지기 때문이다. 여기에는 필연적

으로 주어진 대상에서 객관을 형성하는 상상력의 산물인 직관적 표상과 지성의 산물인 개념의 결합이 이루어진다. 즉, 상상력은 표상들에 직관적 통일을 주며, 지성은 개념에 의거해서 합법칙적 통일을 준다. 이것이 바로 인식이요 판단이며, 논리적인 보편타당성을 가지며, 따라서 언제나 보편적으로 전달 가능한 지식이다. 다시 말해서 객관적 인식은 감관을 통해 주어지는 직관의 다양을 상상력을 매개로 해서 결합하고 이를 개념에 의하여 지성이 통일하는 작업이다. 그런데 객관적 인식이 아닌 미적 감정이 보편적 만족을 줄 수 있는 유일한 가능성은 우리의 마음 상태 자체에서 그같은 일이 일어나는 경우밖에 없다. 또한 그것이 객관적 인식처럼 직관, 지성, 상상력이 상호 합법칙적 결합에 의해서 성립하는 것이 아니라면, 남아 있는 가능성은 이같은 마음의 인식력들이 일정한 규칙과 절차로부터 벗어나 제약 없이, 즉 일정한 개념에 의거하지 않고서도 상상력과 지성의 자유로운 유희에서 생기는 것일 수밖에 없게된다. 이처럼 직관의 제약에 얽매이지 않는 상상력과 지성의 자유로운 유희, 인식 없이 성립하는 인식력들의 조화, 상상력과 지성의 의도 없는 조화, 상상력과 지성 두 힘들의 자유로운 유희에 의해서 느껴지는 것이 칸트가 말하는 보편적으로 전달 가능한 만족의 대상으로서의 미이다.

미감적 합목적성

취미판단은 지성과 상상력이 조화롭게 유희하는 마음상태(Gemutszustand)에서 성립한다. 칸트가 미적 감정을 이처럼 마음상태와 관련하여 다루는 이유는 그것이 감관적인 감각능력이나 욕구능력 또는 인식을 낳는 능력이 아니라 기본적으로 우리의 인식력들 간의 조화와 부조화의 문제로 보고 있기 때문이다. 이는 감정이 느끼는 주관적

만족 내지는 상태가 관심의 유무에 따라 달리 규정되는 것과도 연관된다. 조화의 상태에 있는 것이 쾌의 감정을, 그리고 부조화의 상태에 있는 것이 불쾌의 감정을 가져오듯이, 특수한 관심과 결부된 감각적 쾌적함은 사람마다 다르기 때문에 보편적으로 타당할 수 없다. 선한 것은 실천적 이성에서 성립하는 것이어서 보편타당한 것이긴 해도 이성이 요구하는 관심의 지배를 받는다. 그러나 미는 마음의 조화로운 상태에서 일어나는 무관심한 만족으로서 개념의 매개 없이 그리고 일체의 관심으로부터 벗어나 있는 보편적 만족을 준다.

무관심적 만족은 곧 무목적적 내지는 무의도적 만족이다. 이 무관심성과 관련하여 미감적 판단력의 정체를 규명하기 위해서 칸트는 목적과 합목적성 개념을 도입한다. 칸트에 의하면 "목적이란 한 개념이 그 대상의 원인(그 대상을 가능하게 하는 실재적 근거)으로 간주되는 한에서 그 개념의 대상이다. 그리고 한 개념이 그 객관에 대해서 갖는 원인성이 합목적성이다"(같은 책 134~35면). 만일 직관, 상상력, 지성의 인식력들의 상호작용이 빚어내는 마음상태에 그같은 조화를 산출하는 원리에 대한 해명이 제시되지 않는다면, 저 인식력들이 왜 저와 같은 방식으로 결합하고 조화를 이루는지에 대해서 우리는 결코 이해할 수 없게 될 것이다. 그런 점에서 목적과 합목적성 개념의 도입은 칸트 미학의 백미라고 아니할 수 없다. 순수한 미감적 만족은 개념 없이 성립하는 자유로운 만족이다. 개념에 의한, 개념을 매개로 한 만족은 선행하는 어떤 기준에 제약된 것이므로 결코 순수한 의미에서 미감적일 수 없다. 어떤 기준에 따른다는 것은 이미 어떤 의도를 전제하거나 아니면 어떤 의도를 앞세우고 있는 것이 된다. 일반적으로 우리는 이런 만족을 어떤 의도나 목적에 부합한다는 의미에서 합목적적이라 말한다. 그런데 미감적 만족에

는 그런 합목적적이라 판정할 수 있는 선행하는 목적이 존재하지 않는다. 만일 만족의 대상이 그 대상의 인식뿐만 아니라 그 결과를 낳은 선행하는 개념에 의해서만 가능한 것으로 생각한다면, 우리는 이미 그 개념과 함께 하나의 목적을 생각하고 있는 것이다. 이 경우 결과의 표상은 그 결과의 원인을 규정하는 근거로서 그 원인에 선행해 존재하는 것이 된다. 그런데 이처럼 어떤 만족의 개념을 의욕하거나 앞세움이 없이도, 즉 의도나 목적의 표상을 전제하지 않고서도 그와같이 합목적적인 것에서 발견되는 만족을 낳는 것, 그것이 미감적 판단의 특징이다. 이것이 주관적인 미감적 합목적성이다.

취미판단을 관계의 계기에서 규정하고 있는 주관적 합목적성 개념의 근본특징은 그것이 목적 개념 없이 대상의 형식에서 성립하는 합목적성, 즉 목적 없는 형식적 합목적성이라는 것이다. 그것은 어떤 대상의 현존과 직접 관계하는 질료적 합목적성이 아니라 반성적으로 대상이 갖는 형식에서만 관찰되는 형식적 합목적성이다. 만일 목적이 만족의 근거가 되면, 목적은 언제나 관심을 수반한다. 이런 만족은 미감적이지 못하며, 쾌적한 것이거나 선한 것 혹은 유용한 것이다. 목적이 선행하면, 그것은 주관적이든 객관적이든 결코 취미판단의 근거가 될 수 없다. 마찬가지로 결과로서의 쾌 또는 불쾌의 감정이 그 원인으로서 감각이나 개념과 같은 표상과 결합하게 되면 그것은 취미판단이 될 수 없다. 칸트의 정의에 따르면, "미는 합목적성이 목적의 표상 없이도 어떤 대상에서 지각되는 한에서의 대상의 합목적성의 형식이다"(같은 책 155면). 이에 따르면, 자유로운 상상력과 지성의 조화로운 유희가 주관에 의해서 지각되는 대상의 형식이 지닌 합목적성과 관계하여 만족을 일으킨 것이 미이다.

미감적 필연성과 공통감

「미의 분석론」의 마지막 네번째 주제는 취미판단을 양상 계기에서 해명하는 것이다. 그것은 "대상들에 대한 만족의 양상"(같은 책 155면)에 관한 것이다. 이 양상 계기의 분석을 통해서 드러나는 것은 우리의 미감적 판단에서 일어나는 양상, 즉 미적 만족의 필연성은 여타의 인식적 및 실천적 판단에서의 필연성과 근본적으로 다르다는 것이다. 이는 미감적 판단이 갖는 필연성을 해명하는 작업이다. 한마디로 미는 쾌와 필연적인 관계가 있다고 생각하는 그 이유와 조건의 해명이다. 이렇게 미감적 판단에서 느껴지는 만족의 필연성은 특수한 종류의 필연성이다. 그것은 이론적 필연성이나 실천적 필연성과 구분되는 미감적 필연성이다. 칸트는 이를 일종의 범례적 필연성이라 부르는데, 그것은 반성적 판단력에 속하듯이 객관적 판단도 인식적 판단도 아니어서 일정한 개념으로부터 도출될 수는 없으며, 따라서 개념에 의거한 필연성처럼 보편적 규칙을 제시할 수 없지만, 그럼에도 형식적으로는 그러한 규칙의 한 실례로 간주되는 판단으로서 이에 모든 사람이 동의한다고 하는 필연성이라 할 수 있기 때문이다. 그리고 미감적 판단이 주관적 보편성이므로 미감적 필연성 또한 주관적 필연성이다.

이처럼 무관심적 만족에 대해서 요구되는 주관적 필연성이 야기하는 사태는 이론적 객관적 필연성이 아니다. 그럼에도 이 미감적 필연성은 누구에게나 동의를 요구하며, 어떤 것을 아름답다고 판정하는 사람이라면 누구나 그 대상에 찬동을 보내고, 자기와 똑같이 생각해야만 한다고 주장하는 필연성이다. 칸트는 이같은 주관적인 미감적 필연성에 포함되어 있는 당위적인 요구가 가능한 것은 우리가 다른 모든 사람들

의 동의를 구할 수 있는 어떤 공통의 근거를 갖고 있기 때문이라고 주장한다. 칸트는 그것을 취미판단들이 가진 주관적 원리로서의 '공통감각' 혹은 '공통감'(Gemeinsinn; sensus communis, 같은 책 157면)에서 발견한다. 무엇보다도 이 공통감은 주관적 원리이지 객관적 원리는 아니다. 만일 객관적이라면 취미판단은 인식판단과 마찬가지로 무조건적 필연성을 요구할 수 있을 것이다. 또 취미판단이 '커피를 좋아한다' '녹차를 싫어한다' 하는 감각적 취미처럼 아무런 원리도 가지고 있지 않다면, 취미판단의 필연성은 전혀 생각할 수도 없다고 보아야 한다. 그러나 칸트에게 미적 만족 또는 미감적 판단은 개념이 아니라 감정이면서 보편타당하게 규정되는 것이므로, 하나의 주관적 원리를 갖지 않으면 안된다. 이 주관적 원리가 바로 공통감이다. 칸트에 의하면, 공통감은 "우리의 인식력들의 자유로운 유희로부터 생겨난 결과이며" 이러한 "하나의 공통감이 있다는 전제 아래서만 취미판단은 가능하다"(같은 책 157면). 역으로 하나의 공통감이 우리에게 없다면 우리가 어떤 대상에 대해서 내리는 미감적 판단은 사람마다 혹은 한 사람에게서조차 그때그때 달라질 수 있는 단순한 개별적인 감각판단에 불과하게 된다는 것이다.

판단력비판의 「미의 분석론」에서 취미판단의 양상분석으로부터 정립된 것이 이러한 의미의 미감적 필연성이다. 칸트는 이 필연성 판단의 주관적 원리로서의 공통감에 의거해서 자신의 미적 판단에 모든 사람들이 똑같이 동의할 것을 요구하는 가능성을 증명한다. 다시 말해서 미감적 판단의 전달 내지는 소통 가능성으로부터 출발해서 그 가능 근거로서 승인하지 않을 수 없는 공통감의 존재를 주장하고, 다시 이를 전제로 전달 가능성으로서의 미감적 필연성을 확증하는 방식이다. 취미판단에는 이미 공통감이 작용하고 있기에 미에 대한 보편적 전달 가능

성이 성립하는 것이다. 이같은 분석에 따르면, 결국 취미란 미를 판정하는 능력이면서도 이미 그 자체가 "주어진 표상과 (개념의 매개 없이) 결합되어 있는 감정들의 전달 가능성을 선험적으로 판정하는 능력이다"(같은 책 228면). 때문에 칸트는 특히 보편적 전달 가능성의 근거로서 취미의 능력 속에 내재해 있는 이같은 미감적 공통감의 특성을 '공통의 지성'(Verstand)으로서의 공통감과 혼동하는 일반의 이해를 경계한다. 후자는 전자와 달리 지성적 판단력으로서 '상식'이라는 의미도 갖고 있는 '건전한 지성'을 의미하듯이 언제나 개념판단과 관계하는 것이기 때문이다. 이는 미감적 공통감(sensus communis aestheticus)과 구분되는 논리적 공통감(sensus communis logicus)이라 할 수 있다(같은 책 227면). 이런 공통감은 당시에 건전한 지성을 소유한 사람이라면 누구나 갖고 있는 일반적인 판단능력으로서 인간에게 선천적으로 부여되어 있는 것으로 긍정되고 있었다. 칸트는 이를 적극적으로 수용하면서도 동시에 계몽의 철학자답게 그 쓰임과 의미의 한계를 분명히 하고 있다. 칸트에 의하면, 공통감이 단순히 감각이라면 감각의 보편적 전달 가능성은 감각의 특성상 불가능하다. 또 개념을 매개로 하는 상식과도 구분되므로, 공통감은 정확히 공통적 감각의 이념(Idee eines gemeinschaftlichen Sinnes), 즉 모든 인간의 이성에 견주어 자신의 판단을 사유 속에서 고려하는 판정능력의 이념을 뜻하는 것으로 이해되어야 한다(같은 책 225면). 이러한 분석과 이해로부터 이제 우리는 칸트를 따라서 만일 우리에게서 일어나는 미감적 판단이 사실이라면 미적 즐거움은 모든 사람들에게 공통된 어떤 것, 즉 공통감에 기초해야만 하는 것이며, 또한 다른 사람들에게 보편적이고 필연적인 동의를 요구할 수 있으며, 그리고 만약 내가 어떤 것을 아름답다고 판정한다면, 다른 사람들도 당연히 그렇게

느낄 수 있으며 또 그렇게 느껴야 한다고 생각하게 된다. 칸트는 이것이 필연적으로 참이라고 믿는다.

3. 숭고와 숭고판단

미와 숭고

숭고는 미와 함께 칸트 미학의 또 하나의 주제다. 칸트에게 미적 체험은 상상력과 지성의 조화로운 유희에서 성립하는 감정인 반면, 숭고는 지성이 감당할 수 없는 크기의 상상력에서 생기는 부조화와 대립을 넘어서까지 서로 조화를 이루어내는 자유로운 상상력과 이성이념의 유희에서 성립하는 감정이다. 그러면서도 이 둘은 미적 체험이라는 관점에서 보면 하나의 객관적인 사실이요 사태다. 칸트 미학은 특히 이 두가지 감정체험의 가능조건을 해명하는 일에 종사한다. 이는 칸트 미학이 하나의 사실로서 존재하는 미적 사태에 대한 현상학적 기술(記述)이며, 또한 미적 체험에 대한 이해의 근원적 가능성을 해명하는 해석학적 작업을 수행한다는 것을 의미한다.

칸트 미학이론에서 미는 적극적인 쾌를 낳는다. 또한 이런 미적 감정은 대상의 표상에 대해서 개념의 매개 없이 성립하는 인식력들의 조화로운 일치로 인해 생겨나는 것으로서 기본적으로 마음이 평정한 관조의 상태에 머물 때 경험되는 것이다. 반면에 숭고는 소극적인 쾌이다. 이는 숭고를 느끼게 하는 그 대상이 우리의 마음상태에 야기하는 동요, 즉 상상력이 우리의 마음이 감당할 수 없는 크기나 힘으로 주어질 경우에 생긴다. 이때 우리의 마음은 일차적으로 좌절과 굴복 내지는 파탄에

이르는 감정을 느끼게 되는데, 상상력은 이런 부정적인 쾌의 상태에서 벗어나기 위해서 지성이 아닌 이성의 도움을 받게 된다. 바로 이 지점, 즉 상상력과 이성 사이에서 이루어지는 유희는 부조화의 상태를 넘어서 조화에 이르게 되는데, 그것이 숭고의 감정이다. 이 감정은 상상력과 이성, 두 인식력의 조화가 낳는 합목적인 유희의 산물이다. 이같은 인식력들의 작용 혹은 운동을 통해 동요하는 마음상태에 숭고의 감정을 만들어낼 수 있는 것은 우리의 사유방식(Denkungsart), 즉 내면의 심적 태도에 전적으로 근거를 두고 있다. 숭고 또한 미의 일종이기에 숭고감정의 기저에는 미감적 활동이 개입해 있다. 이것이 숭고 역시 합목적적 유희, 즉 자연의 합목적성에 의거한 판단과 관계가 있는 이유이다.

칸트에 의하면, 숭고는 미감적 판단력의 선험적 원리인 자연의 합목적성의 사용에 따른 미적 경험에 속한다. 이는 숭고가 직접적인 쾌가 아니라 간접적인 쾌인 이유이다. 즉, 주관의 선험적인 형식적 원리인 자연의 합목적성은 우리의 인식력들의 조화와 일치를 낳는 반성적 원리인데, 그것이 처음 경험될 때 숭고는 직접적으로 이러한 인식력들이 조화를 이루지 못하고 상충하는 감정을 경험한다. 이렇게 숭고의 감정은 처음에는 먼저 상상력과 지성이 감당할 수 없는 미감적 크기를 갖는 데서 오는 불쾌의 감정에 직면하며, 그다음에야 비로소 이로부터 일깨워진 이성이념과 상상력의 유희적 조화로부터 쾌의 감정을 갖게 되는데, 상상력과 이성의 부조화가 비록 처음부터는 아니지만 결국에는 조화에 이르게 되는 것에는 자연의 합목적성이 작용한 결과이기 때문이다. 따라서 취미판단과 숭고판단 모두 자연의 합목적성에서 성립하는 합목적성 판단이다.

칸트의 철학적 미학의 근본목표는 어떤 대상을 아름답다고 판정하는

취미판단을 가능하게 하는 선험적 조건과 원리의 발견과 정당화에 두고 있다. 따라서 칸트는 미의 본성을 해명할 때와 마찬가지로 숭고 역시 판단의 문제라는 것, 숭고의 감정과 함께 숭고판단이 하나의 객관적 사실로서 존재한다는 전제로부터 분석을 시작한다. 숭고판단은 취미판단처럼 양의 면에서는 보편타당함을, 질의 면에서는 무관심성을, 관계의 면에서는 주관적 합목적성을, 양상의 면에서는 필연성을 표상하는 판단이다. 따라서 숭고는 하나의 독립적인 미적 범주에 속한다. 취미판단과 숭고판단은 서로 대조를 이루는 대표적인 미감적 판단들이다.

그런데 세부적인 면에서는 취미판단과 숭고판단 모두 만족의 감정과 관계하지만, 이 만족의 근거는 상이하다. 미감적 만족은 일반적으로 만족의 대상을 현시하는 능력과 결합되어 있다. 만일 우리가 아름다운 '대상'을 보면, 상상력은 직관 즉 감각내용이 주어지면, 개념의 매개 없이도 지성의 능력과 결합하여 조화를 이루게 된다. 이는 자연의 합목적성의 원리가 작용한 것이다. 그 산물이 우리가 '아름다운' 대상이라고 표현하는 그것이다. 반면에 만일 상상력이 스스로 감당할 수 없는 표상들과 조우할 때, 상상력이 지성이 아니라 이성의 능력과 결합하여 조화를 이루어내게 되면, 그것이 숭고다. 이는 지성과 이성이 각각 대상과 관계 맺는 능력과 방식에서 근본적인 차이를 갖는다는 사실과도 관계가 있다. 대상의 경험과 직접 관계하는 것이 지성이라면, 이성은 대상경험과 직접 관계하는 능력이 아니다. 인식능력으로서 이성은 지성이 대상에 대해서 규정해놓은 것에만 관계하는 능력이다. 미적 경험으로서 숭고가 이성과 관계한다는 것은 그것이 지성을 통해서는 규정되지 않으며, 인식적 이성 개념이 아니라 이성이념과 관계한다는 것을 뜻한다. 이렇듯 "숭고는 자연의 사물들이 아니라 오직 우리의 이념에서만 찾을

수가 있는 것이다"(같은 책 171면).

　자연미는 상상력이 대상의 형식에 관계하는 지성과 자유롭게 조화를 이루면서 우리의 마음이 느끼게 되는 만족감이다. 따라서 기본적으로 미는 상상력과 함께하는 무규정적인 지성 개념의 현시라 할 수 있다. 여기서 무규정적이라 함은 그것이 지성과 관계는 하지만 인식판단은 아니라는 것을 의미한다. 이것이 곧 대상의 형식이 지닌 합목적성과 관계하는 미이다. 이는 문자 그대로 자연스러운 아름다움으로서 우리에게 어떤 거부감이나 마음의 긴장도 일으키지 않으며, 오히려 대상의 형식에 대한 상상력의 유희를 통해서 생명력을 촉진하는 만족의 감정을 직접적으로 일으킨다. 그래서 자연미는 대상의 형식이 지닌 합목적성으로 인해 대상이 우리의 판단력에 알맞도록 미리 규정되어 있는 듯 조화를 이루어 갖게 되는 만족의 대상이다. 이와 반대로 무규정적인 이성 개념의 현시로서의 숭고는 직접적으로 만족의 감정을 낳는 자연미와 달리 간접적인 쾌의 감정이다. 우선 숭고는 일정한 형식으로 담아낼 수 없는 감동으로서 지성에 의한 한정을 넘어서기에 지성과 결합하는 상상력에 의해서는 현시될 수 없다. 이 때문에 미적 경험에서 일어나는 바와 같은 상상력의 유희가 아니며, 오히려 상상력에 대해서는 그것이 감당할 수 없는 두려움과 공포와 같은 폭력적인 것처럼 보일 수 있는데, 그래서 역설적으로 한층 더 숭고하게 느껴진다. 칸트는 이런 숭고의 감정을 생명력들이 일순간 저지되었다가 곧바로 뒤이어 더 강력하게 넘쳐나는 감정으로 인해 생겨나는 쾌와 같은 것으로 묘사한다. 따라서 그것은 미처럼 생명을 촉진하는 직접적인 감정을 지니고 있는 적극적인 쾌가 아니라 상상력의 엄숙한 활동이라 할 수 있는 감동 혹은 감탄이나 외경을 내포하는 소극적인 쾌로 불려진다.

미의 분석론이 성질, 분량, 관계, 양상이라는 네가지 범주에 따라 진행되었듯이 숭고의 분석론도 이 네가지 범주에 의거해서 이루어진다. 그러나 실제로 칸트는 이 네 범주를 그 아래 포함하게 되는 다른 포괄적 기준으로서 수학적 숭고와 역학적 숭고의 구분을 도입해서 분석을 수행한다. 그 이유는 숭고는 그것이 우리 마음상태에서 일어나는 동요를 특성으로 하는데, 이 동요가 객관과 관계 맺는 방식을 기준으로 함께 분석하는 것이 그 사태에 더 적합하다고 보는 것 같다. 이와 관련해서 칸트는 다음과 같이 말하고 있다. 즉, "미에 대한 취미는 평정한 관조상태에 놓인 마음을 전제하고 유지하는 반면에, 숭고의 감정은 대상의 판정과 결부되어 있는 마음의 동요를 그 특성으로 한다. 그러나 이 동요는 주관적으로 합목적적인 것으로 판정되어야 한다(숭고는 만족을 주는 것이기 때문에). 그래서 이 동요는 상상력에 인식능력 또는 욕구능력이 관계하게 된다. 그러나 이 두가지 관계에서 주어진 표상의 합목적성은 오직 이 능력들에 관해서만 (목적이나 관심을 떠나서) 판정된다. 따라서 전자인 인식능력에 관계하는 합목적성은 상상력의 수학적 숭고로서, 그리고 후자인 욕구능력에 관계하는 합목적성은 상상력의 역학적 숭고로서 객관에 덧붙여지며, 또 그래서 객관은 상술한 두가지 방식으로 숭고한 것으로 표상된다"(같은 책 168~69면). 따라서 수학적 숭고에서는 분량과 성질이, 역학적 숭고에서는 관계와 양상의 계기들이 함께 고찰된다.

수학적 숭고

칸트는 숭고를 "단적으로 큰 것"(같은 책 169면)으로 정의한다. 이것은 얼마나 큰지 묻는 경우 또는 그것이 그저 크다고 단순하게 말하는 것과

는 다르다. 단적으로 크다는 것은 그것이 비교적 크다는 것이 아니라 절대적으로 크다는 것을 의미한다. 이처럼 숭고를 크기라는 점에서 판단한다는 점에서 수학적 숭고라 부르지만, 이 숭고에서의 크기는 결코 수학적 분량 혹은 수학적 크기에 대한 판단과는 다르다. 숭고처럼 단적으로 큰 것은 비교를 허용하는 상대적 크기가 아니다. 그래서 어떤 것이 얼마나 큰지를 결정하는 일은 역시 크기를 지닌 다른 어떤 것이 척도로서 요구된다. 그리고 우리가 '크다'라고 말할 때 그 크기의 개념을 우리는 수를 통해서 얻을 수 있다. 크기의 산정에서 수의 위력은 무한히 진행하므로 최대의 것이 있을 수가 없다. 더 큰 것만이 존재한다. 하지만 미감적인 크기의 평가에는 최대가 존재한다. 그것이 바로 숭고에서의 단적인 크기, 즉 절대적 크기다. 이는 어떤 객관적 척도와의 비교도 허용하지 않는 크기이면서 다른 모든 것을 작다고 말할 수 있는 크기다. 이 최대의 것이 절대적 척도로서 그 이상의 것이 주관적으로 불가능하다고 판정될 때 성립하는 것이 바로 단적으로 큰 것으로서의 숭고다. 이런 이유에서 그것은 감관의 모든 척도를 초월하는 것일 수밖에 없으며, 따라서 그런 절대적으로 큰 것을 하나의 전체로서 사유할 수 있는 가능성은 마음의 능력에서 찾을 수밖에 없다. 즉, 절대적 크기는 대상과 관련된 판단이 아니며, 따라서 숭고의 감정의 원천은 직접적으로 오직 판단자의 마음에서 찾아야 한다.

미와 마찬가지로 숭고에서도 가장 근본적인 역할을 하는 것은 상상력이다. 인식판단에서 상상력은 감성과 지성 사이를 매개하는 마음의 능력인데, 취미판단에서는 생산적인 자유로운 상상력은 지성과 함께 활동하며 조화로운 유희를 일으키는 능력이다. 그런데 숭고판단에서는 상상력과 지성의 조화로운 일치를 기대할 수 없다. 그것은 숭고의 감

정이 이미 상상력이 감당할 수 없는 절대적 크기를 가지며, 달리 말하면 지성의 형식적 한정으로는 포착되지 않는 크기를 갖기 때문에 상상력에 의해 현시되기에는 적합하지 않기 때문이다. 오히려 숭고는 상상력에 대해 폭력적이라 할 수 있다. 따라서 이렇게 자유로운 상상력마저 감당키 어려운 크기로서 숭고의 전체성은 지성 개념일 수도 없으며, 감관의 직관은 더더욱 아니다. 결국 상상력은 이 모든 것을 넘어서 마지막 하나 남은 인식력, 즉 이성이념과 결합하게 된다. 이 이성이념은 숭고 개념을 이해하는 데 중요한 의미를 갖는다.

숭고를 느끼게 하는 광경, 이를테면 쏟아질 듯한 별들로 가득 찬 밤하늘처럼 무한광대하여 너무나 압도적이고 거대하며 심지어 상상력이 감당하기에는 폭력적이기까지 한 절대적 크기로서의 전체성은 지성과 상상력 두 마음의 능력을 통해서는 포착될 수 없다. 그 자체가 숭고를 일으키는 모습 하나하나에 대한 판단, 즉 단칭판단이면서 이처럼 개별적 직관을 넘어서는 무한성을 자기 아래 두고 있는 전체성은 지성 개념이 아닌 이성 개념, 그중에서도 이성이념이다. 수학적 숭고에서 전체성의 표상과 결합하는 숭고의 감정은 일차적으로 상상력의 한계를 의식하는 데서 오는 불쾌의 감정과 연결되어 있으며, 이것이 오히려 전체성이라는 이성이념을 활동하게 하면서 이로부터 쾌의 감정이 얻어진다. 따라서 숭고는 간접적이면서 소극적인 쾌의 감정이다. 이런 감정은 우리의 능력이 어떤 이념에 직접적으로 도달할 수 없을 때 느끼게 되는 일종의 경외감 같은 것을 느끼게 한다. 이처럼 우리의 마음으로는 직접적으로 헤아릴 수 없이 큰 광대한 자연에 대해서 갖게 되는 경외감은 이성의 관심을 일깨워 숭고 이상의 전혀 다른 것이 존재한다는 생각을 갖게 해준다. 그것은 당연히 감성적 자연을 능가하는 초감성적인 세계가 존재

한다는 것을 일깨워준다. 비록 수의 크기가 갖는 무제한성에 대한 부정적 의식에서는 불쾌의 감정이 생기지만, 인간이성은 이런 감정을 밀쳐내고서 자연의 무한성을 자기 아래 갖는 전체성의 이념에 적합할 때까지 상상력을 적극적으로 확장해간다. 이렇게 우리가 감성적인 것을 훨씬 뛰어넘는 것과 관계하고 있는 우월한 존재라는 의식, 이것이 불쾌와 함께하는 쾌의 감정으로서의 숭고다. 이와같이 처음에는 상상력으로는 감당할 수 없는 반목적적이었던 것이 다시금 이성이념들을 통해서 주관적으로 합목적적인 것으로 표상되는 것이 숭고다. 또한 주관의 합목적성에서 일치하는 자유로운 상상력과 이성이념의 조화로운 유희, 상상력과 이성의 대립에 의한 조화, 또는 불쾌의 감정에 의해서 매개된 쾌의 감정이 숭고이다.

역학적 숭고

역학적 숭고는 "미감적 판단에서 우리에 대해서 어떤 강제력도 가지지 않은 위력으로 고찰될 때의 자연"(같은 책 184면)이다. 이 숭고는 자연이 압도적인 힘으로 표상되는 경우에 발생한다. 우리가 저항할 수 없는 위력을 갖는 광경, 이를테면 천둥, 번개를 품은 먹구름, 높은 절벽이나 폭풍, 광풍노도하는 대양, 화산, 폭포와 같은 자연의 모습들은 우리로 하여금 숭고의 감정을 갖게 한다. 그것들이 실제로 우리를 위협할 때 우리는 공포를 느끼지만 우리가 안전한 곳에 머물고 있을 때에는 그것은 위협으로 느껴지지 않고 오히려 두려운 것이면서도 우리의 마음을 끄는 것이 된다. 이 또한 하나의 경외감을 낳는다.

숭고의 감정은 그저 안전한 곳에 머물고 있다는 안도감만으로 생기는 것은 아니다. 거기에는 그 이상의 것이 존재하며, 이는 그저 강제력

없는 위력에 무기력하게 순응하기만 하는 감정이 아니다. 만족의 감정마저 갖게 하는 이런 역설적인 숭고의 감정은 상상력의 자유가 상상력 자신에 의해서 박탈되는 감정, 상상력 자신도 감당할 수 없는 위력을 갖는 감정이다. 이런 숭고의 감정은 "자연의 어떤 사물 속에 포함되어 있는 것이 아니라 오직 우리들의 마음속에 들어 있다"(같은 책 189면). 이 역시 수학적 숭고와 마찬가지로 우리가 우리 외부의 감성적 자연보다도 우월하다는 의식을 낳는다. 만일 인간이 이런 감성적 자연이 보여주는 압도적인 위력에 굴복하고 만다면 그것은 숭고한 것이 아니다. 그것은 그냥 공포스럽고 위협적인 것에 지나지 않을 것이다. 혹은 그것은 하나의 전체로서의 인간이 아니라, 다만 감성적 존재로서의 인간이 감성적 자연에 굴복하는 모습일 뿐이다. 이렇게 자연의 위력 앞에 압도당한 채로 머물지 않고 오히려 자신의 무기력함을 넘어서 그 이상의 감정을 갖게 되는 것이 숭고한 인간의 모습이며, 그것이 또한 인간이 갖게 되는 숭고한 감정이다.

칸트는 이렇게 우리에 깊숙이 내재해 있는 감정, 이렇게 마음 내부에 존재하는 숭고의 감정에 대해서, 그리고 우리의 미적 감정의 체험과 의식에 대해서 하나의 탁월한 현상학적 해석의 기술을 보여주고 있다. 이 현상학적 해석은 우리 마음의 세계에서 벌어지는 강제력과 위력 혹은 자연의 힘이 절묘하게 빚어내는 미감적 의식으로서의 숭고의 감정에 대해서, 그리고 감성적 자연이 쏟아내는 강제력은 물론이며 그 압도적인 위력마저도 떨쳐내는 마음의 근원적 작용에 대해서 하나의 놀라운 세계를 발견해낸다. 취미판단의 분석론에서 보여주었던 미적 의식의 현상학은 숭고판단에 이르러서는 미적 의식이 갖는 역동성의 근원적 차원에 주목한다. 역학적 숭고의 해석학은 두려움에 물러서는 자연

적 인간의 연약함과는 전혀 다른 예지적 인간의 차원, 말 그대로 숭고한 인간적 의식의 차원을 열어 보인다.

칸트는 이렇게 말한다. "자연이 우리의 미감적 판단에서 숭고하다고 판정되는 것은, 그것이 공포를 일으키는 한에서가 아니라, 오히려 그것이 우리의 내부에 우리의 힘을 (이 힘은 자연이 아니다) 불러일으키기 때문이다. 이 힘은 우리들이 염려하고 있는 것(재산, 건강, 생명)을 작은 것으로 간주하는 힘이지만, 그럼에도 불구하고 (이러한 사항들에 대해서는 지배를 받기 마련인) 자연의 위력을 우리에 대해서는 그리고 우리의 인격성에 대해서는, 우리의 최고원칙들과 이 원칙들을 고수하느냐 포기하느냐가 문제가 될 경우에는, 우리가 그 아래 굴복하지 않으면 안 될 강제력은 아니라고 간주하는 힘이다. 이러함에도 여기에서 자연이 숭고하다고 일컬어지는 것은, 단지 자연이 상상력을 고양하여 마음이 자기 사명의 고유한 숭고성이 자연보다도 우월하다는 것을 스스로 느낄 수 있는 경우들을 현시해주기 때문이다"(같은 책 186면). 이러한 역학적 숭고가 낳는 우월성 의식은 수학적 숭고에 비하면 더욱 인간이 자기 자신을 드높여 보게 되는 순간을 열어준다. 수학적 숭고가 감성적 자연을 넘어서는 초감성적인 것이 우리 내부에 존재한다는 감정과 결합한다면, 역학적 숭고는 이에서 더 나아가 우리 외부의 자연에 대해서까지도 우리들을 더 우월한 존재로 의식하게 만드는 감정이다. 우월함을 느낀다는 것은 단순히 감상적인 만족이 아니라 자기자신을 자연 앞에 무기력한 존재가 아닌, 이에 당당히 맞서며 그에 굴복하지 않는 감정으로 고양되는 것을 의미하다. 이렇게 우월함을 느끼는 의식의 주체가 바로 예지적 존재인 인간 자신이다. 자신에게 가해지는 강제와 위력 앞에 굴복하지 않으려는 데서 오는 우월성, 이런 인간의 자기 우월성에 대한 의

식, 그것이 역학적 숭고가 발견한 인간의 자기 모습이다. 숭고를 느끼는 인간은 숭고한 존재다. 반대로 숭고를 느낄 수 없는 자는 고귀한 인간이 아니다.

4. 자율미학 ― 미와 도덕성

칸트는 미와 숭고의 문제를 다루면서 하나의 경험적 및 의식적 사실로서 미와 숭고라는 현상 자체에 주목했다. 그리고 이를 자신만의 독특한 방식으로 다루었는데, 바로 미감적 판단을 선험적 종합판단으로 규정하고 해명하는 방식이 그것이다. 그것은 곧 무관심적 만족의 대상으로서 주관적 보편성과 필연성을 갖는 판단이 미의 영역에도 존재한다는 것을 해명하고 입증하는 것이다. 칸트는 이를 『판단력비판』에서 「미의 분석론」과 「숭고의 분석론」 그리고 「순수 미감적 판단의 연역」이라는 제목 아래서 수행했다. '분석'은 '연역'을 위한 예비적인 작업으로서, 그리고 '연역'은 '분석'의 성과들을 체계적으로 해명하고 완결짓는 작업에 종사한다. 하지만 내용상 이 둘은 별개의 독립적인 것이 아니라 중복되기도 하며, 따라서 서로 보충하고 보완적인 관계에 있는 것으로 이해하는 것이 좋다. 가장 두드러진 차이는 '연역'에서는 미감적 판단이 선험적 종합판단임을 해명하는 것이 '분석'의 본래 목적임을 직접적으로 다루고 있다. 그런데 「순수 미감적 판단의 연역」에서는 취미판단만을 다루며, 숭고판단은 제외된다. 숭고판단도 그 근본성격에서 양의 면에서는 보편타당함을, 질의 면에서는 무관심성을, 관계의 면에서는 주관적 합목적성을, 양상의 면에서는 미감적 필연성을 표상하는 판

단이라는 점에서 취미판단과 다를 바 없기는 마찬가지다. 그러나 취미판단은 상상력이 무관심적 만족에서 자유롭게 유희하는 마음의 평정한 상태에서 일어나는 감정과 관계하는 판단인 반면에, 숭고판단은 상상력이 감당할 수 없는 마음의 동요상태에서 일어나는 감정과 관계한다. 때문에 숭고판단의 경우가 제외된 것은 이 판단의 해명 역시 이미 취미판단의 선험적 원리로서 자연의 합목적성 개념을 통해서 이루어졌던 것이어서 더이상의 정당화는 불필요하기 때문이다.

취미판단의 연역은 칸트 미학의 성격과 특징을 분명하게 보여준다. 그것이 바로 자율미학이다. 취미의 문제를 둘러싼 당시의 논의들에 비추어보면, 취미판단에 대한 관점에는 칸트 철학 전체에서 발견되는 독창적인 사고가 포함되어 있는데, 취미판단은 보편성과 필연성을 갖는 미감적 판단으로서 쾌의 감정에 선행한다는 생각이 그것이다. 만일 반대로 쾌의 감정이 취미판단에 선행한다면, 그 판단은 쾌의 성격에 좌우될 것이며, 더욱이 그 쾌가 감각을 포함한 여타의 것에서 기원하는 것이라면 그에 따른 취미판단 역시 감각판단 내지는 그에 준하는 판단이 될 것이다. 칸트가 보기에 미적 체험은 일종의 보편적 체험이다. 따라서 내가 어떤 대상을 보고 아름답다고 판단하는 것은 나에게만 타당한 판단이 아니다. 그러나 실제로 우리는 미적 경험을 사람마다 다를 수 있는 개인적 취미의 문제로 생각할 수도 있다. 이런 의미의 취미판단에 대해서 논쟁은 무용한 짓이다. 그러나 취미판단은 객관적 인식의 차원에서의 보편성과 필연성을 갖지는 않지만 독특한 방식으로 다른 사람에게 보편적 동의를 요구하는 주관적 보편성과 필연성을 갖는 판단이다. 그러기에 취미판단의 연역, 즉 취미판단의 근거해명을 보증하는 문제가 필요한 것이다. 이는 어떤 판단이 보편성과 필연성을 주장할 때만 요

구되는 과제인데, 이 미감적 판단 역시 그렇다는 것이다. 미학적 문제를 이렇게 접근한다는 것은 어떤 대상을 아름답다고 하는 미적 판단을 하나의 객관적 '사실'로, 즉 선험적 종합판단으로 승인하고 있다는 것을 의미한다.

취미판단이 선험적 종합판단이라면, 그것은 보편성과 필연성을 갖는 판단이다. 가령 "이 꽃은 튤립이다"라는 진술은 선험적인 분석판단이며, 또한 개념에 의거한 논리적 및 인식적 판단이다. 튤립이 꽃이라는 것은 개념의 분석만으로도 이 진술의 진위를 판단할 수 있다. 그리고 "이 튤립은 흰색이다"는 경험에 의거한 감각판단으로서 후험적인 종합판단이다. 이는 그 사실 여부가 경험적으로 증명되어야만 그 판단의 진위가 확인될 수 있는 진술이다. 반면에 "이 꽃은 아름답다"라는 진술은 선험적 종합판단이다. 이 판단에는 꽃이라는 개념에 포함되어 있지도 않으면서, 즉 분석적이지도 않으면서, 그렇다고 경험에 의한 것도 아닌, 즉 후험적이지도 않은 속성인 '아름답다'는 표현이 덧붙여지고 있다. 또한 개념에 의거하지 않기에 객관적 타당성을 주장할 수 없다. 그런데도 모든 사람에게 동의를 요구하는 보편성과 필연성을 갖는 판단이다. 이처럼 취미판단의 가능 근거로서 미적 의식과 마음의 상태에 대한 현상학적 해석이 칸트 미학의 정수라 할 수 있다.

취미판단은 기본적으로 개인의 감정적 만족과 관계하는 사적인 판단일 뿐이어서 그 타당성이 판단하는 개인에게 한정되어야 할 것이며, 사람마다 다를 수도 있다. 그러나 칸트는 이같은 있을 수 있는 경험적 차이에도 불구하고 사람은 누구나 아름다움을 느낀다는 점에서는 일치한다는 것, 그것은 우리 내부의 인식력들의 자유로운 조화의 결과라는 것, 그리고 자연의 주관적인 형식적 합목적성과 공통감이 그것을 가능하게

하는 근본원리라는 것을 발견해내었다. 이처럼 우리의 미적 경험이 주관적 보편성과 필연성을 갖는 취미판단의 자율성에 근거를 두고 있다는 점에서 칸트의 미학을 자율미학이라 부를 수 있다. 가령, "이 꽃은 아름답다"라고 하는 미적 경험은 무관심적 만족, 주관적 보편성, 미감적 합목적성, 미감적 필연성을 지닌 합목적성 판단이며, 이러한 판단의 근원은 어떤 다른 것에 있지 않고, 오로지 우리의 미감적 판단력, 즉 주관 자체의 선험적 원리로서 발견된다. 그러므로 『판단력비판』에서 전개되고 있는 칸트 미학은 이같은 취미판단의 자율성, 즉 미적 의식의 근원적 현상으로서의 미적 자율성을 근거짓는 작업에 다름 아니다.

미적 자율성 개념의 전형적인 경우는 칸트의 도덕철학에서 발견된다. 자신의 행위의 도덕성을 규정하는 원리를 도덕적 이성 그 자신에다 두고 있는 자율도덕이 그것이다. 미적 자율성 역시 자율성이라는 점에서 도덕적 자율성과 같은 근거를 갖는다. 그러나 그것이 각각 미와 도덕성의 영역과 관계한다는 점에서 그에 따른 차이도 분명히 가질 수밖에 없다. 이같은 관계를 반영하듯 칸트는 "미는 도덕적 선의 상징이다"(같은 책 297면)라고 말한다. 이 표현 속에는 미와 도덕성의 연관성과 차이가 함축적으로 드러나 있는데, 양자의 자율성은 그 뿌리는 같지만 그것이 관장하는 대상영역과 관련해서는 차이를 가지며, 또한 그 차이에도 불구하고 어떤 연관성을 갖고 있다.

칸트의 철학에서 자율성은 인간이성이 갖는 자기근원적인 보편적 능력이다. 그런데 왜 미는 도덕성의 상징인가? 도덕성은 도덕적 행위능력으로서의 실천이성, 즉 선·악과 관계하는 욕구능력의 대상이지만 미는 기본적으로 쾌·불쾌의 감정과 관계한다. 따라서 미적인 것에 대한 감정, 즉 미적 감정은 도덕적 감정과 그 뿌리에서부터 다르다. 도덕성과

미는 비록 그 각각의 영역에서 자신에 고유한 판정의 선험적 법칙을 자율적으로 부여한다는 점에서 유사성을 갖기는 하지만, 분명 도덕적 이성과 미적 감정이라는 두 이질적인 능력의 대상들인 것이다. 그런데도 이 양자가 상호관계가 있을 수밖에 없는 것은 근본적으로 이성이 미적인 것에 대해서 보이는 관심 때문이다. 그리고 이성의 관심과 관계있는 것을 유비적으로 상징으로 나타낸다.

칸트에 의하면, 개념들의 실재성을 밝히는 작업에는 언제나 직관들이 요구된다. 책상, 꽃 등과 같은 경험적 개념들을 밝히는 일에 요구되는 직관들을 '실례'라고 부르며, 인과성이나 상호성과 같은 지성 개념들의 경우에는 '도식'이라 부른다. 이를테면 경험 개념인 책상이 어떤 것인지를 밝히기 위해서는 실제의 책상을 예로 들면 되고, 지성 개념인 인과성이 무엇인지를 밝히려면 시간순서의 관계를 예로 들면 된다. 이것이 직관적 표상방식 중의 하나인 도식적 표상방식이다. 이는 지성 개념의 감성화와 관계한다. 하지만 경험의 한계를 넘어서는 이성 개념들에는 그에 적합한 감성적 직관이 결코 주어질 수 없다. 이때 이를 유비적으로 수행하는 직관적 표상방식이 상징이다. 마치 우리에게 신 존재에 부합하는 구체적인 모습을 그려낼 수 있는 직관능력이 없기 때문에 그 대신 그에 준하는 비유적 상징으로서 성스러움을 느낄 수 있는 대상을 예로 들 수밖에 없는 경우가 이에 해당한다. 이것이 상징적 표상방식이다. 이는 이성 개념의 감성화와 관계한다. 이처럼 서로 구분되는 도식적인 직관적 표상방식과 상징적인 직관적 표상방식 각각에서 도식은 개념의 직접적 현시를, 상징은 개념의 간접적 현시를 함유한다. 도식은 이 감성적 현시를 그에 부합하는 실제적인 예시에 의해서 하고, 상징은 이를 그에 부합하는 것을 연상할 수 있는 유비에 의해서 한다. 그러므로

이에 의하면, 도덕성과 미의 관계를 입증할 수 있는 직접적인 방도는 없다. 그러면서도 이성 개념과 직관적 내지는 감성적 현시의 관계가 보여주듯이 하나가 다른 하나의 상징일 수 있는 관계를 지배하는 것은 이성 때문이다.

미가 도덕성의 상징일 수 있는 또다른 이유로는 도덕적 자율성과 미적 자율성이 공통으로 자기자신을 규정하는 근거로서 보편성을 갖는다는 점을 들 수 있다. 이성의 능력이 근본적으로 보편성에 있다는 사실은 도덕적인 것과 미감적인 것 모두에게 타당한 것이다. 따라서 취미판단이 주관적이면서 다른 모든 사람들의 동의를 요구하는 보편성을 지니며, 심지어는 그러한 취미를 가질 것을 요구하기까지 한다는 것은 도덕적 이성이 미에 대해서 갖게 되는 관심의 연관성을 보여준다. 또한 도덕성과 미와 숭고는 그것이 도덕적이든 미학적이든 모두 초감성계, 즉 예지계에 속하는 이념의 세계와 관계한다는 공통점을 갖는다. 칸트에게서 자유의 세계는 도덕법칙 및 도덕적 이념과 관계하는 세계이므로 도덕적 감정이 미와 숭고의 감정과 영향관계를 갖는다는 것은 쉽게 상상할 수 있기에 말이다. 칸트는 이렇듯 누구에게나 자연스럽고, 또 누구나 다른 사람에게 동의를 요구하는 미적인 것에 대한 이성적 관심에 근거해서 도덕성과 미의 관련성을 해명한다. "도덕성의 상징으로서의 미"(같은 책 294면), 그것은 진·선·미라는 세가지 가치가 궁극적으로는 인간의 통일적 이상의 요소들이라는 것을 보여주는 하나의 표시라 할 수 있다.

5. 미적 예술과 천재 미학

미적 예술론

칸트의 자율미학은 기본적으로 현상으로서의 자연미를 대상으로 한다는 점에서 관조의 미학, 가상의 미학으로 불리기도 한다. 이같은 평가의 이면에는 부정적인 의미도 담겨 있다. 칸트는 미적 예술도 기본적으로 자연미의 연장선상에서 접근하고 있기에 특히 예술행위에 부여되는 창조적인 면이나 단순히 감성적 자연을 넘어서는 미와 예술의 세계가 충분히 이해되지 못한다고 있다는 인식이 반영되고 있기 때문이다. 그러나 전부는 아니더라도 이같은 평가는 일방적으로 보인다. 비록 충분히 다루어지고 있지 않을 뿐이지 칸트의 미적 예술론에는 예술에 대한 그의 독창적인 이해를 넘어서 깊이 있고 풍부한 통찰들을 발견할 수 있다.

칸트의 미적 예술론은 천재미학이라 부를 수 있으며, 그의 자율미학의 연장선상에서 예술의 문제에 접근한다. 칸트의 미적 예술론은 기본적으로 예술은 자연으로 보여야 아름답다는 생각에서 시작한다. 칸트에게 예술은 아름다운 예술일 때에만 예술일 수 있으며, 그렇지 않을 경우, 그것은 예술이 아니라 그저 기술이나 기계적 기예에 불과하다. 예술 혹은 기예나 기술로도 번역될 수 있는 독일어 'Kunst'가 이 두가지 의미를 모두 갖고 있다는 것도 부분적으로 칸트가 예술을 어떻게 이해하고 있는지를 엿볼 수 있게 해준다. 어떤 하나의 대상이 예술일 수도 있고, 단순한 기예일 수도 있는데, 그 기준은 그것이 아름다운지 아닌지에 의해서 구분된다고 할 수 있다. 칸트는 어떤 가능한 대상을 그저 현실화하는 데 필요한 행위만을 수행하는 경우, 이를테면 시계를 시계로서 기능

하게 하는 제작행위가 수행되는 것은 기계적 기예(mechanische Kunst)이며, 쾌의 감정을 직접적으로 의도해서 이루어지는 행위의 수행은 미감적 기예(ästhetische Kunst)이다. 다시 후자의 미감적 기예는 쾌적한 기예(angenehme Kunst)와 미적 예술(schöne Kunst)로 구분된다(같은 책 239~40면). 쾌적한 기예는 쾌가 단지 감각적인 것의 만족을 수반하는 것인데, 이는 단지 향락만을 목표로 삼는 기술로서 일시적인 즐거움에 불과한 것들이 모두 이에 속한다. 반면에 미적 예술은 쾌의 감정을 낳는 행위이면서도 인식을 수반하는 것으로서 나중에도 되풀이하여 논의 가능한 지속성을 갖는 일정한 생각을 표현하는 행위와 관계한다. 이 때문에 미적 예술에서 생기는 쾌는 보편적으로 전달 가능한 것이 되며, 이러한 개념 속에는 이미 그것이 감각에 주어지는 향락의 쾌가 아니라 반성의 쾌라는 것이 담겨 있다. 이처럼 "미적 예술로서의 미감적 기예는 반성적 판단력을 규준으로 삼는 기예이지, 감관의 감각을 규준으로 삼고 있는 것이 아니다"(같은 책 240면).

칸트 미학은 기본적으로 자연미에 기초해 있다. 숭고미나 예술미, 그 밖의 어떤 아름다움에 관한 것들이든 모든 자연미와의 관계에서 평가된다. 때문에 아무런 단서 없이 미를 얘기할 때는 자연미를 염두에 두고 있지만, 마찬가지로 숭고미나 예술미도 자연미를 말할 때 적용되는 미의 기준에 의해서 이해되고 있다. 어떤 것이 예술이라 불리려면 비록 예술이 언제나 무엇인가를 만들어내려는 일정한 의도를 가지고 있다 하더라도 거기에는 자연에서 발견되는 미의 조건과 특징 같은 것이 표현되어 있어야 한다. 따라서 자연미가 자연의 목적 없는 형식적 합목적성이라는 선험적 원리에 기초한 자유로운 상상력과 지성의 조화에서, 그리고 숭고 역시 이 선험적 원리의 자유로운 사용을 통해 상상력과 이성

의 대립에 의한 조화에서 성립하듯이 미적 예술, 즉 예술미 또한 동일하게 자연의 목적 없는 합목적성에서 성립하는 미의 창조적 표현인 것이다. 그리고 그것이 미를 넘어서 예술일 수 있는 것은 정신에 의한 미적인 것의 창조적 표현이기 때문이다. 특히 칸트에게 이렇게 창조된 예술은 아름다워야 한다. 적어도 칸트에게 아름답지 못한 예술은 예술이 아니다. 칸트의 표현을 빌리면, "자연은 마치 예술처럼 보일 때 아름답고, 예술은 우리가 그것을 예술이라고 의식하고 있으면서도 자연처럼 보일 때 아름답다"(같은 책 241면).

천재와 미적 예술

예술은 인간의 창작행위이며, 미적 예술은 아름다움을 표현한 것이다. 인간은 미적 존재다. 인간이 없으면 미 또한 존재하지 않는다. 자연이 만들어내는 아름다움이란 곧 인간의 본성적 자연 혹은 자연적 본성이 만들어내는 것이다. 그러므로 자연미란 곧 인간본성이 느끼는 미에 다름 아니다. 이러한 의미에서 자연미는 자연이 만들어내지만, 예술은 인간이 자연이 자연미를 만들어내듯이 스스로 자연이 되어 아름다움을 만들어내는 행위이다. 자연미가 자연의 목적 없는 합목적성의 표현이듯이 이같은 일을 예술작품의 창작에서도 해낼 수 있는 재능을 천재라고 부른다. 그것은 아무나 할 수 있는 것도 아니며, 마음대로 할 수 있는 것도 아니라 자연이 스스로 만들어내는 것과 같은 방식으로 창조할 수 있는 예술이어야 한다.

칸트는 "미적 예술은 천재의 기예이다"(같은 책 242면)라고 말한다. 천재는 목적 없는 합목적성을 자연이 하듯이 해내는 재능이라는 말이다. 또 칸트는 자연미의 근저에 자연의 기교(Technik)가 있다면, 예술미의

근저에는 천재가 있다고 말한다. "미적 대상을 미적 대상으로 판정하기 위해서는 취미가 필요하지만, 미적 예술 자체를 위해서는, 즉 미적 대상을 산출하기 위해서는 천재가 필요하다"(같은 곳). 자연에 견주어 말하자면, 천재의 그것은 기교의 자연이라 할 수 있다. 따라서 칸트에게 예술은 원칙적으로 천재의 예술이다. 그러하기에 자연미의 판단에는 취미가 필요하지만, 예술미의 창조에는 천재가 요구된다.

천재가 표현해내는 예술미는 그 역시 미적인 것이므로 취미판단, 즉 미감적 판단의 대상이다. 칸트 미학이 천재미학이라 불릴 수 있는 이유도 여기에 있는 것이다. 그것은 천재의 능력을 매개로 전개되는 예술론이자 미학이론이다. 따라서 우리는 칸트가 천재의 능력에 부여하는 특성들을 통해 칸트 미학의 근본특징들을 읽어낼 수 있다. 칸트는 천재의 특성을 네가지로 제시하는데(같은 곳), 첫번째가 독창성이다. 이는 예술 작품의 창작이란 이미 주어진 규칙을 습득하는 숙련성에 의해서 가능한 것이 아니라, 스스로 규칙을 산출하는 재능이다. 만일 그것이 노력과 연습을 통해서 가능한 것이라면 그것은 그저 모방이나 제품 제작과 같은 행위일 뿐이다. 두번째는 천재의 작품은 독창적이면서도 다른 사람이 미적 판단의 규준이나 규칙의 본보기로 삼게 되는 범례적인 것이다. 세번째는 범례적인 본보기로서 작품을 창작하는 천재는 자신이 창작한 작품과 관련한 규칙을 자연이 하는 것처럼 오로지 자신의 천재에 의해서 만들어낸다. 천재는 자신이 어떻게 그런 작품을 창작하게 되었는지, 작품과 관계있는 이념이 무엇인지, 그것을 만들 수 있는 규칙이 무엇인지 등 창작의 비밀을 사람들에게 손수 전달할 수 없다. 천재의 창작은 계획적인 것도 의도적인 것도 아닌 목적 없는 합목적성의 표현이다. 네번째는 마치 자연이 천재를 통해서 자신을 표현하는 것처럼 천재는 학

문이 아니라 미적 예술에 대해서 규칙을 규정한다. 이것이 자연이 미를 현시하듯이 미적 예술에 규칙을 부여하는 천재의 기예이다.

아름다움을 창조하는 천부의 예술은 학문과도 비교할 수 있는데, 가령 칸트는 뉴턴의 학문적 업적에 대해서도 천재라는 칭호를 부여하기를 거부한다. 그 이유는 예술은 학문과 근본적으로 차원이 다르기 때문인데, 자연과학의 원리에 관해서 불후의 저작을 남긴 위대한 두뇌의 소유자인 뉴턴의 업적도 이전에 축적되어온 지식들을 바탕으로 한 학문적 진보에 속하기 때문이다. 그것은 기본적으로 학자의 재능에 속하는 것으로서 학문이란 전달과 설명, 그리고 모방이 가능한 학습의 대상이지만, 예술은 이런 학문과 다르다. 천재는 예술에 대한 재능이지 학문에 대한 재능은 아니다. 따라서 예술에는 진보도 있을 수 없다. 언제나 진정한 예술에는 역사를 뛰어넘는 하나의 독창적인 창조가 있을 뿐이다. 반면에 이런 차이는 다른 측면에서 정반대의 평가를 가져오는데, 칸트는 학문은 예술보다 더 우월한 장점을 지니고 있다고 생각한다. 말하자면 예술에는 모종의 한계가 있어서 천재라도 어딘가에서 정지하게 마련이며, 이 한계를 예술은 그 이상 넘어갈 수 없다. 또 과거에도 천재는 존재한 적이 있었기에 예술은 이미 오래전에 이 한계에 도달한 적이 있으며, 그같은 일은 언제든지 되풀이될 수 있는 그런 것이며, 이 한계를 더 확장하여 그 이상의 것이 되도록 자의적으로 노력도 추구도 할 수 없는 것이다.

학문과 예술이 근본적으로 다른 차원의 세계인 반면에 자연미와 예술미는 공통점과 차이점을 함께 지니고 있으며, 특히 그 차이는 예술을 예술로 만들어주는 고유한 특징을 보여준다. 칸트가 말하는 자연미의 경우, 대상의 아름다움을 판정하기 위해서는 미를 판정하는 능력인 취

미가 필요하며, 그것으로 충분하다. 하지만 미적 예술은 미와 예술의 결합이듯이 취미 이외에 천재를 필요로 한다. 취미는 단지 판정능력일 뿐 생산적인 능력은 아니다. 때문에 취미에 맞는 것이라고 해서 모두가 미적 예술작품인 것은 아니다. 자연미와 예술미, 취미와 천재의 관계가 시사하듯이 취미가 없는 천재나 천재가 없는 취미가 느껴지는 작품은 모두 미적 예술에는 미치지 못한다. 모두가 천재가 될 수는 없듯이 모든 예술이 천재의 작품인 것은 아니다. 천재의 기예가 표현된 예술작품이라면 그것은 분명 아름다운 예술이어야 한다.

그러면 천재는 어떻게 그러한 기예를 표현할 수 있는 것인가? 만일 어떤 미적 예술을 천재의 작품이라고 평가하려면 그런 판단을 내릴 수 있는 어떤 기준이나 조건 같은 것이 있어야 할 것이다. 그런데 특히 예술은 그것이 인위적인 미의 창조인 이상, 거기에는 반드시 어떤 목적이 고려되고 있어야 할 것이다. 그렇지 않다면 그 작품을 어떤 예술에도 귀속시킬 수 없으며, 그것은 단지 우연의 산물에 불과한 것이 될 것이다. 비록 천재 그 자신이 그것이 무엇인지 비록 설명할 수는 없다고 해도 거기에는 예술을 진정으로 아름다운 예술로 만들어주는 무엇이 표현되고 있는 것이다. 그러므로 그것이 무엇인지 얘기할 수 있을 때에만 비로소 우리가 미적 예술을 정의하고, 또 천재의 예술에 대해서 말할 수 있을 것이기 때문이다.

미감적 이념과 미감적 상징

어떤 예술작품은 취미의 관점에서는 비난할 것이 없다고 해서 미적 예술이라는 평가를 받을 수 있는 것은 아니다. 그것은 그냥 자연미에 머물고 말 것이기 때문이다. 취미 이상의 것이 표현되고 있는 기예, 그것

이 곧 미적 예술의 조건이다. 칸트는 취미에서는 비난할 것이 없지만 미적 예술이라 평가할 수 없는 작품에 대해서 사람들이 흔히 "거기에는 정신이 결여되어 있다"(같은 책 249면)라고 말하는 여러 경우를 들어서 미적 예술 및 천재의 예술을 설명하고 있다. 가령 "어떤 시는 정말로 곱고 우아한 느낌이지만 정신이 결여되어 있는 것 같다" "어떤 이야기는 세밀하고 조리는 있지만 정신이 결여되어 있다" "어떤 여인은 예쁘고 사근사근하며 얌전하지만 정신이 결여되어 있다"와 같은 표현들은 한결같이 어떤 무엇이 아름답기는 하지만 뭔가 부족하다는 것을 나타내고 있는데, 칸트는 자연미와 예술미의 차이를 이같은 점에서 발견하고 있다. 그리고 이때 그 차이의 핵심은 '정신'(Geist)이다. 미적 의미에서 표현되고 있는 이 정신은 영혼(Seele)이나 마음에 생기를 넣어주거나 일으키는 원리인데, 이는 마음의 능력이나 힘들이 합목적적으로 약동케 하는 것, 즉 이 힘들을 스스로 지속하며 또 스스로 증강해가는 유희의 능력을 말한다. 이것이 천재가 지닌 정신의 원리인데, 칸트는 이 정신을 "미감적 이념(ästhetische Idee)들을 현시하는 능력"(같은 곳)이라고 주장한다.

미감적 이념은 미와 예술 모두에서 표현되는 미적 표현인데, 여기서 이념이란 원칙적으로 이성 개념과 관계하는 표현이다. 칸트의 선험철학에서는 지성 개념과 이성 개념은 엄밀히 구분되는데, 전자는 현상적 경험세계와 관계하는 인식 개념에 속한다. 반면에 이성 개념은 도덕법칙처럼 도덕적 경험세계와 관계하는 인식적 이성 개념과 모든 경험 가능성을 넘어서는 비인식적 이성 개념으로 구분된다. 이중에서 후자는 다시 개념과 관계하면서도 대상의 인식은 제공할 수 없는, 즉 어떤 직관도 넘어서 있는 이성이념과 개념으로는 포착되지 않는 감성적 직관과

관계하는 미감적 이념으로 구분된다. 이성이념들에는 신, 자유, 영혼과 같은 신학적 이념, 우주론적 이념, 심리학적 이념을 비롯한 다양한 특수한 이념들이 포함된다. 반면에 미적 예술에서 정신은 이런 이성이념들을 감성화하여 표현하려고 하는데, 그것이 바로 미감적 이념을 현시하는 능력이다. 숭고와 같은 미적 표현에서 수동적으로 느껴지는 미감적 이념과 달리 예술에서의 미감적 이념이란 정신에 의해 적극적이며 능동적으로 구현해내는 것으로서 한마디로 정신의 능력에 의한 이성이념의 미감적 표현을 의미한다. 이것이 바로 칸트가 말하는 미적 예술이다.

천국이나 지옥, 영원성, 창조와 같이 그 실재성을 직접 현시할 수 없는 것들의 표현은 이성이념들이다. 시인이란 이런 존재들을 표현해내기 위해서 자연적 대상에다 이성이념과 친근성을 나타내는 상징들을 부여하여 감성화하는 사람이다. 이렇게 미감적 이념을 감성화하는 데 사용되는 것이 미감적 상징이다. 한마디로 시인은 미감적 이념을 미감적 상징들을 통해서 현시하는 능력을 가진 사람이다. 미감적 상징을 사용하는 것은 정신이 미감적 이념을 현시하려할 때 이를 특정한 개념이나 언어로 표현하는 것이 불가능하기 때문이다. 인간영혼의 내적 체험도 마찬가지다. 죽음, 죄악, 사랑, 명예 같은 것들을 표현해내려고, 즉 감성화하려 하는 경우에도 정신은 미감적 상징에 의존하여 예술작품을 창작하게 된다. 가령, 발톱에 번갯불을 쥐고 있는 주피터신의 독수리는 하늘의 왕의 상징이며, 공작새는 화려한 왕비의 상징이다. 또 이성이념과 결합하는 자유로운 상상력을 발휘하여 태양, 바다, 나무 등과 같은 자연적 소재들의 창조적 종합을 통해 미감적 이념을 현시한다. 그러므로 미감적 이념은 상상력과 이성이념의 유희를 가능한 모든 미감적 상징들을 동원해 끊임없이 현시하는 정신적 자연이다.

일반적으로 미는 그것이 자연미이든 예술미이든 미감적 이념의 표현이다. 다만 자연미는 그 자체가 느껴지는 미이며, 추후에 반성적으로 지각할 수 있거나 지각되는 미감적 이념 자체다. 반면에 예술미는 어떤 목적을 갖고서 어떤 개념에 의해서 유발되는 미감적 이념을 의도적으로 표현하는 데서 성립한다. 그리고 이렇게 미감적 이념을 현시하는 능력으로서의 정신은 또한 천재와 예술 및 자연미와 예술미의 관계를 단적으로 드러내준다. "미감적 이념은 어떤 주어진 개념에 수반되는 상상력의 표상이다"(같은 책 253면). 여기서 표상이란 곧 상상력이 떠올리는 것, 사유를 불러일으키는 것을 이른다. 그러므로 자연미와 관계하는 '상상력'과 예술미와 관계하는 '상상력의 표상'은 엄격히 구분되어야 하는데, 이를 좀더 상세하게 정의하면, 예술에서의 "미감적 이념은 상상력의 표상으로 이해되는데, 이 상상력의 표상은 많은 것을 사유하도록 유발하지만 어떤 특정한 사유와 개념에도 적합할 수 없으며, 결국 어떤 언어로도 이 표상에 완전히 도달할 수도 설명할 수도 없다"(같은 책 249~50면).

아름다움을 창조하는 행위에서 예술적 상상력은 칸트가 말하는 자유로운 생산적 상상력으로서 자연에 주어진 소재들을 가공하여 자연에 능가하는 어떤 것을 창조하는 능력이며, 이미 경험의 한계를 뛰어넘은 것에 도달하려는 정신의 활동이다. 그러므로 예술미란 이 미감적 이념을 자발적으로 표현해낸 것이며, 정신은 곧 그 능력이다. 반면에 자연미는 이 미감적 이념을 현시하는 능력에 의존함이 없이도 말 그대로 자연적으로 상상력과 지성의 자유로운 유희를 통해서 느껴지는 것이다. 이런 점에서 미적 예술은 자연미를 나타내는 현실의 자연으로부터 하나의 또다른 자연을 표현해내고 창조해내는 행위이며, 천재(정신)는 그런

강력한 힘을 가지고 있는 존재다. 예술이 단지 경험의 세계와 관계하는데 그치는 것이라면 천재의 정신도 이념도, 따라서 결국 예술도 성립하지 않을 것이다.

미적 예술 또한 미의 일종이듯이 천재에는 미가 산출되는 요소들이 포함되어 있어야 한다. 따라서 천재는 상상력과 지성 두 마음의 능력들이 일정한 비율로 결합해서 형성되며, 이에 기초해서 천재의 정신도 표출된다. 천재는 예술작품에 형식을 부여하는 능력이며 재능이다. 그리고 천재가 미감적 이념의 현시를 통해 창조하는 예술미는 단순한 반성취미로서 우리에게 미감적 이념을 일깨워주는 자연미와 다르다. 자연미는 상상력이 지성의 법칙성과 자유롭게 조화를 이룰 때 자연적으로 이루어지는 무의도적인 주관적 합목적성에서 성립하는데, 여기에는 이미 상상력과 지성 두 능력의 균형과 조화가 전제되어 있으며, 또한 이는 이러한 인식력의 자유로운 조화를 낳는 인간의 자연적 본성만이 산출할 수 있는 것이다.

미적 예술에서 천재는 자연미를 낳는 규칙의 속박으로부터 벗어나서 해방된 자유와 함께 자신이 뜻하는 바를 표현해낸다. 그 결과 예술은 그 자신을 통해서 하나의 새로운 규칙을 획득하게 되며, 이 새로운 규칙을 통해서 천재가 갖는 재능의 모범적 독창성이 발휘된다. 그것이 곧 독창성과 원본성을 구현하는 행위로서의 예술이다. 천재의 이같은 독창적인 창조적 예술은 오로지 그가 부여받은 자연의 혜택에서 비롯된다. 이같은 특별함에 주목하여 칸트는 천재를 "자연의 총아(寵兒)"(같은 책 255면)라 부른다. 이러한 천재의 범례적 독창성은 다른 사람들에게는 그가 부여한 새로운 규칙들을 모방하려 하는 지도방법을 제공해주는데, 이 점에서 다른 사람들에게 "미적 예술은 자연이 하나의 천재를 통해서 규

칙을 부여한 모방이다"(같은 곳).

미적 예술의 구분과 종류들

미적 예술은 미감적 이념을 현시하는 정신의 능력을 통한 마음의 요소들의 자유로운 결합에서 성립하는데, 이같은 결합이 가능하기 위해서는 정신, 상상력, 지성 그리고 취미 등이 필요하다. 앞의 세 능력은 취미에 의해서 통합된다. 또한 이에 내적 감각과 외적 감각까지 결합하여 다양한 예술적 표현이 가능하게 된다. 정신의 활동과 이들 요소들이 서로 관계하는 정도에 따라서 미감적 이념을 표현하는 방식에도 차이가 있게 된다. 칸트는 이에 준거해서 미적 예술을 크게 언어예술, 조형예술, 감각예술, 세 종류로 구분한다. 칸트에 따르면, 이같은 구분은 확정적인 것이 아니라 어느정도 임의적인 것인데, 미와 예술의 특성을 고려할 때 엄격한 혹은 유일한 기준이란 불가능할지 모른다. 칸트는 다른 방식으로도 미적 예술을 구분하기도 하는데, 사상표현의 예술과 직관표현의 예술로 분류하는 방식도 있다. 후자는 다시 직관의 형식 또는 직관의 자료(감각)에 따라 구분될 수 있다. 칸트는 이 구분은 너무 추상적이라 하여 배제하고 전자의 방식에 따르고 있다. 전자의 경우 미적 예술은 기본적으로 예술가의 정신을 통해서 표현되는 것이며, 이같은 표현의 소통방식에는 크게 말, 몸짓, 소리가 있다. 이 세 종류의 표현이 결합되어서 사상과 직관과 감각은 동시에 그리고 하나로 뭉쳐서 다른 사람에게 전달될 수가 있기 때문이다. 그리고 이러한 결합과 표현 방식에 의거해서 광의의 세 종류의 예술 각각을 다시 다양한 하위종류의 예술들로 세분한다.

언어예술에는 웅변술과 시예술이 있다. 웅변술은 지성의 일을 상상

력의 자유로운 유희로 추진하는 예술인 반면, 시예술은 상상력의 자유로운 유희를 지성의 일로 수행하는 예술이다. 웅변가는 자신이 하고 싶은 말을 마치 그것이 이념과의 유희에 지나지 않는 것처럼 수행하여 청중들을 즐겁게 한다. 하지만 시인은 단지 이념과의 즐거운 유희를 알려줄 뿐인데도 마치 그가 지성의 일에만 종사하려는 의도를 가졌던 듯이 시적 표현을 만들어낸다. 예술작품에서 마음의 능력들의 자유로운 결합과 조화에 의한 미감적 이념의 표현은 그것이 기본적으로 미의 표현인 이상 무의도적인 것처럼, 저절로 그렇게 된 것처럼 보이게 해야 한다. 그렇지 않으면 그것은 미적 예술이 아닐 것이기 때문이다. 이런 점에서 웅변가는 청중들에게 자신이 약속하지 않는 상상력의 즐거운 유희는 일으켜주지만 그 대신 지성을 합목적적으로 종사시키는 일은 다소 저버린다. 반면에 시인은 단지 이념과의 유희에 종사하는 데 불과하지만 유희하면서 지성에게 영양을 공급하고 상상력을 통해서 지성의 개념에 생기를 넣어주는 일을 수행한다. 따라서 실제로 웅변가는 자기가 약속하는 것보다 더 적은 일을 하고, 시인은 자기가 약속하는 것보다 더 많은 일을 한다.

조형예술에는 조소예술과 회화예술이 있다. 전자에는 조각예술과 건축예술이, 후자에는 본래적인 회화와 원예술이 있다. 조형예술의 특징은 언어예술처럼 언어에 의해서 환기되는 상상력의 표상에 의하지 않고서 이념들을 감관적 직관에서 표현하는 데 있다. 그리고 그것이 어떻게 감관적 직관에 관계하느냐에 따라서 감관적 진실의 예술 혹은 감관적 가상의 예술로 구분되는데, 조소예술과 회화예술이 각각 그것이다. 이 둘 모두 공간에서의 형태들을 통해 이념들을 표현한다는 점에서 넓은 의미에서 공간예술이라 할 수 있다. 특히 조형예술에서는 미감적 이

넘이 원형으로서 근저에 놓여 있다. 조각은 그 형태를 시각과 촉각의 두 감관을 통해 인지하며, 회화는 시간을 통해서만 그렇게 한다.

감각들의 미적 유희의 예술, 즉 감각예술에는 음악과 색채예술이 속한다. 이 두 예술은 외부의 자극에 의해서 야기되는 감각이 속하는 감관의 여러가지 정도의 정조의 균형, 즉 감관의 조화된 상태와 관계한다. 그런데 이들은 청감각들과 시감각들의 기예적 유희의 예술로서 이에 관계하는 감관의 수용력과 감각의 능력이 함께 결합한다. 이때의 감각이 감관에 기초를 둔 것인지 반성에 기초를 둔 것인지는 정확하게 결정하기 어렵다. 다시 말해 어떤 색채나 음향이 단지 쾌적한 감각들인지, 또는 그 자체로 이미 감각들의 미적 유희인지, 그리고 그것이 그러한 미적 유희로서 미감적 판정에서 형식에 대한 만족을 수반하는 것인지를 확실하게 말하기 어렵다. 때문에 색채와 음향의 두 감각을 그저 감각인상으로 간주할 것인지, 아니면 여러 감각의 유희형식을 판정한 결과로 간주할 것인지에 따라 이를 쾌적한 감각의 유희, 혹은 감각의 아름다운 유희로 볼 수 있다. 이 경우 전자는 부분적으로 쾌적한 기예, 후자는 전적으로 미적 예술이라 할 수 있다.

언어예술, 조형예술, 감각예술 및 그 각각에 속하는 여러 예술들은 다양한 방식으로 결합될 수 있다. 웅변술은 연극에서 회화적 표현, 시는 노래에서 음악, 노래는 가극에서 연극적 표현, 음악에서의 감각의 유희는 무용에서의 몸짓을 비롯한 다양한 형태의 유희 등과 결합될 수 있다. 이와같은 미적인 것들의 예술적 표현 및 다양한 결합방식은 숭고미에도 적용된다. 숭고는 미적 예술로서 운문의 비극, 교훈시, 성악극 등에서 미와 통합될 수 있다. 칸트에게 모든 예술에서 본질적인 것은 자극이나 감동과 같은 감각적인 것에 있는 것이 아니라 관찰과 판정에 대한 합

목적적 형식에 있다. 그리고 이 경우에 갖게 되는 쾌는 감각의 쾌적함이 아니라 정신이 미감적 이념의 표현을 통해 갖게 되는 만족이다. 칸트는 이같은 예술적 표현에서 예술이 가질 수 있는 부정적 영향도 지적한다. 만일 예술에서 본질적인 것이 그저 자극이나 매력 혹은 감동 같은 것에 머문다면 그것은 향락만이 목표가 되고 만다고 보고, 이를 경계할 것을 강조하는 경우가 그렇다. 칸트의 이러한 생각은 그가 미를 도덕성의 상징으로 보는 시각과 자연스럽게 연결된다. 향락은 인간의 정신을 우둔하게 만들고, 대상을 차츰 역겹게 만들고, 이로부터 자신에 대한 부정적 기분을 낳으며, 결국에는 자기자신에게 불만족하게 되고 만다. 칸트는 오로지 도덕적 이념만이 향락적인 것으로부터 독립해 있는 만족을 수반하며, 만일 미적 예술이 직간접적으로 도덕적 이념과 결합되지 않는다면, 예술은 이성의 자기 판단에 반하는 오락을 위해서만 이용되고, 이는 더 큰 자기 불만을 낳아 점점 더 오락을 필요로 하게 되고, 다시 계속해서 악순환으로 귀착하는 것이 미적 예술의 최후의 운명이 될 것이라고 단언한다.

칸트는 예술 가운데서 시예술에 최상의 지위를 부여한다. 시예술이 미감적 이념을 현시하는 능력을 가장 유감없이 발휘될 수 있기 때문이다. 그런 점에서 또한 시예술은 천재에 가장 부합하는 예술이라 할 수 있다. 한편의 아름다운 시처럼 시예술은 언어적 표현과 결합함으로써 상상력을 가장 자유롭게 해주며, 무엇보다도 천재의 정신에게 그의 개념에 맞게 그리고 이에 부합하는 무한히 다양하게 가능한 형식을 제시해주어 우리의 마음이 자유롭고 자발적이며 자연규정에 종속되지 않는 자신의 능력을 느낄 수 있게 해준다. 또한 이런 마음의 확장과 강화는 자연을 넘어서 초감성적인 것에 대한 관심으로 고양시켜주며, 이러

한 예술적 창조의 정신은 도덕적 이념과 결합하는 데서 최고의 즐거움을 느낄 수 있게 해준다.

다음으로 마음을 자극하고 매료시키는 언어예술들 중에서 시예술에 가장 가깝고 또 이와 아주 자연스럽게 결합될 수 있는 것으로 음악을 꼽는다. 비록 개념을 떠나서 오로지 감각을 통해서만 말을 하기 때문에 시와 같이 숙고의 여지를 남겨놓지는 않지만, 음악은 마음을 좀더 다양하게 그리고 일시적이기는 하지만 좀더 내면적으로 움직이게 한다. 반면에 음악은 또한 기본적으로 교화보다는 향락을 불러일으키기에 여느 향락들처럼 더욱더 빈번한 마음의 변화를 요구하며, 이런 여러번의 반복은 결국에는 권태에 이르게 한다. 그러면서도 음악이 보편적으로 전달될 수 있는 매력을 갖고 있는 것은 언어예술에서 언어가 하는 역할과 같은 요소들이 존재하기 때문이다. 즉, 음악은 미감적 이념의 표현에 화자와 청자 모두의 마음속에 일정한 주제에 부합하는 지배적인 정서를 야기시키는 음조, 어떤 사람에게나 이해되는 보편적인 감각의 언어인 변조, 그리고 언어의 형식 대신에 여러 감각들을 결합하는 화음과 선율 같은 형식으로 조화를 이루어 형언할 수 없는 풍부한 사상들을 하나로 만들어주는 미감적 이념을 표현하는 데 사용된다. 이같은 음악의 형식적 아름다움과 그로 인한 만족의 감정은 그것이 지닌 수학적 형식에 달려 있는데, 이렇게 음악이 일으키는 자극과 마음의 동요에 실재와 관계하는 학문으로서의 수학은 아무런 직접적인 관련이 없다. 음악은 감각들의 유희와 결부된 만족을 주는 예술이며, 이를 위해서 불가피하게 수반되는 미적 조건이 수학적 형식성인 것이지 그 역은 아니기 때문이다.

다른 한편으로 미적 예술의 다양한 결합과 그에 따른 평가방식은 여러가지가 있는데, 칸트에 의하면, 순전히 마음을 감동시키는 면에서만

보면 음악을 시예술 다음으로 높이 평가하지만, 미적 예술의 가치를 순전히 그것이 가져다주는 교화(Kultur)에 따라서 평가하거나, 인식을 위한 판단력의 사용에서 그것이 마음의 능력을 얼마나 확장시켜주는지에 준해서 평가할 경우, 음악은 감각들과 유희하는 정신의 활동이기에 예술들 가운데 가장 낮은 자리에 서게 된다.

천재와 취미

칸트의 미학에서 미가 취미의 세계라면, 미적 예술은 천재의 미학이다. 그러나 미적 예술이 미의 표현인 이상 천재의 미학에는 언제나 미적인 것과 예술적인 것이 함께 결합되어 있다. 만일 어느 하나가 완전히 결여되어 있다면 미적 예술이란 존재하지 않는다. 이런 상호 불가분의 관계 때문에 미적 예술에서 천재가 드러나는 것과 취미가 드러나는 것 중에서 어느것이 더 중요한가 하는 문제가 제기될 수 있다. 이는 미적 예술에서 상상력과 판단력 중에서 무엇이 더 중요한지를 묻는 것과 같다. 칸트의 미적 예술론에서는 당연히 마음의 능력 중에서 판단력이 상상력보다 더 근본적이며 가장 중요한 요소다. 칸트에 따르면, "미를 위해서 필수적으로 요구되는 것은 이념이 풍부하고 독창적인 것보다는 자유로운 상상력이 지성의 합법칙성에 부합하는 것이다. 왜냐하면 상상력이 아무리 풍부하더라도 무법칙적인 자유 속에서는 무의미한 것밖에는 만들어내지 못하지만, 판단력은 상상력을 지성에 순응시키는 능력이기 때문이다"(같은 책 256~57면). 칸트의 말대로 미적 예술에는 상상력, 지성, 정신 그리고 취미가 필요하지만, 이중에서 근본적으로 가장 중요한 것은 취미의 능력 속에 있는 판단력의 작용이다. 판단력이 근본이 되어야 어떤 예술이더라도 아름다운 예술이 될 것이며, 그렇지 않다

면 제아무리 자유롭고 독창적인 상상력일지라도 기괴하고 이상한 기예에 머물고 말 것이다.

취미를 갖지 못하는 천재는 미적 예술의 천재가 될 수 없다. 어떤 작품이 미적 예술이 아니라면, 그것은 단순한 기예 혹은 기술의 산물에 불과할 것이며, 따라서 천재를 필요로 하는 것도 아닐 것이다. 칸트는 취미와 천재가 충돌하여 어느 하나가 희생되어야 할 경우, 당연히 천재 쪽에서 희생되지 않으면 안될 것이라고 말하고 있는데, 예술을 미적 예술로 만들어주는 것은 응당 미적인 것에 바탕을 두어야 하기 때문이다. 미를 판정하는 능력이 곧 취미이기에 이 능력 없이는 일반적 의미에서 기예는 아름다운 예술을 창조하지 못할 것이다. 그러므로 미적 예술에서 취미의 판단력은 풍부한 사상을 표현해내려는 천재의 정신에 미의 합목적적 형식을 부여해주고 미감적 이념을 현시하는 예술적 활동의 초석이 되어야 한다. 한마디로 취미 없는 천재는 미적 예술의 창조에서 무용지물이나 다름없으며, 따라서 취미 혹은 취미의 요체인 판단력은 예술 행위와 표현에서 천재를 훈육하고 교정하며, 교화 내지 연마시키는 일을 맡고 있다고 할 수 있다. 또한 취미는 천재의 정신이 하는 창조에 합목적성의 틀을 넘어서지 않도록 지도하며, 풍부한 사상을 명료하고 질서정연하게 하며, 이념을 견고하게 만들고, 이념이 영속적이고 보편적인 찬동을 얻게 해주며, 이를 다른 사람들이 계승하고 부단히 진전하는 문화의 힘을 갖도록 해준다.

이처럼 예술의 천재미학과 취미의 자율미학이 절묘한 조화를 이루어내고 있는 칸트의 미적 예술론은 천재라는 이름이 의미하는 특별함에도 불구하고 그것이 인간이 갖는 보편적 본성의 하나라는 사실을 가장 아름답게 증명해주는 이론이라 할 수 있다. 실제로 칸트적 의미에서 인

간의 세계에는 적지 않은 사람들이 창조해내고 있는 크고 작은 수많은 아름다운 예술이 존재하지 않는가? 그렇다면 칸트의 천재미학은 그만큼 천재인간이 많다는 주장이 되거나 아니면 인간이 본래적으로 예술적 존재라는 주장으로 해석되어야 하는데, 어느 쪽이든 결국 이것은 인간을 규정하는 동일한 의미를 갖는 두 다른 표현일 것이다.

6. 칸트와 현대미학

취미의 세기로 불리는 18세기와 대결하며 성장한 칸트 미학은 그 시대의 미학적인 것과 관련한 그 모든 것들에 대해서 학문으로서의 미학이 나아갈 방향을 제시했으며, 특히 이 일을 자신의 철학과의 체계적 연관 속에 이루어내었다. 칸트는 미학의 역사에서 미적 경험을 어떤 다른 목적에 귀속시킴 없이 그 자체로 지성과 함께하는 상상력의 자유로운 유희에서 성립하는 세계임을 보여주었으며, 더 나아가 서양미학사에서 최초로 미에 고유한 독자적인 지위를 부여한 자율미학의 선구자가 되었다. 미를 그 객관적 본질이 아니라 미를 감상하고 평가하는 주체에서, 그리고 그것이 미적인 것의 질료적 내용이 아니라 마음의 능력으로서 인식력들의 자유로운 조화에서 성립한다는 것을 입증하기 위해서 발견해낸 무목적적 형식, 형식적 합목적성, 상상력과 지성의 주관적 합치, 지성의 자유로운 합법칙성 개념들은 칸트를 형식미학의 진정한 정초자로서 평가하게 만든다.

칸트 이후의 모든 미학적 담론들은, 대부분의 철학적 문제들도 그러했듯이, 누구든 칸트와의 대결을 피할 수 없게 되었다. 서양근대미학의

진정한 개척자로서 칸트의 미학은 특정시대의 미학사조로서만이 아니라, 때로는 발전적으로 때로는 부정적 반동으로서, 그 이후의 미학의 다양한 발전의 기폭제로서 역할을 했다는 점에서 더욱 의의가 크다. 이미 칸트 당대의 실러는 칸트의 공통감 개념으로부터 미적 경험이 사회적 차원과 직접적인 관련을 갖는다는 사실에 주목하였으며, 칸트의 천재 미학과 미적 예술론은 셸링의 낭만주의 미학의 근간이 되었다. 또 헤겔의 미학은 칸트 미학의 안내가 없었더라면 어떤 모습이 되었을지 상상하기 어렵다.

가다머(H.-G. Gadamer)는 천재미학으로 귀결된 칸트 미학이 미학의 주관화를 초래했다는 부정적 평가를 내리고 있지만, 칸트가 미적 경험이 갖는 주관적 보편성의 차원을 단순히 자연과학적인 추상적 보편성의 수준에서 접근하고 있다고 보기는 어렵다. 이러한 오해에도 불구하고 그것이 어떻게 읽히고 해석되든 대부분의 미학적 논의에서 칸트와의 대결을 피하기는 어렵게 되었다. 어떤 미 이론이든 반드시 다루지 않으면 안되는 것들 대부분이 칸트의 미학에서 비로소 구체화되었으며, 또한 가장 매력적인 방식으로 해명되고 있기 때문이다. 오늘날 우리는 모든 것이 예술이 될 수 있으며, 또 가능한 모든 것이 예술일 수 있는 시대에 살고 있다. 하지만 어떤 경우이든 그것이 진정한 의미에서 미 혹은 예술이라는 이름으로 평가받으려면 한번쯤은 반드시 칸트가 마련해놓은 아름다운 길과 조우하지 않으면 안될 것이다.

| 맹주만 |

실러의 미학

아름다움과 유희하는 인간

실러는 현재의 통상적인 학제적 분류방식으로는 특정 학문분야에 쉽게 포함시키기 힘들 만큼 다방면의 활동을 펼쳤던 독특한 사상가라고 할 수 있다. 지금 우리가 주제로 삼고 있는 미학과 관련해서도 실러는 그와 관련된 독립적이고 체계적인 연구를 수행했다기보다는 단편적인 글들을 통해 자신이 관심을 갖고 있던 여러가지 문제들과 복합적으로 얽혀 있는 아름다움과 예술에 대한 생각을 간접적으로 드러내주고 있다고 할 수 있다. 그럼에도 굳이 실러 미학의 분명한 출발점이자 바탕을 꼽으라면, 그것은 실러 자신도 숨기지 않고 있듯이 칸트의 미학이라고 할 수 있을 것이다. 실러는 칸트가 『판단력비판』에서 궁극적으로 시도하고 있는 자연과 자유의 매개라는 커다란 사상적 프로젝트를 계승하고 있다. 물론 실러가 칸트의 미학적 입장을 그대로 수용하고 있는 것은 결코 아니다. 나중에 헤겔의 평가처럼, 실러는 "칸트적 주관주의와 추상적인 사유를 분쇄하고"(『미학 강의』*Vorlesungen über die Ästhetik* I 89면) 통

314

일성과 화해를 참된 것으로 파악하면서, 그것을 예술적으로 실현시키는 새로운 미학적 사유를 구상하고 있다. 이렇게 본다면 피히테(J. G. Fichte)와 셸링이 주로 인식론과 관련해서 그렇듯, 실러의 미학적 견해들은 칸트와 헤겔의 중간에서 그 둘을 연결시켜주는 중요한 가교의 역할을 하고 있다는 평가도 충분히 가능할 것이다. 물론 이러한 평가가 가능하기 위해서는 실러에 대한 기존의 편견, 즉 실러의 미학이 이상주의적인 면모만을 갖기 때문에 역사적 현실과는 유리될 수밖에 없었다는 페터 존디(Peter Szondi) 등의 선입견(『아름다움의 미학과 숭고함의 예술론 — 실러의 고전주의 문학 연구』 15면)을 불식시킬 필요가 있다. 그래서 다음글의 목표는 아름다움이나 예술과 관련하여 볼 때, 가장 이상적인 것이 오히려 가장 현실적인 것이 될 수 있음을 실러 자신의 목소리를 통해 보여주고자 하는 데 있다.

1. 생애와 저술

1824년 완성된 베토벤 9번 교향곡 4악장의 텍스트가 된 시(詩)「환희의 송가」(An die Freude, 1785)를 쓴 작가로서 일반사람들에게 알려져 있는 요한 크리스토프 프리드리히 폰 실러(Johann Christoph Friedrich von Schiller, 1759~1805)는 독일 극작가이자 시인, 미학자, 철학자, 역사가, 문학이론가 등으로 다양하게 분류되곤 한다. 그는 또 괴테와 함께 독일 고전주의의 2대 문호로 칭해진다. 특히 그의 여러 작품들은 인간의 이상적 자유와 존엄성을 근본 에토스로 삼음으로써 1800년대와 1848년 혁명기에 자유를 얻기 위한 독일인들의 투쟁에 많은 영향을 끼쳤다고 할

수 있다.

실러는 1759년 11월 10일 독일 남서부 뷔르템베르크(Wurttemberg)
주 마르바흐(Marbach)에서 아버지 요한 카스파르(Johann Kaspar) 실러
중위와 어머니 엘리자베타 도로테아(Elisabetha Dorothea)의 둘째아들
로 태어났다. 신앙심이 깊었던 그는 신학을 공부해 목사가 되고자 했다.
그러나 그는 영주(領主)인 카를 오이겐(Karl Eugen) 공작의 명령에 의해
서 사관학교에 입학하게 된다. 거기서 그는 처음에는 법학을 공부했으
나 의학으로 전공을 바꾸었고, 졸업 후 슈투트가르트에서 하급 군의관
이 되었다. 그후 실러는 사관학교를 졸업한 군인으로서 슈투트가르트
연대에서 군의관으로 복무했다. 그는 학생시절 엄격한 교육을 받고, 자
유에 대한 동경이 싹텄으며 몰래 문학작품을 탐독하고 습작을 즐겼다.
그때 철학 교수 아벨(J. F. Abel)의 권유로 셰익스피어의 희곡을 읽은 것
은 그에게 인상적이고도 충격적인 체험이었다. 나중까지도 셰익스피어
는 그에게 비극작가의 훌륭한 전범으로 남았다.

처음으로 자비출판한 『군도』(群盜, *Die Robber*, 1782)는 독일 귀족계급
의 횡포에 대한 민중의 반항을 그린 작품이며, 이 작품이 1782년 1월 13
일 만하임에서 성공적으로 초연된 뒤, 실러는 본격적으로 작가의 길을
걷기 시작한다. 그후 연대의무관이 되었을 때, 집필활동을 금지당했기
때문에 저술금지령을 피해서 그는 1782년 9월 22일 밤 만하임으로 도주
한다. 실러는 도피생활을 하면서 『피에스코의 반란』(*Fiesko*, 1783), 『음
모와 사랑』(*Kabale und Liebe*, 1784)을 썼다. 그는 한때 만하임 극장의 전
속작가가 되었으나, 중병으로 인해 그만둔 후, 친구 쾨르너(Gottfried
Körner)의 도움으로 『돈 카를로스』(*Don Carlos*, 1787)를 완성시켰다.
1787년 그는 말년까지 사상적 교분을 나누게 될 괴테와 만났고, 1789년

예나로 이주해 1799년까지 예나 대학의 비정규직 교수로 재직했다. 이 시기에 그는 역사가로서의 면모도 보여주면서 30년전쟁 및 스페인에 대항한 네덜란드 항전의 역사를 서술하기도 했다.

이와 더불어 실러는 1790년대 초 무렵 본격적으로 칸트 미학 연구에 몰두했으며, 그 결과 이 글에서 중점적으로 다루게 될 미학에 대한 몇 가지 중요한 글들이 세상에 등장하게 된다. 그러한 글들에는 「우아함과 존엄」(Über Anmut und Würde, 1793), 「인간의 미적 교육에 관한 편지」 (Über die ästhetische Erziehung des Menschen in einer Reihe von Briefen, 1795), 「소박문학과 감상문학」(Über die naïve und sentimentalische Dichtung, 1796) 및 친구 쾨르너에게 쓴 편지이자, 유고로 남아 1847년이 되어서야 비로소 출판된 「칼리아스 서한」(Kallias oder Über die Schönheit, 1793) 등이 포함된다. 이밖에도 실러의 미학적 입장을 잘 보여주는 이 시기의 짧은 글들로는 다음과 같은 것들이 있다. 「비극적 대상에서 느끼는 만족의 근거에 관하여」(Über den Grund des Vergnügens an tragischen Gegenständen, 1791), 「숭고에 관하여」(Über das Erhabene, 1795), 「아름다운 형식을 사용할 때의 필연적인 한계에 관하여」(Über die notwendigen Grenzen beim Gebrauch schöner Formen, 1795), 「격정에 관하여」(Über das Pathetische, 1793) 등이 그것들이다. 실러는 1799년경부터는 본연의 소명이라고 할 수 있는 희곡 창작을 다시 시작해, 역사극 3부작 『발렌슈타인』(Wallenstein, 1798~99), 『마리아 슈투아르트』(Maria Stuart, 1800), 『오를레앙의 소녀』(Die Jungfrau von Orleans, 1801), 『메시나의 신부』(Die Braut von Messina, 1803), 『빌헬름 텔』(Wilhelm Tell, 1804) 등의 대표작을 써서 괴테와 어깨를 나란히하는 독일의 대작가가 되었다. 그가 쓴 대부분의 희곡작품은 운명과 대결하는 인간의지를 묘사하고

있으며, 그리스 고전정신의 부활을 목표로 삼고 있다고 알려져 있다. 실러는 1805년 5월 9일 오랫동안 앓던 폐병이 원인이 되어 45세의 비교적 이른 나이로 바이마르에서 생을 마감했다.

2. 실러 미학의 역사·사회적 배경

실러는 흔히 괴테와 함께 이상을 열정적으로 추구했던 고전주의자로 간주됨으로써 당연히 '예술을 위한 예술'(l'art pour l'art)을 모토로 하는 예술지상주의적이고 탐미주의적인 흐름에 속한다고 여겨진다. 실러가 아름다움이나 예술 등에 부여하는 현실을 초월하는 순수한 역할에 주목한다면, 이같은 평가가 전적으로 틀렸다고만은 할 수 없다. 하지만 실러에게는 그러한 이상주의자로서의 모습만이 존재하는 것은 결코 아니다. 오히려 실러는 자신이 처해 있던 역사적 현실에 대한 철저한 비판정신을 통해 미학적 견해를 제시하고 있다고 보는 편이 더 합당할 것이다. 그런 면에서 실러의 미학적 입장이 가진 역사적이고 사회적인 배경에 대한 고찰은 그를 이해하기 위해서 반드시 필요한 관문이라고 할 수 있다. 한마디로 실러가 자신의 미적 아이디어를 구상해낸 결정적 계기가 된 사건은 바로 1789년에 발발한 프랑스대혁명이다. 자유, 평등, 박애의 기치를 걸고 일어난 시민혁명으로서 프랑스대혁명은 단순히 어느 한 나라 안에 국한된 사건이 아니라, 인간의 진정한 해방을 염원하는 전세계 인류의 희망이자 이상이 현실화된 결정체처럼 보였다. 실러 역시 많은 사람들과 마찬가지로 프랑스대혁명에서 인류해방의 희망을 찾았다고 열광했다. 하지만 혁명이 점차 진행되면서 실러를 포함

한 지식인들은 자신들의 부푼 기대가 환멸로 바뀌는 뼈아픈 경험을 할 수밖에 없었다. 더이상 거기에는 자유도, 평등도, 사랑도 존재하지 않았다. 유일하게 남아 있는 것은 소위 공포정치로 대변되는 극심한 폭력과 하층계급의 무질서, 방종과 타락뿐이었다. 실러는 미학에 관한 자신의 핵심저술이라고 할 수 있는「인간의 미적 교육에 관한 편지」의 기초가 되었으며 나중에『호렌』(*Horen*)이라는 잡지에 실렸던 아우구스텐부르크 왕자(Prinz Friedrich Christian von Schleswig-Holstein-Sonderburg-Augustenburg)에게 보낸 편지에서 프랑스대혁명을 실패한 혁명이라고 단정하고 있다. "자신들을 성스러운 인간 권리의 자리에 앉히고, 정치적 자유를 쟁취하려던 프랑스 국민들의 시도는 그저 이들의 무능력과 품위 없음을 드러내는 데 그쳤습니다. 그뿐만 아니라 이 불행한 국민들과 함께 유럽의 큰 한 부분과 한 세기가 통째로 야만과 노예 상태로 퇴락했습니다"(『편지』*Briefe* 41면;『아름다움의 미학과 숭고함의 예술론 ― 실러의 고전주의 문학 연구』 45면에서 재인용). 과연 그렇다면 왜 계몽주의적 이념을 중심으로 삼은 이성적 원칙들을 갖고 야심차게 진행되었던 프랑스대혁명은 실패할 수밖에 없었는가? 이러한 물음은 실러를 비롯해서 프랑스대혁명에 열광했던 만큼 크게 좌절을 맛보았던 유럽의 여러 지식인들에게 공통적인 것이었다고 할 수 있다.

이같은 물음에 대한 실러의 대답은 프랑스대혁명과 같은 인류의 위대한 실험이 실패로 돌아가게 된 결정적 원인이란 바로 그러한 야심찬 시도를 충분히 실현시킬 수 있는 심성을 가진 사람들을 그 시대가 아직 양성하지 못했기 때문이라는 것이다. 실러에 의하면 추상적인 이념과 이론적인 원칙들만을 금과옥조로 여기면서 그것들을 현실에 그대로 무리하게 옮겨놓으려는 과정은 불가피하게 타인들에 대한 강압과 폭력을

수반할 수밖에 없다. 다시 말해 추상적인 이념을 억지로 현실에 강제하려는 의지는 타인의 자유에 대한 억압을 가져오며, 결과적으로 자의적인 독재로 타락하게 된다는 것이다. 그렇다면 이념적 폭력과 강제를 억제할 수 있는 가장 효과적인 방법은 무엇일까? 실러에 의하면 그것은 바로 인간에 대한 미적 교육을 통해 미적인 문화를 창출하는 길이다. 이념을 무조건적으로 강요하지 않는 높은 수준의 도덕성을 지닌 성숙한 인간들로 사람들이 고양되기 위해서는 아름다움을 통해 그들을 교육시켜야 할 것이다. 이런 맥락에서 실러의 미학은 전체적으로 볼 때, 통상적인 미학과는 달리 아름다움 자체에 대한 개념적 분석보다는 아름다움을 통한 인간의 고양에 그 목표를 두고 있다고 보아도 무방하다. 요컨대 아름다운 예술(die schöne Kunst, 순수예술)이란 인간이 진정 자유롭고 총체적인 인간으로 거듭날 수 있게 만들어주는 도구인 셈이다.

프랑스대혁명 실패의 원인을 나름대로 진단한 실러는 더 나아가 이제 그러한 실패를 초래했던 미성숙한 인간들이 살고 있던 사회적 현실에 대한 철저한 비판을 시도한다. 실러가 바라보는 당시 사회의 근본적 특징은 분열이다. 실러는 「인간의 미적 교육에 관한 편지」 가운데 여섯 번째 편지에서 자신이 살고 있던 시대가 직면한 분열상을 다음과 같이 서술하고 있다. "이제 국가와 교회가 서로 단절되었으며, 법과 관습이 서로 분리되었다. 향유는 노동으로부터 단절되었으며, 목적이 수단에서, 그리고 노력이 보상에서 분리되었다"(「인간의 미적 교육에 관한 편지」, 『전집』 20, 323면). 전통적으로 공동체를 유지하는 주요한 두 축이라고 할 수 있는 국가와 교회의 분열은 세속적 가치와 정신적 삶의 유리를 가져옴으로써 사회구성원들이 정체성의 혼란에 빠지게 할 것이며, 법과 관습의 어긋남 역시 인간들에게 커다란 가치관의 위기를 유발할 것임에 분

명하다. 또 정상적인 상태에서는 결코 분리되어서는 안된다고 할 수 있는 두가지 요소들, 즉 향유와 노동의 단절이나 노력과 보상의 분리 등은 실러가 살고 있던 당시 사회가 결코 건강한 상태에 있지 못함을 여실히 보여준다고 할 수 있을 것이다.

실러가 비판하고 있는 분열된 사회상은 인간 자신의 모습에도 그대로 투영된다. 소위 앙시앵 레짐(ancien régime)으로 일컬어지는 구체제의 유럽이 비교적 통합적이며 동질적인 사회였다면, 18세기 말 유럽은 그같은 동질적 상태에서 벗어나 각기 독립적이며 세분화된 부문을 가진 복합적 사회로 막 진입하기 시작했다고 할 수 있다. 유럽사회의 이러한 새로운 면모는 특히 노동분업과 그에 따르는 전문화 현상에서 잘 확인될 수 있다. 이제 인간은 더이상 전인적으로 자신의 능력을 기르는 데 관심을 두는 것이 아니라, 오직 자기의 특정한 분야나 직업에만 집중하고, 그것만이 마치 모든 것인 양 판단할 수밖에 없는 상황에 처하게 된다. 이로써 인간은 "그저 자기 직업, 자기 학문의 복제품으로 전락하게 된다"(같은 곳). 실러는 이렇게 해서 등장하게 된 기형적 인간을 구체적으로 두가지 범주로 나누어 설명한다. 한가지 유형은 현실성이 결여된 '사변적 정신'(spekulativer Geist, 같은 책 325면)을 지닌 인간으로서 자신의 주관적 원칙이나 생각들을 어떤 수단을 통해서든 실현시키려는 무자비한 욕망을 갖고 있는 사람들이다. 사변적 인간의 전형은 자신의 원칙이나 이념에 대한 맹목적 신뢰로 인해 그것을 현실화하기 위해서는 테러마저도 불사했던, 프랑스대혁명 당시 공포정치의 주창자들에게서 가장 극명하게 드러난다고 할 수 있을 것이다. 하지만 실러는 사변적 정신으로 무장한 사람들이 보여주는 소위 이성이나 합리성이란 거기에 걸맞은 도덕적 정당성을 갖추지 못했다는 점에서 진정한 이성이 아니

라고 비판한다. 다음으로 실러가 비판의 대상으로 겨냥하고 있는 또다른 하나의 인간유형은 '업무정신'(Geschaftsgeist, 같은 곳)에 충실한 인간이다. 이들은 표현상으로만 보면 마치 긍정적인 특징을 지닌 것처럼 보이지만 실제로는 그렇지 못하다. 왜냐하면 이러한 유형의 인간들은 자신들의 협소한 직업적 영역에만 제한되어 있고, 그럼으로써 그 영역의 지식이나 가치가 다른 모든 분야의 유일하고 절대적인 척도가 될 수 있는 것처럼 생각하기 때문이다. 업무정신을 가진 인간들은 사태에 대한 전체적인 상을 그리는 능력을 상실하게 되며, 이로써 스스로 총체적 인간의 모습에서 점점 더 멀어지게 된다. 요컨대 이같은 인간들은 자신들이 처한 직업적 현실의 충직한 노예라고 할 수 있다.

그런데 실러는 새로운 유럽사회가 보여주고 있는 분화되고 전문화된 현실이 인류 전체의 발전을 위해서는 불가피한 현상이라는 점을 충분히 인정하고 있다. "물론 실러는 오직 이러한 소외현상들을 인류가 다른 방식으로는 이룰 수 없었던 진보의 불가피한 부산물로서만 이해한다"(『현대성의 철학적 담론』 61면). 다시 말해 개개인들이 가진 능력의 특화된 전문화를 통해서만 전체 인류의 발전이 가능했다는 말이다. 하지만 실러는 이같은 발전이 진정한 발전이라고는 생각하지 않는다. 그러한 발전의 과정에서는 개인의 총체성이 희생될 수밖에 없기 때문이다. 실러는 이런 면에서 개개인의 전문화와 기형화가 인류문화 발전의 밑거름이 되기는 했으나, 그렇게 발전한 문화는 아직 진정한 문화의 단계에는 이르지 못했다고 평가한다. 실러에 의하면 참된 문화에 도달하기 위해서는 인간 개인들의 총체성을 회복시키는 것이 급선무이다. 그리고 그러한 총체적 인간의 모습을 달성하기 위한 수단이 바로 아름다움과 예술이며, 예술을 통한 미적 교육이라고 할 수 있을 것이다.

3. 실러 미학의 철학적·이론적 배경

실러는 이상에서 서술한 역사적이고 사회적인 배경 속에서 자신의 문제의식을 가다듬은 다음, 거기에 대한 해법을 철학적이고 이론적으로 탐구하기 위해 칸트의 미학연구에 주의를 집중하게 된다. 특히 아름다움을 통해 진정한 자유에 이르고, 도덕적이며 정치적인 완성에 도달할 수 있다는 실러의 기본적인 구상은 그가 칸트의 명백한 계승자임을 결코 부인할 수 없게 만든다. 가다머의 표현에 의하면 "실러는 인류의 미적 교육이념을 칸트가 정식화한 미와 도덕의 유비에 근거"(『진리와 방법』*Wahrheit und Methode* 81면)짓고 있다. 칸트는 『판단력비판』 59절에서 "아름다움을 도덕적 선의 상징"(『판단력비판』 213면)으로 규정하고 있기 때문이다. 실러는 이같은 입장을 이어받아 아름다움을 통해 도덕적 선과 공동체를 완성시키려는 기획을 하고 있는 셈이다.

물론 그렇다고 해서 실러가 칸트의 입장을 그대로 수용하고 있지는 않다. 오히려 실러는 칸트 미학과의 비판적 대결을 통해 자신의 독자적 견해들을 연마하고 발전시켰다고 할 수 있을 것이다. 그래서 이 장에서는 실러가 칸트의 미학이론을 직접적으로 다루고 있는 텍스트들을 중심으로 실러가 칸트의 미학이론을 어떤 측면에서 비판하고 있는지에 초점을 맞추어 논의를 전개해보고자 한다. 그러한 텍스트들에는 「칼리아스 서한」 「우아함과 존엄」 「인간의 미적 교육에 관한 편지」 등이 포함된다. 이제 각 텍스트에서 칸트 미학에 대한 실러의 비판이 어떻게 이루어지는지 간략하게 살펴보도록 하자.

우선 실러는 1793년 1월에서 2월에 걸쳐 자신의 친구인 쾨르너에게

보낸 편지를 모은 것으로 나중에 유고로 출간된 「칼리아스 서한」에서 특히 칸트의 주관주의 미학을 비판하고 있다. 칸트는 어떤 사물이 아름답다고 판정하는 취미판단이 결코 객관적인 원리나 근거를 통해 이루어질 수 있다고 생각하지 않았다. 칸트에 의하면 그러한 취미판단의 원리는 철저하게 주관적일 수밖에 없다. 간단히 말하자면 칸트가 말하는 취미판단의 원리는 주관적 합목적성의 원리이다. 주관적 합목적성의 원리란 소위 목적 없는 합목적성으로서 인간이 아름다움을 판단할 때 주관적이면서도 보편적인 기준으로 작용하게 된다. 우리가 어떤 사물을 아름답다고 판단할 때, 그 이유는 바로 비록 무엇인지 확실하지는 않지만 그 사물이 우리 인간의 목적에 부합한다는 느낌 때문이라고 할 수 있다. 하지만 실러는 칸트의 이같은 견해를 반박하고, 취미의 객관적인 원리를 찾아내려 하고 있다. 이러한 맥락에서 실러는 아름다움을 설명하는 방식을 크게 네가지로 나누고 있다. 우선 경험주의자 버크처럼, 아름다움을 감성적이고 주관적(sinnlich subjektiv)으로 보는 방식이다. 둘째로는 합리주의자 바움가르텐이나 멘델스존(M. Mendelssohn) 등처럼, 아름다움을 이성적이고 객관적으로(rational objektiv) 생각하는 방법이다. 셋째로는 두 견해를 종합했다고 주장하는 칸트처럼, 아름다움을 주관적이고 이성적으로(subjektiv rational) 평가하는 방식이다. 그리고 끝으로 실러 자신이 염두에 두고 있는 방식으로, 아름다움을 감성적이고 객관적으로(sinnlich objektiv) 여기는 것이다(「칼리아스 서한」 『전집』 26, 175~76면). 여기서 감성과 이성 사이의 구분이 아름다움을 판단하는 주된 능력과 관련된 것이라면, 주관과 객관의 구분은 아름다움의 기준이 어디에 있는지와 관련된 것이라고 할 수 있다. 따라서 실러 자신의 입장이란 아름다움을 판단하는 능력은 이성보다는 감성이 주가 되

며, 아름다움의 기준은 객관적인 세계 안에서 찾아질 수 있다는 관점이라고 할 수 있을 것이다. 그렇다면 감성적이고 객관적인 아름다움이란 어떻게 가능한가? 실러가 아름다움을 감성적이면서도 객관적으로 설명할 수 있는 방법은 그것을 "현상 속에 나타난 자유"(Freiheit in der Erscheinung, 같은 글 182면)라고 규정함을 통해서이다. 실러가 보기에 아름다움의 객관적인 원리이자 근거는 자유이다. 실러에 의하면 우리는 자연 사물이 스스로에게 의존해서 존재하는 경우에, 그리고 그 사물이 어떤 규칙을 따르는 듯이 보이는 경우에, 비로소 그 사물을 아름답다고 여긴다. 다시 말해 한 사물이 자기 스스로 부여한 규칙에 의존하고 있는 경우에, 우리는 그 사물의 아름다움을 감지할 수 있게 된다는 말이다. 이로써 방금 언급한 의미의 자유가 바로 아름다움의 객관적 근거가 될 수 있는 셈이다. "자유만이 아름다움의 근거이다"(같은 책 209면). 실러의 이러한 입장은 아름다움을 경험하는 주체성 자체를 객관과 연결시켜 서술하고 있다는 점에서 칸트의 견해와 상이하다고 할 수 있으며, 칸트가 말하는 상상력의 유희에서도 대상화가 작용하고 있고, 아름다움을 경험할 때 "주체의 의도는 객관적이다"(「실러 미학에서 아름다움의 개념」 537면)라는 의미에서 설득력이 충분하다는 평가가 가능하다.

실러는 「우아함과 존엄」이라는 글에서 칸트의 미학적 입장을 직접적으로 비판하거나 문제 삼고 있지는 않다. 실질적으로 이 글에서 실러가 비판적으로 다루고 있는 주된 테마는 칸트의 도덕적 견해이다. 하지만 실러의 이같은 접근은 큰 맥락에서 보면 칸트의 미학에 대한 우회적 비판이자 자신이 「인간의 미적 교육에 관한 편지」에서 궁극적으로 보여주고자 했던 미적 세계관을 함축적으로 포함하고 있다고 할 수 있을 것이다. 즉 거기에서 실러가 가진 첫번째 목적이란 인간이란 형태에서

만 기대할 수 있으며, 도덕성의 표현(『판단력비판』 77면)이라고 할 수 있는 "아름다움의 이상에 대한 칸트의 설명이 인간적 아름다움의 어떤 측면들이 인간의 도덕적 조건을 표현한다고 간주될 수 있는지에 대해서 충분히 정확하지 못함을 보이는 것이다"(「18세기 독일미학」). 바로 이런 의미에서 우리는 이 글에 나타나는 실러의 견해를 살피고자 한다.

우선 실러는 우아함이란 자연에 의해 주어지는 것이 아니라 주체 자신에 의해 생성되는 아름다움이라고 규정한다. 그래서 아름다움 일반이 모두 우아함은 아니라고 할 수 있다. 아름다움 가운데 특수한 성질을 띤 것이 바로 실러가 말하고 있는 우아함이다. 그렇다면 좀더 구체적으로 우아함은 어떤 경우에 느껴지는가? 실러에 의하면 우아함은 주체의 자발적 행위 가운데 도덕적 감정의 표현으로 우리가 파악할 수 있는 그러한 행위들에서 생겨나는 아름다움이라고 할 수 있다. "우아함은 자유의 영향 하에 있는 형태의 아름다움이다. 즉 인격이 규정하는 그러한 현상들의 아름다움이다"(「우아함과 존엄」, 『전집』 20, 264면). 가령 어떤 사람이 자신의 자발적 결단에 의해 너무나도 자연스럽게 도덕적 행위를 하는 것을 목격할 때 거기서 우리는 우아함을 느끼게 된다는 것이다. 여기서 가장 중요한 핵심은 도덕적 행위의 자발성이다. 다시 말해 어떤 강제적인 의무감이나 명령에 의해 도덕적 행위를 하는 것이 아니라 자연스러운 감정에 이끌려서 선행을 하는 사람이야말로 우리에게 우아한 모습으로 나타나게 된다는 말이다. 우아함에 대한 실러의 이같은 견해는 우아함이 주체의 활동에 한정된 아름다움이라는 측면만 제외한다면 아름다움 일반에 대한 주장과도 일치한다. 다시 말해 실러는 아름다움을 인간의 감각적 본성과 이성적 본성의 조화 속에서 비로소 가능한 차원으로 파악하고 있으며, 이같은 아름다움의 본질이 주체의 도덕적 행위 속

에서 드러난 모습을 우아함으로 국한시켜 이해하고 있기 때문이다. 그리고 이는 실러의 근본적인 입장이 자연주의적 특성을 지녔다고 파악할 수 있게 해준다. "자연이 인간을 이성적이고 감각적인 존재로, 즉 인간으로 만들었다는 사실을 통해 자연은 인간에게 다음과 같은 의무를 고지하고 있다. 즉 자연이 결합시킨 것을 분리하지 말 것, 인간의 신적인 부분에 대한 가장 순수한 표현에서조차도 감각적인 부분을 소홀히 하지 말 것, 한쪽의 승리를 다른 쪽의 억압을 통해 이루지 말 것이 그것이다"(같은 글 284면).

다음으로 실러가 말하는 존엄에 대해 알아보자. 단적으로 말해 우아함이 아름다운 영혼, 혹은 조화로운 영혼의 표현이라면, 존엄이란 숭고한 심정(Gesinnung)의 표현이다. 다시 말해 자연이 정신의 의지를 가장 충실하게 대변함으로써 자연과 정신 혹은 이성 간에 갈등이 없는 경우에 우아함이 느껴지는 반면, 더이상 그러한 조화가 가능하지 않고 이성이 자연적 충동을 지배하고 통제하는 데 성공하는 상황에서 우리는 존엄의 상태에 처하게 된다는 것이다. 실러는 우아함을 우리에게 일으킬 수 있는 상태는 현실 속에서는 좀처럼 찾기 어려운 이상으로 보는 한편, 존엄은 인간이 현실 속에서 어렵지 않게 목격할 수 있는 특성으로 간주하고 있다. 이는 감정을 가진 인간이 도덕법칙과 일치한다는 것은 자연의 요구와 모순됨을 통해서만 가능하며, 이런 식으로 이성적 천성을 갖고 행동하는 인간을 우리는 도덕적으로 위대하다고 부르기 때문이기도 하다. 우아함의 경우에는 아름다움 일반에서와 마찬가지로 이성의 요구가 감성에서 충족되는 반면, 존엄의 경우에는 감각적인 것이 도덕적인 것에 종속된다고 할 수 있다. 요컨대 "도덕적 힘을 통한 충동의 지배가 정신의 자유이며, 그러한 정신의 자유가 현상 속에서 표현된 바를 존

엄이라고 칭한다"(같은 글 294면). 가령 우리는 어떤 인간이 자신의 자연적 감정이라고 할 수 있는 가족에 대한 애정을 과감하게 극복하고 국가에 대한 충성을 다했을 때 거기서 그 사람의 존엄을 느낄 수 있다. 그런데 사실 실러가 존엄을 다루는 방식은 표면적으로 판단하면 우아함을 다룰 때와 거의 차이가 없다고 할 수 있다. 하지만 조금 더 주의 깊게 검토하면 우아함에 더 큰 중요성을 부여하고 있음을 간파할 수 있다. 이같은 점은 미묘한 뉘앙스에서도 확인할 수 있지만 그에 대한 더 확실한 근거는 이제부터 다루게 될 실러의 칸트 비판이다.

칸트의 도덕적 입장은 그것이 의무의 도덕으로 칭해진다는 데서 짐작할 수 있듯이, 철저하게 감정이나 욕망 등 인간의 자연스러운 면모를 배제함으로써만 가능한 도덕이라고 할 수 있을 것이다. 이런 의미에서 실러가 이 글에서 언급하고 있는 두가지 특성 가운데 존엄이 바로 칸트가 말하는 도덕적 행위의 특성과 부합한다고 볼 수 있을 듯하다. 이러한 점은 실러가 다음과 같이 칸트를 비판하는 데서 다시 한번 명확하게 드러난다. 실러는 칸트의 도덕적 견해에 대해 그것이 일반적인 통념, 즉 인간이 이성적으로 행동하는 근거란 만족감이라는 생각과 전적으로 배치되는 입장이라고 평가하고 있다. 칸트에 따르면 경향성이나 만족감은 도덕적 행위의 수행에 별로 기여하는 바가 없다. 오히려 그러한 것들을 철저하게 극복함으로써만 우리는 의무로부터 하는 행위를 했다고 자부할 수 있을 것이다. 그러나 실러는 이처럼 의무로부터 행위를 하는 것은 오히려 그러한 행위를 넘어서는 인간의 도덕적 완전성에는 경향성이 참여하고 있음을 역으로 보여준다고 주장한다. 실러는 칸트식으로 인간이 의무로부터 개별적 행위를 수행한다기보다는 도덕적 존재이게끔 정해져 있다고 생각한다. 다시 말해 개별적 덕들이 아니라 덕성이

인간의 규정인 셈이다. 그리고 이같은 덕성은 의무를 다하고자 하는 성향과 다르지 않다. "경향성으로부터의 행위와 의무로부터의 행위가 아무리 서로 대립하고 있다고 하더라도 주관적인 의미에서는 그렇지 않은 것이며, 인간은 쾌락을 의무와 연관시켜도 무방할 뿐 아니라 오히려 그러해야 하는 것이다"(같은 글 283면). 요컨대 실러에 의하면 인간의 도덕적 사고방식은 감성과 이성이라는 두가지 원리가 융합된 작용으로 생겨나고, 그런 사고방식이 천성처럼 될 때 비로소 확실한 것이 된다고 할 수 있다. 왜냐하면 도덕적인 정신이 아직 폭력을 사용해야 할 경우라면 자연적 충동은 그 정신에 대해 여전히 힘으로 대항할 수밖에 없기 때문이다. 다시 말해 실러의 표현대로 단순히 힘으로 쓰러뜨린 적은 다시 일어날 수도 있지만 화해된 적은 정말 극복된 것이기 때문이다. 칸트에 대한 실러의 이같은 비판은 단순히 도덕적 차원에만 국한되어 이해되어서는 안된다. 실러는 도덕적 행위를 하는 인간의 본성에 대해 경향성이나 쾌락 등이 일정한 역할을 수행할 수 있는 경우에만 비로소 온전한 의미의 도덕성이 성립한다고 봄으로써 진정한 도덕적 자유의 필수조건으로써 감정이나 충동을 인정하고 있는 셈이며, 이로써 그러한 두가지 차원이 조화를 이루고 있는 아름다움을 최고의 이상으로 여기고 있다고 할 수 있기 때문이다. 그리고 그러한 아름다움의 모습은 「인간의 미적 교육에 관한 편지」에서 본격적으로 다루어지게 된다.

4. 개성과 상태 ─ 실러의 인간학

실러는 「인간의 미적 교육에 관한 편지」에서 일단 아름다움을 통해

정치적 자유에 이르려는 것이 자신의 궁극적 목표임을 밝히고 있다(『전집』 20, 307~412면). 이는 실러가 프랑스대혁명의 실패로부터 얻은 통찰의 결과라고 할 수 있다. 다시 말해 프랑스대혁명이 애초에 가졌던 이념으로부터 멀어져 타락의 길을 가게 된 결정적 이유란 바로 인간의 이성적 사고나 개념을 그대로 정치적 현실에 적용시키려는 무리함에 놓여 있었기 때문에, 그러한 잘못을 교정하기 위해서는 인간의 심성을 우선 미적이고 총체적으로 만듦으로써 정치적 자유가 가능한 기본적 바탕을 마련하는 것이 긴요하다는 것이다. 이같은 취지에서 실러는 「인간의 미적 교육에 관한 편지」에서 인간을 도덕적이고 정치적인 자유로 이끌어줄 수 있는 가능성의 궁극적 조건으로서 아름다움을 분석하고 있다. 물론 이러한 아름다움이란 "순수한 이성적 개념"(같은 글 340면)으로서 경험적 차원의 그것과는 전혀 상이하다고 할 수 있다. 하지만 어쨌든 아름다움이라는 특성에 주목하여 인간의 자연성을 회복시키려는 실러의 노력은 그가 직접 빚을 지고 있는 칸트나 그 이후 헤겔 등의 관점과도 차별성을 지니는 독특함을 유감없이 보여준다고 할 수 있을 것이다. "인간의 나누어진 본성을 화해시키는 문제는 실러가 한 미적 저술의 주된 관심이며, 「인간의 미적 교육에 관한 편지」는 그 문제를 해결하기 위한 가장 대담한 시도이다"(『니체와 실러』Nietzsche and Schiller 174면). 이 저술은 크게 세 부분으로 나뉜다고 할 수 있다. 우선 첫째 편지에서 아홉번째 편지에서는 일반적 시대 분위기를 설명하고, 인간소외와 노동분업을 분석하고 있으며, 미적 교육의 출발점이 되는 계몽적 인간을 개선시켜야 하는 필요성을 보여주고 있다. 다음으로 두번째 부분이라고 할 수 있는 열번째 편지에서 열여섯번째 편지에서는 인간충동의 구조를 서술하고, 그로부터 도출되는 아름다움을 인간의 대립적 에너지를 조절하

며 매개하는 힘이라고 정의하고 있다. 세번째이자 마지막 부분인 열일곱번째 편지에서 스물일곱번째 편지에서는 주체의 미적 상태를 조명하고, 주체의 온전한 실현과 역사 전개에서 그러한 실현이 갖는 역할을 설명한다(『실러』*Schiller, Leben-Werk-Zeit* 129면).

아름다움에 대한 실러의 분석에서 핵심적 역할을 하는 개념은 감각충동과 형식충동이다. 이러한 충동들은 피히테가 도덕철학의 맥락에서 사용하고 있는 자연충동과 자유충동이라는 모델에 기반을 두고 있다고 할 수 있다(『독일의 미학 전통』*The German Aesthetic Tradition* 51면). 하지만 이러한 두 충동은 실러의 좀더 근원적인 인간학에 기반을 두고 있기도 하다. 따라서 감각충동과 형식충동을 검토하기 전에 실러의 인간학에 대해 간략하게 살펴보기로 하자. 실러는 인간의 내면에서 두가지를 구분한다. 하나는 개성(Person)이고, 다른 하나는 상태(Zustand)이다. 개성이란 말은 역자에 따라 무수히 많은 상태의 변화에도 불구하고 동질적인 것으로 남아 있는 인간의 근원적 정체성을 가리키기 위해 '근원적 인간성' 혹은 '근원적 인간'으로 옮겨지기도 하지만 여기서는 그냥 우리에게 좀더 익숙한 용어로 표현해본다는 뜻에서 개성이라고 풀이했다. 어쨌든 개성은 불변하지만 상태는 항상 변화한다. 인간은 휴식을 취하다 활동하고, 정열에 사로잡혔다가 무관심한 상태로 끊임없이 변화해가지만 그럼에도 여전히 항상 동일한 존재로 남아 있다. 그런데 유한한 존재인 인간에게 개성과 상태는 전적으로 상이한 것이기 때문에 결코 하나가 나머지의 근거가 될 수 없다. 즉 개성이 상태를 근거로 삼으면, 개성은 변화하게 됨으로써 더이상 개성이 아니게 되며, 상태가 개성을 근거로 하게 되면 상태는 불변하게 됨으로써 더이상 상태가 아니게 되기 때문이다. 그러므로 인간은 한편으로 절대적이고 자기자신에게만 근거를

둔 존재의 이념으로서 자유를 가지며, 다른 한편으로 자신이 아니라 다른 것에서 유래한 상태를 가진다는 의미에서 종속적인 존재(생성)의 조건으로서 시간을 갖는다고 할 수 있다. 이같은 개성은 영구불변한 자아의 모습으로 구현되며, 시간 속에 그 기원을 둘 수 없다. 오히려 시간이 개성에서 시작된다고 할 수 있다. 가령 꽃이 피고 진다고 말할 때, 우리는 이 꽃을 계속적인 변화의 과정 가운데 불변하는 무엇으로 간주하는 셈이다. 반면 모든 상태, 즉 모든 규정된 존재는 시간 안에서 생성되며, 시간이 없이는, 즉 생성되지 않고서는 인간은 결코 규정된 존재가 되지 못한다. 인간의 개성은 시간 속에서 특정한 상태로 생성됨으로써만 실제로 존재하게 된다. "오직 변화를 함으로써만 인간은 **존재한다**. 오직 불변인 채로 있음으로써만 **인간**이 존재한다"(강조는 원문에 따름.「인간의 미적 교육에 관한 편지」『전집』20, 343면). 이런 의미에서 실러는 변화의 흐름 가운데 있으면서도 항구적으로 자기자신으로 남아 있는 지속적인 통일체라고 인간의 완전한 모습을 이해하고 있다. 이제 실러는 이같은 개성과 상태라는 두가지 개념을 감각충동 및 형식충동과 좀더 긴밀하게 연결시킨다.

5. 감각충동과 형식충동

앞에서 언급되었듯이 인간이 가진 소질이자, 빈 형식이며, 가능성으로서 개성을, 즉 인간의 잠재적 능력을 활동적 힘으로 만들 수 있는 것은 바로 상태나 내용으로서 세계와 연관된 인간의 감각인 반면, 인간의 모든 활동을 그 자신의 것으로 만들어주는 것은 인간의 개성이다. 그

래서 인간은 자기 외의 나머지 세계처럼 단순한 세계가 되지 않기 위해서 재료에 형식을 부여해야 하며, 반대로 단순한 형식으로 머물러 있지 않기 위해서 자신 안에 있는 소질에 현실성을 부여해야 한다. 존재 안에 시간을 도입하고, 불변하는 것에 변화를 대립시킴으로써 자아의 불변하는 통일성과 세계의 다양성을 대립시키게 되면, 인간은 형식에 현실성을 부여하는 것이 된다. 반면 시간을 지양하고, 변화 속에서 불변성을 찾아냄으로써 세계의 다양성을 다시 자아의 통일성에 종속시키게 되면, 인간은 재료에 형식을 부여하는 것이다. 여기서부터 "인간에게서 두가지 상반된 요구, 즉 그의 감각적이고 이성적인 본성이 가진 두가지 법칙이 나타난다. 첫번째 법칙은 절대적 현실화를 지향한다. 그것은 단순히 형식일 뿐인 모든 것을 세계로 만들어야 하고, 그의 모든 소질이 완전히 드러나도록 해야 한다. 두번째 법칙은 절대적 형식화를 지향한다. 그것은 단순히 세계일 뿐인 모든 것을 자기 안에서 없애버리고 자신의 모든 변화들 안에다 조화를 도입해야 한다. 다른 말로 하면 그는 자기 안에 있는 모든 것을 밖으로 드러내야 하고, 자기 밖에 있는 모든 것에 형식을 부여해야 한다"(같은 글 344면).

실러는 이처럼 내면에 있는 필연성을 현실화하고, 외부에 있는 현실을 필연성의 법칙에 종속시켜야 한다는 이중의 과제를 완수하기 위해 각기 자신의 대상(필연성과 현실)을 실현하도록 우리를 추동하는 두가지 충동이 존재한다고 주장한다. 이 가운데 첫번째는 '감각충동'(der sinnliche Trieb, 같은 곳)이다. 이 충동은 인간의 물리적 현존 혹은 인간의 감각적 본성에서 비롯된 것으로서 대상과 관계하며, 인간을 시간의 한계 안으로 끌어들여 물질로 만든다. 이 충동은 변화가 일어나고, 시간의 내용을 채우기를 요구한다. 이는 칸트식으로 표현하면 감성에 해

당된다고 할 수 있다. 다음으로 두번째는 '형식충동'(der Formtrieb, 같은 책 345면)이다. 이 충동은 인간의 이성적 본성에서 나온 것으로서 인간을 자유롭게 만들고, 자신의 다양한 존재양상을 조화롭게 하며, 여러가지 상태변화 속에서도 동일한 개성을 가능하게 해준다. 이런 의미에서 이 충동은 시간의 흐름 전체를 포괄하며, 시간을 없애고, 변화를 무화시킨다고 할 수 있다. 또 그러한 충동은 현실적인 것이 필연적이고 영원한 것이 되기를 바라며, 영원하고 필연적인 것이 현실이 되기를 원하는 경향이라고도 할 수 있을 것이다. 이는 칸트식으로 표현하면 지성의 능동적 작용에 일치한다고 할 수 있다. 물론 이러한 두가지 충동은 칸트 식의 지성과 감성이라는 인식론적 구분보다 더 광범위하다. 왜냐하면 "감각충동은 감각뿐만 아니라 욕구와 느낌을 포괄하며, 형식충동은 개념뿐만 아니라 도덕원리도 포함하기 때문이다"(『철학자 실러』*Schiller as Philosopher* 139면).

그런데 이처럼 완전히 상반되는 두가지 충동이 인간을 완전히 장악해버린다면, 두 충동을 연결시켜줄 수 있는 제3의 근본충동은 거기에 들어설 여지가 없어진다고 할 수 있다. 그렇다면 이러한 충동들의 근원적 대립을 통해 파괴된 듯이 보이는 인간의 본성이 어떻게 통일될 수 있을까? 이것이 바로 실러가 던지는 결정적 물음이다. 실러가 주목하는 사실은 이들 두 충동이 반대되기는 하지만, 동일한 대상 안에서 그렇지는 않다는 점이다. 즉 감각충동은 변화를 요구하지만, 개성의 영역도 그렇게 되기를 바라지는 않으며, 형식충동은 통일과 지속성을 고집하지만, 상태를 개성처럼 고정시키기를 원하지는 않는다고 할 수 있다. 이런 면에서 두가지 충동은 각기 서로 다른 영역에 적용되고 관련되기 때문에 결코 상충한다고 말할 수 없다. 그것들이 상충하는 듯이 보인다면,

이것은 그 충동들이 서로의 영역을 부당하게 침범했기 때문일 것이다. 따라서 실러에 의하면, 이 두 충동의 자기 한계를 명확하게 정해주는 것이 문화나 교육의 과제이다. 다시 말해 문화는 감각충동에 맞서 형식충동을 보존해야 하며, 형식충동에 대항하여 감각충동을 보호해야 한다. 따라서 문화나 교육의 임무는 이중적이다. "첫째로 자유의 침입에 대항하여 감성을 보존하는 것, 둘째로 감각의 힘에 맞서 개성을 안전하게 하는 일이다. 첫번째 일은 감정능력을 발전시킴으로써 가능하며, 두번째 일은 이성능력을 발전시킴으로써 달성할 수 있다"(「인간의 미적 교육에 관한 편지」 『전집』 20, 348면).

그러나 이러한 관계가 역전되면, 다시 말해 감각적 수용능력이 규정하려 들거나 형식충동이 물질충동의 영역을 침범하게 되는 경우에, 인간은 자기 정체성을 갖게 되지 못하거나 현실적인 삶을 살 수 없게 된다. 우선 첫번째 경우처럼 감각충동이 규정하는 힘을 갖고, 개성이 세계에 의해 억압되면, 세계는 대상이기조차 중단한다. 왜냐하면 인간이 단순히 시간의 내용, 즉 물질적 차원으로 전락하면, 그는 자신으로 존재하기를 그치며, 감각적 내용도 가질 수 없기 때문이다. 이로써 개성과 더불어 상태도 없어지고 만다. 왜냐하면 둘은 서로 뗄 수 없는 개념이기 때문이다. 두번째 경우처럼 형식충동이 감수성을 가지게 되면, 즉 개성이 물리적 세계의 자리를 차지하게 되면, 개성은 자율적 힘이자 주체이기를 그친다. 인간이 단순한 형식으로 남는 순간 그는 이미 형식도 갖지 못하게 된다. "인간이 자율적인 한에서만 그의 밖에 현실이 존재하게 되고, 그는 느낄 수가 있다. 인간이 느끼는 한에서만 그의 내면에 현실이 존재하게 되며 그는 사고하는 힘으로 된다"(같은 글 352면).

요컨대 실러가 말하고 있는 두가지 충동의 진정한 상호작용이란 이

런 맥락에서 보면, 우리가 통상 상상하는 바와는 달리 서로 영향을 주고 받는 그러한 관계를 말하는 것이 아니라, 개성이 감각충동을 본래의 영역에 잡아두고, 감각성이나 자연은 형식충동을 자신의 고유한 영역에 잡아두는 아주 독특한 현상을 일컫는다고 할 수 있을 것이다. 따라서 여기서 상호작용이란 한쪽이 다른쪽 작용의 근거가 되는 동시에 제약을 가하는 관계이며, 다른 한쪽이 활동적임으로써만 비로소 나머지 한쪽이 자신을 가장 잘 드러낼 수 있는 그런 관계를 뜻한다고 할 수 있다. 물론 이러한 상호관계는 인간이 자기 존재를 완전하게 실현시킬 수 있는 경우에만 해결할 준비를 갖출 수 있는 과제로서 '인간성의 이념'(같은 글 353면)이며, 시간이 지남에 따라 거기에 다가갈 수는 있지만, 결코 도달할 수는 없는 무한한 어떤 것이다. 이런 의미에서 그러한 무한한 것과 필연적인 연관관계에 놓여 있다고 할 수 있는 아름다움은 실러에게 철저하게 하나의 이상으로만 남아 있다고 할 수 있다. 이에 비해 좀더 현실적으로 우리 인간이 근접할 수 있는 상태는 숭고라고 말할 수 있다. 따라서 아름다움이 도달할 수 없는 이상이라면, 숭고란 인간이 현실 속에서 성취할 수 있는 최상의 것에 가깝다고 할 수 있을 듯싶다.

6. 유희충동과 아름다움

인간은 자기 동일성을 의식하는 개성이기 때문에 물리적 세계와 오히려 마주해야 하며, 감각의 대상으로서 세계가 자신과 마주하고 있기 때문에 더 절실하게 개성으로 되어야 한다. 이처럼 인간이 자신의 자유를 의식하는 동시에 자신의 현실적 존재를 느끼는 경우가 있다면, 즉 자

신을 정신으로서 인식하는 동시에 물질이라고 느끼는 경우가 있다면, 인간은 거기서 자신의 인간성을 완전하게 직관하게 된다. 더불어 이같은 직관을 인간에게 제공해준 아름다운 대상은 인간 자신의 실현된 규정을 상징한다고 할 수 있으며, 인간 자신이 지향하는 무한성을 보여주는데 기여한다. 그리고 이같은 체험이 실제로 일어날 수 있다면, 그것은 우리 인간의 내면에 새로운 충동을 일으킨다. 이 새로운 충동이란 기존의 두 충동이 그 안에서 서로 협력하고 있는 영역이며, 그 각각의 충동과는 대립적인 관계에 놓여 있다고 할 수 있다. "감각충동은 변화를 원하며, 시간이 내용을 갖기를 바란다. 형식충동은 시간이 없어지기를 원하며, 변화가 없기를 바란다. 이 두 충동을 자기 안에 결합시키고 있는 저 충동, 그러니까 유희충동(Spieltrieb)은 시간 안에서 시간을 없애기를 추구하며, 절대적 존재와 생성을 결합하고, 정체성과 변화를 연결시키기를 추구하고 있다고 할 수 있다"(같은 글 353면). 여기서 유희충동은 칸트가 말하는 지성과 상상력의 유희에서 나온 유희 개념, 피히테식의 충동 개념이 조합된 결과로도 이해 가능할 것이다(『독일의 미학 전통』 *The German Aesthetic Tradition* 53면 참조).

감각충동이 대상을 받아들여 자신이 규정받기를 원하고, 형식충동이 스스로 규정함으로써 자신의 대상을 만들어내기를 원한다면, 유희충동은 스스로 만들어낸 모습 그대로를 느끼고자 하며, 감각이 받아들이는 모습 그대로를 만들어내고자 한다. 감각충동과 형식충동 모두 우리의 심성(Gemut)에 대해 강제력을 발휘함으로써 전자는 자연법칙을 통해 형식을 우연한 것으로 만들고, 후자는 이성(도덕)법칙을 통해 물질을 우연한 것으로 만드는 반면, 이 두가지가 다 작용하는 유희충동은 물리적이고 도덕적인 강요를 한꺼번에 우리에게 하며, 이로써 형식과 물

질을 동시에 우연적으로 만든다. "이러한 상반된 두 요구의 동시적 '강요'는, 이 요구들 간에 힘의 균형이 존재하기 때문에, 적대적 요구의 '필연성'을 해체시킴으로써 이 요구를 '우연적인 것'으로 격하시킨다"(『아름다움의 미학과 숭고함의 예술론—실러의 고전주의 문학 연구』 86면). 이 때문에 모든 강요와 우연성이 없어질 것이며, 인간은 물리적으로나 도덕적으로 모두 자유롭게 될 것이다. "유희충동이 감정과 정열에서 그 활동적인 힘을 빼앗은 바로 그만큼 그것은 감정과 정열을 이성의 이념들과 일치시키고, 이성법칙에서 그 도덕적인 강요를 줄인 그만큼 그것은 이성법칙을 감각의 관심과 화해시킨다"(「인간의 미적 교육에 관한 편지」『전집』 20, 354~55면). 실러가 직접 들고 있는 사례를 통해 이같은 점을 구체적으로 적시하면 다음과 같다. 가령 우리가 경멸받아 마땅한 사람을 열정에 사로잡혀 포옹한다면, 우리는 자연의 강요를 고통스럽게 느낀다. 반면 우리가 존경해야 할 어떤 사람에 대해 적대감을 느끼고 있다면, 우리는 마찬가지로 이성의 강요를 뼈저리게 느낄 것이다. 그러나 방금 언급한 바로 그 사람이 우리의 취향에 맞는 동시에 우리의 존경도 받는다면, 감정의 강요나 이성의 강요는 사라지고, 우리는 그 사람을 있는 그대로 사랑하기 시작한다. 이 경우 우리는 우리의 취향과 존경심을 갖고 유희하기 시작하는 셈이다.

그런데 감각충동의 대상은 삶이며, 형식충동의 대상은 형태(Gestalt)이기 때문에 유희충동의 대상은 '살아 있는 형태'(lebende Gestalt, 같은 글 355면)라고 할 수 있다. 이러한 살아 있는 형태가 바로 우리가 넓은 의미에서 아름다움이라고 부르는 것이다. 그렇다면 앞에서 인간이 정신인 동시에 물질이라고 스스로 느끼는 경우에 생겨난다고 언급된 바 있는 충동, 아름다움을 대상으로 하는 유희충동은 좀더 구체적으로 어떻

게 발생하는가? 실러에 의하면 우리 이성은 선험적인 이유에서 다음과 같은 요구를 한다. 즉 감각충동과 형식충동 사이에는 한가지 공통점, 다시 말해 유희충동이 있어야 한다는 것이다. 왜냐하면 현실과 형식의 결합, 우연성과 필연성의 결합, 수동성과 자유의 결합만이 인간성의 개념을 완성하기 때문이다. 이성은 그 본질상 완성을 지향하고 모든 제한의 철폐를 지향하기 때문에 이같은 요구를 할 수밖에 없다. 인간은 전적으로 물질만도 아니고 정신만도 아니며 물질인 동시에 정신이기 때문에, 인간성의 총체로서 아름다움이란 두가지 충동의 공통된 대상이자 유희충동의 대상이다. 우리가 아름다움을 바라볼 때, 우리의 기질은 법칙의 영역과 물리적 필요성 사이의 중간에 있게 되기 때문에 그 둘 사이에서 나누어져 있다는 바로 그 이유로 인해 우리는 어느 쪽의 강요로부터도 벗어날 수 있게 된다. 그런데 아름다움을 통해 감각적 인간은 형식을 가지며 사유를 할 수 있게 되고, 정신적 인간은 물질의 세계를 자기 것으로 삼는다는 사실로 인해 사람들은 아름다움이 마치 물질과 형식 혹은 수용성과 활동성 사이의 어떤 중간지점으로 인간을 데려감으로써 위와 같은 일을 가능하게 한다고 생각하는 경향이 있다. 그러나 실러에 의하면 이는 전혀 사실이 아니다. 왜냐하면 형식과 물질, 수용과 활동, 감각과 사색은 서로 절대적으로 대립하고 있어서 두 항목들 사이의 매개는 전혀 불가능하기 때문이다. 그렇다면 아름다움은 이러한 두가지 상반된 상태들을 아무런 중재자도 없이 과연 어떻게 결합시키는가? 바로이것이 아름다움의 본래적인 문제라고 할 수 있다. 일단 실러는 다소 추상적인 방식으로 이 물음에 대해 답한다. 즉 아름다움은 결코 하나가 될 수 없는 두가지 상반된 상태를 결합시키기 위해 우선 둘을 가장 엄격하게 구분해야 한다. 다음으로 그러면서도 하나가 될 수 없는 두가지 상태

를 결합시키기 위해 아름다움은 두가지 상태를 전적으로 빈틈없이 엄밀하게 소멸시켜 새로운 전체를 만들어내야 한다. 이 결합은 자유로운 미적 상태에 대한 실러의 언급을 통해 좀더 분명히 설명될 것이다.

　한가지 주목할 점은 인간을 조화롭고 완전하게 만들어주는 유희나 유희충동이란 통상적인 의미에서 물질적 대상을 주로 지향하는 유희나 유희충동은 결코 아니라는 사실이다. 오히려 여기서 말하는 유희충동이란 아름다움의 이상을 통해 부여되는 이상적인 유희충동을 일컫는다. 실러는 절대적 형식과 절대적 현실이라는 이중의 법칙을 부과함으로써 아름다움이란 살아 있는 형태여야 한다고 주장하는 이성의 선언을 다음과 같이 언급한다. "인간은 아름다움을 가지고서는 오직 유희만을 해야 하며, 오직 아름다움을 가지고서만 유희해야 한다. 간략히 말하자면 인간은 그 말의 완전한 의미에서 인간인 경우에만 유희하며, 그는 유희하는 한해서만 온전한 인간이다"(강조는 원문에 따름. 같은 글 359면). 결국 실러에 의하면, 유희라는 더 높은 필연성의 개념 속에서 자연법칙의 물질적 강요와 도덕법칙의 정신적 강요가 없어지는 동시에 그 개념은 두 세계를 포괄한다. 그리고 이같은 두가지 필연성의 합일을 통해, 아름다움과 유희하는 상태라고 할 수 있는 진정한 자유에 도달할 수 있을 것이다. 그러나 실러에 의하면, 상반되는 충동들의 상호작용과 상반되는 원칙들의 결합에서 비롯되는 이러한 아름다움은 현실과 형식의 완전한 균형에서만 발견될 수 있기 때문에 완전하게 실현될 수 없는 이상일 뿐이다. 현실에서는 항상 한가지 요소가 다른 요소보다 우위를 차지할 수밖에 없기 때문이다.

7. 아름다움과 자유, 그리고 예술

실러는 아름다움을 이제 정치적 자유의 바탕이 되는 근본적 자유와 연결해서 설명한다(자유의 이중적 의미에 대해서는 『철학자 실러』 229~235면 참조). 실러에 의하면 그러한 자유란 자연의 작용이지 인간의 작품이 아니다. 따라서 자유는 자연적인 수단에 의해 촉진되거나 방해받을 수 있다. 다시 말해 인간이 자연적으로 온전해져서 어느 한 충동이 배제되지 않고 두 충동이 똑같이 발전해야만 인간의 진정한 자유가 시작된다고 할 수 있다. "인간은 물질의 제한 속에서 이성적으로 행동하고, 이성법칙 아래서 물질적으로 행동함을 통해"(「인간의 미적 교육에 관한 편지」, 『전집』 20, 373면) 이러한 자유를 보여준다. 실러는 인간의 이같은 자유가 실현되는 과정을 다음과 같이 설명하고 있다. 우선 인간에게는 형식충동이 아직 작용하지 못하고 감각충동만이 활동하던 시기가 있었다고 할 수 있다. 그런데 참다운 인간이 되기 위해서는 이성이 힘을 발휘해야 한다. 다시 말해 인간은 감각하는 시기에서 사유하는 단계로 이행해야 한다. 그런데 인간은 감각에서 사유로 직접 넘어갈 수는 없다. 왜냐하면 감각적 규정이 없어져야만 새로운 규정이 등장할 수 있기 때문이다. 그래서 모든 감각적 규정이 없는 순수한 규정 가능성의 상태가 중간단계로서 존재해야만 한다. 그런데 이 상태는 내용상 비어 있는 것이 아니라 모든 규정이 가능한 무한한 규정 가능성의 상태라고 할 수 있다. 무한한 규정 가능성이 등장하기 위해서는 감각을 통해 받아들인 규정은 그 현실성이 보존되어야 하는 동시에 그 규정이 일종의 한계라는 점에서 없어져야 한다. 그래서 특정한 상태의 규정을 없애는 동시에 보존하기 위해서는 이 규정에 다른 규정을 대립시켜야 한다. 이처럼 하나의 규정에

다른 규정을 마주 세우게 해줄 수 있는 역할을 하는 것이 바로 미적 상태이다. "기질은 감각에서부터 저 중간적인 정조(Stimmung)를 통해 사유로 넘어간다. 이 중간 정조에서 감각과 이성은 동시에 활동적이고, 바로 그 때문에 그들의 규정하는 힘은 서로를 상쇄한다. 대립을 통해 부정이 도출된다. 기질이 물리적으로나 도덕적으로 강제를 받지 않고, 그러면서도 이 두가지 방식으로 활동을 하는 이 중간적인 정조는 특별히 자유로운 정조라 불릴 만하다. 감각적 규정의 상태를 물리적 상태, 이성적 규정의 상태를 논리적 상태 및 도덕적인 상태라고 부른다면, 현실적이면서 활동적인 규정 가능성의 상태를 미적 상태라고 불러야 할 것이다"(같은 글 375면).

이러한 미적 상태에서 기질은 단순히 모든 규정에서 벗어난 상태에 있는 것이 아니라 미적인 규정 가능성의 상태에 있는 것이며, 그것은 공허한 무한성과는 반대로 가득 채워진 무한성이다. 그래서 미적인 상태의 경우 우리가 인간의 전체 능력이 아니라 하나의 결과에만 주목한다면, 이 상태에서 인간은 '제로'이다. 왜냐하면 아름다움은 이해력을 위해서도 의지를 위해서도 단 하나의 가시적 결과도 산출하지 못하기 때문이다. 다시 말해 아름다움을 통해서는 지적인 것이건 도덕적인 것이건 단 하나의 구체적 목적도 달성되지 못한다. 따라서 이런 점에서 실러는 미적인 문화(교육)를 통해서도 한 인간의 개인적 가치나 품위가 완전하게 결정된다고 말하지 않는다. 오히려 미적인 교육은 인간이 이제부터 자연의 은총에 의해 자기가 원하는 대로 자신을 만들어가는 일이 가능하게 되었으며, 자기가 목표로 하는 그러한 존재로 될 수 있는 자유가 완전히 다시 주어졌다는 사실만을 보증해줄 뿐이다. 감각을 할 때는 자연의 일방적인 강제를 통해서 빼앗겼고, 사유를 할 경우는 이성

의 배타적인 입법을 통해서 빼앗긴 자유를 인간은 미적인 정조에서 다시 돌려받는 셈이다. 본래부터 인간은 이러한 소질과 능력을 이미 갖고 있기는 하지만, 실제로 어떤 규정상태에 들어가게 되면 그것을 잃어버리게 된다. 따라서 그가 처한 규정상태에서 그와는 상반된 상태로 넘어가기 위해서는 매번 그는 미적인 삶을 통해 원래의 인간성을 돌려받아야 하는 셈이다. 실러는 이런 맥락에서 아름다움을 '두번째 창조자'(같은 글 378면)라고 부른다. 왜냐하면 원래의 창조자인 자연처럼 아름다움은 우리에게 인간의 무한한 가능성만 마련해주고, 나머지는 철저하게 우리의 자유의지에 맡기기 때문이다. 따라서 "미적 상태란 일곱번째 편지에서 그토록 비판된 근대의 노동분업과 정반대된다"(『실러 입문』*Schiller Handbuch* 432면)고 할 수 있을 것이다. 바로 이런 상태에서 비로소 인간의 총체성이 회복될 수 있는 가능성이 생기기 때문이다.

실러는 미적 자유라는 중간단계를 좀더 상세히 설명한다. 미적 자유라는 중간상태를 통과함으로써만 인간은 수동적으로 감각하는 상태에서 활동적으로 사유하고 의지하는 상태로 나아갈 수 있다. 다시 말해 감각적인 인간을 이성적으로 만들기 위해서는 그를 우선 미적으로 만들 필요가 있다(「인간의 미적 교육에 관한 편지」『전집』 20, 383면) 순수한 형식이 감각적인 인간에게 적합하게 되기 위해서는 기질의 미적인 정서를 통과해야 한다. 감각적 인간은 물리적으로 규정되어 있으며, 자유롭게 규정할 수 없다. 따라서 수동적인 규정을 활동적으로 바꾸기 전에 인간은 우선 자신이 잃어버린 규정 가능성을 찾아야 한다. 이는 수동적인 규정을 잃어버리거나 활동적인 규정을 이미 지니고 있는 식으로만 가능하다. 그러나 수동적인 규정을 단순히 잃어버린다면, 그는 활동적으로 규정할 수도 없을 것이다. 왜냐하면 사유는 몸을 필요로 하며, 형식은 오

직 물질을 통해서만 실현될 수 있기 때문이다. 결국 인간은 능동적인 규정을 이미 자기 안에 지니고 있어야 한다. 요컨대 인간은 수동적인 동시에 활동적으로 규정할 수 있어야 하며, 이는 결국 미적으로 되어야 한다는 말이다. 이러한 기질의 미적인 정조를 통해 이성의 자율성은 이미 감각의 영역에도 적용되며, 감각의 지배는 거기서 분쇄된다. 물리적 인간은 이로써 아주 고상해져서 이제 정신적 인간이 자유의 법칙에 맞추어 그로부터 솟아나오기만 하면 되는 상태로 된다. 그래서 미적인 상태에서 논리적이고 도덕적인 상태로 향한 행보는 물리적 상태에서 미적 상태에 이르는 발걸음보다 훨씬 더 가볍다. "미적으로 조율된 인간은 그 자신이 원하는 한 일반적으로 타당하게 판단하며 일반적으로 타당하게 행동한다"(같은 글 385면). 그래서 실러가 보기에 문화나 교육의 가장 중요한 과제들 가운데 하나는 물리적 단계에서 이미 인간을 형식에 종속시키고, 아름다움의 영역이 할 수 있는 한, 그를 미적으로 만드는 것이다. 물리적 상태가 아니라 미적인 상태에서만 도덕적 상태가 발전되어 나올 수 있기 때문이다. 인간이 자연목적이라는 좁은 한계를 벗어나 이성적 목적을 향해 나아갈 준비를 해야 한다면, 그는 아름다움의 법칙에 맞추어서 자신의 물리적 규정을 실현하고 있어야 한다는 것이다. "미적 문화(교육)란 자연법칙도 이성법칙도 묶어버리지 못한 그 모든 인간 행동의 영역을 아름다움의 법칙에 종속시키는 것이다. 미적 교육은 외적인 삶에 부여한 형식 속에서 이미 내적인 삶의 길을 개시한다"(같은 글 388면).

실러는 인간의 발전단계를 다음과 같이 포괄적으로 규정한다. 물리적 상태에 있는 인간은 자연의 힘을 단순히 견딜 뿐이다. 다음으로 인간은 미적인 상태에서 자연의 힘에서 벗어난다. 끝으로 도덕적 상태에

서 인간은 자연의 힘을 지배한다. 실러가 보기에 자연이 인간을 독점적으로 지배해서도 안되고, 이성이 인간을 제한적으로 지배해서도 안된다. 이 두 법칙은 완전히 상호 독립적으로 존재해야 하지만 그럼에도 서로 완전히 일치해야 한다. 이러한 일치를 가능하게 해주는 바탕이 바로 미적 상태라고 할 수 있다(같은 글 388쪽). 그런데 실러에 의하면, 기질의 미적 정조는 자유에서 생겨나는 것이 아니라 그것이 오히려 자유를 생겨나게 하므로 미적인 정조는 결코 도덕적인 기원을 갖지 않는다. 그것은 '자연의 선물'(같은 글 398면)이다. 우연한 행운만이 물리적 단계의 족쇄를 풀어 거친 인간을 아름다움으로 이끌 수 있는 것이다. 그런데 실러의 이같은 자유로운 미적 상태라는 개념은 너무 추상적이어서 비판의 대상이 되기도 쉬운 듯싶다. 가령 아도르노는 실러가 말하는 유희를 통한 자유란 어떠한 저항적 실천도 배제함으로써 실질적으로는 부자유를 정당화하는 결과를 초래한다고 지적하고 있다. "실러가 목적에서 자유롭기 때문에 본질적으로 인간적인 것이라고 유희충동에 대해 환호하는 경우, 그는 충실한 부르주아로서 자기 시대의 철학과 영합하여 부자유를 자유로서 해석하고 있는 셈이다"(『미학이론』Aesthetic Theory 317면).

물론 좀더 현실적인 차원에서 실러는 「인간의 미적 교육에 관한 편지」 마지막 장(『전집』 20, 404~12면)을 통해 아름다움과 그에 바탕을 둔 자유의 역할을 정치적이고 국가적인 차원으로 확대 적용한다. 권리들로 구성된 무력국가(dynamische Staat)에서 인간은 힘으로 다른 인간을 대하고 그 작용을 제한하며, 의무로 이루어진 윤리적 국가(ethische Staat)에서는 법칙의 권위로 인간이 다른 인간에 대해 마주서서 그의 의지를 속박한다면, 미적인 국가(ästhetische Staat)에서 인간은 오직 유희의 대상인 형태로서만 나타나고, 자유로운 유희의 대상으로서만 서로 대립

한다. 자유를 통해 자유를 부여하는 것이 이 국가의 근본법칙이다. 무력 국가는 자연을 통해 자연을 제어함으로써 국가를 가능하게 하고, 윤리 적 국가는 개체의 의지를 일반의지에 종속시킴으로써 국가를 도덕적으 로 필연적인 것으로 만든다면, 미적 국가는 개인의 본성을 통해 전체의 의지를 구현함으로써 국가를 현실적인 것으로 만든다. 다른 모든 인식 형태들은 인간을 분리시키지만, 오직 미적인 인식형태만이 전체를 이 루어내며, 그의 두 본성이 합쳐지게 한다. 다른 모든 의사소통의 형태 들은 사회를 분리시키는 데 비해 미적인 의사소통만이 사회를 단합시 킨다. 그것은 모든 사람들의 공통점에 관여하기 때문이다. 따라서 실러 에게 예술은 미래의 미적 국가에서 실현될 수 있는 '의사소통적 이성' (『현대성의 철학적 담론』*Der philosophische Diskurs der Moderne* 59면)이라고 표현될 수 있다. 그러나 실러는 미적 가상의 국가는 필요성으로 보면 모든 섬세 한 영혼에 존재하지만, 실제로는 순수한 교회나 순수한 공화국처럼 몇 몇 정선된 모임에서만 찾아볼 수 있다고 비관적으로 판단한다. 실러 자 신의 이러한 판단은 결과적으로 그가 구상하고 있는 미적 국가의 기획 자체를 부정적으로 평가하는 계기를 제공한다. "미적 국가는 더이상 정 치적인 기획이 아니라 현실적 내용이 결여된 인간학적 기획이다"(『실러』 148~49면).

그렇다면 다음으로 예술에 관한 실러의 입장은 무엇인가? 실러는 현 실에서는 순수하게 미적인 작용을 만날 수 없기 때문에 미적인 순수함 의 이상에 접근해가는 것에서 예술작품의 탁월함을 찾는다. 어떤 예술 작품이 우리에게 아무리 높은 정도의 자유를 가능하게 해도, 인간은 언 제나 특수한 정조를 품은 채 그 작품에서 벗어날 수밖에 없다. 그래서 실러에 의하면 특정한 장르나 예술작품을 통해서 우리의 기질에 주어

지는 정조가 일반적이고 그 방향성이 덜 제한될수록 그 장르나 예술작품은 그만큼 더 탁월한 것이 된다고 할 수 있다. 비슷한 맥락에서 실러는 참으로 성공적인 예술작품이란 내용이 아무런 작용도 하지 않고, 형식이 모든 작용을 하는 작품이라고 간주한다. 왜냐하면 형식은 전체로서 인간에게 작용을 하는 반면, 내용은 개별적 인간에게 영향을 미치기 때문이다. "내용은 그것이 아무리 숭고하고 포괄적인 것이라 해도 언제나 제한적으로 정신에 작용을 한다. 오직 형식에서만 참된 미적 자유를 기대해볼 수 있다"(「인간의 미적 교육에 관한 편지」『전집』20, 382면). 이런 맥락에서 예술작품에서 관객의 기질은 완전히 자유롭고 손상당하지 않은 채로 있어야 한다. 아름다운 정열적 예술이란 모순 개념이다. 왜냐하면 아름다움의 작용은 오히려 정열로부터 자유롭게 만드는 것이기 때문이다. 마찬가지로 아름다운 교훈적 예술 혹은 교화적 예술 역시 모순 개념이다. 왜냐하면 아름다움은 기질에다가 어떤 특정한 경향성을 주는 것이 결코 아니기 때문이다. 실러가 숭고를 보여주고 있는 예술로 비극에 주목하면서도 그리스 비극에서 나타나는 것과 같은 지나친 감정 몰입 등을 경계하고 오히려 브레히트식으로 관객과 무대 간의 이격작용을 가능하게 해주는 서사극을 더 높이 평가한 것은 바로 이처럼 예술을 그 어떤 구체적 목적으로부터도 자유롭게 하려는 취지에서였다고 할 수 있을 것이다.

8. 숭고와 비극예술

실러는 아름다움의 차원과는 다르면서도 아름다움을 보강해서 인간

을 완전하게 만들어줄 수 있는 것으로 숭고를 다루고 있다. 실러에게 아름다움이란 자유의 현상적 표현이었고, 그러한 자유란 우리가 인간으로서 자연의 내부에서 향유하는 것이다. 이 상태에서는 감각적인 충동이 이성의 법칙과 조화를 이루기 때문에 우리는 감각이나 이성 양쪽 모두의 강제에서 벗어나 자유롭다고 느낀다. 이에 비해 우리를 자연의 힘을 능가하는 존재로 만들어주고, 육체적인 영향에서 벗어나게 해주는 데서 드러나는 것이 바로 도덕적 자유의 표현으로서 숭고이다. 이 경우 "감각적 충동은 이성의 입법에 아무런 영향도 주지 못하고, 정신이 자신의 법칙 이외의 어떤 것에도 예속되지 않은 것처럼 행동하기 때문에 우리는 자신을 자유롭다고 느낀다"(「숭고에 관하여」, 『전집』 21, 42면). 요컨대 "아름다움은 도덕적 조화를 상징하며, 숭고는 주체가 지닌 힘들의 대립을 경험할 수 있는 도덕적 에너지를 상징한다"(「실러의 미학에서 아름다움의 개념」 544면).

실러에 의하면 숭고의 감정은 혼합체이다. 즉 그것은 고통과 희열의 복합물이다. 이 두가지 상반된 감정이 숭고에서 결합된다는 사실은 우리 자신이 그러한 감정을 일으키는 동일한 대상과 서로 다른 관계를 맺는다는 점을 알려준다. 그래서 우리는 숭고의 감정을 통해서 인간정신이 반드시 감각기관에 의해서만 결정되지는 않고, 자연의 법칙이 반드시 우리의 법칙인 것은 아니며, 오히려 모든 감각적인 감동과는 별개로 존립하는 하나의 자립적인 원리를 우리가 내부에 보유하고 있다는 점을 뚜렷하게 인식하게 된다.

그렇기 때문에 숭고를 느끼게 만드는 대상세계의 위력과 마주하여 우리는 기꺼이 우리의 행복과 존재를 물리적인 필연성에 내맡긴다. 왜냐하면 이를 통해 도리어 물리적인 필연성이 우리가 가진 여러 원칙들

을 결코 지배할 수 없다는 사실이 밝혀지기 때문이다. 물론 인간은 물리적인 필연성에 종속되어 있기는 하지만, 그 자신의 의지는 자신에게 달려 있다. 더 나아가 자연은 인간이 단순히 감각적인 존재가 아니라 그 이상임을 현시하기 위해 감각적인 수단을 사용해왔다고도 볼 수 있다. 아이러니하게도 인간 자신의 감각을 활용하여, 인간이 감각의 폭력에 노예처럼 굴복하지 않는다는 점을 자연이 발견하게 해준 셈이다. 그리고 바로 이같은 자연의 작용을 가장 잘 확인할 수 있는 곳이 숭고의 감정이다. 아름다움의 경우 이성과 감성이 일치하며, 이러한 일치로 인해 아름다움은 우리에게 매력적이다. 따라서 아름다움만 가지고는 우리 자신이 순수한 도덕적 존재이며, 그러한 능력을 지녔다는 사실을 우리는 영원히 체험하지 못했을 것이다(「숭고에 관하여」『전집』 21, 43면). 이에 반해 우리가 숭고를 느끼는 경우에 이성과 감성은 일치하지 않는다. 그리고 바로 이러한 불일치가 숭고한 대상이 우리의 심정을 사로잡는 매력의 원천이라고 할 수 있다. 더 나아가 이같은 불일치를 통해 물리적 인간과 도덕적인 인간이 확연히 구분된다. 왜냐하면 물리적 인간이 숭고한 대상에서 자신의 한계만을 느끼는 데 비해, 도덕적인 인간은 물리적 인간을 짓누르는 힘을 통해 오히려 자신을 무한히 드높일 수 있기 때문이다. 이런 의미에서 숭고는 아름다움이 언제나 가두어두려고 하는 감각적인 세계로부터 우리가 벗어날 수 있는 출구를 마련해준다.

따라서 숭고를 통해 인간은 자신이 이성적 존재로서 자연법칙으로부터 독립해 있음을 자각하게 된다. 그리고 이를 통해 얻어진 자유의 이념은 인식의 실패나 물리적인 해악 등을 충분히 보상하고도 남음이 있다. 실러는 이런 관점에서 인간의 세계사 자체를 숭고한 대상으로 간주한다. 다시 말해 역사는 인간의 자유가 여러가지 힘들과 투쟁했던 사실을

보고해줌으로써 인간이 가진 자립적 이성의 가치를 확인시켜주고 있기 때문이다. 요컨대 도덕적인 세계의 요구와 현실적인 세계의 요구를 억지로 일치시키려는 철학의 모든 시도가 실패하는 바로 그곳에서 실러는 오히려 인간정신의 숭고함을 목도하고 있는 셈이다. 이는 자연의 경우에도 마찬가지이다. 즉 인간이 자연을 임의대로 해석하기를 단념하고, 자연 자체의 불가해성을 판단기준으로 삼는다면, 자연 역시 우리에게 숭고를 일으키는 대상으로 될 수 있다. 가령 자연을 총괄적으로 생각해볼 때, 자연은 우리의 지성이 명령하는 모든 법칙을 무시한다. 또 자연은 멋대로의 자유로운 활동을 통해 지성의 창조물과 우연의 창조물을 무분별하게 유린하며, 중요한 것과 쓸모없는 것, 고귀한 것과 비천한 것을 구별 없이 쓸어버리고 몰락시킬 뿐만 아니라, 개미의 세계는 보존하면서도 자기의 가장 훌륭한 창조물인 인간을 손아귀에서 짓이기기도 한다. "요컨대 총괄적으로 보았을 때 이 인식의 법칙을 자연이 배반한다는 사실은 **자연법칙에 따라서 자연 그 자체를** 설명한다는 것이 (…) 절대로 불가능하다는 점을 명백하게 해준다. 그리고 그 때문에 심정은 불가항력적으로 현상의 세계에서 이념의 세계로, 조건적인 것으로부터 무조건적인 것으로 내몰린다"(강조는 원문에 따름. 같은 글 50면). 바로 이같은 내몰림에서 느껴지는 감정이 숭고라고 할 수 있다.

실러는 결론적으로 숭고의 가치를 다음과 같이 설명한다. 숭고를 감지하는 능력은 인간이 가진 가장 훌륭한 소질 가운데 하나이며, 도덕적인 인간에게 영향을 주기 위해 완전하게 발달할 필요가 있다. 더 나아가 그러한 능력이란 자립적인 사유 및 의지의 능력에서 비롯하기 때문에 우리의 존경을 받을 만하다. 아름다움이 인간에게 도움을 줄 뿐이라면, 숭고는 인간 내면의 '순수한 정령'(같은 글 52면)에게 도움을 준다. 여기

서 순수한 정령이란 도덕적 정신을 지칭하는 듯이 보인다. 만약 아름다움이 존재하지 않는다면 우리의 자연적인 사명과 이성적인 사명 사이에 끊임없는 투쟁이 존재할 것인 반면, 숭고가 존재하지 않는다면 아름다움에 빠져 우리는 우리 자신의 존엄성을 잊어버리게 될 것이다. 모든 감각적인 제약 가운데서도 순수한 정신의 법전을 준수하는 것이 인간의 사명이기 때문에 숭고한 것은 아름다움에 덧붙여져서 미적인 교육을 완벽한 전체가 되게 해야만 한다. 요컨대 "숭고와 아름다움이 결합하여, 이 양자에 대한 우리의 감수성이 동일한 정도로 발달되었을 때만, 우리는 자연의 완전한 시민이 된다"(같은 글 53면). 실러가 말하는 이같은 '인간학적 미학'(『근대의 이중 미학』*Die Doppelte Ästhetik der Moderne* 183면)은 인간의 조화로운 면만을 보고, 신체와 영혼의 비대칭성을 간과하게 되면 진리의 반만 알게 되는 것이며, 따라서 두가지 경우 모두를 똑같이 중요시해야 한다는 점을 잘 보여주고 있다고 할 수 있다.

덧붙여 실러는 이같은 도덕적 쾌감으로서 숭고를 가장 잘 느낄 수 있는 예술로 비극을 꼽고 있다. 실러에 의하면 우리가 가진 즐거움의 원천은 둘이다. 하나는 행복을 추구하는 충동의 만족이며, 또다른 하나는 도덕적인 법칙의 충족에서 오는 만족이다. 후자는 고통스러운 감정 속에서도 느껴지는 만족이며, 우리가 가진 도덕적인 천성으로 인한 쾌감이라고 할 수 있다. 바로 이러한 쾌감이 비극에서 체험할 수 있는 비극적인 감동이다. 비극에서는 숭고가 감동과 일치한다(「비극적 대상에서 느끼는 만족의 근거에 관하여」『전집』20, 137면). 숭고는 불쾌감에 의해 쾌감을 불러일으키고, 따라서 우리들에게 반(反)목적성을 전제로 하는 합목적성을 느끼게 한다. 즉 숭고한 감정은 한편으로 대상을 포괄할 때 발생하는 우리의 무력한 감정이나 제한적인 감정으로 이루어져 있으나, 다른 한편

으로는 어떠한 한계도 두려워하지 않고, 우리들의 감성적인 여러 힘들을 지배하고 있는 것을 도리어 정신적으로 복종시키는 우리들의 우월한 감정으로도 성립된다. 때문에 숭고한 대상은 우리들의 감정적인 능력과 대립하는 반목적성을 가지며, 이러한 반목적성은 우리들에게 불쾌감을 일으키는 동시에 우리들 내면에 있는 또 하나의 별개의 능력을 우리들이 의식하게 되는 결정적 계기가 된다. 그래서 숭고한 대상은 우리의 감정과는 모순되지만 우리의 이성에 대해서는 합목적적이다. 또 이 대상은 더 저급한 능력인 감성과 관련해서는 우리에게 고통을 주지만, 더 높은 능력인 이성을 통해 우리에게 기쁨을 준다.

따라서 이러한 이성은 우리가 고통스런 감동에서 느끼는 즐거움의 원천이라고 할 수 있다. 고통스런 감정이 최고로 기쁘게 하는 힘을 지니는 것은 그것이 우리 이성의 활동을 최고로 만족시켜주기 때문이다. 우리의 심정이 자신의 이성적인 천성을 의식하고 있을 경우에만 그것이 최고의 활동을 보여주는 것은 그럴 때만 우리의 심정이 온갖 저항을 이기는 힘을 발휘하기 때문이다. "심정의 이러한 상태는 주로 그러한 힘을 발휘하게 하고 인간의 더 높은 활동을 야기할 뿐만 아니라, 그 상태란 이성적인 존재에게는 가장 합목적적인 상태이며, 활동의 충동에게는 가장 만족스러운 상태이다. 때문에 이러한 상태는 일정한 정도로 쾌감과 결합되어 있음에 틀림없다"(「비극예술에 관하여」『전집』20, 153면).

실러가 언급하고 있는 비극예술에서 숭고의 쾌감이 어떻게 구체적으로 발현될 수 있는지 구체적인 작품의 사례를 통해 한번 살펴보자. 가장 잘 알려진 그리스 비극 작품 가운데 소포클레스(Sophocles)의 『오이디푸스왕』(Oidipous Tyrannos)이라는 작품이 있다. 이 작품의 마지막에서 오이디푸스는 자신이 벗어나려고 안간힘을 쓰던 운명의 힘 앞에서 무

력하게 굴복하게 되고, 스스로 눈을 찔러 자책한다. 비록 인간들 가운데 서는 스핑크스의 수수께끼를 푸는 등 가장 지혜로운 자로 손꼽히는 오이디푸스였으나 거대한 운명 앞에서는 아무것도 아닌 존재로 전락하게된 것이다. 이같은 장면을 보는 관객들은 일차적으로 그러한 비참한 최후를 맞이한 주인공의 고통을 함께 아파하는 동정을 느낀다. 하지만 단순히 이러한 동정만으로는 비극에서 느끼는 쾌감을 설명하기는 어렵다. 관객들은 동정을 느끼는 동시에 오이디푸스가 자신의 운명에서 벗어나려는 고귀한 인간적 노력을 보여주었다는 측면에서 그러한 무자비한 운명적 힘으로부터 우리 자신의 이성과 정신은 그럼에도 여전히 독립해 있을 수 있으며, 그런 점에서만 인간이 가치를 갖는다는 사실을 자각하게 됨으로써 비로소 숭고한 쾌감을 느낀다고 할 수 있다. 인간을 고통스럽게 만드는 바로 그 원인이 반대로 인간의 진정한 위대성이 어디에 있는지를 확실하게 일깨워주고 있는 셈이다. 따라서 고뇌를 단순히 고뇌로 묘사하는 것은 예술의 목적이 아니지만, 고뇌를 목적을 위한 수단으로서 묘사하는 것은 예술에서 중요하다. 이러한 예술의 목적은 초감성적인 것의 현시이며, 특히 비극예술이 우리에게 자연법칙으로부터 우리 자신이 도덕적으로 독립되어 있음을 감동의 상태에서 가시화함으로써 이를 수행한다고 할 수 있다(「격정에 관하여」 『전집』 20, 196면). 요컨대 고뇌 그 자체의 묘사는 비극적인 것에서 느끼는 만족의 직접적인 원천이 될 수 없으며, 격정적인 고뇌는 숭고한 한해서만 미적이다. 단지 감정적인 원천만을 갖는 효과는 그것이 아무리 강력해도 결코 숭고한 것이라고 할 수 없다. "왜냐하면 모든 숭고는 단지 이성에서 유래하기 때문이다"(같은 글 201면).

9. 실러 미학의 의의와 쟁점

사실 실러의 미학은 체계적으로 제시되지 않았기 때문에 그 핵심적
내용을 파악하기가 쉽지 않다. 또 그렇기 때문에 실러의 입장은 여러가
지 논란의 중심에 서 있기도 하다. 하지만 그럼에도 우리는 실러 미학
이 가질 수 있는 몇가지 의의를 인정하지 않을 수 없다. 우선 실러의 문
제의식 자체가 프랑스대혁명의 실패와 그 해결의 모색이며, 근본적으
로 역사적인 차원에 놓여 있었기 때문에 그의 미학적 견해 역시 역사적
이고 정치적인 면모를 보여준다고 할 수 있다. 그런 점에서 실러의 미
학은 칸트의 미학이 노정하는 추상성과 탈역사성을 극복할 수 있는 대
안적 사유로서 충분히 자리매김될 수 있을 것이다. 이런 측면에서 실러
가 말하는 "미적 자율성의 이념은 분명히 정치적 자율성의 이념에서 도
출되었고, 미적 자율성은 정치적 자율성의 모범이자 상징으로 남아 있
게 된다"(「'바이바르' 고전주의의 미적 교육 프로그램」 15면)는 평가가 가능하다
고 할 수 있다. 다음으로 실러의 미학적 견해가 바탕으로 하고 있는 인
간학적 면모는 기존의 전통철학에서 나타났던 인간에 대한 그릇된 일
면적 편견을 비판할 수 있는 한가지 중요한 기준을 마련해준다고 할 수
있다. 다시 말해 전통 형이상학에서 바라본 인간이란 주로 이성적 동물
로서 육체적 욕망이나 감정을 억제함으로써만 비로소 인간답게 될 수
있는 존재였다면, 실러는 그러한 이성과 욕망이나 감정의 이분법을 넘
어서는 제3의 차원에 속하는 자연인(homo natura)의 모습을 상정하고
있다. 여기서 자연인이란 더이상 이성과 감성이 첨예하게 대립하지 않
고 조화를 이룬 상태에 도달한 전인적 인간을 일컫는다고 할 수 있다.

더 나아가 그런 인간은 바로 자연이 처음 우리에게 부여한 본성과 부합한다. 그리고 이러한 자연적 인간을 가능하게 해주는 결정적 역할을 할 수 있다고 기대되는 것이 바로 아름다움과 예술적 차원이다. 실러의 이같은 관점은 자연의 원초적 상태를 있는 그대로 묘사해주는 소박문학과 대비되는 감상문학 역시 그 궁극적인 목표란 감상이라는 인위적 수단을 사용하여 인간을 자연으로 다시 복귀시키는 데 있다는 점에서도 여실히 드러난다. "자연의 여러 사물들은 우리가 예전에 존재했던 것처럼 존재한다. 그런 사물들은 우리가 그렇게 되어야 할 것들이다. 우리는 그런 사물들처럼 예전에는 자연이었고, 우리의 문화는 이성과 자유의 길을 통해 우리를 자연으로 돌아가게 해야 한다"(「소박문학과 감상문학」『전집』20, 414면).

다음으로 실러 미학과 관련하여 제기될 수 있는 문제는 그의 중심적 테제가 모순적이라는 점이다. 즉 실러는 일단 인간을 미적으로 교육함으로써 정치적이고 도덕적인 자유를 바탕으로 하는 공동체를 꿈꾸었다고 할 수 있을 것이다. 따라서 여기서 미적 교육이란 그러한 자유에 도달하기 위한 수단적 의미를 가질 수밖에 없다. 하지만 실러는 「인간의 미적 교육에 관한 편지」 후반부로 가면서 미적인 상태나 미적인 자유가 단순히 도덕적이고 이성적인 인간을 만들어내기 위한 도구에 불과한 것이 아니라 그 자체가 지상목표인 듯이 서술하고 있다. 이러한 사실은 실러가 아름다움과 유희하는 인간만을 온전한 인간으로 파악하고 있다는 점에서도 비교적 잘 드러난다. 가다머 역시 이같은 점에 착안하여 실러의 기획이 "예술을 통한 교육에서부터 예술을 향한 교육"(『진리와 방법』88면)으로 변화했다고 지적하고 있다. 그렇다면 이러한 평가는 타당한가? 이같은 견해에 대해 대응하는 한가지 방식은 실러가 말하는 이상

적 아름다움의 상태가 비록 현실적인 기능을 담당하지 못함으로써 예술지상주의적인 경향을 보여주기는 하지만 그럼에도 예술은 비극으로 됨으로써 여전히 인간의 숭고함을 단련시킬 수 있다고 파악하는 것이다. 즉 "이런 관점에서 보면 실러의 미학이 처음에 제시한 목적, 즉 인간을 '아름다움'을 통해 '자유'로 이끈다는 목적은 변하지 않았으며, 실러의 미학이 '예술을 통한 교육'에서 '예술을 향한 교육'으로 변질되었다는 비난은 적어도 일방적이다"(『아름다움의 미학과 숭고함의 예술론—실러의 고전주의 문학 연구』 141면). 둘째로 이와는 좀 다른 방식으로 실러의 모순적 이미지를 누그러뜨릴 수 있는 가능성도 있다. 그것은 실러가 목적 그 자체로 삼고 있는 듯이 보이는 미적 상태의 자유를, 실러가 여러번 강조하는 것처럼 구체적인 결과는 산출하지 못하지만 그러한 결과를 산출하기 위해서는 반드시 요구되는 조건으로 보는 방법이다. 이처럼 모든 인간이 스스로 진정한 자기자신으로 될 수 있는 출발점이라는 의미로 이 자유를 해석한다면, 그러한 자유가 동시에 정치적이고 도덕적인 개선의 수단이 될 수도 있다는 사실은 전혀 부정될 필요가 없을 것이다. 다만 미적 상태의 자유가 다른 모든 자유의 바탕이자 근거가 된다는 것을 실러가 강조하는 과정에서 마치 그러한 자유 자체가 목표라는 인상이 생겨났을 수는 있다. 하지만 그러한 자유가 근본적인 중요성을 지닌다는 점과 그것이 구체적이고도 현실적인 그밖의 자유를 가능하게 하기 위한 준비단계로서 가치를 갖는다는 사실은 전혀 상충할 필요가 없어 보인다.

| 임건태 |

셸링의 미학

독일 이상주의와 낭만주의에서 창조적 상상력

미껠란젤로 「천지창조 중 아담의 창조」, 바티칸 씨스띠나성당 천장화, 1511~12.

창조는, Schöpfung,

신의 찬가이며, ist ein Loblied Gottes,

학문은 그것을 철자화하고, die Wissenschaft buchstabiert es,

예술은 그것을 노래하며, die Kunst singt es,

그리고 삶은 시간을 통해 그것을 영위해나간다. und das Leben trägt es durch die Zeit.

2011. 7. 15.

Friedenskirche am Stadtgraben in Tübingen, Germany

1. 머리말

셸링(Friedrich W. J. von Schelling, 1775~1854)은 철학사적으로 '예술'을 철학적 사유의 전면에 내세워 고찰하고, 체계의 정점에 올려놓은 대표적인 철학자다. 이미 칸트는 미적 판단과 예술에 대한 반성을 수행하고 있는 그의 제3비판서를 자신의 이론철학과 실천철학을 매개하는 체계의 중심에 위치지음으로써 미와 예술에 대한 고찰에 중요한 의미를 부여했다. 이런 칸트를 계승한 독일 이상주의의 전통 속에서 셸링은 '예술'(Kunst)을 철학의 가장 중요한 주제로 부각시켰을 뿐만 아니라 그에 의해 '예술철학'은 이제 전철학체계 건축의 '마감돌'(Schlußstein)(『초월적 관념론 체계』*System des transzendentalen Idealismus* 19면)이자, 절대자를 파악하고자 하는 '초월철학'의 열쇠로 간주된다. 예술을 통해 그는 절대자의 실재적인 표현이 가능하다고 보았으며, 예술가의 '미적 직관' 속에

서 유한자 안의 무한자를, 양자의 참된 일치를 포착하고 형상화할 수 있다고 보았다. 이런 셸링의 예술에 대한 평가의 배후에는 '절대자의 자유'를 파악하고자 하는 사변적 관심과 '신의 창조'와 '사랑'에 대한 깊은 관심이 숨겨져 있다. 셸링의 예술철학은 인간의 예술창작의 과정을 신의 창조와 유비적으로 이해하고 있으며, 때문에 그에게는 상상력(Einbildungskraft)이나 천재의 개념이 중요한 것으로 등장한다. 칸트에게서 상상력은 감각과 사유, 감성과 지성을 인식론적으로, 심미적으로 매개하고 조화시키는 역할을 주로 수행하지만, 셸링에게 있어 상상력은 존재론적으로 변형되게 되며, 형이상학적 의미에서 자연과 정신, 객체와 주체, 인식과 행위, 필연과 자유, 실재와 이념, 무의식과 의식 등 모든 대립자와 유한자를 통일하는 힘으로 이해된다. 이런 생각이 당시 낭만주의의 철학적 기초를 제공해주었다. 따라서 이 시대의 철학과 예술을 공통적으로 이해하는 데 핵심적 기능을 할 수 있는 키워드가 바로 '상상력'이다. 오늘날의 학문적 논의 속에서 상상력 개념이 더이상 주도적으로 취급되고 있지 못하고 있는 것과는 달리, 상상력 개념은 18세기로부터 19세기에 이르기까지 그 상이한 의미부여에도 불구하고 중요한 역할을 수행했다. 낭만주의 예술이나 종교, 신화의 영역에서뿐만 아니라 특히 칸트, 피히테, 셸링, 헤겔로 이어지는 독일 이상주의의 전개에 있어서 상상력 개념은 그들의 사상체계를 구성하는 데 중요한 기능과 의미를 지니는 핵심적인 위치를 차지하고 있었다.

필자는 이하에서 2절에서 독일 이상주의 철학자 ① 칸트, ② 피히테, ③ 슐레겔(F. Schlegel, 1772~1829)과 횔덜린, 노발리스(Novalis, 본명 F. von Hardenberg) 등 독일 낭만주의를 거쳐 3절 셸링의 예술철학에서 보이는 상상력의 역할과 기능에 대한 고찰을 수행하고자 한다. 이런 고찰을 통

해 독일 이상주의와 낭만주의 전개사 속에서 셸링 예술철학의 의의와 위상이 드러날 수 있을 것이다.

2. 독일 이상주의와 낭만주의

칸트 철학에서 상상력

칸트의 철학체계 속에서 '상상력'(Einbildungskraft)은 '신의 형상'(Bild Gottes)을 닮은 '영혼의 근본능력'(『순수이성비판』 초판 124면)으로 중요성이 인정되고 있지만, 인간정신에 '깊이 숨겨진' 베일에 감춰진 능력이다. 칸트의 텍스트 속에서 다양한 모습으로 나타나고 있는 상상력은 그의 체계 내에 대립하는 힘들을 매개하고 조화시키는 역동적인 **중심**으로 보인다. 칸트는 초기 사유와 『인간학 강의』(*Anthropologie in pragmatischer Hinsicht*, 1798)에서는 상상력을 다양한 형성능력(die bildende Kraft)과 연관지으며 수용성인 '감성'에 귀속시킨다. 그러나 『순수이성비판』의 초판(1781)에서 상상력은 수용성인 '감성'과 자발성인 '지성'을 '매개'하는 제3의 능력으로서 도입된다. "대상이 현재 없이도 직관할 수 있는 능력"인 상상력은 감성적인 직관과 개념적 사유를 매개하여 **제3자인 도식**(Schema)을 산출하는 능력으로 간주된다. 그런데 서구 정신사 속에서 '도식'이란 용어의 근원적 의미는 그리스도교 전통에서 발견된다. 신의 나라와 타락한 이 땅의 분리를 매개시키고 화해시킨 신의 말씀(logos)의 감각적 현현, 즉 **신의 육화**(incarnatio)인 **예수 그리스도**('Ιησοῦς Χριστός)를 뜻했다("너희 안에 이 마음을 품으라. 곧 그리스도 예수의 마음이니 그는 하나님의 형상 안에 계셨으나 하나님과 동등됨을 취할 것으로 여기지 아니하시고 오히려 자

기를 비워 종의 형상을 가져 사람들과 같이 되었고 사람의 모습으로 나타나셨으며σχήμ ατι(schemati) εὑρεθεὶς ὡς ἄνθρωπος 자기를 낮추시어 죽음에 이르기까지 복종하셨으니 곧 십자가에서 죽으심이라."『성서』빌립보서 2:5~7). 칸트에 있어서 도식의 기능은 순수개념 또는 이념의 감성화(Versinnlichung der reinen Begriff,『칸트와 형이상학의 문제』Kant und das Problem der Metaphysik 87면)를 뜻한다는 점에서, 그리스도교적 관점에서 신의 육화(incarnation; transformation), 즉 보이지 않는 무한한 신이 유한한 사람의 품성과 모습을 지닌 예수 그리스도로 현현하는 방식(Erscheinungsweise, 『신약사전』Theologisches Wörterbuch zum Neuen Testament 8권 957면)이란 의미와 유비적이다. '생산적인 상상력'(produktive Einbildungskraft)(『순수이성비판』재판 152면)의 '종합작용' (Synthesis)은 칸트 인식론에서 핵심적인 역할을 수행하고, 인간적인 인식에 있어 "필수불가결한"(같은 책 103면) 중요한 기능으로 다뤄지고 있다. 한편 실천이성의 영역에서도 상상력의 기능이 간과되어서는 안된다. 이론적 인식의 영역에서 도식화(Schematismus)의 기능을 통해 지성과 감성을 매개하여 개념을 감성화하고 개념에 실질적 의미를 부여하는 중요한 기능을 수행했듯이, 실천적 행위의 영역에서도 자연법칙을 도덕법칙의 전형(Typus)으로 파악함으로써, 예지적인 도덕법칙을 구체화하여 현상에 적용하는 데 중요한 기능을 수행한다고 볼 수 있기 때문이다. 이후『판단력비판』에서 상상력은 영역을 확장하여 반성적 판단력과 이념의 능력인 이성과도 관련지어지며, 미적인 이념을 현시(exhibitio)하는 능력으로 간주된다.『형이상학 강의』(Vorlesungen über die Metaphysik, 1821) 속에서 상상력의 기능은 더욱 확대되고 위상이 높아져 현재, 과거, 미래의 시간지평을 산출하는 모상(Abbildung), 재상(Nachbildung), 예상(Vorbildung)의 시간형성능력, "대상의 현실성에서 독립해 상을 만

들어내는 형성〔형상화〕"(Einbildung)능력뿐만 아니라 비유(Analogie)와 상징(Symbol)과 같은 투영(Gegenbildung)능력, 전체의 이념을 산출하여 다양한 내용들을 완결짓는 완성(Ausbildung)능력으로 드러난다(『형이상학 강의』141~54면). 이런 상상력의 기능은 이후 셸링의 『예술철학』(Philosophie der Kunst, 1802~1803) 강의에서 '철학'을 절대자의 근원상(Urbild)으로, '자연'을 절대자의 모상(Abbild)으로, '예술'을 절대자의 투영상(Gegenbild)으로 이해한 것과 밀접한 연관성을 보여준다(『예술철학』 13면). 그런데 여기서는 칸트의 미학이론 속에서 중요시되는 반성적 판단력과 상상력의 기능에 초점을 맞춰 살펴보기로 하자.

전통적으로 논리적 사고는 '개념' '판단' '추리'의 순서로 다뤄져 왔고, 이때 가운데 위치한 '판단력'은 본래 특수를 보편 아래 포섭하는 능력이다. 이는 상위인식능력 중의 하나로 '지성'과 '이성'을 매개하는 능력으로 설정된다. 칸트는 이런 판단력을 다시 규정적 판단력(bestimmende Urteilskraft)과 반성적 판단력(reflektierende Urteilskraft)으로 구별한다. 만일 보편(규칙, 원리, 법칙)이 주어져 있다면, 판단력은 규정적이다.

예컨대 "이 집은 100평이다"와 같은 규정적인 판단을 수행할 때는 지성이 법칙을 부여하는 주도적인 역할을 수행하며 보편적 법칙(양의 범주)에 따라 상상력은 감성의 다양을 포섭할 수 있는 조건인 도식(수)을 산출해줌으로써 감성을 지성 아래 종속시켜 통일된 인식을 성립시킨다. 이런 규정적 판단은 특수(현상)를 보편(범주) 아래 포섭함으로써 자연현상에 대한 객관적 인식을 가져다주며, 독자적인 원리를 따로 필요로 하지 않는다. 왜냐하면 상상력의 도식작용이 범주에 따라 특수가 그 아래 포섭될 수 있는 규칙을 제공하기 때문이다(『판단력비판 최초서론』Erste

Einleitung in die Kritik der Urteilskraft 18면). 이에 반해 특수만이 주어져 있고 그것이 포섭될 보편이 비로소 발견되어야 할 때, 판단력은 단지 반성적 이다.

예컨대 우리가 미적 체험 속에서 "저녁노을이 그림처럼 아름답다!"와 같 은 반성적 판단을 수행할 때, 상상력은 규칙에 제약됨이 없이 좀더 자유 롭게 주어진 질료에 접근(das freie Spiel)하며 다양한 재료들을 합목적적 으로 반성하는 주도적인 역할을 수행한다. 이때 반성적 판단력은 보편을 발견할 수 있는 반성의 원리를 필요로 하며, 이런 반성적 판단력의 선험 적 원리가 바로 '자연의 합목적성'(다양성에도 불구하고 창조자의 통일 적인 설계가 숨겨져 있으리라는 느낌)이다. 이런 반성적 판단력은 예술 에서뿐 아니라 인식에서도 작용하며, 지성을 이성의 이념에 적합하게 규제함으로써 자연에 대한 지성의 인식을 체계적으로 통일하도록 이끈 다(『순수이성비판』 재판 675면). 우리가 이성을 규제적으로 사용하여 인식의 체계적인 통일을 추구할 때 작용하는 판단력은 규정적이 아니라 반성 적이다. 왜냐하면 여기서는 일정한 보편이 주어져 있는 것이 아니라, 단 지 다양한 경험적인 자연법칙들만이 주어져 있고, 반성적 판단력은 이 들을 포섭할 보편을 비로소 찾아나서는 것이기 때문이다. 그런데 이런 체계적 통일의 추구가 가능한 것은 '자연의 합목적성'(조화의 예감)이 반성적 판단력의 선험적 원리로서 전제되기 때문이다. 이는 과학자가 다양한 것들의 귀납에 앞서 '자연의 통일성'(Uniformity of Nature)을 전 제하는 것과 같다. 즉 반성적 판단력은 합목적성이라는 원리를 자연에 적용함으로써 마치 자연의 규칙성이 하나의 궁극목적의 실현을 의도하 는 것처럼 판단한다. 따라서 자연 전체를 하나의 살아 있는 목적의 체계 로 생각해볼 수도 있는 것이다. 따라서 학자가 개별대상의 연구에 앞서, 또

최후에 법칙들을 조화시켜 학문을 통일적으로 체계화하려 할 때 그의 태도는 예술가의 마음과 내적 구조에서 유사하다.

그런데 이렇듯 자연의 합목적성을 반성하는 능력인 반성적 판단력은 이론적 인식에서 지성이나, 도덕적 행위에서 이성과는 달리, "단지 자기자신에게 법칙을 줄 뿐, 자연에 대해 법칙을 주는 것이 아니다". 즉 자연의 **합목적성** 원리는 자연 자체의 객관적 원리이기보다는 우리가 자연에 관해 반성할 때 스스로에게 부과하는 **주관적인 원리**에 가깝다. 따라서 입법하는 능력으로서의 반성적 판단력은 지성이나 이성과는 달리 대상에 대해 입법하는 것이 아니라, 단지 자기자신에 대한 입법을 수행할 뿐이다. 이와같은 반성적 판단력의 합목적성 원리는 살아 있는 자연이나 미와 예술의 세계를 이해하는 데 필수적이다.

"개념에 따른 인식능력은 그 선험적 원리들을 순수지성(자연에 관한 지성의 개념) 속에 가지고 있고, 욕구능력은 그것을 순수이성(자유에 관한 이성의 개념〔이념〕) 속에 가지고 있는데, 거기에는 마음의 특성 일반 가운데 하나의 중간능력 또는 감수성, 즉 쾌와 불쾌의 감정이 남아 있다. 이는 마치 상급의 인식능력 가운데 하나의 중간능력인 판단력이 남아 있는 것과 같다. 그렇다면 판단력이 마찬가지로 쾌와 불쾌의 감정에 대해 선험적 원리를 포함하고 있으리라고 추측하는 것보다 더 자연스러운 일이 있을까? (『판단력비판 최초서론』 12면)

반성적 판단 속에서 우리 마음의 **능력들**은 일정한 규칙에 종속됨이 없이 **상상력**을 매개로 **자유로운 일치와 조화**를 경험하게 되며, 즐거움의 감정을 느낀다. 칸트에 의하면 상상력의 자유에 근거한 예술에 있어 가르

처질 수 있는 보편적인 법칙이란 존재하지 않는다. 왜냐하면 예술이 그런 법칙성에 얽매인다면 "천재"도, "천재와 함께 상상력 자체의 자유"도 그 규칙성 때문에 "질식"하고 말 것이며, 우리 인식능력들의 자유로운 조화에서 오는 활력과 즐거움의 감정도 사라질 것이기 때문이다.

상상력의 자유가 없이는 미적 예술도 불가능하며, 이를 올바로 판정하는 취미도 불가능하다(『판단력비판』 262면). 미적 예술 자체는 지성이나 지식의 산물이 아니라 천재의 산물이라고 보아야 하며 이는 특정한 목적의 이성 이념과는 본질적으로 구별되는 미적 이념들을 통해 그 규칙을 획득하는 것이다(같은 책 254면). 미적 이념이란 주어진 개념에 부가되는 상상력의 표상이다. 이 표상은 상상력이 자유롭게 사용될 때는 매우 다양한 부분 표상과 결합되어 있기 때문에 규정된 개념을 표시하는 말로는 표현될 수 없다. 따라서 이런 상상력의 표상은 언표할 수 없는 많은 것을 하나의 개념에 대하여 덧붙여 사유하게 하고, 이 언표할 수 없는 것에 대한 감정이 인식능력들에 활기를 주고, 한갓된 문자로서의 언어에 정신을 결합시켜준다(같은 책 197면).

그러나 미적 이념이 "아무리 풍부하고 독창적이라고 하더라도" 상상력이 "전혀 무법칙적인 자유 가운데 있다면 무의미한 것밖에 생산하지 못할 것"이다. 칸트에 의하면 "판단력은 상상력을 지성에 순응시키는 능력이다." 따라서 취미판단에 있어서 아름다움의 판정을 위해 "필수적으로 요구되는 것"은 "상상력이 자유롭게 활동하는 가운데 지성의 합법칙성에 일치된다"는 것이다(같은 책 203면). 상상력에 의해 주도되는 반성적 판단 속에서 우리는 외적 자연과 자유의 매개와 더불어, 내 안의 힘들인 감성과

지성, 더 나아가 **감성과 이성의 매개와 일치**를 경험한다.

취미는 자유롭게 활동하는 상상력조차 지성에 대해 합목적적인 것으로 규정할 수 있다고 생각할 뿐 아니라, 감관의 자극 없이도 감관의 대상에 있어서 자유로운 만족을 발견할 것을 가르쳐줌으로써, 감관의 자극에서부터 습관적인 도덕적 관심으로의 이행을 지나치게 무리한 비약 없이 가능케 해준다. (같은 책 260면)

미적 대상의 창작과 향수에서 우리가 느끼는 즐거움은 단순히 본능적인 욕구 충족이 가져다주는 쾌감과는 종류가 다르다. 욕구의 대상으로 사물을 바라볼 때, 우리의 관심은 외적 대상의 현존과 그로부터 유발되는 감각내용에 집중될 수밖에 없다. 그러나 아름다운 예술작품의 창작이나 감상에서는 대상의 질료적인 현존이 관심의 주된 대상이 아니라 **순수형식의 표상**이 문제된다. 물론 미적 체험은 감각내용들과 분리되어 있는 것이 아니라 밀접히 연결되어 있음에 틀림이 없다. 하지만 감각의 내용들은 미적인 감상에 있어 대상의 형식을 반성하는 데 단지 보조적 역할만을 할 뿐이다. 예컨대 우리가 그림이나 음악을 감상할 때, 우리에게 보이는 색이나 들리는 소리의 감각질이 그 자체로서 아름답다고 판단되는 것이라기보다는 오히려 그것들의 가능한 **변형**과 **구성방식**을 상상력을 통해 반성할 수 있고 그 작품의 구성형식이 우리의 감성과 지성능력과 조화될 때 비로소 아름답다고 판단되는 것이다. 따라서 여기서 문제되는 형식이란 질료적으로 현존하는 외적인 대상과 직접 관계된다기보다는 임의의 대상에 대해 **상상력**이 수행하는 **반성**을 의미한다. "이 그림은 아름답다"와 같은 취미판단을 수행할 때, 본질적인 것은 대

상의 현존으로부터 유발되는 감각적 내용들이 아니라 **형태와 구성**이며 이는 "대상이 현존하지 않아도 대상을 직관적으로 표상할 수 있는 능력"인 상상력이 수행하는 형식적 반성에 기인한 것이다. 상상력이 형식의 관점에서 반성할 때, 상상력은 특정개념과 관계하는 것이 아니라 개념의 능력 일반인 지성 자체와 관계하며, **합법칙성을 지닌 지성과 조화**한다. 칸트는 이를 특정한 법칙에 규정되지 않은 상상력의 '**자유로운 합법칙성**' '**법칙 없는 합법칙성**'이라고 표현한다. 즉 상상력은 개념 없이 도식을 산출한다. 미적 체험 속에서 상상력을 매개로 하위인식능력들과 상위인식능력들의 **자유로운 일치**가 성립하는 것이다. 미적 체험 속에서 우리는 직관을 개념 아래에 포섭하는 것이 아니라, "자유롭게 활동하는 상상력이 합법칙적으로 활동하는 지성과 일치"하는 한에서, "직관 또는 현시의 능력(즉 상상력)을 개념의 능력(즉 지성) 아래 포섭한다."

　　미를 판정할 때, 미감적 판단력이 자유롭게 유동하는 상상력을 지성에 연관시켜 지성의 개념들 일반과 (그 개념을 규정하지 않고) 일치하도록 하는 것과 마찬가지로, 어떤 사물을 숭고한 것으로 판정할 경우 미감적 판단력은 상상력을 이성에 연관시켜 그 이념들과 (어떤 이념인지 규정함이 없이) 주관적으로 일치시킨다. 다시 말해 일정한 (실천적인) 이념의 영향이 감정에 야기하게 될 심리상태와 알맞게, 또 그것과 조화되는 하나의 심리상태를 산출하도록 하는 것이다. (같은 책 94~95면)

"미"는 자연적 현상 속에서 경험되지만 자연을 넘어 자유로의 이행 가능성을 형상화하며 구체화한다. 칸트에 의하면 문화는 자연성으로부터 점진적으로 도덕성을 실현하고자 하는 인류의 노력의 산물이며, 인

간은 이러한 문화를 증진시켜야 할 의무가 있다. 따라서 미와 예술이 문화의 일부인 한, 미와 예술도 역시 문화의 도덕화에 어떤 방식으로든 기여해야 한다. 그러나 우리가 주의해야 할 점은 이러한 사실이 취미와 예술에 대한 **도덕적 결정론**을 의미하는 것은 아니라는 것이다. 여기서 우리는 '무관심적 만족' '목적 없는 합목적성'이라는 칸트 미학 특유의 개념을 떠올릴 필요가 있다. 미와 예술은 분명히 문화의 진보의 일부이며 이성에 의한 자연성의 순화에 합목적적으로 기여하는 것이긴 하지만, 문화의 진보라는 명분을 위한 수단은 결코 아니라는 점이다. 버크와 마찬가지로 칸트에 있어서도 미는 논리적인 것도 실천적인 것도 아니다. 미적 예술이 특정 개념이나 이념에 의해 일방적으로 규정되어서는 안되며 이는 예술의 자율성을 침해하는 것이 될 것이기 때문이다. 그러나 다른 한편, 칸트의 미학이 인간을 도외시한 채, 또한 인간의 완성을 지향하는 문화 일반과의 연관을 사상한 채, 예술의 절대적인 자율성을 옹호하는 이론으로 간주되는 것 또한 매우 잘못된 오해에 기인한 것이다. 예술과 취미는 "판단력 일반의 훈련이자 천재의 훈련(또는 교정)이며, 천재의 날개를 자르고, 그것을 교화 내지 연마시키는 것이다"(같은 책 203면). 미와 예술에 대한 칸트의 입장은 '예술을 위한 예술'(l'art pour l'art)을 외치는 **예술지상주의자**의 자의적인 해석과는 분명히 구별되어야 한다.

상상력이 자유로우면서도 합법칙적이라고 하는 것은, 다시말해 상상력이 자율성을 지닌다고 하는 것은 모순이다. 법칙을 부여하는 것은 지성뿐이다. 〔또한 목적을 부여하는 것은 이성뿐이다.〕 상상력이 특정한 법칙〔목적〕에 따라 활동하지 않을 수 없을 때는, (…) 개념〔이념〕에 의

해 규정되는 것이다. 그러나 이 경우 만족은 미에 관한 만족이 아니라 선 (완전성, 단지 형식적 완전성)에 관한 만족이요, 이런 판단은 [도덕적 판단이지] 취미에 의한 판단이 아니다. 따라서 법칙 없는 합법칙성과, 그리고 표상이 대상의 특정한 개념과 관계할 때의 객관적 일치가 아닌, 상상력과 지성과의 일종의 주관적 일치만이 지성의 자유로운 합법칙성(이는 목적 없는 합목적성이라고도 불린다)이나 취미판단의 독자성과 양립할 수 있다. (같은 책 69면)

칸트는 취미와 미적 예술을 개념이나 이념에 의한 일방적 규정의 관점에서 이해하고 있지 않으며, 또한 자유분방한 상상력에 의한 임의의 자의적 활동이라는 일면적인 관점에서 이해하고 있는 것도 아니다. 그는 예술이 **자율성**과 더불어 이성의 이념 내지 **도덕성과의 합목적성**이라는 두 측면 모두를 지닌 것으로 간주하며, 양 극단의 매개라는 관점에서 예술을 이해하고 있다. 이런 맥락에서 그는 '미'를 '도덕성의 상징'이라고 표현하기도 한다.

칸트에 의하면 아름다움에 대한 감수성과 "취미는 도덕적 이념이 감성화된 것을 (양자에 관한 반성의 유비에 의해) 판정하는 능력"(같은 책 263~64면)에 기초한다. 예컨대 독재국가를 '맷돌'에 비유할 수 있다. 왜냐하면 '맷돌'과 짓이겨지는 '곡식'의 관계가 '독재자'의 치하에서 고통받는 '국민'의 관계와 서로 일치함을 반성적으로 유추할 수 있기 때문이다. 이렇게 예술가의 반성적 판단력이 이념을 감각적으로 현시하는 비유(Analogie)와 상징(Symbol)을 수행하는 데 상상력은 중요한 역할을 한다. 즉 미와 숭고의 체험 속에서 **상상력**은 인간의 유한한 감성능력을 도야하여 무한한 이성의 이념에 적합하도록 끌어올리고자 하는

노력으로서 스스로를 드러낸다. 칸트에 있어서 초월적 상상력은 감성적-예지적 존재인 인간의 자기 형성의 원동력이자 자기 도야의 원리로서 이제 "그 최고한도에까지 끌어올려져" "초감성적 사용"에 적합한 능력으로서 의식되기 때문이다. 이렇듯 이념에 따라 감성을 이끌어올려 이성화하고 도덕화하려는 상상력의 분투와 노력 속에서 우리는 도덕적인 완성을 지향해야 하는 감성적-예지적 인격으로서 인간의 궁극목적을 발견할 수 있고, 수용적이자 자발적인 주체의 참된 실존의 방식을 발견하게 된다. 이렇듯 감성과 이성의 조화, 자연 속에 실현된 자유가 문화다. 그리고 이러한 문화 창조의 원동력은 상상력이다. "상상력은 현실의 자연이 그에게 제공하는 것으로부터 이를테면 또 하나의 다른 자연을 창조해내는 강력한 힘을 가지고 있다"(같은 책 85면). 상상력은 유한한 이성으로 하여금 무한한 것에 더욱 가까이 다가가게끔 이끄는 자기 도야의 원리요, 자기 형성의 힘이다. 따라서 인간의 본성 속에 내재한 상상력에 의해 도야되고 경작된 자연으로서의 문화(Kultur)는 말하자면 자유를 잉태한 자연이요, 이는 반성적 판단력의 합목적성 원리에 의해 반성된 자연과 자유의 결합이라고 볼 수 있는 것이다. 이렇듯 칸트 체계 안에서 대립적인 원리와 힘들을 매개하는 핵심적인 역할이 부여된 상상력은 이후 모든 이분법적 대립을 극복하고 체계의 통일을 추구하는 독일 이상주의와 낭만주의의 전개 속에서 광범위한 영역에서 다양한 빛을 발하며 그 중요성이 부각된다.

피히테 철학에서 상상력

독일 이상주의의 전개사는 '자아' 내지 '정신'에 대한 반성의 심화 과정이라고 이해될 수 있다. 칸트의 비판적 반성을 넘어서 사변적 반성

으로 나아간 피히테는 『모든 학문론의 기초』(Die Grundlage der gesamten Wissenschaftslehre 1794. 이하 『학문론』)에서 인간의 근원적인 자기의식이 신의 자기의식과 마찬가지로 더이상 설명될 수 없음을 다음과 같이 말하고 있다.

신의 자기의식이 설명되어야 한다고 가정해보자. 그러면 이는 신이 자기자신의 존재에 대해 반성한다는 가정 하에서만 가능하다. 그러나 신에 있어 반성된 것은 하나 안의 모든 것이고 모든 것 안의 하나일 것이며, 마찬가지로 반성하는 것도 하나 안의 모든 것이고 모든 것 안의 하나일 것이므로 신 안에서 신에 의해 반성된 것과 반성하는 것, 즉 의식 자체와 의식의 대상은 구분될 수가 없을 것이며, 따라서 신의 자기의식은 설명될 수 없을 것이다. 이는 모든 유한한 이성, 즉 반성되는 것의 규정의 법칙에 매여 있는 모든 이성에 대해서도 자기의식이 영원히 설명될 수 없고 파악될 수 없는 것으로서 남게 되는 것과 같다. (『피히테 전집 1971』 1권 275면)

우리는 여기서 다음과 같은 공통점을 발견할 수 있다. 즉 데까르뜨의 '나는 생각한다'(ego cogito), 라이프니츠의 '자각'(apperceptio), 칸트의 '초월적 자의식', 피히테의 자아의 '활동성', 셸링의 '예지적 직관'(intellektuelle Anschauung) 이후 헤겔의 '절대정신'(absoluter Geist)에 이르는 사변적 반성에 이르기까지 서양근대철학의 전역사 속에서 공통적으로 더이상 설명할 수 없는 정신의 자발성과 통일작용이 근대형이상학의 체계구성원리로 중요시되고 있다는 점이다. 피히테는 『학문론』 제1원리 속에서 칸트가 남겨둔 이론이성과 실천이성의 분리를 실천적 자아의 활동성으로 일원적으로 파악한다.

자아(das Ich)에 의한 자아의 정립은 자아의 순수활동(reine Tätigkeit)이다. 즉, 자아는 자기자신을 정립한다(Das Ich setzt sich selbst). 그리고 나는 이런 한갓된 나 자신에 의한 정립에 의해 존재한다. (…) 자아는 행위하는 자이며 동시에 행위의 산물이다. 즉 자아는 활동적인 것이며 동시에 활동에 의해 산출된 것이다. 행위와 결과는 하나이며 전적으로 동일하다. 그러므로 나는 존재한다는 것은 실행(Tathandlung)의 표현이며 전체 학문론에서 귀결되듯이 유일하게 가능한 실행의 표현이다. (같은 책 96면)

피히테는 그의 주저 『학문론』에서 ① 자아(Ich)의 정립으로부터 출발하며 나아가 ② 자아와 비아(Nicht-Ich)의 대립을 넘어 ③ 양자의 관계를 '종합적 절차'(das synthetische Verfahren)를 통해 규정하고자 시도한다. 여기서 그는 자아와 비아, 무한성과 유한성, 활동성과 반성, 규정성과 피규정성을 매개하는 '중간항'(Mittelglieder)을 도입한다. 이것이 바로 '상상력'이다.

우리는 두 측면 중 어느 한 측면만을 반성해서는 안되며 오히려 두 측면을 동시에 반성해야 하며, 그 이념의 대립된 두 규정들 사이의 한가운데서 유동해야 한다. 이는 바로 창조하는 상상력이 하는 일이며, 이 상상력은 확실히 모든 인간의 부분이다. 왜냐하면 상상력 없이는 우리는 단하나의 표상도 갖지 못할 것이기 때문이다. 그러나 모든 인간이 (…) 상상력을 자신의 자유로운 사용능력 안에 가지고 있는 것은 아니다. 우리가 정신을 가지고 철학하는가 아니면 정신없이 철학하는가는 이 상상력

의 능력에 달려 있다. 학문론은 결코 단지 문자만으로 전달될 수 없으며 오직 정신에 의해서만 전달될 수 있는 그런 종류의 것이다. 왜냐하면 학문론의 근본이념은 그것을 연구하는 각자에게 창조적인 상상력 자체에서 산출되어야 하는 것이기 때문이다. 인간정신의 모든 과업은 상상력에서 출발하지만 상상력은 상상력에 의하지 않고는 달리 이해될 수 없는 것이므로 인간인식의 최후근거에까지 들어가는 인식을 다루는 학문론은 그럴 수밖에 없는 것이다. (같은 책 284면)

'생산적 상상력의 놀라운 능력'(das wunderbare Vermögen der produktive Einbildungskraft)은 양자의 한계선 상에서 서로 절대적으로 배타적인 두 대립자들을 비교하기 위해 양자를 동시에 '확보'(festhalten)하고, 두 대립자들 사이에서 '유동하며'(schweben), 양자를 '자극하고'(berühren), 또 양자에 의해 '영향받는다'. 상상력은 양자와의 관계 속에서 일정한 내용과 일정한 연장(延長) 즉 시간과 공간을 산출한다. 그것이 '직관'(Anschauen), 즉 활동적 의미에서 '바라봄'(ein Hinschauen)이다. 여기서 '표상의 연역'이 이론철학의 핵심문제가 된다. 표상의 실재성은 생산적 상상력으로부터 성립하며, 지성 속에 자리잡는다. "상상력을 통해서가 아니라면 어떤 것도 지성 속으로 들어올 수 없다." 그럼에도 우리들은 상상력을 종종 무시하곤 한다.

항상 거의 무시되는 이런 능력이 바로 끊임없는 반대명제로부터 하나의 통일성을 엮어내는 능력—즉 서로 지양하는 두 계기 사이에 개입하여 그 둘을 보존하는 능력—이다. 이것이 곧 생과 의식, 특히 계속되는 시간계열로서의 의식을 가능하게 해주는 것이다. (같은 책 205면)

상상력은 인간의식의 통일조건이다. 상상력으로부터 "인간의식의 모든 메커니즘"(der ganze Mechanismus des menschlichen Bewußtsein)이 설명될 수 있는 가능성이 열린다. 따라서 상상력은 인간에게 있어 "우리 의식의, 우리 삶의, 우리 존재의 가능성"(die Möglichkeit unseres Bewußtseins, unseres Lebens, unseres Seyns)(『피히테 전집 1962』 2권 369면)으로 특징지어질 수 있다. 그러나 이론철학의 영역에서는 이미 설정된 양자의 대립으로 말미암아 추후적으로 이 매개자를 도입해 양자의 관계 문제를 제기하는 데 그쳤을 뿐이다. 피히테는 실천철학 속에서 비로소 "이성의 절대적 힘의 요구에 의해" 양자의 대립을 해소시킨다. 피히테에 있어 상상력은 실천철학 속에서도 핵심적 기능을 수행하며, 필연성과 자유, 이론철학과 실천철학을 매개하는 중요한 기능을 수행한다. 인간의 무한한 욕구와 의지는 상상력에 의해 형성된 세계(die eingebildete Welt), 즉 이념적 세계로 향해 있다. 행위는 규정 가능한 것에서부터 규정된 것으로 나아감이며, 이때 규정 가능한 것의 능력이 바로 '자아의 행위 가능성'을 의미하는 상상력이다. 피히테는 그가 정신(Geist)과도 동일시했던 생산적 상상력(produktive Einbildungskraft)의 능력을 인간에게서 가장 중요한 능력으로 간주했다.

낭만주의

땅 위에 척도가 있느냐?
그러한 것은 없다.
천둥의 길을 창조자의 세계는 막지 않는 것이 아니냐.

햇빛 아래 피어난 한떨기 꽃 또한 아름답다.

눈은 삶 가운데 때로는 꽃보다 아름답다 이름할 것들을 본다.

— 횔덜린

　낭만주의라는 용어는 원래 중세기사들의 영웅적인 모험과 사랑 이야기를 뜻하는 프랑스어 '로망'(roman)에서 유래했다. 영어 '로맨틱'(romantic)이라는 말도 프랑스어 로망의 형용사인 '로망띠끄'(romantique)에서 기원을 찾을 수 있다. 따라서 신비와 환상, 모험이 가득한 '소설(romance) 같은'이라는 어원적 의미를 갖는 '낭만주의'(romanticism)는 모든 것을 관통하는 '사랑'의 힘과 무한한 상상력으로 숨겨진 아름다운 의미를 재발견하고 인간과 세계를 살아 있는 예술작품으로 재창조해나가려는 강렬한 열망을 지닌 정신적 태도를 말한다.

튀빙엔 풍경.

376

낭만주의는 계몽주의에 대한 반발인 '질풍노도'(Strum und Drang) 운동과 '경건주의'(Pietismus)를 모태로 하지만 단순히 반계몽적 반이성주의로만 규정할 수 없으며 근대적이면서도 탈근대적인 이중성을 지닌다. 낭만주의는 자연과 인간을 수단화하는 기계적 세계관과 무한경쟁을 낳은 계몽주의의 추론적 이성을 비판적으로 교정하고 극복하고자 한 노력이며, 살아 있는 아름다움을 파악하는 능력을 고양시켜 인간과 사회, 문화를 진보적으로 변혁하고자 한 '계몽의 계몽' 운동이라는 평가가 가능하기 때문이다.

독일 낭만주의의 대표적 이론가이자 사상가인 슐레겔은 당대의 시대적 특성을 세 경향으로 특징짓는다. "프랑스혁명, 피히테의 『학문론』, 괴테의 『빌헬름 마이스터』" 슐레겔은 이들을 "우리 시대의 가장 위대한 세 경향들"(die drei großen Tendenzen unseres Zeitalters)(『슐레겔 전집』 18권 85면)이라고 평가하고, 이것들이 근본적인 해명과 전개가 이루어지지 않은 "단지 경향일 뿐"이라고 부연한다. 여기서 '경향'이란 표현은 ① 단초 내지 실마리의 제시와 같은 의미를 함축한다. ② 나아가 앞으로 전개와 발전을 통해 좀더 완성되고 발전적으로 극복해나가야 할 토대로 이해할 수 있다. 따라서 여기서 언급된 세 경향들이 낭만주의에 미친 이중의 긴장관계를 엿볼 수 있다. ① 슐레겔은 근대 시민사회를 이끈 계몽의 외적 성과인 '프랑스혁명'과 근대 계몽의 내면적 반성인 '독일 이상주의 철학', 괴테로 대변되는 '고전주의' 예술사조를 당시 낭만주의에 영향을 미친 중요한 세가지 요소들로 평가하고 있다. ② 그러나 이들에 대해 "단지 경향들"이라는 소극적 표현을 부여함으로써, 이들을 모티브로 하여 부정적 요인들을 극복하고 좀더 발전적인 전개와 완성을 지양해가겠다는 적극적인 의지를 표출하고 있다고 볼 수 있기 때문이다. 자

기 시대에 대한 슐레겔의 평가 속에서 우리는 당대 시민사회의 정치적 지향과 그 철학적 반성인 독일 이상주의 및 고전주의 예술의 주요이념들인 **자유, 평등, 사랑을 통한 인간완성**을 새로운 문화 창조의 실마리로 수용하되, 근대의 부정적 요인들인 사회로부터의 소외를 낳은 **원자적 개인주의**, 자연으로부터 소외를 낳은 **기계적 자연관**, 주체 내부의 소외를 낳은 **이성의 감성 억압**을 극복하고 그 속에 놓여 있는 가능성과 싹을 더욱 조화롭게 발전시키고자 하는 의지를 읽을 수 있다. 여기에 낭만주의가 앞으로 수행하고자 하는 과제가 드러난다.

당시 유럽의 사회적 삶에 가장 큰 영향을 미친 프랑스혁명은 사람들의 마음에 이율배반적 감정을 일으켰다. ① 계몽주의의 최대성과가 이성에 의한 과학기술의 혁신, 비합리적인 정치체제의 타파였지만, 보편적 과학지식의 발달과 자유, 평등, 박애라는 이상의 추구 이면에 ② 기계적 세계관에 의한 **종교 도덕의 붕괴, 자연의 파괴, 인간의 소외,** 혁명을 통해 드러난 인간의 이기적인 욕망과 취약한 어두운 그림자는 혁명에 환호했던 사람들에게 절망을 안겨주었다. 이렇듯 모든 원리가 붕괴되는 폐허 위에 종교와 과학, 이상과 현실, 정신과 자연, 이성과 감성, 주관과 객관, 자유와 필연, 예술과 학문 등 모든 이분법적 대립과 분열을 통합, 극복하고 새롭게 인간본성과 조화된 문화를 창조하려고 한 것이 낭만주의 정신이다. 그리고 이런 근대적 분열의 통일과 극복의 출발점을 자아의 내면적 성찰에서 찾게 된다. 영국에서 서민들의 일상 속 소박하고 진실된 감정을 노래한 워즈워스(W. Wordsworth)와 상상력에 의한 우주와의 영적 합일감을 노래한 콜리지(S. T. Coleridge)가 『서정가요집』(*Lyrical Ballads*, 1798)을 발간한 같은해에, 자아의 실천적 자유를 주창했던 피히테의 영향 아래 1798년 독일의 예나에서 슐레겔 형제가 『아테네움』

들라크루아(E. Delacroix), 「민중을 이끄는 자유」(La Liberté guidant le peuple), 루브르박물관 소장, 1830.

(*Athenäum*) 지를 창간함으로써 낭만주의의 시초를 이룬다. 19세기 초 예나는 철학자 피히테의 영향아래 독일 낭만주의 문예사조의 중심지였다. 이곳에 모인 슐레겔, 노발리스, 횔덜린, 셸링 등의 새로운 사조는 19세기 유럽을 뒤덮은 문예상의 신사조였는데 음악을 포함하는 여러 예술의 영역에도 이것에 대응하는 경향이 나타났다.

베토벤(L. van Beethoven)보다 1년 후에 세상을 떠난 슈베르트(F. B. Schubert)의 「아름다운 물방앗간의 아가씨」나 「겨울나그네」 속에는 노발리스의 『푸른 꽃』(*Heinrich von Ofterdingen*)의 에스프리가 엿보인다. 슈베르트에서 시작되어 멘델스존(J. L. F. Mendelssohn), 슈만(R. Schumann), 브람스(J. Brahms)에 이르는 음악가들은 주관의 내면적 정

서를 자유롭게 표현한 서정가라는 점에서 초기낭만파를 대표하고 있다. 교향곡, 협주곡, 소나타 등의 고전형식에 의한 대규모의 작품을 만들었지만 즉흥적이며 참신하고 개성적인 표현양식과 화성법과 관현악법의 발달, 19세기 독일의 낭만주의를 가장 잘 대변하는 가곡(Lied)의 뛰어난 작곡가라는 점에 의해 특징지어진다.

여기서 낭만주의 미학사상과 피히테의 『학문론』과의 연속성과 차이라는 이중적 관계에 주목할 필요가 있다. ① 긍정적 수용: 초기 슐레겔 사유에서 낭만주의의 이론적 모델은 피히테의 『학문론』으로부터 찾을 수 있다. 슐레겔 자신이 피히테의 『학문론』을 언급하면서 스스로를 '피히테의 제자'(『슐레겔 전집』 2권 367면)라고 표현하기도 했다는 점은 양자의 연속성을 적극적으로 드러내주는 사례다. 그는 라이프니츠, 칸트, 라인홀트(K. L. Reinhold), 피히테로 이어지는 독일 철학자들의 계보 속에 스스로를 편입시킴으로써 독일 이상주의 철학과의 정신적인 친화성을 보여준다. 그렇다면 낭만주의는 왜 독일 이상주의에 주목했나? 낭만주의자의 칸트, 피히테 사상 긍정은 그들의 철학이 근대의 특징인 자유의 정신을 대변했기 때문이다. 즉 자아의 자기정립과 비아의 정립을, '너는 너와 세계를 변혁하고 창조하라!'는 예술 창조의 당위적 명령이자 요청으로 수용한 것이다. 이는 프랑스혁명에 대한 지지와도 연결된다. 오늘날의 시각에서 볼 때, 칸트가 『순수이성비판』에서 시도한 '사고방식의 혁명'은 '프랑스혁명'에 비견되는데, 슐레겔은 피히테의 『학문론』이 이 혁명을 완성한 것으로 보았다. 슐레겔의 '미적 혁명' '예술의 자율성'에 대한 요구는 도덕적 정치적 자유에 대한 은유로 해석될 수 있다. 당대의 낭만주의를 주도하는 슐레겔의 눈에 칸트는 철학의 기초를 제공했고, 『순수이성비판』은 『학문론』의 체계를 '예비'한 입문서로 평

가된다. 슐레겔이 보기에는 라인홀트가 비로소 세 비판서를 하나의 원리로 결합시키고자 '시도'했고, 피히테야말로 초월철학의 체계를 '전개'시킨 최초의 선구자였다. 그런데『학문론』'체계'에 대한 낭만주의의 관점은 양면적 긴장 관계 속에 있다. '체계'는 그에 다가가야 하지만 결코 도달할 수 없는 이상이기 때문이다.

② 비판적 극복: 낭만주의 미학의 토대를 마련하고자 했던 슐레겔이 이렇듯 피히테의 사상적 계승자임을 자처했음에도 불구하고, 막상 피히테 자신은 미학적 문제에 관해 어떤 관점도 표명하지 않았다. 피히테의 관심은 자신의 체계를 건축하려는 목표에 주로 '제한되어' 있었다. 따라서 슐레겔은 다음과 같이 불만을 토로한다.

> 학문론은 너무 좁다. 예술도 마찬가지 권리를 지니며 또한 여기에서 이끌어내어져야 한다. (『슐레겔 전집』 17권 32면)

피히테에게 있어 미학의 결여는 슐레겔에게 하나의 결함으로 여겨졌고, 그는 이 부족함을 채우고자 시도한다. 뿐만 아니라 자아라는 제1원리로부터 증명된 완전한 '체계'라는 학문론의 이상은 낭만주의자의 눈에는 객관적 지식의 구성적 원리가 아니라 결코 완전히 도달될 수 없지만 무한히 추구해나가야 할 주관의 규제적 이상으로 보였다. 따라서 피히테의 주관적 관념론 체계는 객관적 타당성이 증명될 수 없는 하나의 소설작품에 비견된다. 실러는 피히테 철학을 공 던지는 아이에 비유하여, "자아는 자신의 표상을 통해 창조적이며 모든 현실은 오직 자아 안에 있다. 이런 자아에게 세계는 하나의 공이며 자아는 그 공을 던지고 성찰하면서 다시 받아낸다"고 평한다. 노발리스는 피히테를 학자라기

보다 '발명가'(Erfinder)라고 부르고 "누군가 피히테식으로 사유한다면 놀라운 예술작품이 만들어질 수도 있을 것"이라고 말한다.

슐레겔이 역사성과 실재성을 결여한『학문론』의 체계 대신 주목했던 것은 피히테의『지식인의 사명』(*Einige Vorlesungen über die Bestimmung des Gelehrten*, 1794) 속에 나타난 역사철학이었다. 슐레겔이 피히테의『지식인의 사명』을 읽고 큰 감동을 받았다는 것은 1795년 8월에 형에게 쓴 편지에서도 나타난다(『슐레겔 편지』235~236면). 양자의 연관성을 보여주는 중요한 부분은『지식인의 사명』다섯번째 강의 속에서 발견된다. 여기서 피히테는 학문과 예술이 인류의 번영에 미치는 영향에 대한 루쏘 (J.-J. Rousseau)의 주장에 대해 반박한다. 루쏘가 "예술의 진보가 인간의 타락의 원인"이라는 전제로부터 결론적으로 '자연상태'로의 회귀를 최종적인 목표로서 주장하는 데 반해, 피히테는 우리가 추구해야 할 과제로서 우리 앞에 놓인 것이 결코 이미 지나가버린 과거의 '자연상태'일 수 없다고 비판한다. 피히테는 루쏘의 생각을 두가지 관점에서 비판한다. 첫째, 인류가 현재상태에 이르게 된 것은,『성서』가 말해주고 있듯, 수고로운 노력에 의한 것인데, 노동의 가치를 루쏘는 간과했다는 것이다. 둘째, 인간의 본질은 동물과 달리 자연상태에 머무름에서 찾아지는 것이 아니라, 이성과 도덕적 품성의 도야에서 찾아지며, 만일 이것이 도외시된다면 인간이 아닌 '비이성적인 동물'에 지나지 않을 것이란 점이다. 피히테는 이런 관점에서 파라다이스를 잃어버린 과거로의 회귀를 통해 찾기보다, 오히려 스스로의 노력에 의해 새롭게 창조해야 한다고 말한다. 역사란 변증법적으로 발전하며, 이를 이끄는 주도적 힘은 '자유'라는 점을 강조한다.

슐레겔의 경우에도 피히테의 관점과 유사한 구조를 발견할 수 있다.

자연적인 고대 그리스 문화에 열광하고 이를 예술의 최종적인 범형으로 간주하는 당시 회귀적인 태도나 루쏘의 일방적인 생각에 슐레겔은 반대한다. 황금시대는 우리 뒤에 놓인 과거가 아니라 우리 앞에 놓인 과제이며, 역사란 변증법적 발전을 보여주고 있다는 것이다. 그는 피히테의 역사철학적 사유를 미학의 영역에 적용시키면서, 다른 한편 피히테의 주관적 관념론과 계몽적 이성을 넘어서려고 시도한다. 그 대표적인 시도가 1795년에 출간된 『그리스 시의 연구에 대하여』(*Über das Studium der Griechischen Poesie*)라는 글이다. 여기서 슐레겔은 '미의 역사'를 ① '미의 자연상태'라고 특징지을 수 있는 그리스 로마의 예술과, ② '자유로운 개성과 독창성의 발휘'로 특징지어지는 근대의 예술, ③ '자연과 자유의 대립의 극복'과 재통합을 모색하는 '낭만주의' 예술로의 이행이라는 3단계로 구분한다. 그런데 자연과 자유의 대립의 극복이라는 낭만주의 예술의 과제는 또한 셸링 철학의 과제이기도 하다. 근대성은 무엇보다 통일의 상실과 분열, 소외를 통해 특징지어진다. 시대를 새롭게 창조하기 위해 슐레겔이 낭만주의 미학에 제시한 과제는 이런 분리와 분열의 극복에 있다. 그런데 슐레겔, 노발리스, 셸링 등 낭만주의자들은 피히테의 이성적 사유 주체 안에서의 주관적 통합만으로는 일면적이며 불충분하다고 보았다. 그렇다고 자유가 고양되지 못한 고대 그리스의 자연적 통일로 돌아갈 수는 없었다. 이때 자유와 자연의 근원적 통일의 추구라는 낭만주의의 정체성과 목표에 깊은 영감을 준 것은 그리스도교의 '사랑'의 힘의 재발견이었다. 낭만주의는 계몽주의와 이성주의 전통에 의해 억압되고 망각되고 무시되어온 인간과 문화의 중요한 원천인 사랑의 힘을 기억하고 되찾아 부활시키고자 했다. 슐레겔은 사랑의 정신이 낭만주의 예술의 모든 곳에서 "보이지 않게 보여야" 한다고 말한다.

예술가는 사랑의 힘을 통해서만 정신과 자연을 낭만화할 수 있고, 세계의 잃어버린 신비와 아름다움을 느끼고 재발견하며 재창조할 수 있다. 사랑을 통해서 우리는 소외되고 분열된 자아 내부의 힘들인 영혼과 육체, 이성과 감정은 물론 자연 및 타인과의 진실한 교제를 회복할 수 있고, 세계와 다시 하나가 될 수 있다. 슐레겔에 의하면 "오직 사랑과 사랑의 의식을 통해 인간은 인간이 되며" 세계를 낭만화할 수 있다. 사랑은 모든 대립과 갈등을 화해시키고 통일하는 열쇠다. 슐레겔은 자연을 분석하여 재구성하는 '기계적 정신'인 계몽주의의 '지성'과 프랑스혁명처럼 우연적이고 돌발적인 결합을 뜻하는 '화학적 정신'인 '위트'를 넘어, 모든 분열을 넘어 살아 있는 조화로운 전체를 직관하는 '천재'의 정신을 '유기적 정신'이라고 부르는데, 이는 사랑의 힘에 기초한다. 이런 관점에서 낭만주의는 계몽과 이성의 부정인 비합리주의가 아니라 계몽적 이성의 일면성의 비판이며 이성의 교정이자 확장을 통해 전인격의 완성을 목표로 하는 '계몽의 계몽'이라는 평가가 가능하다.

낭만적인 시(die romantische Poesie)는 진보적인 보편시(eine progressive Universalpoesie)다. 그 사명은 단순히 모든 분리된 시의 종류들을 다시 결합하고 시와 철학과 수사학을 연결하는 데만 있는 것이 아니다. 낭만적인 시의 사명은 시와 산문을, 창작과 비평을 (…) 때로는 혼합하고 때로는 융합하는 데 있고 시를 생기있고 사회적으로 만들고, 삶과 사회를 시적으로 만들며, 위트를 시적으로 만들고, 예술의 형식을 모든 종류의 품위있는 교양적인 소재로 채우고 유머에 의해 생명력을 불어넣는 데 있다. 그것은 시적인 모든 것을 포괄한다. (…) 가장 큰 예술의 체계에서부터 시를 짓는 아이가 꾸밈없는 노래 속에 내뿜는 한숨, 입맞춤까지 포함한다. (『슐레

슐레겔은 자신이 구상한 '낭만적인 시'를 '초월시'(Transzendental-poesie)라고도 명명했다. 낭만주의는 현실과 분리된 이상만을 동경하는 것이 아니라 이상과 현실의 ① 차이를 직시하되, ② 대립과 갈등, 긴장 속에서도 ③ 통일과 화해, 조화를 모색한다.

그것에 있어 하나이자 모든 것은 이상과 현실의 관계인 시가 존재한다. 이는 철학적인 예술언어로 비유해서 표현한다면 초월시라고 불려야 할 것이다. 이 시는 이상과 현실의 절대적인 차이(absolute Verschiedenheit)와 함께 풍자시(Satire)로 시작해서, 비가(Elegie)로서 양자의 사이에서(im Mitte) 동요하며, 그리고 마침내 양자의 절대적인 동일성(abosolute Identitat)과 더불어 목가(Idylle)로서 끝난다. (같은 책 161면)

슐레겔은 계몽의 편협한 이성을 확장하는 '진보적인 보편시'로서 '계몽의 계몽'을 추구했고, '시와 철학을 결합'하여 인간과 사회를 교육하고 변혁시키고자 하는 낭만주의의 프로그램을 『아테네움』 속에서 전개시켰다. 이미 이 잡지를 창간하기 전인 1797년에 슐레겔은 다음과 같은 구상을 제시한다.

모든 예술(Kunst)은 학문(Wissenschaft)이 되어야 하고, 모든 학문은 예술이 되어야 한다. 시(Poesie)와 철학(Philosophie)은 결합되어야 한다. (같은 곳)

이런 계획은 자신의 친구였던 **노발리스**나 **횔덜린**과도 공유된 생각으로 보인다. 노발리스도 학문들 간의 분리는 **천재성**의 결여에 기인한 것이고, 시를 통해 이런 분리가 극복될 수 있다고 보았다. 횔덜린은 "시는 학문(철학)의 시작이자 끝이다. 주피터의 머리에서 나온 미네르바처럼 그것은 무한한 신적 존재의 시(창조력)에서 솟아난다"(『횔덜린 전집』 3권 81면)고 말한다. 낭만적인 시를 통해 상이한 학문들 사이에 은폐된 연관이 밝혀진다면, 보편적인 학문이 성립할 수 있다고 생각했다. 이런 슐레겔과 노발리스, 횔덜린의 낭만주의적 학문관은 근대계몽주의와 20세기 논리실증주의를 계승한 윌슨(E. Wilson)의 통일과학 이념인 오늘날 '통섭'(consillience)의 일방적 시각을 교정한다. 슐레겔은 모든 **학문들을** "시적으로 만들고자 하는"(poetisieren) 계획을 세웠고(『노발리스 전집』 4권 252면), 이런 생각을 **노발리스**는 자신의 **낭만주의 철학**의 주도원리로서 삼았다. 이런 계획 속에서 노발리스는 슐레겔과 마찬가지로 스스로를 피히테의 계승자로 이해했다. 관념론의 역사에 있어, 사랑의 정신에 의해 세계의 신비한 의미를 재발견하는 자신의 입장을 스스로 '신비로운 관념론'(magischer Idealismus, 『노발리스 전집』 2권 605면)이라고 명명했던 노발리스는 이것이 피히테의 체계에 왕관을 수여하는 일이 될 것이라고 생각했다. 피히테의 업적은 하나의 학문, 즉 철학을 보편적인 학문으로 고양시키고, 나머지 학문들을 그 변양으로서 포섭했다는 점이다. 노발리스는 피히테의 철학에서의 시도를, 낭만적인 예술로 전환시켜 모든 예술과 학문, 사회에까지 확장하고 모든 인류문화를 예술작품으로 재창조하고자 시도했다. 노발리스는 사랑의 **힘**으로 분열을 극복하고 개인의 자유와 타자와의 평등이 실현된 사회를 아름다운 '**시적인 국가**'라는 이상으로 제시한다. 궁극적으로 그는 슐레겔과 마찬가지로 분리된 개별 학

문, 문화의 경계를 넘어 '세계를 낭만화'하여 '예술작품으로 창조하라!'라는 모토 아래 인간과 자연, 사회 모든 영역에서 잃어버린 통일을 회복하고 '새로운 신화'를 창조하고자 했다.

① 이런 '낭만적인 시'의 정신은 **정신의 창조성과 자유**에 주목한 칸트와 피히테의 **초월철학**과 독일 이상주의의 **변증법**적 사유로부터 그 이론적 기초를 차용한 것이다. 낭만주의자인 슐레겔과 노발리스가 추구한 새로운 미학은 피히테의 철학을 미학의 영역으로 확장한 것이라고 볼 수 있다. 이점에서 낭만주의 미학 이론가인 슐레겔과 노발리스는 스스로 명명했듯이 '피히테의 제자'로서 자신의 위치를 설정하고 있음을 보여주며, 피히테가 제시한 싹을 꽃피워 낭만주의의 프로그램을 발전시키고자 했음을 드러내준다. ② 그러나 앞서 보았듯 낭만주의와 피히테 철학의 관계를 전적인 긍정적 수용의 측면만으로 이해하는 것은 일면적이다. 즉 슐레겔과 노발리스 등 낭만주의 예술가에게 완결적 체계를 추구하는 피히테의 관념론은 그에 대한 관심이 불가피함에도 불구하고 유한한 인간이 결코 완성할 수 없는 과제임을 인정하지 않을 수 없었다. 이런 이율배반적 상황을 슐레겔은 "정신이 체계를 갖는 것과 갖지 않는 것 모두 오류다. 따라서 정신은 양자를 통일시키기로 결심해야 한다"고 말한다. 즉 낭만주의자에게 피히테의 『학문론』은 절대와 완전을 추구하지만 결코 도달할 수 없는 유한한 인간의 열망을 표현하는 '아이러니'한 문학작품으로 해석되고 읽힐 수 있었다. 노발리스는 예나 대학 시절부터 교수였던 라인홀트의 영향 아래 한편으로 피히테의 자아철학에 강하게 매력을 느꼈지만, 다른 한편 보편적 원리로부터 모든 것을 논리적으로 체계화하는 경직된 사유는 낭만주의 예술가에게 피가 통하지 않는 회색빛 추상적 사변처럼 여겨졌다. 즉 낭만주의는 피히테와 달리

이성의 직관과 추론보다 미적 직관과 사랑의 체험을 통해 근원과 만날 수 있다고 보았다. 꿈과 무의식, 동화, 환상, 생동하는 자연, 죽음의 의미에 대한 깊은 관심이나 아이러니, 위트, 비유적 표현방식의 선호, 개성과 다양성의 존중, 타자와의 공존 추구, 반토대주의적 성격 등은 근대의 관념론과 다른 탈근대성을 선취하는 측면이다. 노발리스에게는 사랑하던 약혼자 조피의 죽음(1797)과 아우 에라스무스의 죽음을 계기로 정신과 자연, 자아와 영원한 것과의 사랑에 의한 신비적 일치가 평생의 과제가 되었다. 죽음과의 대결을 통해서 죽음의 의미를 영원한 고향, 근원적 삶으로의 회귀로까지 승화시켜 이해한 노발리스는 삶과 죽음을 초극하는 낭만주의적 세계관을 『밤의 찬가』(Hymnen an die Nacht, 1800)와 같은 그의 대표작에서 보여주고 있다. 이런 죽음과 영원한 삶의 신비를 계시하는 것은 사랑의 힘으로, 모든 것의 신성한 아름다운 의미를 재발견해내는 낭만적인 시(Poesie)의 창조성의 특징이다. '세계를 낭만화'(romantisiern)한다는 것은 세계를 '질적으로 강화'(eine qualitative Potenzierung)하여 세계의 신비와 경이를 깨닫게 하는 것이다. 그것은 "평범한 것에 고귀한 의미(einen hohen Sinn)를, 일상적인 것에 신비한 모습(ein geheimnisvolles Ansehen)을, 알려진 것에 미지의 위엄(die Würde des Unbekannten)을, 유한한 것에 무한자의 환상(einen unendlichen Schein)을 부여"하여 새롭게 볼 수 있도록 인간을 교육하는 것이다. '근대의 오르페우스'라고도 불리는 노발리스를 헤세(H. Hesse)는 "독일정신이 만들어낸 가장 유니크하고 신비적인 작품을 남겼다"고 높이 평가했다. 자연과의 정신적 일치를 표방하는 '신비로운 관념론'은 사랑에 의한 일치라는 그리스도교적 신비주의가 명확히 나타나 있으며, 그 배경에는 뵈메(J. Böhme) 등의 신비주의, 셸링 철학의 영향이 내재한다.

3. 셸링의 예술철학과 상상력

셸링 철학의 전개과정

순수관념론(피히테)의 신은 순수실재론(스피노자)의 신과 마찬가지로 비인격적인 것으로 배제된다. (…) 신 자체는 체계가 아니라 생명이다. (『인간적 자유의 본질 및 그와 연관된 대상들에 대한 철학적 탐구』 *Philosophische Untersuchungen über das Wesen der menschlichen Freiheit und die damit zusammenhängenden Gegenstände*, 339~43면. 이하 『자유론』)

셸링은 자신의 전기와 후기 철학적 사유의 특징을 각각 '소극철학' (negative Philosophie)과 '적극철학'(positive Philosophie)으로 구분짓는다. 독일 이상주의 '체계'에 관심있는 사람들에게 셸링은 피히테와 헤겔을 매개하는 사이에 위치한 전기 사유가 주목받는다. 그러나 후기 사유에서 보이는 '이념'과 '체계'를 넘어선 '실존'과 '자유' '역사'에 대한 관심은 정신분석, 실존철학의 길을 연 선구로 평가되고 있다. 『자유론』 이후 후기 셸링은 피히테의 『학문론』, 헤겔의 『논리학』(*Wissenschaft der Logik*, 1812~16)과 같은 이론이성에 의한 이념적인 '체계' 시도를 '소극철학'이라고 비판하고, 생동하는 신의 실존, 자유와 사랑을 적극적으로 만나고자 하는 '적극철학'을 주창한다. 인간의 도구가 아닌 '자연' 자체의 근원에 대한 초기 관심은 생철학과 오늘날 자연친화적 환경사상에도 연관을 맺는다. 그런데 셸링의 소극·적극 철학의 구분이 양자의 완전한 단절 내지 분리로 오해되어서는 안된다. 즉 후기 사유가 초기의 체

계적 사유에 대한 철저한 폐기라기보다는 그 비판적 극복과 보완으로 이해될 필요가 있다. '체계'에 관한 셸링의 태도는 앞서 낭만주의자들과 마찬가지로 양면성을 드러낸다. 그는 낭만주의자처럼 정신과 자연, 자유와 필연, 이념과 실재, 주체와 객체 등 모든 대립적인 요소들의 분열을 체계적으로 통합하고자 끝없이 노력했지만 다른 한편 체계의 완결에 도달하는 것은 불가능하다고 보고 개성과 다양성, 독창성을 존중하며 이념으로 가둘 수 없는 타자성을 인정하여, 헤겔과 달리 체계의 미완성을 고백해야 했다. 이는 비판철학자 칸트가 이념을 이성의 본성상 '불가피하게 필연적'으로 추구할 수밖에 없으며 모든 탐구를 이끄는 목표점인 '규제적 원리'로서 인정되어야 한다고 보았지만, 완결적인 지식 '구성원리'로 인정하지 않았고 '사물 자체'를 인식 불가능한 타자로 남겨두었던 것과 일맥상통한다.

셸링과 낭만주의의 공통점은 근대적 분열인 관념론과 실재론, 정신과 자연, 주체와 객체의 이원성, 즉 피히테와 스피노자의 대립을 극복하려는 노력에서 출발한다는 점이다. 이런 근본적 대립은 피히테 자신이 정식화한 것이다. 그에 따르면 철학의 '체계'는 '관념론'과 '실재론' 둘뿐이다. 전자는 '자아'를 절대자로 보고 자연을 그 산물로 보며, 후자는 '자연'을 절대자로 보고 자아를 그 산물로 본다. 피히테는 절대자의 위치를 주체 안에 두는 전자를 '비판론', 주체 밖에 두는 후자를 '독단론'이라 불렀다. 횔덜린은 양자의 양립 불가능함을 다음과 같이 표현한다. "우리는 자아를 모든 것으로 그리고 세계를 무로 만들면서 동시에 세계를 모든 것으로 그리고 자아를 무로 만들 수는 없다." 셸링은 이 딜레마를 주체 안에만 또는 밖에만 있는 것이 아니라 유한자를 초월하면서도 내재하는 '절대자'를 통해 해결하려 했다. 정신과 자연의 살아 있는 생

장 레옹 제롬(Jean-Léon Gérôme), 「피그말리온과 갈라테이아」, 메트로폴리탄미술관 소장, 1892.

생한 연관 속에 존재하는 신은 유한한 주체 안의 자유(피히테)나 죽은 기계적 자연의 필연성(스피노자)으로 환원되어 설명될 수 없다.

스피노자주의는 그 견고성에 있어 마치 피그말리온의 입상들처럼 간주될 수 있다. 그것에는 뜨거운 입김으로 영혼을 불어넣어야 한다. (…) 관념론의 원리에 의해 활성화된 (본질적 관점에서 변형된) 스피노자주

의의 근본개념은 (…) 자연철학이 성장할 생동하는 기반을 포함한다. (같은 책 294면)

스피노자의 범신론이 생동성과 자유를 결여한 기계적 필연성 때문에 비판받는다면, 피히테의 이른바 주관적 관념론은 자연을 단지 주관의 자유로운 활동의 부산물로 간주한 채, "자아만이 모든 것"이라고 주장하는 한, 일면적이라고 비판된다.

'활동성과 생과 자유만이 현실적인 것'이라고 주장하는 주관적 관념론(…)만으로는 불충분하다. (…) 요구되는 것은 오히려 그 반대로 '현실적인 것(자연, 사물의 세계)도 활동성과 생과 자유를 근거로 갖는다'는 것을 지적하는 것이다. 또는 피히테의 표현을 빌리면 오직 자아만이 모든 것이 아니라, 반대로 모든 것이 자아라는 것을 지적하는 것이다. 관념론의 개념은 우리 시대의 더 높은 철학, 더 높은 실재론을 위한 참된 영감이다. (같은 책 295면)

셸링은 '절대자'가 이상과 현실, 주체와 객체의 대립을 넘어선 무한자여야 한다고 보았다. 따라서 자아를 출발점으로 삼는 피히테 철학과 생명력을 불어넣은 스피노자의 자연관을 통일함으로써 피히테의 체계를 보완하고자 시도한다. 셸링에게 최초로 영감을 준 것은 신의 모상인 인간정신의 '자의식' 구조다. 우리는 여기서 정신의 활동성과 관련된 서구 형이상학의 오랜 전통과 조우한다. 즉 플라톤에 있어 최고의 인식작용인 '관조'(noein), 아리스토텔레스에서 순수 현실성인 신의 '자기사유'(noesis noeseos), 칸트가 유한한 인간이성에게 허용하지 않았

지만 이성적 존재 일반에게 그 가능성을 부정하지 않은 '근원적 직관' (intuitio originaria), 피히테가 신의 자기의식과 유비시킨 인간의 '자의 식'의 활동성이 그것이다. 신의 동일성은 ① 의식된 자와 ② 의식하는 자의 ③ 일치에 반영되어 있고 이 '내용'을 직접 직관하는 것이 '예지적 직관'이다. 자의식은 내용상 동일한 하나이지만 '형식'은 세가지 '계기' 로 나타난다. 이런 자의식의 '형식' 내지 '포텐츠'(Potenz)의 삼위일체 구조가 셸링에 의해 ① 정립 ② 반정립 ③ 종합이라는 '절대자'의 '변증 법'적 운동원리로 체계화된다. 독일어 '포텐츠'는 힘, 능력을 뜻하는데, 셸링에게 있어서는 단지 물리적 변화와 운동의 힘만을 말하는 것이 아 니라 살아 있는 절대자의 자유로운 사랑의 힘이 자연, 예술, 역사 속 다 양한 규정들 안에 정립된 것으로 '통일성' '계기' '형식'이라고도 불린 다. 철학의 과제는 포텐츠 전체를 드러내는 것이다. 신의 창조, 즉 변증 법적 운동은 전개과정인 **자연** 즉 실재세계(① 물질, ② 빛, ③ 유기체)와 복귀과정인 **정신**, 즉 이념세계(① 인식, ② 실천, ③ 예술)를 관통한다.

따라서 셸링은 체계의 완성을 ① 실재론도 ② 관념론도 아닌 ③ '실 재-관념론'(Real-Idealismus), 또는 '더 높은 실재론'이라고 부른다. 그 의 전 철학을 특징짓는 ① 자연과 ② 정신의 ③ 무차별성, 즉 동일철학 역시 대립의 통일을 '내용'적으로 직접 포착하는 '예지적 직관'과 '형 식'을 반성하는 변증법적 사고에 기초한 것이다. 셸링에 의하면 '절대 자'인 신의 본성 안에서만 정신과 자연의 '**질적 통일**'인 '**절대적 동일성**' 이 성립하고, 신의 모상인 인간정신에게는 실재세계와 이념세계의 '**양 적 통일**'인 '**무차별성**'만이 인정된다. 또 절대자는 본성상 ① 긍정하는 자 (정신)와 ② 긍정된 자(자연)의 ③ 영원한 동일성인 데 반해, 이를 파악 하고자 하는 인간에게는 순서가 전도되어 ① 정립된 자(자연)와 ②정

립하는 자(정신) ③ 양자의 무차별성이라는 3형식의 순서로 절대자의 전개와 복귀과정이 이해된다. 때문에 자연철학이 정신철학보다 우선적 탐구영역이 된다.

　그런데 '예지적 직관'은 경험적으로 실증될 수 없는 사변적 성격의 것이다. 따라서 셸링은 사변적인 '예지적 직관'의 객관화, 경험적 실재와의 연관을 추구한다. 이때 이성의 '예지적 직관'을 객관화, 구체화한 것이 '미적 직관'이다. 피히테나 헤겔이 객관적 실재나 구체적 경험보다 이념적 체계 구성에 치중한 데 반해, 셸링은 선험적 추론은 경험적 실증을 요한다고 보았다. 전기에는 자연의 경험이 후기 종교철학에서도 역사적 경험이 중시되는 이유다. 셸링의 동일철학은 경험을 무시한 체계만을 강조하는 사상이 아니라 대립하는 현실과 이상의 살아 있는 연관을 보려는 사상이다. 따라서 모든 대립하는 힘과 요소들의 살아 있는 연관과 조화를 실재적으로 체험하는 '미적 직관'이 중요하게 여겨진다. '미적 직관'을 통해 접근하는 '예술철학'은 초기 자연철학은 물론 후기 종교철학에 이르기까지 셸링 철학의 모든 영역을 매개하며 활력을 불어넣는 심장부에 위치하게 된다. 피히테가 인간 주체의 자유로부터 객체인 자연조차 연역함으로써 자연을 소외시키고 인간의 실천만 강조하는 위험을 드러냈다면, 스피노자는 죽은 기계적 자연의 필연성 체계 안에 모든 것을 편입시켜 주체인 정신을 소외시킨 숙명론의 위험을 초래했다. 그런데 낭만주의가 추구하는 세계는 주체의 사변적 직관이나 객체인 죽은 기계로부터 추론된 회색빛 체계가 아니라 사랑의 힘으로 정신과 자연의 살아 있는 아름다움을 포착(미적 직관)하는 체계, 관념론과 실재론의 일면성과 대립을 극복하는 살아 있는 조화의 체계다. 이는 추상적 개념들의 체계가 아니라 도식과 알레고리, 상징으로 표현 가능한 예술적 체계다.

셸링 사유의 전개과정을 세부적으로 살펴보면, 피히테의 영향 아래 '자아'(das Ich)를 철학의 원리로 삼았던 최초의 시기(1794~97, 『철학일반의 형식의 가능성에 관하여』(1794), 『철학원리로서의 자아 또는 인간 지식에서의 무제약적인 것에 관하여』(1795)), 이후 피히테의 영향으로부터 벗어나 그가 소홀히 다뤘던 '자연'(Natur)을 체계의 중심에 놓고자 하는 자연철학의 시기(1797~1800, 『자연철학의 이념』(1797), 『세계영혼』(1798), 『자연철학체계의 최초 시도』(1799)), 자아와 자연을 예술에 의해 통합하고자 하는 『초월적 관념론 체계』(System des transzendentalen Idealismus, 1800)를 거쳐 흔히 그의 철학을 대표하는 것으로 알려져온바, 자아와 자연의 근원적인 동일성(Identitat)을 원리로 하는 동일철학의 시기(1801~6, 『나의 철학체계의 서술』(1801), 『브루노』(1802))에 도달한다. 그리고 이 시기까지를 그의 전기 사유로 특징짓는데, 그의 또다른 주저인 『자유론』은 이런 전기 사유 이후 '신화'(Mythologie)와 '계시'(Offenbarung)의 철학(1815~54)으로 특징지어지는 후기 사유로 넘어가는 도상에 위치하고 있다. 흔히 사람들은 셸링이 끊임없이 자신의 입장을 변경했던 점을 들어 성격적인 결함으로까지 간주하지만, 하이데거가 지적했듯이 셸링은 "그의 초기부터 자기의 유일한 입장(자유)을 위해 격정적으로 투쟁했던 사상가"라고 보는 것이 좀더 진실에 가깝다. 헤겔이 늦게 체계를 확립한 후 말년에 이르기까지는 모든 것을 처음부터 새롭게 문제 삼기보다 그 완성과 적용이었을 뿐 일관된 체계를 건설했던 철학자라면, 셸링은 최종적인 완성에 도달하기보다는 "항상 모든 것을 다시 자유롭게 놓아주고 항상 다시 동일한 것을 새로운 근거로 이끌어야 했다"(『하이데거 전집』 42권 10면). 셸링은 자신의 철학함의 태도를 다음과 같이 말한다. "참으로 자유로운 철학의 출발점에 서고자 하는 자"는 모든 것으로부터 떠나야 한다. "이것이 뜻

하는 바는 다음과 같다. 그것을 얻으려하는 자는 잃을 것이요, 그것을 버리려하는 자는 얻으리라. 한번쯤 모든 것을 버리고 (…) 그리고 무한자와 더불어 모든 것을 볼 수 있는 자만이 자기자신의 근거에 이르고 삶의 전체적인 깊이를 인식한다. 이는 플라톤이 죽음과 비교했던 위대한 발걸음이다"(『셸링 전집』 9권, 217~18면). 셸링에게 있어 자유는 단지 그의 체계의 원리일 뿐만 아니라 진정한 철학함의 태도이기도 하다. 우리는 셸링의 후기 사유에 이르는 출발점인 『자유론』에서 인간자유의 본질에 대한 물음과 더불어 체계의 문제, 변신론과 악의 문제 등과 만난다. 이런 문제들은 독일 이상주의의 심장부에 놓인 근본문제이자 오랜 역사 속에서 전승된 서구 형이상학의 핵심 문제들에 속한다. 따라서 하이데거는 셸링의 자유론 속에서 "모든 서구 형이상학의 본질적인 핵심이 드러날 수 있다"고 본다. 하이데거에 따르면 셸링의 『자유론』은 "셸링의 가장 위대한 업적"이며, "독일 이상주의 형이상학의 정점"이자, "독일 이상주의의 모든 본질적인 규정들"이 그 속에서 조정되고 있을 뿐만 아니라, 그 속에서 "모든 서구 형이상학의 본질적인 핵심"이 드러나고 있는바, 서구 "형이상학의 완결"(Vollendung der Metaphysik)로 간주된다.

절대자와 자유

철학의 알파와 오메가는 자유(Freiheit)다. (…) 전체 자연은 감각, 지성 그리고 결국 의지에서 자신을 드러내는 것으로 이해된다. 최후의 궁극적 지점에는 의지밖에는 아무것도 없다. 의지가 근원존재다. 의지에만 무근거성, 영원성, 시간으로부터의 독립성, 자기긍정 등 근원존재의 모든 술어가 어울린다. (『자유론』 294면)

근대의 특징은 인간중심주의와 과학적 세계관이며, 이는 철학에서 관념론과 실재론의 대립으로 나타난다. 셸링은 인간 주체의 자유를 강조한 체계(피히테)와 자연의 기계적인 필연성 체계(스피노자)의 대립을 '절대적 자유'를 통해 극복하고자 시도했다. 다양한 사유의 전개에 있어서 셸링의 일관된 문제의식은 모든 것을 꿰뚫는 동일한 원리인 '절대적 자유'에 대한 추구였다고 볼 수 있다. 셸링에 의하면 객체와 대립한 주체는 '절대적 주체'가 아니며, 필연성과 대립한 자유는 '절대적 자유'가 아니다. 피히테는 모든 학문이론의 근본원리를 칸트의 이론이성과 실천이성을 통합한 자아에서 찾았지만, 셸링의 과제는 피히테가 자립성을 박탈한 자연의 자립성을 확보하면서 자아와 자연을 체계 안에 통일적으로 파악하는 것이다. 피히테의 주체는 유한한 인간이성인 한, 객체인 자연을 창조할 수 있는 절대적 자유일 수 없다. 따라서 자연과 대립한 자유에 의한 양자의 통일은 불가능했다. 셸링은 피히테의 주관적 관념론을 지양함으로써 객체와 주체를 동일한 '절대적 자유'의 원리에 의해 근거지으려 시도한다. 절대자는 자연의 필연성을 배제하지 않는 절대적 주체다. 절대자를 자연 안에 내재하는 생산적인 힘(natura naturans)에서 찾고자 했던 자연철학의 시기와 더 나아가 정신과 자연, 주관과 객관, 이념적인 것과 실재적인 것의 동일성을 확립하고자 했던 동일철학으로의 전개과정은 자유의 원리를 자연의 영역으로까지 확장하고자 한 시도요, "절대자"라는 궁극적인 원리에 의해 자연과 정신을 통일적으로 이해하고자 했던 시도라고 볼 수 있다. 즉, 자연철학과 동일철학의 시기에 이르러는, 자아만이 '절대자'요 자유인 것이 아니라 자연과 자아, 양자 모두 동일하게 절대적인 주체요 자유라고 간주된다. 그

런 한에서 자연은 말하자면 아직 깨어나지 못한 정신이요, 정신은 깨어나 스스로를 의식한 자연이다. 이는 낭만적 심성을 지닌 예술가들의 생각과 유사한 관점이라고 보인다.

파도야 어쩌란 말이냐／파도야 어쩌란 말이／임은 뭍같이 까딱 않는데／파도야 어쩌란 말이냐／날 어쩌란 말이냐 (유치환,「파도」)

내 죽으면 한 개 바위가 되리라／아예 애련에 물들지 않고／희로에 움직이지 않고／비와 바람에 깎이는 대로／억년 비정의 함묵에／안으로 안으로만 채찍질하며／(…)／꿈꾸어도 노래하지 않고／두 쪽으로 깨뜨려져도／소리내지 않는 바위가 되리라 (유치환,「바위」)

이것은 소리없는 아우성／저 푸른 해원(海原)을 향하여 흔드는／영원한 노스탤지어의 손수건／순정은 물결같이 바람에 나부끼고／오로지 맑고 곧은 이념(理念)의 푯대 끝에／애수(哀愁)는 백로처럼 날개를 펴다／아아 누구던가／이렇게 슬프고도 애달픈 마음을／맨 처음 공중에 달 줄을 안 그는 (유치환,「깃발」)

자연(Natur)은 가시적인 정신(der sichtbare Geist)이요 정신(Geist)은 비가시적인 자연(unsichtbare Natur)이어야 한다. 우리 안의 정신과 우리 밖의 자연의 절대적인 동일성(die absolute Identität) 안에서 우리 밖의 자연이 어떻게 가능한가 하는 문제가 해소되어야 한다. (『셸링 전집』 2권 56면)

주지하다시피 데까르뜨는 안과 밖의 반성 개념을 오용하여 내 안의 것을 '사고실체'(res cogitans)로, 내 밖의 것을 '연장실체'(res extensa)로

나누고 정신과 자연을 두 세계로 분리시켰다. 그러나 이미 칸트는 비록 암시적이긴 하지만 양자는 초월적 관점에서 근본적으로 하나요, 결코 이렇듯 뚜렷이 분리되는 두 세계가 아닐 수도 있음을 시사하고 있다.

외적 직관의 근저에 있는 어떤 것, 우리의 감관을 촉발하여 감관이 공간, 물질, 형태 등의 표상을 갖게 하는 그 어떤 것, 예지체(noumena)로 보인 그 어떤 것(좀더 적절하게는 초월적 대상)은 동시에 사고내용의 주체〔초월적 주관〕일 수도 있을 것이다(『순수이성비판』 초판 358면). 사물 자체로서 물질현상의 근저에 있는 것은〔마음의 현상의 근저에 있는 자아 자체와〕 아마도 그렇게 이종적인 것은 아닐 것이다.(『순수이성비판』 재판 428면)

칸트는 또한 우리 인식능력이 이질적인 감성과 지성, 수용성과 자발성으로 구별되지만 양자는 "알려지지 않은 공통된 뿌리"(『순수이성비판』 재판 29, 863면)로부터 유래했을 것이라고 암시적인 언급을 하고 있다. 그러나 이는 단지 개연적인 추측일 뿐 우리는 자아 자체의 내면과 마찬가지로 "사물의 내면을 결코 통찰하지 못한다"(같은 책 333면). 칸트 사후 독일 이상주의자들은 자아 자체와 사물 자체, 주관과 객관, 정신과 자연, 자유와 필연, 형식과 질료의 이원성을 해소하기 위해 그 통일의 근거를 추구했지만, 칸트는 이 문제에 대해 다음과 같이 단호하게 말한다.

이러한 초월적 문제는 자연을 초월해 있기 때문에 비록 전자연이 우리에게 노정되었다고 하더라도 저 초월적인 문제에 대한 답을 우리는 도저히 할 수 없을 것이다. 우리는 우리 자신의 마음까지도 이것을 우리 내감의 직관에 의하는 이외의 직관에서 관찰하는 일이 허용되어 있지 않

기 때문이다. 실로 우리 마음속에 인간감성의 근원의 비밀(das Geheimnis des Ursprungs)이 있다. 감성의 객관에 대한 관계와 이 양자를 통일하는 초월적 근거(der transzendentale Grund dieser Einheit)는 의심할 여지 없이 매우 깊은 곳에 숨겨져 있기 때문에 우리 자신도 내감에 의해서만, 따라서 현상으로서만 아는 우리는 비록 현상의 비감성적 원인을 탐구하고 싶어하지만 우리의 탐구에 대한 매우 졸렬한 도구를 항상 현상 이외의 것을 발견하기 위해서 사용할 수는 없는 것이다. (같은 책 334면)

그런데 칸트가 인식의 영역에서 제한하고자 했던 가능한 경험의 한계를 넘어 자아에 절대성을 부여함으로써 자연의 산출을 설명하고자 한 피히테에게서는 자아와 대립하는 '비아'로서의 자연, 즉 사물의 '실재성의 산출'은 그 자체 능동적인 반성 이전의 무의식적인 '상상력의 활동'이라고 설명된다. 이런 피히테의 생각은 궁극적으로 자연을 자아의 산물로 간주하는 한, 자발성이나 자유를 자연으로부터 박탈했다는 점에서 셸링에 의해 비판되고 있지만, 초기 사유 속에서 셸링이 자연을 무의식적인 정신으로 이해하는 것과 연속성을 발견할 수도 있을 것이다. 셸링은 피히테의 영향 하에 있던 초기 사유 속에서 절대자를 '자아'에서 찾고자 했다. 셸링은 이미 그의 사유의 최초의 시기라고 볼 수 있는 1795년 2월 4일 헤겔에게 보내는 편지에서 다음과 같이 쓰고 있다.

나에게 모든 철학의 최고원리는 순수하고 절대적인 자아(das reine, absolute Ich), 다시말해 그것이 대상들(Objekte)에 의해 제약되지 않고 오히려 자유(Freiheit)에 의해 정립되는 한에서 한갓된 자아다. 모든 철학의 알파와 오메가는 자유다. (『생애』 1권 76면)

이후 셸링의 사유는 피히테와 달리 절대자를 무의식적인 '자연'에서 찾고자 하는 자연철학으로 전개된다. 낭만주의에 영향을 받은 셸링의 자연철학은 자연과 정신이 잠재적 힘에 의해 연속적인 발전 속에서 연관을 맺고, 함께 하나의 살아 있는 연관을 형성한다는 것을 보여준다. 그 안에서 자연은 역동적으로 보이는 정신이며, 정신은 보이지 않는 자연이다. 셸링의 자연철학에서 말해지는 자연은 근대과학이 전제한 기계적인 필연성이 지배하는 죽은 자연이 아니라 자유를 원리로 하는 생동하는 자연이다. 따라서 자연과 자아 양자의 궁극적인 근거는 동일한 절대자요 자유다. 이로써 셸링은 동일성의 체계를 성립시키는 하나의 원리, 즉 정신과 자연, 주관과 객관의 무차별적 동일성의 원리에 도달한다. 이런 사유의 전개에서 셸링의 일관된 문제의식은 자아와 자연 모든 것을 꿰뚫는 동일한 원리인 '절대적 자유', 즉 신성한 '사랑'의 힘에 대한 추구였다고 볼 수 있다.

'사랑'과 미적 직관

정신 역시 아직 최고의 것은 아니다. (…) 최고의 것은 사랑(Liebe)이다. (『자유론』 350면)

낭만주의자에게 실재적인 자연세계와 이념적인 정신세계를 꿰뚫고 있는 하나의 원리인 '사랑'은 관찰과 계산, 개념 분석을 도구로 파악될 수 없다. 개념적 인식의 한계와 인간의 유한성을 통찰한 셸링은 『초월적 관념론 체계』에서 이미 절대자에 이르는 구체적인 통로를 예술가

적인 '미적 직관' 속에서 발견한다. 셸링과 낭만주의의 '미적 직관'이
란 피히테도 인정했던 '예지적 직관'의 객관화, 구체화라고 볼 수 있다.
'예지적 직관'은 이성적 주체가 활동 속에서 내가 활동한다는 직접적
의식이며, 직관하는 것과 직관된 것의 동일성의 직접적 의식이다. 그러
나 이는 이성이 보이지 않는 자기를 단지 희미하게 비춰보는 자각이며
이를 명료하게 객관화시킬 수 없다. 반면 예술가의 '미적 직관' 속에서
천재(Genie)는 유한자 속에 무한자를 바라보며 이를 객관화하여 구체
적으로 형상화한다. 미적 직관 속에서 의식과 무의식, 자유와 필연, 이
념과 실재, 정신과 자연, 주체와 객체는 조화롭게 통일된다. 이러한 무
차별적 동일성, 참된 무한성에 대한 심미적인 직관을 구체적으로 표현
하는 것이 예술창작의 과정이다. 때문에 셸링은 이러한 예술의 본질을
탐구하는 **예술철학**을 절대자의 진리를 포착하고자 하는 **철학의 '참된 기
관'**(das wahre Organ, 『초월적 관념론 체계』 20면)이자 철학체계 건축의 '마
감돌'로 간주한다. 여기서 예술이 철학자에게 지극히 신성한 것을 계시
해주는 최고의 것임이 드러난다. 예술의 내면적 본질은 절대적 자유의
통찰이라는 철학적 의미를 지닌다. 여기서 과학이 알 수 없는 절대적 진
리를 예술이 통찰할 수 있고 과학보다 더 위대하다는 낭만주의적 진리
관을 엿볼 수 있다.

셸링은 예술에서 자연과 정신, 무의식과 의식, 필연과 자유가 통일되
어 있기 때문에 예술이 두 영역 사이를 매개한다고 생각했다. 예술창작
은 신의 창조과정에 유비적이다. 창조의 과정 안에는 빛 안으로의 확장
에 대립하여 내면화하려는 끊임없는 대립 갈망이 존재한다. 창조하는
자는 스스로를 상반된 운동성에 따라 더 높은 상승으로 이끌어간다. 자
연성과 정신성은 아직 전개되지 않은 절대자 속에 가라앉아 있는 무차

별의 원초상태에서 출현하여 물질과 빛, 양자의 통일인 유기체적 자연으로 창조되며, 인간의 인식, 실천, 예술로 점점 더 높은 수준의 연속단계들을 거치면서 정신으로 귀환한다. 셸링의 자연철학은 초월적 관념론 체계 속에서 정점에 도달한다. 정신과 자연, 자유와 필연은 동일한 절대자의 상반된 굴절작용이다. 정신과 자연은 발전과정 속에서 서로 연결되며 하나의 살아 있는 긴장된 통일을 이룬다. 그의 철학의 특징은 예술적이다. 왜냐하면 그의 체계 속에서 세계의 창조과정은 예술가의 창작과정과 유사하게 무의식적 필연과 의식적 자유가, 재료와 형식이, 물질과 정신이 함께 살아 있는 조화를 이루며 창조되는 것으로 그려지기 때문이다. 예술은 자유와 필연의 완전한 조화이며, 미는 유한자 속에서 무한자를 반영한다. 절대적 자유를 원리로 하는『초월적 관념론 체계』의 마지막 제6부는 철학의 '보편적 기관'인 '예술'에 대한 연역이다. 여기서 예술의 객관적 실재성을 입증하기 위해 살아 있는 자연과 비교된다.

① 예술과 유기적 자연: 예술적 직관의 산물인 예술작품과 유기적 자연의 산물인 유기체는 무의식과 의식, 물질과 정신, 자연과 자유, 객관과 주관의 통일이라는 점에서 공통적이다. 그러나 유기체가 무의식의 맹목적 활동으로부터 시작하여 의식적 활동으로 나아간다면, 예술은 주관의 의식적 활동으로부터 출발해서 객관적인 무의식적 활동으로 끝난다. 예컨대 씨앗으로부터 꽃이 피고 열매를 맺는 식물을 관찰해보면 씨앗 속에 목적을 지향하는 의식을 발견할 수 없음에도 불구하고 그 결실은 마치 의도적인 목적을 지향한 듯한 느낌을 준다. 역으로 천재적인 예술가는 미지의 힘에 대항하여 고뇌하고 싸우며 의지적 노력으로 작업에 임하지만, 작품은 억지로 만든 인위적인 것이 아닌 지극히 자연스

러운 느낌을 준다. 예술에서 자연과 정신의 모순과 대립, 투쟁과 갈등은 지양되고 통일되어 일치와 화해로 귀결된다(같은 책 286면). 모든 미적 생산, "예술창작은 모순, 대립의 충동이나 활동을 느낌에서 출발"하지만, 예술가와 그들의 감동을 공유하는 모든 사람들이 고백하듯이 "무한한 조화의 느낌에서 끝난다"(같은 책 288면). 완성에 동반되는 이 느낌은 '격정'(Ruhrung)이라고 불리는데, 예술가는 자신의 예술작품에서 이루어진 모순의 완전한 해결을 바라보며 그 공을 자기에게 돌리지 않고 '은혜', 즉 무의식과 의식의 완전한 일치로 돌린다. 때문에 이런 상태를 옛 사람들은 '신에 사로잡힘'(pati Deum)이라 불렀다. 따라서 예술은 "유일하고 영원하게 존재하는 계시(Offenbarung)이며, 단 한번만이라도 현존한다면 우리로 하여금 최고존재의 절대적 실재성을 확신하도록 만드는 기적이다". 미적 생산, 예술창작에 의해 분리되어 있는 무의식과 의식이 유한하게 통일되는 데서 아름다움이 성립한다. 즉 "아름다움(美)이란 유한하게 표현된 무한이다"(같은 책 291면). 따라서 예술은 자연 안에서 정신을, 유한 속에서 무한을 발견하고 표현하는 '천재의 산물'(Genieprodukt)이다.

② 예술미와 자연미: 셸링에 의하면 예술미와 자연미의 차이는 다음과 같다. 예술작품이 무한한 모순과 분리를 전제로 통일과 화해를 표현하는 데 반해, 자연의 유기적 생산은 무한한 모순이나 분리를 전제로 하지 않는 미분화된 통일을 표현한다. 따라서 예술미는 원리상 자기 안의 고유한 최고의 내적 모순으로부터 유래하며 외적 목적으로부터 독립적인, 절대적으로 자유로운 창조이자 순수하고 신성한 필연적 아름다움을 낳는 데 반해, 자연미는 자기 밖의 객관에 의해 유발되며 외적 목적에 적합한 우연적인 아름다움을 느끼게 한다. 예술미가 활짝 핀 꽃과 같

다면, 자연미는 꽃봉오리와 같다. 자연은 말하자면 "비밀스럽고 놀라운 활자 안에 폐쇄되어 있는 시"요, 이 수수께끼를 벗겨낼 수 있다면 정신의 여정(서사시Odyssee)를 발견하게 될 것이라고 셸링은 말한다. 이것이 예술의 임무다.

③ 미와 숭고: 미와 숭고의 차이는 다음과 같다. 양자는 공통적으로 모순에서 출발하지만, 미는 객체 자체에서 모순이 지양되는 데 반해, 숭고는 높이 고양되어 주체의 직관에서 모순이 지양된다. 즉 숭고의 체험 속에서는 의식적 활동이 수용할 수 없는 무한한 크기가 무의식의 활동을 통해 수용되며 나 자신과의 투쟁에 빠지게 되는데, 오직 미적 직관 속에서만 갈등과 긴장은 해소되며 조화를 이룬다. 따라서 숭고가 미와 대립하는 듯한 경향이 있지만, "양자 사이에 참된 객관적 대립은 존재하지 않는다"고 셸링은 말한다. "참되고 절대적인 것은 항상 또한 숭고하며, 숭고한 것은 (참으로 숭고하다면) 또한 아름답다"(같은 책 292면).

천재의 예술적 직관 속에서 모든 대립과 모순, 갈등과 긴장의 변증법적 지양과 조화로운 통일을 모색하고 있는 셸링의 반성내용은 라이프니츠가 우주의 다양한 모나드들——물질을 구성하는 무의식의 잠자는 모나드로부터 정신을 구성하는 깨어난 자각적인 모나드에 이르는 존재의 대연쇄——의 조화로운 질서를 신적 모나드의 '예정조화'로 해명하고자 했던 것이나, 칸트가 '반성적 판단력'의 '합목적성 원리'로 자연과 자유, 이론과 실천, 기계론과 목적론을 반성 속에 체계적으로 조화시키고자 했던 것과 연속성을 지닌다. 셸링에 의하면 서로 대립하는 듯 보이는 예술과 학문은 절대자를 파악하고자 하는 동일한 과제를 지닌다. 학문에서 이 과제는 무한한 과제로 항상 남아 있지만, 예술은 '천재를 통해' 다른 어떤 것을 통해서도 해결할 수 없는 무한한 모순을 절대적으로

지양함으로써 단번에 이 과제를 해결한다. 따라서 예술은 학문의 모범이자 완성이다. 예술은 '기적을 통해' 절대자를 예술작품 속에 반영한다. 따라서 예술가의 미적 직관과 창조를 통해 "철학의 제1원리와 철학이 출발점으로 삼는 제1직관뿐만 아니라 철학이 도출하는 메커니즘 전체, 철학 자체가 근거로 삼는 메커니즘 전체가 비로소 객관화된다"(같은 책 296면). 따라서 미적 직관은 "이성적 직관의 객관화"이며, 예술은 "절대적인 동일자"를 파악하고자 하는 "철학의 유일하게 참되며 영원한 기관"이자 "기록된 증거자료"(Dokument)가 된다(같은 책 299면). 예술적 직관은 모든 대립과 모순을 통합해야 한다. 이때 미적 직관 속에서 이상과 현실, 주체와 객체 등 무한한 "모순을 생각하고 통합할 수 있는 유일한 능력"이 '상상력'이다.

창조와 상상력

모든 창조는 상상력에 근거한다. 상상력은 그것을 통해 이념이 실재가, 영혼이 육체가 되는 고유하게 창조적인 개체화의 힘이다. (『예술철학』 30면)

1796년 셸링의 '체계' 기획 안에서도 중요한 능력으로 등장하고 있는 상상력은 그의 주저 『초월적 관념론 체계』 속에서 자아와 비아, 이념과 실재, 이론과 실천을 매개하는 중요한 기능을 수행한다. 자유를 행사함에 있어 이성은 상상력으로서 규정된다. 즉 상상력은 자유와 필연, 무한과 유한 사이에 존재하는 욕구 속에서 "유동하는 활동성"이다(『편지와 문서』 Briefe und Dokumente 70면).

이런 모순들과 더불어 그 중심에 무한성과 유한성 사이에서 유동하는 활동성이 성립해야 한다. 우리는 이 능력을 상상력(Einbildungskraft)이라고 부른다. (…) 상상력은 무한성과 유한성 사이에서 유동하며, 이론적인 것과 실천적인 것을 매개하는 활동성이다. (…) 예술의 산물들(Produkte der Art)은 개념들에 대립시켜 사람들이 이념들(Ideen)이라 부르는 것이며, (…) 이념들은 무한성과 유한성 사이에서 유동하는 단지 상상력의 대상들이다. (…) 따라서 이러한 이념들은 오직 상상력의 산물들이며, 이는 유한한 것도 무한한 것도 산출하지 않는〔오히려 양자를 매개하고 조화롭게 일치시켜 동일성을 산출하는〕 그런 활동성의 산물이다. (『초월적 관념론 체계』 229면)

철학은 예술과 마찬가지로 **창조적 능력**에 기초하며 양자의 차이는 단지 창조적 힘의 '상이한 방향'에 근거한다. 철학에 있어서 창조력은 '안으로' 향한다면, 예술에 있어 창조는 '밖으로' 향한다. **상상력**은 동일성을 포착하는 철학자의 '예지적 직관'(intellektuelle Anschauung) 속에서 작용하며, 또한 예술가의 '시적인 창작능력'(Dichtingsvermogen) 속에서도 활동적이다.

셸링의 철학체계에서 단계적으로 분절되는 3형식 내지 포텐츠들은 그의 변증법적 체계구성원리인 ① 자연과 ② 정신, ③ 양자의 **무차별성**에 상응한다. 이를 파악할 수 있는 작용으로 ① 감각, ② 반성(자의식) 그리고 ③ 직관(상상)이 해당된다. 직관에 있어 상상력은 근본적 역할을 수행한다. 직관이 감각과 반성에 **무차별적**이므로 상상력은 감각과 반성차원에도 관계하며 **작용방식** 역시 3형식인 ① 도식, ② 알레고리, ③ 상징으로

구별된다.

① '도식'(Schema)은 보편을 통해 특수를 직관하게 한다. 예컨대 보편적 숫자 '1'을 통해 개체를, '원'을 통해 접시를, '삼각형'을 통해 싼타클로스 모자, 크리스마스트리를 상상할 수 있다.

② '알레고리'(Allegorie 우화, 풍자)는 특수를 통해 보편을 직관하게 한다. 예컨대 이솝우화 속 '당나귀'는 보편적 인간의 성품인 '교만'을, 오웰(G. Orwell)의 『동물농장』은 '전체주의'체제를 풍자한다.

③ '상징'(Symbol)은 도식과 알레고리의 종합으로 "보편과 특수의 절대적 무차별성을 특수 안에서 표현한다"(『예술철학』 50면). 예컨대 '십자가'는 신의 공의와 사랑, 인류의 구원을 상징한다. 상징은 무한과 유한의 완전한 일치의 표현인 예술의 절대적인 형식이다.

1801~6년 사이의 이른바 '동일철학'(Identitätsphilosophie) 속에서 상상력은 핵심적인 개념이 된다. 셸링은 근원적인 '절대적 동일성'이라는 단초를 통해 이원적 분열을 극복하고자 시도했다. ① 자연(Natur)의 실재적인 세계는 상상력에 의해 무한자의 유한자 안으로, 이념적인 것의 실재적인 것 안으로, 통일성의 다양성 안으로, 동일성의 차이성 안으로, 보편의 특수 안으로의 형성(Einbildung, 도식)를 통해 창조된다. 역으로 ② 정신(Geist)의 이념적 세계는 상상력에 의해 유한자의 무한자 안으로, 실재적인 것의 이념적인 것 안으로, 다양성의 통일성 안으로, 차이성의 동일성 안으로, 특수의 보편 안으로의 형성(알레고리)를 통해 창조된다. ③ 절대자는 실재적인 세계와 이념적인 세계, 양자의 상호침투된 무차별로 예술 속에 표현(상징)된다. 셸링 철학의 핵심원리이자 그의 사고가 도달하고자 하는 목표는 '절대자'(das Absolute)다. 동일철학의 시기에 이르러는, 자아만이 절대자요 자유인 것이 아니라 자연

과 정신, 양자 모두 동일하게 절대적인 주체의 전개이자 복귀 과정이라고 간주된다. 따라서 자유와 필연 양자의 궁극적인 근거는 동일한 '절대적 자유'요 모든 것을 관통하는 신의 '사랑'이다. 이런 진리를 객관화하는 핵심적인 능력은 '상상력'이며, 이는 실재적 세계에서 '유기체', 이념적 세계 속에서 '예술'활동과 상응한다. 이성이 유기체를 통해 객관화되듯이 절대자 인식인 철학은 예술을 통해 객관화된다. 1804년의 자연철학(Naturphilosophie) 속에서 유기체는 '자연의 상상력'(『셸링 전집』 6권 500면)이라고 특징지어진다. '유기체'는 필연과 자유의 통일인 '예술'과 유비적이며, 이를 파악하는 상상력의 '미적 직관'과 연관된다. 셸링에게 있어 우주는 절대적인 예술작품으로 이해될 수 있다. 살아 있는 자연은 신의 아름다움의 모상(Abbild)이요, 우주 안에 우주를 기초하고 있는 원리가 신의 창조활동이다. 이와 유비적으로 인간의 예술은 상상력에 의해 무한한 이념을 실재 안으로 객관화하여 실현하는 형상화에 기초한다. 이런 사태에 가장 적절히 들어맞는 독일어 단어 '상상력'(Einbildungskraft)은 실제로 모든 창조가 그에 기초하는바, 내적으로 통일시켜 형성(Ineinsbildung)하는 힘을 의미한다. 신은 이런 "모든 통일적 형성활동의 원천"(『셸링 전집』 5권 386면)이며, 신적인 상상력의 원칙으로부터 다양성을 산출한다. 이로써 우주는 다양한 인종들이 살게 되었고, 동일한 법칙에 따라 인간적 상상력의 반성 속에서 다시 우주는 상상과 환상의 세계로 형성된다(같은 책 393면). 상상력은 예술의 대상을 산출하며, 환상(Phantasie)은 신화 속에서 표현된다. 상상력 안에는 이성 안에서와 마찬가지로 자유가 지배한다. 천재(Genie)에게 있어 특징적인 것은 매우 뛰어난 상상력이다.

셸링은 1802/03 겨울학기 예나에서, 1804/05 겨울학기에 뷔르츠부르

크에서 '예술철학'을 강의했다. 예술철학 속에는 서로 대립적인 '예술'과 '철학'이 결합한다. 예술은 실재적이며 객관적인데, 철학은 이념적이요 주관적이다. 예술철학의 과제는 이념 안에서 예술 속의 실재를 표현하는 것이다. 따라서 실재 안에 이념을 표현하는 예술의 시선을 역전시킨 것이다. 예술철학은 이념과 실재, 주관과 객관, 정신과 자연 등 상대적인 유한자의 대립을 넘어선 무제약자, 절대의 관점에서 전개된다. 따라서 예술철학은 귀납적으로 대상을 탐구하는 경험과학이거나 주관적인 체험을 기술하는 심리학이라기보다 일종의 존재론이자 형이상학이다. 이런 맥락에서 셸링은 '미학'(Aesthetica)이라는 용어를 거부하고 철학사상 '예술철학'(Philosophie der Kunst)이란 용어를 최초로 도입한다. 감각지각을 의미하는 'aisthesis(αἴσθησις)'에서 유래한 '미학'(Aesthetica)이란 용어는 본래 이성주의 전통 속에서 상위인식능력인 지성적 사고의 학문인 '논리학'(Logica)에 대비하여 "저급한 인식능력의 학문", 즉 '감성학' 내지 '지각이론'을 뜻했다. 따라서 감성학으로서의 '미학'은 예술과 미적 체험을 감각적 고찰방식으로만 다루고자 하는 의도가 내포되어 있다. 예술을 그의 철학의 핵심적 열쇠이자 정점에 두고자 한 셸링이 예술에 대한 고찰에 '미학'이라는 명칭을 거부하고 '예술철학'이라 명명한 것은 예술을 바라보는 시각의 차이를 반영하는 것이다. 반면 헤겔은 다시 이성주의 전통으로 돌아가 '미학'(Ästhetik)이라는 용어를 사용하고 있는데, 이는 그가 '이념의 감각적 현현'(das sinnlichen Scheinen)으로서 이해한 예술을 '절대정신'의 현현방식 중 '최하위' 단계로 간주하여, '표상'의 방식으로 절대자를 포착하는 종교나, 마침내 '개념'으로 파악하는 철학으로 지양되고 극복되어야 할 낮은 단계의 존재론적 위상으로 예술을 자리매김했기 때문이다.

셸링의 철학체계에 의하면, 절대자의 자기전개인 실재적 세계(무한자를 유한자 안으로 형성)에 있어서 **물질**(실재적 형식), **빛**(이념적 형식), **유기체**(양자의 통일)는 절대자의 자기복귀인 이념적 세계(유한자를 무한자 안으로 형성)에 있어 **인식, 실천, 예술**과 상응한다. 예술은 체계의 정점인 인식과 실천의 통일이다. 따라서 예술철학은 "최고의 가능성에 있어 체계의 반복이다." 철학자는 예술철학 안에서 "신비하고 상징적인 거울"을 보듯이 철학의 내적 본질을 보게 된다. 철학자에게 예술은 절대자에게서 직접 흘러나온 현상이며, 철학 안에서 예술은 지식이 되고 그 본질이 알려질 수 있다. 이념적인 것이 실재적인 것보다 절대자의 더 높은 반영인 한, 철학자는 예술가보다 더 예술의 본질을 깊이 이해할 수 있다. 이제 예술과 문화비평은 철학자의 역할이 된다.

자연 안에서 정신을 직관하고 양자의 통일을 객관화하여 표현하는 예술은 다시 ① 실재적 측면인 '**조형예술**'(die bildende Kunst)과 ② 이념적 측면인 '언어예술'(die redende Kunst)로 구분된다. 조형예술은 다시 **음악**(Musik), **회화**(Malerei), **조소**(Plastik)로, 언어예술은 다시 서정시(lyrische Poesie), 서사시(epische Poesie), 드라마(dramatische Poesie)로 구분된다.

① 실재적인 예술인 **조형예술**에서 가장 원초적인 장르는 '음악'이다.

──음악은 소리의 연속인 '울림'(Klang)과 단절된 '소리'(Schall) 그리고 '청각'(Gehör)으로 구성된다. 음악은 조형예술 가운데서도 가장 실재적인 예술로 물질 자체, 즉 영원한 사물의 형식 내지 생명과 관계된다. 음악을 구성하는 '울림'은 물질의 자기력(Magnetismus)과 관계되며, 이는 무한이 유한 안으로 심겨진 원초적 방식이다. '떨림'(Sonorität)은 응집력(Kohärenz)과 관계되며, 이로 인해 물체가 소리를 낼 수 있다.

모든 소리는 전도현상인데, 물체가 소리를 전하지 않는다면 소리를 낼 수 없기 때문이다. 음악의 필연적 형식은 시간적 연속성(1차원)이다. 시간은 무한(통일)을 유한(다양) 안으로 형성(창조)하는 보편적 형식이기 때문이다. 그런데 주관 안에 시간의 원리는 '자의식'이다(『예술철학』 135면). 왜냐하면 자의식은 의식의 통일을 다양 안으로 형성하는 것이기 때문이다. 여기에 '음악'과 '자의식'의 내면적 친화성이 드러나며, 개인의 삶 속에서 음악이 가장 친근하게 다가오는 이유를 알 수 있다. 음악의 특수한 3형식은 '리듬'(Rhythmus)과 '화음'(Harmonie) 또는 조바꿈(Modulation) 그리고 '멜로디'(Melodie)다. '리듬'은 음악의 실재적 계기이며, 지배적인 포텐츠다. 리드미컬한 음악은 무한의 유한 안으로의 확장을 표현한다. '화음'은 음악의 이념적 계기로서 다양을 통일 안으로 형성하며, 상이한 음들을 함께 울림을 통해 공존시켜 마치 '그림'과도 같이 조화롭게 그려준다. 화음이 다채롭고 풍부한 음악에서 유한성과 차이성은 무한성과 동일성의 알레고리다. 음악의 최고형식인 '멜로디'는 통일과 다양을 완전한 전체로서 상호침투시켜 **절대적으로 형성**하여, 음악을 조형하고 완성하는 '조각'과도 같다. 음악은 보이는 우주의 원형적 리듬과 조화로운 운동을 들려준다. 따라서 음악의 특수형식인 리듬, 화음, 멜로디는 물질적 세계, 우주 자체의 존재와 생명의 형식이며, 모든 예술의 구성도 음악의 구성에 기초해서만 가능하다. 역사적으로 볼 때 공동체적 보편성에 기초한 고대의 자연적인 음악은 통일을 다양 안에 형성하는 '리듬'이 주도적이며 강건한 감동과 만족을 표현한다. 이에 반해 개인의 주관에서 출발하는 정신적이고 이념적인 근대의 음악은 유한을 무한 안에 표현하는 '화음'이 주도적이며 개인의 무한에 대한 동경과 지향이 표현된다. 근대음악의 발전은 그리스도교 교회의 다

성부 성가(Choral)음악에 근거한다. 셸링은 고대의 리드미컬한 음악과 근대의 화성적인 음악의 대조를 소포클레스의『오이디푸스왕』과 셰익스피어의『리어왕』(*King Lear*, 1605~6)의 차이에 비유한다. 소포클레스의 작품은 순수한 리듬을 보여주며 전혀 여백이 없는 필연성이 표현된다. 반면 셰익스피어는 가장 위대한 화성학과 드라마틱한 대위법의 거장이다(같은 책 144면).

―회화는 실재적인 조형예술 가운데 이념적 형식으로, '빛'(Licht)과 '색'(Farben) 그리고 '시각'(Gesichtssinn)으로 구성된다. 회화는 빛의 예술이다. 회화의 이념적 성격은 구성요소인 빛이 실재세계의 유한한 다양을 비추어 무한한 통일 안으로 파악하는 이념적 통일성에 있다. 빛은 빛 아닌 것과 대조에서만 나타날 수 있고 따라서 색으로 나타난다. 색은 물체와 종합된 빛, 즉 흐려진 빛이다. 통일을 다양 안으로 형성하는 보편적 형식인 시간이 음악의 필연적 형식이라면, 회화의 필연적 형식은 다양을 통일 안으로 형성하는 보편적 형식, 즉 시간의 연속을 지양한 공간적 평면(2차원)이다. 음악이 양적 예술이라면 회화는 질적 예술이다. 왜냐하면 회화는 실재성과 부정성의 질적 대립에 기초하기 때문이다. 회화의 세가지 특수한 형식은 '소묘'(Zeichnung), '명암'(Helldunkel), '채색'(Kolorit)이다(같은 책 163면). 빛은 영원한 아름다움이 자연에 흘러들어와 비추어진 것이다. 그러나 빛은 어둠과의 대조에서만 분명해진다. 어둠은 빛과 3중의 관계를 갖는다. 빛과 단절된 사물들 자체는 순수한 부정성이며 빛 안에서만 사물의 형태가 드러난다. 이런 형태를 사물의 경계로, 공간을 제한하고 부정하는 한계지음으로 그리는 것이 '소묘'다. 소묘는 회화에서 실재적 계기다. 보편적 공간을 특수한 형태 안으로 구분하기 때문이다. '명암'은 회화의 이념적 계기다. 소묘를 통해

구별된 특수한 형태들을 다시 보편적 공간 안으로 통일하기 때문이다. 명암은 그림을 그림답게 형성하는 것이다. 물체는 빛과 그림자를 통해, 즉 명암에 의해서 뚜렷이 보이는데, 이때 눈은 특수한 물체들을 보는 것이 아니라 빛 안에서 물체들의 이념적 설계도를 보며 이를 통해 보편적 공간 안으로 세계는 통일된다. '채색'은 빛과 물체를 상호침투된 하나로 표현한다. 채색의 본질은 대상의 표면뿐만 아니라 내면에 이르기까지 빛과 물체를 상호관통시켜 고유색을 부여하는 데 있다. 셸링은 색 가운데 살색을 모든 색들의 참다운 혼돈이며 가장 풀기 어렵고 가장 아름다운 혼합물이라고 평가한다.

　―조소는 입체적인 표현예술이며 조형예술의 완성이다. 실재적 조형예술인 음악이 양적이고 도식적이며, 이념적 조형예술인 회화는 질적이고 알레고리적이라면, 조소는 양자의 무차별성이며 상징적이다. 조소는 3차원의 구체적인 실재적 대상 속에 이념과 본질을 각인하고 표현한다. 그 특수한 3형식은 '건축'(Architektur), '부조'(Basrelief), '조각'(Skulptur)으로 세분된다. '조소' 가운데 '건축'은 실재적 계기인 '음악'에, '부조'는 이념적 계기인 '회화'에, 조소의 완성인 '조각'은 양자의 무차별성에 상응하며, 이념적 정신이 구현된 최고의 실재인 인간의 형태를 주로 표현한다. 이런 3형식(통일성 내지 포텐츠들)은 각각 실재적 세계인 자연의 '물질' '빛' '유기체'에, 이념적 세계인 정신의 인식, 실천, 예술에 상응한다. 모든 예술은 신의 창조를 재현하는 것이며, 절대적 자유의 투영이다, 조형예술이 절대자를 구체적인 것을 통해 실재적으로 표현한다면, 언어예술은 보편적인 언어를 통해 실재뿐만 아니라 이념, 본질, 보편을 동시에 직접 표현한다는 점에서 더 높은 예술양식이다.

　② 이념적 예술인 언어예술은 시예술로 통칭된다. 영혼이 몸의 본질이

듯이 시는 모든 예술의 본질이다. 때문에 '시'(Poesie)라는 이름에 '창조한다'(ποίησις)는 뜻이 부여된다.

──'서정시'(Lyrik)는 이념적 예술인 언어예술에서 실재적 형식으로, 조형예술의 '음악'과 상응하며, 유한성, 차이, 개별성이 주관적으로 표현(노래)된다. 또 이념적 세계에서 '인식'과 상응하며 객관의 필연성에 저항하고 갈등하는 소극적인 주관적 자유로서 나타난다. 따라서 서정시의 주제는 외적 대상과 형태보다는 주로 특수한 유한자의 기분, 내면적 정서, 슬픔과 격정이다. 셸링은 슐레겔의『그리스와 로마 시의 역사』(*Geschichte der Poesie der Griechen und Römer*, 1798)를 인용하여 최초의 서정시인 칼리노스(Kallinos)와 그리스 서정시의 완성자 핀다로스(Pindaros)를 언급한다. 그러나 그리스의 서정시는, 물론 여류시인 사포(Sappho)와 같은 예외도 있지만, 일반적으로 공적인 정치적 삶을 무대로 귀족 남성들의 전쟁과 삶을 노래하므로 서사시처럼 객관적이며 실재적이고 외연적이라고 평가한다. 셸링은 베아트리체에 대한 숭고한 사랑을 노래한 단떼(A. Dante)의 쏘네트, 뻬뜨라르까(F. Petrarca)의『깐초니에레』(*Canzoniere*) 같은 근대 서정시를 교양과 고상한 덕에 의해 균형잡힌 영혼의 아름다움을 로맨틱하고 극적으로 표현한 것으로서 높이 평가한다(같은 책 288면).

──'서사시'(Epos)는 이념적 언어예술로, 이념적 조형예술인 '회화'와 상응하고, 이념적 세계의 '실천'과 상응한다. 실천적 주체는 인식에서 구속됐던 자연 필연성으로부터 벗어나 스스로를 자유로서 정립한다. 그러나 국가의 불완전한 중재로는 참된 화해에 도달하지 못하며, 오히려 역사라는 더 큰 무대 위에 더 큰 필연성에 마주치게 된다. 더 큰 필연성은 자연의 맹목적 필연이 아니라 인생을 지배하는 운명과도 같다. 이

때 자유의지와 운명이 화해하는 열쇠는 도덕적 자유와 모순되지 않고 오히려 양자를 매개하는 신의 '섭리'다. 서정시가 주관의 자유와 객관의 필연성과의 대립과 갈등을 특수한 주관의 시각에서 열정적이고 개성적으로 노래하는 데 반해, 서사시는 자유와 필연, 무한과 유한의 대립 없는 통일을 보편적인 객관적 시각으로 담담하게 그린다. 따라서 서사시의 주제는 도덕적·사회적·역사적 삶 속에서 주관과 객관, 특수와 보편을 매개하는 섭리다. 서사시의 특징은 역사적 사건도 정지된 초시간적인 행위로 객관적 그림처럼 그려낸다는 점이다. 주로 소재는 신화, 영웅담을 사용하며, 형식은 이야기, 우화, 에피소드로 구성된다. 호메로스(Homeros)와 베르길리우스(Vergilius)는 고대와 중세를 대표하는 서사시인으로 거론되며, 근대 낭만적인 서사시로는 아리오스또(L. Ariosto, 1474~1533)의 기사(Ritter)문학, 쎄르반떼스와 괴테의 소설 등이 거론된다. 특히 셸링은 단떼의 『신곡』(*La Divina Commedia*, 1321)을 어떤 유형에도 귀속시킬 수 없는 자기 안에 하나의 세계를 완성한 독자적 유형의 예술로서 "하나의 시가 아니라 근대 포에지를 가장 보편적으로 대변하는 유형이며, 시 중의 시, 포에지 중의 포에지 자체"라고 높이 평가한다(같은 책 331면).

—— '드라마'(Drama)는 실재적 언어예술인 서정시와 이념적 언어예술인 서사시의 통일로서 **모든 예술의 최고정점**이다. 서정시에서는 객관적 필연에 대한 유한한 주관적 자유의 저항과 갈등이 표현되는 데 반해, 서사시에서는 무한한 객관적 필연성에 주관의 자유가 대립함이 없이 압도되는 결말을 그린다. 그런데 비극과 희극으로 대표되는 드라마는 모든 예술의 본질이 최상의 형식으로 나타난 것이다. 여기서 자유와 필연, 주체와 객체의 가장 철저한 '대립'이 나타나지만 결말에는 완전한 '화해'가 이루어진다. 이는 천재의 예술창작이 출발에서는 의식과 무의식, 자유와 필

연의 대립과 투쟁에서 시작하지만 결과에서 필연과 자유의 완전한 상호침투와 융합이 표현되는 것과 같다. 이념적 조형예술인 '회화'가 움직이는 대상도 정지된 모습으로 표현하듯이 '서사시'에서는 자유와 필연의 동일성이 지배적인 데 반해, '비극'에서는 자유와 필연의 철저한 대립과 갈등이 본질이다. 그런데 비극의 결말은 어느 한쪽의 승리여서는 안된다. 왜냐하면 최상의 자유는 필연에 정복될 수 없으며, 최대의 필연성 역시 자유에 굴복될 수 없기 때문이다. 따라서 절대적인 동일성 안에서 동시에 승리하면서 패배하는 것으로 나타나야 한다. 필연과 자유의 균형이 비극의 요점이다. 예컨대 그리스의 비극『오이디푸스왕』처럼 피할 수 없는 잘못으로 인해 형벌을 당하는 운명과 이에 맞서 싸우는 개인의 의지가 필연과 자유의 첨예한 갈등을 드러내지만 오이디푸스는 운명을 자발적으로 받아들임으로써 불가항력적인 필연성 앞에서도 자유를 실현한다. 이로써 자유와 필연은 상호침투된 동일성에 도달한다. 오이디푸스의 교훈은 필연과 갈등하는 자유는 절대적 자유가 아니라는 점이다. 그러나 그리스 비극은 단지 절대적 자유의 불완전한 싹을 보일 뿐이다. 왜냐하면 자유와 필연의 대립의 해소가 자연의 맹목적인 필연성과도 흡사한 운명의 장난에 희생된 유한한 인간의 숙명론적 체념의 모습으로 나타나기 때문이다. 신의 '섭리'는 '운명'과 구별되어야 한다. 맹목적인 필연처럼 여겨졌던 운명이 신의 궁극적인 의도에 의해 더 큰 선을 예비한 것이라는 통찰에 의해 개인의 의지는 운명과 화해하며 필연과 투쟁했던 자유는 '섭리'와 일치된 더 높은 자유로 고양될 수 있기 때문이다. 따라서 이런 절대적 자유의 완전한 의미는 그리스도교에서 계시된다. 겟세마네의 고난의 밤은 죄없는 그리스도('Iησοῦς Xριστός)가 십자가 죽음이라는 최고형벌을 자발적으로 수용함으로써 비극의 클라이맥스를 이루지만 유한자

의 최고 필연성인 죽음의 수용에도 불구하고 부활에 의해 무한자의 영원한 삶으로 승화된다. 여기서 진정한 '절대적 자유'가 계시된다. 자유는 필연성을 회피하지 않고 오히려 이를 감내하는 견뎌냄을 통해 함께 고양되고 극복되기 때문이다. 억울한 형벌이자 불가항력적 필연으로 보였던 죽음은 운명의 장난이 아니라 인류의 죄에 대한 대속(신의 공의와 사랑의 실현)이자 영원한 삶(인류 구원)의 출발이라는 섭리로 승화된다. 이는 유한자의 불의와 교만에도 불구하고 무한자의 희생과 겸손을 통해 정의를 회복하고 용서하는 사랑이다. 절대적 자유, 그것은 신성한 사랑의 힘이며 필연성과 자유의 진정한 화해다. 필연과 자유, 유한과 무한, 정의와 사랑은 같은 높이로 고양되어 함께 승리하며 통일된다. 평화, 그것은 예술의 최상의 표현인 절대자의 계시다. 죽음이라는 유한자의 필연성을 초극하는 자유, 즉 사랑의 힘에 의한 구원과 영원한 삶의 계시는 노발리스에서 보이듯 낭만주의 문학의 숭고한 주제다. 그리스 비극의 결말과 달리, 셸링이 단떼의 『신곡』에 비견될 "최고양식의 근대희극"이라고 극찬한 괴테의 『파우스트』(*Faust*, 1831)의 구원 모티브 역시 이런 사상과 일치한다. 고전주의로부터 낭만주의에의 길을 연 악성 베토벤이 작곡한 「운명」 교향곡과 실러의 「환희의 송가」에 곡을 붙인 「합창」 교향곡을 관통하는 일관된 주제 역시 섭리 안에서 운명을 초극하는 자유의 계시다. 여기에 자유와 필연의 상호 침투된 동일성이자, 참된 화해가 드러난다. 셸링에게 낭만주의 예술에서 보이는 절대적 자유, 숭고한 사랑의 계시는 절대자 인식인 철학의 진정한 객관화요 기념비다.

셸링의 예술철학은 인간의 예술창작의 과정을 신의 창조와 유비적으로 이해하고 있으며, 때문에 그에게는 천재나 상상력 개념이 중요한 것으로 등장한다. 칸트에서 상상력은 주로 감각과 사유, 감성과 지성을 인

미껠란젤로, 「최후의 심판」 중 그리스도, 씨스띠나성당, 1542.

식론적으로, 심미적으로 매개하고 조화시키는 역할에 무게가 주어지지만, 셸링에 있어 상상력은 자연(Natur)과 정신(Geist)의 "근원적 활동성"으로서 존재론적으로 변형되게 되며, 형이상학적 의미에서 자연과 정신, 객체와 주체, 인식과 행위, 필연과 자유, 실재와 이념, 무의식과 의식 등 모든 대립항들을 생동하는 전체에 대한 직관 속에서 통일하는 힘으로 이해된다. 그런데 이런 상상력의 확대된 기능에 대한 통찰은 본 논문의 서두에서 언급했듯이 이미 칸트의 『형이상학 강의』 영혼론 속에 나타난 투영(Gegenbildung)능력과 이념을 산출하는 완성(Ausbildung)능

력 속에 그 싹을 지니고 있는 것이다(『형이상학 강의』 141면). 이런 상상력의 형이상학적 의미는 슐레겔, 노발리스, 휠덜린 등 낭만주의자들에게 계승되며 이제 상상력은 자연과 정신, 이론과 실천, 이를 매개하는 인간의 예술 안에서 스스로 현시하는 창조적인 사랑의 힘 자체와 동일시된다. 따라서 "자연, 예술 그리고 인간의 인식"은 모두 "창조성의 형식들"로 현시된다. 상상력은 유한자가 무한자의 '상징'(Symbol)이 되는 방식으로 무한자를 유한자 속에서 표현하는 능력이다. 셸링의 예술철학은 낭만주의적 세계관 속에서 예술과 철학이 공통적으로 상상력을 핵심으로 공유하고 있고, 상상력을 매개로 예술과 철학이 합일될 수 있음을 보여준다.

예술은 무한자(das Absolute)의 표현으로서 철학과 같은 높이에 선다. 철학이 절대자를 근원상(das Urbild) 속에서 〔이념적으로〕 표현한다면, 예술은 절대자를 투영상(das Gegenbild) 속에서 〔실재적으로〕 표현한다. (『예술철학』 13면)

오늘날의 학문적 논의 속에서 '상상력'이 더이상 주도적으로 취급되고 있지 못하고 있는 것과는 달리 상상력 개념은 독일 이상주의와 낭만주의 속에서 중요한 역할을 수행했다. 예술이나 종교, 신화의 영역은 물론 칸트, 피히테, 셸링, 헤겔로 이어지는 독일 이상주의의 전개에 있어서, 상상력 개념은 사상과 철학을 형성하는 데 중요한 기능과 의미를 지니는 핵심적인 위치를 차지했다. 그러나 오늘날 소홀히 다뤄지고 있는 상상력 개념은 18~19세기의 철학적 논의 속에서 부여된 중요한 역할과 풍부한 의미들 가운데 많은 부분을 상실한 채, 그 의미들 중 일부만이

남아 있다고 보인다. 이런 변화를 겪게 된 배경 가운데 하나를, 헤겔의 후기 사유 속에서 상상력 개념이 더이상 그의 체계의 중심적 위치를 차지하지 못하고 주변에 불과한 심리학의 영역 속에서 다뤄지게 된 데서도 찾아볼 수 있다.

헤겔의 상상력에 관한 논의를 간략히 살펴보면, 초기 사유에 있어 헤겔은 칸트의 '생산적 상상력' 개념을 '참된 사변적 이념'(eine wahre spekulative Idee, 『헤겔 전집』 1권 299면)으로 높이 평가했고, 상상력을 통해 이성이 '가장 생생하게' 드러나는 것으로 이해하고 있다. 1808~11년경 『철학적 예비학』(Philosophische Propädeutik)에서의 사유내용은 후기의 사유와 다음과 같은 점에서 구별된다. ① 기호이론 내지 언어이론이 '기억'이라는 개념 아래서 발전되고 있다는 점, ② 생산적 상상력이 여기서는 '이념에 봉사하는' 지위를 부여받고 있고, 현상의 본질적인 것을 '형상화하고 상징화'하며, 이를 통해 예술이 근거지어진다는 점, ③ 인류학과 심리학의 전통과 결부하여 꿈, 환영, 몽유병 등이 상상력의 개념 아래서 다뤄지고 있다는 점이다. 그런데 1820년 이후 헤겔은, 철학체계 안에서 예술과 상상력에 가장 중요한 핵심적인 위치를 부여한 셸링의 입장에 반대하고, 오히려 역사철학 속에서 형성(einbilden)이라는 단어를 자주 사용하고 있다. 그는 셸링의 동일철학에서 사용된 상상력 개념을 '감각적인 표현'이라고 비판한다. 1830년 『철학백과』에서 상상력은 '주관적 정신'의 철학, 제3부인 '심리학'에 그 체계적인 위치를 부여받게 된다. 여기서 상상력은 단지 이론적인 능력 속에 자리 매김하며, 직관과 사유의 매개적 중심으로서 간주된다. 내면화인 '상기'(Erinnerung)는 '직관'을 '심상'(Bild)으로 만들며, 이런 '심상'은 보편적인 것으로 지성 안에 보존된다. 상상력은 표상을 재생하

고(reproduktiv) 떠올려 다시 결합하며, 이런 '결합작용' 속에서 '직관'의 재료에 구속된 채, '기호(Zeichen)를 만들어' 기억 속에서 '의미'를 부여한다. 이런 기호이론이 헤겔의 언어이론(Sprachtheorie)의 기초를 형성한다. 내면화하는 '상기'가 '심상'에 결부되어 머무는 한에서, '기억'(Gedächtnis)은 기호와 '이름'을 재생산한다. 즉 '기계적인' 기억이 '사유'로의 이행을 형성한다. 셸링에 대해 비판적 관점을 표명하고 있는 중기 이후 헤겔의 사유 속에서 '상상력' 개념은 '이성'과도 동일시되었던 사변철학의 핵심적 의미와 역할이 축소되어 '상기' 내지 '기억'(Gedächtnis) 작용과의 연관 속에 경험 심리학적 주제로 그 의미와 기능이 격하되어 취급된다. 이후 상상력 개념은 기초학문의 체계적 논의나 인류문화의 영역에서 중요한 의미와 기능이 부각되고 주제화되기보다는 단지 기계적 연상작용이나 기억술과 연관지어 그 기능과 풍부한 의미가 축소된 채 다뤄지고 있다. 그러나 예술가의 영감이나 천재의 창의적 예술창작과정에 대한 깊은 관심과 연구는 앞으로도 중요한 과제로 남아 있을 것이다. 필자는 독일 이상주의와 낭만주의 속에서 보이는 상상력의 중요한 기능과 풍부한 의미들이 오늘날의 관점에서 다시 재조명되고, 종교, 철학, 예술, 문화의 전영역에서 그 의의가 재발견될 필요가 있다고 본다.

4. 맺는말

근대철학의 역사 속에서 셸링은 미학에서부터 예술철학으로의 전환을 본격적으로 수행한 철학자로 평가될 수 있을 것이다. 즉 이성주의 전

통 속에 서 있던 바움가르텐에 의해 최초로 명칭이 부여된 근대 서구의 『미학』(*Aesthetica*, 1750)은 샤프츠버리, 버크 등 영국 경험론적 전통을 거쳐 취미판단의 기준을 마련한 칸트의 『판단력비판』을 통해 비로소 본격적으로 체계화되고 학문적인 입지가 마련되었다고 볼 수 있다. 그런데 칸트를 계승한 독일 이상주의의 전통 속에서 미와 예술에 대해 이렇다 할 관심을 보이지 않았던 피히테와 달리, 셸링에 이르러 비로소 예술은 철학의 가장 중요한 주제로 부각되게 되며, 그에 의해 '예술철학'은 이제 전철학체계의 '열쇠'이자 '정점'으로 간주된다. 예술을 통해 그는 절대자의 실재적인 표현이 가능하다고 보았으며, 이런 생각이 낭만주의의 철학적 기초를 제공해주었다. 이런 셸링의 예술에 대한 평가 배후에는 '절대자'를 파악하고자 하는 사변적 관심과 '신의 창조'에 대한 깊은 관심이 숨겨져 있다. 셸링의 예술철학은 그리스도교 신앙의 전통 속에서 신의 창조력을 닮은 인간정신의 자유를 강조한 독일 이상주의와 예술적 상상력의 힘을 보여준 낭만주의를 매개하는 중심의 역할을 수행했다. 여기서 셸링의 **예술철학**의 특징을 몇가지로 요약해볼 필요가 있다.

　절대자와 자유: 셸링 철학의 핵심원리이자 그의 사고가 도달하고자 하는 목표는 '절대자'다. 그의 예술철학 역시 이념과 실재, 주관과 객관, 정신과 자연의 대립을 넘어선 무제약적 자유의 관점에서 전개된다. 모든 예술과 아름다움의 근원적 원천은 절대자의 자유다. 따라서 그의 예술철학은 귀납적으로 대상을 탐구하는 경험과학이거나 주관적인 체험을 기술하는 심리학이라기보다 일종의 **존재론**이자 **형이상학**이다. 독일 이상주의의 역사 속에서 칸트와 피히테를 거쳐 셸링에 의해 ① 정립, ② 반정립, ③ 종합이라는 '절대자'의 '변증법'적 운동원리가 체계화된다.

신의 창조, 즉 변증법적 운동은 전개과정인 실재세계(① 물질, ② 빛, ③ 유기체)와 복귀과정인 이념세계(① 인식, ② 실천, ③ 예술)를 관통한다. 이런 체계를 반영하여 예술 역시 실재적 예술인 조형예술(① 음악, ② 회화, ③ 조소)과 이념적 예술인 언어예술(① 서정시, ② 서사시, ③ 드라마)로 전개된다. 셸링은 체계의 완성을 ① 실재론도 ② 관념론도 아닌 ③ '실재-관념론'(Real-Idealismus) 또는 '더높은 실재론'이라고 부른다. 그의 전 철학을 특징짓는 자연과 정신의 무차별성은 예술철학의 원리이기도 하며, 이는 대립의 통일을 '내용'적으로 직접 포착하는 '예지적 직관'과 '형식' 내지 '포텐츠'(Potenz)를 반성하는 변증법적 사고에 기초한 것이다. 이런 맥락에서 셸링은 '미학'이라는 용어를 거부하고 철학사상 '예술철학'이란 용어를 최초로 도입한다. 왜냐하면 감각지각을 의미하는 'αἴσθησις'에서 유래한 '미학'(Aesthetica)이란 본래 이성주의 전통 속에서 상위인식능력인 지성적 사고의 학문인 '논리학'(Logica)에 대비하여 "저급한 인식능력의 학문", 즉 '감성학' 내지 '지각이론'을 뜻하기 때문이다. 따라서 '미학'이란 학문 명칭은 예술과 미적 체험을 감각의 '쾌감'이나 '자극' 같은 감각-생리학적 고찰방식으로만 다룰 위험을 내포하고 있다고 볼 수 있다. 예술을 철학의 핵심열쇠이자 체계의 정점에 두고자 한 셸링이 예술에 대한 고찰에 '미학'이라는 명칭을 거부하고 '예술철학'이라 명명한 것은 예술을 바라보는 시각의 차이를 반영하는 것이다.

　　—사랑과 미적 직관: 셸링의 예술철학은 절대자의 '예지적 직관'과 변증법적 형식에 기초하는 한 사변적, 선험적 성격을 보여주지만, 경험적 실증적인 측면이 배제된 것은 아니다. 살아 있는 신 자체는 '체계'가 아니라 '사랑'이기 때문이다. 추상적 관념론(피히테)의 신은 추상적 실재

론(스피노자)의 신과 마찬가지로 비인격적이라고 비판된다. 예술철학은 보편과 특수, 정신과 자연, 이념과 실재의 '매개'를 원리로 하며, 이런 맥락에서 셸링은 사변적인 '예지적 직관'의 객관화, 경험적 실재와의 연관을 추구한다. 그것이 바로 예술철학의 열쇠인 '미적 직관'이다. 헤겔이 객관적 실재나 구체적 경험보다 이념적 체계 구성에 치중한 데 반해, 셸링은 항상 선험적 추론은 **경험적 실증**을 요한다고 보았다. 전기에는 **자연**이, 후기 종교철학에서도 **역사적 경험**이, 또 전후기 모두에서 **예술**이 중시되는 이유다. 피히테가 인간 주체의 자유로부터 객체인 자연조차 연역함으로써 자연을 소외시키고 인간의 실천만 강조하는 위험을 드러냈다면, 스피노자는 죽은 기계적 자연의 필연성의 체계 안에 모든 것을 편입시켜 주체인 정신을 소외시킨 숙명론의 위험을 초래했다. 셸링의 예술철학은 경험을 무시한 체계만을 강조하는 사상이 아니라 대립하는 현실과 이상의 살아 있는 연관에 주목한다. 따라서 모든 대립하는 힘과 요소들의 **살아 있는 연관과 조화를 실재적으로 체험**하는 '미적 직관'이 중요하게 여겨진다. '미적 직관'을 통해 접근하는 '예술철학'은 초기 자연철학은 물론 후기 종교철학에 이르기까지 셸링 철학의 모든 영역을 매개하며 활력을 불어넣는 심장부에 위치하게 된다. 철학이 '예지적 직관'을 통해 절대자를 원형적으로 포착한다면, 예술은 '미적 직관'을 통해 절대자를 가시적 형태로 객관화하여 드러낸다. 개념적 인식의 한계와 인간의 유한성을 통찰한 셸링은 『초월적 관념론 체계』 속에서 절대자에 이르는 구체적인 통로를 예술가적인 '미적 직관' 속에서 발견한다. **미적 직관** 속에 계시되는 절대자를 구체적으로 표현하는 것이 예술창작의 원리다. 예술가의 미적 직관 속에서 의식과 무의식, 자유와 필연, 이념과 실재, 정신과 자연, 주체와 객체는 **사랑**의 힘에 의해 조화로운 통일

을 이룬다.

──**창조와 상상력**: 셸링의 예술철학은 인간의 예술창작과정을 신의 **창조**와 유비적으로 이해하고 있으며, 때문에 그에게는 **천재**나 **상상력** 개념이 중요한 것으로 등장한다. 칸트에서 상상력은 주로 감각과 사유, 감성과 지성을 인식론적으로, 심미적으로 매개하고 조화시키는 역할을 수행하지만, 셸링에 있어 상상력은 존재론적으로 변형되게 되며, **형이상학적** 의미에서 자연과 정신, 객체와 주체, 인식과 행위, 필연과 자유, 실재와 이념, 무의식과 의식 등 모든 대립항들을 생동하는 전체 속에서 통일하는 **창조적인 힘**으로 이해된다. 상상력은 근원적으로 신의 창조력에서 유래하며, 신의 아이콘인 인간정신의 **창의적 능력**이 된다. 낭만주의가 추구하는 세계는 주체의 사변이나 객체인 죽은 기계로부터 추론된 회색빛 체계가 아니라 신성한 '사랑'의 힘으로 정신(자유)과 자연(필연)의 살아 있는 아름다움을 포착(미적 직관)하는 체계, 관념론과 실재론의 일면성과 대립을 극복하는 살아 있는 조화의 체계다. 자유와 필연의 대립의 극복은 한쪽의 배제가 아니라 견뎌냄을 통해 함께 더 높이 고양됨에 있다. 이는 추상적 개념들의 체계가 아니라 상상력의 ① **도식**, ② **알레고리**, ③ **상징**으로 표현 가능한 예술적 체계다. 과학이 도달하지 못하는 절대를 심미적으로 직관하는 상상력의 형이상학적 의미는 노발리스, 횔덜린 등 낭만주의자들에게 계승되며 이제 상상력은 자연과 정신, 이론과 실천, 이를 매개하는 예술 안에서 스스로 현시하는 신의 **창조적인 사랑**의 힘 자체와 동일시된다. 필자는 이런 상상력의 확대된 기능에 대한 통찰이 비록 주목받아오지 못했지만 이미 칸트의 『형이상학 강의』 영혼론에 나타난 투영(Gegenbildung)능력과 이념을 산출하는 완성(Ausbildung)능력 속에 그 싹을 지니고 있음을 밝혔다. 따라서 **상상력**

에 대한 좀더 심층적이고 체계적인 연구를 과제로 남겨두고자 한다. 오늘날 과학기술이 발전하고 디지털문화가 확산될수록 정보처리와 계산 등 기계적인 단순작업들은 컴퓨터로 대체되며 그럴수록 점점 더 고도의 창의성과 **창조적 능력**이 요구되는 시대가 도래하고 있다. 따라서 창의성의 개발과 관련해서 **상상력**의 기능과 역할에 대한 관심은 더욱 중요한 것으로 주목받아야 하며, 이에 기초한 '세계의 낭만화'라는 과제는 여전히 유효하다고 보인다.

| 박　진 |

헤겔의 미학

산문시대와 예술의 붕괴

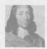

1. 헤겔의 철학체계에서 미학

헤겔(G. Hegel, 1770~1831)의 미학 또는 예술철학은 철학체계의 일부다. 그러므로 헤겔의 미학을 이해하기 위해서는 철학체계의 구성을 살펴보아야 한다. 헤겔의 철학체계는 3부로 구성된다. 헤겔은 철학체계의 1부인 논리학에서 존재를 스스로 규정하는 이성 또는 이념(Idee)으로 이해해야 한다고 주장한다. 헤겔은 철학체계의 2부인 자연철학에서 이념은 물리학, 화학, 생물학이 다루는 물질의 형식을 띤다고도 주장한다. 철학체계의 3부는 정신철학이다. 헤겔에 따르면 정신은 주관정신, 객관정신, 절대정신으로 발달한다.

주관정신의 철학에서 헤겔은 감각, 감정, 의식, 자의식 등 개인의 정신이 스스로 규정한다는 뜻에서 자유로운 이성 또는 이념으로 발달하는 과정을 분석한다. 객관정신의 철학에서 헤겔은 정신이 자유롭기 위

해 필요한 제도구조들을 분석한다. 이 제도구조들은 법, 가족, 시민사회, 국가 등을 포함한다. 절대정신의 철학에서 헤겔은 인간정신이 절대이념을 인식하는 세 영역을 분석한다. 절대이념은 인간정신의 자신에 대한 이해이고 그 핵심내용은 정신의 자유다. 세 영역은 예술, 종교, 철학이며 모두 절대이념을 인식하고 표현하지만 형식이 다르다. 예술은 절대이념을 감각으로 직관하고, 종교는 절대이념을 내면으로 표상하며, 철학은 절대이념을 개념으로 사유한다.

종교는 정신의 자유를 감각물질에 의존하지 않고 내면의 만족으로 느낀다. 종교에서 정신의 자유는 느낌과 믿음의 대상이다. 또 종교는 정신의 자유를 인간성 속에 깃든 성령과 같은 신앙 이미지와 비유로 표현한다. 그러나 철학은 정신의 본성을 감각물질이나 신앙 이미지와 비유에 의존하지 않고 개념으로 이해한다. 철학은 왜 정신이 자유로운지를 정신의 논리에 따라 설명한다. 그래서 헤겔은 철학이 정신에 대해 예술과 종교보다 더 높은 이해를 얻는다고 말한다.

예술도 정신의 자유를 표현한다. 그러나 예술은 정신의 자유를 종교, 철학처럼 신앙 이미지나 개념으로 표현하지 않고 눈으로 보고 귀로 들을 수 있게 표현한다. 예술은 돌, 금속, 색, 소리, 말로 정신의 자유를 표현한다. 헤겔에 따르면 자유로운 정신을 감각으로 표현하는 것이 미(Schöne), 아름다움이다. 예술의 목적은 자연을 모방하고 환경을 꾸미고 도덕행동이나 정치행동을 촉구하는 것이 아니다. 예술의 목적은 예술 자체도 아니다. 예술의 목적은 인간의 정신에 관해 진리를 알려주는 것이다. 정신의 자유를 감각으로 표현하는 아름다운 작품을 창조하는 것이 예술의 목적이다.

헤겔은 1818년 하이델베르크 대학, 1820/21년, 1823년, 1826년,

1828/29년 베를린 대학에서 미학을 강의했다. 이 가운데 1820/21년, 1823년, 1826년 베를린 강의는 헤겔이 죽은 뒤 제자 호토(H. Hotho)가 헤겔의 강의원고와 필사본을 바탕으로 편집해 『미학 강의』(*Vorlesungen über die Ästhetik*, 1835)로 출간했다. 호토의 판본은 헤겔의 미학 강의를 왜곡했다는 의혹이 제기되었으나 강의원고가 소실되어 왜곡의 정도를 정확하게 확인하기는 어렵다. 최근에는 1820/21년, 1823년, 1826년 베를린 미학 강의의 필기록이 새로 출간되었다.

2. 칸트, 실러, 셸링의 미학과 헤겔

헤겔에 따르면 예술의 목적은 정신의 자유를 표현하는 것이다. 정신은 신과 인간만이 지닌다. 정신의 자유는 신이나 인간의 정신이 스스로 규정한다는 뜻이며 인간정신의 경우 자연의 질서에 예속되지도 않고 신에게 절대 봉사하지도 않는다는 뜻이다. 헤겔이 예술과 정신의 자유를 연결하는 것은 칸트의 영향을 받는다. 그는 칸트의 철학이 인간을 이성, 자유, 자의식의 존재로 확립한다고 높이 평가한다. 그러나 헤겔은 칸트의 미 개념이 주관적이라고 비판한다.

칸트는 『판단력비판』에서 생산적 상상력이 미와 숭고(Erhabene)의 감정을 낳는 데 어떤 역할을 하는지 분석한다. 칸트에 따르면 미의 감정은 표상들 사이에서 자유롭게 노는 상상력이 개념으로 사유하는 오성의 활동과 합치할 때 생긴다. 생산적 상상력이 임의의 표상을 만들어 오성에 제공하면 소재가 생긴 오성은 합법칙적으로 활동하면서 거꾸로 상상력의 활동을 촉진한다. 그리고 상상력과 오성의 활동이 서로

432

조화를 이룰 때 우리에게는 아름답다는 감정이 생긴다. 칸트에 따르면 이 합치와 조화의 심리과정은 "절로 이루어지는 무의도적인(ungesucht unabsichtlich)" 것이므로 말로 표현할 수 없다(『판단력비판』418면).

한편 숭고의 감정은 상상력이 파탄할 때 생긴다. 상상력은 양이나 크기 면에서 더 많고 더 큰 것을 포착하려고 무한히 나아가는 속성과 이 나아가는 포착들을 전체로 직관하려는 속성을 가지고 있다. 그러나 상상력은 단번에 직관할 수 없는 무한히 많은 것과 무한히 큰 것 앞에서 좌절하고 파탄한다. 이때 우리에게는 잠시 불쾌의 감정이 엄습하지만, 무한한 전체를 평가하는 이성의 힘이 우리 안에 있다는 것을 자각하면서 불쾌의 감정은 쾌감 즉 숭고의 감정으로 바뀐다(같은 책 343~355면).

헤겔은 칸트가 미와 숭고라는 미 판단이 오성의 개념능력에서 나오는 것이 아니라 오성과 상상력의 자유로운 놀이와 합치에서 나온다고 주장하는 것을 비판한다. 헤겔에 따르면 칸트의 미 판단은 주관의 판단형식만 말할 뿐 판단대상의 객관적 내용을 고찰하지 않는다. 헤겔은 예술의 미에서 형식뿐 아니라 내용도 중요하다고 주장한다. 미의 핵심내용은 정신의 자유다(『미학 강의』 I 103면).

실러는 칸트와 달리 미를 대상의 객관적 속성으로 이해한다. 실러는 미가 경험에서 오는 개념이 아니라 객관적 명령이라고 주장한다. '명령'은 실러가 칸트에게 빌려온 개념이며 보편타당한 규범을 의미한다. 실러는 『인간의 미적 교육에 관한 편지』에서 예술의 과제가 인간성의 이념을 실현하는 것이라고 보고 예술을 감성과 이성 등 인간본성의 총체개념으로 이해한다. 미가 명령이라는 실러의 주장은 우리가 예술을 통해 인간성을 완성해야 하고 이런 뜻에서 미가 객관적이기도 하다는 것을 의미한다. 인간이 예술을 통해 본성을 실현하면 미는 현실 속에 객

관적으로 있다.

헤겔은 실러가 "칸트의 주관적 사유가 지닌 추상성을 깨뜨리고 이를 극복하여 통일성과 화해를 진정한 예술미로 이해하고 이를 예술적으로 실현"(같은 책 107면)하려 한다고 높이 평가한다. 실러가 통일과 화해를 모색하는 것은 보편과 특수, 자유와 필연, 정신과 자연 등이다. 헤겔에 따르면 실러는 예술과 미 교육을 통해 이런 통일과 화해를 실제생활 속에서 실현하려고 애쓴다. 그러나 실러에게 자유 자체는 이성이 예지하는 대상이어서 감각세계에 드러나지 않는다. 우리는 자유가 시간과 공간 속에서 실제로 작동하거나 구현되는 것을 볼 수 없다. 아름다운 대상은 자연의 산물이든 인간 상상력의 산물이든 자유롭게 보일 뿐이지 실제로 그렇지는 않다.

헤겔은 미가 사물의 객관적 속성이라는 실러의 견해에 동의한다. 그러나 헤겔은 미가 자유의 겉모습이라는 실러의 견해에 반대한다. 헤겔에 따르면 미는 정신의 자유를 겉모습만 보여주지 않고 직접 감각으로 표현한다. 참된 미는 정신의 자유를 표현하기 때문에 자유로운 정신만이 생산할 수 있고 자연의 산물일 수 없다. 참된 미는 자유로운 정신이 무엇인지 보여주려는 인간이 창조한 예술작품에서만 나타난다.

헤겔은 셸링에 이르러 미학 또는 예술철학이 최고의 위치에 이른다고 평가한다(같은 책 110면). 셸링은 『예술철학 강의』에서 예술의 자리를 절대자 속에 마련하는 미 절대주의의 극치를 보여준다. 그에 따르면 절대자는 주관과 객관, 앎과 대상의 통일이다. 예술은 저마다 절대자의 특수한 현시다. 예술작품은 자연의 아름다움보다 한차원 높게 온갖 대립의 통일을 가시화한다.

헤겔은 예술에서 형식과 내용의 통일을 강조한다. 예술은 감각표현

이라는 형식과 정신의 자유라는 내용을 가진다. 예술이 형식뿐 아니라 내용도 가진다는 헤겔의 주장은 훗날 많은 논란을 불러일으킨다. 현대 예술은 내용을 정신의 자유로 제한하지 않고 아예 내용이 없을 수도 있다고 본다. 그러나 헤겔은 미의 핵심내용이 정신의 자유라고 본다. 정신의 자유는 헤겔의 철학에서 절대 이성 또는 이념이다. 또 종교에서 절대 이성 또는 이념은 신이다. 그러므로 예술에서 미의 내용은 신성이라고 할 수도 있다. 헤겔에 따르면 예술의 목적은 인간정신의 자유와 신성을 감각으로 표현하는 것이다.

3. 자연미와 예술미

헤겔의 『미학 강의』는 3부로 구성된다. 1부에서 헤겔은 자연미 (Naturschöne)와 예술미(Kunstschöne)를 비교하면서 예술미가 미학의 주제라고 논증한다. 헤겔이 미학을 예술 철학이라고 부르는 것은 미학에서 자연미를 배제하고 예술미만을 다룬다는 뜻이기도 하다. 『미학 강의』의 2부에서 헤겔은 역사에서 나타난 예술의 형식들을 상징예술형식 (symbolische Kunstform), 고전예술형식(klassische Kunstform), 낭만예술 형식(romantische Kunstform)으로 나누어 설명한다. 3부에서 그는 개별 예술들 가운데 건축, 조각, 그림, 음악, 시를 설명한다. 헤겔은 건축과 조각을 각각 상징예술과 고전예술로 보고 그림, 음악, 시를 낭만예술이라 부른다.

헤겔이 『미학 강의』 1부에서 자연의 아름다움을 미학에서 배제하는 이유는 자연미가 지닌 한계 때문이다. 헤겔에 따르면 자연미의 특징

은 규칙, 법칙, 조화다. 규칙은 같은 모양이 되풀이되거나 대칭을 이루는 것이다. 수정 같은 광물은 부분들의 구조가 같다. 동물은 내장이 비대칭이지만 눈, 팔, 다리가 대칭이다. 법칙은 차이가 있지만 일정한 관계도 있는 것을 가리킨다. 평행선들, 닮은꼴 삼각형들, 원들은 규칙적이다. 타원은 2개의 지름이 다르지만 4등분하면 부분들이 같다는 점에서 일정한 관계가 있다. 조화는 차이들이 서로 대립하면서도 통일되는 것이다. 초록색은 노란색과 파란색의 조화이고 음조는 주음, 중음, 속음의 화합이다.

그러나 헤겔은 자연미가 정신의 자유를 드러낼 수 없기 때문에 추상적이라고 비판한다. 자연의 규칙, 법칙, 조화는 자유로운 정신이 아니다. 동물의 몸은 생명과 직결되지만 환경조건에 늘 예속되어 있기 때문에 아름답지 못하고 궁핍하다. 인간의 몸도 타고난 욕구, 질병, 결함, 위험 등 자연의 힘에 예속되어 있고 인간의 정신도 충동과 같이 단편으로만 드러날 수 있다. 자연미는 질료의 순수성이 핵심이다. 맑은 하늘, 시원한 공기, 거울 같은 호수, 아에이오우 같은 순수모음, 노랑, 파랑, 빨강 같은 기본색 등 질료의 순수성은 우리에게 만족을 준다. 그러나 아무리 만족스러운 자연미도 정신의 자유를 드러낼 수 없다. 정신의 자유는 자연에서 발견할 수 없고 인간에서 발견할 수 있기 때문이다. 헤겔은 자연미가 이런 한계 때문에 불완전하다고 보고 자연미의 불완전성을 넘어서는 예술미가 참된 미라고 주장한다.

예술은 정신의 자유를 감각으로 표현해 우리가 눈으로 보고 귀로 들을 수 있게 한다. 정신의 자유를 감각으로 표현하는 것이 예술의 이상(Ideal) 또는 예술미다. 정신은 신과 인간만이 지니고 감각은 공간과 시간에서 개별사물의 영역이다. 따라서 정신의 자유를 감각으로 표현하

436

는 예술미는 개별 신이나 개별 인간의 모습으로 가장 적절하게 구현할 수 있다. 헤겔은 고대 그리스 신들과 영웅들의 조각에서 예술미를 발견한다. 그리스 신화에서 영웅은 신과 인간의 자식을 가리킨다. 헤겔에 따르면 그리스 신들과 영웅들의 조각은 지복한 슬픔을 형상화한다. 그리스 조각가들은 신들과 영웅들을 인간의 모습으로 형상화할 때 그들에게 어울리지 않는 고통스러운 모습을 배제하고 지복한 모습의 몸으로 형상화한다. 그러나 신들과 영웅들은 몸속에 갇혀서 몸 밖으로 정신의 자유를 조용히 드러내야 하기 때문에 지복함 밑에

프락시텔레스(Praxiteles), 「어린 디오니소스를 안고 있는 헤르메스」, 기원전 4세기경.

슬픈 숨결을 담고 있다(『미학 강의』 II, 278~79면).

헤겔에 따르면 예술미가 표현하는 정신의 자유는 개인의 독자성이기도 하다. 고대 그리스의 신들과 영웅들은 개인으로서 자기의 의지와 독자성에 따라 행동하고 그 결과에 대해 책임도 진다. 그리스 비극작가 소포클레스의 오이디푸스 3부작은 개인의 독자성을 잘 보여준다. 1부『오

이디푸스왕』에서 오이디푸스는 전혀 알지 못한 채 아버지인 테베의 왕을 죽이고 어머니인 왕비와 결혼해 자식을 낳지만 자신이 부친살해자이자 근친상간자로 드러나자 스스로 처벌한다. 오이디푸스가 자살한 왕비의 옷에 꽂혀 있는 황금핀으로 자기 눈을 찌르게 만드는 것은 "죄 많은 혼인을 하고 죄 많은 피를 흘렸구나!"(『희랍비극 I』 237면)라는 자의식이다. 예술미가 표현하는 정신의 자유, 개인의 독자성은 곧 개인의 자의식이기도 하다.

4. 예술의 형식들

헤겔은『미학 강의』2부에서 예술의 역사를 바탕으로 예술의 형식을 상징예술, 고전예술, 낭만예술로 나눈다. 예술의 역사는 이 세 단계의 형식을 거치며 발달한다. 상징예술은 예술의 이상 또는 예술미에 미치지 못하고, 고전예술은 예술의 이상을 달성하며, 낭만예술은 예술의 이상을 넘어선다. 그러나 예술의 역사가 시기 면에서 세 단계와 정확히 일치하지는 않는다. 헤겔은 낭만예술 시기에 속하는 중세의 예술작품, 예를 들어 「삐에따」(Pietà)도 고대 그리스 조각처럼 지복한 슬픔을 담는다고 본다. 삐에따는 성모 마리아가 예수의 시체를 안고 있는 모습을 가리키며 이 모습은 이딸리아 예술가 미껠란젤로를 비롯해 많은 예술가가 조각과 그림으로 남긴다. 삐에따에서 마리아는 자식이 인류를 구원하기 위해 죽었기 때문에 슬프지만 쾌활해야 한다. 헤겔의 예술형식이론은 예술의 내용과 표현형식을 기준으로 예술의 유형을 세가지로 나누고 이 유형들 사이의 논리관계를 설명한다. 그러므로 헤겔의 예술형식

미켈란젤로, 「삐에따」, 1499.

이론은 예술이 상징예술에서 고전예술을 거쳐 낭만예술로 넘어가는 과
정을 역사과정뿐 아니라 논리과정으로도 다룬다고 볼 수 있다.

상징예술

상징예술은 예술의 참된 내용인 정신의 자유를 추상적으로 인지하기
때문에 감각의 형식으로 적절하게 표현하지 못한다. 상징예술의 전형
은 유럽 이외 문명권의 예술이다. 헤겔은 상징예술을 다시 여러 단계로
나눈다. 상징예술의 첫 단계에서는 정신이 자연의 모습으로 나타난다.

고대 페르시아의 조로아스터교는 빛을 신성한 것으로 보고 어둠을 사악한 것으로 본다. 또 조로아스터교는 신성한 빛을 오르무즈라는 신, 사악한 어둠을 아리만이라는 악령으로 의인화한다. 조로아스터교의 목표는 사악한 아리만의 위력을 분쇄하고 선한 오르무즈만이 모든 것 속에 있게 만드는 것이다. 조로아스터교는 신의 힘을 믿지만 신을 자연의 빛과 동일시한다.

상징예술의 둘째 단계에서는 정신이 자연과 분리되기 시작한다. 고대 인도의 힌두교에서 최고의 신성을 의미하는 브라만은 감각을 초월한 존재이고 인간의 목표는 브라만에 도달하는 것이다. 그러나 힌두교에서 인간은 이 목표를 달성하기 위해 자신을 비우고 없애야 한다. 헤겔은 힌두교가 감각을 초월한 브라만을 인간의 목표로 삼는 것이 정신을 자연과 분리하기 때문에 긍정적이라고 본다. 그러나 헤겔은 브라만에 도달하기 위해 자신을 비우고 없애면 자의식도 사라지기 때문에 예술이 정신의 자유를 표현할 수 없다고 평가한다.

힌두교는 감각을 초월한 목표를 제시하지만 신성을 감각으로 표현하기도 한다. 힌두예술은 신이 깃든다고 본 동물이나 인간의 자연스런 모습을 과장함으로써 정신을 자연과 구별한다. 예를 들어 힌두신화에 따르면 브라만에서 처음 태어난 창조의 신 브라마는 얼굴이 네개이고 보존의 신 비시누는 팔이 네개다. 또 파괴의 신 시바는 100년 동안 자식을 낳다가 더이상 낳지 않기 위해 정액을 땅 위에 뿌린다. 헤겔은 힌두예술이 정신의 자유를 적절하게 표현하지 않고 인간이나 동물의 모습을 왜곡해 표현하기 때문에 "아주 불쾌하고"(widerwartigsten) "잔인하고"(greulich) "기괴하다"(fratzenhaft)고 평가한다(『미학 강의』 II 82, 85면).

상징예술의 셋째 단계는 정신을 직관하는 참된 상징표현을 보여준

다. 고대 이집트 예술은 인간의 영혼이 불멸한다는 생각을 바탕으로 삼는다. 고대역사가 헤로노토스(Herodotos)는 이집트에서 불사조 그림을 본 적이 있고 이집트인이 영혼불멸설을 처음 가르쳤다고 말한다. 이집트인들은 죽은 자들만의 왕국도 상상하고 피라미드로 구현한다. 피라미드는 왕이나 고양이, 개, 매 등의 시신을 영구히 보존하는 곳이다. 이집트 예술은 인간정신이 동물에서 벗어나려고 애쓰는 모습도 보여준다. 이런 모습은 예를 들어 인간의 머리와 사자의 몸을 가진 전설의 동물 스핑크스나 매의 머리와 인간의 몸을 가진 태양신 호루스에서 나타난다.

이집트 신화에서 오시리스는 죽은 자들을 심판하는 신이다. 그러나 오시리스는 해가 1년 동안 운행하는 것 또는 나일강이 범람해 이집트의 땅을 비옥하게 만드는 것도 상징한다. 오시리스는 해 또는 강 같은 자연요소를 상징하면서 사후세계의 영혼 같은 정신요소도 상징한다. 헤겔은 오시리스가 자연요소와 정신요소를 함께 상징하는 것이 정신의 자유가 예술의 참된 내용이라는 것을 넌지시 보여주지만 명확히 보여주지는 못한다고 평가한다. 피라미드도 정신을 죽은 자의 영역으로 보여줄 뿐 살아 있는 인간에게 정신이 있다는 점을 보여주지 못한다.

상징예술의 넷째 단계는 숭고한 예술이다. 헤겔은 숭고한 예술을 고대 페르시아와 고대 인도의 시에서 나타나는 범신론과 유대교 시로 나누어 설명한다. 페르시아의 서정시인 하피즈(Hafis)가 읊는다. "장미여, 그대는 자신이 미의 여왕임을 감사하며, 밤꾀꼬리의 사랑을 받는다고 자만하지 말라"(같은 책 122면). 하피즈는 장미를 장식물이 아니라 영혼을 지닌 사랑스러운 신부의 모습으로 그리고 밤꾀꼬리도 인간의 심정을 지닌 것으로 묘사한다. 인도 서사시 『바가바드 기타』(Bhagavad Gita)

에 최고신으로 나오는 크리슈나가 말한다. "땅, 물, 바람, 공기, 불, 정신, 이성 그리고 자아는 나의 본질에 속하는 여덟 부분이다. 그러나 그대는 내 속에 있는 다른 것, 좀더 숭고한 본질을 인식하라. (⋯) 참된 본성을 지닌 것은 내게서 나온 것이니, 내가 그들 안에 있는 것이 아니라 그들이 내 안에 있다"(같은 책 115면). 범신론은 땅부터 자아까지 세상 모든 것이 신에게서 나오기 때문에 신은 세상 너머에 숭고하게 있다고 본다. 신은 모든 것 안에 있으면 땅과 하늘에 있지만 모든 것을 자기 안에 가지고 있으면 땅과 하늘 너머에 있다. 헤겔은 인도의 시가 숭고한 신을 잘 묘사한다고 평가한다. 또 범신론은 페르시아의 시처럼 장미를 시인의 정신을 나타내는 이미지로 쓰기 때문에 정신의 자유를 표현하는 예술의 이상에 다가선다. 그러나 범신론은 그리스 신들이나 영웅들의 조각처럼 정신의 자유를 직접 드러내는 모습을 창조하지 못한다.

유대교에서 정신은 충분한 독립성을 얻지만 이 독립성은 인간이 아니라 신에게 속한다. 유대교에서 유일신은 말과 생각의 힘으로 세상을 창조하고 유한한 모든 것을 지배하는 지위에 오르지만 자연과 인간은 신성을 박탈당한 범속한 모습을 지닌다. 기독교 『구약성서』의 「시편」(Psalmen)은 신이 빛을 옷처럼 입고 샘솟는 물, 노래하는 새, 술 등 세상 모든 것의 원천이라고 찬양한다. 또 「시편」에서 모세는 신이 죄지은 자들을 홍수처럼 쓸어간다고 두려워한다. 유대교 시에서 신은 유한한 자연과 인간이 감히 범할 수 없는 숭고한 존재이고 인간은 자신과 사물의 덧없음을 깨닫고 신을 숭고한 존재로 찬미하면서 위안을 얻을 수밖에 없다. 헤겔에 따르면 인간이 열등한 가치를 지니고 숭고한 신에게 절대 봉사해야 하는 유대교 시는 인간정신의 자유를 표현할 수 없다.

상징예술의 마지막 단계는 우화(Fabel), 풍유(Allegorie), 은유

(Metapher), 직유(Gleichnis) 등 비유예술이다. 비유예술은 여러 문명에서 나타난다. 예를 들어 기원전 9세기 또는 8세기에 활동한 고대 그리스 시인 호메로스(Homeros)는 서사시 『일리아스』(*Ilias*)에서 아이네이스와 싸우려고 흥분해서 덤벼드는 아킬레우스를 묘사한다. "그는 마치 용사들이 때려죽이려는 굶주린 사자처럼 다가왔다"(같은 책 185면). 헤겔에 따르면 비유는 우리가 '굶주린 사자' 같은 이미지보다 그 이미지의 의미를 사색하게 만든다. 이런 뜻에서 비유예술은 감각표현이라는 예술의 형식뿐 아니라 그 표현의 의미라는 예술의 내용도 중시한다. 그러나 비유예술은 참된 예술미를 보여주지 않는다. 비유는 정신의 자유를 직접 보여주지 않고 의미를 상징화하기 때문이다. 아킬레우스가 '굶주린 사자'라는 비유는 그리스 조각처럼 신이나 영웅의 모습을 직접 구현하지 않는다.

정리하면 고대 페르시아의 조로아스터교는 정신과 자연을 동일시해 빛을 신의 감각표현으로 본다. 고대 인도의 힌두교에서는 정신이 자연에서 벗어나기 시작하지만 힌두예술은 얼굴이나 팔이 여러개 달린 신처럼 인간의 모습을 과장하고 왜곡한다. 고대 이집트의 예술은 정신을 불멸하는 영혼으로 직관하는 참된 상징예술의 단계에 이르지만 피라미드처럼 정신을 주로 죽은 자의 영혼에 제한한다. 고대 페르시아와 고대 인도의 범신론과 유대교의 시는 정신에 독립성을 부여하지만 신을 숭고한 존재로 보기 때문에 인간정신의 자유를 표현하는 예술에 미치지 못한다. 비유예술은 비유 이미지의 의미에 대한 사색을 유도하기 때문에 예술의 내용도 중시하지만 의미를 상징화할 뿐 정신의 자유를 직접 표현하지 못한다.

고전예술

고전예술은 예술의 참된 내용인 정신의 자유를 완벽하게 파악하고 감각의 형식으로 적절하게 표현한다. 고전예술의 전형은 고대 그리스 예술 특히 고대 그리스 조각이다. 고전예술은 정신의 자유를 감각의 형식으로 적절하게 표현하는 예술의 이상 또는 예술미를 실현한다. 고전예술은 예술미를 개별 인간이나 개별 신과 영웅의 모습으로 구현한다.

헤겔에 따르면 고전예술이 발달하는 과정은 두가지 특징을 보여준다. 첫째, 동물의 위상이 떨어진다. 고대의 인도인과 이집트인은 동물 안에 신성한 것이 깃든다고 보고 동물을 숭배하는 경향이 있으며 예술 표현에서도 동물을 중시한다. 이집트인은 성스러운 동물이 죽은 뒤에도 부패하지 않게 미라로 만들어 왕의 미라와 함께 피라미드에 보존한다. 그러나 고대 그리스 신화는 동물을 숭배하는 대신 동물을 희생하고 그 제물을 먹는 모습을 보여준다. 하늘의 신 우라노스와 땅의 신 가이아의 후손들을 가리키는 티탄인 프로메테우스는 인간에게 동물의 뼈와 기름을 신들한테 바치고 동물의 살은 자기 몫으로 챙기라고 가르친다. 인간은 프로메테우스를 따른다. 고대 그리스 신화에서 티탄과 인간은 유대교처럼 신을 두려워하지 않고 신에게 도전한다. 신에 대한 프로메테우스와 인간의 도전은 자신들의 힘에 대한 앎과 믿음에서 비롯한다. 헤겔에 따르면 "동물의 생명 속에 깃들인 어둡고 모호한 내면성에 대한 존경은 정신에 대한 자의식이 눈을 뜸으로써 비로소 사라진다"(같은 책 224면).

둘째, 옛 신들과 새 신들의 투쟁이 일어나고 새 신들이 승리한다. 옛 신들은 상징예술에서 나타나는 신들과 고대 그리스 신화에서 제우스보다 앞선 세대의 신들, 즉 우라노스와 가이아와 티탄들을 가리킨다. 새

신들은 제우스, 아폴론 등 올림포스신들이다. 상징예술에서 옛 신들은 조로아스터교의 빛처럼 자연과 동일시되거나 힌두교의 브라만처럼 감각을 초월하거나 이집트 신화의 오시리스처럼 죽은 자들의 영혼을 심판한다. 또 상징예술에서 옛 신들은 동양의 범신론이나 유대교의 유일신처럼 세상 너머 있거나 인간이 범할 수 없는 숭고한 존재로 나타난다. 그러나 고전예술에서 새 신들은 상징예술에서 옛 신들과 달리 자연과 분리되어야 하고 감각으로 표현되어야 하며 살아 있는 인간의 모습을 띠어야 한다. 또 고전예술에서 새 신들은 세상 속에 있어야 하고 인간이 도전할 수도 있는 존재여야 한다. 고대 그리스 신화의 올림포스신들은 이 조건들을 모두 만족한다.

헤겔은 고대 그리스 신화에서 옛 신들과 새 신들 사이의 과도기에 프로메테우스가 중요한 역할을 한다고 설명한다. 그리스 신화에서 우라노스는 자식에게 죽는다는 신탁을 받고 티탄들을 지하세계에 가둔다. 티탄들은 크로노스를 앞세워 우라노스를 죽이지만 크로노스도 자식에게 죽는다는 신탁을 받고 자식들을 죽인다. 어머니의 도움으로 살아난 제우스가 형제자매인 새 신들과 함께 10년 전쟁 끝에 크로노스를 죽이고 티탄들을 다시 지하세계에 가둔다. 티탄인 프로메테우스가 인간들을 사주해 올림포스신들에게 동물의 뼈와 기름만을 바치자 제우스는 인간에게서 불을 빼앗는다. 그러자 프로메테우스가 하늘에서 불을 훔쳐 인간에게 건네준다. 제우스는 프로메테우스에게 바위에 묶인 채 독수리에게 간을 뜯기는 형벌을 내린다. 프로메테우스가 받는 형벌은 옛 신들에 대한 새 신들의 마지막 승리를 의미한다.

고대 그리스 예술이 발견한 새 신들의 핵심특징은 개체성이다. 기원전 7세기경에 활동한 고대 그리스 시인 헤시오도스(Hesiodos)는 『신통

기』(*Theogonia*)에서 전승된 그리스 신화를 소재로 삼아 상징의 요소를 없애고 정신을 개체화해 그리스 신들에게 다양한 개성을 부여한다. 제우스는 지배의 신이면서 지혜의 신이기도 하고 아폴론은 지혜의 신이면서 복수와 보호의 신이기도 하다. 그러나 그리스 신들은 개체성뿐 아니라 신들에게 어울리는 보편적 신성도 지녀야 한다. 고대 그리스 조각은 신들의 개체성을 우리 눈에 보이는 인간의 몸으로 표현하면서 정신의 고귀함과 위대함도 표현한다. 헤겔에 따르면 그리스 조각에서 "신들의 이마 위에는 영원한 진지함과 불변의 고요함이 군림하며 그들의 형상 전체로 퍼져 드러난다"(같은 책 276~77면). 그리스 조각에서 신들의 정신은 인간의 몸속에서 고요히 밖을 응시한다. 헤겔에 따르면 높은 정신력을 가진 사람은 그리스 신들의 아름다운 조각을 보면서 신들의 정신이 지닌 슬픈 숨결과 향기를 느낄 수 있다.

정리하면 고대 그리스 조각은 고전예술을 완성한다. 고대 그리스 신화는 신들을 자유로운 개인들로 이해한다. 그리스 신들은 개인 속에 스며든 자유로운 정신이다. 고대 그리스 조각은 신들의 자유로운 정신을 개인의 몸으로 구체화한다.

그러나 고전예술은 정신의 내면(Innerlichkeit)을 표현하지 못한다. 고대 그리스 조각은 영혼을 표현하는 눈빛이 없다. 사람들은 신들의 아름다운 조각에서 영감을 받을지 모르지만 이 영감은 각자 원하는 것일 뿐 신들 속에 들어 있는 것이 아니다. 또 그리스 신들은 개성을 지니지만 우연한 행동을 자주 보여준다. 신들은 인간의 상황에 개입해 한 무리의 인간을 돕기도 하고 다른 무리의 인간을 방해하기도 한다. 그리스 신들은 그리스 조각의 지복한 슬픈 모습을 유지할 때만 우연하게 행동하는 개인의 모습에서 벗어날 수 있다. 그러나 개인화한 그리스 신들은 유한

한 우연의 세계로 나아가는 운명을 피할 수 없다. 고전예술이 발견한 고대 그리스 신들의 개체성은 고전예술을 해체하는 씨앗을 품고 있다.

낭만예술

낭만예술은 예술의 참된 내용인 정신의 자유를 완벽하게 파악하고 감각의 형식으로 적절하게 표현할 뿐 아니라 감각의 영역을 넘어 내면의 영역으로 나아간다. 낭만예술에서 우리는 정신의 자유를 감각보다 고통, 화해, 사랑 등 정신 내면의 감정으로 더 잘 파악할 수 있다. 낭만예술의 전형은 근대계몽주의에 반대한 18, 19세기 유럽의 낭만주의 예술이 아니라 중세유럽의 예술이다. 헤겔은 낭만예술을 세 단계로 나눈다. 첫 단계는 종교예술이고, 둘째 단계는 기사도이며, 셋째 단계는 연극, 서사시, 소설의 인물(Charakter)이다.

낭만예술의 첫 단계인 기독교 종교예술, 특히 중세의 그림은 예수의 구원사, 마리아나 예수나 사도들의 사랑, 공동체를 위한 속죄와 순교 등을 주제로 삼는다. 예수의 삶, 죽음, 부활은 낭만예술의 으뜸 주제다. 고전예술은 그리스 신들의 자유로운 정신을 인간의 모습으로 구현할 때 몸에 주된 관심을 기울인다. 그러나 예수의 핵심은 몸이 아니라 마음이다. 낭만예술은 예수의 내면을 드러내야 한다. 낭만예술은 고통과 화해를 예수의 내면 이미지로 형상화한다. 중세 그림에서 예수는 몸이 진지함과 위엄을 보이지만 얼굴이 고통을 받으면서도 화해의 감정을 지닌 심오하고 고요한 내면을 드러낸다.

12, 13세기 중세에는 마리아 신앙이 널리 퍼진다. 예수의 어머니 마리아는 '우리 부인'(Notre Dame)이라 불리고 신과 인간의 중재자로 칭송받는다. 예를 들어 이딸리아 화가, 라파엘로(Raffaello Sanzio)의 「성모

라파엘로, 「성모 마리아」, 1513~14.

마리아」(Sistine Madonna)에서 마리아가 아기 예수를 안고 있는 모습은
마리아의 내면을 사랑, 모성애로 드러낸다. 마리아뿐 아니라 기독교의
신도 사랑이고 예수와 사도들도 사랑을 실천한다. 낭만예술에서 스스
로 만족하는 자유로운 정신과 일치하는 내면은 종교적 사랑이다.

　　종교적 사랑은 마리아, 예수, 사도들에 머물지 않고 순교하고 참회하
고 개종하는 개인들로 퍼져나간다. 중세 그림은 자주 순교의 경건함을

소재로 삼는다. 화가는 순교자의 몸이 잔인하게 찢기더라도 얼굴 표정이나 눈빛에 고통을 극복하고 만족과 지복을 담아 그린다. 또 이딸리아 화가들은 마리아 막달레나가 이단종교에서 기독교로 개종하는 것을 탁월하게 묘사한다. 화가들은 막달레나를 죄인이면서도 내면의 미와 아름다운 외모를 지닌 여인으로 그린다.

낭만예술의 둘째 단계는 기사도다. 기사는 귀족계급의 제일 아래층이다. 중세에는 기사의 장자만이 땅을 물려받는 전통이 생기자 나머지 자식들은 이 성, 저 성으로 떠돌며 산다. 전쟁도 흔하지 않자 기사는 무예가 아니라 시로 인정받으려 한다. 트루바두르(troubadour)라 불리는 음유시인은 연애시를 지어 귀족부인의 사랑을 얻는 것을 목표로 삼는다. 기사는 이 목표를 달성하기 위해 귀족부인에게 바칠 성배와 같은 보물찾기(quest)에 나서기도 한다. 군주도 성의 품위를 높이고 여가를 즐기기 위해 수준 높은 시를 노래할 줄 아는 기사가 필요하다.

기사도는 이런 기사들의 가슴을 채우는 명예, 사랑, 충성의 열정이다. 모욕을 당하고 명예를 위해 싸우는 기사의 목적은 공동체의 평판을 얻는 것이 아니라 개인 인격의 불가침성을 지키는 것이다. 귀족부인의 사랑을 얻기 위해 애쓰는 기사의 목적은 가족의 윤리관계를 지키는 것이 아니라 자신의 열정을 따르는 것이다. 군주에게 충성을 바치는 기사의 목적은 공동체를 지키는 것이 아니라 군주 개인을 지키는 것이다. 헤겔에 따르면 기사도는 기독교 종교예술에서 신과 함께 충족한 내면을 모두 개인의 주관성으로 세속화한다.

영국의 극작가 셰익스피어의 비극 『리어왕』에서 리어왕이 묻고 미래의 충신 켄트가 대답한다. "이봐, 자네는 나를 아는가?" "아니요, 주인님! 그러나 주인님 얼굴에는 제가 주인님이라고 부르고 싶은 그 뭔가가

있습니다"(같은 책 380면). 켄트의 충성은 고대노예의 충성과 달리 주인에게 봉사하면서도 자유롭다. 중세기사의 충성은 개인의 자유로운 선택에 의해 이루어진다.

낭만예술의 셋째 단계는 연극, 서사시, 소설의 인물들이다. 셰익스피어의 연극에 나오는 인물들은 종교와 윤리에 얽매이지 않고 자신의 열정을 추구한다. 그의 비극『맥베스』(Macbeth, 1605~6)에서 맥베스는 왕이 되려는 명예욕의 지배를 받고 맥베스의 부인은 남편의 우유부단한 성격이 명예욕을 실현하는 데 방해가 되지 않을까 걱정한다. 둘 다 물러서지 않는다. 부인은 광기로 자살하고 맥베스도 복수의 칼에 쓰러진다. 연극의 인물들은 명예욕과 같은 개인 내면의 독자성을 끝까지 단호하게 밀고 나간다. 헤겔에 따르면 낭만예술의 과제는 이런 개인 내면의 독자성을 매우 세속적으로 그리는 것이고 셰익스피어의 연극들은 이 과제를 수행한다.

비극에서 인물들은 내면의 의지를 폭풍처럼 밀고 나가다가 파멸할 수도 있지만 정반대로 내면세계에 침잠해 한가지 감정에만 매달리다가 파멸할 수도 있다. 헤겔에 따르면 셰익스피어의 비극『로미오와 줄리엣』(Romeo and Juliet, 1594~95)에서 줄리엣이 이런 인물에 속한다. 줄리엣은 14세 또는 15세 소녀이고 세상과 자신을 잘 모른다. 그러나 줄리엣은 사랑에 눈을 뜨자 마치 활짝 피었다가 그만큼 더 빨리 시드는 장미꽃처럼 내면의 감정이 갑자기 솟구쳐올랐다가 가혹한 죽음에 몸을 던진다.

낭만예술은 정신의 내면을 우연이 가득 찬 모험으로 그리기도 한다. 낭만예술은 십자군처럼 모험하는 인물들을 통해 내면의 발산을 그린다. 이딸리아 시인 단떼의 서사시『신곡』에서 인물들은 지옥, 연옥, 천국

450

을 모험하고 단떼 자신은 심판관이 되어 고대세계나 기독교세계의 유명한 시인, 시민, 전사, 추기경, 교황 등을 지우이나 연옥이나 천국으로 보낸다. 스페인 작가 쎄르반떼스의 소설 『돈 끼호떼』는 세상 사람들의 웃음거리가 되는 기사 돈 끼호떼의 모험을 통해 기사도의 해체를 그릴 뿐 아니라 정신 내면의 세속화가 맞이할 낭만예술의 해체도 시사한다.

요약하면 낭만예술은 정신의 내면을 표현한다. 기독교 종교예술은 정신의 내면을 예수의 고통과 화해의 감정으로 그리고, 성모 마리아와 예수와 사도들의 종교적 사랑으로 드러내며, 순교하고 개종하는 개인의 지복한 얼굴과 눈빛으로 묘사한다. 기사도는 명예, 사랑, 충성의 감정을 개인의 주관성으로 세속화한다. 연극, 서사시, 소설의 인물들은 개인의 열정을 철저히 밀고 나가거나 내면세계에 침잠해 있다가 폭발하거나 우연으로 가득 찬 모험에 나선다. 낭만예술은 정신의 내면을 세속화함으로써 스스로 해체하는 운명을 맞이한다.

상징예술은 예술의 이상인 정신의 자유를 추상적으로 이해하고, 고전예술은 정신의 자유를 구체적으로 개체화하며, 낭만예술은 정신의 자유를 내면화한다. 상징예술은 정신의 자유를 자연의 빛, 초감각적인 신, 죽은 자의 영혼, 숭고한 신, 비유 이미지 등으로 추상화한다. 고전예술은 정신의 자유를 그리스 신들과 영웅들의 조각이 보여주는 몸으로 개체화한다. 낭만예술은 정신의 자유를 고통과 화해의 감정, 종교적 사랑의 감정, 명예와 사랑과 충성의 감정, 개인의 열정 등으로 내면화한다. 헤겔이 예술의 역사를 논리적으로 재구성하는 열쇠는 정신의 자유의 추상화, 개체화, 내면화다.

산문시대

헤겔의 『미학 강의』는 시대의 문화를 진단하는 철학의 의미도 지닌다. 헤겔은 고대의 고전예술과 중세의 낭만예술이 해체되는 두 시대, 즉 고대 로마 시대와 근대 계몽주의 시대를 모두 '산문'(prosaisch)시대로 규정한다(같은 책 310~17면). 헤겔은 산문시대를 영웅시대와 비교한다. 고대 그리스를 모델로 삼는 영웅시대는 개인에게 참된 독자성을 허용하는 것이 핵심특징이다. 개인의 참된 독자성은 예술에서 그리스 신들과 영웅들의 조각이 보여주는 지복한 슬픔으로 형상화한다. 개인의 참된 독자성은 사회적으로는 아직 국가를 형성하지 못한 상태에서 개인이 오직 자기의 힘과 용기로 생명과 재산을 보호할 때 성립한다. 고대 그리스의 신들과 영웅들이 이런 개인의 모델이다. 산문시대 특히 근대계몽주의 시대에 시민은 생명과 재산을 보호받고 스스로 행동하지만 이 자유는 국가의 질서에 예속되어 있고 세세한 일에 결단을 내리는 제한된 자유일 뿐이다.

헤겔이 든 예를 빌리면 영웅은 배고픔을 채우기 위해 직접 음식을 사냥하고 구워먹기 때문에 대상이 낯선 것이 아니라 자기 것이라는 느낌을 얻을 수 있다. 그러나 산문시대에 시민이 마시는 커피나 브랜디는 욕구를 채우는 중간단계가 길고 많기 때문에 시민은 남들의 노동에 의존하는 대상을 낯설게 느낄 수밖에 없다. 커피나 브랜디 대신 직접 담근 포도주를 마시는 것이 영웅시대의 개인과 어울린다(같은 책 337~40면).

헤겔에 따르면 산문시대에는 개인과 공동체가 대립할 수밖에 없다. 고대 그리스에서는 개인이 전체와 조화를 이루어야 하기 때문에 국가 시민으로서 조국애가 중요하다. 그러나 국가의 삶이 무상해진 산문시대에는 개인이 자유를 얻지만 국가를 위한 목적과 자신을 위한 목적 사

452

이에서 불화를 겪지 않을 수 없다. 이런 불화 속에서 개인은 정신을 몸의 목적에 예속하기 때문에 겉으로만 생동적이고 속으로는 불안과 공포에 휩싸인다(『미학 강의』I 204면). 공동체와 개인의 불화는 이미 고대 그리스 철학자 소크라테스 시절부터 나타나기 시작하고 고대 그리스 작가 아리스토파네스(Aristophanes)의 희극은 이 불화와 대립을 풍자한다. 헤겔에 따르면 참된 풍자는 사악하고 어리석은 세계에서 자의식의 실현을 거부당한 고결한 정신이 열정적 분개, 날카로운 위트, 냉혹한 신랄함으로 현실에 적대적으로 대항하는 예술형식이다(『미학 강의』II 122면). 풍자는 근대에 쎄르반떼스의 『돈 끼호떼』처럼 기사도를 비웃는 세태에 대항하기도 한다.

고대 로마는 자연 윤리인 가족이 밀려나고 개인이 국가의 죽은 법칙에 헌신해야 하기 때문에 차가운 위엄과 오성이 만족을 즐기는 시대다. 헤겔에 따르면 근대에 고대 그리스 신들과 영웅들에 대한 동경이 나타나는 것도 기독교에 대한 저항이 아니라 계몽주의 오성에 대한 저항이다(같은 책 113~14면). 고대 그리스 신들과 영웅들에 대한 동경은 참된 개체성에 대한 동경이고 근대 산문시대가 참된 개체성을 질식한 수단은 오성이기 때문이다. 계산하고 예측하는 오성은 과학혁명과 자본주의의 발달을 통해 자연의 지배와 노동의 소외를 낳은 원천들 가운데 하나다.

헤겔에 따르면 서양근대의 문화철학 특성은 산문시대다. 산문시대는 오성시대다. 대상에 대한 낯선 느낌, 현실에 대한 냉소, 속으로 느끼는 불안과 공포 등 헤겔이 제시한 산문시대의 기준은 근대를 넘어 현대에도 적용할 수 있다. 과학기술 문명이 급속하게 발달하는 현대도 오성이 지배하는 산문시대의 연장선 위에 있다.

5. 개별 예술들

헤겔은 『미학 강의』 3부에서 개별 예술들 가운데 특별히 건축, 조각, 그림, 음악, 시를 다룬다. 헤겔이 특별히 이 다섯가지 예술에 주목하는 이유는 예술의 세가지 형식을 기준으로 개별 예술들을 분류하기 때문이다. 그는 건축이 상징예술이고 조각은 고전예술이며 그림, 음악, 시가 낭만예술이라고 분류한다. 헤겔이 이 분류를 절대시하지는 않는다. 예를 들어 그는 건축의 기본성격이 상징예술이지만 고대 그리스 신전을 고전건축, 중세 고딕 성당을 낭만건축이라고 부른다. 또 낭만예술에 속하는 시는 고대에도 있고 중세에도 있다. 그러므로 개별 예술들에 대한 헤겔의 설명은 세가지 예술형식에 대한 설명과 마찬가지로 다섯가지 개별 예술들의 중첩되는 시대를 고려하면서 이 예술들 사이의 역사관계뿐 아니라 논리관계에도 초점을 맞춘다고 볼 수 있다.

건축

헤겔이 건축을 상징예술로 보는 이유는 건축이 인간정신의 자유를 직접 감각으로 표현하지 않고 정신의 자유를 구현하는 다른 예술작품을 에워싸는 수단일 뿐이기 때문이다. 또 건축은 정신을 표현하는 데 적합한 재료를 발견하지 못한 채 중력법칙을 따르는 무거운 재료에 규칙을 부여하는 데 만족하기 때문이다. 헤겔은 건축을 상징건축, 고전건축, 낭만건축의 세 단계로 나누어 설명한다.

헤겔이 상징건축에서 처음 설명하는 것은 고대 바빌로니아 사람들이 건설했다는 전설의 바벨탑이다. 바벨탑은 한 민족 전체가 매달려 건설

핫셉수트 여왕의 오벨리스크.

했기 때문에 사람들을 묶어주는 성스러운 끈의 역할을 한다. 그러나 헤
겔에 따르면 바벨탑은 성스러운 정신을 암시할 뿐 직접 표현하지 않기
때문에 상징건축에 속한다. 고대 인도인들은 생식의 힘을 숭배하면서
위대한 생식력을 지닌 여신상이나 남근상을 만들어 신성시한다. 또 고
대 인도에서는 생식력을 숭배하는 종교의식이 발달해 남근을 상징하는
거대한 돌 원기둥들이 만들어진다. 고대 인도의 여신상, 남근상, 원기둥
들은 정신의 힘보다 생식의 힘을 숭배하기 때문에 상징건축에 속한다.

고대 이집트인들은 오벨리스크와 피라미드를 세운다. 오벨리스크는 사원 입구에 세운 커다란 뾰족기둥이다. 때때로 꼭대기 부분을 금으로 장식한 오벨리스크는 태양빛을 상징한다. 고대 이집트의 피라미드는 상징건축의 전형이다. 고대 인도인들은 죽은 자를 태우거나 땅 위에 썩게 내버려둔다. 그러나 고대 이집트인들은 죽은 자를 보존하고 죽은 자들의 왕국인 피라미드도 세운다. 죽은 자를 보존하는 것은 정신이 개체로서만 존재할 수 있고 비록 죽었지만 개체의 몸이 해체되면 영혼도 훼손된다는 관념에 기초한다. 따라서 헤겔은 죽은 자들의 집인 피라미드가 정신의 개체성을 위한 필요조건을 채운다고 평가한다. 그러나 피라미드는 정신의 개체성이 살아 있는 인간 속에 있다는 것을 보여주지 못하기 때문에 상징건축에 속한다.

건축은 고전예술 시기에 들어서면 정신의 자유 또는 개체성을 구현하는 조각작품들을 보호하는 환경을 제공한다. 헤겔에 따르면 고전건축의 전형은 고대 그리스 신전이다. 신전은 정신의 자유를 지닌 신들을 보호하는 집이기 때문에 고전건축이라는 이름을 얻는다. 신전의 핵심은 지붕을 지탱하는 기둥들이다. 기둥들은 건물을 지탱하는 역할을 통해 신들을 보호하는 신전의 봉사 목적에 이바지한다. 이런 뜻에서 헤겔은 신전과 같은 고전건축을 '봉사하는 건축술'(dienende Baukunst)이라고 부른다(『미학 강의』 III 75면). 그러나 고전건축은 스스로 정신의 자유를 표현하지 못하고 정신의 자유에 봉사하는 역할에 머물기 때문에 고전예술이 아니라 상징예술에 속한다.

헤겔이 고딕 성당을 낭만건축이라 부르는 이유는 고딕 성당이 예수의 내면, 예수의 고통과 화해의 감정을 보호하는 집이라는 아이디어에 기초하기 때문이다. 고딕 성당에서 기둥들은 그리스 신전과 달리 건물

고대 그리스 신전(코린트의 아폴론)의 외부기둥과 고딕 성당(빠리 랭스 대성당)의 내부기둥.

밖이 아니라 건물 안에 있다. 고딕 성당에서 기둥들의 기능은 육중한 무게를 지탱하는 것이 아니라 영혼을 하늘로 떠받치는 것이다. 헤겔은 고딕 성당의 솟아오른 모습이 숭고하다고 평가한다. 거대한 고딕 성당 안에서 개인들은 먼지처럼 흩어진다. 고딕 성당은 헤아릴 수 없이 높이 솟아오르려 한다. 고딕 성당의 솟아오르는 모습은 인간을 초월하고 개인이 결코 범할 수 없다는 뜻에서 숭고하다. 숭고한 예술은 상징예술의 한 단계다. 따라서 헤겔에 따르면 숭고한 고딕 건축은 낭만예술이 아니라 상징예술에 속한다.

　요약하면 고대 바빌로니아의 바벨탑은 성스러운 결합의 힘을 상징하고, 고대 인도의 성기 모양 원기둥은 정신의 힘보다 생식의 힘을 숭배한다는 뜻에서 상징건축에 속한다. 고대 이집트의 오벨리스크는 태양빛을 상징한다. 피라미드는 죽은 자의 몸을 보존해야 영혼도 보호할 수 있다는 관념을 보여주지만 정신의 자유가 살아 있는 인간 속에 있다는 것

을 보여주지 못하기 때문에 상징건축에 속한다. 고대 그리스 신전은 정신의 자유를 지닌 신들을 보호하기 때문에 고전건축이라 불리지만 직접 정신의 자유를 보여주지 못하기 때문에 상징예술에 속한다. 고딕 성당은 예수의 내면이 피난하는 곳이라는 뜻에서 낭만건축이라 불리지만 인간을 넘어 숭고한 영역으로 솟아오르기 때문에 숭고한 예술, 상징예술에 속한다. 상징건축, 고전건축, 낭만건축 등 건축은 모두 정신의 자유를 직접 감각으로 표현하지 않기 때문에 고전예술이나 낭만예술이 아니라 상징예술에 속한다.

조각

헤겔이 조각을 고전예술로 보는 이유는 고전예술이 정신의 자유를 감각으로 표현하고 조각이 정신의 자유 또는 개체성을 그리스 신들과 영웅들의 지복한 슬픈 모습으로 형상화하기 때문이다. 헤겔은 개별 예술들을 설명하면서 정신의 자유를 대신해 정신의 개체성이라고 자주 말한다. 정신의 자유라는 예술의 내용은 개인의 모습이 가장 적절한 표현형식이기 때문이다. 고대 그리스 조각에서 신들이나 영웅들은 모두 개인의 모습을 띤다.

헤겔은 조각을 건축처럼 상징예술, 고전예술, 낭만예술의 단계로 나누어 설명하지 않는다. 고전예술의 이상은 조각 외에는 다른 예술이 정확하게 실현할 수 없다고 보기 때문이다. 조각에 대한 헤겔의 설명은 얼굴에서 눈, 이마, 코, 등과 팔, 다리, 가슴, 몸통 등의 이상적인 모습에 초점을 맞춘다. 헤겔은 독일 미술사가 빙켈만(J. Winckelmann)의 고대 그리스 예술 연구에 많이 의존한다.

고전예술로서 고대 그리스 조각의 임무는 정신의 개체성을 몸의 일

부가 아니라 몸 전체에 형상화하는 것이다. 정신의 개체성은 우연한 주관성이나 정신의 내면과 다르다. 우연한 주관성은 겸허, 오만, 질투, 위협, 공포, 반항 등 개인의 특수한 느낌이다. 개인의 특수한 느낌은 특수한 표정이나 동작으로 표현할 수 있다. 그러나 그리스 조각은 정신의 개체성을 이상적으로 형상화해야 하기 때문에 얼굴의 사소한 표정이나 몸의 특수한 동작을 표현하는 것은 금물이다.

정신의 내면은 낭만예술이 그리는 고통, 화해, 사랑 등의 감정이며 중세 그림은 특히 고요한 눈빛을 통해 정신의 내면을 표현한다. 그리스 조각은 대부분 눈을 채색하지 않고 대리석의 흰색을 그대로 둔다. 헤겔은 중세 채색 그림과 비교해 그리스 조각은 영혼을 표현하는 눈빛이 없다고 말한다. 그러나 헤겔은 눈빛 없는 눈이 그리스 조각의 임무를 충실히 수행한다고 평가한다. 그리스 조각은 정신의 개체성을 몸의 특정한 부분에 집중해서 표현하면 안되고 몸 전체에 분산해 표현해야 한다. 만일 그리스 조각이 눈을 채색해 눈빛 있는 눈을 가지면 정신의 개체성은 눈에 집약된다. 그리스 조각은 임무를 충실히 수행하기 위해 눈빛을 없애고 정신의 개체성을 온몸에 구석구석 형상화한다.

그리스 조각에서 이마의 이상적 모습은 앞으로 튀어나오거나 높이 솟아 있지 않는 것이다. 이마는 생각과 정신의 상징이지만 조각이 표현해야 하는 것은 추상적인 생각과 정신 자체가 아니라 이마, 코, 귀, 입 등을 포함하는 구체적인 얼굴 모습이다. 그리스 조각의 얼굴에서 이마와 코를 잇는 선은 둘 사이의 차이를 드러내지 않고 거의 직선이거나 부드럽게 구부러진다. 이마와 코의 직선이나 부드러운 선은 코가 정신을 상징하는 이마 쪽으로 기울어져 있다는 것을 의미한다. 이마에서 코로 흐르는 선은 정신의 개체성을 얼굴에 표현하는 그리스 조각의 이상적 모

습들 가운데 하나다(같은 책 162~64면).

그리스 조각에서 눈은 눈빛이 없을 뿐 아니라 본래 위치보다 더 낮게 내려뜨고 있다. 빙켈만에 따르면 그 이유는 관객의 시선 때문이다. 관객보다 더 높이 서 있는 큰 조각에서 눈은 낮게 내려뜨지 않으면 앞으로 향하면서 관객의 눈과 마주칠 수 없기 때문에 관객에게는 멍하게 죽은 눈처럼 보인다. 또 헤겔은 눈을 내려뜨면 생각하는 이마가 본래 모습보다 좀더 앞쪽으로 나오면서 얼굴이 정신을 더 강하게 표현할 수 있다고 해석한다(같은 책 166면).

그리스 조각은 정신의 개체성을 얼굴에 집중 표현해서는 안되고 온몸에 드러내야 하기 때문에 팔다리, 가슴, 몸통 등의 자세도 중요하다. 그리스 조각에서 몸의 이상적인 모습은 자유롭게 서 있는 자세다. 고대이집트인들은 멤논을 조각한다. 멤논은 신전을 지키는 거대한 돌 좌상이며 인간의 모습을 띤다. 그러나 헤겔은 멤논의 육중한 모습과 팔을 옆구리에 딱 붙인 자세가 무생물처럼 보인다고 평가한다. 두 다리를 바짝붙이고 두 팔을 옆구리에 딱 붙이면 팔다리, 가슴, 몸통이 정신의 의지와 감정에 따라 바뀐 상태를 보여줄 수 없다. 몸 부위들이 각진 선 대신부드러운 선을 만드는 자유로운 자세가 관객에게 정신의 자유로운 상태를 보여줄 수 있다.

헤겔은 빙켈만의 견해를 받아들여 고대 그리스 조각작품의 특성이 자유로운 생동성이라고 규정한다. 빙켈만에 따르면 고대 이집트의 조각은 경직된 자세가 특징이다. 조각의 윤곽이 직선이고 팔이 옆구리에 딱 붙어 있을 뿐 아니라 근육과 뼈가 조금밖에 드러나지 않고 힘줄이나 핏줄은 전혀 보이지 않는다. 그래서 이집트 조각은 생동성을 가지지 못한다. 고대 그리스 조각은 윤곽이 부드러운 선이며 자세가 자유롭다. 고

대 그리스 조각은 예술가가 대리석의 달인뿐 아니라 상상력의 대가로서 돌에 생명을 불어넣은 산물이다. 예술가의 상상력은 개인의 우연한 특징을 그대로 재생하지 않고 인간의 보편적 모습과 조합해 정신의 개체성을 살아 있는 인간의 모습으로 창조한다.

요약하면 고대 그리스 조각은 정신의 자유 또는 개체성을 감각으로 표현하는 고전예술의 전형이다. 고대 그리스 조각은 정신의 개체성을 몸의 일부가 아니라 전체에 표현해야 한다. 그래서 고대 그리스 조각은 눈빛이 없고 이마와 코의 선이 거의 직선이며 가슴, 몸통, 팔다리의 자세가 경직되지 않고 자유롭다. 고대 그리스 조각은 고대 이집트 조각에 없는 생동성을 지닌다. 건축은 정신의 자유를 직접 보여주지 못하고 정신의 자유를 에워싸는 역할에 머문다. 그러나 조각은 정신의 자유를 직접 감각으로 표현하는 것이 이상이며 고대 그리스 조각은 고전예술의 이상을 실현한다.

그림, 음악, 시

헤겔이 그림, 음악, 시를 낭만예술로 보는 까닭은 그림, 음악, 시가 표현하는 정신의 자유가 감각영역을 넘어 내면의 감정영역까지 나아가기 때문이다. 정신의 내면은 그림이 색으로 표현하고, 음악은 건축, 조각, 그림의 공간형상 대신 시간에 따라 울리는 음으로 표현하며, 시는 언어로 표현한다.

─그림

그림은 건축이나 조각의 3차원 공간에 비해 2차원 평면공간으로 표현의 차원을 줄인 것이 특징이다. 그래서 그림은 표현의 내용도 건축이

나 조각보다 더 빈약하게 보일지 모른다. 그러나 헤겔에 따르면 그림이 공간 차원을 평면으로 줄이는 것은 의도적이다. 그림은 정신의 내면을 표현해야 하고 정신의 내면을 반사하는 수단으로 거울 같은 2차원 평면을 선택한다. 또 그림은 조각처럼 배경을 생략하지 않고 정신의 내면을 외부환경과 관계 속에서 표현할 수 있다. 나아가 그림은 정신의 내면을 색으로 표현하기 위해 3차원 공간을 일부러 포기한다.

그림이 정신의 내면과 영혼의 감정을 표현하는 핵심수단은 색이다. 헤겔은 독일 작가이자 자연철학자 괴테의 색 이론에 의존해 그림에서 색의 특성들을 설명한다(같은 책 291~99면). 괴테에 따르면 색은 밝음과 어둠의 결합이다. 색은 완전히 밝은 빛보다 어둡고 완전히 어두운 암흑보다 밝기 때문에 빛과 암흑 사이에 있다. 색들도 밝음과 어둠에 차이가 있다. 예를 들어 빨간색과 노란색은 농도가 같을 때 파란색보다 밝다. 빨간색과 노란색은 밝음이 어둠보다 강하고 파란색은 어둠이 밝음보다 강하기 때문이다. 그래서 파란색은 들여다보면 깊은 느낌을 준다. 반면 빨간색이나 노란색은 지배하고 저항하며 생동하는 느낌을 준다. 초록색은 밝음과 어둠의 중간이어서 무관심한 느낌을 준다. 색의 이런 느낌에 따라 중세 그림에서, 예를 들어 성모 마리아는 왕관을 쓴 천국의 여왕으로 묘사될 때 자주 붉은 외투를 걸치고, 어머니로 묘사될 때 푸른 외투를 걸친 모습으로 나타난다.

중세 그림에서 색 효과의 정점은 인간의 살을 표현하는 담홍색이다. 살색은 정신 내면의 향기를 내야 하니까 그림이 표현하기에 가장 어려운 색이다. 담홍색은 다른 모든 색을 결합한다. 담홍색의 살색은 노란색뿐 아니라 동맥의 빨간색, 정맥의 파란색, 밝음과 어둠, 빛이나 반사, 회색, 갈색, 초록색 등도 포함한다. 살의 담홍색은 우리 눈에 저항을 일으

키지 않고 우리가 침잠할 수 있어야 한다. 이 일이 얼마나 어려운지 설명하기 위해 헤겔은 프랑스 철학자 디드로의 말을 인용한다. "이미 수천명의 화가들이 그 살색을 느끼지 못하고 죽었으며 다른 수천명의 화가들도 그것을 느끼지 못하고 죽을 것이다"(같은 책 298면).

─음악

음악이 다른 예술과 구별되는 특징은 공간 표현이 아니라 시간 표현이라는 점이다. 음악은 시간에 따라 생겼다 사라지는 음들을 표현수단으로 삼는다. 헤겔에 따르면 음악의 이 특징은 정신의 내면, 인간의 심정과 감정의 흐름을 표현하는 데 매우 유리하다. 음악은 진동하는 음으로 감탄, 외침, 한숨, 슬픔, 웃음 등을 표현할 수 있다.

음악가는 인간의 심정을 움직여야 하고 이를 위해 음악은 공포, 고통, 기쁨 등 감정을 선율에 담아야 한다. 그러나 헤겔은 음악이 감정을 있는 그대로 분출해서는 안된다고 주장한다. 감정을 있는 그대로 분출하면 디오니소스신처럼 광기와 혼란에 휩싸여 영혼을 잃어버릴 수 있기 때문이다. 극단적인 기쁨과 고통 속에서도 영혼을 잃지 않고 열락을 느끼기 위해 음악은 열정을 그대로 표현하는 것을 규제해야 한다.

헤겔은 이런 이상을 실현한 음악가들로 이딸리아 종교음악가 빨레스뜨리나(G. Palestrina), 이딸리아 작곡가 두란떼(F. Durante), 이딸리아 고전음악 작곡가 로띠(A. Lottie), 이딸리아 작곡가 겸 오르간 연주가 뻬르골레시(G. Pergolesi), 오스트리아에서 주로 활동한 독일 출신 오페라 작곡가 글루크(C. Gluck), 오스트리아 작곡가이며 교향곡의 아버지라 불리는 하이든(F. Haydn), 오스트리아의 고전음악 작곡가 모차르트(W. Mozart) 등을 꼽는다. 대가들의 음악은 영혼의 안거를 표현한다. 이들

의 음악에는 고통의 표현도 있지만 고통은 늘 해결되며 음이 극단으로 나아가지 않고 규제된다. 낭만예술에서 기독교 종교예술, 특히 중세의 그림이 예수, 사도, 순교자 등을 고통 속에서도 화해의 감정이 가득 찬 모습으로 그리듯이 대가들의 음악은 지복한 안정감을 준다(같은 책 400~1면).

헤겔이 음악에서 마지막으로 높이 평가하는 것은 극음악(dramatische Musik), 특히 오페라(Opera)다. 극음악은 시의 언어 표현과 음악을 결합한다. 이미 고대의 비극도 극음악이지만 음악에 큰 비중을 두지 않는다. 극음악은 근대에 오페레타(Operetta)와 오페라로 발달한다. 오페레타는 작은 오페라를 뜻하며 19세기에 프랑스에서 가벼운 이야기와 알기 쉬운 음악으로 만들어지기 시작한다. 헤겔은 오페레타가 말과 노래를 결합하면서 특히 산문 대화를 섞는 것이 질 낮은 표현이라고 평가한다. 헤겔은 감정과 열정을 처음부터 끝까지 노래로 이어 표현하는 오페라가 더 주목할 만하다고 말한다(같은 책 413~14면).

—시

시(Poesie)가 그림이나 음악과 다른 점은 언어를 표현수단으로 삼는 것이다. 시의 언어는 글보다 말로서 소리이기 때문에 음악의 음과 닮은 점도 있다. 그러나 음악의 음은 내용 없이 진동의 수 관계로 규정되지만 말은 내용을 담는다. 시의 말은 정신의 자유를 매우 풍부하고 구체적으로 표현할 수 있다. 또 시의 말은 정신의 자유를 내면의 심정과 외부의 행동으로 모두 표현할 수 있다. 그래서 헤겔은 시가 가장 완벽한 예술이라고 평가한다.

모든 말이 시의 표현수단은 아니다. 산문(Prosa)은 시에서 배제된다.

산문은 현재 일어나는 우연한 일을 수용하는 일상의식의 언어이거나 원인과 결과, 목적과 수단 등을 생각하는 오성의 언어다. 시의 말은 음악의 음처럼 박자, 리듬, 울림, 운율이 있는 운문이어야 한다. 또 시의 말은 호메로스가 도망가지 않으려 하는 영웅 아이아스를 고집 센 당나귀에 비유하는 것처럼 이미지를 떠올린다. 시의 세가지 기본 장르는 서사시(Episches), 서정시(Lyrik), 극시(dramatische Poesie)다.

첫째, 서사시는 한 민족의 역사와 사건 속에서 개인정신의 자유를 표현한다. 개인은 민족에 봉사하는 소명을 받은 인물이 아니라 자유의지를 가지고 독자성을 띤다. 그러나 개인은 운명을 피할 수 없다. 헤겔은 호메로스의 『일리아스』와 『오디세이아』(Odusseia), 단떼의 『신곡』, 지은이를 모르는 스페인의 영웅서사시 『엘 씨드』(El Cid) 등을 높이 평가한다. 『일리아스』에서 트로이 장군 헥토르는 아내 안드로마케가 아이를 고아로 만들지 말고 자신을 과부로 만들지 말라고 간절히 호소하자 대답한다.

나도 이 모든 것을 걱정하고 있소, 나의 아내여. 그러나 나는 여기 겁쟁이처럼 남아 있으면서 싸움을 피하다가 트로이 사람들의 비난을 받는 것이 두렵소. 나를 충동질하는 것은 순간의 흥분이 아니오. (…) 그러나 내가 걱정하는 것은 트로이나 헤쿠바, 프리아모스왕, 적의 먼지 속에 쓰러질 나의 고귀한 형제들이 아니라 바로 당신이오. 울고 있는 당신을 어느 갑옷 입은 한 그리스인이 탈취해 끌고 가 아르고스에서 다른 사람의 물레에서 실을 짜게 하고 당신이 원하지 않는 데도 힘들게 물을 긷고 있을 당신의 모습이오. 그러나 필연적인 위력은 그대의 위에 군림하며, 누군가가 울고 있는 당신을 바라보며 이것이 바로 일리움이 정복될 때 트로

이인들 중 가장 용감했던 전사 헥토르의 아내이다 하고 말하고 있소. 어느 누군가가 그렇게 말할 때 당신은 그대의 노예가 되기를 거부했던 한 남자를 잃게 된 것을 한탄할 것이오. 그러나 당신의 외침과 당신의 끌려가는 소리를 듣기 전에 흙이 내 몸을 덮을 것이오. (같은 책 559~60면)

헤겔에 따르면 헥토르의 말은 매우 깊은 감정에서 나오고 공감을 불러일으키지만 그의 태도는 서사시에 어울린다. 헥토르는 트로이의 도시 일리움에 목숨을 바치지만 아내와 부모가 말려도 자신의 의지에 따라 전투에 나서 아킬레우스에게 죽는다. 그러나 헥토르를 충동하고 움직이는 것은 순간의 흥분도 아니고 개인의 의도나 목적도 아니며 필연이고 운명이다. 헥토르의 죽음은 제우스가 결정하고 부추긴다. 헤겔에 따르면 서사시는 운명의 지배를 노래하는 낭만예술이다.

둘째, 서정시는 개인의 내면세계, 즉 주관의 감정과 기분을 표현한다. 서사시는 세계나 민족 속에서 개인의 행위를 그림처럼 보여주지만 서정시는 개인의 내면세계를 음악처럼 들려준다. 서정시가 세계나 민족 속에서 개인의 행위를 다루지 않는다는 뜻이 아니다. 서정시는 사건, 상황, 행위 등을 다루더라도 주관이 느끼고 직관하고 표상하고 생각한 것으로 드러낸다. 헤겔에 따르면 이런 뜻에서 괴테는 훌륭한 서정시인이다. 괴테는 늘 자기의 삶을 소재로 시를 지었다. "밖으로 향한 그[괴테]의 삶, 일상에서 열려 있다기보다는 오히려 닫힌 그의 독특한 심정, 학문을 향한 열성과 지속적인 연구의 결과, 교양으로 쌓은 현실감각에서 체험한 원칙들, 윤리적인 격언들, 그 시대에 서로 교차하는 현상들이 그에게 준 다양한 인상들, 그가 거기에서 끌어낸 결과들, 솟구쳐오르는 젊음의 기쁨과 용기, 그의 장년기에 드러나는 교양의 힘과 내적인 아름다

움, 그의 노년기에 갖춘 포괄적이고 쾌활한 지혜, 이 모든 것들은 그에게서 서정적으로 주조되었다"(같은 책 613면).

헤겔은 위대한 사상을 담은 서정시도 높이 평가한다. 그에 따르면 실러는 대단한 사상가지만 자기 사상에 열광하거나 취하지 않고 그 사상을 완전히 소화해 대개 단순하고 정확한 리듬과 운으로 표현한다. 헤겔은 실러의 시 「종의 노래」(Das Lied von der Glocke, 1798)가 뛰어난 사상을 담은 서정시에 속한다고 말한다.

　　　낮은 지상의 삶 위로 드높이

　　　푸른 창공 속에서

　　　천둥 가까이 그것은 흔들리며

　　　또한 별들의 세계와도 이웃하여

　　　위로부터 울려오는 소리가 될 것이다.

　　　움직이면서 그들의 창조주를 찬양하고

　　　화환으로 장식된 계절을 이끌어가는

　　　밝은 별들의 무리처럼,

　　　오직 영원하고 진지한 사물들에게만

　　　그 쇠로 된 입은 바쳐진 것,

　　　또한 매시간 빨리 흔들리고

　　　날면서 그것은 시간을 움직일지어다. (같은 책 630면)

종의 움직임과 소리는 실러에게 창조주의 소리, 계절을 낳는 별들에게 바치는 찬사, 시간이 움직이는 소리를 듣는 듯한 감정을 일깨운다. 실러는 「종의 노래」에 신과 우주와 시간에 대한 사상을 담는다고 볼 수

있다.

셋째, 극시는 세계 속에서 행동하지만 자신의 열정과 의지에 따라 행동하는 인물을 보여준다. 이런 뜻에서 극시는 서사시의 객관성과 서정시의 주관성을 결합한다(같은 책 642면). 극시에서도 개인은 서사시처럼 운명에 따르지만 이 운명은 스스로 만드는 경우가 많다. 또 극시는 서정시처럼 개인의 감정을 표현하지만 감정과 의지를 행동으로 표현한다. 극시는 서사시와 서정시뿐 아니라 다른 모든 예술을 포함한다. 극시에는 인간이 살아 있는 조각이고 건축이 그림이나 실물로 나오며 음악과 춤도 있다. 그래서 헤겔은 극시가 가장 높은 예술이라고 본다. 극시는 고대부터 있었고 비극, 희극과 둘을 합친 일반극이 있으며 공연으로 보거나 글로 읽을 수 있다.

아리스토텔레스는 비극의 참된 효과가 두려움과 연민을 일으키고 감정을 순화하는 것이라고 말한다. 헤겔에 따르면 고대비극에 등장하는 인물이 진짜로 두려워하는 것은 외부의 힘과 억압이 아니라 윤리적으로 정당한 자신의 열정이다. 인물을 행동으로 이끄는 것은 윤리적 열정이다. 관객의 연민도 윤리적 열정에 대한 공감이다. 고대비극은 두려움과 연민을 넘어 화해의 감정도 불러일으킨다(같은 책 685~86면).

소포클레스의 비극 『콜로노스의 오이디푸스』(Oidipous epi Kolonoi)에서 오이디푸스가 스스로 눈을 찌르고 왕좌에서 내려와 방랑하게 만드는 것은 아버지를 죽이고 어머니와 자식을 낳은 자신에 대한 복수의 열정이다. 오이디푸스는 테베로 돌아오라는 아들의 권유도 외면한 채 자신에게 복수하겠다고 다짐하고 방랑하면서 내면의 분열을 해소한다. 오이디푸스는 자신의 시신이 아들 형제들 사이의 권력 싸움에 이용되지 않게 하고 자신을 시민으로 받아준 아테네에 죽어서도 파수꾼으로

468

보답하려는 뜻에서 아테네의 왕 테세우스만 아는 곳에서 죽음을 맞는다. 오이디푸스의 죽음은 화해의 상징이다.

헤겔에 따르면 근대비극에서 인물을 행동으로 이끄는 것은 고대비극처럼 윤리적 열정이 아니라 개인의 우연한 소망과 욕구다. 셰익스피어의 비극『햄릿』(*Hamlet*, 1599~1601)에서 햄릿의 아버지 햄릿왕이 동생 클라우디우스에게 죽는 것은 윤리적으로 정당하지 않고 흉악한 범죄의 형태로 나타난다. 햄릿의 복수도 윤리 때문이 아니라 햄릿의 성격 때문에 일어난다. 햄릿은 세상과 삶에 대한 혐오로 가득 차고 복수를 결심하고 준비하면서 여러 충동에 휩쓸린다(같은 책 714~15면).

헤겔은 참된 희극과 우스꽝스러운 희극을 구별한다. 우스꽝스러운 희극에서는 아주 중요하고 심오한 대상도 일상의 관습과 관념에 어긋나는 하찮은 면이 드러나면 웃음거리가 될 수 있다. 그때 웃음은 관객이 그 어긋남을 알 수 있을 만큼 영리하다고 자족하는 모습일 뿐이다. 참된 희극에서 웃음은 자신의 모순 때문에 비참해지거나 불행해지지 않는 낙천성과 자신감, 자신의 목적이 좌절되는 것조차 참을 수 있는 유쾌함을 표현한다.

헤겔에 따르면 고대희극은 관객뿐 아니라 등장인물도 스스로 웃을 수 있지만 근대희극은 관객만 웃는 것이 다르다. 아리스토파네스의『구름』(*Nephelai*)에서 철학자들을 찾아가 자기 죄를 벗어보려고 애쓰는 스트렙시아데스는 바보스러운 인물이고 자진해서 그와 그의 아들의 스승이 되는 소크라테스도 바보스러운 인물이다. 그러나 아리스토파네스의 희극인물로서 스트렙시아데스나 소크라테스는 어떤 일이 일어나든 낙천적이고 안전한 모습을 잃지 않는다(같은 책 710~11면).

근대희극 예를 들어 쎄르반떼스의『돈 끼호떼』에서 돈 끼호떼가 풍

차를 공격하는 모습은 관객에게 우습게 보이지만 자신은 진지하다. 쎄르반떼스는 돈 끼호떼를 고귀하고 다양한 정신재능을 갖춘 인물로 그린다. 그러나 돈 끼호떼의 시대는 저무는 기사도를 조롱한다(『미학 강의』 II 406~7면). 쎄르반떼스의 『돈 끼호떼』는 낭만예술이 저무는 시대를 정확하게 보여주는 희극이기도 하다.

요약하면 정신의 자유를 직접 표현하지 않고 에워싸는 상징예술인 건축과 정신의 자유를 직접 감각으로 표현하는 고전예술인 조각에 비해 그림, 음악, 시 등 낭만예술은 정신의 내면을 표현한다. 그림은 색으로 정신의 내면을 표현하고 인간의 살색은 중세 그림에서 색 효과의 정점이다. 음악은 정신의 내면을 음으로 표현하고 대가들의 음악은 열정의 표현을 절제해 지복한 안정감을 준다. 시는 말로 정신의 내면을 표현한다. 서사시는 민족의 역사와 사건 속에서 개인정신의 자유를 행동으로 표현한다. 서정시는 개인의 내면을 주관적 감정으로 표현한다. 극시는 개인이 세계 속에서 열정과 의지에 따라 행동하는 것을 보여준다.

6. 예술의 붕괴

헤겔의 『미학 강의』는 '예술의 붕괴'(Zerfallen der Kunst)를 선언함으로써 훗날 많은 논쟁을 불러일으킨다. 헤겔은 『미학 강의』의 2부에서 예술의 역사가 상징예술에서 고전예술을 거쳐 낭만예술로 나아간다고 설명한 다음 낭만예술이 해체되면서 예술은 붕괴한다고 주장한다(같은 책 427면). 붕괴하는 예술은 좁은 뜻에서 낭만예술이지만 넓은 뜻에서 모든 참된 예술이라고 볼 수도 있다. 헤겔에 따르면 낭만예술은 세가지 형

태로 해체된다.

첫째, 낭만예술은 하찮은 일상을 섬세하게 모방하는 예술로 해체된다. 낭만예술이 표현하는 정신의 내면은 개인에 따라 많은 상황, 갈등, 관계 속에 처할 가능성이 있다. 낭만예술은 범속한 현실을 묘사하기 시작한다. 특히 오스타더(A. van Ostade), 테니르스(D. Teniers), 스테인(J. Steen) 등 네덜란드 화가들은 일시적으로 스쳐가는 모습을 뛰어나게 포착한다. 그 모습은 물의 흐름이나 폭포, 솟구치는 파도, 유리잔이나 접시의 반짝거림, 등잔 밑에서 바늘에 실을 끼우는 여자, 강도들의 움직임, 농부가 씩 웃는 얼굴 등이다. 헤겔에 따르면 낭만예술은 정신의 내면 대신 이 내면이 처한 범속한 일상의 우연한 모습들을 묘사하면서 붕괴한다.

둘째, 낭만예술은 해학으로 해체된다. 헤겔에 따르면 독일 해학소설가 파울(J. Paul)은 현실세계의 온갖 지역과 분야에서 긁어모은 소재를 뒤섞어 유머를 만들지만 이는 자신의 재치를 드러낼 뿐이다. 고전예술이 해체되는 시기에 세상을 비웃고 짜증을 부리는 고대 로마의 풍자가 나타나듯이 해학은 낭만예술의 종교적 사랑, 명예와 사랑과 충성, 열정 등에서 보이는 정신의 내면을 웃음거리로 만든다.

셋째, 낭만예술은 온갖 소재로 해체된다. 예술가가 확고한 종교를 지니면 그 종교를 예술로 표현하는 일이 진지해진다. 그러나 낭만예술의 해체기에 예술가가 고대 그리스의 신들이나 기독교의 마리아를 조각이나 그림의 대상으로 삼으면 더이상 진지해질 수 없다. 이 시기에 예술가는 대부분 주문을 받아 작업한다. 예술가는 성스러운 이야기나 세속적인 이야기를 만들거나 초상화를 그리거나 교회를 지을 때 주문을 어떻게 소화할지에만 관심을 가지면 된다. 헤겔은 특별한 소재에 매달리

지 않고 어떤 소재든 능숙한 기술로 다루는 예술가를 '백지상태'(같은 책 423면)에 비유한다.

헤겔이 말한 예술의 붕괴는 하찮은 일상의 모방, 해학, 온갖 소재로 해체된다는 뜻에서 낭만예술의 붕괴를 의미하지만 넓은 뜻에서 모든 참된 예술의 붕괴로 볼 수도 있다. 헤겔에 따르면 예술도 정치, 종교, 철학, 과학과 마찬가지로 시대의 산물이다. "우리 시대에는 호메로스, 소포클레스, 단떼, 아리오스또, 셰익스피어 같은 사람이 누구도 다시 등장할 수 없다. 그들이 그토록 위대하게 노래하고 자유로이 표현했던 것은 이미 한번 표현된 것으로 끝났다"(같은 책 426면).

예술의 붕괴는 호메로스, 소포클레스, 단떼, 이딸리아 시인 아리오스또, 셰익스피어의 낭만예술뿐 아니라 중세의 그림, 기사도, 인물들 등 낭만예술과 고전예술인 고대 그리스 조각도 다시 올 수 없다는 뜻에서 모든 참된 예술의 붕괴라고 볼 수 있다. 헤겔이 말한 예술의 붕괴가 예술이 더이상 쓸모없다는 뜻인지에 관해서는 논란이 많다. 헤겔의 제자들은 예술의 붕괴 명제에서 벗어나기 위해 고전예술을 1단계, 낭만예술을 2단계로 보고 3단계를 새로 모색하고 낭만시의 마지막 단계인 극시와 독일 음악가 바그너(R. Wagner)의 오페라를 그 후보로 보기도 한다(「헤겔의 미학」 434면). 헤겔이 오페라를 높이 평가하지만 바그너의 오페라를 보고 예술의 부활을 선언할지는 분명하지 않다. 바그너의 오페라는 시보다 음악이 중심이기 때문에 헤겔에게 높은 평가를 받지 못할 것이라는 견해도 있다(「헤겔 미학」 Hegel's Aesthetics 1면).

예술의 붕괴 명제는 적어도 예술이 정신의 자유를 표현하는 이상을 추구하지 않는다는 뜻이다. 헤겔에 따르면 예술이 이상을 추구하지 않는 것은 시대의 문화와도 관계가 있다. 헤겔은 예술이 붕괴하는 시대를

'산문'시대라고 규정한다(『미학 강의』 II 410면). 예술이 붕괴한다는 헤겔의 명제는 오성이 지배하는 산문시대가 예술의 이상인 정신의 자유와 참된 개체성을 질식한다는 뜻으로 볼 수도 있다. 호메로스, 소포클레스, 단떼, 아리오스또, 셰익스피어가 다시 등장할 수 없는 한가지 이유는 근대가 산문시대이기 때문이다. 헤겔의 예술 붕괴 명제는 모든 참된 예술을 해체하는 근대의 문화에 대한 통렬한 비판이기도 하다.

| 김성환 |

| 참고문헌 |

1장 총론: '미학', 그 근대성의 의미

그린버그, 클레멘트 (2004) 「모더니즘 회화」, 조주연 옮김, 『예술과 문화』, 경성
대학교 출판부.

Descartes, René (1996) "Lettre de Descartes à Mersenne, 18 mars 1630." *Oeuvres
de Descartes*, éd. Adam et Tannery. I. Vrin. (「메르센 신부에게 보내는 1630년
3월 18일자 서한」)

Kant, Immanuel (1983) *Kritik der Urteilskraft*. in *Werke in zehn Bänden*. Hrsg. von
W. Weischedel. Wissenschaftliche Buchgesellschaft. Darmstadt. Bd. 8. (『판단
력비판』 백종현 옮김, 아카넷, 2009에서 인용하고 『판단력비판』으로 표기함)

Lyotard, Jean-François (1988) *L'inhumain*. Galilée. (『비인간적인 것』)

Rancière, Jacques (2000) *Le partage du sensible: Esthétique et politique*. La Fabrique.
(『감성의 분할』)

―― (2004) *Malaise dans l'esthétique*. Galilée. (『미학 안의 불편함』)

Schiller, Friedrich (1962) *Über die ästhetische Erziehung des Menschen*. in *Schillers Werke Nationalausgabe*. Bd. 20. Philosophische Schriften. Teil 1. Unter Mitw. von Helmut Koopmann, hrsg. von Benno von Wiese. (『인간의 미적 교육에 관한 편지』)

"Das älteste Systemprogramm des deutschen Idealismus." (1978) in Ph. Lacoue-Labarthe et J.-L. Nancy. *L'absolu littéraire. Théorie de la littérature du romantisme allemand*. Seuil. (「프로그램」)

2장 데까르뜨의 미학: 음악미학과 정념

김연 (2006) 『음악이론의 역사』, 심설당.

김율 (2010) 『서양 고대 미학사 강의』, 한길사.

먼로 C. 비어슬리 (1987) 『미학사』, 이성훈·안원현 옮김, 이론과실천.

Adam, Charles et Tanner, Paul, eds. (1964~74) *Œuvres de Descartes*. nouvelle présentation 13 vol. Vrin/CNRS.

Descartes, René (1987) *Abrégé de Musique*. traduction, présentation et notes par F. de Buzon. PUF. (『음악론의 소개』)

Moreno, Jairo (2004) *Musical Representations, Subjects, and Objets*. Indiana University press.

Wymeersch, von Brigitte (1999) *Descartes et l'évolution de l'esthétique musicale*. Pierre Mardaga. (『데까르뜨와 음악적 미학의 변천』)

3장 스피노자의 미학: 미학 아닌 미학

Rancière, Jacques (2000) *La partage du sensible: Esthétique et politique*. La Fabrique. (『감각적인 것의 나눔』)

Spinoza, Benedictus de (1999a) *Ethique*. trans. Bernard Pautrat. Seuil. (『윤리학』)

———— (1999b) *Traité théologique-politique*. ed. Fokke Akkerman. PUF. (『신학정치론』)

———— (2008a) *Premiers écrits*. ed. Filippo Mignini. PUF. (『초기 저작집』)

———— (2008b) *Tractatus de Intellectus Emendatione*. in *Premiers écrits*. (『지성개선론』)

Vinciguerra, Lorenzo (2005) *Spinoza et le signe*. Vrin. (『스피노자와 기호』)

4장 빠스깔의 미학: 변증론적 미학

아우구스티누스 (1994) 『삼위일체론』, 김종흡 옮김, 크리스챤다이제스트.

Laporte, Jean (1950) *Le coeur et la raison selon Pascal*. Elzévir. (『빠스깔의 마음과 이성』)

Pascal, Blais (1962) *Pensées*. texte établi par Louis Lafuma. Seuil. (『빵세』)

———— (1963a) "Discours sur les Passions de l'Amour." in *Œuvres Complètes*. préface d'Henri Gouhier. présentation et notes de Louis Lafuma. Seuil. (「사랑의 정념에 관한 시론」)

———— (1963b) "De l'Art de Persuader." in *Œuvres Complètes*. préface d'Henri Gouhier. présentation et notes de Louis Lafuma. Seuil. (「설득의 기술」)

Sellier, Philippe (1970) *Pascal et saint Augustin*. Albin Michel. (『빠스깔과 아우구스티누스』)

5장 로크의 미학: 추상관념으로서의 미

Aarsleff, Hans (1994) "Locke's Influence." in *The Cambridge Companion to Locke*. ed. V. Chappell. Cambridge University Press.

Locke, John (1963) *Of the Conduct of the Understanding*. in *The Works of John Locke*. vol. 3. Scientia Verlag. (『지성의 행위에 관하여』)

────── (1967) *Two Treatises of Government*. ed. P. Laslett. Cambridge University Press. (『통치론』)

────── (1975) *An Essay concerning Human Understanding*. ed. P. H. Nidditch. Clarendon Press. (『인간지성론』)

Savonius-Wroth, S.-J., Paul Schuurman and Jonathan Walmsley. eds. (2010) *The Continuum Companion to Locke*. Continuum.

Stolnitz, Jerome (1963) "Locke and The Categories of Value in 18th-Century British Aesthetic Theory." in *Philosophy*. vol. 38. No. 143. 40~51면. (「로크와 18세기 영국미학이론에서 가치의 범주들」)

Townsend, Dabney (1991) "Lockean Aesthetics." in *The Journal of Aesthetics and Art Criticism*. vol. 49. No. 4. 349~361면.

Yolton, John W. (1993) *A Locke Dictionary*. Blackwell Publishers.

6장 허치슨의 미학: 취미론과 도덕감정

김한결 (2004a) 「관념으로서의 미—허치슨 취미론의 로크적 토대에 관한 고찰」, 『미학』 제37집, 한국미학회.

───(2004b) 「취미론의 유명론적 토대」, 『미학』 제39집, 한국미학회.

양선이 (2002) 「도덕적 가치와 책임」, 『철학연구』 제59집, 철학연구회.

───(2011) 「공감의 윤리와 도덕규범」, 『철학연구』 제95집, 철학연구회.

Blackburn, Simon (1993) "Errors and the Phenomenology of Value." in *Essays in quasi-Realism*. Oxford University Press.

Dickie, George (1994) *Evaluating art*. Temple University Press.

Hume, David (1975) *Enquiries Concerning Humean Understanding and Concerning the Principles of Morals*. 3rd edition. ed. L. A. Selby-Bigge. Oxford University Press.

───(1978) *A Treatise of Human Nature*. 2nd edition. ed. L. A. Selby-Bigge. Oxford University Press.

Hutcheson, Francis (1994) *An Enquiry Concerning Beauty, Order, Harmony, Design, in Philosophical Writings*. ed. R. S. Downie. Everyman.

Kivy, Peter (1976) *The Seventh-Sense: A Study of Francis Hutcheson's Aesthetics and Its Influence in Eighteenth Century Britain*. Burt Franklin.

───(1992) *Essays on The History of Aesthetics*. University of Rochester Press.

Locke, John (1975) *An Essay Concerning Human Understanding*. ed. P. H. Nidditch. Oxford university Press.

McDowell, John (1985) "Value and Secondary Qualities." in *Morality and Objectivity: a tribute to J. Mackie*. ed. T. Honderich. Routledge.

7장 바움가르텐의 미학: 미학이라는 용어의 탄생

김수현 (2007) 「바움가르텐」, 미학대계간행회 편, 『미학의 역사』, 서울대학교
　　출판부.

이창환 (1995) 「근대 미학의 발생론적 근거에 관한 고찰 (1) —A. G. 바움가르
　　텐의 미학 사상을 중심으로」, 한국미학회 편, 『미학』, 20권.

Beiser, Frederick C. (2011) *Diotima's Children: German Aesthetic Rationalism from
　　Leibniz to Lessing*. Oxford University Press.

Bernstein, J. M. ed. (2003) *Classic and Romantic German Aesthetics*. Cambridge
　　University Press.

Wessell, Leonard P. (1972) "Alexander Baumgarten's Contribution to the
　　Development of Aesthetics." *Journal of Aesthetics and Art Criticism*. Vol. 30.

8장 디드로의 미학: 체계 없는 미학?

귀스타브 랑송 (1986) 『랑송 불문학사』, 을유문화사.

마르크 지므네즈 (2003) 『미학이란 무엇인가』, 동문선.

박동찬 (1999) 「숭고의 미학과 18세기 프랑스 문학」, 『한국프랑스학논집』 28집.

에른스트 카시러 (1995) 『계몽주의 철학』, 대우학술총서, 민음사.

창홍 (2010) 『미학산책』, 시그마북스.

카트린 노그레트 (2007) 『프랑스 연극 미학』, 연극과인간.

Belaval, Yvon (1950) *L'Esthétique sans paradoxe de Diderot*. Gallimard.

Chouillet, Jacques (1974) *L'Esthétique des Lumières*. Presses Universitaires de

France. (『계몽주의의 미학』)

Diderot, Denis (1994a) *Œuvres*. tome I Philosophie. Robert Laffont. (『전집』 I)

――― (1994b) *Œuvres*. tome II Contes. Robert Laffont. (『전집』 II)

――― (1996) *Œuvres*. tome IV Esthétique-Théâtre. Robert Laffont. (『전집』 IV)

――― (1997) *Correspondance*. Robert Laffont. (『서한집』)

Descartes, René (1974) *Œuvres*. nouvelle édition complétée 1964~74. Vol. 11. Vrin-CNRS. (『전집』)

Kremer, Nathalie (2008) *Préliminaires à la théorie esthétique du XVIIIe siècle*. Kimé.

Trottein, Serge (2000) *L'Esthétique naît-elle au XVIIIe siècle*. Presses Universitaires de France.

9장 흄의 미학: 미적 판단과 취미의 기준

최희봉 (2006) 「감성과 취미에 관한 흄의 견해」, 『동서철학연구』 제42호, 한국 동서철학회.

Gracyk, Theodore (2011) "Hume's Aesthetics." *The Stanford Encyclopedia of Philosophy*. ed. Edward. N. Zalta. (First published Wed Dec 17, 2003; substantive revision Thu Sep 22, 2011) http://plato.stanford.edu/entries/hume-aesthetics/

Hume, David (1975) *An Enquiry concerning Human Understanding, in Enquiries concerning Human Understanding and concerning the Principles of Morals*. edited by L. A. Selby-Bigge. 3rd edition revised by P. H. Nidditch. Clarendon Press. (『인간오성과 도덕의 제원리들에 관한 탐구』)

——— (1978) *A Treatise of Human Nature*. edited by A. Selby-Bigge. 2nd edition revised by P.H. Nidditch. Clarendon Press. (『인간본성에 관한 논고』)

——— (1985) "Of the Standard of Taste." *Essays Moral, Political and Literary*. ed. E. Miller. Liberty Classics. (「취미의 기준에 관하여」)

Jones, Peter (1993) "Hume's Literary and Aesthetic Theory." in *The Cambridge Companion to Hume*. ed. David Fate Norton. Cambridge University Press.

Shelley, James (2001) "Empiricism: Hutcheson and Hume." in *Routledge Companion to Aesthetics*. eds. Berys Gaut and Dominic M. Lopes. Routledge.

10장 버크의 미학: 숭고와 미의 원천에 대한 경험주의적 탐구

롱기누스 (2002) 『롱기누스의 숭고미 이론』, 김명복 옮김, 연세대학교 출판부.

먼로 C. 비어슬리 (1999) 『미학사』, 이성훈 외 옮김, 이론과실천.

에드먼드 버크 (2006) 『숭고와 아름다움의 이념의 기원에 대한 철학적 탐구』, 김동훈 옮김, 마티.

——— (2010) 『숭고와 미의 근원을 찾아서』, 김혜련 옮김, 한길사.

움베르토 에코 (2005) 『미의 역사』, 이현경 옮김, 열린책들.

이마누엘 칸트 (2005) 『아름다움과 숭고함의 감정에 관한 고찰』, 이재준 옮김, 책세상.

——— (2009) 『판단력비판』, 백종현 옮김, 아카넷.

장 프랑소아 료타르 (2000) 『칸트의 숭고미에 대하여』, 김광명 옮김, 현대미학사.

W. 타타르키비츠 (1990) 『미학의 기본개념사』, 손효주 옮김, 미진사.

Burke, Edmund (1990) *A Philosophical Enquiry into the Origin of our Ideas of the*

Sublime and Beautiful. ed. Adam Phillips. Oxford University Press.

11장 칸트의 미학: 자율미학과 미적 예술

공병혜 (1999) 『칸트: 판단력비판 연구』, 울산대학교 출판부.

김광명 (1992) 『칸트 판단력비판 연구』, 이론과 실천.

임마누엘 칸트 (1974) 『판단력비판』, 이석윤 옮김, 박영사.

───── (2009) 『판단력비판』, 백종현 옮김, 아카넷.

D. W. 크로포드 (1995) 『칸트 미학 이론』, 김문환 옮김, 서광사.

Böhme, Gernot (1999) *Kants Kritik der Urteilskraft in neuer Sicht*. Suhrkamp.

Kant, Immanuel (1968) *Kritik der Urteilskraft, in Immanuel Kant Werkausgabe in zwölf Bänden*. Band X. Herausgegeben von Wilhelm Weischedel. Suhrkamp. (『판단력비판』)

Thomson, Garrett (2000) *On Kant*. Wadsworth.

Zammito, John H. (1992) *The Genesis of Kant's Critique of Judgment*. The University of Chicago Press.

12장 실러의 미학: 아름다움과 유희하는 인간

김수용 (2009) 『아름다움의 미학과 숭고함의 예술론—실러의 고전주의 문학 연구』, 아카넷.

안인희 (1995) 「'바이바르' 고전주의의 미적 교육 프로그램」, 『독일문학』, 한국

독어독문학회.

프리드리히 실러 (1995) 『인간의 미적 교육에 관한 편지』, 안인희 옮김, 청하.

────── (1996) 『소박문학과 감상문학』, 장상용 옮김, 인하대학교 출판부.

────── (1999) 『실러의 미학─예술론, 칼리아스 편지, 우미와 존엄 외』, 장상용 옮김, 인하대학교 출판부.

한스 게오르그 가다머 (2003) 『진리와 방법』, 이길우 외 옮김, 문학동네.

Adorno, Theodor W. (1997) *Aesthetic Theory*. tr. Robert Hullot-Kentor. University of Minnesota Press. (『미학이론』)

Alt, Peter-André (2000) *Schiller, Leben-Werk-Zeit*. Zweiter Band. C. H. Beck. (『실러』)

Beiser, Frederick (2005) *Schiller as Philosopher*. Oxford University Press. (『철학자 실러』)

Gadamer, Hans-Georg (1986) *Wahrheit und Methode*. J. C. B. Mohr. (『진리와 방법』)

Guyer, Paul (2008) "18th Century German Aesthetics." *The Stanford Encyclopedia of Philosophy*. Fall 2008 Edition. ed. Edward N. Zalta. (http://plato.stanford.edu/archives/fall 2008/entries/aesthetics-18th german) (「18세기 독일미학」)

Habermas, Jürgen (1986) "Exkurs zu Schillers Briefen über die ästhetische Erziehung des Menschen." *Der philosophische Diskurs der Moderne*. Suhrkamp Verlag. (『현대성의 철학적 담론』)

Hammmermeister, Kai (2002) "Schiller." *The German Aesthetic Tradition*. Cambridge University Press New York. (『독일의 미학 전통』)

Hegel, G. W. F. (1970) *Vorlesungen über die Ästhetik* Ⅰ. Bd. 13. Werke in zwanzig Bänden. Suhrkamp Verlag. (『미학 강의』)

Henrich, Dieter (1957) "Der Begriff der Schönheit in Schillers. Ästhetik."
Zeitschrift für philosophische Forschung. Bd. 11, H. 4 (Oct.-Dec.). Vittorio
Klostermann Verlag. (「실러 미학에서 아름다움의 개념」)

Kant, Immanuel (1974) *Kritik der Urteilskraft*. Hrsg. von Karl Vorländer. Felix
Meiner Verlag. (『판단력비판』)

Luserke-Jaqui, Matthias. Hrsg. (2005) *Schiller Handbuch*. J. B. Metzler. (『실러
입문』)

Martin, Nicolas (1996) *Nietzsche and Schiller*. Clarendon Press. (『니체와 실러』)

Schiller, Friedrich von (1943ff) *Schillers Werke, Nationalausgabe*. Begründet von J.
Petersen, fortgeführt von L. Blumenhal und B. v. Wiese. Hrsg. von N. Oellers.
Band. 20, 21, 26. Verlag Hermann Böhlaus Nachfolger. (본문에서 「글 제목」,
『전집』, 권수, 면수로 표기).

Zelle, Carsten (1995) *Die Doppelte Ästhetik der Moderne*. J. B. Metzler. (『근대의
이중 미학』)

13장 셸링의 미학: 독일 이상주의와 낭만주의에서 창조적 상상력

김혜숙 (1992)『셸링의 예술철학』, 자유출판사.

박진 (1999)「하이데거와 셸링」,『하이데거와 철학자들』, 철학과현실.

───(2003)「문화와 예술」,『칸트와 문화철학』, 철학과현실.

───(2006)「셸링의 예술철학에 대한 고찰」,『대동철학』, 대동철학회.

───(2011)「통섭비판」,『인문과학연구』, 명지대 인문과학연구소.

Fichte, Johann. G. (1962) *Fichte-Gesamtausgabe der Bayerischen Akademie der*

Wissenschaften. hg. von R. Lauth und H. Jacob. F. Frommann. (『피히테 전집 1962』)

───── (1971) *Fichtes Werke*. hg. I. H. Fichte. Walter de Gruyter. (『피히테 전집 1971』)

Hegel, Georg. W. F. (1949ff) *Sämtliche Werke*. hg. von H. Glockner. F. Frommann. (『헤겔 전집』)

Heidegger, Martin (1929) *Kant und das Problem der Metaphysik*. Frankfurt a. M. (『칸트와 형이상학의 문제』)

───── (1995) *Schelling: Vom Wesen der menschlichen Freiheit*. Bd. 42. Verlag max Niemeyer. (『하이데거 전집』 42권)

Hölderlin, J. C. Friedrich (1943~68) *Grosse Stuttgarter Ausgabe*. 7 Bde. hg. von F. Beissner. Stuttgart. (『횔덜린 전집』)

Kant, Immanuel (1970) *Erste Einleitung in die Kritik der Urteilskraft*. hg. von G. Lehmann. Hamburg. (『판단력비판 최초서론』)

───── (1974) *Kritik der Urteilskraft*. Felix Meiner. (『판단력비판』)

───── (1988) *Vorlesungen über die Metaphysik*. Wissenschaftliche Buchgesellschaft. (『형이상학 강의』)

───── (1998) *Kritik der reinen Vernunft*. Felix Meiner. (『순수이성비판』 초판은 1781년, 재판은 1787년 출간)

Novalis (1975) *Novalis Schriften*. hrsg. von R. Samuel. Stuttgart. (『노발리스 전집』)

Schelling, Friedrich W. J. von (1856~61) *Sämtliche Werke*. 14 Bde. hg. von K. F. A. Schelling. Cotta. (『셸링 전집』)

───── (1869) *Aus Schellings Leben In Briefen*. S. Hirzel. (『생애』)

—— (1962) *Briefe und Dokumente*. Bd. I. 1775~1809. hg. von Horst Fuhrmans.

Bouvier. (『편지와 문서』)

—— (1980a) *Ideen zu einer Philosophie der Natur als Einleitung in das Stadium

dieser Wissenschaft*. in Schriften von 1794~98. Bd. 6. Wissenschaftliche

Buchgesellschaft. (『자연철학의 이념』)

—— (1980b) *Philosophie der Kunst*. Wissenschaftliche Buchgesellschaft. (『예술

철학』)

—— (1980c) *Philosophische Untersuchungen über das Wesen der menschlichen

Freiheit und die damit zusammenhängenden Gegenstände*. in *Ausgewählte Werke*.

Bd. 9. Schriften von 1806~1813. Wissenschaftliche Buchgesellschaft. (『자유

론』)

—— (1992) *System des transzendentalen Idealismus*. Felix Meiner. (『초월적 관념

론 체계』)

Schneider, J. (1969) "Schema, metaschematizo." in *Theologisches Wörterbuch

zum Neuen Testament*. vol. VIII. hg. Gehard Kittel, Gehard Friedrich. W.

Kohlhammer. (『신약사전』)

Schlegel, Friedrich von (1890) *Briefe an seinen Bruder August Wilhelm*. hg. v. O.

Walzel. Speyer & Peters. (『슐레겔 편지』)

—— (1958ff) *Kritische Ausgabe seiner Werke*. 35 Bde. hg. von Ernst Behler unter

Mitwirkung von Jean-Jacques Anstett u. Hans Eichner. Schöningh. (『슐레겔

전집』)

14장 헤겔의 미학: 산문시대와 예술의 붕괴

권대중 (2007) 「헤겔의 미학」, 미학대계간행회 편『미학의 역사』, 서울대학교출판부. (「헤겔의 미학」)

아이스킬로스, 소포클레스 (1994) 『희랍 비극 I』, 조우현 외 옮김, 현암사. (『희랍 비극 I』)

G. W. F. 헤겔 (1996a) 『헤겔 미학 I: 미의 세계 속으로』, 두행숙 옮김, 나남. (『미학 강의』I)

───(1996b) 『헤겔 미학 II: 동양예술, 서양예술의 대립과 예술의 종말』, 두행숙 옮김, 나남. (『미학 강의』II)

───(1996c) 『헤겔 미학 III: 개별예술들의 변증법적 발전』, 두행숙 옮김, 나남. (『미학 강의』III)

Hegel, Georg. W. F. (1970) *Vorlesungen über die Ästhetik, Werke in zwanzig Bänden*. Bds. 13-15. Suhrkamp Verlag.

Houlgate, Stephen (2009) "Hegel's Aesthetics." *Stanford Encyclopedia of Philosophy*. http://plato.stanford.edu/ (「헤겔 미학」)

Kant, Immanuel (1983) *Kritik der Urteilskraft, in Werke in zehn Bänden*. Bd. 8. Hrsg. von W. Weischedel. Wissenschaftliche Buchgesellschaft. (『판단력비판』)

인명

사항

| 글쓴이 소개 |

김선영金仙瑩 고려대 강사

김성호金聖昊 고려대 강사

김성환金性煥 대진대 역사·문화콘텐츠학과 교수

김태훈金泰勳 전남대 불문과 교수

맹주만孟柱滿 중앙대 철학과 교수

박기순朴奇淳 충북대 철학과 교수

박　진朴　璡 동의대 철학·윤리문화학과 교수

양선이梁善伊 한국외국어대 미네르바 교양대 교수

이경희李敬姬 연세대 인문학연구원 연구교수

이재영李在榮 조선대 철학과 교수

임건태林建兌 순천향대 초빙교수

장성민張聖敏 총신대 신학과 교수

진태원陳泰元 고려대 민족문화연구원 HK연구교수

최희봉崔希峰 강원대 철학과 교수

서양근대미학

초판 1쇄 발행 / 2012년 11월 28일
초판 2쇄 발행 / 2018년 4월 3일

엮은이 / 서양근대철학회
펴낸이 / 강일우
책임편집 / 황혜숙 박주용
펴낸곳 / (주)창비
등록 / 1986년 8월 5일 제85호
주소 / 413-120 경기도 파주시 회동길 184
전화 / 031-955-3333
팩시밀리 / 영업 031-955-3399 편집 031-955-3400
홈페이지 / www.changbi.com
전자우편 / human@changbi.com

ⓒ 서양근대철학회 2012
ISBN 978-89-364-8336-4 93600